10 cc ABBA
Air Supply Ace Frehley
Aerosmith Al Green Al Stewart
Barbra Streisand The Beatles
Bee Gees Billy Joel
Bob DylanBread , and David Gates
Carpenters Cher Chic Chicago
The Captain and Tennille

Daryl Hall and John Oates (Hall & Oates)
David Bowie Diana Ross (The Supremes)

Don McLean Donna Summer Eagles Elton John
Elvis Presley Eric Clapton Fancy
Fleetwood Mac Firefall The Four Seasons Frankie Valli
George Harrison Gary Numan
ight Helen Reddy

Frank & Reynolds
e Jacksons Michael Jackson
ohn Denver John Lennon John Travolta
The Sunshine Band Kansas
pelin Linda Labelle Marvin Gaye
ac Davis The Main Ingredient

Neil Sedaka Neil & Dara Sedaka
Olivia Newton-John Ohio Players
Orleans Paul Anka Paul McCartney
Paul Simon Simon and Garfunkel
Pink Floyd The Police Prince Queen

Ringo Starr Rod Stewart
The Rolling Stones Santana
Steely Dan Stevie Wonder
Van McCoy & The Soul City Symphony
War Wayne Newton
The Who Wild Cherry
Yes Yvonne Elliman

70's

西洋流行音樂史記

排行金曲拾遺

麥書國際文化事業有限公司

獻給我摯愛的女兒 宜玲

因為她從小對音樂及寫作充滿興趣

也感激她是我每篇初稿的忠實讀者
僅管只是小五生 不完全看得懂

推薦序

令人難忘的70年代

　　前些時候，跟一位唱片圈的好友碰頭。他正在規劃一套從50年代到90年代的西洋暢銷名曲精選，分別向幾大主流國際品牌接洽版權，結果發現幾家大廠的相關承辦人員都是比較年輕的，一些資深的員工多半早已離職。年輕一代的那些承辦人對於80年代中晚期以後的產品都相當熟悉，可是提起80年代以前的經典卻往往露出茫然的反應，甚至根本不知道自己公司旗下擁有哪些讓老歌迷們難忘的傳奇作品，令人嘆息。事實上，儘管被他們遺忘的那些經典作品在當今一片瘋「嘻哈」、「饒舌」的市場上確實比較冷門，但如果沒有那些「前人」的努力，也不會有今天流行的那些樂風。

　　西洋流行音樂曾歷經許多的演變。堪稱當代流行音樂文化之母的搖滾樂，其實是結合了白人的鄉村和黑人的節奏與藍調，在50年代逐漸成形的。當時儘管二次大戰已經結束，越戰的爆發卻為美國朝野帶來極大的衝擊，除了展現抗議精神的民歌復興運動促成了「民謠搖滾」的崛起，消極反戰的年輕人更從大麻與LSD等迷幻藥中尋求逃避與刺激，不但創造了「迷幻搖滾」，更掀起了高喊「愛與和平」的嬉皮文化。只要是曾經走過那段歲月的人，都記憶猶新。進入70年代以後，更形成了流行音樂百家爭鳴的熱烈局面。延續Beatles在60年代的引領，包括Rolling Stones、Pink Floyd、Yes、ELP、Led Zeppelin、Deep Purple等超級樂團發光發熱，Queen、ELO、10 CC等也把「藝術搖滾」與流行作了結合，而David Bowie、Kiss和Alice Cooper等更以誇張的舞台表演風格引領風騷。重新回歸搖滾樂早期南方根基的觀念，帶來了CCR、Allman Brothers Band、ZZ Top、Lynard Skynard等的「南方搖滾」，Eagles、Linda Ronstadt與Jackson Browne等團體與藝人強化了鄉村的色彩，帶來「鄉村搖滾」的熱潮，John Denver與Glen Campbell等鄉村歌手則選擇與流行結合，以「流行鄉村」風靡國際，而一些拒絕與傳統鄉村妥協的歌手如Willie Nelson、Waylon Jennings、Johnny Cash等人更開創了「改革派」的鄉村歌曲，吸引更多原本不聽鄉村的群眾。

　　在比較以市場為導向的流行市場方面，Jackson 5、Osmonds與David Cassidy等偶像歌手與團體使得「泡泡糖音樂」風靡了全球的青少年族群，Bee Gees、ABBA、Chicago、Carpenters、Captain & Tennille…等則以軟調的搖滾席捲市場，而Fleetwood Mac、Elton John、Billy Joel、Rod Stewart、Foreigner、Aerosmith…等的威力更是

不容忽視。70年代中晚期，Bee Gees、Donna Summer、Village People、KC & the Sunshine Band、Chic、Boney M等團體或個人掀起的迪斯可狂潮，也是值得大書特書的。當然，還有Jim Croce、Dan Fogelberg、CSNY、Don McLean等以「創作歌手」著稱的巨星。在純粹的黑人音樂方面，James Brown、Commodores等把靈魂音樂帶往舞曲色彩比較濃重的「放克」路線，從團體成功單飛的Michael Jackson和Diana Ross也稱霸國際。當然，我們也不能忘記「新浪潮搖滾」和「龐克」所吸引的龐大群眾。

這些，只不過是70年代西洋流行音樂的冰山一角。曾經參與過那些年代的人，如今都已經成了社會中堅份子。為了事業打拼的時候他們或許無暇親近音樂，事業有成、可以喘息之後，又重新想起自己的青春歲月，但是他們昔日曾經熱愛的那些傳奇與經典，除了少數特例，卻往往已經難以尋覓，只能嘆息。

本書的作者查爾斯自己就是在70年代度過青春期的人。或許是由於難忘那些歲月，他熱情的把70年代西洋流行樂壇許多最重要的藝人與經典作品加以整理，用簡明扼要的方式予以介紹，除了可以讓跟他年紀相仿的資深樂迷重溫舊夢，也可以幫助時下的新生代瞭解那些曾經紅極一時的不朽傳奇。他根據藝人姓名的字母順序編排，清楚的告訴大家一些早已被人們遺忘的故事，以及他們當年造成的盛況，可讀性相當高。雖然我跟查爾斯素昧平生，但是他的熱情令我相當感動。也許從真正專業的角度來看，難免仍然有些缺失的地方，但已經相當不容易了。你可以把它當作是一本簡明方便的「工具書」，看到曾經被自己遺忘過的經典，在勾起美好回憶之餘，可以據以參考，當作選購的指南，就算國內不見得都能找到，上網到國外郵購其實是很簡單的。至於現在服務於唱片圈的年輕朋友，拜託看看這本書吧。除了眼前當紅的熱門產品，其實還有更多老歌迷們踏破鐵鞋無覓處的寶藏呢！

蔣國男
資深廣播人、音樂專欄作家
銀河「西洋音樂城網站」主持人
www1.iwant-pop.com

推薦序

　　70年代，也就是民國60~70年之間，我剛好由國中升高中，並完成大學學業，換句話說，對於四年級的我，那10年間，也是我人生最值得懷念，所謂年少輕狂的日子，至少我是這麼認為的。

　　曾經，我是如此沉溺於西洋流行音樂，我是如此在乎所謂成年世界怎麼評價這種當時稱為"熱門音樂"的洪水猛獸，甚至於與學校教官暗槓，只為了想在書包上繪上搖滾樂團的圖騰。最後，乾脆拿起筆來寫文章，為了嚴肅音樂界（也就是通稱的古典音樂）偏執的如何看待"熱門音樂"而戰。

　　雖然這一切現在看起來，都稚嫩的可笑，甚至於不足一道，但卻寫下了我人生最難忘的一頁，它甚至於影響了我的一生，不止是工作上，而是伴隨著搖滾樂而來的一些事物。例如邏輯、思想等等，都深刻的影響著我日後的人格，說了這麼一大段，想闡述的，就是對於當時的許許多多和我一樣的所謂的"樂狂"（比樂迷要更激情卻也更理性的多）而言，熱門音樂也好，西洋流行音樂也好，搖滾樂也好，它影響，甚至於改變一個人的生命軌跡的力量，是不可小看的，也不是現代年輕人只把音樂當成娛樂那般簡單。

　　當出版社拿給我查爾斯的稿件時，我翻了翻，就明白他和我不僅成長年代相若，對於音樂的態度也十分類似，雖然他並未像我一樣，最後以此為業，但那一顆激情澎湃，從未冷卻的心，讓我這位同年代的樂友再度因而感覺到悸動。然而查爾斯令我感動的還不只如此。

　　首先，在當下一陣Hip-Hop、R&B、Lounge等音樂逐漸功能化的今天，願意提筆回顧70年代那精彩的一頁而不在意年輕人有沒有興趣的人，相信已經很難找了。第二，查爾斯的文章展示了他涉獵之廣，舉凡流行、民謠、搖滾、舞曲皆無遺漏，更重要的是附上了極為珍貴的排行榜資料，而這些資料的搜集完整而豐富，相當費時費力，相信查爾斯在寫這本書時是懷著一種佈道的心情，不只是與同年代的同好分享，更希望將這一段音樂歷史，藉著他的整理與詮釋，傳承給時下對音樂懷抱著同樣激情與理想的年輕人。

　　「傳承」是重要的；如果我們認為音樂是文化裡重要的一環的話（這種情形，在西方世界早已蓋棺論定。流行音樂，是多麼重要的影響著他們一代又一代，在此不再贅

述）；而查爾斯簡明易懂的介紹，與精心設計的表格式整理，最能夠提供年輕樂迷們瞭解西洋流行音樂這精彩年代的一條捷徑，它不是一種有關西洋流行音樂與社會科學等理論性的編著，卻是一種能豐富你流行音樂常識與知識卻又讀來毫無壓力的作品，如果你已經是樂迷，你會在讀完之後發現仍大有所穫，就算你是入門者，你會發現回顧西洋流行音樂的歷史，是如此輕鬆而有趣的。

吳正忠

中時、民生報音樂專欄作家、上揚有聲出版有限公司音樂顧問、上揚樂訊總編輯、喜瑪拉雅音樂事業有限公司國外部經理、滾石唱片國外部經理、副總經理、可登唱片總經理、派森唱片董事總經理、科藝百代行銷總監、非古典音樂雜誌主筆、滾石日本、韓國區域總監、亞洲歌萊美-大中華區總經理

其他著作：
《最受歡迎的西洋流行金曲》、《冠軍經典50年》、《搖滾經典百選-流行樂史上100張不朽名作全盤解析》

序曲

週六中午放學，在中華商場新聲戲院附近轉車回家，公車久候不來。反正還早，先到「點心世界」吃鍋貼再去吃碗蜜豆冰，逛逛再回家吧！TSOP「費城之聲」旋律、余光大哥富有磁性的聲音在耳中響起，不知不覺走進「方圓唱片行」，到櫃台拿了一張最新的美國Billboard「告示牌雜誌」Hot 100熱門排行榜影印單，以身上不多的零用錢，考慮要買哪一張黑膠翻版唱片，專輯好呢？還是「學生之音」精選集？

這是民國六十年代部分台北中學生的共同回憶（這麼說好像有「重北輕南」的味道）。當時台灣渡過石油危機，無論商業或文化活動跟著經濟起飛而顯得生機蓬勃，樸拙但受壓抑的社會普遍蔓延向先進國家（特別是美國）學習的氣氛。在音樂方面也是如此，西洋流行音樂（告示牌和錢櫃雜誌排行榜歌曲）相關活動及產業，在先趨者余光和陶曉清的引領下，逐漸進入我們的生活，成就時下年輕學生之流行風尚。舉凡偷偷摸摸抱著唱片及音響喇叭參加地下舞會、聽習西洋歌曲賣弄生澀的吉他彈奏以期在團康活動中吸引異性目光、甚至引發了台灣流行歌曲的第一次革命—校園民歌風潮。

我們真的很感激陶大姊和余大哥，沒有您們在流行音樂的奉獻，青春年華黯然失色；沒聽您們在廣播、電視的聲音，學生生活少了精彩。另外還有唱片業者，原諒您們「適時」翻版國外流行歌曲，顧及貧窮學生之荷包，在音樂普及上有一定的「貢獻」。

隨著時代變遷、科技進步及年歲增長，保存不易的錄音帶和黑膠LP被CD所取代，西洋流行歌曲被爵士和古典音樂所替換。但無預期從收音機或電影中聽到「西洋老歌」，或從網路上看到一些老歌、老藝人的相關資訊時，那心弦的觸動依然強烈。86年繼父送我一台CD player（算是考上台大醫學院研究所的獎勵），從此走上「回收」西洋老歌唱片的不歸路。在這二十年收集CD的過程中，依然面臨那個老問題—無論唱片還是音樂相關資料，在台灣仍相當缺乏。特別是位於書店不明顯角落之中文音樂出版品少的可憐，更遑論古典音樂以外的搖滾或流行歌曲書籍，只有二代西洋音樂專業工作者吳正忠及蔣國男兩位大哥有零星類似的著作或報導。

兩年前，從小一起穿開襠褲長大的老同學康文彥律師，在一次閒聊時提及：「無論國內外，目前社會的中堅是像我們一樣聽70年代流行音樂長大的，他們對這些歌曲之懷念，如有機會往往投射在可以發揮的專業舞台上，如電影、服裝設計、文化工作等。」於是我們有了初步的結論－我們對音樂略知一二，又有這麼多唱片，何不將一些與歌曲及藝人有關的趣聞或事跡，以報導文學之方式集結成文，跟大家分享這些塵封已久的音樂紀事呢？另外，Gold FM健康聯播網在2002年推出一系列「西洋金榜三十、二十年」節目，也是促成我想寫書的原因之一。若有可能，到廣播電台客串音樂DJ，將自己收集的一些好歌和故事與聽眾在空中交流，也是我專業工作以外的夢想。

　　我這個深受金庸文學及柏楊史觀影響的三流作者（不敢妄稱作家），憑藉一股傻勁，用我所受的科學分析訓練，將一堆汗牛充棟的死資料和唱片有系統地轉成活文字，與大家分享及推薦這些美好的音樂。初步先從出現在70年代西洋流行歌曲舞台的藝人團體，依他們在排行榜的活躍程度，以模擬史學巨擘「史記」的記傳體例，逐一介紹藝人生平、趣聞及歌曲故事。

　　用歷史報導之方式來談音樂，同樣面臨時間切割點的問題，許多重要藝人的音樂事跡是橫跨好幾個年代，這在資料分析及寫作上造成些許困擾。有機會也有時間的話，能繼續完成60或80年代之音樂介紹，也是蠻好的。另外，柏老版的「資治通鑑」也給我許多啟示，待三十年的資料收集完備時，用「編年體」或「通鑑紀事本末」模式來寫音樂亦是不錯的構想。

　　國內音樂文化業者的反應令我感動，讓人深信台灣的文化出版仍有成就「偉大夢田」之本質和希望。「拋磚引玉」之類的話不能免俗，因為我認為無論在專業或是興趣，潛隱在「民間」應有不少的「余光」和「陶曉清」，希望能給本書指正，以及共同灌溉這塊音樂文化沙漠。

　　最後要感謝我所服務的公司提供給我許多寫作資源之協助。還有好友文彥，您的「餿主意」讓我兩年多來寢食難安！

<div align="right">

查 爾 斯

2008 戊子年

</div>

五線譜

CONTENT

前 奏

前言 ... 1

西洋流行音樂的歷史 4

導讀說明—編排及寫作上的特色 15

年終排行榜 ... 21

主 歌

【本紀四十】最重要且知名的藝人團體

ABBA	58
Andy Gibb	80
Anne Murray	85
Barbra Streisand	99
Barry Manilow	104
Beach Boys	113
The Beatles	114
Bee Gees	115
Billy Joel	126
Blondie	134
Bob Dylan	140
The Captain and Tennille	154
Carpenters	164
Chicago	182
Commodores , Lionel Richie	194
Daryl Hall and John Oates (Hall & Oates)	204
Diana Ross , (The Supremes)	216
Donna Summer	229
Donny , Donny & Marie , The Osmonds	234
Eagles	243
Earth, Wind & Fire (EWF)	255
Electric Light Orchestra (ELO)	262
Elton John	266
Elvis Presley	276
Fleetwood Mac	291
The Four Seasons , Frankie Valli	300
Helen Reddy	339

The Jackson 5 , The Jacksons , Jermaine , Michael 351
John Denver 376
KC & The Sunshine Band 395
Kenny Rogers 404
Linda Ronstadt 424
Olivia Newton-John 479
Paul McCartney & Wings , Wings 495
Paul Simon , Simon and Garfunkel 504
Queen 523
Roberta Flack 546
Rod Stewart 549
The Rolling Stones 555
Stevie Wonder 584

間 奏

【世家一百】70年代活躍的藝人團體

10 cc 52
The 5th Dimension 54
A Taste of Honey 56
Aerosmith 63
Air Supply 65
Al Green 67
Al Stewart 69
Alice Copper 72
Ambrosia 75
America 76
Aretha Franklin 88
B.J. Thomas 93
Barry White / Love Unlimited Orchestra 108
Bay City Rollers 110
Bill Withers / Grover Washington Jr. 124
Billy Preston , Billy Preston with Syreeta 131
Bob Seger & The Silver Bullet Band 141
Boz Scaggs 147
Bread , David Gates 149
Bruce Springsteen 152
Carly Simon 159
Carol King 162
Cher , Sonny and Cher 174
Chic 178
Chuck Berry 188
Cliff Richard 190
Crosby, Stills, Nash (CSN) & Young 198
Crystal Gayle 199
Dan Fogelberg 201
David Bowie 208

Deep Purple	214
Dionne Warwick	221
Dire Straits	223
Don McLean	226
The Doobie Brothers	238
Dr. Hook & The Medicine Show , Dr. Hook	240
The Emotions	278
England Dan and John Ford Coley	280
Eric Clapton	284
Firefall	290
Foreigner	298
The Four Tops	304
George Benson	314
George Harrison	316
Gerry Rafferty	319
Gilbert O'sullivan	320
Gladys Knight & The Pips	323
Glen Campbell	326
Grand Funk (Grand Funk Railroad)	331
Heart	336
Heatwave	338
Hot	344
Jackson Browne	359
James Taylor	361
Jefferson Starship	364
Jim Croce	368
Joe Walsh	375
John Lennon	380
Kansas	398
Kenny , Dave Loggins / Loggins and Messina	400
Kiss	407
Kool & The Gang	412
Led Zeppelin	417
Leo Sayer	422
Little River Band	429
Marilyn McCoo & Billy Davis Jr.	444
Marvin Gaye	446
The Miracles , Smokey Robinson	457
The Moody Blues	460
Natalie Cole	463
Neil Diamond	465
Neil Sedaka , Neil & Dara Sedaka	467
Neil Young	470
Ohio Players	476
The O'Jays	477
Pablo Cruise	486
Paul Anka	491

Peter Frampton	510
Pink Floyd	513
Player	517
The Pointer Sisters , Bonnie Pointer	519
Ringo Starr	539
Rita Coolidge	541
Seals and Crofts	568
Silver Convention	570
The Spinners	574
Steely Dan	578
Steve Miller Band	582
The Stylistics	590
Styx	592
Sweet	596
The Sylvers	598
The Temptations	601
Three Dog Night	606
Tony Orlando & Dawn , Dawn	612
Toto	614
Village People	617
War	620
The Who	623
Yvonne Elliman	630

副歌

【列傳二百】可能被您遺忘的藝人團體

Ace Frehley	62
Alan O'day	70
Albert Hammond	71
Alicia Bridges	74
Amii Stewart	78
Andrew Gold	79
Andy Kim	83
Anita Ward	84
Atlanta Rhythm Section (ARS)	91
Average White Band (AWB)	92
B.T. Express	95
The Babys	96
Bachman-Turner Overdrive (BTO)	97
Bad Company	98
Bellamy Brothers	121
Bette Midler	122
Bill Conti	123
Billy Paul	130
Billy Swan	133
Blue Swede	137

The Blues Brothers	138
Bo Donaldson & The Heywoods	139
Bob Welch	143
Bobby Vinton	144
Bonnie Tyler	145
Boston	146
Brothers Johnson	151
C.W. McCall	153
Carl Douglas	158
The Cars	169
Cat Stevens	170
Charlie Daniels Band (CDB)	171
Charlie Rich	172
Cheap Trick	173
The Chi-Lites	177
Chris Rea	186
Christopher Cross	187
Chuck Mangione	189
Climax Blues Band	193
Curtis Mayfield	200
Dan Hill	202
Daniel Boone	203
David Naughton	210
David Soul	211
Debby Boone , (Pat Boone)	212
Dolly Parton	225
Donna Fargo	228
Eddie Kendricks	259
Eddie Rabbitt	260
Edgar Winter Group	261
Elvin Bishop	275
Engelbert Humperdinck	279
Eric Carmen / The Raspberries	282
Exile	288
Fancy	289
The Floaters	297
Frank Mills	306
Freddy Fender	307
G.Q.	308
Gallery , Jim Gold & Gallery , Jim Gold	309
Gary Numan	310
Gary Wright	311
Genesis	312
George McCrae , Gwen McCrae	318
Gino Vannelli	322
Gloria Gaynor	328
Gordon Lightfoot	330

Hamilton, Joe Frank & Reynolds	333
Harold Melvin & The Blue Notes	334
Harry Chapin	335
Herb Alpert	342
The Hollies	343
Hot Chocolate	345
Hues Corporation	346
Ian Matthews	347
Isaac Hayes	348
The Isley Brothers	349
J.D. Souther	350
Janis Ian	363
Jennifer Warnes	366
Jigsaw	367
Jim Stafford	370
Jimmy Buffett	371
Joe Cocker	372
Joe Simon	373
Joe Tex	374
John Paul Young	384
John Sebastian	385
John Travolta	386
John Williams / Meco	387
Johnnie Taylor	388
Johnny Mathis and Deniece Williams	389
Johnny Nash	390
Johnny Rivers	391
Joni Mitchell	392
Journey	393
Juice Newton	394
Keith Carradine	399
Kenny Nolan	403
Kim Carnes	406
The Knack	411
Kris Kristofferson	414
Labelle	415
LeBlanc and Carr	416
Leif Garrett	421
Lipps, Inc.	428
Lobo	431
Looking Glass	433
Lou Rawls	434
Luther Ingram	435
Lynyrd Skynyrd	436
M	437
MFSB and The Three Degrees	438
Mac Davis	439

The Main Ingredient	440
Manfred Mann's Earth Band	441
Manhattans	442
Maria Muldaur	443
Mary MacGregor	445
Maureen McGovern	449
Maxine Nightingale	450
Meat Loaf	451
Melanie	452
Melissa Manchester	453
Michael Johnson	454
Michael Murphey	455
Minnie Ripperton	456
Morris Albert	462
Nazareth	464
Nick Gilder	472
Nicolette Larson	473
Nilsson (Harry Nilsson)	474
Odyssey	475
Orleans	484
Ozark Mountain Daredevils	485
Paper Lace	487
Parliament	488
Pat Benatar	489
Patrick Hernandez	490
Paul Davis	494
Paul Nicholas	503
Peaches and Herb	508
Peter Brown with Betty Wright	509
Peter McCann	511
Pilot	512
Poco	518
The Police	521
Prince	522
Randy Newman	527
Randy Vanwarmer	528
Ray Stevens	529
Ray, Goodman & Brown	530
Raydio , Ray Parker Jr. & Raydio	531
Redbone	532
Rex Smith	533
Rhythm Heritage	534
Rick Dees & His Cast of Idiots	535
Rick Springfield	536
Rickie Lee Jones	537
The Righteous Brothers	538
The Ritchie Family	542

Robbie Dupree 543
Robert John 544
Robert Palmer 545
Roger Voudouris 554
Ronnie Milsap 560
Rose Royce 561
Rufus , Rufus featuring Chaka Khan 562
Rupert Holmes 563
Samantha Sang 564
Sammy Davis Jr. 565
Santa Esmeralda 566
Santana 567
Shaun Cassidy , The Partridge Family 569
Sister Sledge 571
Skylark 572
Sly & The Family Stone 573
The Staple Singers 576
Starland Vocal Band 577
Stephen Bishop 581
Stories 589
Supertramp 594
Suzi Quatro & Chris Norman 595
Sylvia 599
Tavares 600
Terry Jacks 603
Thelma Houston 604
The Three Degrees 605
Toby Beau 608
Todd Rundgren 609
Tom Jones 610
Tom Petty & The Heartbreakers 611
The Trammps 120
Van McCoy & The Soul City Symphony 615
Vicki Lawrence 616
Walter Egan 618
Walter Murphy & The Big Apple Band 619
Wayne Newton 622
Wild Cherry 627
Yes 629

 尾奏

文獻與感謝 ⋯⋯⋯⋯⋯⋯⋯⋯⋯⋯⋯⋯⋯⋯⋯⋯⋯⋯⋯⋯⋯⋯ 632
藝人團體和人名索引 ⋯⋯⋯⋯⋯⋯⋯⋯⋯⋯⋯⋯⋯⋯⋯⋯⋯⋯ 633

前言

流行音樂已成生活的一部份

　　台灣民謠之父鄧雨賢曾說過：「藝術是生活的一部份。」這句話是否可以延伸為一只要保有豐富的原創力，任何容易與日常生活結合的就是「好」藝術！

　　從文化人類學角度來看，山頂洞人拜天祭神時由巫師帶領大家手舞足蹈；把所見所聞刻畫在石壁上；或是喜怒哀樂時敲敲打打、哼哼唱唱，在這些先民的日常活動中，可能以發出聲音來傳遞感官刺激較為直接、容易。回到現今的世界，您可能搭捷運聽mp3、洗澡時唱歌、休閒時去跟人家排KTV包廂、看「星光幫」唱完再哭…，但卻很少見到您逛藝廊、拿筆作畫、跳國標舞、玩陶土、背著昂貴攝影器材上山下海、跳上野台演段歌仔戲…。替您或您自己表達情感之方式，在不需所謂人文素養或經過特別訓練的情況下，音樂及唱歌大概是最簡單的。您不必是音樂家、樂師或歌神，但您絕對可以好好欣賞音樂、唱唱歌，管它「三七二十八」！

　　在所有音樂形式中，流行歌曲（不論何種語言或曲風）是最通俗易近的，結合消費行為，它適度反應出當代年輕人的流行文化，與生活息息相關。在電子媒體的炒作下，捧紅了楊宗緯，我這個年近半百的父親才有機會在KTV與兒女合唱（她們教我）「背叛」，我很appreciate這種親子活動，也再次深刻感受到流行歌曲的魔力以及與我們的生活密不可分。

美麗寶島的流行歌曲文化

　　五十年前，肩負神聖復國任務的反攻基地寶島台灣，在接受美援及美軍駐防之下，猶如「山姆大叔」的次殖民地，我們自己的流行音樂文化發展得崎嶇又怪異。早年，物資缺乏的時代，家裡有台收音機就不錯了，可錄放的卡帶機或整套音響簡直是小老百姓夢寐以求的奢侈品，流行音樂唱片市場毫無規模可言。在黨國一體控制下，也只有為成人設計、帶大中國情結、揹負使命的「時代歌曲」或「淨化歌曲」透過電視傳播出來，更別說飽受打壓但應與我們生活相關的台語歌曲。這樣的背景，如何孕育出自己的流行音樂？與歐美在60年代興起、崇尚自由平等、替年輕人發洩不滿情緒的搖滾樂相比，真是天壤之別、莫名其妙！

　　隨著時代稍微進步，加上美國涉入越戰，為因應上萬名美國大兵在台盛況以及

「美軍電台」的推波助瀾，物不美但價廉的翻版黑膠唱片終於「開市」。這次，貧窮的學生受到「邀請」，當時聽熱門新歌（現在是懷念老歌）的小鬼就這樣吸著英美流行音樂「奶水」而長大，現在想想，是該慶幸？還是悲哀？

70年代是西洋流行音樂的黃金時期

當聽到年紀比自己大的人說出：「嗯…還是老歌好聽！」時，通常有個共識是認為這樣的體會夾雜著時代感情和青春回憶因素，旁人無需置喙！老歌一定好聽嗎？不見得，但不同年代所留下來又被您聽到的，大多是經過焠煉且具有一定的代表性。對七、八年級生來說，他們所聽的西洋老歌就比四、五年級生來得廣，沒聽過的也可叫新歌（只是非當代主流曲風），有些覺得好聽的歌說不定是改編或翻唱。因此，請他們來聆賞哪些年代的歌（如同叫三十年後的年輕人評判Rap、Hip-Hop、R&B、Lounge）好不好聽？較能排除感情因素，理性客觀。之前，我公司有位民國73年次的醫檢師，她曾向我借過**Tell Laura I love her**的CD唱片和歌詞，我很訝異她竟然愛聽這首歌。對我而言，60年由Ray Peterson所唱的**Tell Laura I love her**也是老歌，但我不特別喜歡。

玩音樂雖然沒幾「冬」，但聽歌卻超過三十年，如今有機會寫音樂方面的書，正好檢視一下我選擇介紹70年代美國流行音樂事跡的理由。偶爾與人爭辯，哪個年代的西洋老歌最精采？研究「搖滾紀元」西方流行音樂史可發現，70年代相當關鍵。延續藍調的搖滾樂未退，新音樂卻陸續興起，各式音樂風格在美國唱片市場中交織匯集，迸出豐富燦爛的火花後又再次各自發展。就像數條山澗的小魚游至「灣潭」，在此覓食成長，最後再順著溪河到大海。

「聽」音樂是主觀的，而「寫」音樂除了「不客觀」還要加上「偏見」。我愛70年代流行音樂是因適逢其會(台灣聽西洋歌曲之環境於民國六十年代逐漸成熟)，還是它陪我度過生命中青春燦爛的歲月？我不知道，或許感性與理性兼具吧！

對我來說，音樂既非工作也不是興趣，而是生命中不可或缺的一部份。

美國Billboard告示牌雜誌排行榜

西方當代音樂千百種，選擇美國流行歌曲為標竿，而其中又以創刊百年的綜合性娛樂報導雜誌Billboard每週發佈的各式排行榜統計數字最具權威和公信力。以

下為大家簡介美國 Billboard 告示牌雜誌排行榜的歷史與由來（摘自專業音樂網站 www.topmuzik.com.tw 及參考維基免費百科全書 www.wikipedia.com）。

　　基於美國唱片工業日益成長，原本綜合性娛樂報導雜誌在40年代之後逐漸以音樂為主，加上針對美國地區所發行歌曲和專輯唱片做有系統的統計，發展出所謂的排行榜（Chart）。多年來，該雜誌有關排行榜之資料及報導，引領世界各地流行歌曲唱片的銷售統計概念和商業行為。

　　Billboard 排行榜所涵蓋流行歌曲唱片之範圍相當廣泛，從統計數字中可看出原則上分為單曲（Single）、專輯（Album）、銷售（Sales）、播放率（Airplay）…等。對市面上流通的各類型音樂都有著墨且予以分類，最重要、綜合性、「不分科」的排行榜是流行榜（Pop），還有鄉村（Country）、節奏藍調（R&B）（早年稱為黑人榜）、成人抒情（Adult Contemporary）、舞曲（Dance）等，小眾音樂類型如福音（Gospel）、電影原聲帶（Soundtrack）、古典音樂（Classical）、爵士（Jazz）、各類搖滾（Rock）等都有。歷年來，隨著音樂潮流改變，這些分類也有所增減，例如多了音樂錄影帶（MV）、說唱（Rap）、世界音樂（World Music）…等。單曲唱片（45轉）排行榜始於40年7月20日，專輯唱片（33轉）排行榜隨後在45年3月15日跟上，當時都稱為 Best Sellers Charts，單純以銷售量做為統計基礎、後來經過一些變革並加入播放率一併計算，於55年11月2日改名為單曲榜 Top 100（58年8月4日又改成現今熟知的熱門排行榜 Hot 100）和專輯榜 Billboard 200。56年始有正式的百名年終 Top 100 排行統計。

　　雜誌編輯部門早期是以全美各地唱片行及主要大城市電台按時回報唱片銷售量及播放率，再加權計算出當週（每週六出刊）的排行榜名次。用人工方式統計出來的成績易受人為操控，因此，運用科技於91年改採電腦連線，透過程式每刷一張唱片條碼和電台播一首歌立即傳輸到雜誌社。統計方式的進步和多次調整加權比重（現今是銷售33%，播放67%），改變許多排行榜生態和紀錄。2005年亦加入付費下載歌曲的統計。美國唱片工業協會（RIAA）對唱片銷售量予以認證，金唱片50萬張；白金100萬張；鑽石級1000萬張。

Billboard 雜誌110年特刊

西洋流行音樂的歷史

　　要介紹所謂的西洋流行音樂，必須先對1950年之後的音樂歷史和發展作個簡介。我們常說的「古典音樂」，其實就是指文藝復興運動以後西方人當時所聽的音樂，主要發源地在歐洲。然而隨著時代變遷，「流行音樂」一詞可有多種解釋，在此我們採用狹隘的定義。

　　Rock Era「搖滾紀元」在西方音樂史學家眼中，是指由美國或美國市場主導、融合人們生活和娛樂、反應社會脈動與價值，所創造出的流行音樂或歌曲之世代。基於這樣的看法，西洋流行音樂之歷史只不過短短五十幾年。在這段不算長的時間，流行音樂之面貌多采多姿、發展澎湃壯碩、變化多樣萬千，令人瞠目結舌、嘆為觀止！比起其他世紀的音樂對當代人類文明之影響，「搖滾流行音樂」是二十世紀的文化瑰寶。

　　用1950年代作為西洋流行音樂發展之起點或分水嶺是有依據的，除了幾件特殊的音樂紀事外，不可否認與獨立後的美國歷經兩次大戰，已成為世界中心、全球政經文化的焦點有關。其中以1910年代之後在美國興起的藍調（Blues）、爵士（Jazz）和民謠（Folk），對後來西洋流行（搖滾）音樂的影響最深遠。

　　即使悲哀也得承認，台灣是美國文化的殖民地，我們都是學美式英語、穿牛仔褲、聽美國流行歌曲、看好萊塢電影長大的。要瞭解西洋流行音樂，談談美國這90年的音樂歷史也就八九不離十了。

　　我不是音樂評論家，深入探討藍調、爵士或搖滾的歷史，有不少好書可以買來看。在這裡，我把我所知道的音樂人、音樂事，用比較創新之方法（樹狀表列加摘要敘述）讓大家對西洋流行音樂歷史有概括但整體的認識。在論述上，以年代、地點（美國為主）為經，人物、事蹟為緯。

　　我只是個用「粗淺白話」講音樂歷史故事的西洋老歌迷。

1950年代以前的通俗音樂—密西西比河三角洲的黑人音樂

音樂類型或論述	代表性人物團體	事蹟與影響
藍調 Blues　　喉音呼喊	Robert Johnson	*從鄉村發展到城市 *樂器使用及演奏型式愈趨複雜— 　形成爵士樂
假音吟唱	Lemon Jefferson	*未形成商業勢力 *後世搖滾樂革命的基礎
爵士樂 Jazz　　紐奧良	Louis Armstrong Ella Fitzgerald	*生動活潑的即興演奏 *20年代開始有錄音作品
芝加哥	Billie Holiday Oscar Peterson Duke Ellington	*以黑人為主導 *歌曲與演奏並重，不僅欣賞也隨 　之起舞。
大樂團	Count Basie Wes Montgomery	*流傳至歐洲也影響後世的搖滾樂
白人加入	Benny Goodman ……	*後期白人逐漸加入
白人輕音樂 Instrumental	Henry Mancini Mantovani Percy Faith Boston Pop Orchestra	*不演奏黑人爵士樂 *給部份白人聽的輕音樂 *古典音樂演奏通俗化 *影響法國香頌輕音樂
影視流行歌曲	Frank Sinatra Bing Crosby Sam Cooke Nat "King" Cole Doris Day Patti Page Judy Garland Lena Horne	*形式接近通稱的流行歌曲 *流行音樂與影視娛樂相結合 *也唱一般的福音或藍調歌曲 *大多是獨立歌手 *黑白男女各有市場
舞台音樂 Musicals		*各式歌舞音樂劇的前身
民歌 Folk	Woody Guthrie Pete Seeger	*從各式民謠中擷取發展元素
白人鄉村 Country	Hank Williams	*雖非主流但在美國持續影響

1950年代─搖滾樂誕生與開始發威

音樂類型或論述	代表性人物團體	事蹟與影響
藍調 Blues	B.B. King	*以藍調為基礎加重節奏和力度，搖滾樂的雛型。
		*傳到英國，白人開始迷上藍調。
爵士樂 Jazz	Louis Armstrong Charlie Parker	*爵士與藍調持續影響後世各類型音樂形成R&B
誕生與雛型		*34年美國即有首歌名為 **Rock'n roll**
	第一位白人搖滾歌手及搖滾樂團	
55年第一首搖滾歌曲 **Rock around the clock**	Bill Haley & The Comets	*52年透過廣播電台節目首次將rock'n roll一詞介紹給大家
		*搖滾一詞有三個解釋：搖擺起舞、情緒喜怒、性暗示。
	Fats Domino Bo Diddley Carl Perkins	*影響流行音樂，也深遠影響西方社會和文化。
		*搖滾樂向種族及傳統道德挑戰，影響音樂商業機制，年輕影歌偶像誕生。
搖滾之王誕生 土搖滾 Rockabilly	貓王Elvis Presley	
	Jerry Lee Lewis	
搖滾樂 Rock'n roll	Gene Vincent	*新的青少年音樂消費文化
	Buddy Holly	*搖滾樂表演突破傳統，陽剛粗獷兼具性感魅力，節奏重、歌詞煽動且反叛。
搖滾樂之父	黑人搖滾吉他手 Chuck Berry	*發展出特殊搖滾舞步
		*逐漸確立為主流音樂體系
舞台搖滾先驅	黑人舞台搖滾鋼琴手 Little Richard	*年輕人拿起電吉他和鼓棒
		*pumping快速鋼琴彈奏技法，顫音演唱技巧。
		*重視舞台現場表現效果
		*美國搖滾開始影響英國
		*宣示叛逆的搖滾精神
		*56年告示牌雜誌排行榜，音樂開始企業化、市場化。

音樂類型或論述	代表性人物團體	事蹟與影響
受到抨擊		*衛道人士強力打壓
暫時潛隱	58-62年小憩而已	*屋漏偏逢連夜雨，多名搖滾巨星離開舞台。如58年貓王服役，其他人意外身亡、酗酒過度、官司糾紛、醜聞纏身。
溫和搖滾替代	貓王Elvis Presley Roy Orbison Ricky Nelson Pat Boone The Everly Brothers The Platters Frankie Avalon Paul Anka	*離經叛道的歌曲和表演模式稍為收斂 *被迫轉型成溫和抒情 *黑人除了繼續藍調外也有部分白人抒情化 *雖然溫和但搖滾精神與內涵一但融入社會是不可逆的反應
低吟派抒情歌 Croonin'	Andy Williams Tony Bennett Johnny Mathis Perry Como	*源自50年代以前的影視流行歌曲 *演化出來白人爵士或藍調抒情在後來幾十年有一定的市場
鄉村音樂與民謠	Woody Guthrie	*Folk、Country持續影響。 *牛仔音樂、西南搖擺。 *歌曲重鼻吟、重歌詞情緒表達，旋律節奏較單調。
靈魂樂 Soul	Sam Cooke James Brown Ray Charles	*以福音為本吸收爵士或藍調，形成新樂派。 *高亢音色及假音吟唱 *管樂器及管風琴為主 *後續發展，與搖滾結合或相互影響，各自茁壯

1960年代—理想自由主義與英倫入侵

音樂類型或論述	代表性人物團體	事蹟與影響
搖滾復甦 Rock's back		*政治影響了音樂和文化 *韓戰及越戰讓美國暫時交出音樂和文化主導權 *資本與共產對抗，造就理想主義和嬉痞文化。 *搖滾樂透過英國重返主流
衝浪搖滾 Surf Rock	Dick Dale Beach Boys	*創造迴響效果的電吉他 *精湛的和聲編排與編曲
披頭狂潮 Beatlemania 改寫音樂史	The Beatles John Lennon Paul McCartney George Harrison Ringo Starr	*崛起於文化輸入港利物浦 *傳承美國50年代搖滾模式，引發新的流行音樂革命。 *不斷實驗與探索，提供音樂多元發展的契機。 *將美國藍調搖滾發揚光大並帶回美國及全世界
民謠搖滾 Folk Rock	Bob Dylan民謠皇帝 Joan Baez民謠皇后 Simon & Garfunkel The Byrds Peter, Paul & Mary	*影響各式搖滾樂派和流行音樂 *從美國民歌演變而來 *反戰訴求的抗議歌曲 *要求較高的音樂美學價值 *關心種族與人類和平 *壽命短，被其他搖滾取代。
英倫搖滾入侵	The Rolling Stones The Animals The Who The Yardbirds Spencer Davis Group Dave Clark Five Manfred Mann……	*從藍調、土搖滾的叛逆到商業舞曲節奏，引導了重搖滾。 *搖滾歌劇概念性專輯誕生 *影響70年代美國搖滾樂派 *與民謠搖滾結合，成就許多重要搖滾音樂季如胡士托、新港。

音樂類型或論述	代表性人物團體	事蹟與影響
藍調復興 Blues Revival 藍調搖滾 Blues Rock	John Mayall	*喜歡美國藍調的英國歌手
	Eric Clapton	*Cream 樂團靈魂人物
	Jimmy Page	*Led Zeppelin 要角，啟蒙重金屬
	Jimi Hendrix(美)	搖滾。
	Jeff Beck	*多名超級吉他手誕生
	Joe Cocker	*結合爵士和搖滾的先驅
		*嬉痞運動，崛起於舊金山。
迷幻搖滾 Acid Rock, Psychedelic Rock	Jefferson Airplane	*以民謠及鄉村音樂為基礎加入
	The Grateful Dead	迷幻美感的表達
	The Doors/J. Morrison	*結合性愛、毒品的搖滾宗師。
	Janis Joplin	*女性白人藍調迷幻搖滾
	Pink Floyd(英)	*對現實不滿的絕望沉淪
	Traffic(英)	*訴諸藥物後提昇精神狀態所產 生的亢奮搖滾
前進/藝術/古典搖滾 Progressive, Art, Classical Rock	Pink Floyd	*60 年代末英國所興起的搖滾 樂派，以樂團為主。
	Genesis	
	The Moody Blues	*受披頭四概念專輯影響
	ELP	*將搖滾音樂主題化、嚴肅化和 藝術化。
	Yes	
魅力搖滾 Glam Rock 重金屬/硬式搖滾 Heavy Metal Rock 技術搖滾 Tech. Rock	David Bowie	*另一種華麗搖滾表演
	Led Zeppelin	*激烈節奏、吵雜音效和嘶吼唱 腔，加強叛逆搖滾本質。
	Deep Purple……	
	10 cc	*著重樂聲、音效、編曲、錄音。
鄉村搖滾 Country Rock		*造就美國南方和西岸搖滾
黑人流行音樂 Motown Sound	Stevie Wonder	
	Marvin Gaye	*在英美與搖滾樂及白人音樂相 抗衡
	The Supremes	
	The Four Tops	*商業化的黑人音樂唱片工業
	The Jackson 5……	*與藍調靈魂相互影響
	Otis Redding	
靈魂樂派 Soul 節奏藍調 R&B	Aretha Franklin	*黑人主導自覺運動，影響深遠， 並發展出各式音樂派別。
	Ray Charles	
	Mahalia Jackson	*由福音和藍調靈魂轉化而來

1970年代—萬流薈萃的黃金歲月

音樂類型或論述	代表性人物團體	事蹟與影響
歷史重演 黑暗時期	The Rolling Stones The Doors/J. Morrison The Beatles Simon & Garfunkel	*年代交接多事之秋 *幾個重要樂團的靈魂人物及Janis 　Joplin相繼自殺或嗑藥死亡或解散
超級樂團 Super Groups	The Rolling Stones Pink Floyd ELP, Yes, The Who Led Zeppelin Deep Purple Aerosmith(美)	*英國音樂奇才延續60年代的搖滾 　光輝 *以音樂造詣及前衛創新之意念開 　拓了硬搖滾和藝術搖滾的領域 *70年代初期成為主流
新古典搖滾 技術搖滾	Queen Electric Light Orch. 10 cc Human League	*傳承古典藝術搖滾，但已經向商 　業流行靠攏。 *注重創作錄音和音效
泡泡糖音樂 Bubble Gum Music	Bay City Rollers Ohio Express, Sweet The Osmonds The Jackson 5	*越戰結束，休閒式音樂興起。 *沒有意義和主題的搖滾 *青少年流行商業文化
舞台魅力搖滾 濃妝驚悚搖滾	David Bowie Kiss, Alice Cooper	*著重舞台魅力之激烈搖滾 *誇張造型、化妝和道具。
中路搖滾 MOR 成人導向搖滾 AOR	Fleetwood Mac Paul McCartney & Wings Carpenters Bee Gees, ABBA Chicago, Hall & Oates Elton John, Billy Joel The Captain & Tennille Rod Stewart Foreigner	*狂奔裂解、激情過後，還是回歸 　商業。 *一直延續下來的抒情市場 *非英語系國家樂團崛起 *音樂風格變化萬千，跟隨市場主 　流調整。 *70年代的音樂之所以豐富與沒有 　固定派別的流行搖滾有關

音樂類型或論述	代表性人物團體	事蹟與影響
	Jim Croce	*仍有少數美國歌手堅持鄉村民謠敘事詩人風
遊唱詩人	Don McLean	
	CSN & Young, Eagles	*鄉村音樂搖滾化、樂團化後獨立成特殊的美國南方搖滾，70年代主流搖滾之一。
美國鄉村搖滾 Country Rock	Jackson Browne	
	Buffalo Springfield	
美國南方搖滾	Lynyrd Skynyrd	*以加州為發源地，結合搖滾和流行抒情，重錄音編曲。
西岸流行搖滾	Poco, Firefall	
拉丁搖滾 Latin Rock	Santana	*60年代崛起，帶拉丁風味。
Boogie	Silver Convention	*70年代興起，低音節奏和豐富弦樂，為跳舞而作的音樂。
Hustle	Hues Corporation	
跳舞音樂 Dance Music	Boney M	*舞步名稱多但音樂類似
	Chic, The Sylvers	*曾主宰市場成為特有曲風
Disco	Donna Summer	*一曲團體或歌手特別多，仍是黑人的天下。
	Village People	
	KC & The Sunshine Band	*由靈魂、節奏藍調而來，但創作不強調內涵。
	Ohio Players	
放克 Funk	Grand funk	*以電吉他及管樂加強節奏部份，雖不一定適合跳舞，但韻律感十足，自成一派。
	George Clinton	
	Rufus, Sly Stone	
	Commodores	*不少優異的白人放克樂團
	Kool & The Gang	*延續黑人特有的藍調或爵士節奏感
靈魂藍調 Soul, R&B	Earth, Wind & Fire	
	George Benson	*在美國70年代為全盛時期，獨立發展也影響別派。
	Stevie Wonder	
黑人流行音樂	Diana Ross	*黑人流行樂仍佔據市場一席
	Michael Jackson	
	The Cars, Devo	*加入音樂本質，讓龐克搖滾軟化成商業新曲風。
新浪潮 New Wave	B 52, Blondie	
	The Police	*綜合又帶點開創性的音樂
	The Ramones	*70年代末最重要的音樂革命
龐克 Punk	Sex Pistols	*搖滾再度回到單純叛逆及頹廢本質，標新立異無政府。
	The Clash, Patti Smith	
	Elvis Costello	*革除現存音樂，破壞再建設。

1980年代—龐克餘溫和新浪漫歸於一統

音樂類型或論述	代表性人物團體	事蹟與影響
	U2	*承襲革命精神的新一代
後龐克 Post Punk	The Cure	*比龐克更豐富更藝術化
	Simple Minds	*來自車庫和酒吧搖滾
	The Police	*壓迫感及實驗性很強
中南美音樂 如 Reggae	The New York Dolls	*The Police 是融合雷鬼、新浪潮及後龐克的代表。
魅力搖滾	David Bowie	*引導魅力搖滾繼續發光
	Roxy Music	*MTV 雖取代舞台但搞怪和挑逗的魅力依然不減
	Prince	
	Duran Duran	*以英國為發源地
新浪漫 魅力電子	Culture Club	*以電子合成樂器製造出歐陸典雅浪漫氣派音效
New Romantics	Visage, A-ha	
	Human League	*追求唯美和中性外型，格調高尚的打扮引領流行。
	Depeche Mode	
電子合成搖滾	Gary Numan	*雖延續舞曲風但節奏和旋律較有變化，基本仍是商業。
Syn Pop	John Foxx	
Techno Rock	U2, Wham!	*以各種改良新音樂入侵美國如 Syn Pop, new wave
	Tears For Fears	
英倫再襲	Big Country	*借助MTV宣揚形象與打開流行之門
	Oasis	
	Dire Straits	**仍有承襲舊搖滾的特色
	AC/DC(澳洲)	*面臨新浪潮龐克及英倫電子樂的衝擊，有前兩年代根基的美國搖滾仍存活。
	Alan Parsons Project	
	Bruce Springsteen	
	Bob Seger	*搖滾派別的分類逐漸不明顯，統稱為主流派。
	Tom Petty	
美國主流搖滾	Toto, Heart	*各主要樂團仍有其特色
Mainstream Rock	ZZ Top	*可說是新浪潮音樂中融入懷舊的搖滾本質或從舊搖滾中添加時代流行元素
	Pat Benatar	
	Van Halen	
	REO Speedwagon	*基本上離搖滾的根—藍調愈來愈遠，依然是流行商業所主導。
	Journey	
	Styx	

音樂類型或論述	代表性人物團體	事蹟與影響
	Iron Maiden Def Leppard	*與前兩年代的重金屬不同 *為金屬而金屬的新浪潮或龐克搖滾而已
金屬復興 Metal Revival	Bon Jovi Guns n' Roses Anthrax, Thrash Metallica, Slayer	*強調藍調精神復興的金屬 *還有結合龐克及暴力傾向的毀滅死亡硬搖滾
歐陸新節拍 New Beat 電子舞曲 Break Dance	Michael Jackson Madonna Pet Shop Boys Janet Jackson Paula Abdul Cyndi Lauper	*英倫新音樂消退，電子舞曲接棒，但無人能獨領風騷。 *霹靂舞、街舞的流行為往後的Rap及Hip-Hop打基礎。 *音樂舞蹈不分家，音樂本質被節拍和舞步所取代。
流行搖滾/黑人音樂歸於一統	Hall & Oates Men At Work Phil Collins Billy Joel John Cougar Bryan Adams George Michael Bangles Lionel Richie Diana Ross Stevie Wonder Whitney Houston Billy Ocean Bobby Brown	*最佳白人靈魂藍調二重唱 *結合商業的黑人音樂已與Pop/MOR歸一，不分膚色與曲風佔據市場主流。 *傳統藍調爵士和靈魂樂各自走入小眾市場，已融入各類型音樂，沒有所謂的明顯影響力。 *新舊並存的80年代流行音樂雖無驚人之舉，但仍在歌舞昇平中孕育一股隨時反省的力量，直到90年代再度出現老樂迷聽不懂的新型態音樂。
民謠搖滾 Folk Rock	Suzanne Vega Tracy Chapman	*仍有一股民謠搖滾清泉
Live Aid	Band Aid USA For Africa	*用商業利益來援助貧窮非洲的英美音樂大雜燴

13

1990年代以後—音樂尋根和新世代舞曲齊頭並進

音樂類型或論述	代表性人物團體	事蹟與影響
另類搖滾 Alter. Rock 獨立搖滾 Indie Rock 垃圾搖滾 Grunge Rock	Peal Jam U2 Van Halen Beck, Garbage Fugazi	*唾棄主流搖滾，重現地下音樂的精神。 *獨立自主不隨商業搖擺 *替新一代社會壓抑所產生的空洞和悲觀代言
商業MOR搖滾	Bon Jovi Extreme Mr. Big	*繼續搖滾已非主流
流行大牌藝人	Michael Jackson Madonna Spice Girl Janet Jackson TLC, Monica Whitney Houston Mariah Carey Celine Dion Destiny's Child	*白化的流行天王 *流行大姊大依然魅力四射 *與Rap, Hip-Hop相抗衡的流行歌曲，讓無法接受者仍有一種像音樂的選擇。 *新一代流行天后
新世代主流音樂舞曲 House Rap Hip-Hop Acid Jazz Trip-Hop	Seal Will Smith Boyz II Men The Notorious B.I.G. Puffy Daddy Nally 50 Cent Shaggy USHER Massive Attack	*黑人音樂再度改變世界，打破種族藩籬。 *talk Rap, dance Rap, Jazz Rap, Reggae Rap *基本上源自黑人街頭的舞步和音樂，強調節奏與韻律感，表現黑人說唱天賦。 *節奏至上，歌詞和音樂旋律變成附屬品，唱什麼不重要。 *掌握節奏任何音樂均可改編
世界音樂 民族音樂 拉丁商業	Jennifer Lopez Ricky Martin Enrique Iglesias	*向第三世界探索尋根的民族音樂風漸漸吹起 *世界級拉丁藝人擠進舞台

導讀說明
─ 編排及寫作上的特色

年份選擇

有關年代之劃分依據和名稱，眾說紛紜，東西方的思維也不太一樣。主要原因是西方人把耶穌誕生那年稱為「公元1年」，在沒有「公元0年」的情況下，計算到10年（年代）和100年（世紀）時便發生小問題。請問，1900年要算十九世紀90年代（或第十年代）的最後一年，還是二十世紀00年代（或第一年代）的第一年？這個問題留給您，有興趣者自行找出理論根據來辯論一番。我個人傾向將二十世紀的70年代訂為1971至1980這十年，而非70至79年，但為何後面所列的告示牌年終排行榜Top 100是72到81呢？這是個人因素，非關對錯，72至81年的西洋流行音樂（從小五開始接觸到大一）是我最熟悉、唱片和資料收集也最完備的十年。幸好，年份切割差距一年的影響不大，許多藝人團體在歌壇之表現有持續性，不受跨年代一兩年的束縛。

原則上我所介紹的藝人團體和歌曲也都包括71年，甚至向前或向後展延至70及82年。若真正按此分類依據（72至81年年終排行榜）所遺漏的藝人，有兩種可能：一是活躍於60年代到71年結束，從此消聲匿跡；二是只出現在71年排行榜，表示他可能不是70年代重要的藝人。

若有機會寫續集「60年代」或「80年代」時，再予以銜接補正。

藝人團體選擇

我知道以出現在72至81年告示牌年終排行榜Top 100的藝人團體作為選取依據是有爭議與缺憾的。先不管某位藝人在70年代音樂史上重不重要、大不大牌，光是重美輕英歐、重單曲成績不重整體專輯或演唱表現、重流行熱門榜輕其他音樂領域等三個層面，就已遺漏不少藝人，如Boney M（德國disco團體在英國比美國紅）、Bruce Springsteen、Bob Dylan（不重視單曲唱片）、Sex Pistols（不鳥美國排行榜的龐克）、The Kinks（英國重量級搖滾樂團）、Willie Nelson（美國鄉村音樂大老）等。但是談流行音樂總要有標竿，美國告示牌雜誌排行榜是個好選擇。不然，若所有曾出現在70年代之歌曲和藝人團體都寫的話，那將是超過1500頁、

2,000元的工具書,而不是您可能有興趣的「故事書」。

話雖如此,70年代豐富多樣的流行音樂,讓進入十年年終排行榜的藝人團體數高達535,在書頁控制及售價考量下,刪除了近三分之一。至於那些藝人該不該寫?要寫幾頁?是由理性與感性兩方面來決定—入榜曲數兩首以上或擁有週冠軍曲、活躍程度、指標意義等是理性依據,我個人喜好的音樂類型和藝人團體則是感性因素。

傳記體例和藝人團體編排

依上述標準選出三百多個要寫的藝人團體,用中國史學巨著「史記」之傳記體例(just for fun, nothing particular)來編類,分篇列於目錄中。分類目錄與實際書文順序不一是我在寫作過程所想到的「餿點子」,目的是不管您對這些藝人熟不熟,都能很快了解他們的特點和重要性(本紀>世家>列傳),並有系統查閱和定位的工具效果。

本書的寫作架構較具野心,以藝人團體為主依序介紹是希望有參考書的功能,每位藝人的軼聞或歌曲創作背景則期盼寫得像歷史故事。為了增加閱讀的變化及可看性,藝人介紹(本書主要內容)是依英文字母排列,從數字、A到Y(Z開頭的團體只有ZZ Top,那是80年代的藝人),不是目錄所載的傳記體例順序。

國內有關西洋流行音樂的資訊不甚發達,除了版權問題外,西洋老歌合輯選來選去就是那幾十位大牌或符合台灣口味的藝人。從本書副標題有「拾遺」二字就可窺知我的寫作企圖,除了介紹藝人或歌曲少見之軼聞外,「世家」和「列傳」兩篇才是重點,因為他們有太多不為台灣樂迷所知的好歌及精彩故事。

藝人團體名稱的考據和翻譯

西洋藝人和團體的名稱非常複雜,中文資料(無論是書籍、唱片宣傳品、網路文章)對它的引用及翻譯向來不夠嚴謹(中國大陸更不用說)。在獨立歌手方面,有些是本名或藝名,如Cat Stevens(Stevens既不是他的本姓;Cat是他自取的名字,要翻譯成貓還是凱特呢?);有些則是單字代名詞(不一定是姓或名)如Cher、M。團體的名稱更加五花八門,較易造成困擾是看似姓名的團名,如Steely Dan、Alice Cooper、Toby Beau等。

由於藝人介紹的排序是歌手和團體合列,我並未採用西文書籍人名索引姓氏移

至前面的慣例（但本書的「藝人團體和人名索引」則是相同用法），以避免困擾和錯誤。而國內外唱片行對唱片的分類也是如此，不管藝人是什麼名字，往唸起來第一個英文單字的字首順序去找就對了。

考據定冠詞The的使用與否，突顯了我天蠍座「不完美、寧玉碎」的庸人自擾性格。樂團名稱加不加The視本來取名、文法意義及習慣用法（如姓氏或兄弟姐妹之前常加The）而定，有些是有定冠詞必要意義；有些則是用不用無所謂；更甚者是少數樂團早期有The，後來拿掉。不要說我們「霧煞煞」（部分原因是英文閱讀問題，把名稱的The與文句中冠詞the搞混，特別是出現在句首要大寫時），連外國人也不見得清楚。我試圖釐清這個問題，想用登錄於排行榜或印刷在唱片上（唱片的名字總不會錯吧！但有些The與團名一樣大表示非加不可？有些則是附屬很小的The表示用不用都可以？）的團名為準則，但還是不盡完善。總之，在本書中"The"的問題，都是經過考證，用了才對的一定有（如The Beatles、The Rolling Stones）、沒用比較正確的不亂加（如Bee Gees、Eagles、Fleetwood Mac、Queen）、使用與否都可以的傾向不加（如Beach Boys、Carpenters）。在排序及列索引時則依慣例一律忽略The，不然都要編在T之下，不合常理。

至於and與 & 的用法，視樂團本身習慣而定，兩者都有。二重唱正式團名、兩組或兩位藝人的共同發表曲則統一用and，由一人或一團幫忙的featuring 或 featuring with統一只用with，在主要藝人底下介紹歌曲。團名每一字首大寫，and和of小寫，A和The大寫，如A Taste of Honey。

本書所見的藝人團體名，基本上不予以翻譯（這對推廣西洋流行音樂是阻礙），大家耳熟能詳且經常在書中出現的紅歌手或音樂人，則有普遍認可的音譯中文名或尊稱，如貓王、披頭四、芭芭拉史翠珊、艾爾頓強、約翰藍儂…等。表面理由是我那「三腳貓」的英文能力怕翻錯而便宜行事，實際是我認為把藝人團體的英文名視為「代名詞」即可，不必強加翻譯。購買本書的人八成是西洋樂迷，只要會查字典或知道怎麼唸、發音不要太離譜就夠了。例如ABBA，知道唸ㄚ-ㄅㄚ丶，不要唸成a-b-b-a即可，是否非得翻成「阿巴合唱團」？應該不用吧！若是太難或特殊、組合或縮寫的字，在不求甚解下之音譯或錯譯只會貽笑大方而已。

來自北愛爾蘭、政治味很濃的搖滾樂團U2，原本團名之意是you too，若因此而翻成「你也是」樂團，肯定沒人懂！那音譯為「優鈦」樂團如何？U二樂團或雙U樂團呢？另外一個在90年代紅透半邊天的合唱團Boyz II Men名字更怪，

複數 s 改用 z，to=two=2 不用，改為羅馬數字 II，想要將它中文翻譯還真難。國內有人意譯為「從男孩們到男人們」或「從男孩到男人」合唱團，雖然沒錯但有點好笑。若知道正確讀法照音譯「玻爾斯圖曼」合唱團也無不可，只是令人傻眼！Carpenters 也是一個很好的例子，「木匠兄妹」會讓不明就理的人以為兩兄妹是作木工出身的歌星，還是音譯姓氏成「卡本特樂團」比較好。不過，無論是卡本特樂團或木匠兄妹合唱團，我相信都不會影響大家對她們的喜愛。

國內的唱片印刷品或網路文章，偶爾會把藝人團體的名字弄錯（不完全是校對問題），最常見是掐頭去尾、大小寫不分、漏 s 或亂加 s、自創縮寫等。例如 Labelle 是一個黑人女子三人團，主角是 Patti LaBelle，她也以個人名義獨立發行過唱片。因此，若您看到 **Lady marmalade**（75 年冠軍曲）由 Patti LaBelle 或 LaBelle（作為姓氏時 B 大寫，當作團名時 b 小寫）所唱，那是不正確的。這些小地方我都特別注意。

藝人團體的合併介紹

70 年代有不少家族藝人、家族成員單飛或樂團主角離團後表現不俗的情形，我採用合併的方式一起介紹。例如 Donny & Marie Osmond、Donny 自己、The Osmonds 兄弟都有作品推出；The Jackson Five（後來改為 The Jacksons）與 Michael Jackson；The Pointer Sisters 與單飛的三姊 Bonnie Pointer；Bread「麵包樂團」和 David Gates；The Four Seasons 及團長 Frankie Valli 等。另外，兩個藝人團體的合作或由其中一人為主導時，視情況及寫作需求予以合併。例如名爵士薩克斯風手 Grover Washington Jr. 只有一首歌在熱門榜有好成績，而且是與另一位歌手 Bill Withers 合作，將他放在 Bill Withers 之下一併介紹。有一首冠軍演奏曲 **Love's theme** 的 Love Unlimited Orchestra，是由靈魂歌手 Barry White 所指揮領導，在介紹 Barry White 時會提到他的專屬管弦樂團。

個別藝人團體介紹的編寫特色

以藝人團體在 70 年代入榜歌曲之列表作為故事的開端。

表中的 Rk.（rank）是指該曲在年終排行榜的名次，100 至 120 名用 >100 表示；>120 則是沒入榜的歌。

peak 和 date 是記錄該曲在每週 Hot 100「熱門排行榜」上的最高名次（尖峰）

與發生日期（資料完整有月日，不然只有月份，空白表示查不到）。名次後括號（）內的數字表示蟬聯週數，例如2(4)是指這首歌在亞軍位置停留四週，遲遲爬不上冠軍寶座，算是悲情的「大老二」名曲！冠軍曲週數以**粗體**字加深印象。

remark（備註欄）除了特殊註解外，大多是我個人對該曲理性與感性兼具的主觀評價，有三個層級—空白、推薦、強力推薦，僅供參考。若您對我所強力推薦的歌沒有印象，表示「拾遺」之目的達到了，建議趕快去找，應該不會令您失望。另外還有「額外列出」（額列）的註記，表示這些歌不在十年年終排行榜內，有些為名次>120；有些是沒發行單曲或名次太低；還有年份不在70年代的（如69、70、81、82、83…）。某些歌之所以雀屏中選被我額外列出，必然有其因，不外乎是符合拾遺精神的好歌或為該藝人之重要歌曲。

列表中歌曲如有•或▲以及用斜體字書寫，是源自後附的年終排行榜表，其意義參見表的附註說明。

文中所用#這個符號是number或No.（第幾名）的意思。

有時藝人名、歌名及專輯名很類似，在都沒有翻譯的情況下，必需依賴不同但統一的書寫方式來區別。歌名用加粗字，第一個單字字首、I、人名地名及文法上該大寫的字以大寫來表示。歌名若有符號！？或美國口語如wanna（want to）、gonna（going to）、ya（you）、ain't（are not；is not）、dancin'…等，一律依照告示牌排行榜公布之原歌名為準，不會擅加更動。專輯名外加中文引號「」，每一單字字首必定大寫，不管它是介係詞Of、連接詞And還是冠詞A或The。至於其他英文字是否大寫則依英文用法或慣例，原則上非必要大寫時我習慣用小寫。

文中如有提到電影，大多是台灣曾上映的好萊塢商業片。原則上採中英文片名並列的方式（中文依台灣發行商所訂的片名，不是亂翻的），每一英文字字首大寫（像專輯名寫法），後面接著引號「」內中文片名，例如由<u>湯姆克魯茲</u>所主演的Top Gun「捍衛戰士」。大陸曾將該片譯成「好大一支槍」，這是個老笑話。

現在的電腦橫式中文寫作，已不再注重附屬標點符號（如破折號、書名號或人名地名號）的使用，為了區別與加深印象，我保留中文人名、翻譯姓名加<u>底線</u>，地名則不加。

文中後段若有列出標題「**餘音繞樑**」、「**集律成譜**」，分別是推薦歌曲和推薦唱片的意思，如果該藝人團體有值得推薦歌曲或唱片以及相關說明，會載於此標題下。「**弦外之聲**」的使用類似DVD影片中Special Features「特別收錄」，顧名思義就是

特別介紹與藝人或歌曲有關之軼聞。

唱片圖和推薦唱片說明

70年代的音樂事隔三十幾年，對於上了年紀、且處於資訊不發達年代的東西，想要了解它們本來就不容易。過去只能聽廣播（沒有MTV），根本不知道這些藝人或團體長得是圓是扁、是黑是白、團員有幾人？想要認識他們，唱片裡裡外外的圖像及資料是唯一管道。由於篇幅和肖像權的限制，我沒有辦法擺太多的藝人照片或唱片圖，所以只好儘量選封面設計是能清楚呈現藝人或全體團員肖像的唱片來作為書中插圖。想要推薦的唱片沒有人像圖，有清楚人像封面之唱片不一定是我要的，這些情形在本書偶爾會有。若您對圖片上或推薦的唱片有興趣而不如何選擇時，建議從「**集律成譜**」中去找比較好。

另外，有些藝人介紹的本文中沒有「**集律成譜**」，主要原因為版面受限而不是沒有好唱片推薦，這時候圖說（圖片）所載的那張唱片即可替代。不論「**集律成譜**」還是附圖唱片，一定都有收錄表列的歌曲。

70年代，飛利浦公司還沒發明compact disc（CD）之前，我們是聽所謂的LP（黑膠唱片），有45轉單曲小唱片及33轉專輯或精選集。CD問世後，絕大部份老歌、老LP的錄音母帶，會拿來重新類比或數位化復刻成CD。既然是翻製，除了專輯外大多有新版的精選輯（有些會收錄只發行單曲唱片的歌或什麼remix、bonus tracks等）。所以，為了樂迷欣賞和收集方便，本書所提到的唱片絕大部份是指CD。年份是CD上市的時間，但發行公司可能因版權變賣或企業改組併購而與當年有所不同。

推薦唱片不以專業鑑賞（經典專輯）及收藏目的（如第一代絕版復刻CD、正日盤、正英盤⋯）為出發點。我只想介紹西洋流行歌曲和故事給芸芸眾生聽，所以重視精選輯，而且要「俗擱大碗」、好歌愈多愈齊愈好，此為必要之惡，還請有兩把刷子的專業樂迷見諒！這是最後要向讀者交待的。

年終排行榜

1972年Billboard年終排行榜Top100

Rk.	song title	artist	peak	date
1	The first time ever I saw your face •	Roberta Flack	1(6)	0415-0520
2	Alone again (naturally) •	Gilbert O'sullivan	1(6)	0729-0819
3	*American pie* •	*Don McLean*	*1(4)*	*0115-0205*
4	Without you •	Nilsson	1(4)	0219-0311
5	Candy man •	Sammy Davis Jr.	1(3)	0610-0624
6	I gotcha •	Joe Tex	2(2)	04
7	Lean on me •	Bill Withers	1(3)	0708-0722
8	Baby don't get hooked on me •	Mac Davis	1(3)	0923-1007
9	*Brand new key* •	*Melanie*	*1(3)*	*71/1225-720108*
10	Daddy don't you walk so fast •	Wayne Newton	4	08
11	Let's stay together •	Al Green	1	0212
12	Brandy (you're a fine girl) •	Looking Glass	1	0826
13	Oh girl	The Chi-Lites	1	0527
14	Nice to be with you •	Gallery	4	
15	My ding-a-ling •	Chuck Berry	1(2)	1021-1028
16	(if loving you is wrong) I don't want to be right	Luther Ingram	3(2)	08
17	Heart of gold •	Neil Young	1	0318
18	Betcha by golly, wow •	The Stylistics	3	
19	I'll take you there	The Staple Singers	1	0603
20	Ben	Michael Jackson	1	1014
21	(the) Lion sleeps tonight •	Robert John	3(3)	03
22	Outa-space •	Billy Preston	2	07
23	Slippin' into darkness •	War	16	
24	Long cool woman (in a black dress) ▲	The Hollies	2(2)	07
25	How do you do? •	The Mouth & MacNeal	8	
26	Song sung blue •	Neil Diamond	1	0701
27	A horse with no name •	America	1(3)	0325-0408
28	Popcorn	Hot Butter	9	
29	Everybody plays the fool •	The Main Ingredient	3	10
30	Precious and few •	Climax	3(2)	02
31	(last night) I didn't get to sleep at all ▲	The 5th Dimension	8	
32	Nights in white satin •	The Moody Blues	2(2)	1104
33	Go all the way •	The Raspberries	5	1014
34	Too late to turn back now •	Cornelius Brothers & Sister Rose	2(2)	07
35	Back stabbers •	The O'Jays	3	09
36	Down by the lazy river •	The Osmonds	4	
37	Sunshine •	Jonathan Edwards	4	01
38	Starting all over again	Mel & Tim	19	
39	Day after day •	Badfinger	4	
40	Rocket man (I think it's going to be a long, long time)	Elton John	6	

21

Rk.	song title	artist	peak	date
41	Rockin' robin	Michael Jackson	2(2)	04
42	Beautiful Sunday	Daniel Boone	15	
43	Scorpio	Dennis Coffey & The Detroit Guitar Band	6	
44	Morning has broken	Cat Stevens	6	
45	The city of New Orleans	Arlo Guthrie	18	
46	Garden party •	Ricky Nelson	6	
47	*I can see clearly now* •	*Johnny Nash*	*1(4)*	*1104-1125*
48	Burning love ▲	Elvis Presley	2	1028
49	Clean up woman •	Betty Wright	6	01
50	Hold your head up	Argent	5	0826
51	Jungle fever •	Chakachas	8	
52	Everything I own	Bread	5	0318
53	In the rain	Dramatics	5	
54	Look what you done for me •	Al Green	4	0527
55	The happiest girl in the whole U.S.A. •	Donna Fargo	11	
56	Bang a gong (get it on)	T. Rex	10	
57	Mother and child reunion	Paul Simon	4	04
58	Where is the love •	Roberta Flack & Donny Hathaway	5	
59	I'm still in love with you •	Al Green	3(2)	08
60	Layla	Derek & The Dominos	10	
61	Day dreaming •	Aretha Franklin	5	
62	The way of love	Cher	7	
63	Black and white •	Three Dog Night	1	0916
64	Sylvia's mother •	Dr. Hook & The Medicine Show	5(2)	0603-0610
65	Hurting each other •	Carpenters	2(2)	02
66	Coconut	Nilsson	8	04
67	Puppy love •	Donny Osmond	3	
68	You don't mess around with Jim	Jim Croce	8	
69	Hot rod Lincoln	Commander Cody & His Lost Planet Airmen	9	
70	A cowboy's work is never done	Sonny and Cher	8	
71	Joy	Apollo 100	6	
72	Anticipation	Carly Simon	13	02
73	Never been to Spain	Three Dog Night	5	02
74	Kiss an angel good morning	Charlie Pride	21	02
75	School's out	Alice Cooper	7	
76	Saturday in the park •	Chicago	3(2)	0923
77	Drowning in the sea of love •	Joe Simon	11	01
78	Use me •	Bill Withers	2(2)	1014
79	*Family affair* •	*Sly & The Family Stone*	*1(3)*	*71/1204-1218*
80	Troglodyte (cave man) •	Jimmy Castor Bunch	6	
81	The witch Queen of New Orleans	Redbone	21	02
82	Freddie's dead (theme from "Superfly") •	Curtis Mayfield	4	1104
83	Power of love •	Joe Simon	11	

Rk.	song title	artist	peak	date
84	Ain't understanding mellow	Jerry Butler & Brenda	21	
85	Taxi	Harry Chapin	24	
86	Don't say you don't remember	Beverly Bremers	15	
87	Sealed with a kiss	Bobby Vinton	19	
88	I saw the light	Todd Rundgren	16	
89	Motorcycle mama	Sailcat	12	
90	Day by day	Godspell	13	
91	Roundabout	Yes	13	
92	Doctor my eyes	Jackson Browne	8	
93	I'd like to teach the world to sing ●	The New Seekers	7	
94	Vincent/castles in the air	Don McLean	12	
95	Baby let me take you (in my arms)	Detroit Emeralds	24	
96	Speak to the sky	Rick Springfield	14	
97	I'd like to teach the world to sing	Hillside Singers	13	
98	Walking in the rain with the one I love ●	Love Unlimited	14	
99	Get on the good foot (part 1) ●	James Brown	18	
100	Pop that thang	The Isley Brothers	24	
/	*I am woman* ●[2]	*Helen Reddy*	*1*	*1209*
/	*You ought to be with me* ●	*Al Green*	*3(2)*	*12*
/	*I'd love you to want me* ●	*Lobo*	*2(2)*	*12*
/	*I'll be around* ●	*The Spinners*	*3(2)*	*11*
/	*If you don't know me by now*	*Harold Melvin & The Blue Notes*	*3(2)*	*12*
/	You are everything ●	The Stylistics	9	
/	Summer breeze	Seals and Crofts	6	
/	Rock and roll (part 2)	Gary Glitter	7	09
/	Sugar daddy	The Jackson 5	10	
/	If I could reach you	The 5th Dimension	10	
/	Something's wrong with me	Austin Roberts	12	
/	Ventura highway	America	8	08
/	Keeper of the castle	The Four Tops	10	
/	Tumbling dice	The Rolling Stones	7	
/	Goodbye to love	Carpenters	7	
/	Witchy woman	Eagles	9	10
/	Good time Charlie's got the blues	Danny O'keefe	9	
/	Hey girl ●	Donny Osmond	9	
/	Sweet seasons	Carole King	9	
/	Listen to the music	The Doobie Brothers	11	
/	Take it easy	Eagles	12	08
/	I need you	America	9	06
/	I'm stone in love with you ●	The Stylistics	10	

＊RP120根據Billboard and Cashbox雙重計分，100名後所列約20首。
＊斜體字表該歌曲Billboard年終排行名次受跨年影響明顯被低估。
＊●表RIAA認證銷售50萬張金唱片。
　▲表RIAA認證銷售100萬張以上白金唱片。

1973年Billboard年終排行榜Top100

Rk.	song title	artist	peak	date
1	Tie a yellow ribbon round the ole oak tree ●	Tony Orlando & Dawn	1(4)	0421-0512
2	Bad, bad Leroy Brown ●	Jim Croce	1(2)	0721-0728
3	Killing me softly with his song ●	Roberta Flack	1(5)	0224-0317, 0331
4	Let's get it on	Marvin Gaye	1(3)	0908-0922
5	My love ●	Paul McCartney & Wings	1(4)	0602-0623
6	Why me? ●	Kris Kristofferson	16	
7	Crocodile rock ▲	Elton John	1(3)	0203-0217
8	Will it go round in circles ●	Billy Preston	1(2)	0707-0714
9	*You're so vain* ●	*Carly Simon*	*1(3)*	*0106-0120*
10	Touch me in the morning	Diana Ross	1	0818
11	The night the lights went out in Georgia ●	Vicki Lawrence	1(2)	0407-0414
12	Playground in your mind ●	Clint Holmes	2(2)	
13	Brother Louie ●	Stories	1(2)	0825-0901
14	Delta dawn ●	Helen Reddy	1	0915
15	*Me and Mrs. Jones* ●	*Billy Paul*	*1(3)*	*72/1216-1230*
16	Frankenstein ●	Edgar Winter Group	1	0526
17	Drift away ●	Dobie Gray	5	
18	Little Willy ●	Sweet	3(3)	05
19	You are the sunshine of my life	Stevie Wonder	1	0519
20	*Half-breed* ●	*Cher*	*1(2)*	*1006-1013*
21	That lady ●	The Isley Brothers	6	
22	Pillow talk ●	Sylvia	3(2)	06
23	We're an American band ●	Grand Funk	1	0929
24	Right place, wrong time	Dr. John	9	
25	Wildflower	Skylark	9	
26	Superstition	Stevie Wonder	1	0127
27	Loves me like a rock ●	Paul Simon	2	1006
28	The morning after	Maureen McGovern	1(2)	0804-0811
29	Rocky Mountain high	John Denver	9	
30	Stuck in the middle with you	Stealer's Wheel	6	
31	Shambala ●	Three Dog Night	3	0728
32	Love train ●	The O' Jays	1	0324
33	I'm gonna love you just a little more, baby ●	Barry White	3	06
34	Say, has anybody seen my sweet gypsy rose ●	Tony Orlando & Dawn	3	0915
35	*Keep on truckin' (part 1)*	*Eddie Kendricks*	*1(2)*	*1110-1117*
36	Dancing in the moonlight	King Harvest	13	02
37	Danny's song	Anne Murray	7	
38	Monster mash ●	Bobby (Boris) Pickett & The Crypt-Kickers	10	
39	Natural high ▲	Bloodstone	10	
40	Diamond girl	Seals and Croft	6	
41	Long train running	The Doobie Brothers	8	
42	Give me love (give me peace on Earth)	George Harrison	1	0630

Rk.	song title	artist	peak	date
43	If you want me to stay •	Sly & The Family Stone	12	
44	Daddy's home	Jermaine Jackson	9	03
45	Neither one of us (wants to be the first to say goodbye)	Gladys Knight & The Pips	2(2)	0407
46	I'm doing fine now	New York City	17	
47	Could it be I'm falling in love •	The Spinners	4	02
48	Daniel •	Elton John	2	0602
49	*Midnight train to Georgia* •	*Gladys Knight & The Pips*	*1(2)*	*1027-1103*
50	Smoke on the water •	Deep Purple	4	
51	The cover of Rolling Stone •	Dr. Hook & The Medicine Show	6	
52	Behind closed doors ▲	Charlie Rich	15	
53	Your mama don't dance •	Loggins & Messina	4	01
54	Feelin' stronger every day	Chicago	10	
55	The cisco kid •	War	2(2)	05
56	Live and let die •	Wings	2(3)	0818
57	Oh, babe, what would you say	Hurricane Smith	3	
58	I believe in you (you believe in me) •	Johnnie Taylor	11	
59	Sing •	Carpenters	3(2)	0421
60	Ain't no woman(like the one I got) •	The Four Tops	4	0407
61	Dueling banjos ("Deliverance" soundtrack) •	Eric Weissberg & Steve Mandel	2(4)	02
62	Higher ground	Stevie Wonder	4	1013
63	Here I am (come and take me) •	Al Green	10	
64	My Maria	B.W. Stevenson	9	
65	Superfly •	Curtis Mayfield	8	01
66	Get down •	Gilbert O'sullivan	7	
67	Last song •	Edward Bear	3(2)	03
68	Reelin' in the years	Steely Dan	11	
69	Hocus pocus	Focus	9	
70	Yesterday once more •	Carpenters	2	0728
71	Boogie woogie bugle boy	Bette Midler	8	
72	*Clair* •	*Gilbert O'sullivan*	*2(2)*	*0106*
73	Do it again	Steely Dan	6	02
74	Kodachrome	Paul Simon	2(2)	0707
75	Why can't we live together	Timmy Thomas	3	02
76	So very hard to go	Tower Of Power	17	
77	Do you want to dance?	Bette Midler	17	
78	*Rockin' pneumonia-the boogie woogie flu* •	*Johnny Rivers*	*6*	*01*
79	*Ramblin' man*	*The Allman Brothers Band*	*2*	*10*
80	Masterpiece •	The Temptations	7	
81	Peaceful	Helen Reddy	12	
82	One of a kind (love affair) •	The Spinners	11	
83	Funny face •	Donna Fargo	5	0106
84	Funky worm	Ohio Players	15	

Rk.	song title	artist	peak	date
85	*Angie* •	*The Rolling Stones*	*1*	*1020*
86	Jambalaya (on the bayou)	Blue Ridge Rangers	16	
87	Don't expect me to be your friend	Lobo	8	02
88	Break up to make up •	The Stylistics	5	0407
89	Daisy a day	Jud Strunk	14	
90	Also Sprach Zarathustra (2001)	Deodato	2	03
91	Stir it up	Johnny Nash	12	
92	Money	Pink Floyd	13	
93	Gypsy man	War	8	
94	The world is a ghetto •	War	7	
95	Yes we can, can	The Pointer Sisters	11	
96	Free ride	Edgar Winter Group	14	
97	Space oddity	David Bowie	15	
98	*It never rains in southern California* •	*Albert Hammond*	*5*	*72/1216*
99	*The twelfth of never* •	*Donny Osmond*	*8*	
100	Papa was a rollin' stone ▲	*The Temptations*	*1*	*72/1202*
/	I wanna be with you	The Raspberries	16	
/	*Heartbeat - it's a lovebeat*	*The DeFranco Family*	*3*	*11*
/	*Just you 'n' me* •	*Chicago*	*4*	*12*
/	*Photograph* •	*Ringo Starr*	*1*	*1124*
/	Space race •	Billy Preston	4(2)	1124
/	Paper roses •	Marie Osmond	5	1110
/	I got a name	Jim Croce	10	
/	The love I lost (pt. 1)	Harold Melvin & The Blue Notes	7	
/	All I know	Garfunkel	9	
/	If you're ready (come go with me) •	The Staple Singers	9	
/	Saturday night's alright for fighting	Elton John	12	
/	Knockin' on heaven's door	Bob Dylan	12	
/	Uneasy rider	Charlie Daniels	9	
/	Trouble man	Marvin Gaye	7	
/	Call me (come back home) •	Al Green	10	
/	I'm just a singer (in a rock and roll band)	The Moody Blues	12	
/	China grove	The Doobie Brothers	15	
/	Love Jones •	The Brighter Side Of Darkness	16	
/	Hi, hi, hi	Paul McCartney & Wings	10	
/	Dead skunk	Loudon Wainwright III	16	
/	Thinking of you	Loggins & Messina	18	
/	Mind games	John Lennon	18	
/	Let's pretend	The Raspberries	35	

＊RP120根據Billboard and Cashbox雙重計分，100名後所列約20首。
＊斜體字表該歌曲Billboard年終排行名次受跨年影響明顯被估低。
＊●表RIAA認證銷售50萬張金唱片。
　▲表RIAA認證銷售100萬張以上白金唱片。

1974年Billboard年終排行榜Top100

Rk.	song title	artist	peak	date
1	The way we were ▲	Barbra Streisand	1(3)	0202,0216-23
2	Seasons in the Sun •	Terry Jacks	1(3)	0302-0316
3	Love's theme •	Love Unlimited Orchestra	1	0209
4	Come and get your love •	Redbone	5	
5	Dancing machine	The Jackson 5	2(2)	0518
6	The loco-motion •	Grand Funk Railroad	1(2)	0504-0511
7	TSOP (The Sound Of Philadelphia) •	MFSB and The Three Degrees	1(2)	0420-0427
8	The streak •	Ray Stevens	1(3)	0518-0601
9	Bennie and the jets ▲	Elton John	1	0413
10	One hell of a woman	Mac Davis	11	
11	Until you come back to me (that's what I'm gonna do) •	Aretha Franklin	3	0216
12	Jungle boogie •	Kool & The Gang	4	02
13	Midnight at the oasis	Maria Muldaur	6	
14	You make me feel brand new •	The Stylistics	2(2)	0615
15	Show and tell •	Al Wilson	1	0119
16	Spiders and snakes •	Jim Stafford	3	0302
17	Rock on •	David Essex	5	
18	Sunshine on my shoulders •	John Denver	1	0330
19	Sideshow •	Blue Magic	8	
20	Hooked on a feeling •	Blue Swede	1	0406
21	Billy, don't be a hero •	Bo Donaldson & The Haywoods	1(2)	0615-0622
22	Band on the run •	Paul McCartney & Wings	1	0608
23	The most beautiful girl •	Charlie Rich	1(2)	73/1215-1222
24	Time in a bottle •	Jim Croce	1(2)	73/1229-740105
25	Annie's song •	John Denver	1(2)	0727-0803
26	(you're) Having my baby •	Paul Anka	1(3)	0824-0907
27	Let me be there •	Olivia Newton-John	6	02
28	Sundown •	Gordon Lightfoot	1	0629
29	Rock me gently •	Andy Kim	1	0928
30	Boogie down	Eddie Kendricks	2(2)	03
31	You're sixteen •	Ringo Starr	1	0126
32	If you love me (let me know) •	Olivia Newton-John	5	0629
33	Dark lady •	Cher	1	0323
34	Best thing that ever happened to me •	Gladys Knight & The Pips	3	0427
35	Feel like makin' love •	Roberta Flack	1	0810
36	Just don't want to be lonely •	The Main Ingredient	10	
37	Nothing from nothing •	Billy Preston	1	1019
38	Rock your baby	George McCrae	1(2)	0713-0720
39	Top of the world •	Carpenters	1(2)	731201-1208
40	The joker •	Steve Miller Band	1	0112
41	I've got to use my imagination •	Gladys Knight & The Pips	4(2)	01

Rk.	song title	artist	peak	date
42	The show must go on •	Three Dog Night	4	05
43	Rock the boat •	Hues Corporation	1	0706
44	Smokin' in the boys room •	Brownsville Station	3	
45	Living in the city	Stevie Wonder	8	01
46	*Then came you* •	*Dionne Warwick & The Spinners*	*1*	*1026*
47	The night Chicago died •	Paper Lace	1	0817
48	The entertainer •	Marvin Hamlisch	3(2)	
49	Waterloo	ABBA	6	
50	The air that I breathe •	The Hollies	6	
51	Rikki don't lose that number	Steely Dan	4	08
52	Mockingbird •	Carly Simon & James Taylor	5	0323
53	Help me	Joni Mitchell	7	
54	Never, never gonna give ya up •	Barry White	7	73/12
55	You won't see me	Anne Murray	8	
56	Tell me somethin' good •	Rufus	3(3)	0824
57	You and me against the world	Helen Reddy	9	
58	Rock and roll heaven	The Righteous Brothers	3(2)	0727
59	Hollywood swinging •	Kool & The Gang	6	
60	Be thankful for what you've got	William Devaughn	4	
61	Hang on in there baby	Johnny Bristol	8	
62	Eres tu (touch the wind)	Mocedadas	9	
63	Takin' care of business	Bachman-Turner Overdrive	12	
64	Radar love	Golden Earring	13	
65	Please come to Boston	Dave Loggins	5(2)	0810
66	Keep on smilin'	Wet Willie	10	
67	Lookin' for a love •	Bobby Womack	10	
68	Put your hands together	The O'Jays	10	02
69	On and on •	Gladys Knight & The Pips	5	
70	Oh very young	Cat Stevens	10	
71	*Leave me alone (ruby red dress)* •	*Helen Reddy*	*3(2)*	*01*
72	*Goodbye yellow brick road* ▲	*Elton John*	*2(3)*	*73/12*
73	(I've been) Searchin' so long	Chicago	9	
74	Oh my my	Ringo Starr	5	
75	For the love of money •	The O'Jays	9	
76	*I shot the sheriff* •	*Eric Clapton*	*1*	*0914*
77	Jet	Paul McCartney & Wings	7	02
78	Don't let the Sun go down on me •	Elton John	2(2)	0727
79	*Tubular bells*	*Mike Oldfield*	*7*	
80	A love song	Anne Murray	12	03
81	I'm leaving it all up to you •	Donny & Marie Osmond	4	0914
82	*Hello, it's me*	*Todd Rundgren*	*5*	*73/12*
83	I love	Tom T. Hall	12	
84	Clap for the wolfman	Guess Who	6	
85	The Lord's prayer	Sister Janet Meade	4	

Rk.	song title	artist	peak	date
86	I'll have to say I love you in a song	Jim Croce	9	
87	Tryin' to hold onto my woman	Lamont Dozier	15	
88	Don't you worry 'bount a thing	Stevie Wonder	16	
89	Very special love song	Charlie Rich	11	
90	My girl bill	Jim Stafford	12	
91	Helen wheels	Paul McCartney & Wings	10	01
92	My mistake (was to love you)	Diana Ross & Marvin Gaye	19	
93	Wildwood weed	Jim Stafford	7	
94	Beach baby	First Class	4	
95	Me and baby brother	War	15	02
96	Rockin' roll baby	The Stylistics	14	73/12
97	*I honestly love you* •	*Olivia Newton-John*	*1(2)*	*1005-1012*
98	Call on me	Chicago	6	
99	Wild thing	Fancy	14	
100	Mighty love (pt. 1)	The Spinners	20	
/	*You haven't done nothin'*	*Stevie Wonder*	*1*	*1102*
/	*Jazzman*	*Carole King*	*2*	*11*
/	*My melody of love* •	*Bobby Vinton*	*3(2)*	*11*
/	*Can't get enough*	*Bad Company*	*5*	*1102*
/	*Whatever gets you thru the night*	*John Lennon*	*1*	*1116*
/	*Can't get enough of your love, babe* •	*Barry White*	*1*	*0921*
/	Sweet home Alabama	Lynyrd Skynyrd	8	
/	The bitch is back •	Elton John	4	1102
/	Americans	Byron MacGregor	4	02
/	Back home again •	John Denver	5(2)	1109
/	Tin man	America	4	1109
/	Longfellow serenade	Neil Diamond	5	1123
/	Another Saturday night	Cat Stevens	6	
/	Everlasting love	Carl Carlton	6	
/	Stop and smell the roses	Mac Davis	9	
/	Life is a rock (but the radio rolled me)	Reunion	8	
/	Earache my eye featuring Alice Bowie	Cheech & Chong	9	
/	I feel a song (in my heart)	Gladys Knight & The Pips	21	
/	Do it baby	The Miracles	13	
/	I won't last a day without you	Carpenters	11	
/	Wishing you were here	Chicago	11	
/	Steppin' out (gonna boogie tonight)	Tony Orlando & Dawn	7	
/	D'yer mak'er	Led Zeppelin	20	
/	Never my love	Blue Swede	7	
/	Carefree highway	Gordon Lightfoot	10	
/	Love me for a reason	The Osmonds	10	

＊RP120根據Billboard and Cashbox雙重計分，100名後所列約20首。
＊斜體字表該歌曲Billboard年終排行名次受跨年影響明顯被估低。
＊ ●表RIAA認證銷售50萬張金唱片。
　▲表RIAA認證銷售100萬張以上白金唱片。

1975年Billboard年終排行榜Top100

Rk.	song title	artist	peak	date
1	Love will keep us together •	The Captain & Tennille	1(4)	0621-0714
2	Rhinestone cowboy •	Glen Campbell	1(2)	0906-0913
3	Philadelphia freedom ▲	Elton John	1(2)	0412-0419
4	Before the next teardrop falls •	Freddy Fender	1	0531
5	My eyes adored you •	Frankie Valli	1	0322
6	Shining star •	Earth, Wind & Fire	1	0524
7	Fame •	David Bowie	1(2)	0920,1004
8	Laughter in the rain	Neil Sedaka	1	0201
9	One of these nights	Eagles	1	0802
10	Thank God I'm a country boy •	John Denver	1	0607
11	Jive talkin' •	Bee Gees	1(2)	0809-0816
12	Best of my love	Eagles	1	0301
13	Lovin' you	Minnie Riperton	1	0405
14	Kung fu fighting •	Carl Douglas	1(2)	74/1207-1214
15	Black water •	The Doobie Brothers	1	0315
16	Ballroom blitz	Sweet	5	
17	Another somebody done somebody wrong song •	B.J. Thomas	1	0426
18	He don't love you (like I love you) •	Tony Orlando & Dawn	1(3)	0503-0527
19	At seventeen	Janis Ian	3(2)	0920
20	Pick up the pieces •	Average White Band	1	0222
21	The hustle	Van McCoy & The Soul City Symphony	1	0726
22	Lady Marmalade •	Labelle	1	0329
23	Why can't we be friends? •	War	6	
24	Love won't let me wait •	Major Harris	5	
25	Boogie on reggae woman	Stevie Wonder	3(2)	0201
26	Wasted days and wasted nights •	Freddy Fender	8	08
27	Fight the power (part 1) •	The Isley Brothers	4	0927
28	Angie baby •	Helen Reddy	1	74/1228
29	Jackie blue	Ozark Mountain Daredevils	3(2)	0517
30	Fire	Ohio Players	1	0208
31	Magic •	Pilot	5	
32	Please Mr. Postman •	Carpenters	1	0125
33	Sister golden hair	America	1	0614
34	Lucy in the sky with diamonds •	Elton John	1(2)	0104-0111
35	Mandy •	Barry Manilow	1	0118
36	Have you never been mellow? •	Olivia Newton-John	1	0308
37	Could it be magic?	Barry Manilow	6	
38	Cat's in the cradle •	Harry Chapin	1	74/1221
39	Wildfire	Michael Murphey	3(2)	0621
40	I'm not lisa	Jessi Colter	4	
41	Listen to what the man said •	Paul McCartney & Wings	1	0719
42	I'm not in love	10 cc	2(3)	0809

Rk.	song title	artist	peak	date
43	I can help •	Billy Swan	1(2)	74/1123 -1130
44	Fallin' in love •	Hamilton, Joe Frank & Reynolds	1	0823
45	Feelings •	Morris Albert	6	0405
46	Chevy Van •	Sammy Johns	5	
47	When will I be loved	Linda Ronstadt	2(2)	07
48	You're the first, the last, my everything •	Barry White	2(2)	0104
49	Please Mr. Please •	Olivia Newton-John	3(2)	0809
50	You're no good	Linda Ronstadt	1	0215
51	Dynomite (pt.1)	Bazuka	10	
52	Walking in rhythm ▲	Blackbyrds	6	
53	The way we were/Try to remember	Gladys Knight & The Pips	11	
54	Midnight blue	Melissa Manchester	6	
55	Don't call us, we'll call you	Sugarloaf/Jerry Corbetta	9	03
56	Poetry man	Phoebe Snow	5	
57	How long	Ace	3(2)	
58	Express •	B.T. Express	4	0329
59	That's the way of the world	Earth, Wind & Fire	12	
60	Lady	Styx	6	03
61	Bad time	Grand Funk	4(2)	06
62	Only women bleed	Alice Cooper	12	
63	Doctor's orders	Carol Douglas	11	
64	Get down tonight	KC & The Sunshine Band	1	0830
65	You are so beautiful/It's a sin when you love somebody	Joe Cocker	5	
66	One man woman-one woman man	Paul Anka & Odia Coates	7	
67	Feel like makin' love	Bad Company	10	
68	How sweet it is (to be loved by you)	James Taylor	5	0830
69	Dance with me •	Orleans	6	
70	Cut the cake	Average White Band	10	
71	Never can say goodbye	Gloria Gaynor	9	
72	I don't like to sleep alone	Paul Anka	8	
73	Morning side of the mountain	Donny & Marie Osmond	8	
74	Some kind of wonderful	Grand Funk	3	0222
75	*When will I see you again* ▲	*The Three Degrees*	*2*	*74/12*
76	Get down, get down (get on the floor)	Joe Simon	8	
77	*I'm sorry/calypso*	*John Denver*	*1*	*0927*
78	Killer Queen	Queen	12	
79	Shoeshine boy	Eddie Kendricks	18	
80	*Do it (til' you're satisfied)* •	*B.T. Express*	*2(2)*	*74/1116*
81	Can't get it out of my head	Electric Light Orchestra	9	
82	Sha-la-la (make me happy) •	Al Green	7	
83	Lonely people	America	5	0308
84	You got the love	Rufus	11	74/12
85	The rockford files	Mike Post	10	

Rk.	song title	artist	peak	date
86	It only takes a minute	Tavares	10	0405
87	No no song/Snookeroo	Ringo Starr	3(2)	0405
88	Junior's farm/Sally G	Paul McCartney & Wings	3	0111
89	Bungle in the jungle	Jethro Tull	12	01
90	Long tall glasses (I can dance)	Leo Sayer	9	
91	Someone saved my life tonight ●	Elton John	4	0816
92	Misty	Ray Stevens	14	
93	*Bad blood* ●	*Neil Sedaka*	*1(3)*	*1011-1025*
94	Only yesterday	Carpenters	4	0524
95	I'm on fire	Dwight Twilley Band	16	
96	Only you	Ringo Starr	6	01
97	Third rate romance	Amazing Rhythm Aces	14	
98	*You ain't seen nothing yet* ●	*Bachman-Turner Overdrive*	*1*	*74/1109*
99	Swearin' to God	Frankie Valli	6	
100	Get dancin'	Disco Tex & The Sex-O-Lettes	10	
/	*They just can't stop it (games people play)* ●	*The Spinners*	*5*	*11*
/	*Who loves you*	*The Four Seasons*	*3*	*1122*
/	*Miracles*	*Jefferson Starship*	*3(3)*	*11*
/	*Sky high*	*Jigsaw*	*3*	*12*
/	*The way I want to touch you* ●	*The Captain and Tennille*	*4*	*1129*
/	*Lyin' eyes*	*Eagles*	*2(2)*	*11*
/	Nights on Broadway	Bee Gees	7	
/	Low rider	War	7	
/	Ain't no way to treat a lady	Helen Reddy	8	
/	Run Joey run	David Geddes	4	10
/	This will be (an everlasting love)	Natalie Cole	6	
/	Emma	Hot Chocolate	8	
/	Heat wave	Linda Ronstadt	5	
/	My little town	Simon & Garfunkel	9	
/	Rockin' chair	Gwen McCrae	9	
/	Mr. jaws ●	Dickie Goodman	4	10
/	Old days	Chicago	5	
/	Supernatural thing (pt. 1)	Ben E. King	5	

＊RP120根據Billboard and Cashbox雙重計分，100名後所列約20首。
＊斜體字表該歌曲Billboard年終排行名次受跨年影響明顯被估低。
＊●表RIAA認證銷售50萬張金唱片。
　▲表RIAA認證銷售100萬張以上白金唱片。

1976年Billboard年終排行榜Top100

Rk.	song title	artist	peak	date
1	Silly love songs •	Wings	1(5)	0522, 0612-0703
2	Don't go breaking my heart •	Elton John & Kiki Dee	1(4)	0807-0828
3	Disco lady ▲²	Johnnie Taylor	1(4)	0403-0424
4	December, 1963 (oh, what a night) •	The Four Seasons	1(3)	0313-0327
5	Play that funky music ▲	Wild Cherry	1(3)	0918-1002
6	Kiss and say goodbye ▲	Manhattans	1(2)	0724-0731
7	Love machine (part 1)	The Miracles	1	0306
8	50 ways to leave your lover •	Paul Simon	1(3)	0207-0221
9	Love is alive	Gary Wright	2(2)	0807
10	*A fifth of Beethoven*	*Walter Murphy & The Big Apple Band*	*1*	*1009*
11	Sara smile •	Daryl Hall & John Oates	4	
12	Afternoon delight •	Starland Vocal Band	1(2)	0710-0717
13	I write the songs •	Barry Manilow	1	0117
14	Fly, robin, fly •	Silver Convention	1(3)	75/1129-1213
15	Love hangover •	Diana Ross	1(2)	0529-0605
16	Get closer	Seals and Crofts	6	
17	More more more •	Andrea True Connection	4	0717
18	Bohemian rhapsody •	Queen	9	
19	Misty blue	Dorothy Moore	3(4)	05
20	Boogie fever •	The Sylvers	1	0515
21	I'd really love to see you tonight •⁴	England Dan & John Ford Coley	2(2)	0925
22	You sexy thing •	Hot Chocolate	3(3)	0207
23	Love hurts •	Nazareth	8	03
24	Get up and boogie •	Silver Convention	2(3)	0612
25	Take it to the limit	Eagles	4	0313
26	(shake, shake, shake) Shake your booty	KC & The Sunshine Band	1	0911
27	Sweet love	Commodores	5	0501
28	Right back where we started from •	Maxine Nightingale	2(2)	0501
29	Theme from "S.W.A.T." •	Rhythm Heritage	1	0228
30	Love rollercoaster	Ohio Players	1	0131
31	You should be dancing •	Bee Gees	1	0904
32	You'll never find another love like mine •	Lou Rawls	2(2)	0904
33	Golden years	David Bowie	10	
34	Moonlight feels right	Starbuck	3(2)	0814
35	Only sixteen •	Dr. Hook	6	
36	Let your love flow	Bellamy Brothers	1	0501
37	Dream weaver •	Gary Wright	2(3)	0403
38	Turn the beat around	Vicky Sue Robinson	10	
39	Lonely night (angel face) •	The Captain and Tennille	3(3)	0403
40	All by myself •	Eric Carmen	2(3)	0320
41	Love to love you baby •	Donna Summer	2(2)	0207
42	Deep purple	Donny & Marie Osmond	14	
43	Theme from "Mahogany" (do you know where you're going to)	Diana Ross	1	0124
44	Sweet thing •	Rufus Featuring Chaka Kahn	5	0403

33

Rk.	song title	artist	peak	date
44	Sweet thing •	Rufus featuring Chaka Khan	5	0403
45	*That's the way (I like it)*	*KC & The Sunshine Band*	*1(2)*	*75/1122, 1220*
46	A little bit more	Dr. Hook	11	
47	Shannon •	Henry Gross	6	
48	*If you leave me now ▲*	*Chicago*	*1(2)*	*1023-1030*
49	Lowdown •	Boz Scaggs	3(2)	1009
50	Show me the way	Peter Frampton	6	
51	Dream on	Aerosmith	6	
52	I love music (part 1) •	The O'Jays	5(2)	0124-0131
53	Say you love me	Fleetwood Mac	11	
54	Time of your life	Paul Anka	7	
55	Devil woman	Cliff Richard	6	
56	Fooled around and fell in love •	Elvin Bishop	3(2)	06
57	Convoy	C.W. McCall	1	0110
58	Welcome back •	John Sebastian	1	0508
59	Sing a song •	Earth, Wind & Fire	5	0207
60	Heaven must be missing an angel •	Tavares	15	
61	I'll be good to you •	Brothers Johnson	3(3)	0710
62	Rock and roll music	Beach Boys	5	
63	Shop around •	Captain & Tennille	4	0710
64	Saturday night •	Bay City Rollers	1	0103
65	*Island girl ▲*	*Elton John*	*1(3)*	*75/1101-1115*
66	*Let's do it again •*	*The Staple Singers*	*1*	*75/1227*
67	Let'em in •	Wings	3	0904
68	Babyface	Wing & A Prayer Fife & Drum Corps	14	01
69	This masquerade	George Benson	10	
70	Evil woman	Electric Light Orchestra	10	03
71	Wham bam (shang-a-lang)	Silver	16	
72	I'm easy	Keith Carradine	17	
73	Wake up everybody (part 1)	Harold Melvin & The Blue Notes	12	08
74	Summer •	War	7	
75	Let her in	John Travolta	10	
76	Fox on the run •	Sweet	5	0117
77	Rhiannon (will you ever win)	Fleetwood Mac	11	
78	Got to get you into my life	The Beatles	7	
79	Fanny (be tender with my love)	Bee Gees	12	
80	Get away •	Earth, Wind & Fire	12	
81	She's gone	Daryl Hall and John Oates	7	
82	Still the one •	Orleans	5	1023
83	You're my best friend	Queen	16	
84	With your love	Jefferson Starship	12	
85	Slow ride	Foghat	20	
86	Who'd she coo	Ohio Players	18	
87	The boys are back in town	Thin Lizzy	12	
88	Walk away from love	David Ruffin	9	01

Rk.	song title	artist	peak	date
88	Walk away from love	David Ruffin	9	01
89	Baby, I love your way	Peter Frampton	12	
90	Young hearts run free	Candi Staton	20	
91	Breakin' up is hard to do	Neil Sedaka	8	
92	Money honey	Bay City Rollers	9	
93	Give up the funk (tear the roof off the sucker) •	Parliament	15	
94	Junk food junkie	Larry Gross	9	
95	Tryin' to get the feeling again	Barry Manilow	10	
96	Rock and roll all night (live)	Kiss	12	01
97	*Disco duck* ▲²	*Rick Dees & His Cast of Idiots*	1	1016
98	Take the money and run	Steve Miller Band	11	
99	Squeeze box	The Who	16	02
100	Country boy	Glen Campbell	11	
/	*Rock'n me*	*Steve Miller Band*	1	1106
/	*The wreck of the Edmund Fitzgerald*	*Gordon Lightfoot*	2(2)	11
/	*More than a feeling*	*Boston*	5	11
/	*Nadia's theme (the young and the restless)*	*Barry Devorzon & Perry Botkin Jr.*	8	
/	Beth/Detroit city rock •	Kiss	7	09
/	You are the woman	Firefall	9	0728
/	Magic man	Heart	9	
/	Happy days	Pratt & McClain	5	
/	Love me	Yvonne Elliman	14	
/	(don't fear) The reaper	Blue Oyster Cult	12	
/	Just to be close to you	Commodores	7	
/	I only want to be with you	Bay City Rollers	12	
/	Fernando	ABBA	13	
/	Nights are forever without you	England Dan & John Ford Coley	10	
/	That'll be the day	Linda Ronstadt	11	
/	Fly away	John Denver	13	
/	Never gonna fall in love again	Eric Carmen	11	
/	The best disco in town	The Ritchie Family	17	
/	Do you feel like we do	Peter Frampton	10	
/	Strange magic	Electric Light Orchestra	14	
/	Fool to cry	The Rolling Stones	10	
/	There's a kind of hush (all over the world)	Carpenters	12	
/	Movin'	The Brass Construction	14	
/	I.O.U.	Jimmy Dean	35	
/	Action	Sweet	20	
/	I do, I do, I do, I do, I do	ABBA	15	
/	Rock and roll love letter	Bay City Rollers	28	
/	Something he can feel	Aretha Franklin	28	

＊RP120根據Billboard and Cashbox雙重計分，100名後所列約20首。
＊斜體字表該歌曲Billboard年終排行名次受跨年影響明顯被估低。
＊●表RIAA認證銷售50萬張金唱片。
▲表RIAA認證銷售100萬張以上白金唱片。

1977年Billboard年終排行榜Top100

Rk.	song title	artist	peak	date
1	Tonight's the night (gonna be alright) •	Rod Stewart	1(8)	76/1113-770101
2	I just want to be your everything •	Andy Gibb	1(4)	0730-0813, 0917
3	Best of my love ▲	The Emotions	1(5)	0820-0910, 0924
4	Evergreen (theme from " A Star Is Born") ▲	Barbra Streisand	1(3)	0305-0319
5	Angel in your arms •	Hot	6	
6	I like dreamin' •	Kenny Nolan	3	03
7	Don't leave me this way	Thelma Houston	1	0423
8	(your love has lifted me) Higher and higher •	Rita Coolidge	2	08
9	Undercover angel	Alan O'day	1	0709
10	Torn between two lovers	Mary MacGregor	1(2)	0205-0212
11	I'm your boogie man	KC & The Sunshine Band	1	0611
12	Dancing Queen •	ABBA	1	0409
13	You make me feel like dancing •	Leo Sayer	1	0115
14	Margaritaville	Jimmy Buffett	8	
15	Telephone line •	Electric Light Orchestra	7	07
16	Whatcha gonna do?	Pablo Cruise	6	04
17	Do you wanna make love	Peter McCann	5	
18	Sir Duke	Stevie Wonder	1(3)	0521-0604
19	Hotel California •	Eagles	1	0507
20	Got to give it up (part 1)	Marvin Gaye	1	0625
21	Gonna fly now (theme from " Rocky") •	Bill Conti	1	0702
22	Southern nights •	Glen Campbell	1	0430
23	Rich girl •	Daryl Hall and John Oates	1(2)	0326-0402
24	When I need you •	Leo Sayer	1	0514
25	Hot line •	The Sylvers	5	01
26	Car wash ▲	Rose Royce	1	0129
27	*You don't have to be a star (to be in my show)*	*Marilyn McCoo & Billy Davis Jr.*	*1*	*0108*
28	Fly like an eagle •	Steve Miller Band	2(2)	03
29	Don't give up on us •	David Soul	1	0416
30	On and on	Stephen Bishop	11	
31	Feels like the first time	Foreigner	4(2)	0618
32	Couldn't get it right	Climax Blues Band	3	
33	Easy	Commodores	4	08
34	Right time of the night	Jennifer Warnes	6	
35	I've got love on my mind •	Natalie Cole	5	0430
36	Blinded by the light •	Manfred Mann's Earth Band	1	0219
37	Looks like we made it •	Barry Manilow	1	0723
38	So into you	Atlanta Rhythm Section	7	
39	Dreams •	Fleetwood Mac	1	0618
40	Enjoy yourself ▲	The Jacksons	6	02
41	Dazz	Brick	3(2)	
42	I'm in you	Peter Frampton	2(3)	07

Rk.	song title	artist	peak	date
43	Lucille •	Kenny Rogers	5(2)	0618
44	The things we do for love •	10 cc	5	0423
45	Da doo ron ron •	Shaun Cassidy	1	0716
46	Handy man	James Taylor	4	
47	Just a song before I go	Crosby, Stills & Nash	7	
48	You and me	Alice Cooper	9	
49	Swayin' to the music (slow dancin') •	Johnny Rivers	10	
50	Lonely boy	Andrew Gold	7	
51	I wish	Stevie Wonder	1	0122
52	Don't stop	Fleetwood Mac	3(2)	1001
53	Barracuda	Heart	11	
54	Strawberry letter 23 •	Brothers Johnson	5	
55	Night moves	Bob Seger & The Silver Bullet Band	4	03
56	You're my world	Helen Reddy	18	
57	Heard it in a love song	Marshall Tucker Band	14	
58	Carry on wayward son •	Kansas	11	03
59	New kid in town •	Eagles	1	0226
60	My heart belongs to me	Barbra Streisand	4	0730
61	After the loving •	Engelbert Humperdinck	8	01
62	Jet airliner	Steve Miller Band	8	
63	Stand tall •	Burton Cummings	10	
64	Way down/Pledging my love ▲	Elvis Presley	18	
65	Weekend in New England	Barry Manilow	10	02
66	It was almost like a song	Ronnie Milsap	16	
67	Smoke from a distant fire	Sanford Townsend Band	9	
68	Cold as ice	Foreigner	6	
69	Ariel	Dean Friedman	26	
70	Lost without your love	Bread	9	
71	*Star Wars' theme/Cantina band* ▲	*Meco*	*1(2)*	*1001-1008*
72	Float on •	The Floaters	2(2)	
73	Jeans on	David Dundas	17	
74	Lido shuffle	Boz Scaggs	11	
75	*Keep it comin' love*	*KC & The Sunshine Band*	*2(3)*	*10*
76	You made me believe in magic	Bay City Rollers	10	
77	Livin' thing	Electric Light Orchestra	13	76/12
78	Give a little bit	Supertramp	15	
79	*That's rock 'n' roll* •	*Shaun Cassidy*	*3(2)*	*10*
80	*Love so right* •	*Bee Gees*	*3(4)*	*76/12*
81	*The rubberband man* •	*The Spinners*	*2(3)*	*76/12*
82	I never cry •	Alice Cooper	12	
83	*Nobody does it better* •	*Carly Simon*	*2(3)*	*11*
84	High school dance	The Sylvers	17	
85	Love' s grown deep	Kenny Nolan	20	
86	Ain't gonna bump no more (with no big fat woman) •	Joe Tex	12	
87	I wanna get next to you	Rose Royce	10	

Rk.	song title	artist	peak	date
88	Somebody to love	Queen	13	
89	*Muskrat love* •	*The Captain and Tennille*	4	76/11
90	Walk this way	Aerosmith	10	
91	Whispering-cherchez La Femme-C'est Sibon	Dr. Buzzard's Original Savannah Band	27	
92	Year of the cat	Al Stewart	8	03
93	*Boogie nights* ▲³	*Heatwave*	*2(2)*	*11*
94	Go your own way	Fleetwood Mac	10	
95	*Sorry seems to be the hardest word* •	*Elton John*	*6*	*01*
96	Don't worry baby	B.J. Thomas	17	
97	Knowing me, knowing you	ABBA	14	
98	How much love	Leo Sayer	17	
99	Star Wars (main title)	London Symphony Orch.	10	
100	Devil's gun	C.J. & Co.	36	
/	*Heaven on the 7th floor* •	*Paul Nicholas*	*6*	*12*
/	I feel love •	Donna Summer	6	
/	Baby, what a big surprise	Chicago	4	
/	It's ecstasy when you lay down next to me •	Barry White	4	
/	Brick house	Commodores	5	
/	Just remember I love you	Firefall	11	0715
/	You make loving fun	Fleetwood Mac	9	
/	Tryin' to love two •	William Bell	10	
/	Isn't it time	The Babys	13	
/	Maybe I'm amazed (Live)	Wings	10	01
/	Calling Dr. Love	Kiss	16	
/	Help is on its way	Little River Band	14	
/	We just disagree	Dave Mason	12	
/	Black Betty	Ram Jam	18	
/	Boogie child	Bee Gees	12	
/	Life in the fast lane	Eagles	11	
/	Signed, sealed, delivered (I'm yours)	Peter Frampton	18	
/	It's sad to belong	England Dan and John Ford Coley	21	
/	Hello stranger	Yvonne Elliman	15	
/	Say you'll stay until tomorrow	Tom Jones	15	
/	Your smiling face	James Taylor	20	
/	Runaround Sue	Leif Garrett	13	
/	Free	Deniece Williams	25	
/	Whodunit	Tavares	22	
/	Long time	Boston	22	
/	Disco Lucy (I love Lucy theme)	Wilton Place Street Band	24	

＊RP120根據Billboard and Cashbox雙重計分，100名後所列約20首。
＊斜體字表該歌曲Billboard年終排行名次受跨年影響明顯被估低。
＊●表RIAA認證銷售50萬張金唱片。
　▲表RIAA認證銷售100萬張以上白金唱片。

1978年Billboard年終排行榜Top100

Rk.	song title	artist	peak	date
1	Shadow dancin' ▲³	Andy Gibb	1(7)	0617-0729
2	Night fever ▲	Bee Gees	1(8)	0318-0506
3	You light up my life ▲⁴	Debby Boone	1(10)	77/1015 -1217
4	Stayin' alive ▲	Bee Gees	1(4)	0204-0225
5	Kiss you all over •	Exile	1(4)	0930-1021
6	How deep is your love •	Bee Gees	1(3)	77/1224 -780107
7	Baby come back •	Player	1(3)	0104-0128
8	(love is) Thicker then water •	Andy Gibb	1(2)	0304-0311
9	Boogie oogie oogie ▲	A Taste of Honey	1(3)	0909-0923
10	Three times a lady	Commodores	1(2)	0812-0819
11	Grease ▲²	Frankie Valli	1(2)	0826-0902
12	I go crazy	Paul Davis	7	05
13	You're the one that I want ▲	Olivia Newton-John & John Travolta	1	0610
14	Emotion ▲	Samantha Sang	3(2)	03
15	Lay down Sally •	Eric Clapton	3(3)	03
16	Miss you •	The Rolling Stones	1	0815
17	Just the way you are •	Billy Joel	3(2)	04
18	With a little luck	Wings	1(2)	0520-0527
19	If I can't have you •	Yvonne Elliman	1	0513
20	Dance dance dance •	Chic	6	02
21	Feels so good	Chuck Mangione	4	0610
22	*Hot child in the city* ▲	*Nick Gilder*	*1*	*1028*
23	Love is like oxygen	Sweet	8	
24	It's a heartache •	Bonnie Tyler	3(2)	06
25	We are the champions / We will rock you ▲	Queen	4	0204
26	Baker street •	Gerry Rafferty	2(6)	0623-0730
27	Can't smile without you •	Barry Manilow	3(3)	04
28	Too much, too little, too late	Johnny Mathis & Deniece Williams	1	0603
29	Dance with me	Peter Brown With Betty Wright	8	
30	Two out of three ain't bad	Meat Loaf	11	
31	Jack and Jill •	Raydio	8	
32	Take a chance on me •	ABBA	3(2)	04
33	Sometimes when we touch •	Dan Hill	3(2)	0304
34	Last dance •	Donna Summer	3(2)	0812
35	Hopelessly devoted to you •	Olivia Newton-John	3(2)	0930
36	Hot blooded •	Foreigner	3(2)	0916
37	You're in my heart •	Rod Stewart	4	0114
38	The closer I get to you •	Roberta Flack & Donny Hathaway	2(2)	0513
39	Dust in the wind •	Kansas	6	
40	Magnet and steel •	Walter Egan	8	
41	Short people •	Randy Newman	2(3)	02

Rk.	song title	artist	peak	date
42	Used to be my girl •	The O' Jays	4	
43	Our love •	Natalie Cole	10	
44	Love will find a way	Pablo Cruise	6	06
45	An everlasting love •	Andy Gibb	5	09
46	Love is in the air	John Paul Young	7	
47	Goodbye girl	David Gates	15	
48	Slip slidin' away •	Paul Simon	5	01
49	The groove line ▲²	Heatwave	7	
50	Thunder island	Jay Ferguson	9	
51	Imaginary lover	Atlanta Rhythm Section	7	
52	Still the same	Bob Seger & The Silver Bullet Band	4	
53	My angel baby	Toby Beau	13	
54	Disco inferno	The Trammps	11	05
55	On Broadway	George Benson	7	
56	Come sail away	Styx	8	01
57	Back in love again	Ltd	4	01
58	This time I'm in it for love	Player	10	
59	You belong to me	Carly Simon	6	
60	Here you come again •	Dolly Parton	3(2)	01
61	*Blue bayou ▲*	*Linda Ronstadt*	*3(4)*	*77/12*
62	Peg	Steely Dan	11	03
63	You needed me •	Anne Murray	1	1104
64	Shame •	Evelyn "Champagne" King	9	
65	*Reminicsing*	*Little River Band*	*3(2)*	*10*
66	Count on me	Jefferson Starship	8	
67	Baby hold on	Eddie Money	11	
68	Hey Deanie •	Shaun Cassidy	7	
69	Summer nights •	John Travolta & Olivia Newton-John	5	0930
70	What's your name	Lynyrd Skynyrd	13	03
71	*Don't it make my brown eyes blue •*	*Crystal Gayle*	*2(3)*	*77/12*
72	Because the night	Patti Smith Group	13	
73	Every kinda people	Robert Palmer	16	
74	Copacabana •	Barry Manilow	8	
75	Always and forever ▲	Heatwave	18	
76	You and I	Rick James	13	
77	Serpentine fire	Earth, Wind & Fire	13	
78	Sentimental lady	Bob Welch	8	77/12
79	Falling	LeBlanc and Carr	13	03
80	Don't let me be misunderstood	Santa Esmeralda	15	02
81	Bluer than blue	Michael Johnson	12	
82	Running on empty	Jackson Browne	11	
83	*Whenever I call you "friend"*	*Kenny Loggins*	*5*	*10*
84	Fool (if you think it's over)	Chris Rea	12	
85	Get off	Foxy	9	

Rk.	song title	artist	peak	date
86	Sweet talkin' woman	Electric Light Orchestra	17	11
87	Life's been good	Joe Walsh	12	
88	*I love the nightlife (disco 'round)* •	*Alicia Bridges*	*5*	*12*
89	You can't turn me off (in the middle of turning me on)	High Energy	12	01
90	*It's so easy*	*Linda Ronstadt*	*5*	*77/1224*
91	Native New Yorker	Odyssey	21	02
92	Flashlight •	Parliament	16	
93	Don't look back	Boston	4	10
94	*Turn to stone*	*Electric Light Orchestra*	*13*	*77/12*
95	I can't stand the rain	Eruption	18	
96	Ebony eyes	Bob Welch	14	
97	The name of the game	ABBA	12	
98	*We're all alone* •	*Rita Coolidge*	*7*	*77/12*
99	Hollywood nights	Bob Seger & The Silver Bullet Band	12	
100	Deacon blues	Steely Dan	19	
/	You never done it like that	The Captain and Tennille	10	
/	Right down the line	Gerry Rafferty	12	
/	Ready to take a chance again	Barry Manilow	11	
/	Sweet life	Paul Davis	17	
/	Strange way	Firefall	11	0919
/	Who are you	The Who	14	
/	Beast of burden	The Rolling Stones	8	
/	Desirée	Neil Diamond	16	
/	Got to get you into my life •	Earth, Wind & Fire	9	
/	Back in the USA	Linda Ronstadt	16	
/	Talking in your sleep	Crystal Gayle	18	
/	Straight on	Heart	15	
/	We'll never have to say goodbye again	England Dan & John Ford Coley	9	
/	Alive again	Chicago	14	
/	Runaway	Jefferson Starship	12	
/	Theme from "Close Encounters of The Third Kind"	John Williams	13	
/	Movin' out (Anthony's song)	Billy Joel	17	
/	She's always a woman	Billy Joel	17	01
/	I'm not gonna let it bother me tonight	Atlanta Rhythm Section	14	
/	Thank you for being a friend	Andrew Gold	25	
/	King tut •	Steve Martin & The Toot Uncommons	17	

＊RP120根據Billboard and Cashbox雙重計分，100名後所列約20首。
＊斜體字表該歌曲Billboard年終排行名次受跨年影響明顯被估低。
＊●表RIAA認證銷售50萬張金唱片。
　▲表RIAA認證銷售100萬張以上白金唱片。

1979年Billboard年終排行榜Top100

Rk	Song title	Artist	peak	date
1	My Sharona •	The Knack	1(6)	0825-0929
2	Bad girls ▲	Donna Summer	1(5)	0714-0811
3	Le freak ▲⁴	Chic	1(6)	781216-0120
4	Da ya think I'm sexy? ▲²	Rod Stewart	1(4)	0210-0303
5	Reunited ▲	Peaches & Herb	1(4)	0505-0526
6	I will survive ▲²	Gloria Gaynor	1(3)	0310-0317, 0407
7	Hot stuff ▲	Donna Summer	1(3)	0602,0616-23
8	Y.M.C.A. ▲	Village People	2(3)	02
9	Ring my bell •	Anita Ward	1(2)	0630-0707
10	Sad eyes •	Robert John	1	1006
11	Too much heaven ▲	Bee Gees	1(2)	0106-0113
12	MacArthur park •	Donna Summer	1(3)	78/1111-1125
13	When you're in love with a beautiful woman •	Dr. Hook	6	
14	Makin' it •	David Naughton	5	
15	Fire •	The Pointer Sisters	2(2)	03
16	Tragedy ▲	Bee Gees	1(2)	0331-0407
17	A little more love •	Olivia Newton-John	3(2)	02
18	Heart of glass •	Blondie	1	0428
19	What a fool believes •	The Doobie Brothers	1	0414
20	Good times •	Chic	1	0818
21	You don't bring me flowers ▲	Barbra Streisand and Neil Diamond	1(2)	78/1202-1209
22	Knock on wood ▲	Amii Stewart	1	0421
23	Stumblin' in •	Suzi Quatro & Chris Norman	4	05
24	Lead me on •	Maxine Nightingale	5	
25	Shake your body ▲	The Jacksons	7	
26	Don't cry out loud	Melissa Manchester	10	
27	The logical song	Supertramp	6	
28	My life ▲	Billy Joel	3(3)	
29	Just when I needed you most •	Randy Vanwarmer	4	
30	You can't change that	Raydio	9	
31	Shake your groove thing •	Peaches & Herb	5	03
32	I'll never love this way again •	Dionne Warwick	5	
33	Love you inside out •	Bee Gees	1	0609
34	I want you to want me •	Cheap Trick	7	
35	The main event (fight) •	Barbra Streisand	3(4)	0818
36	Mama can't buy you love •	Elton John	9	
37	I was made for dancin'	Leif Garrett	10	
38	After the love has gone •	Earth, Wind & Fire	2(2)	07
39	Heaven know •	Donna Summer and Brooklyn Dreams	4	
40	The gambler	Kenny Rogers	16	
41	Lotta love	Nicolette Larson	8	02

Rk	Song title	Artist	peak	date
42	Lady	Little River Band	10	
43	Heaven must have sent you	Bonnie Pointer	11	
44	Hold the line •	Toto	5	
45	He's the greatest dancer	Sister Sledge	9	
46	*Sharing the night together* •	*Dr. Hook*	*6*	*78/12*
47	She believes in me •	Kenny Rogers	5	0714
48	In the Navy •	Village People	3(2)	
49	Music box dancer •	Frank Mills	3	0505
50	The devil went down to Georgia •	Charlie Daniels Band	3(2)	
51	Gold	John Stewart	5	
52	Goodnight tonight •	Wings	5	0602
53	We are family •	Sister Sledge	2(2)	06
54	Rock 'n' roll fantasy	Bad Company	13	
55	Every 1's a winner •	Hot Chocolate	6	
56	Take me home •	Cher	8	
57	Boogie wonderland •	Earth, Wind & Fire	6	
58	(our love) Don't throw it all awayv	Andy Gibb	9	78/12
59	What you won't do for love	Bobby Caldwell	9	
60	New York groove	Ace Frehley	13	
61	Sultans of swing	Dire Straits	4	
62	I want your love •	Chic	7	
63	Chuck E.'s in love	Rickie Lee Jones	4	
64	*I love the nightlife (disco 'round)* •	*Alicia Bridges*	*5*	*78/12*
65	Ain't no stoppin' us now ▲	McFadden & Whitehead	13	
66	Lonesome loser	Little River Band	6	
67	Renegade	Styx	16	
68	Love is the answer	England Dan & John Ford Coley	10	
69	Got to be real ▲	Cheryl Lynn	12	
70	Born to be alive •	Patrick Hernandez	16	
71	Shine a little love	Electric Light Orchestra	8	06
72	I just fall in love again	Anne Murray	12	
73	Shake it	Ian Matthews	13	
74	I was made for lovin' you •	Kiss	11	08
75	*I just wanna stop*	*Gino Vannelli*	*4*	*78/12*
76	Disco nights (rock freak) •	G.Q.	12	
77	Ooh baby baby	Linda Ronstadt	7	
78	September •	Earth, Wind & Fire	8	
79	Time passages	Al Stewart	7	
80	*Rise* •	*Herb Alpert*	*1(2)*	*1020-1027*
81	*Don't bring me down* •	*Electric Light Orchestra*	*4*	*09*
82	Promises	Eric Clapton	9	
83	Get used to it	Roger Voudouris	21	
84	*How much I feel*	*Ambrosia*	*3(3)*	*78/11*

Rk.	song title	artist	peak	date
85	Suspicions	Eddie Rabbitt	13	
86	You take my breath away •	Rex Smith	10	
87	How you gonna see me now	Alice Cooper	12	
88	*Double vision* •	*Foreigner*	*2(2)*	*78/1118*
89	Every time I think of you	The Babys	13	
90	I got my mind made up •	Instant Funk	20	
91	*Don't stop 'til you get enough* ▲	*Michael Jackson*	*1*	*1013*
92	Bad case of lovin' you (doctor, doctor)	Robert Palmer	14	
93	Somewhere in the night	Barry Manilow	9	
94	We've got tonight	Bob Seger & The Silver Bullet Band	13	
95	Dance the night away	Van Halen	15	
96	Dancing shoes	Nigel Olsson	18	
97	The boss	Diana Ross	19	
98	*Sail on*	*Commodores*	*4*	*10*
99	I do love you	G.Q.	20	
100	Strange way	Firefall	11	78/0919
/	Jane	Jefferson Starship	14	
/	Good girls don't	The Knack	11	
/	Lovin', touchin', squeezin' •	Journey	16	
/	Cruel to be kind	Nick Lowe	12	
/	Soul man	The Blues Brothers	14	
/	Head games	Foreigner	14	
/	Love takes time	Orleans	11	
/	Let's go	The Cars	14	
/	Crazy love	Poco	17	
/	Driver's seat	Sniff 'N' The Tears	15	
/	Goodbye stranger	Supertramp	15	
/	No tell lover	Chicago	14	
/	Livin'it up (Friday night) •	Bell & James	15	
/	This night won't last forever	Michael Johnson	19	
/	Minute by minute	The Doobie Brothers	14	
/	Does your mother know	ABBA	19	
/	Half the way	Crystal Gayle	15	
/	Blow away	George Harrison	16	
/	Dirty white boy	Foreigner	12	

＊RP120根據Billboard and Cashbox雙重計分，100名後所列約20首。
＊斜體字表該歌曲Billboard年終排行名次受跨年影響明顯被低估。
＊●表RIAA認證銷售50萬張金唱片。
　▲表RIAA認證銷售100萬張以上白金唱片。

1980年Billboard年終排行榜Top100

Rk.	song title	artist	peak	date
1	Call me •	Blondie	1(6)	0419-0524
2	Another brick in the wall (part 2) ▲	Pink Floyd	1(4)	0322-0412
3	Magic •	Olivia Newton-John	1(4)	0802-0823
4	Rock with you ▲	Michael Jackson	1(4)	0119-0209
5	Do that to me one more time •	The Captain and Tennille	1	0216
6	Crazy little thing called love •	Queen	1(4)	0215-0315
7	Coming up (live at Glasgow) •	Paul McCartney	1(3)	0628-0712
8	Funkytown ▲	Lipps, Inc.	1(4)	0531-0621
9	It's still rock & roll to me ▲	Billy Joel	1(2)	0719-0726
10	The Rose •	Bette Midler	3(3)	06
11	Escape (the Pina Colada song) •	Rupert Holmes	1(3)	79/1222-1229 ,800112
12	Cars	Gary Numan	9	06
13	Cruisin'	Smoky Robinson	4	02
14	Working my way back to you/Forgive me girl •	The Spinners	2(2)	03
15	Lost in love	Air Supply	3(4)	05
16	Little Jeannie •	Elton John	3(4)	07
17	Ride like the wind	Christopher Cross	2(4)	04
18	*Upside down* •	*Diana Ross*	1(4)	0906-0927
19	Please don't go	KC & The Sunshine Band	1	0105
20	Babe •	Styx	1(2)	79/1208-15
21	With you I'm born again	Billy Preston & Syreeta	4	04
22	Shining star ▲	Manhattans	5(3)	0719-0802
23	Still	Commodores	1	79/1117
24	Yes I'm ready •	Teri De Sario with KC	2(2)	03
25	Sexy eyes •	Dr. Hook	5	05
26	Steal away	Robbie Dupree	6	07
27	Biggest part of me	Ambrosia	3(3)	06
28	This is it	Kenny Loggins	11(2)	0209
29	Cupid/I've loved you for a long time	The Spinners	4	07
30	Let's get serious	Jermaine Jackson	9	07
31	Don't fall in love with a dreamer	Kenny Rogers & Kim Carnes	4	05
32	Sailing	Christopher Cross	1	0830
33	Longer	Dan Fogelberg	2(2)	03
34	Coward of the county •	Kenny Rogers	3(4)	01
35	Ladies night •	Kool & Gang	8	01
36	Too hot •	Kool & Gang	5	04
37	Take your time ▲	The S.O.S. Band	3(2)	08
38	No more tears (enough is enough) (7") ▲	Barbra Streisand and Donna Summer	1(2)	79/1124-1201
39	More love	Kim Carnes	10	08
40	*Pop muzik* •	*M*	1	79/1103
41	Brass in pocket	The Pretenders	14	03
42	Special lady •	Ray, Goodman & Brown	5	04

45

Rk.	song title	artist	peak	date
42	Special lady •	Ray, Goodman & Brown	5	04
43	Send one your love	Stevie Wonder	4	79/12
44	The second time around •	Shalamar	8	03
45	We don't talk anymore	Cliff Richard	7	01
46	Stomp	Brothers Johnson	7	05
47	*Heartache tonight* •	*Eagles*	1	79/1110
48	Tired of toein' the line	Rocky Burnette	8	07
49	Better love next time	Dr. Hook	12	01
50	Him	Rupert Holmes	6	03
51	Against the wind	Bob Seger & The Silver Bullet Band	5	06
52	On the radio •	Donna Summer	5	03
53	*Emotional rescue*	*The Rolling Stones*	*3(2)*	*09*
54	*Rise* •	*Herb Alpert*	*1(2)*	*79/1020-1027*
55	*All out of love* •	*Air Supply*	*2(4)*	*09*
56	Cool change	Little River Band	10	01
57	You're only lonely	J.D. Souther	7	79/12
58	Desire	Andy Gibb	4	0322
59	Let my love open the door	Pete Townshend	9	08
60	Romeo's tune	Steve Forbert	11(2)	0223-0301
61	Daydream believer	Anne Murray	12	02
62	I can't tell you why	Eagles	8	04
63	Don't let go	Isaac Hayes	18	02
64	Don't do me like that	Tom Petty & The Heartbreakers	10	02
65	She's out of my life	Michael Jackson	10	06
66	*Fame*	*Irene Cara*	*4*	*09*
67	Fire lake	Bob Seger & The Silver Bullet Band	6	05
68	How do I make you	Linda Ronstadt	10	03
69	Into the night	Benny Mardones	11(2)	0906-0913
70	Let me love you tonight	Pure Prairie League	10	07
71	Misunderstanding	Genesis	14	08
72	An American dream	The Dirt Band	13	03
73	One fine day	Carol King	12	07
74	*Dim all the light* •	*Donna Summer*	*2(2)*	*79/11*
75	You may be right	Billy Joel	7	05
76	Should've never let you go	Neil & Dara Sedaka	19	06
77	Pilot of the airwaves	Charlie Dore	13	05
78	Hurt so bad	Linda Ronstadt	8	05
79	Off the wall	Michael Jackson	10	04
80	I pledge my love	Peaches & Herb	19	04
81	The long run	Eagles	8	02
82	Stand by me	Mickey Gilley	22	08
83	Heartbreaker	Pat Benatar	23	03

Rk.	song title	artist	peak	date
84	Deja vu	Dionne Warwick	15	02
85	Drivin' my life away	Eddie Rabbitt	5	10
86	Take the long way home	Supertramp	10	79/12
87	Sara	Fleetwood Mac	7	02
88	Wait for me	Daryl Hall and John Oates	18	01
89	Jo Jo	Boz Scaggs	17	08
90	September morn'	Neil Diamond	17	03
91	*Give me the night*	*George Benson*	*4*	*09*
92	Broken hearted me	Anne Murray	12	79/12
93	You decorated my life	Kenny Rogers	7	79/11
94	Tusk	Fleetwood Mac	8	79/11
95	I wanna be your lover •	Prince	11(2)	0126
96	In America	Charlie Daniels Band	11(2)	0802-0809
97	Breakdown dead ahead	Boz Scaggs	15	05
98	Ships	Barry Manilow	9	79/12
99	All night long	Joe Walsh	19	07
100	Refugee	Tom Petty & The Heartbreakers	15	03
/	*The wanderer* •	*Donna Summer*	*3(3)*	*1115-1129*
/	*He's so shy* •	*The Pointer Sisters*	*3(3)*	*1025-1108*
/	*Lookin' for love* •	*Johnny Lee*	*5*	*0920*
/	*I'm alright*	*Kenny Loggins*	*7*	*1011*
/	*Real love*	*The Doobie Brothers*	*5*	*1025*
/	*Never knew love like this before* •	*Stephanie Mills*	*6*	*1115*
/	*Late in the evening*	*Paul Simon*	*6*	*0927*
/	*Jesse* •	*Carly Simon*	*11(2)*	*1101-1108*
/	*Xanadu*	*Olivia Newton-John & Electric Light Orchestra*	*8*	*1011*
/	Lovely one	The Jacksons	12	11
/	Look what you've done to me	Boz Scaggs	14	10
/	Boulevard	Jackson Browne	19	08
/	*One in a million you* •	*Larry Graham*	*9*	*0920*
/	Gimme some lovin'	The Blues Brothers	18	07
/	I can't help it	Andy Gibb with Olivia Newton-John	12	05
/	Hold on to my love	Jimmy Ruffin	10	0503
/	Hot rod hearts	Robbie Dupree	15	09
/	All over the world	Electric Light Orchestra	13	10
/	*Dreamin'*	*Cliff Richard*	*10*	*1122*

＊RP120根據Billboard and Cashbox雙重計分，100名後所列約20首。
＊斜體字表該歌曲Billboard年終排行名次受跨年影響明顯被估低。
＊●表RIAA認證銷售50萬張金唱片。
　▲表RIAA認證銷售100萬張以上白金唱片。

1981年Billboard年終排行榜Top100

Rk.	song title	artist	peak	date
1	Bette Davis eyes ●	Kim Carn'es	1(9)	0516-0613, 0627-0718
2	Endless love ▲	Diana Ross & Lionel Richie	1(9)	0815-1010
3	Lady ●	Kenny Rogers	1(6)	80/1115-1220
4	(just like) Starting over ●	John Lennon	1(5)	80/1227-0124
5	Jessie's girl ●	Rick Springfield	1(2)	0801-0808
6	Celebration ▲	Kool & The Gang	1(2)	0207-0214
7	Kiss on my list ●	Daryl Hall & John Oates	1(3)	0411-0425
8	I love a rainy night ●	Eddie Rabbitt	1(2)	0228-0307
9	9 To 5 ●	Dolly Parton	1(2)	0221,0314
10	Keep on loving you ▲	REO Speedwagon	1	0321
11	The theme from"Greatest American Hero" ●	Joey Scarbury	2(2)	08
12	Morning train (9 To 5) ●	Sheena Easton	1(2)	0502-0509
13	Being with you ●	Smokey Robinson	2(3)	05
14	Queen of hearts ●	Juice Newton	2(2)	09
15	Rapture ●	Blondie	1(2)	0328-0404
16	A woman needs love (just like you do)	Ray Parker Jr. & Raydio	4	06
17	The tide is high ●	Blondie	1	0131
18	Just the two of us	Grover Washington Jr.	2(3)	05
19	Slow hand ●	The Pointer Sisters	2(3)	08
20	I love you	Climax Blues Band	12	06
21	Woman ●	John Lennon	2(3)	03
22	Sukiyaki ●	A Taste of Honey	3(3)	06
23	The winner takes it all	ABBA	8	03
24	Medley : intro... ●	Stars On 45	1	0620
25	Angel of the morning ●	Juice Newton	4	05
26	Love on the rocks	Neil Diamond	2(3)	01
27	Every woman in the world	Air Supply	5	01
28	The one that you love ●	Air Supply	1	0725
29	Guilty ●	Barbra Streisand with Barry Gibb	3(2)	01
30	The best of times	Styx	3(4)	03
31	Elvira ▲	Oak Ridge Boys	5	07
32	Take it on the run ●	REO Speedwagon	5	05
33	(there's) No gettin' over me	Ronnie Milsap	5	09
34	Living outside myself	Gino Vannelli	6	05
35	*Woman in love* ▲	*Barbra Streisand*	*1(3)*	*8010251108*
36	Boy from New York City	Manhattan Transfer	7	08
37	Urgent	Foreigner	4	09
38	Passion	Rod Stewart	5	02
39	Lady (you bring me up)	Commodores	8	09
40	Crying	Don McLean	5	03
41	Hearts	Marty Balin	8	08

Rk.	song title	artist	peak	date
42	It's my turn	Diana Ross	9	01
43	You make my dreams	Daryl Hall and John Oates	5	07
44	I don't need you	Kenny Rogers	3(2)	08
45	How about us	Champaign	12	06
46	Hit me with your best shot •	Pat Benatar	9	80/12
47	The break up song	The Greg Kahn Band	15	09
48	Time	Alan Parsons Project	15	08
49	Hungry heart	Bruce Springsteen	5	80/12
50	Sweetheart	Frankie And The Knockouts	10	06
51	Somebody knockin'	Terry Gibbs	13	04
52	More than I can say •	Leo Sayer	2(5)	80/12
53	Together	Tierra	18	02
54	Too much time on my hands	Styx	9	05
55	What are you donin' in love	Dottie West	14	06
56	Who's crying now •	Journey	4	10
57	De do do do, de da da da	The Police	10	01
58	This little girl	Gary U. S. Bonds	11(3)	0620-0704
59	Stop draggin' my heart around	Stevie Nicks with Tom Petty & The Heartbreakers	3(6)	09
60	Giving it up for love	Delbert McClinton	8	02
61	A little in love	Cliff Richard	17	03
62	America	Neil Diamond	8	06
63	Ain't even done with the night	John Cougar	17	05
64	*Arthur's theme (best that you can do)* •	*Christopher Cross*	*1(3)*	*1017-1031*
65	*Another one bites the dust* ▲	*Queen*	*1(3)*	*80/1004-1018*
66	Games people play	Alan Parsons Project	16	03
67	I can't stand it	Eric Clapton & His Band	10	05
68	While you see a chance	Steve Winwood	7	04
69	Master blaster (jammin')	Stevie Wonder	5	80/12
70	Hello again	Neil Diamond	6	03
71	Don't stand so close to me	The Police	10	04
72	Hey nineteen	Steely Dan	10	02
73	I ain't gonna stand for it	Stevie Wonder	11	03
74	All those years ago	George Harrison	2(3)	07
75	Step by step	Eddie Rabbitt	5	10
76	The stroke	Billy Squire	17	08
77	Feels so right	Alabama	20	09
78	Sweet baby	Stanley Clarke / George Duke	19	08
79	Same old lang syne	Dan Fogelberg	9	02
80	Cool love	Pablo Cruise	13	09
81	Hold on tight	Electric Light Orchestra	10	10
82	It's now or never	John Schneider	14	08

Rk.	song title	artist	peak	date
83	Treat me right	Pat Benatar	18	03
84	Winning	Santana	17	07
85	What kind of fool	Barbra Streisand with Barry Gibb	10	03
86	Watching the wheels	John Lennon	10	05
87	Tell it like it was	Heart	8	01
88	Smokey mountain rain	Ronnie Milsap	24	02
89	I made it through the rain	Barry Manilow	10	01
90	You've lost that lovin' feelin'	Daryl Hall & John Oates	12	80/11
91	Suddenly	Olivia Newton-John with Cliff Richard	20	01
92	*For your eyes only*	*Sheena Easton*	*4*	*10*
93	The Beach Boys medley	Beach Boys	12	10
94	Whip it ●	Devo	14	80/11
95	*Modern girl*	*Sheena Easton*	*18*	*07*
96	Really wanna know you	Gary Wright	16	09
97	Seven year ache	Rosanne Cash	22	07
98	*I'm coming out*	*Diana Ross*	*5*	*80/11*
99	Miss Sun	Boz Scaggs	14	02
100	Time is time	Andy Gibb	15	01
/	*Start me up*	*The Rolling Stones*	*2(3)*	*1031-1114*
/	*The night owls*	*Little River Band*	*6*	*1107*
/	*I've done everything for you*	*Rick Springfield*	*8*	*1107*
/	*Hard to say*	*Dan Fogelberg*	*7*	*1031*
/	*When she was my girl*	*The Four Tops*	*11(2)*	*1107*
/	*Her town too*	*James Taylor & J.D. Souther*	*11(2)*	*0502-0509*
/	*Tryin' to live my life without you*	*Bob Seger & The Sliver Bullet Band*	*5*	*11/07*
/	Just once	Quincy Jones featuring James Ingram	17	11
/	Gemini dream	The Moody Blues	12	08
/	I could never miss you (more than I do)	Lulu	18	10
/	The waiting	Tom Petty & The Heartbreakers	19	07
/	We're in this love together	Al Jarreau	15	10
/	You better you bet	The Who	18	05
/	The voice	The Moody Blues	15	09
/	*The theme from "Hill Street Blues" featuring Larry Carlton*	*Mike Post*	*10*	*11/14*

＊RP120根據Billboard and Cashbox雙重計分，100名後所列約20首。
＊斜體字表該歌曲Billboard年終排行名次受跨年影響明顯被估低。
＊●表RIAA認證銷售50萬張金唱片。
　▲表RIAA認證銷售100萬張以上白金唱片。

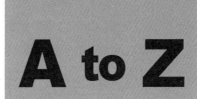

artist **A to Z**

e 5th Dimension A Taste of Honey ABBA Ace Frehley Aerosmith Air Supply Alicia Bridges Ambrosia America

art Andy Gibb Andy Kim The Beatles Bette Midler Bill Conti Bob Dylan Bread , and David Gates Brothers Johnson

ingsteen C.W. McCall The Captain and Tennille Carpenters The Cars Cat Stevens Charlie Rich

and John Oates (Hall & Oates) David Bowie Diana Ross (The Supremes) Don McLean Donna Summer Eagles Elton John

ey Eric Clapton Fancy George Harrison Gary Numan Gary Wright Jackson 5 The Jacksons Michael Jackson

John Denver John Lennon John Travolta Kiss KC & The Sunshine Band Kansas

elin Linda Labelle Marvin Gaye Mac Davis The Main Ingredient Manhattans Natalie Cole Nazareth Neil Sedaka

a Sedaka Olivia Newton-John Ohio Players Orleans Paul Anka Paul McCartney Paul Simon Simon and Garfunkel

The Police Prince Queen Ringo Starr Rod Stewart The Rolling Stones Santana Steely Dan Stevie Wonder

he Temptations Terry Jacks Thelma Houston The Three Degrees Three Dog Night Toby Beau

y & The Soul City Symphony Vicki Lawrence Village People Walter Egan

phy & The Big Apple Band War Wayne Newton The Who Wild Cherry Yes Yvonne Elliman

10 cc

Yr.	song title	Rk.	peak	date	remark
75	I'm not in love	42	2(3)	0809	大老二名曲
77	The things we do for love ●	44	5	0423	強力推薦

披頭四解散後的70年代，四位才華洋溢的英國年輕人組成之「創作技術搖滾」樂團被視為延續披頭旋風，令人好奇的是，為何會取名為10 cc？

樂團靈魂人物Eric Stewart（b. 1945，英國曼徹斯特；吉他手兼主唱）成名甚早，待過好幾個樂團。1970年與Graham Gouldman（主唱、貝士吉他手；曾創作不少好歌給許多知名藝人演唱）等三位志同道合、年齡相仿的同鄉，組成Hotlegs「騷美腿」樂團（這個團名也很有趣，不輸72年改名的10 cc）。在曼徹斯特著名的「草莓」錄音室，開始了他們走紅英國的搖滾之旅。由於四人均具精湛的樂器演奏能力和歌唱特色，他們的歌聽起來令人有多樣化的驚奇感。時而類似Bee Gees後期的假音及Beach boys的和聲風格；時而表現低沉溫柔之抒情；還有不輸The Beatles的搖滾曲風。這與英美許多超級「合唱樂團」（不是只由一位主唱唱所有的歌，其他團員只負責和聲或演奏樂器）如披頭四、Fleetwood Mac、Eagles一樣，具備相同的成功特質。

10 cc的歌大多是自己創作，非常著重技術層面，像是演奏技法、節奏設計、樂器編制、編曲和聲、錄音品質等。樂評將他們的曲風歸類為art rock「技術或藝術」搖滾，曾被看好是披頭四解散後流行搖滾的接棒人。雖然10 cc在英國已相當走紅，但要享譽國際必須打入美國的排行榜，75年以**I'm not in love**這首三週亞軍曲（UK#1）展現實力。一點60年代的味道、特別的編曲、非常繁複的人聲合唱（據說在錄音室內重複收音達兩百多次），綜合成這首讓人一聽難忘、有別於一般美國流行歌曲的佳作，也因而讓台灣樂迷有機會聽到10 cc的歌。1976年，由於Crème、Godley對音樂錄影帶的導演和製作有興趣而離團，留下Stewart及Gouldman堅守崗位，以二重唱的方式推出另一首暢銷曲**The things we do for love**（76年入榜到77年4月23日#5）。之後，或許因為「雙拳難敵四手」，創作熱情逐漸消退，一個被視為流行搖滾新希望的樂團在80年就此解散了。

《左圖》團員照，從左至右分別是G. Gouldman、E. Stewart、Kevin Godley、Lol
　　　　Crème。摘自www.superseventies.com。
《右圖》「The Very Best Of 10 cc」Island/Mercury，1997。

餘音繞樑

- **The things we do for love**

 保有一貫特色，充滿藝術感和知性氣息的二重唱經典。

- **I'm not in love**

 悲情的「大老二」名曲，連續三週受到 **One of these nights**（Eagles）、**Jive
 talkin'**（Bee Gees）擠壓，無法登上冠軍寶座。但許多電影如2000年Deuce
 Bigalow：Male Gigolo「哈拉猛男秀」、2004年Bridget Jones：The Edge Of
 Reason「BJ單身日記2-男人禍水」選用為插曲以及不少台灣發行的西洋老歌合
 輯都有收錄，算是為它平反！

集律成譜

- 「The Very Best Of 10 cc」Island/Mercury，1997。

〔弦外之聲〕

查遍許多資料，找不到團名10 cc的由來。據家兄轉述，當年收聽廣播節目，
主持人曾提到會取名10 cc與「性」有關。一般男人的精液量一次大約4-5毫
升（cc），他們自視有10毫升，表示優於常人。道聽途說，真實性待查。

The 5th Dimension

Yr.	song title	Rk.	peak	date	remark
67	Up, up and away	47	7		額列/推薦
69	Aquarius/Let the sunshine in ▲	2	**1(6)**	0412-0517	額列/強推
69	Wedding bell blues	40	**1(3)**	1108-1122	額外列出
71	One less bell to answer ▲	98	2(2)	70/12	推薦
71	Love's lines, angles and rhymes	>100	19		
72	(last night) I didn't get to sleep at all ▲	31	8		強力推薦
72	If I could reach you	>100	10		

曾於60年代末70年代初紅極一時的三男兩女黑人合唱團，卻是白人唱片公司的大將，在仍有種族「壁壘分明」的時代，非常具有啟發意義。

63年，在加州Miss Bronze選美比賽擔任攝影師的Lamonte McLemore，對前後兩任黑人小姐Marilyn McCoo（b. 1943，紐澤西州；見後文）及Florence LaRue留下深刻印象。由於McLemore（業餘鼓手）和剛卸下后冠、擁有迷人歌喉的美女McCoo兩人都對歌唱有興趣，因此邀請三位同好，組團勇闖演藝世界。初期名為Hi-Fi's（由團名可知他們的風格著重歌唱技巧與優美和聲），受聘於藍調大師Ray Charles的巡迴演唱。不到一年，擔任暖場及合音的工作結束後兩位成員求去，另組樂團，McCoo和McLemore也只好回家幹老本行。

有強烈欲望和自信的人不易善罷干休，當兩位受過專業歌唱訓練的好友Billy Davis Jr.（b. 1940，密蘇里州聖路易市；見後文介紹）和Ron Towson（b. 1933，聖路易市；d. 2001）向McLemore提及，想去Motown唱片公司看看有無歌唱機會時，McLemore反過來力邀他們重組合唱團。商議結果，能再找一位「女聲」組成五重唱或許會更好，於是想到在小學當老師的LaRue，第二代名為The Versatiles（多才多藝者）的三男兩女黑人合唱團再次出發。

從姓名及背景大致可看出他們是受過良好教育的黑人，想呈現的音樂或許是上流白人社會所認同之風格，也難怪當時標榜「純」黑人音樂的重鎮Motown（可戲稱為天后宮、祖師廟，有兩大台柱Diana Ross、Stevie Wonder）對他們興趣缺缺，但Soul City唱片公司（老闆是白人歌手Johnny Rivers）卻如獲至寶簽下他們。

 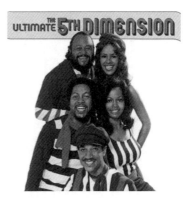

《左圖》「The 5th Dimension: Master Hits」Arista，1999。
《右圖》「The Ultimate 5th Dimension」Arista，2004。第一排正中央 McLemore；第二
　　　　排右側 LaRue；最後一排左側 Towson。

Rivers找來一些知名詞曲創作者和製作人為他們灌錄唱片，並堅持要改一個較時尚的團名。自此，全新的The 5th Dimension「五度空間」合唱團便以成名曲 **Up, up and away**（67年#7）及兩首熱門榜冠軍**Aquarius/Let the sunshine in**、**Wedding bell blues**走紅流行歌壇。70年的表現稍微遜色，年底，銷售百萬的單曲**One less bell to answer**獲得亞軍。71年的情況更糟，只有翻唱The Association的 **Never my love**打進 Top 20。兩首熱門榜暢銷曲 **I didn't get to sleep at all**、**If I could reach you**出現於72年，之後逐漸走下坡。

♪ 餘音繞樑

- **(last night) I didn't get to sleep at all**
 由McCoo所獨唱的，是一首抒情靈魂佳作。

- **Aquarius/Let the sunshine in**
 他們的曲風其實非常多樣化，除了有華麗的管弦樂伴奏及多部和聲為骨架外，不完全是所謂的白人流行音樂，帶有藍調、靈魂甚至福音風格的歌也不少。像這首源自百老匯搖滾音樂劇Hair「毛髮」主題Aquarius（水瓶座時代來臨）的雙單曲B面**Let the sunshine in**，則是熱鬧又經典的黑人藍調歌曲。

集律成譜

- 精選輯「The Ultimate 5th Dimension」Arista，2004。

A Taste of Honey

Yr.	song title	Rk.	peak	date	remark
78	Boogie oogie oogie ▲	9	**1(3)**	0909-0923	強力推薦
81	Sukiyaki •	22	3(3)	06	額列/推薦

兩位美豔又才藝出眾的黑人女吉他手所組成之樂團，名為「蜜糖滋味」A Taste of Honey，真是人如其名，在disco時代快結束前引領「二次布基狂熱」。

樂團早期是二男二女組合，由女貝士主唱Janice Marie Johnson領軍，團名引用著名的銅管演奏曲 **A taste of honey**（見後文Herb Alpert介紹）。71至78年間（76年團員更替，傑出的女吉他手Hazel Payne加入），在南加州等地的「啤酒屋」及俱樂部賣唱，漸漸闖出名號，也引起名製作人Fonce & Larry Mizell的注意，78年與Capitol公司簽約。進入Capitol旗下當藝人，正值disco年代鼎盛期，樂壇上有許多形形色色的disco團體。唱片公司為了市場區隔，將她們包裝成「色藝兼具」的女子二人disco團體，而樂評對她們演唱和吉他彈奏能力評價甚佳。五年間發行四張專輯和多首單曲，獲得廣大樂迷的喜愛。

有一次她們到空軍基地作勞軍表演，美國大兵非常愛看性感美女又彈又唱，而他們在台下「聞樂起舞」，渾然忘我。這種表演者與聽眾的互動經驗，激發Johnson的靈感，沒多久她作出 **Boogie oogie oogie**。這首歌收錄在她們首張樂團同名專輯裡，也發行單曲，於78年獲得熱門、R&B及disco榜三冠王（Capitol宣稱是該公司第40首白金單曲，非常重要的里程碑）。**Boogie oogie oogie**歌名雖然沒啥意義，但聽起來完全符合上述的創作背景，性感的唱腔和輕快的吉他節奏，讓人不自主地隨之搖擺起舞，是一首經典disco舞曲。當時風靡全美，還被譽為領導二次boogie fever「布基狂熱」。

1981年錄製第二張專輯時，不知那來的靈感想到將日本歌手Sakamoto Kyu坂本九63年三週冠軍曲 **Sukiyaki**改成英文版翻唱。唱片製作人George Duke原本想把它編為disco舞曲，姊妹們堅持要保留慢板日本味。幸好有此決定，讓這首浪漫抒情英文版 **Sukiyaki**傳唱世界各地。因 **Sukiyaki**在各國排行榜上的好成績，日本人非常喜歡她們，多次盛邀到日本演唱，給與國賓級禮遇，並頌揚她們為「日

「Classic Masters」EMI，2002

Sukiyaki單曲唱片，應景穿上和服。

本代言人」。姊妹們充分感受到日本人的熱情，也真情流露地說出：「他們喜歡妳的
音樂，不管妳的膚色，而disco有個最大好處，It took away color。」

集律成譜

* 精選輯「Classic Masters」EMI Special Products，2002。
 四張專輯的好歌全都收錄。

〔弦外之聲〕
在過去，非英語歌曲要打入美國排行榜可說是「天方夜譚」。英國一家唱片
公司老闆聽到<u>坂本九</u>的這首歌，覺得很不錯，於是叫公司的爵士樂團錄下演
奏版本發行（UK#10）。原日文歌名Ue o muite aruko（意思是昂首闊步）
讀起來繞舌，外國樂師不知怎麼唸也不懂意思，乾脆給它代名詞Sukiyaki
（壽喜燒）算了。後來Capitol取得原曲、原唱版權，在美國發行。當美日關
係正「麻吉」的時代，**Sukiyaki**成為第一首獲得熱門榜冠軍的日語歌曲，
此舉不但空前而且絕後。

ABBA

Yr.	song title	Rk.	peak	date	remark	
74	Waterloo		49	6		
75	S.O.S.		>120	15	額列/推薦	
76	Fernando		>100	13	推薦	
76	I do, I do, I do, I do, I do		>100	15		
77	Dancing Queen •	500大#171	12	**1**	0409	強力推薦
77	Knowing me, knowing you		97	14		強力推薦
78	Take a chance on me •		32	3(2)	04	
78	The name of the game		97	12		推薦
78	Move on		>120	>40		額列/強推
79	Does your mother know		>100	19		
81	The winner takes it all		23	8	03	額外列出

瑞典人將 *Pharmacia* 藥廠、Volvo 汽車及 ABBA 樂團視為三大國寶，這對藝人來說可算是至高無上的國家級榮耀。

對大多數非美國藝人來說，如果擁有熱門榜 1 首冠軍、3 首 Top 10 及另外 9 首 Top 30 的成績，相信會很興奮、很滿意。但相較於 ABBA 在國際上的音樂成就，美國卻是唯一敗筆。在英國，ABBA 擁有 9 首冠軍曲（僅次於披頭四、貓王及英國貓王 Cliff Richard）以及連續 18 首 Top 10 單曲的傲人紀錄。根據統計，ABBA 是唱片工業有史以來全世界唱片銷售量最大的樂團，已超越披頭四。

雖然歌迷把目光焦點放在兩名女主唱身上，但 ABBA 真正的靈魂人物是兩位「雙 B」男士。瑞典 Polar 唱片公司總裁 Stig Anderson 非常欣賞 Björn Ulvaeus（b. 1945，Gothenburg；主唱、吉他、作曲編曲）的音樂才華，希望他脫離原屬樂團，並撮合 Björn 與 Benny Andersson（b. 1946，stockholm；鍵盤、詞曲創作，身材高大留鬍子）共組新樂團。69 年，哥倆好分別結識當時在瑞典已小有名氣的女歌手 Agnetha Faltskog（b. 1950，Jonkoping；身材勻稱修長、金髮，典型的北歐美女）與 Anni-Frid Lyngstad（b. 1945，挪威 Narvik；明豔亮麗、棕髮），邀請她們加入樂團。因工作密切和相互欣賞，雙雙墜入愛河，成為兩對情侶（Björn 和 Agnetha 在 71 年結婚）。「雙 B」的詞曲創作及編曲才華結合「雙 A」天籟般且默契

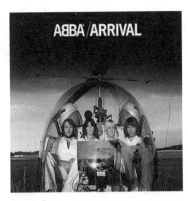

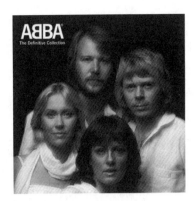

專輯「Arrival」Polydor/Umgd，2001　　　「The Definitive Collection」Polydor，2001

十足的歌聲，一個超強勁旅的雛型已隱然成形。

　　談到ABBA旋風，上述的音樂鉅子Stig Anderson其實功不可沒。他除了傾全力培植他們外（ABBA這個簡單、響亮又好唸的團名是他建議的），也積極參與歌曲創作（例如**Dancing Queen**就是雙B與他的合作品）及編曲錄音，儼然是ABBA第五位團員（可用籃球術語最佳第六人來形容）。72年ABBA正式成軍，70至74年推出兩張專輯及多首單曲，在歐洲已打出名號。

　　70年代初期，歐洲各國頂尖歌手或團體會組隊參加一年一度的Eurovision「歐洲歌唱大賽」，這是一項在三十二國同時電視轉播、擁有五億觀眾的國際音樂盛事。72、73連續兩年，ABBA以自己所寫的歌爭取代表瑞典出賽，但未受到遴選評審的青睞。74年4月終於取得代表權，前往英國參加比賽，他們演唱自己的作品**Waterloo**，獲得壓倒性勝利，為瑞典贏得參加這項賽事多年來的第一個冠軍。在大賽奪魁後，ABBA已成為全球樂迷注目的焦點。接下來幾年，他們以一首接一首旋律優美、悅耳動聽的「ABBA式」流行歌曲及一站又一站的巡迴演唱（瑞典國內；歐洲各地；澳洲、紐西蘭、日本等），向世人宣告「ABBA狂熱」的時代已經來臨。國內歌迷較熟悉的暢銷曲有**Fernando**、**S.O.S.**、**I do, I do, I do, I do, I do**、**Mamma mia**、**So long**、**Money money money**等。

　　75年中，在推出第三張同名專輯「Abba」後，他們首度前往西洋流行音樂的聖地美國打天下。除了促銷唱片外（美國市場是塊大餅），也想透過排行榜的好成績「加持」國際巨星的地位。果然，ABBA那些旋律動聽、歌詞感人、發音咬字清晰的歌，虜獲老美的心，讓年齡層差距可達70歲的老少歌迷，有史以來心甘情願

地臣服在「非英語系國家」的藝人面前。除了歌曲之外，ABBA在電視專集中所表現出的斯文有禮和清新形象，加深視覺好感，難怪音樂雜誌評論他們是第一個打破重搖滾黑暗時代、把潔淨和光明帶回世上的樂團。

結束美國行程，返回瑞典，準備第四張專輯唱片。76年6月，瑞典皇室大喜（國王迎取年輕貌美的Silvia），ABBA受邀在斯德哥爾摩皇家歌劇院的婚宴上獻唱新作 **Dancing Queen**。這首歌與當時的氣氛相稱極了，在場各國貴賓、名流政要無一不是聽得如癡如醉、回味不已。77年3月在美國發行單曲，沒幾週就登上冠軍寶座。同時，「Arrival」在專輯榜上的成績也不錯，其中另一首 **Knowing me, knowing you** 亦為佳作。**Dancing Queen** 的成功讓ABBA之聲望如日中天。77年底，配合電影ABBA：The Movie發行一張概念性專輯「ABBA：The Album」，我認為是ABBA音樂生涯的巔峰代表作（專輯榜#14）。雖然只有 **Take a chance on me**、**The name of the game** 在美國年終Top 100留名，但其他的 **Move on**、**Eagle**、**One man one woman** 等都是好歌，推薦給您欣賞。79年元月，在Bee Gees兄弟的領頭下，捐出 **Chiquitita** 所有版稅收益來贊助「聯合國兒童救難基金會」，並與其他巨星同台義演，透過全球電視轉播，將愛心和歌曲 **Chiquitita** 散播至全世界。

藝人的感情世界常因光鮮亮麗表象而顯得比常人複雜。就在發行 **Chiquitita** 的同時，Björn與Agnetha感情破裂（應是第三者介入），進而也影響到結婚才一年的Benny夫婦。他們對外保持低調，甚至封鎖消息，在事業上（商業利益）繼續保持合作。從80年以後所推出的專輯和單曲，在英國及其他歐洲國家仍有好成績，但已難掩開始走下坡的態勢。以美國市場為例，只有 **The winner takes it all** 打進Top 10。當時不明就理的歌迷，若細心一點可以發覺ABBA晚期的歌（有人將他們的歌分為早中晚三期），歡愉氣氛少了些，有感而發的憂傷情懷多了些，這與他們（尤其是Björn）在感情及事業上面臨改變是絕對脫離不了關係。

1982年底正式宣告曲終人散。

♪ 餘音繞樑

- **Move on**

 旋律簡單動聽、和聲優美、歌詞感人，Björn之口白是少見的特色。

專輯「The Album」Polydor/Umgd，2001

精選輯「Gold」Polydor/Umgd，1993

- **Dancing Queen** 滾石雜誌評選二十世紀500大歌曲 #171

 行雲流水的旋律、美妙的節奏。無論國內外，二十多年來許多重要場合或宴會經常引用，歌曲所營造出的高貴華麗氣氛，常令賓主盡歡。

集律成譜

- 專輯「The Album」Polydor/Umgd，2001。
- 精選輯「The Definitive Collection」Polydor/Umgd，2001。

〔弦外之聲〕

僅管ABBA已拆夥二十餘年，也沒再合作過，但他們的歌為何如此經得起時間的考驗、令人無法忘懷呢？仔細分析起來，除了歌本身詞好曲好棒（動聽的旋律、順暢的節奏、完美的和聲或重唱、讓人一聽易學的副歌）之外，製作精良和商業包裝將視聽效果發揮到極致也是很重要。根據資料指出，他們經常善用先進的視聽科技和觀念—當時已使用64軌錄音技術（英美一般的唱片只用16軌，台灣還停留在4軌而已）。在人們還不知道什麼是MTV之前就率先拍攝精心設計的歌唱影片，買下電視時段播出，讓演唱會向隅的歌迷能在螢光幕上目睹他們唱歌的風采。就憑這項對「影歌結合」力量無遠弗屆之正確認知，說他們是MTV的先驅人物、催生者，亦不為過。

ABBA的歌在世界各地常被翻唱或盜用，光台港兩地就有好幾首。其中以79年帶有disco舞曲味道的**Gimme! gimme! gimme!** 被青蛙王子高凌風改唱為「惱人的秋風」是最「俗擱有力」的經典。

Ace Frehley

Yr.	song title	Rk.	peak	date	remark
79	New York groove	60	13		推薦

很少有樂團像 Kiss 一樣，走紅後且還在合作巡迴演唱，團員們竟然各自推出個人專輯。是默契？理想？還是唱片公司許可的噱頭？

　　73年正式成軍的 Kiss 樂團（見後文），於76、77年連續推出「Destroyer」、「Rock And Roll Over」、「Love Gun」三張 Top 20 專輯和密集的巡迴演唱，確立他們絢麗濃妝搖滾的傳奇地位。為了使熱潮能持續發燒，經紀人 Bill Aucoin 提出兩項商業炒作策略，其中之一就是讓四位團員各自發揮不同的音樂創作理念，分別灌錄個人同名專輯，並選在78年9月18日這天共同發行。成績最好的是主奏吉他手、主唱 Ace Frehley 的專輯「Ace Frehley」。本名 Paul Daniel Frehley，1951出生於紐約，他是樂團第一代成員中最後被挑中的。早期為 Kiss 設計的樂團 logo，沿用至今，兩個 s 就像兩道「閃電」。

　　收錄於專輯中的主打單曲 **New York groove**，具有輕快特殊的節奏、華麗熱鬧的編曲與和聲，是最沒有表現 Frehley 吉他功力和 Kiss 搖滾樂風的歌曲，但卻受到一般聽眾及排行榜 Top 20 的肯定。當作不知道 Frehley 是 Kiss 的「閃電臉譜」主唱來聽這首歌的話，是還不錯！

《左圖》「Ace Frehley」Island/Mercury，1998。以 kiss 樂團之閃電臉譜造型作為唱片封面。
《右圖》80年代離團後所發行的個人專輯「Trouble Walkin'」Megaforce，1989。

Aerosmith

Yr.	song title		Rk.	peak	date	remark
76	Dream on	500大#172	51	6		推薦
77	Walk this way	500大#336	90	10		強力推薦
78	Come together		>120	23		額列/推薦

在「英倫搖滾」大舉入侵美國的70年代初期，一個成立於波士頓，結合硬式、華麗、帶有節奏藍調的搖滾樂團Aerosmith，替美國搖滾界扳回一點顏面。

Aerosmith「史密斯飛船」樂團驚豔於70年代、消沉於80年代、再現光芒於90、2000年代。縱橫搖滾樂界三十多年，獲得各年齡層樂迷喜愛的原因，不外乎靈魂人物Steven Tyler（b. 1948，紐約州）那誇張的大嘴、特有的雄渾滄涼唱腔、迷人的舞台魅力（可與英國The Rolling Stones主唱Mick Jagger齊名）以及源源不斷的創作能量。但我認為還有一個重要原因：雖然歷經起起落落與團員離合，但五位主要原創團員倒是不輕言解散，最後熬到光榮入選「搖滾名人堂」。

70年代在Billboard熱門榜留下記錄的兩首歌，都有一個共同特色—專輯銷售的成績優於單曲；一兩年後重新推出單曲，才獲得較佳之名次。例如73年首張專輯的 **Dream on**（500大歌曲#172）最高名次是#59，到76年才以#6被肯定。75年的專輯「Toys In The Attic」，在商業及藝術上有重大突破。Tyler充滿感性的詞曲創作，發揮了強大傳播力，順利將專輯及多首單曲推入排行榜，其中 **Walk this way**、**Sweet emotion**（500大歌曲#408）是該團巡迴演唱的招牌歌。但 **Walk this way** 最佳名次並不出現於75年，而是在77年#10及86年#4（Tyler與Rap團體Run D.M.C.合作翻唱）。

78年，他們為電影錄製一首插曲 **Come together**（披頭四69年冠軍曲），打進排行榜Top 30，與原唱版相比，別有一番風味。

喜歡Aerosmith的歌迷可以去看一部電影Be Cool「黑道比酷」，應劇情需要Tyler客串演出並配合電影拍攝現場演唱一首歌。兩位製片或年輕的黑人導演，可能與Aerosmith關係匪淺，片中處處流露對他們的尊崇，連團徽（汽車方向盤鑲上帶有團名字樣的翅膀，見下左圖）都變成圖騰刺在女主角鄔瑪舒曼的臀腰上。

「Ultimate Aerosmith Hits」Sony，2002

「Greatest Hits」Sony，1990

餘音繞樑

- **Walk this way**

 滾石雜誌評選二十世紀500大歌曲#336。

集律成譜

- 「Toys In The Attic」Sony，1993。
- 「O,Yeah!-Ultimate Aerosmith Hits」Sony，2002。

〔弦外之聲〕

根據告示牌雜誌一項有趣的統計，「從第一首單曲入榜到第一首冠軍曲出現所等待最長的時間」排名第二即是Aerosmith。從73年 **Dream on** 到98年9月四週冠軍曲 **I don't want to miss a thing**（98年電影「世界末日」的主題曲），總共等了24年10個月又2週。真不愧是樂壇常青樹，大隻雞慢啼！「世界末日」美麗的女主角 Liv Tyler 就是 Steven Tyler 的千金，看他們的嘴還真有點神似。

Air Supply

Yr.	song title	Rk.	peak	date	remark
80	Lost in love	15	3(4)	05	推薦
80	*All out of love* •	*55*	*2(4)*	*09*	大老二名曲
81	Every woman in the world	27	5	01	額列/推薦
81	The one that you love •	28	**1**	0725	額外列出
82	Even the nights are better	37	5	09	額列/推薦
83	Two less lonely people in the world	>120	38		額列/推薦
83	*Making love out of nothing at all*	*66*	*2(3)*	*82/10*	額外列出

每 天面對緊張忙碌的生活和疏離冷漠的社會，從「空中」（air）傳播來一首首浪漫情歌，是我們調劑心情的「補給品」（supply）。

　　各個年代都有不少藝人團體企圖創造完美又暢銷的「流行」歌曲，70年代末（嚴格說來應是80年代起）來自澳洲本土，曾紅遍半個地球的Air Supply「空中補給」合唱團是真正能掌握其中精髓的翹楚。

　　1975年搖滾歌劇「萬世巨星」在澳洲上演，演員之一的Graham Russell和Russell Hitchcock（同樣的Russell，一個姓氏一個名字）原本不認識（Russell來自英國，1950年生；Hitchcock是澳洲墨爾本人，1949年生），因參與演出而相遇。由於有共同音樂理念，相見恨晚，進而成為親密好友。表演結束後，在歌劇音樂總監協助下，興起組團的念頭。75年底成軍，兩人開始寫歌，並在pub及club走唱，逐漸累積樂迷基礎。初期與CBS簽約，在澳洲發行兩張專輯和多首單曲，不到兩年即成為炙手可熱的新樂團。他們走抒情浪漫、商業導向的流行路線在這時已確立，準備與當下主宰音樂市場的disco舞曲、新浪潮（new wave）及龐克搖滾（punk rock）一較高下。

　　1979年，藉一次替Rod Stewart澳洲巡迴演唱暖場的曝光機會，讓Arista唱片公司注意到他們並將之網羅，開始佈局攻佔美國市場。80年初推出自己譜曲填詞的 **Lost in love**，在熱門榜上連續四週季軍，讓他們一曲成名。Russell溫渾的中音和假聲，搭配Hitchcock的美妙高音，時而獨唱、時而對唱、和聲交織，建立了Air Supply暢銷情歌的經典模式。接下來四年陸續推出多首大家耳熟能詳的好歌，

專輯「Lost In Love」Arista，1990　　　「The Definitive Collection」Arista，1999

其中 **The one that you love** 雖非最佳作品但卻幸運地拿到全美熱門榜冠軍。

　　傳統樂評或許比較支持有個人主張或風格獨特的音樂（具有開創性或指標性更好），對他們那種近乎千篇一律、軟調煽情的流行歌曲不會有好感。即使已受到美國市場肯定，但負面評價不曾停過，有點像70年代初期「泡泡糖樂團」所遭受的待遇。他們在接受告示牌雜誌專訪時曾說：「也許樂評在感情上無法接受一支僅靠浪漫情歌走紅的樂團，如果他們想聽搖滾樂，應該去找同樣來自澳洲的AC/DC。」

　　話雖如此，Air Supply的歌卻非常適合東方人口味，在亞洲依然風靡。巡迴演唱馬不停蹄，場場滿座，台灣這個小市場前前後後也來了好幾次，84年首次在台北中華體育館（早已拆除，土地荒廢）的演唱會，我還留有票根作紀念呢！這證明了嚴苛的專業樂評是沒啥意義，情歌不死，永遠有消費者對它情有獨鍾！

集律成譜

● 精選輯「The Definitive Collection」Arista，1999。

Al Green

Yr.	song title		Rk.	peak	date	remark
71	Tired of being alone ●	500大#293	12	11	11	強力推薦
72	Let's stay together ●	500大#60	11	**1**	0212	強力推薦
72	Look what you done for me ●		54	4	0527	
72	I'm still in love with you ●		59	3(2)	08	
72	*You ought to be with me ●*		*>100*	*3(2)*	*12*	
73	Here I am (come and take me) ●		63	10		推薦
73	Call me (come back home) ●		>100	10		推薦
75	Sha-la-la (make me happy) ●		82	7		

如今艾爾葛林是曼菲斯一所教堂的牧師，很難想像他曾被譽為美國最性感的靈魂歌手，70年代Memphis Soul「曼菲斯靈魂樂」的創派人。

Al Green（本名Albert Greene；b. 1943，阿肯色州）的父母是浸信會教友，他常說教堂和福音（gospel）是他的根，教堂的玉米麵包、福音詩歌、Sam Cooke的靈魂音樂把他養大。9歲時與三位哥哥組成The Green Brothers，在教會唱福音詩歌。64年與高中同學組了一個流行樂團，發行過地方單曲，在美國南部靈魂樂盛行的州郡小有名氣。

歌唱事業的轉捩點發生在69年，到德州表演時遇到了音樂人Willie Mitchell。Mitchell非常欣賞葛林的歌唱才華，力邀他重返曼菲斯打拼，介紹Hi唱片公司簽約，並誇下海口要在兩年內將他塑造成巨星。第一首入榜單曲是翻唱The Temptations合唱團69年冠軍**I can't get next to you**。由於反應不錯，加上Mitchell認為他那種優異的顫音技巧、假音呻吟（moan）和幾乎可以把人帶到靈魂深處之福音式迴蕩吟唱法，用來詮釋當下的流行名曲，應該會有賣點。接著推出「靈魂版」**Light my fire**、**For the good times**、**How can you mend a broken heart**（原唱比吉斯，71年四週冠軍），打響了名號。接下來，葛林和Mitchell見時機成熟，不再翻唱別人的作品，自71至73年所推出五張專輯裡的歌大多是自創或請名家為他而寫。每張專輯的主打歌都進入Top 10，曲曲都是金唱片，其中以首支也是唯一的熱門榜冠軍**Let's stay together**最為經典。

「Al Green Greatest Hits」Capitol

新專輯「Everything's OK」Blue Note，2005

　　1974年底，推出最新單曲**Sha-la-la**的同時，發生了前任女友「潑硫酸」事件（其實是熱砂），而女友當場舉槍自盡。有人猜測這件意外所帶來的傷害（身體40%二級灼傷）和震驚，是造成他日後淡出歌壇去當牧師的原因之一。奉上帝旨意傳教二十多年，在2000年後「還俗」玩票，加入Blue Note唱片公司，老友Mitchell為他製作兩張新專輯。寶刀未生鏽的老派（old school）靈魂樂，讓七年級生知道什麼是Memphis Soul！

♪ 餘音繞樑

- **Let's stay together**

　　72年靈魂榜單曲年終總冠軍。性感的節奏配合些許挑逗歌聲，為94年鬼才導演昆丁塔倫堤諾所執導、震撼坎城影展的黑色喜劇Pulp Fiction「黑色追緝令」加分不少。

- **How can you mend a broken heart**（未發行單曲）

　　溫厚又哀傷的靈魂唱腔，不輸給比吉斯。真摯唱出99年電影Notting Hill「新娘百分百」中，休葛蘭見到茱莉亞羅勃茲的男友在旅館出現後之悲傷心情。

集律成譜

- 「Al Green-Greatest Hits」Capitol（The Right Stuff），1995。

　　表列8首金曲全收錄，音樂專書 The Virgin Encyclopedia of Seventies Music 滿分評價5顆星。

Al Stewart

Yr.	song title	Rk.	peak	date	remark
77	Year of the cat	92	8	03	強力推薦
79	Time passages	79	7		強力推薦

音樂性豐富的抒情搖滾經典 **Year of the cat**、**Time passages**，讓台灣樂迷認識艾爾史都華這位蘇格蘭流行民謠詩人，Thank God！

　　Al Stewart（本名 Alastair Ian Stewart；b. 1945，蘇格蘭 Glasgow）是一位極具藝術內涵的全方位音樂人，不僅有譜曲填詞及演唱的天賦，樂器（吉他、鋼琴、鍵盤）演奏的功力亦受讚許。60 年代中至 70 年代初，與超級吉他手 Jimmy Page（後來 Led Zeppelin 的團員）合作，以民謠敘事的藝術搖滾風格在倫敦各大酒吧打響名號。同時也與主流唱片公司 CBS 簽約，陸續推出五張評價甚佳的專輯，其中以 69 年的「Love Chronicles」獲得最高的五顆星。74 年， 史都華移居至美國發展，五年中發行了四張專輯和多首入榜單曲，頗受搖滾電台的推崇。76 年底由前衛搖滾藝人 Alan Parson 擔任製作的白金專輯「Year Of The Cat」，在商業和藝術上同獲肯定，是史都華生涯巔峰代表作。

　　以我個人的鑑賞觀點，曠世名曲 **Year of the cat** 除了詞曲優美、演奏超棒之外，其層次分明的前奏、間奏、尾奏和副歌，多種樂器（鋼琴、木吉他、電吉他、薩克斯風、弦樂器）有計畫性交織穿插，猶如一首交響詩序曲，可作為流行音樂的編曲範本，推薦給樂迷細細品賞。歌詞講述一件神秘的故事—遇見一位穿著絲質洋裝、來自貓年的女人，雖然你很清楚終究還是要離開她，但你決定留在貓年，到底要找尋什麼？等待什麼？頗有深意。

集律成譜

- 「The Best Of Al Stewart: Songs From The Radios」Arista，1990。右圖。
- 經典專輯「Love Chronicles」Collector's Choice，2007。

Alan O'day

Yr.	song title	Rk.	peak	date	remark
77	Undercover angel	9	**1**	0709	強力推薦

對成人雜誌封面內頁或裡面的性感美女產生情愫，是青春期男生的共同記憶。**Undercover angel**是「封面內頁」天使而非「臥底」天使。

　　Alan O'day 艾倫歐戴（b. 1940，加州好萊塢）身為家中獨子，承襲父親對音樂的喜好。小三時即展現他對填詞譜曲的興趣，經常寫詩詞或情歌給班上的女同學。大學畢業後，在好友父親所經營的電影製片公司打工，為一些低成本電影寫歌、編音樂。幾年後有幸被「華納兄弟音樂」總裁 Ed Silvers 所賞識，將他帶進相關企業 Pacific 唱片公司任職詞曲作家。這段期間替公司及其他藝人寫了不少好歌，其中以 Helen Reddy（見後文介紹）所唱的 **Angie baby** 成績最好，74年底獲得熱門及成人抒情榜雙料冠軍。製作人 Steve Barri 在歐戴完成一首歌時，通常會要求他先製作 demo 帶，再研究如何錄製。當 Barri 聽完 **Undercover angel** 後，竟然問他要不要自己唱？就這樣，一首節奏輕快、編曲華麗的歌，讓歐戴驚鴻一瞥留下熱門榜冠軍紀錄。這首歌從年輕聽到現在不下百回了，還是不清楚要將之歸類為哪種風格？在各式音樂匯聚的70年代中期，絕對是一首讓人聽了感到非常舒服、渾身細胞都動起來的 Pop song「流行歌曲」。

　　77年專輯「Appetizers」沒有轉拷復刻成 CD，只有 LP 黑膠唱片（Amazon 網站買得到）。不少70年代的老歌合輯（如下圖）都有收錄 **Undercover angel**。

78年 Alan O'day，摘自 www.jasonhare.com。　　合輯「Billboard Top Hits: 1977」Rhino/Wea，1991

Albert Hammond

Yr.	song title	Rk.	peak	date	remark
73	*It never rains in southern California* •	98	5	72/1216	推薦

歌曲描述離鄉背井向西行，前往「從不下雨」的南加州打拼演藝事業。由來自雨都、終年陰霾之倫敦的創作歌手所唱，格外顯得貼切！

　　Albert Hammond艾伯特哈蒙（b. 1945，倫敦），13歲以前的童年生活大多是在英屬直布羅陀渡過。返回英國除了繼續受教育外，組團賣唱之餘也經常寫歌。為了一圓歌手夢，69年橫渡大西洋及美國大陸到達西岸的洛杉磯發展，剛開始是當錄音室樂師，後來CBS集團子公司Mums Records與他簽下歌手合約。

　　以作為歌手來說，哈蒙是不成功、沒有名氣的。72至75年間發行兩張專輯和9首單曲，名次都不高，除了**It never rains in southern California**之外（72年12月#5）。這首歌有流暢明朗的旋律、簡單又有意義的歌詞、帶點抒情搖滾味道，由作者自己唱出來更加生動，因而享譽國際（在台灣算是一首西洋老歌必選經典）。雖然哈蒙在幕前的角色演不好，但屈居幕後為人寫歌，倒有不少佳作，如**The air that I breathe**（74年#6，The Hollies）、**I need to be in love**（76年Top 40，Carpenters）、**When I need you**等。**When I need you**是哈蒙所譜曲，Carole Bayer Sager依據哈蒙的失戀經驗填上歌詞，被英國歌手Leo Sayer（見後文介紹）唱成77年冠軍曲。

集律成譜

- 「The Very Best Of Albert Hammond」
 Columbia Europe，1995。右圖。
 這張精選輯最大的特色是收錄多首原創者自
 己重唱之前寫給別人的歌，建議樂迷有機會
 的話可以比較不同版本之差異，很有趣！

Alice Cooper

Yr.	song title		Rk.	peak	date	remark
72	School's out	500大#319	75	7		推薦
75	Only women bleed		62	12		
77	You and me		48	9		強力推薦
77	I never cry ●		82	12		強力推薦
79	How you gonna see me now		87	12		推薦

音樂是用聽的，但Alice Cooper「艾里斯古柏」的搖滾樂卻是用「看」的比較過癮。當年只能聽唱片、憑想像，慶幸現在已有DVD，可供慰藉一番。

歌手Vincent Damon Furnier 1948年生於底特律，讀中學時開始寫歌、玩band，夢想成為像披頭四及滾石樂團一樣的搖滾巨星。65年與幾位朋友組了The Earwigs樂團，三年間雖然跌跌撞撞（團員更動；團名先改成The Spiders，最後為The Nazz，與Todd Rundgren未成名前所創的迷幻車庫樂團同名），但也累積了表演能力。

1968年Furnier不知中了什麼「邪」？認為自己是十七世紀的名巫師Alice Cooper轉世，樂團再度改用此名字，並確立以Furnier為首。接著前往加州發展，發行了兩張不好的專輯。在製作人Bob Ezrin協助下，華納兄弟音樂公司接手Alice Cooper的培植工作。當時美國重金屬（heavy metal）及硬式搖滾（hard rock）的大本營仍在東岸，因此，Furnier向公司建議把樂團搬回到他的出生地底特律。這個舉動事後印證是對的，接下來71至73年連續推出四張不錯的專輯。其中以72年「School's Out」在商業（銷售超過百萬張）及藝術（4顆星評價）上獲得重大突破，同名單曲 **School's out** 也打下熱門榜#7的佳績。樂評認為這張專輯延續了樂團一貫的情緒化暴力曲風（Furnier在69年即喊出fun、sex、money和death是他的音樂訴求），將年輕叛逆者崇尚抗爭和渴望自由之心態表現得淋漓盡致，是更多內心情感的直接宣洩而非無病呻吟。這段時期，Furnier為表現重金屬搖滾的暴力美學和戲劇性，驚世駭俗地將音樂搞成了「恐怖歌劇」和「特技雜耍」。除了怪異的化妝及服飾外，還配合演唱情節運用詭譎燈光、音效及駭人道具─像是電椅、斷頭台、假血、蟒蛇等。這種表演模式為他贏得了「驚悚搖滾」horror/shock

Alice Cooper團員照，摘自www.daniad. com。

「Mascara & Monster」Rhino/Wea，2001

rock大師的封號，深深影響後來的Kiss樂團和White Zombie。

　　出人意外，73年專輯「Muscle Of Love」賣得很差，竟導致團員分道揚鑣。Furnier決定正式註冊繼承Alice Cooper為他個人的藝名。75年單飛的首張專輯，又將這位「視覺系藝人」鼻祖帶回排行榜和舞台前。之後仍陸續推出不少作品，只不過70年代結束前上榜的三首歌都是純商業的「錄音室」抒情歌謠，對搖滾樂評來說，Alice Cooper已變質了！

　　若您在好萊塢影視圈，看到一位瘦高挺拔、衣著光鮮、談吐有物、常打高爾夫球的時尚名人，不要懷疑！那是下了舞台的艾里斯古柏。

餘音繞樑

- **School's out**

 滾石雜誌評選二十世紀500大歌曲#319。

- **You and me**

- **I never cry**

 只聽過這兩首歌的台灣樂迷，很難想像是由驚悚搖滾大師所唱。愈吵鬧的搖滾樂團或歌手所錄唱之慢板抒情曲愈好聽，這種例子俯拾皆是。

集律成譜

- 「The Best Of Alice Cooper：Mascara & Monster」Rhino/Wea，2001。

Alicia Bridges

Yr.	song title	Rk.	peak	date	remark
78/79	I love the nightlife (disco 'round) •	88/64	5	78/12	強力推薦

意外灌錄的disco舞曲讓艾莉西雅布里吉斯成為一曲歌后。由於單曲在榜上停留時間很長，出現同一首歌在前後兩年年終排行榜都留名的罕見現象。

　　Alicia Bridges（b. 1953，北卡羅來納州）在亞特蘭大長大，美國南部的藍調爵士音樂，對她的歌唱啟蒙有重要影響。70年代中期與Polydor唱片公司簽約，78年底推出處女作「I Love The Nightlife」。這是一張結合藍調與搖滾風味的專輯，但其中唯一首disco節奏舞曲 **I love the nightlife** 卻受到電台DJ喜愛，持續播放，打入排行榜。唱片公司看苗頭不對追加發行單曲濃縮版，銷售超過50萬張，在熱門榜上Top 10停留好幾個月。之後，布里吉斯並未因此走紅，主要原因是唱片公司不知如何為她作「市場定位」，加上個人對繼續演唱disco歌曲沒有興趣，終究難逃消聲匿跡的命運。

　　我認為這首歌原本應該不是為舞曲而寫，因為與整張唱片的風格不合。但在那個disco狂熱年代，改編一下甚至改詞，是可理解的。布里吉斯高亢之嗓音配合藍調唱法，會讓人誤以為是哪位後起黑人女歌手所唱？但或許因為她是白人（萬黑叢中一點白），這首歌才會如此受歡迎吧！

最新專輯「Say It Sister」A. Bridges Ltd. ，2007

專輯「I Love The Nightlife」Universal，2007

Ambrosia

Yr.	song title	Rk.	peak	date	remark
79	*How much I feel*	84	3(3)	78/11	大老二/強推
80	Biggest part of me	27	3(3)	06	強力推薦
80	You're the only woman	>120	13		強力推薦

團員希望他們的音樂能像供奉給神的佳餚一般，不應只有表徵，而是兼具精神層面，所以用ambrosia（神饌）作為團名。

來自南加州、極具音樂才華的David Pack（b. 1952，吉他、主唱、主要詞曲創作）和Joe Puerta（貝士、第二主音），在75年與鍵盤手Christopher North、鼓手Burleigh Drummond共組Ambrosia樂團。初期常被人誤會是模仿CSN & Young，其實他們的音樂受到眾多樂派及樂團影響，甚至類似爵士藍調、「摩城之音」都有。但他們成功之處在於以實驗手法整合各式曲風，呈現出和諧的新音樂。在70年代末期能以「非主流」音樂異軍突起之原因是與Alan Parson（錄音工程師、唱片製作、Alan Parsons Project樂團領導人）合作，使他們原本被歸為「前衛實驗搖滾」（progressive/experimental rock）的風格，多了獨特、流暢且豐富的加州都會氣息。75至82年共發行5張專輯，其中以78至80年所推出的上榜單曲 **How much I feel**、**Biggest part of me**、**You're the only woman**是樂團最佳代表作。這幾首動聽的好歌（誠摯推薦給您）可惜被disco掃到「颱風尾」，不然成績應可更上層樓，至少要弄到一首冠軍曲。

93年，David Pack在柯林頓州長競選總統募款餐會中，獻唱自己所寫的**Biggest part of me**作為開舞曲，獲得與會政商名流之熱烈好評。

集律成譜

- 「Ambrosia：Anthology」Warner/Wea，1997。右圖。左上者即是David Pack。

America

Yr.	song title	Rk.	peak	date	remark
72	A horse with no name ●	27	**1(3)**	0325-0408	推薦
72	I need you	>100	9	06	
72	Ventura highway	>100	8	08	強力推薦
74	Tin man	>100	4	1109	強力推薦
75	Lonely people	83	5	0308	
75	Sister golden hair	33	**1**	0614	推薦

搖滾未消退、disco正興起，三名英國美僑所組成的民謠搖滾三重唱，能在夾縫中於大西洋兩岸掀起一波吉他民歌風潮，誠屬不易。

三位美軍駐英國基地軍官的兒子Gerry Beckley（b. 1952，美國德州）、Dan Peek（b. 1950，美國佛州）、Dewey Bunnell（b. 1951，英國Yorkshire），在就讀倫敦一所高中（類似「美國學校」）時認識。由於大家都有詞曲創作的興趣以及音樂底子，他們組了一個名為Daze的五人團。69年，Peek先畢業，讀了一年大學輟學歸來（大概是受不了音樂對他的誘惑），兩名Daze團員離隊，於是他們重新改組為一個木吉他三重唱（acoustic trio）。至於取名America，除了與不忘本的「美國」情懷有關外，他們很喜歡的一台點唱機，牌子就叫Americana。

1971年底，在華納兄弟公司旗下灌錄第一張樂團同名專輯。本來打算先推出Beckley所寫的抒情歌謠 **I need you**，但錄製單曲時又補上由Bunnell創作的 **A horse with no name**。改用這首表達對美國加州沙漠思念的 **A horse with no name** 當作主打歌其實是正確的，因為充分展現了樂團精湛吉他、出色和聲、以及富有動人創作（詞意）的特色。該曲打進英國榜Top 10後，在美國本土的成績當然更好，蟬聯三週熱門榜榜首，連帶使處女作「America」也拿下專輯榜冠軍，更為他們贏得1972年最佳新人團體葛萊美獎，一炮而紅。接著推出兩張專輯「Homecoming」、「Hat Trick」，或許因為發片太過密集，專輯和單曲 **Ventura highway**、**Don't cross the river**、**Muskrat love** 的表現差強人意。不過，清脆悅耳的吉他加上優異歌聲，獲得樂評不少讚許，媒體稱他們為acoustic「原音版」CSN & Young。

專輯「Homecoming」Wea，1995　　　　「The Complete Greatest Hits」Rhino，2001

　　回到倫敦，找來披頭四的製作人George Martin幫他們策畫專輯。果然名家出手便知有沒有，「Holiday」和**Tin man**、**Lonely people**紛紛重回專輯和熱門榜前5名，而第五張專輯「Hearts」中的**Sister golden hair**則在75年中再度勇奪美國熱門榜冠軍（最後一首）。

　　堅持清新的民謠風格，使他們在70年代中期與流行市場漸行漸遠。77年，Peek因宗教信仰的關係選擇離團單飛（後來成為著名的福音歌手），Beckley和Bunnell決定不補人，仍用America之名但以二重唱方式繼續奮鬥。直到82年，兩首作品**You can do magic**（82年#8）、**The border**（83年#33）又將他們帶回排行榜。如果只在編曲上多加了電子合成樂器，就叫作迎合市場且曲風有所突破的話，那這次的反擊注定是曇花一現而已，終究會被「新浪潮」所淹沒。

餘音繞樑

- **Ventura highway**

　　最能展現樂團風格的佳作。這首歌是Bunnell到南加州旅遊、開車在Ventura附近的高速公路時，飽受爆胎之苦後所寫。歌曲描述一位年輕人踏上公路，面對未來那股不安（源自當時創作的背景和靈感）卻又興奮的心情，刻劃入微。

集律成譜

- 「America：The Complete Greatest Hits」Rhino/Wea，2001。

Amii Stewart

Yr.	song title	Rk.	peak	date	remark
79	Knock on wood ▲	22	**1**	0421	推薦

唱片製作人不必管歌手本身的意願如何,身處於disco鼎盛年代,請她跟著市場潮流就對了,不用想太多。許多人努力唱舞曲,連一首冠軍曲都「摸」不著!

本名Amy Nicole Stewart,1956年生,華盛頓特區。由於父親的工作涉及國家機密(在五角大廈上班),因此鼓勵子女多學各式才藝,只要不對政治有興趣就好。而Amy是家裡6個小孩中,專攻唱歌跳舞,也是表現最好的。1975年還在讀大學時,有機會參加百老匯歌舞劇「Bubbling Brown Sugar」的演出並擔任助理導演,因為這層關係,使她日後移居倫敦時,受到英國名製作人Barry Leng的賞識。當時Leng正想找人演唱改編成disco版的 **Knock on wood**(原本是Eddie Floyd在66年所唱的靈魂搖滾曲),艾米史都華所具備的歌喉及舞藝(需配合舞台演出促銷歌曲),是最適當的人選。**Knock on wood** 雖然在美國熱門榜只有一週冠軍,單曲唱片卻賣出百萬張,若加上英國和歐洲地區,銷售量更驚人。

之後,史都華演藝事業的重心大多放在歐洲,推出的disco舞曲成績尚可。但以美國排行榜成績來看,她是典型的one-hit wonder。這對從未買過disco唱片、只把disco當成表演工作的一曲歌后來說,已經很不錯了!

許多西方人認為,處於厄運或要破除迷咒時可以敲幾下木頭,這是 **Knock on wood** 的創作由來。

「The Greatest Hits」Empire Musicwerks,2005

「The Hits & The Remixes」Recall,1998

Andrew Gold

Yr.	song title	Rk.	peak	date	remark
77	Lonely boy	50	1		
77	Never let her slip away	>120	>40		額列/推薦
78	Thank you for being a friend	>100	25		強力推薦

國內曾播過一齣NBC電視喜劇「黃金女郎」，引用**Thank you for being a friend**作為主題曲，將整部影集重情重義的精神展露無遺。

「將門無犬子」，Andrew Gold（b. 1951，加州）的父親Ernest Gold是金像獎電影配樂大師，母親Marni Nixon則是好萊塢知名的歌手，專替大明星（如奧黛麗赫本、「西城故事」女主角娜塔莉伍德）幕後配唱。13歲時即展現音樂才華和詞曲創作天賦，20歲出頭就被許多成名樂團或歌手如Art Garfunkel葛芬柯、Carly Simon卡莉賽門、Linda Ronstadt琳達朗絲黛等聘為首席樂師（吉他、鍵盤、和聲），甚至擔任專輯唱片的編曲或製作人。

75年開始發行個人專輯，到79年共有4張。77年以成名曲**Lonely boy**獲得熱門榜#7（所有入榜單曲中成績最好），隨後的**Never let her slip away**和**Thank you for being a friend**，名次雖然不高，但卻是安德魯高德作品中最具代表性的加州搖滾經典。後者於80年代被NBC電視喜劇影集The Golden Girls「黃金女郎」所引用，感人情節（四位銀髮女人詼諧逗趣的生活故事）配上好聽的歌，相得益彰。當時台灣觀眾少有人知道，這首主題曲原本是78年排行榜上名不見經傳的歌。每當影集播映，主題曲響起時，勾起我許多與初中老同學一同聽西洋歌曲的美好回憶，因此我經常引用這首歌告訴他們—「感謝有你這位好朋友」！

集律成譜

- 「Thank You For Being A Friend：The Best Of Andrew Gold」Elektra/Wea，1997。右圖。

Andy Gibb

Yr.	song title	Rk.	peak	date	remark
77	I just want to be your everything •	2	**1(4)**	0730-0813, 0917	回鍋冠軍曲 強力推薦
78	(love is) Thicker than water •	8	**1(2)**	0304-0311	強力推薦
78	**Shadow dancing** ▲³	**1**	**1(7)**	**0617-0729**	推薦
78	An everlasting love •	45	5	09	推薦
79	(our love) Don't throw it all away •	58	9	78/12	
80	Desire	58	4	0322	推薦
80	I can't help it with Olivia Newton-John	>100	12	05	
81	Time is time	100	15	01	額外列出

有人說，把「哥哥爸爸真偉大」的歌詞稍微改一下交給Andy Gibb安迪吉布唱是最貼切不過，這樣的戲謔雖然有些過分，但也滿接近事實。

三位兄長是歌壇超級巨星，有了他們的提攜和照顧，再加上自己的才華，想要不紅也難。但爬得快的副作用是跌得深，無法調適與接受這樣的事實，一代青春偶像三十歲即離開人世，令人不勝唏噓！

Gibb家族為了長男Barry和雙胞胎兄弟Robin、Maurice所組的樂團有更好發展（見後文Bee Gees介紹），從居住了九年的澳洲布里斯本搬回英國倫敦。當年10歲的么弟Andy（本名Andrew Roy Gibb；b. 1958，英國曼徹斯特；d. 1988），目睹老哥們逐漸成名後受到歌迷及媒體關注之盛況，對他有深刻影響，或許日後非常習慣閃爍不停的鎂光燈。但父母仍希望生活不受干擾，3年後帶著安迪避走至西班牙外海的小島Ibiza。走紅後的兄長們雖然沒住在一起，對安迪仍很關心，大哥Barry送他第一把吉他，並鼓勵他在當地小酒吧表演。73年，父母受不了佛朗哥政權對英國人的壓制，又搬回愛爾蘭海附近的Man Island，而安迪也繼續在這個島上知名的俱樂部培養歌唱能力。有了這幾年的表演經驗後，Barry和經紀人Robert Stigwood建議安迪先到澳洲磨練，發行了首支單曲 **Words and music**，在澳洲很受歡迎。

大家對年僅18歲的安迪有此表現深感訝異，Stigwood認為是可以把他召喚到美國發展的時候了。於是在Stigwood位於百慕達的別墅中，引荐RSO唱片公司與

專輯「Flowing Rivers」Polygram Rds.，1998　　　「The Best Of 」Polydor/Umgd，2001

安迪簽約，並把他「軟禁」在這遠離塵囂的好地方，專心準備首張唱片。此時，大哥Barry陪伴身邊，他們在兩天內寫了好幾首歌。某天下午，Barry靈感來潮，一段輕快的旋律在腦海中響起，寫下 **I just want to be your everything**，另外他們也共同寫出**Thicker than water**。在錄製專輯「Flowing Rivers」時，Stigwood原本是想用**Thicker than water**作為首支主打歌，但到發片前三天臨時抽換成 **I just want to be your everything**。大家以戰戰兢兢的心情來看小弟在美國排行榜初次登場的表現，77年4月23日入榜#88，緩慢上升，14週後終於拿下冠軍。當時與另一名曲**Best of my love**（見The Emotions女子三重唱介紹）在酷熱的暑假互搶第一，創下連續兩首「回鍋冠軍曲」交替的罕見記錄。安迪也因此曲獲得77年最佳新進男歌手葛萊美獎。

　　接著趕快推出**Thicker than water**，此曲在77年底入榜，也是牛步攀爬，又讓大家緊張萬分。Gibb兄弟和其製作人深諳排行榜名次與唱片銷售的相互關係及操控手法，所以單曲唱片銷售量雖然沒有大幅躍進，但仍於78年3月讓它拿下兩週冠軍。**Thicker**曲在邁阿密錄製時，老鷹樂團的Joe Walsh正好在鄰近的錄音室，唱片製作人Karl Richardson、Albhy Galuten請Walsh幫忙，有了超級吉他手的匿名協助，難怪這首歌聽起來有不一樣的slide guitar。

　　隨後之專輯「Shadow Dancing」讓安迪的事業達到巔峰，他很謙虛地表示都是兄長及朋友們的拉拔。白金單曲**Shadow dancing**（7週冠軍，78年終第一名）替他創下一個紀錄—從首支入榜單曲接連三首都獲得冠軍的歌手（之前有類似紀錄是The Four Seasons三首、The Jackson 5四首，不過他們都是團體而非個人），

此紀錄直到91年才被Mariah Carey瑪麗亞凱莉的連續五首冠軍打破。有了上次合作愉快之經驗，正式邀請Joe Walsh、Don Felder以及在老鷹樂團曠世名曲**Hotel California**中伴奏的弦樂師助陣，加州鄉村搖滾精髓調和比吉斯的流行商業味，讓這張專輯增色不少。其他兩首單曲也在78、79年各打進熱門榜Top 10。

隨著比吉斯兄弟和disco風潮之逐漸消退，80年代起，除了第三張專輯中的**Desire**還有#4外，其他單曲在排行榜上的表現每況愈下，即使與當紅的天后Olivia Newton-John奧莉維亞紐頓強深情對唱，也無法挽回頹勢。就在歌唱走下坡時嘗試往影視圈發展，81至82年主持Solid Gold節目（台灣有播過），但始終無法突破瓶頸。

86年1月接受余光的邀請來台演唱，雖然轟動，但因為遲到事件引發軒然大波。樂迷已發現安迪難掩失去偶像巨星風采的落寞，藉著酒精和毒品麻醉自己。88年因嚴重胃出血引發心臟病猝死，這個惡耗讓比吉斯兄弟心痛不已，常藉歌曲表達對這位么弟的思念。

餘音繞樑

- **I just want to be your everything**

 典型「比吉斯式」輕快的抒情靈魂歌曲，由年輕的安迪吉布唱來更能顯現青春活力氣息。

集律成譜

- 「The Best Of Andy Gibb」Polydor/Umgd，2001。

Andy Kim

Yr.	song title	Rk.	peak	date	remark
74	*Rock me gently* •	29	**1**	0928	

沒 有合約，乾脆自掏腰包開設公司灌唱片。<u>安迪金姆</u>用自己「真實的」聲音，以 **Rock me gently** 在排行榜留下冠軍紀錄。

　　本名Andrew Joachim（b. 1952，加拿大蒙特婁），父母是早期來自黎巴嫩的移民。由於喜愛歌唱，16歲時輟學，隻身到紐約闖天下，結識了Jeff Barry。在Barry的Steed唱片公司時期，兩人共同創作不少歌曲，其中以69年由卡通影集捧出來的「虛擬」合唱團The Archies所唱的**Sugar, sugar**（熱門榜四週冠軍）最紅。sugar…oh, honey honey…you are my candy girl……。

　　68至71年，個人的歌唱表現也不差，擁有多首進榜佳作。<u>金姆</u>身高六尺四、皮膚黝黑（中東血統），唱片公司為了將他塑造成年輕白人青春偶像，刻意把他的歌以稍快的轉速錄製，使之聽起來比較高音。如此「誤導」聽眾，讓<u>金姆</u>很少在公開場合演唱。71年，Steed公司倒閉，<u>金姆</u>當了三年的「無業遊民」。74年，為了讓新歌**Rock me gently**有發表機會，自己成立唱片公司灌錄專輯。最後大唱片公司終究是贏家，Capitol買下版權發行，將它推上冠軍寶座、銷售金唱片，成就Capitol在搖滾年代第30首冠軍曲。

　　若您對<u>安迪金姆</u>的歌不熟，這麼說您大概會了解—他早期的歌接近Neil Sedaka<u>尼爾西達卡</u>（因唱片轉速的關係）；後期則有Neil Diamond<u>尼爾戴蒙</u>（原本真實的聲音）的味道。

集律成譜

• 「Baby, I Love You: Andy Kim Greatest Hits」EMI Int'l，1997。右圖。

Anita Ward

Yr.	song title	Rk.	peak	date	remark
79	Ring my bell •	9	**1(2)**	0630-0707	推薦

紐約市政府在2002除夕夜跨年晚會上，邀請安妮塔沃德獻唱 **Ring my bell**，時代廣場上的民眾得以重溫或新享受 disco 舞曲魅力。

Frederick Knight（歌手、樂師、詞曲作家、製作人）為了迎合青少年的 disco 口味，寫了一首描述小女孩在電話中輕聲偷講甜言蜜語的 **Ring my bell**。當初是為公司一名11歲小歌手量身打造，但後來計劃流產。直到發掘小學代課老師、黑人福音歌手 Anita Ward（b. 1956，田納西州曼菲斯），修改歌詞，重新由她那性感輕柔的吟唱方式來詮釋，成就了這首在 disco 狂潮極具代表性的經典舞曲。

當初為符合沃德的演唱風格所製作之首張專輯是以 R&B 抒情歌曲為主，但在發片前 Knight 堅持要她錄 **Ring my bell**，並以主打單曲來宣傳（要隨「市場」波逐「迪斯可」流）。沃德雖不願意但也只好接受，換來的卻是金唱片冠軍曲、年終 Top 10。之後，由於車禍意外、與 Knight 鬧意見、加上 disco 舞曲式微，逐漸淡出歌壇。只有 **Don't drop my love** 勉強打進百名內，在英美兩地排行榜再也看不到她的名字，又是位「一曲歌后」。

70年代末期的 disco 通常都有單曲（為了電台方便播放所剪輯的濃縮版）和完整（收錄於專輯）兩種版本，建議喜歡 disco 的朋友最好還是聽有完整演奏的版本比較過癮。以某些精選輯如「Ring My Bell」Charly UK，1999為例，單曲及完整兩版並收就是好選擇。

集律成譜

• 「Ring My Bell：The Definitive Anthology」
 Smith & Co，2003。右圖。

Anne Murray

Yr.	song title	Rk.	peak	date	remark
70	Snowbird •	42	8	09	額外列出
73	Danny's song	37	7		推薦
74	A love song	80	12	03	
74	You won't see me	55	8		推薦
78	*You needed me* •	63	*1*	1104	
79	I just fall in love again	72	12		強力推薦
79	Shadows in the moonlight	>120	25		額列/推薦
80	Broken hearted me	92	12	79/12	
80	Daydream believer	61	12	02	

有不少加拿大籍藝人前往鄰近的美國發展，在流行樂壇表現最優異的女歌手是安瑪瑞Anne Murray，也鼓舞了90年代巨星席琳狄翁。

加拿大新科斯夏省一個人口不到四千人的煤礦小鎮Springhill，有一座非營利的博物館Anne Murray Centre，為了表彰出生於當地的名人Morna Anne Murray（b. 1945）所設。安瑪瑞的父親是位開業醫師，母親是護士，與一般富裕家庭的小女孩一樣，有較多機會接觸音樂。受到父兄（她有5位傑出的哥哥）喜好美國音樂之影響，從小就對百老匯、鄉村歌曲、甚至搖滾樂的唱法很熟練。除了6歲起學鋼琴，15歲時，每週六早上搭車到50英哩外的老師家學唱歌，持續三年。

1964年上大學，曾參加電視台一齣歌舞連續劇的試演，結果沒被錄取。兩年後捲土重來，製作人之一William Langstroth（後來的老公，75年結婚）給她一季演出機會。結束後也沒進一步發展，返回學校完成學業，取得體育學位。瑪瑞從小到大學畢業這段期間，可能對音樂或演藝事業抱持太大的期望而在受挫後產生偏差心態，不然為何當了一年高中體育老師後，上述歌舞劇導演Brian Ahern找瑪瑞灌唱片，而大家都贊同的情況下，瑪瑞竟然說出：「你們都瘋了，唱歌只是在浴缸裡或營火旁所作的事，我覺得唱歌很沒有安全感。」

費盡唇舌遊說後，Ahern帶瑪瑞去Capitol唱片公司簽約，著手進行第一張專輯「Snowbird」的錄製工作。在美國地區發行的第一首單曲失敗，但接下來的同名單曲**Snowbird**卻佳評如潮，70年成人抒情榜冠軍、鄉村榜#10、熱門榜#8。

二合一專輯復刻CD唱片 EMI，1999

「The Best…So Far」Capitol，1994

長達三十年輝煌的歌唱事業就從此刻開始。

安瑪瑞雖有不錯的音樂底子，但很少自己寫歌，這點是樂評認為她終究無法在英美流行歌壇成為超級巨星的主因。不過，選歌和翻唱的能力倒是一流，不少歌曲瑪瑞認為由她來唱會紅，ㄟ，還真的！例如Kenny Loggins譜寫、也唱過的**Danny's song**，瑪瑞版本的確比較紅。她的聲音甜美清澈，唱起歌來悅耳動聽，適合的歌路不外乎鄉村、抒情和民謠，在搖滾年代，這是優點也是缺點。瑪瑞曾抱怨：「其實我受夠了鄉村民歌，我何嘗不想唱搖滾，只是沒有人提供素材而已。」唱片公司或製作人大概不敢想像她如果唱搖滾樂會是什麼局面？還是乖乖唱鄉村或抒情歌曲吧！所以，二十幾年來推出57首單曲，在熱門榜上的成績（1首冠軍曲）始終比不上鄉村榜（11首#1）和抒情榜（8首#1）。

有關安瑪瑞在70年代歌曲方面的故事和成就，我想用段落條列方式闡述於后，讓樂迷們有較清楚完整的概念。

在美國共推出37張專輯（含精選輯、特輯）、57首單曲，金唱片以上專輯25片（最高4白金），全球唱片銷售量達五千萬張。

首位加拿大女歌手在美國擁有金唱片單曲**Snowbird**、熱門榜冠軍曲金唱片**You needed me**。

74年，因**A love song**獲得葛萊美最佳鄉村歌曲演唱獎（相同獎項80、83年各再一次）。John Lennon約翰藍儂在頒獎典禮上客套地向她表達讚譽：「妳的**You won't see me**是我聽過所有翻唱披頭四歌曲中最棒的一首。」78年，以**You needed me**擊敗卡莉賽門、Barbra Streisand芭芭拉史翠珊、奧莉維亞紐頓強、

Donna Summer唐娜桑瑪眾天后，勇奪葛萊美最佳流行歌曲演唱獎。

snowbird一字已成為「專有俚語」，形容北美地區到熱帶避寒的人。第一位還在世即擁有個人博物館的女藝人。一種鳶尾花The Anne Murray Iris以她的名字命名。藝名Anne Murray已成為註冊商標。

Elton John艾爾頓強曾說：「我所認識的加拿大，只有hockey（冰上曲棍球）和Anne Murray。」

餘音繞樑

- **Shadows in the moonlight**

 爵士搖滾味的鋼琴伴奏、電吉他間奏和薩克斯風尾奏，是瑪瑞少見、類似卡本特兄妹曲風的歌。

- **I just fall in love again**

 70年代經典情歌，成人和鄉村榜雙料冠軍，收錄在「New Kind Of Feeling」專輯。記得1978年我高一時，拼命吃肉桂口味的「紅箭」口香糖，以寄空盒到陶姊曉清的節目參加抽獎，結果抽中這張專輯，這是我生平第一張原版黑膠LP。

集律成譜

- 「Let's Keep It That Way / New Kind Of Feeling」Capitol，1999。
 兩張白金、排行榜亞軍專輯合一的復刻CD唱片。
- 精選輯「Anne Murray：The Best…So Far」Capitol，1994。

Aretha Franklin

Yr.	song title		Rk.	peak	date	remark
67	Respect •	500大#5	13	**1(2)**	0603-0610	額列/強推
68	*Chain of fools*	500大#249	*>100*	*2*	*0120*	額列/推薦
68	I say a little prayer		93	10		額列/強推
70	Call me		100	13	04	額列/推薦
70	Don't play that song •		>100	11		額外列出
71	Bridge over troubled water		52	6	06	推薦
71	Rock steady •		>100	9		推薦
71	Spanish Harlem •	原唱Ben E. King	49	2(2)	09	推薦
72	Day dreaming •		61	5		
74	Until you come back to me (that's what I'm gonna do) •		11	3	0216	強力推薦
76	Something he can feel		>100	28		

靈魂皇后Aretha Franklin艾瑞莎富蘭克林在音樂方面的卓越成就不用說，平凡樂觀形象和積極的人權、女權思想，才是她真正受人尊敬的地方。

Aretha Louise Franklin（b. 1942，田納西州曼菲斯）兩歲的時後全家搬到底特律，父親是位福音歌手、牧師，主持一個頗具規模的浸信會教堂。母親在她六歲時離家去追求個人演唱事業，教堂唱詩班一起唱歌的阿姨們就成為她亦師亦友的「代理母親」，其中以Mahalia Jackson（極負盛名的福音女歌手）對她的關愛和影響最大。10歲起在教堂擔任獨唱並彈奏鋼琴（已超越兩位姊姊），14歲隨父親的福音合唱團在北美各地表演。

1960年，Columbia唱片公司經理John Hammond聽到富蘭克林那嘹亮又渾厚的歌聲時，驚為天人，馬上網羅旗下。但不知是否別有隱情（如公司的市場策略），總之Hammond並沒有扮演好伯樂的角色，錯誤將她定位成爵士、歌舞劇、甚至甜美流行樂之歌手，6年間推出12張風格不一又沒特色的專輯。後來，樂評一致認為過度商業包裝嚴重損害富蘭克林的天賦，白白浪費六年。

Atlantic公司的製作人Jerry Wexler也持相同看法—Columbia暴殄天物，富蘭克林猶如未雕琢的「和氏璧」，而他將是那位工匠。於是聯合一些錄音工程師，

「The Very Best Of…The 70's」Atlantic，1994

精選合輯「Aretha & Otis」Wea，2002

說服老闆投資新型四軌錄音設備及授權讓他放手一博，進行挖角。在盛情感召下，富蘭克林於66年底跳槽到Atlantic公司。Wexler有計劃地打造（找人寫歌、選好歌翻唱、頂級錄音設備），用簡單的靈魂鋼琴佐以節奏藍調編曲，突顯富蘭克林音域寬廣、中氣十足的金嗓。正確導引，使她像牢籠解放之雲雀一般爆發炙熱的歌唱激情，開啟了燦爛的演藝事業。

67至73年是富蘭克林歌唱的巔峰期，連續推出近20首暢銷單曲，雖然不是都有熱門榜Top 10以上的好成績，但在R&B及靈魂榜幾乎是支支冠軍。其中由傑出黑人靈魂男歌手Otis Redding（68年英年早逝於飛機空難）所寫的**Respect**（60、70年代唯一熱門榜冠軍曲）讓她聲名大噪，在種族問題白熱化的60年代，這首歌被視為黑人民權運動代言曲。另外也唱過一些闡述女性自覺的歌，如Carole King所作的**A nature woman**、翻唱Dionne Warwick的**I say a little prayer**以及**Chain of fools**、**Think**等，受到廣大黑白歌迷的喜愛。

76年後，無人能攖disco之鋒，讓大家似乎忘了這位黑人靈魂天后，幸好她沒有隨波逐流改唱disco舞曲。80年換了新東家Arista公司，85年又在排行榜上見到她，87年與英國當紅男歌星George Michael喬治麥可對唱**I knew you were waiting (for me)**則是她最後一首熱門榜冠軍曲。

艾瑞莎富蘭克林縱橫歌壇三十幾年，發行51張唱片（專輯、精選輯、特輯）、172首Pop和R&B單曲，共獲得15座葛萊美獎（有人說最佳R&B演唱獎等於是為她而設）及終生成就獎。1987年，她是第一位獲選進入Rock and Roll Hall of Fame「搖滾名人堂」的女歌手。這些非凡成就，尊稱她是The Queen of Soul或

Lady Soul，一點都不為過。

♪ 餘音繞樑

- **Respect**

 滾石雜誌評選本世紀500大歌曲 #5。

- **Until you come back to me (that's what I'm gonna do)**

集律成譜

- 「The Very Best Of Aretha Franklin: The 70's」Atlantic/Wea，1994。
- 「Aretha & Otis」Wea/Warner，2002。

 國內華納唱片發行的二合一精選雙CD。這是一張很棒的唱片，Otis Redding和 Aretha Franklin在60、70年代的好歌都收錄，物美價廉，值得推薦。

〔弦外之聲〕

記得是民國69年，我在台北市中華路新聲戲院看過一部很有趣的電影 The Blues Brothers「龍虎雙霸天」，是真由白人藍調搖滾樂團 The Blues Brothers的John Belushi和Dan Aykroyd（見後文介紹）所主演之歌舞喜 劇片。<u>艾瑞莎富蘭克林</u>客串飾演一個餐廳的老闆娘，當這一胖一瘦主角來找 她的廚師老公重返樂團而為孤兒院募款時，<u>富蘭克林</u>載歌載舞唱了**Think**， 勸老公不要拋棄現有事業去跟那兩位沒出息的人復出歌壇。這部電影有時 HBO還會重播，萬一有看到可以留意一下她唱歌的風采或直接上YouTube 網站觀賞。

Atlanta Rhythm Section (ARS)

Yr.	song title	Rk.	peak	date	remark
77	So into you	38	7		推薦
78	Imaginary lover	51	7		強力推薦
78	I'm not gonna let you bother me tonight	>100	14		
79	Spooky	>120	17		額列/推薦
79	Do it or die	>120	19		額外列出

錄音室專業樂師雖然各個身懷絕技，但所組的樂團卻紅不起來。不過，仍算是為美國「南方搖滾」southern rock 在70年代末期的傳承貢獻了心力。

三名60年代美國南方搖滾歌手 Roy Orbison（名曲 **Crying** 和電影「麻雀變鳳凰」主題曲 **Oh, pretty woman**）幕後樂團 The Candymen 的樂師和部份 The Classics IV 團員，在70年結束一段錄音工作後，於亞特蘭大附近一間新開的錄音室 Studio One 誓師成立新樂團，名為 Atlanta Rhythm Section (ARS)。創始成員有 Rodney Justo（主唱）、Barry Bailey（吉他）、Paul Goddard（貝士）、Dean Daughtry（鍵盤）和 Robert Nix（鼓手）等五人。

72至75年在 Decca 旗下發行了四張名次不高的專輯。轉戰到 Polydor 公司後情況好一點，76、78年各有一張 Top 10 專輯，77至79年共有5首 Top 20 單曲。除了成名曲 **So into you** 外，**Imaginary lover**、**Do it or die** 以及翻唱 The Classics IV 68年 #3 的 **Spooky** 等，都是值得推薦的佳作。雖然 ARS 不如南方布基搖滾天團 The Allman Brothers Band、Lynyrd Skynyrd（見後文介紹）來得出名，但我個人還滿喜歡 ARS 在樂器演奏及編曲上的表現。他們不紅之原因在於曲風平凡、單調且缺少有特色的主唱。另外還有一個非戰之罪－生錯年代，disco 風潮排擠了其他類型的音樂。

集律成譜

- 「The Best Of ARS：The Millennium Collection」Polydor/Umgd，2000。右圖。

Average White Band (AWB)

Yr.	song title	Rk.	peak	date	remark
75	Pick up the pieces •	20	**1**	0222	推薦
75	Cut the cake	70	10		

巧妙融合（average）節奏藍調、曼菲斯靈魂及傳統Motown節拍的樂團，讓喜歡他們的歌迷根本不在乎樂評人將AWB的音樂作何種歸類。

　　俗話說：「沒有三兩三不敢上梁山。」英美的白人玩搖滾都來不及，很少會去碰藍調靈魂樂。來自蘇格蘭的Average White Band勇於挑戰這個區塊，是70年代中期少數成功的白人放克六人團。71年底創立，於家鄉發行的首張專輯並不成功，第一次公開亮相是在倫敦替Eric Clapton的演唱會暖場，後來到紐約發展。74年，在Atlantic公司名製作人Jerry Wexler領軍下所發行的冠軍專輯「AWB」，其中一首超水準的藍調靈魂演奏曲**Pick up the pieces**於75年初拿下冠軍。貝士主唱Alan Gorrie（b. 1946）和鼓手Robbie McIntosh（b. 1950）於巡迴演唱期間，在旅館吸食毒品過量而生命垂危，當時一起「鬼混」的女歌手Cher救回Gorrie，但McIntosh走了。之後找來一位黑人鼓手頂替，清一色白人靈魂放克樂團形象已不復見。不知是否因為這件意外的打擊，讓他們在75年推出紀念McIntosh的**Cut the cake**（#10）後，消失於美國排行榜。AWB的歌非常著重靈魂放克薩克斯風演奏，這是因為樂團有位傑出的高音管樂手Malcolm Duncan。Sax王子Kenny G在2005年曾挑戰演奏**Pick up the pieces**。

專輯「AWB」Atlantic/Wea，1995

「The Essentials AWB」Atlantic/Wea，2006

B.J. Thomas

Yr.	song title	Rk.	peak	date	remark
70	*Raindrops keep fallin' on my head* •	4	*1(4)*	0103-0124	額列/推薦
70	I just can't help believing	75	9	08	推薦
72	Rock and roll lullaby	>120	15		額列/強推
75	(hey won't you play) Another somebody done somebody wrong song •	17	1	0426	
77	Don't worry baby	96	17		推薦

台灣的四、五年級生，對勞勃瑞福和保羅紐曼所主演之金獎巨片「虎豹小霸王」的熟悉度，遠大於電影主題曲原唱者B.J. Thomas彼傑湯瑪士。

Billy Joe Thomas（b. 1942，奧克拉荷馬州）從小就在教堂唱福音，早期（64至69年）的歌唱風格是搖滾偏流行，排行榜成績尚可。直到1969年他唱紅 **Raindrops keep fallin' on my head**後，才真正成為流行搖滾及鄉村歌壇的一顆新星。這首名曲的作者是Burt Bacharach和Hal David，兩人搭檔之作品長期以來一直都有交給Dionne Warwick狄昂沃威克（見後文介紹）演唱。據聞他們為電影Butch Cassidy And The Sundance Kid「虎豹小霸王」寫主題曲時已屬意由Bob Dylan巴布迪倫來唱，備胎人選是Ray Stevens雷史帝文斯。但當沃威克得知迪倫和史帝文斯因故無法參與時，基於「同事愛」（同屬Scepter唱片公司），推薦湯瑪士試試看。隨著電影賣座，這首歌也成為有史以來第二首獲得奧斯卡最佳電影主題曲獎的熱門榜冠軍。而Bacharach和David對湯瑪士的超完美表現讚不絕口，認為他充分掌握詞曲意涵，讓電影的精神得以彰顯。

接下來五年陸續推出一連串單曲，其中**I just can't help believing**及**Rock and roll lullaby**「搖滾搖籃曲」是不錯的抒情搖滾佳作。75年，轉到以鄉村音樂為導向的ABC公司，第二首冠軍曲（**hey won't you play**）**Another somebody done somebody wrong song** 誕生。這首歌有趣之處在於它是美國排行榜史歌名最長的冠軍曲（除81年Star On 45那首不正常的**Medley : Intro Venus/Sugar sugar/No Reply/I'll be back...**之外）。

也就在此時，不知什麼原因讓湯瑪士染上了毒癮，導致家庭破碎，也沒有人繼

「All The Hits」Bmg Int'l，1999

情歌精選「Have A Heart」Varese，2005

續找他出唱片。根據湯瑪士的自傳「Home Where I Belong」指出，經過這兩年痛苦煎熬，在萬念俱灰時是上帝「神蹟」救了他。戒毒成功後，大家另眼看待，也給他機會重返歌壇。推出的單曲 **Don't worry baby** 雖然只有#17，但卻是他復出後最棒也是最後一首流行傑作。從此，熱門榜上少了 B.J. Thomas，但福音界則多了一位五座葛萊美獎的偉大歌手。

餘音繞樑

- **Rock and roll lullaby**

 名吉他手Duane Eddy跨刀及Beach boys和聲助陣的抒情經典。

- **Don't worry baby**

集律成譜

- 精選輯「All The Hits：The Ultimate Collection」Bmg Int'l，1999。

B.T. Express

Yr.	song title	Rk.	peak	date	remark
75	*Do it (til' you're satisfied)* •	*80*	*2(2)*	*74/1116*	
75	Express •	58	4(3)	0329	

許多funk-disco樂團如雨後春筍在70年代出現,如果沒有獨特風格或強力商業行銷,很難讓人留下印象。

72年成立於紐約布魯克林的七人團,最早叫King Davis House Rockers,接著改稱Madison Street Express、Brothers Trucking。主要成員是兩兄弟Louis (貝士、管風琴)和Bill(主唱、薩斯風)Risbrook、Richard Thompson(主唱、吉他)以及Michael Jones(76年才加入的鍵盤手),早期還有位女主唱Barbara Joyce Lomas。直到74年才以B.T. Express(B可能是Brooklyn或Brothers;T應該是保留Trucking)與Roadshow唱片公司簽約,灌錄唱片。

從成軍到80年解散,約六年歌唱生涯,共發行6張專輯(後4張是Columbia公司)、9首單曲。雖然樂評對他們的唱片評價不高,但首張專輯之同名單曲**Do it (til' you're satisfied)**在74年底獲得R&B榜冠軍和熱門榜亞軍,另一首**Express**表現也不錯(R&B榜冠軍、熱門榜#4),還算一鳴驚人。可惜,好的開始並未保證成功的「另一半」。接下來之作品因缺乏特色,無法在一卡車類似的黑人樂團中鶴立雞群,歌迷「辨識度」不強,成績平平。R&B榜勉強維持在10名內,而熱門榜只能打進Top 50。

專輯「Do It」St. Clair Entertainment,2006

「The Best Of」Rhino/Wea,1997

The Babys

Yr.	song title	Rk.	peak	date	remark
77	Isn't it time	>100	13		推薦
79	Every time I think of you	89	13		強力推薦

來自英國的The Babys，在70年代末期是頗具代表性的AOR「成人搖滾」團體，只可惜鋒芒被Foreigners「外國人」樂團所搶盡。

西洋樂壇經過一陣百家爭鳴和狂飆崩裂後，在70年代中期暫時渡過好幾年無主流的post punk「後龐克」時代。此時的英美流行音樂除了disco竄起外，其他大致只能歸類為中路搖滾（middle of road，MOR）和新浪潮（new wave）。所謂的MOR，另有類似稱號AOR（adult oriented rock，成人導向搖滾），並不是一個很有系統或固定的流行樂派別，而是一個走商業中間路線、符合已有經濟基礎但仍渴望刺激之成人需求的音樂類型統稱。除了新樂團外，也不乏許多老牌藝人，為順應市場在原來擅長曲風中添加新的「潮流元素」。

76年成立時是四人團，經過小幅人員變動，79年貝士手Ricky Philips加入，讓原本團長兼貝士的John Waite（b. 1952，英國Lancashire）專心唱歌。可是始終沒有改變他們太類似Free、Sweet、Bad Company、The Raspberries、Foreigners（見後文介紹）等樂團且無獨特風格的形象。雖來自英國，但太在意美國排行榜的成績，又過度著重錄音室技巧（如加入女和聲）。五年來（81年解散）在Chrysalis公司旗下共發行九張專輯，成績尚可，只留下兩首美國熱門榜#13的 **Isn't it time** 和 **Every time I think of you**，不過都是值得推薦的佳作。

John Waite單飛後，1984年有首冠軍名曲 **Missing you**，很受歐美及台灣樂迷喜愛。

集律成譜

• 「The Best Of The Babys」EMI，1998。右圖。正中央者即是John Waite。

Bachman-Turner Overdrive (BTO)

Yr.	song title	Rk.	peak	date	remark
74	Takin' care of business	63	12		
75	*You ain't seen nothing yet* •	*98*	**1**	*74/1109*	推薦

原本只是嘲弄哥哥有「口吃」的玩笑歌曲,竟然意外讓加拿大硬式搖滾樂團Bachman-Turner Overdrive 在美國排行榜留下珍貴的冠軍紀錄。

　　成立於60年代中期的加拿大樂團The Guess Who,是hard rock「硬式搖滾、重搖滾」樂派的先趨者。70年,主唱、吉他手Randy Bachman(b. 1943,加拿大Manitoba)離團發展個人歌唱事業。72年,找弟弟Robbie(鼓手)、同鄉Fred Turner(b. 1943,貝士)和老戰友Chad Allan共組Brave Belt,推出了兩張普普通通的專輯。後來Allan離去,由另一Bachman兄弟Tim頂替,自此正名為Bachman-Turner Overdrive(BTO)。從74至79年解散約五年共發行8張專輯,成績有好有壞。回過頭來看,雖然真正喜歡硬式搖滾的樂迷不多,但BTO卻是當時少數堅持搖滾風格創作、不隨商業市場旋律起舞的樂團。另外,讓人感到驚訝的是他們在生活上都非常嚴謹自律(可能與Bachman家族信奉摩門教有關),沒有一般搖滾樂團放蕩無紀(性混亂、煙酒、毒品)的負面形象。

　　74年底,Randy寫了一首歌送給哥哥Gary(樂團經紀人),嘲笑他的口吃。當Mercury唱片公司在審核他們第二張專輯時,認為沒有合適的歌曲能在排行榜上創造奇蹟。Randy無奈地告知還有一些不想發表的曲稿,試聽之後公司卻很喜歡,經過天人交戰還是收錄於專輯中並發行單曲。沒想到摹擬口吃唱法的 **You ain't seen nothing yet** 卻大獲好評,拿下唯一熱門榜冠軍。

集律成譜

- 「The Best Of BTO」Island,2000。右圖。
 最左側者是Randy Bachman。

Bad Company

Yr.	song title	Rk.	peak	date	remark
74	*Can't get enough*	>100	5	1102	
75	Feel like makin' love	67	10		
79	Rock 'n' roll fantasy	54	13		推薦

在英美兩地評價甚高的搖滾樂團Bad Company，英文團名沒什麼問題，但中文翻譯卻有爭議。從資料來看，「壞伙伴」似乎比「壞公司」好。

　　樂團靈魂人物是吉他主唱Paul Rodgers（b. 1949，英國Middlebrough）和鼓手Simon Kirke（b. 1949，南倫敦），他們原是英國知名藍調搖滾樂團Free的團員。73年，慫恿另外兩個樂團的吉他手和貝士手加入，共組Bad Company。74、75年在英國Island唱片公司旗下發行專輯「Bad Company」和「Straight Shooter」，獲得相當好的評價，各有一首單曲**Can't get enough**、**Feel like makin' love**在英美排行榜拿下好成績。

　　70年代的重搖滾樂團，常有一種靠剛猛節奏、吵雜吉他和嘶吼唱聲掩蓋單調旋律及呆板歌詞的窠臼模式。但「壞伙伴」卻能以獨特的唱腔（Rodgers優異表現）、和聲，搭配精準且較有變化的搖滾旋律演奏與重節拍（Free樂團影響），屢屢突破格局。另外，他們也透過一連串嚴苛的大型戶外演唱，建立現場搖滾樂團的聲譽和典範。79年解散（86年雖重組但團員已有更動）前，最後一張專輯裡有首熱門榜#13的單曲**Rock 'n' roll fantasy**頗具代表性，只可惜電子鼓太多了！

集律成譜

- 「Bad Company：10 From 6」Atlantic，1990。

 精選6張專輯的10首好歌。

Free時期團員照，左上、右上分別是Rodgers、Kirke。

Barbra Streisand

Yr.	song title		Rk.	peak	date	remark
71	Stoney end		>100	6		
74	**The way we were ▲**		**1**	**1(3)**	**0202-0223**	推薦/回鍋
77	Evergreen (theme from "A Star Is Born") ▲		4	**1(3)**	0305-0319	
77	My heart belongs to me		60	4	0730	強力推薦
79	You don't bring me flowers ▲	with Neil Diamond	21	**1(2)**	78/1202-1216	回鍋冠軍曲
79	The main event (fight) •		35	3(4)	0818	強力推薦
80	No more tears (enough is enough) (7") ▲	with Donna Summer	38	**1(2)**	79/1124-1201	推薦
81	*Woman in love* ▲		*35*	*1(3)*	*80/1025-1108*	額列/推薦
81	Guilty •	with Barry Gibb	29	3(2)	01	額列/推薦
81	What kind of fool	with Barry Gibb	85	10	03	額外列出

想要用很短篇幅來介紹<u>芭芭拉史翠珊</u>這位超級四棲女藝人，不是件容易的事，因為她的豐功偉業在美國娛樂圈是一頁傳奇。

由於<u>芭芭拉史翠珊</u>在美國演藝界的非凡成就（百老匯歌舞劇、流行歌手、詞曲創作、奧斯卡影后、金球獎最佳導演、製作人、演員、綜藝音樂），想要仔細介紹她，會去掉半本書。我要談的是70年代排行榜金曲，內容也著重在音樂本身，她在流行歌壇之表現也是以70年代最輝煌，七折八扣下還有不少題材可與歌迷分享。

Barbra Joan Streisand具有猶太血統，1942年生於紐約市布魯克林。父親在她不到兩歲時過世，家境並不富裕。小時候因外型問題（大鼻子、骨瘦如材、聲音特異）常被同學嘲笑，所以很少跟同年紀朋友往來，大多躲在家裡聽歌、學音樂。14歲時為了親近她想發展的舞台，特別到劇場打工。60年代初期，選擇以歌唱作為進入演藝事業之起點，初試啼聲的是舞台劇和電視音樂。

71年初，推出專輯「Stoney End」，同名單曲**Stoney end**拿下熱門榜Top 10佳績，這是<u>史翠珊</u>在事隔五年（66年Top 5專輯「Je m'appelle Barbra」）後又有歌曲在排行榜出現。這個意外轉型與唱片製作人Richard Perry有很大的關係，他認為以<u>史翠珊</u>的渾厚唱腔和歌唱技巧，無論是慢板抒情、靈魂爵士甚至流行搖滾都應有很大的賣點，結果證實Perry的眼光的確獨到。<u>史翠珊</u>在70年代起走向流行

專輯「Streisand Superman」Sony，1990

專輯「Wet」Sony，1990

歌曲市場之轉變和成就，是奠定她日後三十年在美國娛樂界名利雙收的主因。

　　提及史翠珊在排行榜的好歌，電影「往日情懷」的同名主題曲**The way we were**要大書特書。當時「往日情懷」在美國備受矚目，堪稱是70年代巨片之一。除了由Sydney Pollack執導、當紅的勞勃瑞福和史翠珊為男女主角外，我覺得最重要是劇本改編自Arthur Laurent（美國百老匯、好萊塢極致推崇的名小說家、劇作家，許多經典劇作如「西城故事」、「真假公主」等都是出自他手筆）的小說。開始鋼琴和輕柔的嗯⋯聲，帶出電影中那段淒美動人的愛情故事，至今三十年來仍有許多人在討論─相愛的男女在不同生活背景、價值觀甚至政治信仰下之悲歡離合。「往日情懷」獲得奧斯卡最佳女主角等五項入圍，主題曲在史翠珊精湛的歌藝下，感人且傳神地詮釋了電影，奪得最佳原著音樂和歌曲大獎。這首追憶往日戀情和傷痕的抒情小品，在多如過江之鯽的熱門榜單曲中能勇奪年終總冠軍，實在不簡單，同名專輯也拿下亞座。**The way we were**在74年2月初獲得冠軍後，面對來勢兇兇的演奏曲**Love's theme**（見後文Barry White介紹），被擠下寶座一週，又再度奪回兩週冠軍，是排行榜上少見的「回鍋冠軍曲」。

　　縱觀國內外，經典名曲被翻唱的版本或次數，**The way we were**可以排在前幾名。2005年底，台灣的「綜藝大哥大」張菲也唱了，味道如何呢？

　　由於「往日情懷」的成功，之後幾年，史翠珊把演藝事業重心放在電影及流行歌曲上。76年底，她在電影A Star Is Born「星夢淚痕」拍攝期間，一邊學吉他、一邊為電影可能需要的音樂哼哼唱唱。簡單哼唱下，由木吉他前奏和輕柔的啊⋯聲所導引之冠軍名曲就這樣誕生了（史姊還真是位才女）。**Evergreen**不僅獲得排行

榜肯定（蟬聯三週后座），更在奧斯卡、金球獎及葛萊美獎上「獎聲」連連。又是一首歌頌真情摯愛、亙古流傳的抒情經典。

比較 **Evergreen** 和 **The way we were**，前者在音樂上所得到的掌聲大於電影，後者則是音樂和電影旗鼓相當，這與她在流行歌壇打滾幾年已成為天后有關。影與歌相輔相成，她因「星夢淚痕」而成為金球獎影后。這兩部電影我都看過，我也同意影評人的看法，「星夢淚痕」在編、導、演三方面離「往日情懷」有一段差距。若問我這兩首主題曲何者較好？我會選 **The way we were**，因為隨著歌聲，動人的電影情節在腦海中出現，聽覺感受明顯受到「視覺」影響。

史翠珊在70年代中期的抒情曲都有一些共通點—由配樂簡單的優美前奏導引，慢板深情的歌聲開始，漸漸於蕩氣迴腸的副歌時達到高潮。她的歌唱技巧當然沒話說，輕柔高音不僅音位奇準，抖音也中氣十足。將這些歌唱特色或曲風發揮得淋漓盡致的不是那兩首冠軍曲，而是在 **Evergreen** 之後所推出 **My heart belongs to me**。這首描述男女一方已對愛情失去感覺的情歌，聆聽時只能用激動不已、餘音繞樑三日來形容。

77年發行的「Streisand Superman」，唱片封面設計雖然單調滑稽，其實是張不錯的專輯（即使某些音樂評論專書只給3顆星評價）。除了上述 **My heart belongs to me** 外，其他曲目涵蓋搖滾、鄉村和爵士，我認為這與邀請比吉斯的大哥 Barry Gibb 共同製作有關，嘗試展現演唱不同類型歌曲的實力。但歌迷好像不太能接受，唱片銷售成績與其他專輯隨便都是金唱片、白金或多白金唱片來比，是遜色許多。葛萊美傳奇獎得主 Billy Joel 比利喬以他的新作 **New York State of mine** 相贈，也為專輯增色不少。她唱這首爵士創作曲，不僅勝過原唱比利喬，也不亞於後來翻唱的 Diane Schuur（美國極負盛名的盲女白人藍調爵士唱將）。這個美好經驗，讓史翠珊在往後的演唱會都要挑幾首爵士名曲來過過癮！

78年，尼爾戴蒙和 **The way we were** 作詞者 Alan & Marilyn Bergman 夫婦共同譜寫 **You don't bring me flowers**，除戴蒙自己演唱外，也交給了史翠珊。有一天，某電台DJ不小心將兩人的獨唱版錯疊在一起播出，沒想到反應奇佳，之後促成兩人合錄了這首對唱曲。排行榜雙週冠軍比各人獨唱的成績好太多了，也囊括該年度最佳唱片和最佳流行二重唱兩項葛萊美獎。

史翠珊在百老匯走紅的時期，有位粉絲 Paul Jabara 經常買票捧場，後來他老兄也成為音樂人、作曲家（唐娜桑瑪78年經典 disco 舞曲 **Last dance** 就是出自其

精選輯「The Essential」Sony，2002　　最新專輯「Guilty Pleasures」Sony，2005

手）。當時史翠珊正為拍攝中的電影「奪標妙女郎」找主題曲，於是請Jabara幫忙，沒多久他交出兩首歌，一首是為他量身打造的抒情曲，另一則是起承轉合有致、帶點disco節奏的熱鬧舞曲。70年代末是disco的巔峰期，史大姊也不能免俗，向商業市場的流行趨勢靠攏。於是她選了後者，試試自已演唱快節奏disco舞曲的功力，結果大受歡迎。這首電影主題曲**The main event（fight）**的成功，讓她了解開創演唱快歌或舞曲這個新領域，也是可以叫好又叫座。

　　中國人常說「王不見王」，為何當時的「迪斯可皇后」唐娜桑瑪會與抒情天后合作錄製**No more tears（enough is enough）**這首二重唱經典呢？此與上述那位仁兄Jabara有很大的關係。基於**The main event（fight）**在市場上獲得熱烈迴響，Jabara又開始積極創作、毛遂自薦、安排和聯絡，希望見到兩位黑白天后能攜手共同飆歌。在一場精心設計的晚宴上（史翠珊到桑瑪家作客），兩位大姊聽到demo帶後，雀躍不已、興致勃勃。整件事從構思、詞曲創作、企劃、錄音到發行唱片，充滿許多趣聞和點滴，在美國流行樂界傳為美談。這雖是一項純商業噱頭的合作案，但無損兩位大姊對音樂之要求，同台競歌、各自展現演唱實力（不服輸的心理），卻又能配合的天衣無縫，表現比平常還精彩。誰說「后不見后」？良性競爭的最佳典範在這首冠軍disco歌曲中看到了。

　　進入80年代，史翠珊繼續發揮歌唱魅力。比吉斯紅過頭後，Barry Gibb開始拓展製作領域，兩人再度合作。Gibb以他擅長的溫柔靈動聲線來調和史翠珊那具有戲劇性的嗓音，製作出轟動全球、銷售超過兩千萬張的「Guilty」專輯。這是一張情感表達相當精緻的抒情唱片，以三週冠軍曲**Woman in love**為例，史翠珊絲絲

入扣地唱出一位都會女子渴望墜入愛河的複雜心情。另外 **Guilty**（比吉斯兄弟跨刀助陣）、**What kind of fool** 也是成績不錯的佳作。

　　接下來，音樂劇 Cats「貓」的插曲 **Memory**、電影「楊朵」中多首主題曲和插曲，都還能打入排行榜。之後，由於史翠珊把重心放在電影和現場演唱，以及積極參與政治活動，使得她在熱門排行榜這一塊演藝領域上，表現不如 70 年代來得燦爛。

♪ 餘音繞樑

- **The way we were**
- **My heart belongs to me**

　雖然沒有冠軍光環，但除了保有上述的一貫特色外，在編曲及樂器配制上華麗許多，也加了和聲，我個人認為是史翠珊最佳抒情代表作。

集律成譜

- 專輯「Streisand Superman」Song，1990。
- 「The Essential Barbra Streisand」Sony，2002。

　將近 50 張專輯、特輯、精選輯，無從推薦起。想要了解史翠珊在音樂上的成就，國內新力唱片公司所代理發行這套完整紀錄她歌唱生平的雙 CD 精選輯，是最佳選擇。所挑的曲目、錄音及製作當然沒話說，唱片內所附的中文介紹和照片也很精彩，可滿足各類粉絲的視聽需求。

〔弦外之聲〕

Marvin Hamlisch 與 Bergman 夫婦合寫 **The way we were** 而獲得葛萊美最佳詞曲創作人獎，他自己也因演奏曲 **The entertainer**（74 年 #3，當年比利喬亦有一首同名歌曲）摘下葛萊美最佳新人獎。

Barry Manilow

Yr.	song title	Rk.	peak	date	remark
75	Mandy •	35	**1**	0118	推薦
75	Could it be magic?	37	6		
76	I write the songs •	13	**1**	0117	強力推薦
76	Tryin' to get the feeling again	95	10		
77	Weekend in New England	65	10	02	
77	Looks like we made it •	37	**1**	0723	
78	Can't smile without you •	27	3(3)	04	強力推薦
78	Copacabana •	74	8		推薦
78	Ready to take a chance again	>100	11		
79	Somewhere in the night	93	9		
80	Ships	98	9	79/12	
81	I made it through the rain	89	10	01	額外列出

細數二十世紀末西洋樂壇以鋼琴彈奏及詞曲創作見長的偉大男歌手沒幾位，艾爾頓強排第一，再來就是比利喬和Barry Manilow貝瑞曼尼洛。

從70年代中期崛起，至今仍活躍於美國演藝舞台，英美所有評論對貝瑞曼尼洛的讚譽，像是「藝人中的巨人」、「當代最傑出的流行藝人」等，大致上還算中肯。不過對曼尼洛來說，他的演藝生涯卻是充滿了驚奇和意外。音樂固然是他的最愛，當初只想做一位幕後的編曲家、作曲家或唱片製作人而已，但沒想到最後會成為歌舞劇、電視綜藝節目的製作、主持人，錄音暢銷唱片歌手，甚至舞台表演的巨星。

應該是台灣的唱片界吧！封貝瑞曼尼洛為「情歌教父」，但我想他不見得喜歡這個雅號。他的歌雖然華麗又浪漫（滾石雜誌曾批評他是最濫情的歌手），但創作風格其實很廣（鍾愛的可能是爵士或流行搖滾），只是慢板抒情曲是大家所喜歡、排行榜成績較亮眼而已。有點諷刺！三首熱門榜冠軍情歌都不是他的作品。

Barry Manilow（本名Barry Alan Pincus，b. 1946；出道時用母姓作藝名）和芭芭拉史翠珊除了演藝成就類似外，他們的出生和成長背景還頗雷同。一樣有來自父親的猶太血統，生於紐約布魯克林貧民區；同樣在單親媽媽（兩歲時父母離婚）和阿公阿嬤細心呵護及同學、街坊的嘲弄（身材瘦小、大鼻、招風耳）下長大。

「Barry Manilow Live」Arista，1990

精選輯「Ultimate Manilow」Arista，2002

曼尼洛比較幸運是他有個疼愛他且熱愛音樂的繼父（59年母親改嫁），不僅帶他去看歌舞劇、爵士演唱，還籌錢送他去學琴。曼尼洛深受繼父的影響，熱愛爵士樂。

高中畢業後，從事好幾份與音樂無關的工作，因為他一直把音樂當作是興趣或休閒活動。但「音樂若能換飯吃」則是他一直無法抹滅的潛意識，於是下定決心到紐約著名的茱利亞音樂學院就讀。一年內，除了鋼琴技藝更上一層樓之外，也學到專業編曲概念。67（離開茱利亞學院）至70年間，曼尼洛的主要工作是編曲和客串伴奏，像是CBS電視節目配樂、百老匯音樂劇重新編曲、新的音樂劇巡迴演出時擔任鋼琴伴奏、「蘇利文劇場」音樂指導等，逐漸受到樂評肯定，在美國東岸打響名號。因此有廣告經紀商找上他，希望能為麥當勞、百事可樂、雪佛蘭汽車等大企業製作廣告歌曲。透過這個機會，曼尼洛開始嘗試作曲甚至演唱。

70年與一位女歌手Jeannie Lucas組成二重唱，到印地安那州表演，結果鎩羽而歸。回到紐約重操舊業，自以為很了解唱片界生態，組個合唱團（其實只有他一人，和聲也自己來），推出一首靈感來自蕭邦鋼琴小品的單曲 **Could it be magic?**，結果「誤會一場」！接連的失敗並沒有打垮曼尼洛，他除了繼續累積編曲和作曲的經驗外，仍不放過任何演唱之機會，連到紐約知名的「男同性戀澡堂」交誼廳（類似我們台灣三溫暖浴室，洗完澡後休息的地方）彈鋼琴唱歌都願意去。就在合約快結束前，澡堂老闆多請了一名女歌手來幫忙，那就是後來在歌影界很紅的Bette Midler貝蒂米德勒（見後文介紹）。此境遇對曼尼洛來說是相當重要的轉捩點。他們覺得與對方相見恨晚，決定一起打拼，曼尼洛成了米德勒的音樂指導、伴奏樂師及唱片製作人。隨著米德勒走紅以及跟她一起巡迴演唱的機會，曼尼洛也

順勢發表新作。由於曼尼洛所製作的專輯，讓米德勒獲得73年葛萊美「最佳新人獎」，因此，他們的老闆、Bell唱片公司（74年改為Arista）總裁Clive Davis在曼尼洛首張專輯不賣座的情況下，仍支持他灌錄第二張專輯。

72年，英國歌手Scott English和Richard Kerr寫了一首Brandy，English用特殊嗓音和中板節奏，將該情歌以較輕快的流行風味呈現，在美國排行榜只有91名。Davis可能很喜歡這首「無名」歌，指示由曼尼洛來「處理」，起初，他對老闆所交待的「燙手山芋」一點感覺也沒有。與製作人Ron Dante商量後，為避免和72年Looking Glass樂團（見後文）曾唱過的冠軍曲**Brandy**混淆，先將歌名改成**Mandy**。再以他成熟柔美的嗓音來唱，配合華麗但不虛浮的編曲（如接近尾聲高潮時，層疊的弦樂、和聲及軍用響鼓聲），營造出強烈戲劇化、商業化但沒有掩蓋悲傷詞意的浪漫氣息，一舉奪下冠軍。

由於**Mandy**的意外成功，起動了曼尼洛在70年代暢銷流行歌曲的獨特模式。自74年第二張專輯「Barry Manilow II」到80年代初期，共發行11張專輯、3張精選輯及創紀錄的連續24首Top 40單曲。其中包括重唱70年的舊作**Could it be magic?**、為歌蒂韓主演之系列喜劇電影「小迷糊闖情關」所寫的插曲**Ready to take a chance again**以及4張金唱片單曲**I write the songs**（第二首冠軍）、**Looks like we made it**（第三首#1）、**Can't smile without you**及**Copacabana**，都是他在disco音樂橫行年代，依然殺出重圍的代表作。76至79是曼尼洛生涯最風光的幾年。77年3月在ABC聯播網的電視專輯，獲得年度最佳音樂綜藝特別節目「艾美獎」。76年聖誕節紐約演唱會的現場錄音，77年5月發行專輯，在各項排行榜都名列前茅，也因這場演唱會得到「舞台東尼獎」。78年以**Copacabana**獲得一座葛萊美獎，77至79年，連莊三年摘下年度最受歡迎流行男歌手「全美音樂獎」。另外締造了一項新紀錄─在18個月內（到78年5月）5張專輯同時停留在排行榜內，其中連續3張銷售三白金。至79年「One Voice」專輯，唱片銷售量累計突破2500萬大關。

82年以後，曼尼洛逐漸離開排行榜唱片市場，不是他的歌不受歡迎，而是他把演藝事業重心放在全球性的巡迴演唱、百老匯音樂劇、電影音樂及灌錄爵士唱片（源自對爵士樂的無法忘情）。舉凡他唱英國著名音樂劇「貓」的插曲**Memory**，比作者Andrew L. Webber親自邀請史翆珊所唱的版本名次要高，更受歡迎；現場演唱會至二十一世紀仍場場爆滿；自己創作新的老爵士歌曲、邀請當代祖父級爵士

專輯「Even Now」Arista，1996

「Manilow Sings Sinatra」Arista，1998

名家灌錄各個時代的爵士音樂、紀念98年辭世的Frank Sinatra法蘭克辛納屈專輯等，都是70年代後在不同音樂領域之傲人成就。

餘音繞樑

- **Can't smile without you**

 歌詞簡單感人，經典情歌。

- **I write the songs**

 這首歌是Beach Boys二代團員Bruce Johnston在1974年所作，最先是交由The Captain and Tennille來唱（未發行單曲），後來Johnston為David Cassidy製作唱片時也叫Cassidy重唱。當Clive Davis到倫敦訪問時聽到這首歌，又再次認為非得由曼尼洛來唱不可。果然，曼尼洛版不僅是冠軍曲、樂評公認無人能比的完美詮釋、甚至引起西洋搖滾史上最大一宗「錯誤認知」案，因為從歌詞內容和那麼自然優美的旋律來看，沒有一位樂迷相信那不是由曼尼洛本人所寫！

- **Copacabana**

 曼尼洛所作最特別的一首歌。利用生動活潑、熱鬧的森巴曲風，描述紐約知名夜總會Copacabana一位美艷歌舞女郎，於年華老去不再受歡迎後精神錯亂之故事。此曲後來成為演唱會不可或缺的賣點，並發展出一齣頗受歡迎的歌舞劇。

集律成譜

- 精選輯「Ultimate Manilow」Arista，2002。
- 現場版精選輯「Barry Manilow Live」Arista，1990。

Barry White / Love Unlimited Orchestra

Yr.	song title	Rk.	peak	date	remark
73	I'm gonna love you just a little more, baby •	33	3	06	
74	Never, never gonna give ya up	54	7	73/12	
74	*Can't get enough of your love, babe* •	*100*	**1**	*0921*	
75	You're the first, the last, my everything	48	2(2)	0104	
77	It's ecstasy when you lay down next to me	>100	4		推薦
74	Love's theme •	3	**1**	0209	強力推薦
72	Walking in the rain with the one I love •	98	14		額列/Love Unlimited

唱片宣傳品說:「沒聽過 Barry White 貝瑞懷特的歌,不知道什麼是情歌!」雖然言過其實,但他的壯碩外形和溫沉靈魂歌聲倒是吸引不少熟女歌迷。

根據 Barry Eugene White(b. 1944,德州;d. 2003,中風引發腎竭病逝)的回憶,他是被母親一手撫養、在洛杉磯長大的壞孩子。8歲起在教堂唱詩班唱歌,隨著年紀增長慢慢發現好好玩音樂、學習唱片事業,原來是可以找到歸屬感和實質回報的。17歲到 Rampart 唱片公司上班,從事編曲工作,64至66年,他所編的歌曲逐漸嶄露頭角,好幾首都有 Top 50 和 Top 20 的成績。67年轉到洛杉磯另一家唱片公司服務,除了繼續編曲外,也進階嘗試詞曲創作,表現不俗。

1969年,三位黑人女歌手有緣相聚,一起唱歌。雖然大家都想發展個人演唱事業,但懷特聽到她們為其他歌手作「合音天使」的歌聲後,戮力培植她們(介紹唱片公司簽約、寫歌、找伴奏樂團、製作唱片等)成為正式的女子三重唱 Love Unlimited(LU)。經過幾年,只有72年一首熱門榜 #14 但銷售金唱片的單曲(見上表)較突出外,其他成績平平。雖然 LU 合唱團的表現不如預期,好歹懷特也「賺到」一個老婆(團員之一的 Sisters Glodean 嫁給他,婚姻幸福美滿)。

在唱片界打滾十多年後,有人問懷特:「你歌唱得也不錯,為何不自己灌唱片?」他回答:「身為詞曲作家、編曲家、製作人及生意人,可忙的很!時機來了我自然會知道。」這天終於降臨,20th Century 公司老闆「請」他灌錄個人唱片。從73到78年,一共發行8張專輯、14首單曲,是 R&B 榜 Top 10 的常客(5首冠軍),但在熱門榜只有一首冠軍、一首亞軍(進榜第二週就跳上 #2)和74年專

「The Ultimate Collection」Island，2000

精選輯「White & LUO」Umvd，1996

輯「No Fragile」獲得冠軍。貝瑞懷特的歌在 70 年代算是很有特色，獨創的 pillow talk「枕邊細語」式半說半唱（大多有口白）情歌風格，對後來抒情靈魂音樂有重大影響。他那種溫柔深沉、帶有挑逗魅力的藍調男中音唱腔，加上豐富管弦配樂、女子和聲及中板 disco 節拍，雖被評為庸俗、商業，但仍吸引許多仰慕者。他自稱為 Prophet of Love「愛情代言人、先知」。另外一個特點（缺點？）是歌名都很長，不夠簡潔易記，電台 DJ 懶得播報！在金凱瑞主演的電影「王牌天神」中，當他獲得上帝的「神力」後想和女友「嘿咻」時，對著音響喊出：「Barry，一切靠你了！」結果傳出貝瑞懷特的情歌。

　　懷特以編曲兼指揮身分組了一個 40 人的管弦樂隊（當時 17 歲的 Kenny G 在陣中），目的是替 LU 合唱團伴奏。74 年為 LU 合唱團的專輯寫一首序曲，交由管弦樂隊演奏，沒想到推出單曲 **Love's theme** 竟然獲得冠軍。LU 合唱團也有發行演唱版 **Love's theme** 名為 **Under the influence of love**，成績卻很差（熱門榜#76），但我個人覺得還不錯，有機會聽到可比較看看。

餘音繞樑

- **Love's theme**

 曾被國泰航空公司的廣告片所引用。配合畫面幻想在天空遨遊的感覺，真是太速配了！常被誤解是專門為之而作。

集律成譜

- 「Barry White & The Love Unlimited Orchestra-Back To Back：Their Greatest Hits」Umvd Special Markets，1996。

Bay City Rollers

Yr.	song title	Rk.	peak	date	remark
76	*Saturday night* •	*64*	*1*	*0103*	
76	Money honey	92	9		
76	I only want to be with you •	>100	12		推薦
76	Rock and roll love letter	>100	28		
77	You made me believe in magic	76	10		強力推薦
78	The way I feel tonight	>120	24		額列/強推

民國65年台灣的國中生如果有聽西洋歌曲，S-A-T-U-R-D-A-Y星期六這個英文單字必定不會拼錯。這要歸功於Bay City Rollers，一個泡泡糖搖滾的傳奇代表。

泡泡糖，一種便宜、唾手可得的輕鬆食品，剛開始吃甜甜還不錯，嚼久了沒味道。在70年代外國的年輕小朋友，嚼泡泡糖是流行時尚，有其獨特文化背景。搖滾樂經過60年代末期那段激情狂亂之後，一種樸素、天真（有人形容是逃避、粉飾太平）、純商業的樂風，悄悄地從英國竄起，稱之為bubble gum rock/music「泡泡糖搖滾/音樂」。當時英美兩地有不少類似的「泡泡糖樂團」，其中以Ohio Express、Bay City Rollers及Sweet（Sweet比較偏正統英式搖滾，早期某些作品因商業考量有泡泡糖的味道，見後文介紹）較有名氣。

用泡泡糖來形容這些樂團的音樂，是貶多褒少。這類歌曲極易辨識，旋律明快、編曲簡單、節奏輕鬆、歌詞無聊，一聽之下還不錯，很容易隨著哼上幾句，但聽多就膩了。為迎合青少年的喜好，他們連團名、歌名、都要「泡泡糖化」。您可以發現這些歌的歌名很少超過5個英文單字，甚至帶一些沒啥意義的字眼或數字，如yummy、chewy、sha la la la、sugar、honey等。利用年輕活潑的外型、簡單輕鬆的歌曲，配合巡迴演唱、電視節目等商業包裝手法，短時間在英美（後來還流行到澳洲、日本）青少年音樂市場蔚為風潮。專業樂評人卻想不通，這種歌怎麼會如此受歡迎？

1970年，幾位年輕人組了一個搖滾樂團名為The Saxons，剛開始在愛丁堡的小型俱樂部唱口水歌。主要成員是Alan（b. 1949，蘇格蘭Edinburgh；貝士）、Derek（b. 1951，鼓手）Longmuir兩兄弟和同學Gordon "Nobby" Clark（b.

「The Definitive Collection」Arista，2000　　　　從服裝及唱片封面設計可看出蘇格蘭條紋風

1950，主唱）。具有商業眼光的經紀人 Tam Paton，將他們帶到倫敦並向全英國發展。大家有共識，想改一個較「美化」的團名。或許七嘴八舌後很難定案，於是打開美國地圖，用一支大頭針插在地圖上，類似「博筊」，插到什麼地名就當團名。我猜他們大概是矇著眼睛，首先，插到美國中南部阿肯色州，他們嫌 Arkansas 不夠摩登、性感，決定再來一次。第二次稍微偏北，插中密西根州休倫湖畔，在附近選了 Bay City，加上 Rollers（搖滾者、巨浪），就這麼決定了團名。成名前後，部份團員雖有更替，但一直維持五人。

　　71 至 74 年間，推出幾首單曲，在英國排行榜的成績有好有壞，但至少已是全英知名藝人，也吸引了大唱片公司的注意。在 Paton 努力找歌、鼓勵團員創作、商業手法推波助瀾下，74、75 年發行的專輯和單曲 **Remember（sha la la la）**、**Shang-a-lang**、**Give a little love** …等都拿到前 10 名，一夕間竄紅起來。小粉絲為他們著迷的盛況，在英國堪稱是繼披頭四之後難得一見，樂評人給了正面的形容詞如 pop rock teen idol、Rollermania「搖滾者狂潮」。Bell 唱片公司老闆 Clive Davis 回憶說：「我去聽他們的演唱會，小歌迷的驚喜尖叫聲，吵得我壓根都不知道他們在唱些什麼？」

　　改個美式團名有如神助，也注定要紅到大西洋彼岸。75 年底，以 73 年沒唱紅的 **Saturday night** 來測試美國市場溫度。沒想到一鳴驚「美」人，入榜幾週就奪得冠軍，這也是他們在美國熱門榜唯一首冠軍曲。清新的歌聲、簡單的旋律、充滿朝氣的節拍，不愧為泡泡糖經典。打鐵趁熱，接著推出 **Money honey** 和 **I only want to be with you**，成績尚可。但接下來三年，3 首單曲有每況愈下的趨勢，

甚至打不進Top 20。據我個人觀察,他們後期的作品有想擺脫泡泡糖音樂框臼之企圖,**You made me believe in magic**、**The way I fell tonight**應是這種轉變下的佳作(至少歌名都超過5個字了)。可能是美國青年吃泡泡糖都嚼不久,無法等待他們改變,穿著蘇格蘭特殊條紋服飾的年輕搖滾者,與其他泡泡糖樂團有著相同的宿命,短短3年就悄悄退出美國排行榜。

餘音繞樑

- **You made me believe in magic**

- **I only want to be with you**

 原唱是英國知名女歌手Dusty Springfield(64年美國榜#12,2006年台灣某部海尼根啤酒廣告曾引用),前後有不少歌手或團體唱過,如本書後文會介紹的Nicolette Larson(82年)。Bay City Rollers以搖滾編曲和輕快熱鬧節奏予以精彩翻唱的版本,最受大家喜愛。

- **The way I fell tonight**

 優美的旋律和歌詞、精湛之和聲,大量使用以往較少見的鋼琴及弦樂編曲,是一首難得的經典抒情小品。

集律成譜

- 精選輯「Bay City Rollers:The Definitive Collection」Arista,2000。

Beach Boys

Yr.	song title	Rk.	peak	date	remark
76	Rock and roll music	62	5		

衝浪音樂是Beach Boys揚名立萬的特殊曲風,從曾經紅極一時的海灘男孩到現今仍在表演的「海灘阿公」,也算是常青樂團。

負責詞曲創作的主角Brain Wilson(b. 1942,洛杉磯)夥同兩位弟弟、表哥Mike Love及同學Al Jardine,於1962年成立了Beach Boys。當時南加州正流行衝浪運動(弟弟Dennis即是一位衝浪高手),因此他們早期以節奏輕快、伴奏簡單但和聲繁複優美,描述健康開朗的海灘活動及校園生活之歌曲,擄獲了全球青少年的心。在美國搖滾樂團被披頭四打得灰頭土臉時,曾被譽為是抵抗「狂潮入侵」的唯一希望。著名暢銷曲有**Surfin' USA**(63年#3)、**I get around**(64年冠軍)、**Help me Rhonda**(65年第一名)、**California girls**(65年#3)、**Good vibrations**(66年冠軍;滾石雜誌評選500大名曲#6)等。

Surfin' music「衝浪音樂」這個特定名稱,雖與當時的流行文化及加州生活有關,但樂評之真正意涵是指他們獨樹一格的和聲設計與錄音編排,猶如層層疊疊的海浪,影響後世西洋音樂三十年。66年的「Pet Sounds」,被評為極具重要性的里程碑專輯,入選滾石雜誌百大經典。86年「搖滾名人堂」設立,他們是早期(88年)被引荐的不二人選之一。

70、80甚至90年代偶爾還有作品推出,但都不如60年代來的風光,這是老牌藝人無法避免的「時不我予」。88年電影「雞尾酒」的插曲**Kokomo**讓他們闊別24年又4個多月再度獲得冠軍(從第一首冠軍曲算起),目前這個紀錄是排名第四。

🎵 集律成譜

• 「The Very Best Of」Capitol,2003。

百大經典專輯「Pet Sounds」Capitol,1999

The Beatles

Yr.	song title	Rk.	peak	date	remark
76	Got to get you into my life	78	7		推薦

整個70年代都在盛傳頭四何時會重聚？甚至有人出上億美元天價請他們復出。當1980年約翰藍儂被槍殺身亡，一切都成了泡影！

偉大、傳奇、經典、無可取代…您所想到之任何詞彙都不足以形容這個來自英國利物浦的四人樂團。1962年，披頭四出現，改變搖滾樂的面貌，改寫了西洋音樂史。他們所創造出的許多新風格音樂，給整個世界帶來清新醒目之氣息，甚至對社會文化產生深遠影響。從62到70年，披頭四在西洋樂壇、英美流行歌曲市場、唱片工業上所締造的紀錄和奇蹟（如42張金唱片單曲、15張冠軍專輯），至今仍有許多高懸牆上。您說，該怎麼稱呼他們呢？偉大的背後留給世人無數省思。

經紀人Brain Epstein暴斃、約翰藍儂與保羅麥卡尼在音樂理念上漸漸不合是導致解散的遠因。成名後藥物濫用、婚姻及女人介入、自創的Apple唱片公司財務疑雲等，則是最後不得不分手、各自發展的導火線。70年推出最後一張專輯「Let It Be」，碰巧說明這一切的傳奇就「隨他去吧」！年輕時我與那位粉絲殺手有一樣的不滿，披頭四不能好聚好散，藍儂和後妻小野洋子要負六成的責任。老了以後，體會人生之事分分合合，也沒有什麼！70年，出自「Let It Be」有兩首白金單曲 **Let it be**、**The long and winding road/For you blue**封王，累計到披頭四解散共有20首美國熱門榜冠軍曲，此紀錄至今無人能及。冠軍總週數59週，排名第三（團體第一），而貓王17首冠軍共79週的「障礙」，等待後人超越。

70年代唱片公司有時會出精選輯或未發行的單曲撈一下，**Got to get you into my life**原收錄於66年的專輯「Revolver」。78年Earth, Wind & Fire的靈魂版是翻唱佳作。

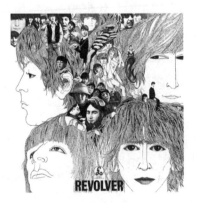

集律成譜

• 專輯「Revolver」Capitol，1990。右圖。

Bee Gees

Yr.	song title		Rk.	peak	date	remark
71	*Lonely Days* •		82	3	01	
71	How can you mend a broken heart •		5	**1(4)**	0807-0828	推薦
75	Jive talkin' •		11	**1(2)**	0809-0816	推薦
75	Nights on Broadway		>100	7		強力推薦
75	Love me		>120	7		強力推薦
76	Fanny (be tender with my love)		79	12		推薦
76	You should be dancing •		31	**1**	0904	
77	*Love so right* •		80	3(4)	76/12	強力推薦
77	Boogie child		>100	12		
78	How deep is your love •	500大#366	6	**1(3)**	77/1224-780107	推薦
78	Stayin' alive ▲	500大#189	4	**1(4)**	0204-0225	推薦
78	Night fever ▲		2	**1(8)**	0318-0506	強力推薦
79	Too much heaven ▲		11	**1(2)**	0106-0113	
79	Tragedy ▲		16	**1(2)**	0331-0407	
79	Love you inside out •		33	**1**	0609	推薦
77	More than a woman		>120	32	原唱Tavares	額列/自唱

若要選出每個年代在西洋樂壇舉足輕重的藝人團體，50是貓王；60是披頭四；70年代我挑Bee Gees比吉斯，您覺得如何？那80、90年代呢？

　　Bee Gees兄弟出生於英國愛爾蘭海的曼島（Island of Man），父親Hugh Gibb是當地一個小樂團團長，母親Barbara也是位歌手。Gibb家族有四男一女，天賦加上父母的影響，孩提時便展現音樂才華。老大Barry（b. 1946）及兩位雙胞胎弟弟Robin、Maurice（b. 1949）於57年組成The Rattlesnakes合唱團，在曼徹斯特的戲院演唱時下流行歌曲。資料沒有記載什麼原因，全家於58年移民至澳洲布里斯本，當年么弟Andrew才剛出生（見前文Andy Gibb介紹）。

　　在澳洲九年除了以青少年流行樂團之姿公開表演外，也灌錄唱片、發表單曲，67年初第13首單曲**Spicks & specks**拿下排行榜冠軍。吉布老爹為了讓兒子的樂團有更大發展，利用他們生平第一首冠軍曲所賺的錢當作旅費，舉家遷回英國倫敦。已故披頭四經紀人Brian Epstein的夥伴Robert Stigwood看上他們，出任經

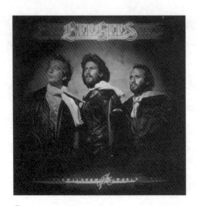

「Children Of The World」Reprise，2006

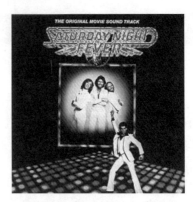

原聲帶「週末的狂熱」Polydor/Umgd，1996

紀兼製作人。重返英國後將團名改為 Bee Gees（**Brothers Gibb** 的縮寫，早年台灣翻版唱片還譯成「蜜蜂吉斯」合唱團），正式展開輝煌燦爛的音樂旅程。此時樂團的風格已逐漸成型，Barry（和聲、主唱、吉他）和 Robin（主唱、和聲）獨一無二嗓音及詞曲創作功力成為日後樂團的「註冊商標」，而 Maurice 則在樂器演奏（鍵盤、貝士、吉他）和編曲設計上鑽研。首次在英國現場演出，是擔任美國藍調歌手 Fats Domino 演唱會的暖場，優異表現被媒體譽為：「擁有出色主唱、引人注目、自披頭四後最傲然出眾的天才。」67年與 Polydor 唱片公司簽約，推出「The Bee Gees 1st」和英美首支單曲 **New York mining disaster 1941**，自此到69年共發行四張專輯、多支單曲，獲得英美兩地排行榜肯定。68年首度於加州舉辦演唱會，首次的美國電視曝光是在 Ed Sullivan Show「蘇利文劇場」。

　　以71年 **How can you mend a broken heart** 拿下首座美國熱門榜冠軍作為分水嶺，比吉斯之前的早期風格—慣用優美旋律配以「描繪影像」的歌詞、如同呼吸般自然的和聲，由 Robin 那獨特嗓音（此時期假音較少）唱出一首首當代靈魂抒情歌曲。像是 **To love somebody**、**Massachusetts**（67年英國冠軍）、**Words**、**I started a joke**、**I've gotta get a message to you**（68年英國冠軍）、**Holiday**、**First of May**（電影「兩小無猜」主題曲，68年英國冠軍）、**Lonely days**（71年美國熱門榜 #3）等。在我的叔叔姑姑唸高中、大學時所聽的黑膠唱片裡都可以找到這些歌，可見當時比吉斯早已享譽國際。

　　您說這些歌有多經典呢？從翻唱的藝人和次數就可明瞭。後世的 Boyzone、Robbie Williams…等不說，他們的偶像貓王、Roy Orbison、藍調女歌手 Janis

Joplin、爵士名伶Sarah Vaughan、Tom Jones湯姆瓊斯以及同時期的艾爾頓強、The Animals、Rod Stewart洛史都華、Roberta Flack蘿勃塔徘萊克、艾爾葛林等都唱過。另外值得一提的 **To love somebody** 是由Robin所寫，獻給對他唱歌有重要影響的美國黑人靈魂歌手Otis Redding，這首歌被英美藝人翻唱且發行唱片高達36次。除了單曲唱片銷售長紅之外，專輯的表現亦受好評，像是第4張專輯「Odessa」，與The Who樂團的「Tommy」並列為先導概念之作。

　　進入70年代初期（71至75年），除了上述四週冠軍 **How** 曲及72年#16的 **Run to me** 之外，基本上在英美排行榜算是「停產」。表面原因是兄弟曾失和（Robin於69年底宣布退出樂團單飛，71年懺悔歸隊）所導致的後遺症，但主要是光靠老式抒情民謠很容易在搖滾年代失去新鮮感。Barry和Stigwood開始研究如何順應流行風潮，添加新的元素讓原有特色更突顯。74年起加入RSO唱片公司，由Barry主導製作、創作，第二次發光發熱的時代來臨。相較之下，比吉斯中期（75至77年）的歌是我認為最具原創性、實驗性和獨特性。靈魂民謠的根加上流行搖滾及節奏藍調，如劃時代作品 **Jive talkin'**、**Nights on Broadway**（有抒情搖滾史詩的架式）；靈魂抒情的本開始以華麗編曲及優美假音呈現，代表作 **Fanny (be tender with my love)**、**Love me**、**Love so right**。另外還有嘗試disco舞曲風味的 **You should be dancing**。

　　就在比吉斯重新出發的同時，Stigwood也跨足電影界，兩部搖滾音樂劇獲得好評後，體認到電影與音樂結合可以讓流行歌曲邁入另一種境界。77年，比吉斯正在法國準備錄製新專輯，他緊急央求兄弟們放下手邊工作，因為有一部電影的歌曲要他們負責。此時Barry已為同門師妹Yvonne Elliman（見後文介紹）寫了一首抒情曲 **How deep is your love**，Stigwood一聽馬上決定留在新片裡用，並要求他們自己唱。當初Stigwood連電影的確實劇情、演員及風格等都不甚清楚，只告訴他們大概是一位青年苦練舞藝，想參加disco舞廳在週末夜所舉辦的大賽。憑Stigwood和Barry多年默契與商業嗅覺，不用囉嗦什麼，兩個禮拜傾全力完成電影所需的音樂。77年9月先推出 **How deep is your love** 打頭陣，隨著電影上演於12月底登上冠軍寶座。由於電影票房奇佳，原聲帶裡多首經典disco舞曲陸續被推入排行榜，在78年獲得冠軍有 **Stayin' alive**、**Night fever** 及補償Elliman所寫的 **If I can't have you**，這4首歌總計霸佔熱門榜榜首長達16週。連同其他暢銷disco歌曲，使得「Saturday Night Fever」電影原聲帶狂賣2500萬張，改寫了

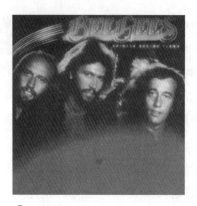

「Spirits Having Flown」Reprise，2006

完整精選輯「The Record」Reprise，2006

唱片銷售紀錄。民國67年暑假，Saturday Night Fever「週末的狂熱」於台北上映，我在西門町國賓戲院排隊兩小時才得以入場。

　　眼見disco歌曲的成功，接著推出6週冠軍專輯「Spirits Having Flown」，其中連續三首白金冠軍單曲**Too much heaven**、**Tragedy**、**Love you inside out**讓他們的聲望達到最高峰。這段光輝時期，比吉斯用完美假音、無暇和聲來呈現豐富的disco-funk旋律和深沉的貝士節奏聲線，儼然成為獨特且無人能及的R&B新曲風。80年初推出精選輯，同樣稱霸專輯榜。79年他們參與電影Sgt. Pepper's Lonely Hearts Club Band「萬丈光芒」的演出，我興沖沖跑去豪華戲院看，沒想到這部歌舞片爛到讓人失望透頂。

　　不知是好景不常（disco熱潮式微）還是流年不利（80年與經紀人互控詐欺及83年歌曲抄襲官司敗訴可能有影響），在最燦爛、巔峰時急流勇退。兄弟們如半解散般各自發展，大多是為其他歌手幕後製作唱片，其中以Barry與芭芭拉史翠珊（見前文介紹）、狄昂沃威克、Kenny Rogers肯尼羅傑斯、Dolly Parton桃莉派頓的合作，在排行榜及唱片銷售上成績最好。

　　87年推出新專輯，單曲**You win again**拿下英國榜冠軍。90年初舉辦睽違已久的全球巡迴演唱，接著「One Night Only」電視特集更是轟動，使比吉斯成為唯一四個年代在英國都有冠軍曲的超級樂團。88年么弟安迪吉布英年早逝（見前文介紹）；2003年1月12日Maurice跌倒送醫，因手術引發心臟休克身亡，創造40年音樂傳奇的Gibb家族從此劃下句點。

　　有關比吉斯所留下的輝煌紀錄和成就，為大家整理如下。

77年「Saturday Night Fever」電影原聲帶登上專輯排行榜,跨年蟬聯冠軍24週,78年囊括「年度最佳專輯」等五座葛萊美獎。風光的77至79年,創紀錄唯一擁有5首單曲(自唱及創作)同時盤據Top 10;創紀錄唯一在年終單曲排行榜(78年)前20名內佔有8首(自唱及創作),分別是#1、2、4、6、8、11、14、19;創排行榜有史以來唯一連續6首自創、自唱兼自製單曲都獲得冠軍;從77年底至78年一年內,由Barry自創兼製作的單曲共霸佔27週榜首。

獲頒全英音樂獎、全美音樂獎、世界音樂獎等十座「傑出貢獻獎」、「國際成就獎」、「終生成就獎」。生涯十六次提名、七座葛萊美獎。同時獲選進入美國「創作名人堂」(94年)及「搖滾名人堂」(97年)。

歷年專輯全球累積銷售超過一億一千萬張,與披頭四、貓王、麥可傑克森、保羅麥卡尼並列「史上五大成功專輯藝人」。

二十一世紀版「金氏世界紀錄」列為「全球最成功的音樂家族團體」。

♪ 餘音繞樑

- 見上表備註欄強力推薦曲。

集律成譜

- 電影原聲帶「Saturday Night Fever」Polydor/Umgd,1996。

 打著比吉斯招牌,但真正為電影譜寫的只有5首(嚴格說應是4首,**How deep is your love**不算)。不過,所收錄的17首歌都是一時之選disco佳作,如改變風格獲得好評的**Jive talkin'**、**You should be dancing**(額外收錄進來);為電影創作的**More than a woman**(有自己唱及交給Tavares唱兩種版本)、**If I can't have you**、**Boogie shoes**(KC & The Sunshine Band)、**Disco inferno**(The Trammps)、**A fifth of Beethoven**(Walter Murphy & The Big Apple Band演奏之disco版冠軍曲)等,是一張經典唱片。

- 精選輯「Bee Gees Their Greatest Hits: The Record」Reprise,2006。

 國內環球公司代理發行,雙CD超值唱片。收錄近四十年40首經典好歌,特別包括3首寫給別人而自己重唱的**Heartbreaker**、**Islands in the stream**、**Emotion**(過去未發行,2001年版)。

〔弦外之聲〕

利用一點篇幅來為大家介紹The Trammps，一個五人放克樂團。

1972年成立於費城，由詞曲作者、鍵盤手Ron Kersey（b. 1949，南卡羅來納州；d. 2005）領軍。Kersey高中畢業後來到費城發展，當過樂師，與四名黑人伙伴組成The Trammps的同時，也是費城國際唱片公司專屬伴奏樂團MFSB（見後文介紹）之成員。72、73年發行過好幾首單曲，市場反應不錯，其中**Love epidemic**因有輕快的舞曲節拍，而讓他們被後人視為早期的disco代表性樂團。其實disco一詞在當年的美國並未風行，應該稱做放克舞曲樂團比較正確。

75年，在Atlantic唱片公司旗下發行首張專輯「Trammps」。76年第二張專輯裡有首由Kersey所作的同名主打歌**Disco inferno**，雖然主唱以類似靈魂福音大師James Brown之唱腔來詮釋節奏明快的舞曲，但卻名不見經傳。所幸，電影原聲帶「Saturday Night Fever」製作群「慧眼識英雄」，將**Disco inferno**收錄其中，重新發行之單曲於78年5月獲得熱門榜#11（年終排行榜#54），可算是重見天日。另外，77 年底他們有首**The night the lights went out**，講述發生於7月13日的紐約大停電事件，相當有意思！

「Golden Classics」Collectables，1992

Bellamy Brothers

Yr.	song title	Rk.	peak	date	remark
76	Let your love flow	36	**1**	0501	推薦

不隨潮流起舞,三十年來堅持「都市牛仔」的鄉村曲風,這份執著使Bellamy Brothers成為國際級最成功的鄉村二重唱,也不令人意外!

　　Bellamy兄弟(Howard,b. 1946;David,b. 1950;佛羅里達州)從小就跟著父親做業餘表演。68年起,兄弟倆比較正式在美國南部幾州巡迴賣唱,這段期間除了培養演唱實力外,David也發現他有譜曲填詞的天份。74年,David獨自到洛杉磯的唱片圈發展,寫了一首**Spiders and snakes**,交由「搞笑」歌手Jim Stafford(見後文介紹)來唱,拿到熱門榜季軍。

　　名製作人Phil Gernhard對David很感興趣,想把手邊一首由尼爾戴蒙幕後樂團樂師Larry E. Williams所寫的**Let your love flow**交給他灌錄,結果大家都不滿意,此事、此曲只好暫時「放在抽屜裡」。一年多後,Gernhard的朋友Tony Scotti(也是製作人)認識了Howard,因緣際會讓Bellamy兄弟以二重唱方式重新推出**Let**曲。由於這首冠軍鄉村經典在排行榜上停留時間很長,引起國際鄉村樂壇的矚目,特別受到英國及德國(冠軍寶座長達9週)歌迷喜愛。

　　Let your love flow的成功並未讓兄弟倆感到高興,因為他們發現從此不能作自己喜歡的音樂。於是回到佛州,找了一些志同道合的樂師,開始他們稱霸鄉村音樂界之旅。至今二十多年來,三十四張唱片、超過五百場演唱會,被譽為美國史上最佳鄉村二重唱。80年代初,「The Lost Tracks」專輯裡有首**Inside of my guitar**,活像「假牛仔」唱情歌,難怪在台灣會被炒作成「芭樂」經典。

集律成譜

- 「Best Of Bellamy Brothers」Curb Special Markets,1992。右圖。

Bette Midler

Yr.	song title	Rk.	peak	date	remark
73	Boogie woogie bugle boy	71	8		
73	Do you want to dance?	77	17		
80	The Rose ●	10	3(3)	06	推薦

如果我們透過誇張嬉鬧的電影來認識美國「喜劇皇后」Bette Midler 貝蒂米德勒，常忘了她是一位歌而優則演、僅次於芭芭拉史翠珊的巨星。

　　Bette Davis Midler（b. 1945，射手座傻大姐）出生於夏威夷Honolulu，父母是來自紐澤西的猶太人。拿到夏威夷大學戲劇學位後前往美國本土發展，71年在紐約遇見貝瑞曼尼洛（見前文介紹）是她演藝生涯的轉捩點。73年，曼尼洛為她製作「The Divine Miss M」專輯，除了有兩首風格迥然不同的單曲 **Boogie woogie bugle boy**、**Do you want to dance?** 打入熱門榜 Top 20 而一鳴驚人外，也因 **Boogie** 曲勇奪73年葛萊美最佳新進女歌手獎。74年後雖轉戰電影和百老匯，但也有數首排行榜單曲（大多是電影歌曲）表現亮眼，如 **The Rose**（80年熱門榜 #3）、**Wind beneath my wings**（89年冠軍，電影 Beaches「情比姊妹深」主題曲）。米德勒以其精湛的歌藝和演技闖蕩娛樂圈，至今依然是美國當紅四棲（流行樂、百老匯、影視、賭城秀場）全才藝人。

　　The Rose「歌聲淚痕」是描述60年代白人藍調搖滾女歌手 Janis Joplin 珍妮斯卓別林生平的傳記電影，由米德勒飾演卓別林並演唱主題曲 **The Rose**。柔韌滄桑的唱腔讓感人詞意完全表達，為她拿下80年流行女歌手葛萊美獎及最佳電影主題曲金球獎，她也因傑出演技獲得奧斯卡金像獎女主角提名及最佳女主角、年度最佳新人兩座金球獎。

♩ 集律成譜

● 「Bette Midler : Greatest Hits」Wea Int'l，1993。右圖。

Bill Conti

Yr.	song title	Rk.	peak	date	remark
77	Gonna fly now (theme from "Rocky") ●	21	**1**	0702	強力推薦

那一段洛基晨跑、練拳的畫面，配合振奮人心之主題曲 **Gonna fly now**，至今仍是經典的電影情節，令人永生難忘。

　　Bill Conti（b. 1942，羅德島）自幼學習鋼琴，唸高中時即以指揮身份組了一個學生管弦樂團，演奏重新編排、精彩豐富的流行歌曲，在邁阿密頗受歡迎。74年進入好萊塢電影圈，奮鬥了30年，是美國極具代表性的影視音樂作曲、編導家。著名作品除了電影Rocky「洛基」系列主題曲、原聲帶外，還有80、90年代的007電影 For Your Eyes Only「最高機密」、The Karate Kid「小子難纏」、The Right Stuff、The Thomas Crown Affair「天羅地網」以及電視劇集「朝代」原聲帶等。由電影原著席維斯史特龍描述概念、Ayn Robbins和Carol Connors譜出詞曲輪廓（歌名是Connors在洗澡時所想到，大家稱讚不已），而比爾康堤作最後整合及編導。只有30個字卻充滿戲劇性和激勵氣氛的 **Gonna fly now**，拿下熱門榜冠軍與榮獲奧斯卡提名，成為一首享譽國際的電影主題曲。我讀中學時是鼓號樂隊小喇叭手，我們還特別聽寫簡譜，交給大家練習，以便日後有機會表演。

　　以現今對電影的要求和眼界，「洛基」第一集不能算是什麼好片（續集更差），不過年輕時在台北真善美戲院觀賞，真的被感動了！「洛基」獲得十項奧斯卡提名，最後拿下「最佳剪輯」、「最佳導演」以及「最佳影片」三座小金人。

Bill Conti，摘自www.musik-base.com。

電影原聲帶「Rocky」Capitol，1990

Bill Withers / Grover Washington Jr.

Yr.	song title		Rk.	peak	date	remark
71	Ain't no sunshine •	500大#280	23	3(2)	09	強力推薦
72	Lean on me •	500大#205	7	**1(3)**	0708-0722	推薦
72	Use me •		78	2(2)	1014	
81	Just the two of us	Grover Washington Jr.	18	2(3)	05	額列/強推

雖然比爾威瑟斯感覺當歌手像是工廠下班後的休閒活動，但大器晚成的他憑藉對創作、唱歌之熱愛，在70年代靈魂樂界闖出一片天。

Bill Withers（b. 1938）出生於西維吉尼亞州的一個貧窮煤礦小鎮，初中畢業即到海軍服役九年，退伍後做過許多工作。67年到加州波音公司當技工（生產飛機上的衛浴設備），閒暇之餘除了寫歌，還投資將近八個月薪水（2,500美金）將作品錄成demo帶，寄給西岸幾家唱片公司。1971年，機會終於降臨，小公司Sussex找來曼菲斯著名的靈魂樂團團長Booker T. Jones協助威瑟斯，發行個人首張專輯「Just As I Am」，其中71年葛萊美獎最佳R&B歌曲**Ain't no sunshine**（99年電影Notting Hill「新娘百分百」選為插曲）讓他在排行榜一炮而紅。接著推出**Lean on me**、**Use me**兩首單曲，分別於72年獲得熱門榜冠、亞軍，銷售金唱片。在波音工廠上班期間，因與同事有良好情誼，激發他創作出**Lean on me**這首描述朋友應相互扶持的好歌，以福音靈魂之編曲和唱腔來詮釋，更加動人！

對威瑟斯的歌唱事業來說，初步的成功並未保證往後會一帆風順。他除了像「業餘歌手」般繼續在工廠工作外，還因無法忍受迫於商業壓力下寫歌而與唱片公司對簿公堂。75年，順利轉到CBS後雖偶有作品問世，成績卻乏善可陳。身為一位靈魂歌手，沒有「三兩三」及商業炒作，想在70年代主流音樂市場佔一席之地，誠屬不易。加上他說話有點口吃（雖經過矯正）、歌聲略帶鼻音且不夠嘹亮，很難在一堆黑人歌手中脫穎而出。不過早期的**Ain't no sunshine**、**Lean on me**確實受到大家喜愛，入選滾石500大歌曲。二十年來，不僅被人翻唱的次數多，成績也都很好。好萊塢影視圈更是鍾愛這兩首歌，電影經常引為配樂或插曲。

接下來介紹與比爾威瑟斯有關的Grover Washington Jr.小古徘華威頓，二十世紀末美國最傑出的黑人薩克斯風手、現代放克爵士樂之父。

「Lean On Me：The Best Of」Sony，1994

「Ultimate Collection」Motown，1999

　　Grover Washington Jr.（b. 1943，d. 1999）生於紐約州水牛城，繼承父親的衣缽，從小勤練薩克斯風。由於 Washington Jr. 具有深厚的爵士素養和精湛的演奏技巧，從 70 年代起廣受樂壇矚目。他體認到身為「爵士年代」結束後的爵士人，不丟一些新東西到傳統爵士樂裡是無法引起「搖滾年代」樂迷的興趣。

　　70、80 年代致力於推廣現代爵士樂，他的作品無論是創作爵士演奏曲、改編老爵士樂（如 Dave Brubeck 的 **Take five** 被他改為 **Take another five**）或與靈魂爵士歌手之合作歌曲如 **Just the two of us**（比爾威瑟斯共同創作，也負責歌唱部分），在藝術和商業上都獲得極大成就。例如 1981 年發行的雙白金專輯「Winelight」，是其生涯巔峰代表作，勇奪三座葛萊美獎。

集律成譜

- 「Lean On Me： The Best Of Bill Withers」Sony，1994。
- 經典專輯「Winelight」Elektra/Wea，1990。
 唱奏俱佳的完整版 **Just the two of us** 出自此張專輯。
- 「Grover Washington Jr. Anthology」Elektra/Wea，1990。
 除了收錄歷年自創的薩克斯風演奏曲外，還有多首歌唱曲如 **Just the two of us**、**Be mine (tonight)**、**The best is yet to come**。由知名黑人女歌手 Patti LaBelle 所演唱的 **The best is yet to come**，相當精彩，是我大學四年級開始接觸爵士樂的「入門」歌曲，推薦給您欣賞。

Billy Joel

Yr.	song title		Rk.	peak	date	remark
74	Piano man	500大#421	>120	25		額列/推薦
78	She's always a woman		>100	17	01	推薦
78	Just the way you are •		17	3(2)	04	強力推薦
78	Movin' out (Anthony's song)		>100	17		
78	Only the good die young		>120	24		額外列出
79	My life ▲		28	3(3)		推薦
79	Big shot		>120	19		額外列出
79	Honesty		>120	24		額列/強推
80	You may be right		75	7	05	
80	It's still rock & roll to me ▲		9	**1(2)**	0719-0726	推薦
80	Don't ask me why		>120	19		額列/推薦
81	Say goodbye to Hollywood		>120	17		額列/推薦
83	Tell her about it •		45	**1**	0924	額列/推薦

沒 有俊俏外型也不肯向商業低頭，堅持深具內涵之創作，比利喬沒讓大西洋對岸的艾爾頓強專美於前，堪稱是美國近代最偉大的 Piano Man。

國際知名的鋼琴家、創作歌手比利喬，與英國「鋼琴搖滾怪傑」艾爾頓強齊名。從73年推出第一首入榜單曲 **Piano man** 至今，專輯和唱片在全世界的銷售量已超過一億張，目前是在比吉斯之後排名全美第六。70年代末至80年代，獲得葛萊美及全美音樂大小獎項無數。90年代獲頒「葛萊美傳奇獎」（92年）及光榮入選「歌曲創作名人堂」（92年）、「搖滾名人堂」（99年）。

我們常說：「個性決定命運。」從資料來看，比利喬的人生和歌唱歷程，充滿傳奇色彩。早期事業不順利、緋聞不斷、三次婚姻、樂評曾對他很不友善、三番兩次出車禍住院、成名後嚴重的酗酒問題等，會有如此境遇，完全是因為他那隨性的藝術家特質所造成。這種性格或許讓他的創作力源源不絕，但相對的，可能也付出了一些代價。

Billy Joel本名William Martin Joel，1949年生於紐約市、住在長島。父母具有猶太血統，是來自法國和義大利的移民。幸運地生長在一個熱愛音樂的家庭，4

專輯「The Stranger」Sony，1998　　「Piano Man: The Very Best Of」Sony，2004

歲起接受古典鋼琴訓練，也經常隨家人欣賞各類型音樂和歌舞劇表演，10歲時在古典及爵士鋼琴上已有不錯的造詣。「學琴的孩子不會變壞」這句話無法用在他身上，叛逆青春期時，迷上拳擊還加入小幫派，屢屢打架鬧事。至到15歲，披頭四美國演唱會的電視轉播改變了他，「投筆從樂」，想當一位人人羨慕的偶像歌手。

　　64年加入一支小樂隊，4年後投效另一個在長島頗有名氣的樂團。70年與鼓手Jon Small組了Attila樂團，他們利用風琴創造出豐富音效，製作一張很特別的迷幻搖滾唱片。歌曲不受重視加上與團員的老婆Elizabeth Weber傳出戀情，一年後樂團宣告解散。71年Elizabeth改嫁與他，搬遷到洛杉磯謀求發展，除了與一家小唱片公司簽約發行首張個人專輯外，也為生活溫飽賣唱於各酒吧，當個「piano桑」。一連串失敗曾讓比利喬有輕生的念頭，並求助於心理治療。73年時機會來了，大公司Columbia對他在西岸「地下音樂圈」的表現頗為欣賞，主動與他簽下乙紙長年合約。首張具有自述概念的專輯「Piano Man」上市，同名單曲在74年春打入Top 30。**Piano man**以近乎巴布迪倫的民謠傳唱風格，藉由鋼琴和口琴敘述一位酒吧鋼琴手所觀察到的人生百態（台灣歌手黃舒駿曾有類似曲風的歌）。雖然商業名次不高，但藝術成就還不錯（滾石雜誌評選500大歌曲 #421），引起廣大注意，為他日後的成功奠定基礎。

　　當Columbia要求比利喬譜寫具有商業取向的歌曲時，他那隨性又不肯妥協的牛脾氣再度展現。左右為難的情況，讓接下來兩張專輯只勉強賣出十幾萬張，也沒推出什麼主打單曲。在唱片公司允許下，以一年多的時間旅行美國各大城市，到處演唱增加曝光機會，慢慢地那種與眾不同的創作風格被人所接受。比利喬早期作品

充分反應當時的美國生活，描述人物也相當深刻，像是「Streetlife Serenade」專輯的 **The entertainer**（74年 #34）；出自「Turnstiles」的 **Say goodbye to Hollywood**（81年才推出現場演唱單曲，熱門榜 #17）和 **New York State of mine**，都是這類佳作。**New York State of mine** 以東岸的爵士樂曲風、滄涼的歌聲搭配鋼琴和薩克斯風，唱出他在西岸奮鬥時之思鄉心情。如果西洋流行樂迷不自覺地喜歡76至80年比利喬的歌曲，那我應該恭喜您！因為您很容易就會迷上另一塊音樂領域—美國爵士樂。

1977年10月，「The Stranger」終於讓比利喬大放異彩，不僅獲得專輯排行榜冠軍，更是一張多白金唱片。至今共賣出千萬張，是「二十世紀美國最暢銷一百張唱片」第93名。其中主打歌 **Just the way you are** 是送給老婆 Elizabeth 的生日禮物，「不要為了討好我而改變妳自己，我就是愛妳現在的樣子……」旋律動聽、歌詞簡單又感人，真是一首傳唱百世的爵士抒情極品。雖然只拿下熱門榜雙週季軍（您可說它運氣不好，在「比吉斯門派」稱霸排行榜時無法獲得冠軍；也可以說它在 disco 橫行的78年，是一股清流），但葛萊美卻給與「平反」，榮獲年度最佳歌曲和最佳唱片兩項大獎。

比利喬早期的音樂風格在「The Stranger」中發揮得淋漓盡致。除了有意義或有趣（說故事）的歌詞外，所有歌曲都是由他親自彈奏，展現他在古典鋼琴上的造詣，然後又很自然巧妙地轉為活力四射的流行搖滾或爵士。而好搭擋、製作人 Phil Ramone 也功不可沒，為他找來一流的爵士樂師和薩克斯風手。像是 **Movin' out**、**Scenes from an Italian restaurant**（兩首都洋溢濃厚的義大利人文色彩）、**Only the good die young**（描述一位壞男孩引誘保守天主教家庭的女孩出來約會，唱出另一種幽默見解：與罪人一起歡要笑比和聖人一起流淚好…當罪人好玩多了…好人是不長命的…）、**She's always a woman**（唱出天下男人對愈神秘的女人之無可自拔）、**The stranger** 等，雖然只推出四首單曲並打入排行榜，但整張專輯9首歌都是佳作。接著在年底發行「52nd Street」，獲得專輯榜7週冠軍，第一首白金單曲 **My life** 出現於79年初。

雖然擁有連續兩年之成就，某些樂評依然認為比利喬只是譁眾取寵的流行藝人，根本算不上搖滾歌手。喬對這類評價相當介意，推出「反擊」專輯「Glass Houses」來證明他的「搖滾」實力。接連5首單曲在80年都打入 Top 40，其中 **It's still rock & roll to me**（從歌名就可看出他的「司馬昭之心」）終於拿下生

平第一個冠軍。可是，七百萬張專輯銷售量和白金冠軍單曲、再度葛萊美獎肯定，並沒有改善樂評人對<u>比利喬</u>不適合唱搖滾樂的看法，他也因而「鬱卒」了一兩年，苦思破解之道（常因構思音樂，煙酒過量、精神不濟而出車禍）。直到1983年專輯「The Innocent Man」，透過老式搖滾曲風展現他的多元創作，終於讓少數「硬頸」的樂評低頭。

　　從80年代以後到93年淡出流行樂壇（轉向幕後及古典音樂發展）為止，陸續發行多張專輯和25首上榜單曲（含兩首冠軍）。其中，85年推出的「Greatest Hits Vol. 1-2」，雖然當時只獲得專輯榜第6名，但細水長流之銷售量一直不墜，至今已賣出超過兩千萬張，榮登「二十世紀美國最暢銷一百張唱片」第5名。

　　退休後的<u>比利喬</u>曾多次與<u>強大媽</u>Elton John連袂舉辦大型演唱會，兩位英美鋼琴搖滾巨星互飆對方的歌或一起對唱個人的作品，廣大樂迷讚不絕口，建議趕快去買DVD來看。

♪ **餘音繞樑**
- **Just the way you are**
- **The stranger**
- **New York State of mine**

集律成譜
- 專輯「The Stranger」Sony，1998。
- 精選輯「Billy Joel Greatest Hits: Vol. 1-2」Sony，1998。右圖。

 〔弦外之聲〕

不知什麼原因？或許妻子身兼經紀人的角色混淆，也可能是<u>比利喬</u>多情浪漫又善變，送給第一任老婆 **Just the way you are** 後沒幾年，兩人於82年離婚。當時<u>比利喬</u>正在追求一位超級名模Christie Brinkley，為新歡譜寫 **Uptown girl**（收錄於83年專輯「The Innocent Man」），這次「贈歌」維持較久（85年底結婚，94年離異）。2004年<u>比利喬</u>55歲，娶了一位23歲年輕小姑娘Katie Lee，18歲的女兒當伴娘，與生母Christie同表欣慰和祝福。

Billy Paul

Yr.	song title	Rk.	peak	date	remark
73	Me and Mrs. Jones ●	15	*1(3)*	72/1216-1230	

極具爭議性的 **Me and Mrs. Jones**，將72年終<u>海倫瑞迪</u>的女權運動「國歌」**I am woman** 擠下冠軍寶座。在聽眾心裡，女權議題似乎不敵八卦緋聞。

Billy Paul本名 Paul Williams（b. 1934，賓州費城），音樂學校科班出身，母親是一位爵士樂愛好者和收藏家，而他的爵士高音唱功，顯然是孩提時代受到那些老爵士女歌手的影響。<u>保羅</u>成名甚早，50年代初期即活躍於賓州的俱樂部及地方電台，也跟一些爵士樂名家如 Dinah Washington、Miles Davis、Charlie Parker 合作。曾經自組三重唱，灌錄幾首評價不差的爵士單曲，接著因服兵役而暫別歌壇。退伍後待過三家唱片公司，發行了一些專輯。這幾家小公司改組頻繁，最後整合成費城國際唱片公司（Philadelphia International Records，PIR）。其老闆兼製作人 Kenny Gamble 希望他能配合新公司的風格，改唱有流行感的R&B歌曲。Gamble 將他手邊已寫好、另一首「愛上有夫之婦」的歌（類似「賽門和葛芬柯二重唱」68年冠軍曲 **Mrs. Robinson**）**Me and Mrs. Jones** 交給他唱。**Me**曲在72年9月打入排行榜，沒多久拿下熱門及R&B榜雙料冠軍，並讓<u>比利保羅</u>獲得73年最佳R&B男歌手葛萊美獎。

三十幾年前的美國社會也還很保守，像 **Me and Mrs. Jones** 這類離經叛道的歌，由<u>保羅</u>那種非正統靈魂吟唱法來詮釋，更增添了一股對不忠、背叛之告解所產生的罪惡感。不知道您聽得出來嗎？

「我們都明白這是不對的…但強烈的愛讓我無法冷靜…每次見面與離別都使我傷痛，可是明天此時此地，我們又會相聚。」

▌集律成譜

● 「Billy Paul：Super Hits」Sony/Epic，2002。右圖。

Billy Preston , Billy Preston with Syreeta

Yr.	song title		Rk.	peak	date	remark
69	Get back	The Beatles with Billy Preston	25	**1(5)**	0524-0628	額列/強推
72	Outa-space •		22	2	07	
73	Will it go round in circles •		8	**1(2)**	0707-0714	推薦
73	Space race •		>100	4(2)	1124	
74	*Nothing from nothing* •		*37*	*1*	*1019*	推薦
80	With you I'm born again	with Syreeta	21	4	04	男女對唱

雖然一大票人想當所謂的「第五名披頭」，但真正與披頭四合作發行唱片且受到一致肯定的卻是美國黑人鍵盤手比利普里斯頓。

　　Billy Preston（本名William Everett Preston；b. 1946，德州休士頓；d. 2006）3歲時就坐在媽媽腿上彈鋼琴，10歲為福音女歌手Mahalia Jackson伴奏管風琴。年紀輕輕即因超凡的彈奏技巧在福音及靈魂樂界小有名氣，不少知名靈魂歌手如山姆庫克、Little Richard「小理察」都聘他為幕後樂師，70年代之前相邀與他合作的還有披頭四、Sammy Davis Jr.小山米戴維斯、艾瑞莎富蘭克林等。

　　62年參與Little Richard在歐洲的巡迴演唱，到英國時認識披頭四，因欣賞彼此的音樂才華，交上了朋友。68至69年，披頭四正著手錄製「Get Back」和「Abbey Road」專輯，由於當時他們已有嫌隙，工作並不順利，George Harrison喬治哈里森（見後文介紹）甚至拂袖而去。結果哈里森跑去看雷查爾斯的演唱會，發現老友普里斯頓在台上，事後邀他到錄音室協助錄製專輯。在「外人」面前總不好意思再吵架，兩週後「Get Back」終於完工，其中有好幾首歌如**Get back**、**Don't let me down**等，普里斯頓也參與演奏電子琴（**Get back**之solo間奏即是保羅麥卡尼為讓他展現琴藝而修改加入的）。披頭四因感念普里斯頓之襄助，在推出**Get back**（69年英美兩地冠軍曲）時特別冠上他的名字，以共同名義發表，這是空前絕後的創舉。披頭四亦邀請普里斯頓加入Apple唱片公司，發行了3張評價不錯的個人專輯。

　　隨著披頭四解散和Apple公司倒閉，普里斯頓只好回美國發展個人事業。72至74年，在A&M公司旗下推出3張專輯，共有4首打進熱門榜Top 5的單曲。**Outa-**

「Ultimate Collection」Hip-O，2000

「The Essential Syreeta」Polygram，2001

space、**Space race**是具有迷幻搖滾味道的靈魂演奏曲，而 **Will it go round in circles**、**Nothing from nothing**則為自創兼自製、備受好評之經典流行靈魂冠軍曲。75年後，也許是太多人（單飛後的披頭四3人，麥卡尼除外；滾石樂團等）想找他合作，荒廢了個人表現，但創作功力不減，如75年Joe Cocker（見後文介紹）的名曲**You are so beautiful**則是由他所寫。直到1980年與Syreeta Wright（此黑美人不管膚色，專嫁有才氣的男歌星，分別是Stevie Wonder史帝夫汪德、Quincy Jones昆西瓊斯、Michael Bolton麥可波頓的前妻）對唱了幾首歌如**With you I'm born again**，讓他再度回到排行榜。

集律成譜

- 「Ultimate Collection」Hip-O Records，2000。
 比利普里斯頓曾翻唱**Get back**，此張精選集難得收錄進來。

〔弦外之聲〕
英國有部歌舞喜劇Sgt. Peppe's Lonely Hearts Club Band（源自披頭四的同名概念專輯），78年底被好萊塢改拍成電影（台灣翻成「萬丈光芒」），由比吉斯兄弟領銜主演。普里斯頓客串軋一角，並演唱了靈魂版**Get back**。

Billy Swan

Yr.	song title	Rk.	peak	date	remark
75	I can help ●	43	**1(2)**	74/1123-1130	

永 恆的Elvis Presley艾維斯普萊斯利是許多後起歌手崇拜與模仿之偶像，Billy Swan學貓王還真有三分樣，為他賺到一首冠軍曲而留名排行榜。

　　Billy Lance Swan（b. 1942，密蘇里州）是位詞曲作家、樂師（鍵盤、吉他），年輕時寫過不少「詩詞」被人引用作為歌曲。比利史旺早期對鄉村音樂頗有興趣，但後來受到搖滾樂的影響而迷上「貓王式」搖滾。

　　生涯轉捩點發生於60年代末，史旺為了圓夢跑到曼菲斯貓王的住所「朝聖」。在這段期間參與民謠皇帝巴布迪倫的專輯錄製工作，也認識了Kris Kristofferson（見後文介紹）並成為好朋友。Kristofferson邀史旺參加他的國際巡迴演唱，前後共兩次。第二次合作結束，史旺結婚成家，Kristofferson夫婦（見後文Rita Coolidge介紹）合送他一台RMI管風琴當作賀禮。沒多久，史旺與愛妻坐在風琴前邊彈邊唱，一段旋律和歌詞孕育而生。這就是74年底獲得兩週冠軍的貓王式搖滾歌曲 **I can help**，比利史旺也因而一曲成名。

　　其實史旺的歌聲還不錯，只可惜一直模仿貓王之唱法而走不出自己的風格。聆賞精選輯就可發現，他當紅時期的歌，每首都差不多那個調調，像是年輕貓王唱歌（聲音比較高、沒那麼渾厚）。我只能說，在樂迷心中，貓王是無人能取代的！

集律成譜

- 「The Best Of Billy Swan」Sony，1998。
 右圖。
 裡面收錄一首翻唱貓王的 **Don't be cruel**，
 是慢板抒情的ㄡ，very interesting！

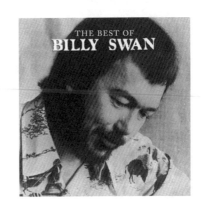

Blondie

Yr.	song title		Rk.	peak	date	remark
79	One way or another	500大#298	>120	24		額列/推薦
79	Heart of glass •	500大#255	18	**1**	0428	強力推薦
80	**Call me •**	500大#283	**1**	**1(6)**	**0419-0524**	推薦
81	The tide is high •		17	**1**	0131	額列/強推
81	Rapture •		15	**1(2)**	0328-0404	額列/推薦

不要被女主唱那美豔外貌及性感聲音所誤導，以為他們「賣色不賣藝」，Blondie「金髮美女」其實是一個在商業和藝術上都很成功的新浪潮樂團。

1974年8月，吉他手Chris Stein（b. 1950，紐約市）在紐約遇見了一位小樂團女主唱Deborah Harry（暱稱Debbie黛比；b. 1945，佛州邁阿密），兩人相識甚歡，決定招兵買馬共組樂團。74至76年，雖然更改兩次團名，團員也異動頻繁（最後維持五名男樂師一名女主唱），但在紐約的俱樂部及私人會所闖出了名號。76年以「金髮」的黛比為樂團形象訴求，正名為Blondie，並獲得Private Stock Records（PSR）的乙紙合約，推出首張樂團同名專輯。77年，PSR被英資唱片公司Chrysalis所併購，大公司投資更多的心血在這個新興樂團身上。發行第二張專輯「Plastic Letters」，單曲 **Denis**、**Presence dear** 轟動全英國。

此時，樂團的雛型和風格在製作人Richard Gottehrer之雕塑下已逐漸確立，雖然黛比不能代表整個Blondie（其他男性成員的創作和音樂實力都非常出色），但不可否認，她的美豔外表與不羈個性是新樂團較易受到注目的決定性因素。Blondie初期模仿Randy & The Rainbows的演唱方式，並加入60年代女子樂團特有的輕鬆搖滾調調，就如一位性感成熟卻天真的女人和一群不修邊幅的龐克男隊員混在一起，成功塑造出表面復古懷舊（服裝造型，搖滾）骨子裡卻新潮時髦（流行風格，龐克）之形象和音樂。為了將英國成功的經驗帶回美國，特別邀請有「暢銷曲製造機」稱號的商業炒手Mike Chapman擔任製作人，共同打造第三張專輯「Parallel Lines」。大部份的歌曲是由團員所創作（以黛比和Chris為主），雖然只有79年一首單曲 **Heart of glass**（滾石雜誌500大 #255）在英美兩地同時獲得冠軍，專輯卻在榜上停留兩年（英國冠軍，美國#6），持續熱賣超過雙白金。

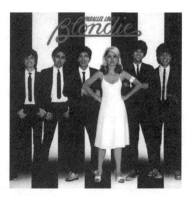

專輯「Parallel Lines」Capitol，2001

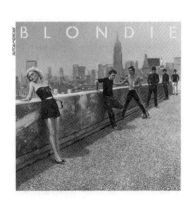

專輯「Autoamerican」Capitol，2001

「Parallel Lines」裡還有不少新浪潮搖滾佳作，樂評給與很高評價，並認為是展現Blondie音樂風格最完美的唱片，16年後被選入「二十世紀百大經典專輯」。

「Parallel Lines」最大的成就在於企圖化解流行與搖滾之對峙。利用活潑明朗且高品質的多元魅力，非常技巧地避開「重搖滾」之無病呻喊和「後龐克」的艱澀困境。以奔放搖滾為經、激情龐克為緯，摻雜一些流行disco節奏，不愧是新浪潮音樂運動的指標專輯。不過，有得必有失，**Heart of glass**向流行低頭，在排行榜取得好成績以及促銷專輯的商業行為（如LP專輯附贈黛比性感撩人的海報，據聞是當時英美男歌迷房間牆壁上的不二之選，小弟我也有乙張），雖然多了不少流行聽眾，但也引發龐克搖滾迷的撻伐和抵制。黛比為了此事，還向堅持不走商業曲風的貝士手Nigel Harrison解釋並致歉。

80年李察基爾主演的電影American Gigolo「美國舞男」，其主題曲是由德國唱片人Giorgio Moroder（見後文Donna Summer介紹）所譜。當時他想找Fleetwood Mac的玉女Stevie Nicks來唱，沒想到被婉拒，轉而求助同樣具有中性慵懶歌聲的黛比。黛比不僅答應，還幫忙填詞，並將它改成輕快且帶有新浪潮味道。這首電影主題曲**Call me**（500大歌曲#283）在Blondie無心插柳但精彩的演唱下，稱霸6週冠軍並獲得80年年終單曲榜第一名。美國排行榜歷史上，出自電影原聲帶並獲得年度總冠軍的歌曲只有三首，最早是67年Lulu的**To Sir, with love**；接下來74年芭芭拉史翠珊的**The way we were**；最後就是**Call me**。

在協助錄製「美國舞男」電影原聲帶的同時，Chapman也持續為Blondie製作第四、五張專輯。其中以「Autoamerican」的成績較好，嘗試新曲風的**The**

tide is high和**Rapture**於81年初都拿下冠軍。**Rapture**有一段配合節拍半唸半唱的副歌，非常特別，類似Hip-Hop或Rap，可算是「饒舌歌」鼻祖。為何黑人饒舌歌會成為現今西洋音樂的主流？老樂迷大概永遠搞不清楚。其實除了**Rapture**之外，早在70年代中期一些唱得快也唸得快的鄉村歌曲（如74年Ray Stevens的**The streak**）就有Rap的影子。只是像我這種「沒有慧根」的中年搖滾迷，實在不懂得欣賞這類鄉村音樂，也無法「預見」它可能帶來的巨大影響。

　　1982年Blondie推出第六張專輯後，因各人忙各自的事業而宣告解散。黛比除了繼續在歌壇奮鬥外也朝電影圈發展，不過都沒有突出的表現。99年，昔日酷似性感女神瑪麗蓮夢露的熟女雖已成為歐巴桑，但魅力不減當年。復出重組樂團，推出新專輯，並以單曲**Maria**獲得英國排行榜冠軍，幸運地完成一項難得紀錄—唯一於70、80、90三個年代擁有英國冠軍曲的美國樂團。2005年底，在我整理Blondie的資料、準備下筆時，榮登美國「搖滾名人堂」。

♪ 餘音繞樑

• The tide is high

在一個偶然機會，接觸John Holt所寫的**The tide is high**（這是Blondie四首冠軍曲中唯一非自創）。大家一致同意這是首非常獨特且動聽的歌，而製作人Chapman也認為如果由他們以新浪潮基調加上黛比慵懶又挑逗的唱法來重新詮釋雷鬼樂（reggae），將會是另一首暢銷曲。我們常說：「音樂無國界。」雖然雷鬼是源自牙買加的民族音樂，但早在60、70年代，美國樂壇就有類似雷鬼的曲風，如Paul Simon的作品、72年Johnny Nash的**I can see clearly now**（見後文介紹）。雷鬼樂之全盛時期在80年代末，世界各地都有融合自己音樂特色的雷鬼歌曲。台灣歌壇也不遑多讓，女歌手李麗芬在87年所唱的「城市英雄」就是具有代表性的國語版雷鬼。

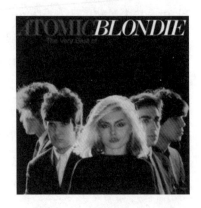

▌集律成譜

• 專輯「Parallel Lines」Capitol，2001。

•「Atomic：The Very Best Of Blondie」EMI Int'l，1999。右圖。

Blue Swede

Yr.	song title	Rk.	peak	date	remark
74	Hooked on a feeling •	20	**1**	0406	
74	Never my love	>100	7		推薦

由於Blue Swede的主唱擁有符合美式搖滾之優異唱腔，翻唱**Hooked on a feeling**大受歡迎，成為首支在美國排行榜拿下冠軍單曲金唱片的瑞典樂團。

　　一位英美兩地音樂和電視圈的娛樂名人Jonathan King，改編<u>彼傑湯瑪士</u>的**Hooked on a feeling**（69年熱門榜#5），重新在英國發行。EMI唱片公司瑞典分部經理聽聞後，覺得若由旗下的紅歌手Björn Skifs（b. 1947，瑞典Dalarna County）來唱可能會更好。

　　Björn Skifs歌藝精湛，成名甚早，14歲時組了一個搖滾樂團，在瑞典小有名氣。69年離團單飛推出專輯「Denim Jacket」，頗受歐洲樂迷喜愛。72年加入EMI，集合瑞典頂尖樂師重組樂團，名為Blablus（等於英文blue denim shirt藍色粗棉布襯衫之意，源自專輯名Denim Jacket），所灌錄的搖滾版**Hooked on a feeling**在瑞典大獲成功。74年初，以新團名Blue Swede發行單曲，打入美國排行榜，4月6號拿下冠軍。巧合的是，日後名聞國際的瑞典樂團ABBA也在當天獲得「歐洲電視歌唱大賽」冠軍。同年還有一首翻唱67年The Association的亞軍曲**Never my love**成績也不錯，值得推薦。74年以後，樂團大多留在歐洲發展，少有歌曲打進美國排行榜，算是驚鴻一瞥的one-hit wonder。

Björn Skifs個人專輯唱片封面

「The Golden Classics」Collectables，1998

The Blues Brothers

Yr.	song title	Rk.	peak	date	remark
79	Soul man	>100	14		推薦
80	Gimme some lovin'	>100	18	07	

在70年代末期成立的白人靈魂藍調合唱團The Blues Brothers，排行榜成績雖不亮眼，但因為一部以他們為主題的喜劇電影而聲名大噪。

美國NBC電視台在週末有個綜藝節目「Saturday Night Live」，1976年，Joliet Jake Blues（本名John Adam Belushi；b. 1949，芝加哥；d. 1982；主唱、矮胖）和Elwood Blues（本名Daniel Edward "Dan" Aykroyd；b. 1952，加拿大Ottawa；合音、高瘦）是節目中音樂喜劇客串的搞笑藝人，78年4月組成樂團後曾回到節目作正式表演。77年10月，Belushi受到年輕藍調歌手Curtis Salgado影響，他們有個共同想法─對搖滾有點膩又痛恨disco，靈魂和藍調是最愛。邀請名樂師、以Belushi和Aykroyd為主，成立The Blues Brothers「布魯斯兄弟」合唱團，借用Salgado之裝扮和造型（墨鏡加復古黑西裝）以及略帶滑稽的舞台表演作為「註冊商標」。78至80年推出專輯和多首Top 40單曲，其中以翻唱Sam and Dave的舊作**Soul man**最具代表性。80年，好萊塢的名製作和導演，以合唱團為主題拍攝了一部電影The Blues Brothers「龍虎雙霸天」。雖是歌唱喜劇片，不少巨星受邀客串演出以「宣揚」靈魂藍調音樂，除了前文介紹過的艾瑞莎富蘭克林之外，雷查爾斯、詹姆士布朗等也在其中。另外，以25年前的電影拍攝技術而言，在芝加哥市區那段飛車追逐情節，處理得相當細膩、精彩。

現今Dan Aykroyd已發福，在好萊塢混得不錯，當紅二線男星，不少電影如「魔鬼剋星」、「珍珠港」、「當我們ㄍㄟ在一起」…裡可見到他。

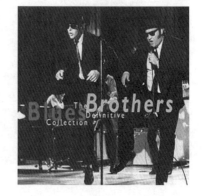

集律成譜

• 「The Blues Brothers Definitive Collection」
 Atlantic/Wea，1992。右圖。

Bo Donaldson & The Heywoods

Yr.	song title	Rk.	peak	date	remark
74	Billy, don't be a hero ●	21	**1(2)**	0615-0622	推薦

英國作曲家所寫、帶有反戰意味的歌，趕搭越戰「末班車」，由英美兩地的樂團同時在排行榜上較勁，結果美國民謠版勝出，拿下雙週冠軍。

Billy, don't be a hero是一首發人省思的哀傷歌曲。描述一名青年Billy從軍參與美國內戰，不顧未婚妻的叮嚀，逞英雄而陣亡。部隊寄來一封信，告知Billy如何英勇戰死，同袍以他為榮，未婚妻看完後悲憤地將信撕毀。這首歌由英國詞曲搭檔Mitch Murray和Peter Callander所作，74年初交給所屬公司的樂團Paper Lace（見後文介紹）灌錄，拿下英國排行榜冠軍。

當時美國雖逐漸自越戰撤離，社會上依舊迷漫反戰氣氛，Murray認為應趕快將歌曲推向美國市場，但陰錯陽差鬧雙胞。Paper Lace的搖滾版由Mercury公司直接發行，而ABC公司則找來在辛辛那提頗有名氣、歌手Robert Walter "Bo" Donaldson領軍的七人民謠團體Bo Donaldson & The Heywoods重新錄唱。一首歌由兩個樂團同時發行單曲，前後於相近的時間（4月底）分別入榜，這種情形在西洋流行歌壇不常見。兩大陣營各有支持電台，灌水點播大力放送，結果以軍用響鼓及笛子配樂、輕快活潑的民謠版獲勝。不到兩個月登上王座，單曲唱片狂賣超過300萬張，讓Bo Donaldson & The Heywoods這個一曲團體留名青史。

集律成譜

• 精選輯「The Best Of Bo Donaldson & The Heywoods」Varese Sarabande，1996。右圖。

Bob Dylan

Yr.	song title	Rk.	peak	date	remark
73	Knockin' on heaven's door	500大#190	>100	12	推薦

美國民謠皇帝巴布迪倫於60年代的輝煌成就和經典作品，影響後世音樂發展長達三十年，在搖滾樂史上擁有無比尊榮的地位。

Bob Dylan本名Robert Allen Zimmerman（b. 1941），出生於明尼蘇達州一個老礦村，從小就有過人的音樂天賦，彈得一手好吉他。18歲時來到紐約附近的格林威治村，受益於民歌前輩Woody Guthrie。雖然迪倫的半吟半唱及帶有鼻音之破鑼嗓子不能算是「好」歌手，但在整體音樂表現和創作上卻獨具魅力。迪倫以像詩一般的文字將人生百態投映在簡單的歌曲中，無論社會公義或政治議題（反戰、黑人民權）還是平常人的喜怒哀樂，在他筆下都蘊含著值得深思的生活哲理。

60年代是迪倫音樂創作的全盛時期，太多經典傑作為人稱頌，如65年**Like a rolling stone**被選為二十世紀500大歌曲第一名。四十年來，迪倫的音樂成就不在於有多少排行榜流行單曲，而是以創作性專輯（多張白金冠軍專輯唱片）受到樂評和歌迷的一致讚賞。更因為他在新音樂表現手法上的勇於探索以及身為藝人需有社會責任之自覺，才是迪倫受人尊敬的地方。65年，在專輯和演唱會中率先以電吉他取代木吉他，用搖滾節奏演唱民謠。從此，民歌開始搖滾，樹立了搖滾樂的新里程碑，影響深遠。進入70及80年代，物換星移、整個音樂大環境改變的結果，讓民謠搖滾有時不我予之感。迪倫在創作氣勢上明顯衰弱許多，但專輯的品質（如75年發行的百大經典專輯「Blood On The Tracks」）依然受到肯定，銷售量及歌壇「一哥」的地位仍屹立不搖。以巴布迪倫對搖滾樂的貢獻，88年入主「搖滾名人堂」及 94年葛萊美終生成就獎，那是一定要的啦！

集律成譜

- 「The Essential Bob Dylan」Sony BMG，2002。右圖。

Bob Seger & The Silver Bullet Band

Yr.	song title	Rk.	peak	date	remark
77	Night moves	55	4	03	強力推薦
78	Still the same	52	4		強力推薦
78	Hollywood nights	99	12		
79	We've got tonight	94	13		推薦
80	Against the wind	51	5	06	推薦
80	Fire lake	67	6	05	
81	*Tryin' to live my life without you*	>100	5	1107	

既生瑜（Bob Seger巴布席格）何生亮（Bruce Springsteen布魯斯史普林斯江），美國藍領階級搖滾樂也上演三國演義「瑜亮情結」的戲碼。

本名Robert Clark Seger（b. 1945，底特律），父親是福特汽車公司的駐廠醫師，在席格小時候拋妻棄子，母親只好帶著兄弟們搬到工人和貧民所居住的社區，這種幼年困苦生活與他將來成為「藍領音樂」代言人有一定的關聯。中學時加入地方樂團，是位稱職的鍵盤、吉他手，隨著樂團在密西根州演出，也逐漸嶄露歌唱及創作的才華。68席格年自組Bob Seger System（後來老鷹樂團的Glenn Frey曾經參與），並和Capitol公司簽約。從68到71年，發行了4張搖滾專輯、3首Top 20單曲，其中成名曲**Ramblin gambling man**最令人印象深刻。

或許碰到瓶頸，還是有什麼糾葛？席格解散了樂團，到大學去進修。73年重返歌壇，自設唱片公司當老闆，密集推出3張專輯，但市場反應不好。早期席格的音樂以重搖滾為主，並明顯呈現出受到密西根藝人如Mitch Ryder、The Detroit Wheels及黑人搖滾大師Chuck Berry恰克貝瑞的影響。席格的創作頗有內涵，不完全是「無病嘶吼」，有些作品還是難得一見的反戰「重搖滾」歌曲。

74年，找來五名優秀樂師組成The Silver Bullet Band「銀色子彈」作為幕後樂團，並回到Capitol公司懷抱。75至81年是席格歌唱事業的巔峰期，共推出6張專輯和7首Top 20單曲，其中三張專輯「Live Bullet」、「Night Moves」、「Stranger In Town」叫好（四星評價）又叫座（白金唱片）。再出發獲得好評，除了樂師們精彩的技藝外，調整重搖滾曲風成帶有節奏藍調及中慢板民謠味道，

專輯「Stranger In Town」Capitol，2001　　　　　「Greatest Hits」Capitol，1994

以順應市場主流，才是成功的關鍵。例如**Night moves**、**Still the same**就是這種改變下的抒情搖滾傑作。另外，**We've got tonight**被改成男女對唱版，由Kenny Rogers和Sheena Easton翻唱到第6名（83年）。80年獲得熱門榜#5的**Against the wind**也是首佳作，94年一部虛構的傳記電影Forrest Gump「阿甘正傳」裡的主角Gump瘋狂跑步橫越美國時，聽到不少經典名曲，**Against the wind**在其中。80年代以後持續活躍於歌壇，87年以艾迪墨菲所主演的「比佛利山超級警探續集」電影主題曲**Shakedown**，拿到生平唯一一首熱門榜冠軍。

　　巴布席格的搖滾樂替小人物發聲，經常被拿來與有「工人皇帝」之稱的布魯斯史普林斯汀相比，而且被比了下去。這對席格來說有點不公平，我認為他是真正來自基層、「瞭解」基層，不像史普林斯汀只強調自大的美國精神。當一下周瑜也無妨，不會改變他是美國「中西部搖滾樂派」先驅者的地位，對後世搖滾巨星John Cougar及Michael Stanley Band有重大啟發。2004年也入選「搖滾名人堂」。

集律成譜

- 精選輯「Bob Seger Greatest Hits」Capitol，1994。
- 「Forrest Gump The Soundtrack」Sony，1994。
 從這張唱片的副標題34 American Classics On 2 CDs，就可知道原聲帶裡收錄不少60至80年代的經典歌曲，如70年代的**Sweet home Alabama**（Lynyrd Skynyrd）、**Running on empty**（Jackson Browne）、**Go your own way**（Fleetwood Mac）、**On the road again**（Willie Nelson）等。

Bob Welch

Yr.	song title	Rk.	peak	date	remark
78	Sentimental lady	78	8	77/12	推薦
78	Ebony eyes	96	14		強力推薦
79	Precious love	>120	19		額列/推薦

雖然Bob Welch離團單飛的個人表現不甚理想，但之前填補Fleetwood Mac吉他手空窗期的貢獻，為日後佛利伍麥克樂團在美國之驚人發展打下基礎。

　　Bob Welch巴布威屈（本名Robert Welch；b. 1946，洛杉磯）生於演藝世家，父親為派拉蒙電影公司的製片，母親則是影歌雙棲明星。從小學習音樂，主修豎笛，但後來對爵士及藍調搖滾有興趣而改練吉他。71年搬到巴黎居住，想申請進入巴黎大學就讀（在UCLA唸過法文系）但遭拒絕，也因為如此，威屈才正式走上音樂這條路。當時來自英國的Fleetwood Mac（見後文介紹）兩位吉他手離去，於是找他一起打拼。在這段期間，除了擔任主奏吉他外也負責寫歌，72年「Bare Tree」和73年「Mystery To Me」專輯是他為佛利伍麥克樂團所奉獻的代表作。

　　74年因感到「江郎才盡」而要求離團。經過三年的休息，Capitol唱片公司將他網羅，發行4張個人專輯。基於情誼，佛利伍麥克團長Mick Fleetwood邀請威屈參加他們在美國的巡迴公演，順道幫他打歌。果然，有了如日中天聲望樂團的加持，77、79連續兩張白金專輯「French Kiss」、「Three Hearts」以及3首好歌 **Sentimental lady**（72年的舊作重新翻唱）、**Ebony eyes**、**Precious love**也都順利獲得排行榜Top 20的肯定。

74年Welch（左）在Fleetwood Mac時之照片

「The Best Of Bob Welch」Rhino，1991

Bobby Vinton

Yr.	song title	Rk.	peak	date	remark
72	Sealed with a kiss	87	19		推薦
74	*My melody of love* •	>100	3(2)	11	

七十年代台灣聽西洋歌曲的風氣才逐漸成熟，老牌「情歌王子」巴比溫頓在60年代的不朽冠軍經典，還不如一首翻唱曲 **Sealed with a kiss**。

Bobby Vinton巴比溫頓（本名Robert Stanley Vintula Jr.；b. 1935，賓州匹茲堡）16歲時即靠唱歌賺錢，半工半讀完成大學音樂作曲學位。溫頓是全才型藝人，唱歌（聲音柔美清澈）、作曲、玩樂器樣樣都行。60年與Epic公司簽約，開始了長達30年的演藝之路。62年起陸續出現4首冠軍曲 **Roses are red**、**Blue velvet**「藍絲絨」、**There! I've said it again**、**Mr. lonely**，因這些單曲在排行榜的傲人表現，音樂媒體給他一個封號─搖滾紀元最傑出的情歌王子。

來到70年代，老式情歌式微，入榜單曲不多。74年 **My melody of love** 是一首以波蘭文所寫和演唱的歌，非常特別。另外，翻唱62年 Brian Hylan 的季軍曲 **Sealed with a kiss** 雖只打進熱門榜 Top 20，但因清新動聽之編曲加上柔美感人的歌聲，紅遍了寶島，比原唱還出名！回想起來，當時有多少台灣年輕人沉醉在這首浪漫情歌中，無論熱戀還是失戀，都以此「芭樂經典」代言、以吻封箋。

75年後，巴比溫頓轉向主持電視音樂節目和電影圈發展，也是頗有成就。現已退休，並將演藝的棒子交給了下一代。

「All-Time Greatest Hits」Varese，2003

「The Best Of Bobby Vinton」Sony，2004

B

Bonnie Tyler

Yr.	song title	Rk.	peak	date	remark
78	It's a heartache ●	24	06		強力推薦

塞翁失馬，焉知非福！Bonnie Tyler 邦妮台勒因聲帶手術後的復原不良，反而以特殊沙啞嗓音將 **It's a heartache** 作了最佳詮釋。

　　Bonnie Tyler 本名 Caynor Hopkins（b. 1953，英國南威爾斯人）。17歲參加才藝競賽，獲得歌唱第二名，這使她有勇氣以主唱身份組了一個樂團，在威爾斯當地的酒吧及俱樂部作業餘表演。75年與 RCA 公司簽約，發行兩首單曲和第一張專輯。76年底走紅英國時，因聲帶長繭必須要治療，但不知為了宣傳唱片還是其他原因，沒有聽從手術後6週內不得說話的專業建議，此後，講話、唱歌的聲音變成乾啞。台勒和唱片公司並未因此喪志，反而利用她特殊沙啞嗓音錄製了第二張專輯，其中主打單曲 **It's a heartache** 在英美兩地排行榜同時拿下 Top 5 好成績，紅遍了全世界。西洋歌壇突然冒出一位金髮、湛藍眼珠、同樣來自英國、歌聲類似「搖滾公雞」洛史都華的女歌手。

　　It's a heartache（帶點鄉村味道）的成功讓 RCA 傾向將台勒推入鄉村歌曲市場，但她卻想唱搖滾，在這種不情願情況下所發表之作品當然無法受到認同，因此遭 RCA 解約。83年，遇見了詞曲作家、製作人 Jim Steinman，Steinman 介紹 CBS 與台勒簽約，並將新作 **Total eclipse of the heart** 交給她唱。四週冠軍及另外兩首與電影有關之單曲，再次讓台勒於80年代中期揚名國際。2001年電影 Bandits「終極搶匪」引用 **Total eclipse of the heart** 和 **Holding out for a Hero**（女主角凱特布蘭琪在劇中跟著唱）作為插曲，相當傳神。動畫名片「史瑞克2」最後結局，「神仙教母」也唱了 **Holding** 曲。

集律成譜

● 精選輯「Bonnie Tyler Definitive Collection」
　Sony，1995。右圖。

Boston

Yr.	song title		Rk.	peak	date	remark
76	*More than a feeling*	500大#500	*>100*	*5*	*11*	強力推薦
77	Long time		>100	22		
78	*Don't look back*		*93*	*4*	*10*	推薦

擁有麻省理工學院碩士學位的Tom Scholz，是西洋搖滾藝人中學歷最高的。也因為他的求好心切和完美主義，每隔八年才發新片，讓喜歡他們的樂迷望穿秋水。

　　透過Boston樂團，「鬼才」Tom Scholz（b. 1947，俄亥俄州）實現他的搖滾夢。Scholz於69年取得機械工程學位後，加入波士頓當地的一個業餘樂隊，向吉他手Barry Goudreau請益，棄鍵盤改練吉他，沒幾年，吉他造詣已達爐火純青境界。翅膀硬了後，號召有志青年（包括主唱Bred Delp），正式成立Boston樂團。Scholz在自家地下室建構一個擁有12軌設備的專業錄音室，將他多年的搖滾作品錄成demo帶寄給各唱片公司，最後獲得Epic的青睞。76、78年各發行一張令人瞠目結舌的專輯，收錄於首張專輯之成名曲**More than a feeling**雖然只拿下熱門榜#5，但悅耳流暢旋律加上華麗編曲，讓電台DJ愛不釋手、瘋狂播放。連帶使專輯在入榜期間內賣出800萬張（至今共1700萬張），目前仍是樂團「初登板專輯」銷售量最高之紀錄。主唱Delp獨特的高昂嗓音，配合Goudreau和Scholz的「吉他魔法」，讓70、80年代的重搖滾產生不同風貌，因此有power pop rock稱號。等了8年第三張專輯問世（唱片公司不耐久候還為此鬧上法院），86年，抒情搖滾佳作**Amanda**終於為樂團拿下唯一的熱門榜冠軍。

Tom Scholz，摘自www.alum.mit.edu.com。　　「Boston Greatest Hits」Sony，1997

Boz Scaggs

Yr.	song title	Rk.	peak	date	remark
76	Lowdown •	49	3(2)	1009	強力推薦
77	Lido shuffle	74	11		推薦
80	Breakdown dead ahead	97	15	05	
80	Jo Jo	89	17	08	強力推薦
80	Look what you've done to me	>100	14	10	推薦
81	Miss Sun	99	14	02	額外列出

我給Boz Scaggs巴茲司卡格斯這位歌壇老將「超級變色龍」的封號。從60到90年代您所想到的流行音樂曲風，他都勇於嘗試，也還唱得不錯。

　　William Royce "Boz" Scaggs（b. 1945，俄亥俄州人）是來自德州的歌手、詞曲作家、吉他手。59年在達拉斯一所高中就讀，當時學校有個由吉他手Steve Miller（見後文介紹）所組的業餘樂團The Marksmen，Scaggs加入他們並擔任主唱。高中畢業後追隨Miller返回他的故鄉，一起進入威斯康辛大學，也繼續搞樂團。從高中到大學這段期間，因為待在Miller的樂團，練就一身演唱藍調搖滾歌曲之功力。沒有唸完大學先「落跑」，到倫敦和瑞典發展個人演唱事業，也與一些歐洲的節奏藍調、靈魂、爵士樂團合作，66年發行過第一張唱片。67年返回舊金山，與老同學再度攜手，此時，Steve Miller Band已正式成軍，Scaggs受邀參與樂團頭兩張專輯的錄製。Steve Miller Band初試啼聲獲得好評，Scaggs居功厥偉，自然引起唱片公司的注意。Atlantic率先找他簽約，於69年推出個人正式的首張專輯，雖然叫好不叫座，但歌壇自此出現一位唱靈魂藍調的年輕白人歌手。

　　首張專輯沒有一鳴驚人，Scaggs苦思破解之道。尋找一群優秀的樂師（Toto樂團的前身）建立長期合作關係、向市場主流靠攏、更換東家（Columbia），76年生涯巔峰代表作「Silk Degrees」終於誕生。此專輯獲得4星評價，在銷售及排行榜的成績也很好（專輯榜亞軍，歐洲各國專輯榜冠軍）。Scaggs的才華在這張唱片中充分發揮，展現多元曲風，像是靈魂味十足的**Lowdown**（熱門榜#3）、**What can I say**；三首Pop如**Lido shuffle**（熱門榜#11）；兩首搖滾和三首抒情，其中包括後來被Rita Coolidge唱紅的MOR經典 **We're all lone**。

專輯「Silk Degrees」Sony，2007

「My Time：Anthology」Sony，1997

　　1977年底推出第三張專輯，但好成績難以為繼。沉潛了兩年，80年再度以「Middle Man」（從專輯名稱可看出他繼續走大眾中間路線）及四首Top 20單曲 **Jo Jo**（帶有disco節奏的靈魂歌曲）、**Breakdown dead ahead**（藍調搖滾）、**Look what you've done to me**（慢板抒情）、**Miss Sun**（流行MOR）重回排行榜。

　　80、90年代持續在唱歌，但活躍程度已不如70年代，偶爾舉辦巡迴演唱，有特定歌迷（在日本很紅）。至於所發表的錄音室專輯則回歸根本（靈魂和爵士），但也有嘗試結合新的曲風如Hip-Hop。

集律成譜

- 「My Time：A Boz Scaggs Anthology 1969-1997」Sony，1997。
 29年的精華當然多元又豐富。有類似B. B. King比比金的純藍調歌曲以及上述各式靈魂、搖滾、流行、抒情之作品，甚至還有鄉村歌曲，是兩張一套「399吃到飽」的經典選輯。

Bread , David Gates

Yr.	song title		Rk.	peak	date	remark
70	Make it with you •²		13	**1**	0822	額列/推薦
71	If		61	4	05	
71	*Baby I'm-a want you*		>100	*3(2)*	*12*	推薦
72	Everything I own		52	5	0318	
72	Guitar man		>120	11		額列/推薦
77	Lost without your love		70	9		強力推薦
78	Goodbye girl	David Gates	47	15		推薦
78	Took the last train	David Gates	>120	30		額列/強推

儘管合作期間很短，也沒有多少暢銷曲，大衛蓋茲所領導的Bread「麵包」樂團以抒情又柔美之歌聲，替我們唱出心中那些無法磨滅的記憶。

David Gates大衛蓋茲（b. 1940，奧克拉荷馬州）的嗓音柔和、清晰昂亮，吉他也彈得不錯。68年，當蓋茲聽說女友的哥哥Leon Russell（之前兩人曾合組過樂團）在洛杉磯音樂圈混得還不錯，跑去投靠。Russell為蓋茲介紹一些幕後工作，而他的表現也沒令人失望。隔年為Rob Royer（主唱、吉他）和James Griffin（作曲、和聲）所組的二重唱製作唱片時，相見投緣，決定一起共組新樂團，命名為Bread「麵包」。加州搖滾的龍頭Elektra唱片公司簽下他們。

69年，首張專輯「Bread」問世，沒想到成績悽慘無比。原因是三個人的同質性太強，變不出什麼新花樣，公司再給他們機會。這次找來鼓手Mike Botts加入，讓陣容比較像搖滾樂團，並由蓋茲負責所有歌曲的譜寫和製作，添加一些中板搖滾節奏和吉他。果然，第二張專輯「On The Waters」受到市場肯定，主打歌 **Make it with you**拿下熱門榜冠軍、雙金唱片。連第一張專輯的舊作 **It don't matter to me**重新發行單曲也有 #10 好成績。

當樂團正要展翅高飛時，Royer離團去寫電影劇本，好在有60年代多首冠軍名曲幕後伴奏樂師Larry Knechtel頂替。接下來兩年所發行的三張專輯，成績相當不錯，多首單曲 **If**、**Baby I'm-a want you**、**Everything I own**、**Guitar man** 都打入熱門和成人抒情榜Top 10。其中 **If**是一首很特別的歌，蓋茲表現他在

「The Best Of Bread」Elektra/Wea，2001

「Goodbye Girl」Phantom，1996

填詞上的文學造詣，引用荷馬史詩特洛伊戰爭Helen的故事。台灣歌迷若熟悉**If**，大多是因為它的浪漫抒情曲調，無暇去留意優美又有深度的歌詞，若被改為非英語翻唱，那就更搞不清楚原本在唱什麼了！

　　Bread也有一些節奏較強之搖滾佳作，只是在排行榜的成績不如抒情曲而已（歌迷大概不習慣他們唱搖滾）。蓋茲著重市場已接受的抒情曲風，Griffin則想加強搖滾比重，這點理念不合導致樂團於73年拆夥。77年短暫復合，推出**Lost without your love**，雖然拿到#10也只是曇花一現，不過這首歌卻是值得強力推薦的哀傷抒情搖滾傑作。1978年，Bread再度解散，大家各奔前程。

♪ 餘音繞樑

- **Took the last train**
- **Goodbye girl**

　　78年，蓋茲為電影Goodbye Girl「再見女郎」寫主題曲，並發行同名專輯，深獲好評。其中由Knechtel跨刀協助的**Took the last train**是一首拾遺好歌，熱門榜最高名次只有#30。精彩豐富的爵士編曲，加上蓋茲以略帶調皮的唱腔，讓這首抒情搖滾極品呈現不一樣的風味。

集律成譜

- 「The Very Best Of Bread」Pickwick，1988。
　　國內買得到，是所有麵包合唱團精選輯中唯一附加收錄三首蓋茲個人歌曲的CD。
- 「Goodbye Girl」Phantom Sound & Visi，1996。David Gates個人專輯。

Brothers Johnson

Yr.	song title	Rk.	peak	date	remark
76	I'll be good to you •	61	3(3)	0710	推薦
77	Strawberry letter 23 •	54	5		強力推薦
80	Stomp	46	7	05	

雖然憑藉獨特唱腔和超凡演奏技巧，兩位年輕的黑人兄弟在70年代末期留下名號，但堅持靈魂放克曲風或隨波逐流玩disco搞不定，一下子就被淘汰了。

兩位Johnson兄弟George（b. 1953；吉他、主唱）（外號Thunder Thumbs雷電ㄅㄛ棒）和Louis（b. 1955，洛杉磯；貝士、主唱）（外號Lightnin' Licks閃光極速），高中時與另外一位哥哥、表兄組了一個業餘樂團，在洛杉磯小有名氣。當時受聘為Bobby Womack和比利普里斯頓伴奏，也為普里斯頓的專輯寫了兩首歌。73年改投效Quincy Jones陣營，擔任幕後樂師及和聲。76年，A&M公司決定培養他們成為獨立樂團，發行了4張專輯和3首單曲，在靈魂及熱門榜都有Top 10好成績。之後，兩兄弟的音樂理念漸漸不合，80年最後一首入榜單曲**Stomp**已有disco味道，82年樂團解散。

1997年我到美國短期訓練，在飛機上看了一部電影Jackie Brown「黑色終結令」，片中竟然引用放克經典**Strawberry letter 23**作為插曲，讓我與鬼才導演昆丁塔倫堤諾心有戚戚焉。由於還有多首靈魂佳作如73年Bloodstone的白金單曲**Natural high**，回國後馬上買了原聲帶。

精選輯「The Best Of」A&M，2000

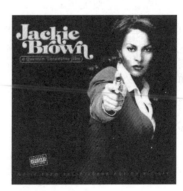

電影原聲帶「黑色終結令」Maverick，1997

Bruce Springsteen

Yr.	song title		Rk.	peak	date	remark
75	Born to run	500大#21	>120	23		額列/推薦
81	Hungry heart		49	5	80/12	額列/推薦

資深樂評John Landau曾說：「我看見搖滾樂的希望和未來，它的名字叫Bruce Springsteen。」這句話改變了「工人皇帝」的一生。

　　Bruce Springsteen布魯斯史普林斯汀（b. 1949，紐澤西州）經過多年的奮鬥，因伯樂John Landau（74年以後成為經紀人、好友）以及75年一張在搖滾界相當重要的專輯「Born To Run」，讓他被譽為美國搖滾樂的「救世主」。

　　身處於搖滾樂世代交替期（70至80年代初），頭兩張專輯深受前輩Chuck Berry恰克貝瑞、巴布迪倫、Roy Orbison洛伊歐比森的影響，雖有搖滾精神及創作氣勢，但音樂表現的方法和風格則不甚成熟。直到74年原本合作的一流樂師重組並定位成專屬樂團E. Street Band後，在音樂結構上有了強力支援，剎那間呈現宏偉面貌。從白人特有的民謠鄉村敘事般吟唱，融合黑人之藍調節奏，最後不失美式搖滾的粗獷豪邁。在歌曲創作上，透過敏銳觀察及深刻關懷，將街頭人物的生活悲喜和美國社會的價值觀念，一點一滴融合於磅礴的搖滾張力中，這些在75年以後的所有專輯（84年「Born In The USA」達到巔峰）裡都看得到。

　　不過，史普林斯汀的音樂也有些缺憾。欲成就國際級搖滾巨星之影響力，「大美國主義」局限了音樂的傳遞；重概念性專輯不重排行暢銷曲之市場定位，少掉了流行的親近。這種情形到80年代中期以後雖有不改變，但無論如何，也不影響他是美國近代最重要的搖滾指標人物。

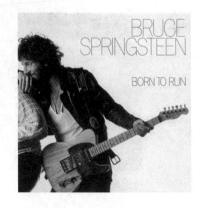

集律成譜

- 1975年經典專輯「Born To Run」Sony，1990。右圖。

C.W. McCall

Yr.	song title	Rk.	peak	date	remark
76	Convoy	57	**1**	0110	

雖然台灣與美國「關係密切」，終究存在文化藩籬。一首近乎用Rap方式，唸出一堆無線電玩家專用術語的道地鄉村歌曲，聽聾哮！。

　　William Dale Fries（b. 1928，愛荷華州）是一位商業電視節目製作人及廣告商，大學時也玩點音樂。73年他創造了一位虛擬的廣告人物C.W. McCall（有牛仔味道的卡車司機），在美國中西部頗受歡迎。75年，Fries玩票性以C.W. McCall名義灌錄一張專輯，結果竟然賣超過3萬張，引起MGM唱片公司的興趣，與「虛擬」歌手C.W. McCall簽下乙紙合約。

　　70年代正是美國citizen band radios「個人無線電收發報機」流行的鼎盛時期，而Fries也是「火腿族」玩家。75年夏天，Fries開著吉普車在公路上，聽著無線電所傳出的聲音，突發靈感寫下**Convoy**「護衛車隊」的架構和歌詞，由老搭擋Chip Davis譜曲。一首新奇的歌（除了副歌有唱的鄉村旋律外，其他像Rap一樣用唸的）在76年初登上熱門榜冠軍，並獲得該年度「最佳鄉村歌曲」大獎。78年，**Convoy**還被改編成一部同名電影，由A Star Is Born「星夢淚痕」的男主角<u>克利斯克里斯多彿森</u>（見後文介紹）飾演C.W. McCall。

　　到80年之前，Fries陸續推出四張專輯，每條歌味道都差不多，只有少數幾首有較優美的鄉村旋律，不再受到主流市場青睞。好在他沒放棄本業，82年還競選科羅拉多州Ouray市長，共作了兩任。

集律成譜

- 「C.W. McCall's Greatest Hits」Mercury
 Nashville，1993。右圖。

The Captain and Tennille

Yr.	song title	Rk.	peak	date	remark
75	**Love will keep us together •**	**1**	**1(4)**	**0621-0714**	推薦
75	*The way I want to touch you •*	>100	4	1129	
76	Lonely night (angel face) •	39	3(3)	0403	
76	Shop around •	63	4	0710	強力推薦
77	*Muskrat love •*	89	4	76/11	推薦
78	You never done it like that	>100	10		強力推薦
80	Do that to me one more time •	5	**1**	0216	推薦

有人認為夫妻雙方工作性質太接近可能會影響婚姻。「船長」夫婦以音樂默契和相敬如賓的生活態度，為現代西洋版「蕭史乘龍弄玉吹簫」作了最佳註解。

Daryl Dragon（b. 1942，洛杉磯）和Toni Tennille湯妮坦尼爾（b. 1943，阿拉巴馬州）均來自音樂世家，Daryl戴瑞的父親是一位電影編曲家、指揮家（曾獲得奧斯卡獎）；而湯妮的老爸則為大樂團時代（Big Band Era）著名爵士歌手。

1971年，坦尼爾和Ron Thronson合作一齣歌舞劇「Mother Earth」，準備在加州長期巡迴演出時，她們的鍵盤手因故無法參加。戴瑞外號Captain（因為他喜歡戴一種傳統的船長帽），毛遂自薦飛到舊金山，於戲院大廳她們第一次碰面。「初見面我對他的印象不是頂好。一身藍色衣服、留小鬍子，看起來咁呆咁獸！但又隱約覺得這個男人在我生命中將扮演重要角色。」坦尼爾回憶說。「我也會彈鋼琴，但我喜歡他彈琴給我聽，邊彈邊逗我笑，感覺好幸福！」戴瑞之前一直是Beach Boys的兼任鍵盤手，在歌舞劇檔期結束後，戴瑞反過來邀請坦尼爾參加樂團的巡迴公演，共同擔任幕後樂師及合音。一季之後返回南加州，這對情侶興起以男女二重唱闖蕩江湖的念頭。

72至74年除了固定在幾個俱樂部演唱之外，坦尼爾也磨練寫歌的能力，而戴瑞則籌備灌錄唱片的工作。或許是他們人緣不錯，許多朋友仗義相助，像是Beach Boys團員Bruce Johnston為她寫歌；一間擁有16軌設備錄音設備的老闆借錄音室給他們使用；地方電台DJ和唱片經銷商義務幫忙打歌等。這段期間，他們用坦尼爾個人名義發行了不少單曲，例如翻唱Beach Boys的 **Disney girl**（Johnston所

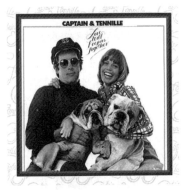

75年專輯「Love Will...」Respond 2，2005

「The Complete Hits」Hip-O，2001

作）和**The way I want to touch you**（坦尼爾所寫，表達對好友Johnston的敬意），由坦尼爾那中性但深情的嗓音唱出，更加動人。

此時已有多家主流唱片公司對他們有興趣，最後戴瑞選擇由Herb Alpert及Jerry Moss所設立的A&M公司。原因是Alpert同意他們的唱片均由戴瑞自己來製作，倘若二重唱團不成功（當時A&M公司旗下還有一個類似的大牌樂團Carpenters），戴瑞仍可為「獨立」女歌手坦尼爾製作唱片。就在條件談妥下，正式以The Captain and Tennille之名和專輯「Love Will Keep Us Together」與世人見面。75年春，當專輯所有歌（包括Johnston所寫、後來由貝瑞曼尼洛唱紅的名曲**I write the songs**）即將完成之際，公司方面總覺得少了一首主打歌。於是拿了尼爾西達卡（見後文介紹）的專輯「Sedaka's Back」給他們聽，坦尼爾相中**Love will keep us together**，將之改編成快板（讓戴瑞展現不凡琴藝），歌詞也略加修改的更健康，並在歌曲收尾處加入"Sedaka is back"向西達卡表達謝意。果然，這首歌拿下四週冠軍，單曲和專輯銷售突破百萬張，並勇奪75年「年度最佳唱片」葛萊美獎，西達卡也因詞曲創作得到生平第一座葛萊美獎。為因應日益茁壯的中南美移民需求，同時推出**Por amor viviremos**（拉丁版**Love will keep us together**），也打入熱門榜，創下一個紀錄—由冠軍曲藝人團體所唱的不同語言版本單曲，同時出現在排行榜上。

一鳴驚人後大家掃除了疑慮，到78年陸續發行4張專輯和多首Top 10單曲。為了與卡本特兄妹的抒情風作市場區格，他們的歌走略帶搖滾和爵士之中路流行路線（MOR），但樂評向來對迎合市場的MOR不屑一顧，唱片評價普遍不高。關於

這點往往見仁見智，從受歡迎的程度及<u>坦尼爾</u>非常適合唱此類流行歌曲之特殊嗓音來看，我個人認為「船長夫婦二重唱」是70年代極重要的MOR代表藝人。這些歌曲不僅賣得好（大多是金唱片以上），也呈現出這個新興二重唱獨到之處一非千篇一律的歌各具特色、輕快的旋律、拿捏恰當之搖滾爵士編曲、特別的唱腔（有時<u>戴瑞</u>會伴以男低音和聲）以及精湛的鍵盤演奏。例如America樂團73年的抒情小品 **Muskrat love**，被他們翻唱到第4名，成績比原唱（#67）好太多了！

　　<u>坦尼爾</u>回憶說：「在一次公司所舉辦的聖誕舞會上，<u>卡本特小妹Karen</u>曾向她抱怨：『A&M高層已經忘了唱片公司是靠什麼起家，哪樣的音樂讓公司賺大錢？』」從這段訪談可看出A&M在70年代末期已對抒情和MOR音樂沒興趣，政策轉向剛興起的新浪潮及龐克搖滾（如Sex Pistols性手槍樂團），夫妻倆於79年跳槽到爭取他們已久的Casablanca。該公司極力想擺脫只會出disco唱片的形象，對老闆Neil Bogart來說，船長夫婦二重唱是最佳人選，而投效新東家的一大獻禮就是百萬冠軍金曲 **Do that to me one more time**。在新專輯即將完成之際，<u>坦尼爾</u>寫了一段不完整的詞曲，當Bogart到他們家探視工作進度時，<u>坦尼爾</u>坐在電子琴前彈了這段「半成品」給老闆聽，Bogart說：「沒錯！這就是你們的第一首歌。」**Do**曲無論在旋律或詞意上並沒有比他們以往的歌高明，但刻意放慢節拍，更能展現<u>坦尼爾</u>深情又成熟的歌唱韻味，讓整首曲子的「表情」豐富了起來。"do that do me one more time, once is never enough with a man like you..."，愛不論是「說」還是用「做」的，請再為我做一次，真是煽情又抒情的佳作啊！

　　接下來所推出的兩首單曲，成績就不是很好。加上Bogart不幸在82年往生，他們頓時失去依靠，只好黯然離開Casablanca。84年之後，除<u>坦尼爾</u>以個人名義發行一些爵士唱片外，基本上這對曾叱吒流行歌壇一時的夫妻擋算是半退休了。<u>坦尼爾</u>在家相夫教子，唱著"do that do me one more time……"，其樂融融。

 餘音繞樑

- **Shop around**

　　以爵士編曲加搖滾節奏，重新詮釋The Miracles合唱團1960年的老歌。

- **You never done it like that**

　　同樣精彩的爵士搖滾節奏，配合<u>坦尼爾</u>性感挑逗之金嗓，味道十足！

集律成譜

- 「Ultimate Collection：The Complete Hits」Hip-O Records，2001。

 這張精選輯除了收錄排行榜暢銷曲外，另有多首未發行單曲或名次較低的好歌，如 **I write the songs**、**Happy together**（翻唱）、**I'm on my way**、**Por amor viviremos**…等。

〔弦外之聲〕

民國60年代每年的最後一天，余光大哥在警廣都會製作「青春樂」特別節目，從晚上7點到12點，播放年終排行榜100名的歌（我們那個年代的跨年盛事）。我屢屢準時備妥錄音帶，邊聽邊錄，打電話給同學討論哪首歌名次如何如何…。？

民國64年除夕夜，快聽到前幾名時覺得奇怪，怎麼沒有 **Love will keep us together**？想不到竟然是最後一首。在強棒如林、個個有機會的1975年，能獲得年終第一名，真是不簡單！

Carl Douglas

Yr.	song title	Rk.	peak	date	remark
75	Kung fu fighting •	14	**1(2)**	74/1207-1214	推薦

香港武打明星李小龍在70年代初以功夫電影享譽國際，一首描述功夫打鬥的歌也搭上熱潮，讓中國人（特別是台灣人）覺得有「尊嚴」起來。

74年，印度裔英國音樂人Biddu想為美國作曲家Larry Weiss（75年Glen Campbell的冠軍曲**Rhinestone cowboy**即出自他手筆）的新作錄製唱片。Biddu認為兩年前他所認識的一位歌手Carl Douglas卡爾道格拉斯，非常適合來唱這些帶有靈魂味道的流行歌曲。錄完A面後，Biddu問道格拉斯有沒有什麼作品可以放在B面？道格拉斯說有一首關於中國功夫打鬥的歌。他們進錄音室，只花10分鐘就錄好了，但沒把這首歌特別放在心上。然而唱片公司認為以當時正流行的空手道和Bruce Lee李小龍功夫旋風，應該把**Kung fu fighting**放在A面並發行單曲。唱片在英國上市一個月，沒有電台要播放，連一張也賣不出去。突然奇蹟發生了，這首新奇的歌竟然從舞廳「發爐」，很快地紅遍西方世界，在英美及其他好幾個國家勇奪排行榜冠軍。Biddu有感而發回憶說：「如果一首歌會變成暢銷曲是有理論可循，那我將有更多首！好聽的流行歌是不需要了解太多，就像你每天走在街上，任何意外都有可能發生。」

Carl Douglas（b. 1942）是牙買加人，但在美國長大。64年自歐洲的大學畢業（音響工程學位）後以業餘歌手身份在英國及歐洲混了10年，直到**Kung fu fighting**才因嘹亮靈魂唱腔及特殊裝扮一夕成名。另外，道格拉斯還有兩首靈魂風味的單曲**Dance the kung fu**、**Blue eyed soul**，名氣無法與「功夫打鬥」相提並論。2001年被選入「加勒比海名人堂」。

集律成譜

• 精選輯「The Soul Of The Kung Fu Fighter」
 Sequel Records，1999。右圖。

Carly Simon

Yr.	song title	Rk.	peak	date	remark
71	That's the way I've always heard it should be	47	10	07	
72	Anticipation	72	13	02	
73	*You're so vain* •	9	*1(3)*	0106-0120	強力推薦
77	*Nobody does it better* •	83	2(3)	11	老二名曲推薦
78	You belong to me	59	6		強力推薦
80	*Jesse* •	>100	11(2)	1101	推薦

創作女歌手卡莉賽門，因一首「罵人」的冠軍曲讓她名噪一時。至今三十年了，仍有人對她歌詞中所影射的男主角是誰感到興趣。

　　1945年生於紐約市的Carly Elisabeth Simon有顯赫之音樂家世背景，父親是位出版商、業餘古典鋼琴家，母親則為民權運動歌手。四個小孩在歌唱、創作及鋼琴上都有不錯的底子。64年，卡莉賽門在讀大學時與二姊Lucy組了二重唱The Simon Sisters，灌錄過一些名次不高的入榜單曲，後來因Lucy結婚而解散。接下來幾年，賽門的事業並不順利。巴布迪倫的經紀人Albert Grossman曾想將她塑造成female Dylan「女迪倫」，但在一次錄音之後，Grossman放棄了這個想法。賽門大概也很失望，想轉行去當新聞記者。有人認為她貌似英國滾石樂團的主唱Mick Jagger米克傑格（獨特的血盆大嘴，身為女性不知是該歡喜還是悲哀？），建議她去採訪傑格，雖然後來訪問計劃流產，但她們卻因此機緣而成為好朋友。

　　個人歌唱事業的轉捩點發生在71年與Elektra唱片公司簽約，發行了頭兩張專輯，各有一首單曲**That's the way I've always heard it should be**、**Anticipation**打進熱門榜Top 20。初試啼聲的好表現，讓她勇奪71年度葛萊美「最佳新進女歌手獎」。接下來72年底的「No Secrets」專輯是她生涯巔峰之作，在商業和藝術上均有非凡成就。其中三週冠軍曲**You're so vain**，堪稱是70年代最重要的女性搖滾經典。就在推出專輯的同時，她與創作民謠歌手James Taylor詹姆士泰勒（見後文）結婚。這段婚姻雖然只維持11年，但在當時是非常「搏版面」的演藝圈大事，娛樂媒體認為可媲美玉婆伊麗莎白泰勒和李察波頓的世紀婚禮。一對璧人結成連理，相互激發創作和演唱才華，專輯中送給泰勒的**The right thing**

精選輯「Reflections」Arista，2004

「Greatest Hits Live」Arista，1990

to do（73年#17）及後來兩人合唱的**Mockingbird**（74年#5）、**Devoted to you**等都屬於「嫁尤前生子後」的佳作。

　　可能是個性使然，賽門在歌壇行事頗為低調，甚至收斂起鎂光燈下的光芒。雖然持續創作至2005年，但錄音並不頻繁，每隔一兩年推出一張專輯，促銷唱片的商業活動和巡迴演唱也不多。007電影第10集「海底城」主題曲**Nobody does it better**（77年抒情年終排行榜第一名）、與The Doobie Brothers（見後文介紹）鍵盤手兼主唱Michael McDonald合作的**You belong to me**以及80年離開Elektra公司加入華納兄弟集團的首張單曲**Jesse**，是賽門在70年代結束前最後三首推薦好歌。80年代的作品，在成績上無法與70年代相提並論，但因為唱了兩首電影主題曲**Coming around again**（86年由傑克尼克遜和梅莉史翠普所主演的Heartburn「情已逝」）、**Let the river run**（奧斯卡最佳電影歌曲，89年哈里遜福特領銜主演的Working Girl「上班女郎」）而使她再次受到矚目。

♪ 餘音繞樑

- **You belong to me**

　　特別的編曲，帶有爵士味道，是罕見的女性抒情搖滾傑作。

- **You're so vain**

　　錄製**You're so vain**時，米克傑格正在找她。當傑格得知她在錄音，二話不說飛到錄音室探班，並幫忙唱了一段和聲。有「滾石」天王加持的歌一推出，媒體、樂迷議論紛紛，歌詞中「你真自負，你大概以為這首歌是在說你；你真自負，

C

我打賭你認為這首歌是在說你，不是嗎？不是嗎？」所指的自負花心漢到底是誰？從以前不忠的未婚夫 W. Donaldson、剛結婚的老公泰勒、疑是鬧出緋聞的男歌手傑格、Cat Stevens（見後文介紹）、克利斯克里斯多彿森到傳聞她心儀的好萊塢帥哥 Warren Beatty 華倫比堤，都有人猜。三十年來，只要有媒體採訪她，這個問題必定再被提出。冷飯炒久了，賽姊依然不肯鬆口，但被逼急時也釋出一些線索，有興趣的朋友可上相關網站查閱這件「歌詞懸案」之討論。官式標準說法是她在寫這首歌時，有三、四位男性一同浮現於腦海，沒有特別指誰。但從歌詞中她的怨懟多過懷念以及描述愛戴帽子和圍巾的男友，有人認為「嫌疑犯」呼之欲出，應該是華倫比堤。

2003年喜劇電影「絕配冤家」引用這首歌，相當貼切、傳神。**Nobody does it better** 的作曲者 Marvin Hamlisch 在片中也客串彈琴。僑生歌手邰正宵好像於2001年翻唱過 **You're so vain**，唱得是很好，但了解這首歌時，您會發覺由男生來唱有點怪怪的！

集律成譜

- 「Reflections：Carly Simon's Greatest Hits」Arista，2004。
- 「Carly Simon Greatest Hits Live」Arista，1990。

 1988年，麻州瑪莎葡萄園碼頭一場小型戶外演唱的實況錄音錄影，並在92年製成電視節目播出（上網可找到此節目，欣賞卡莉賽門自彈自唱的風采），是一張收音不錯、難得的現場演唱精選輯。國內買的到CD。

Carole King

Yr.	song title	Rk.	peak	date	remark
71	It's too late/I feel the Earth move •	3	**1(5)**	0619-0717	強力推薦
72	Sweet seasons	>100	9		
74	*Jazzman*	*>100*	*2*	*11*	推薦
80	One fine day	73	12	07	

承襲「民謠皇后」Joan Baez，Carole King 卡蘿金是60、70年代樂壇相當重要的「作曲家兼歌手運動」領導人物，影響力從美國東岸延伸到西岸。

Carole King本名Carol Klein（b. 1942），生長於紐約市布魯克林的猶太人。四歲起在母親的教導下學習鋼琴，少女時代即展現出作曲方面之興趣和才華。大她三歲的鄰居、學長兼初戀男友尼爾西達卡（見後文Neil Sedaka介紹），很喜歡這位有才氣的學妹，當時作了不少與她有關的歌曲如**Oh! Carol**（後來她也回敬一首**Oh Neil**）、**Next door to an angel**等。50年代末期，卡蘿金進入紐約市皇后大學就讀，組過樂團。後來認識了第一任丈夫Gerry Goffin，而Goffin優異的文學素養和填詞功力，讓她們成為一對默契十足的詞曲創作黃金拍擋，有不少作品受到歌壇矚目，在當時紐約的「布爾大樓」音樂出版圈享有名聲。

整個60年代，受到唱片大亨Don Kirshner賞識，她們努力為人寫歌，有不少知名佳作。例如**Will you love me tomorrow**（61年#1，The Shirelles）、**Take good care of my baby**（61年#1，Bobby Vee）、**The loco-motion**（62年#1，Little Eva；74年#1，Grand Funk）、**Go away little girl**（63年#1，Steve Lawrence；71年#1，Donny Osmond）、**A natural woman**（艾瑞莎富蘭克林）、**Chains**（62年，Cookies樂團；63年披頭四也唱過）等。告示牌雜誌列出兩項紀錄值得一提：第一位有兩首作品分別由不同藝人團體演唱都獲得熱門榜冠軍（見上述）；至74年，是最多（8首）冠軍單曲的女作者。

67年，卡蘿金結束與老東家的合作關係及第一段婚姻，前往洛杉磯發展。與Ode唱片公司簽約，並和Danny Kortchmar、Charles Larkey（第二任丈夫）組成City樂團，發行一張以重唱舊作為主的專輯，成績平平。在好友詹姆士泰勒鼓勵下，於70年開始推出個人歌唱專輯，71年的「Tapestry」（織錦氈）猶如平地一聲

精選輯「Natural Woman」Sony，2000

專輯「Tapestry」Sony，1999

雷，震撼了歌壇。蟬聯專輯排行榜15週冠軍，共停留302週（將近6年），是搖滾史上至今最暢銷專輯第二名（賣出超過1500萬張）。雖然只有一首雙單曲 **It's too late/I feel the Earth move**，但輕鬆奪下5週冠軍。卡蘿金也因此專輯獲得葛萊美獎最大殊榮—唯一在同年度拿下四項大獎的女歌手，分別是最佳專輯、年度最佳歌曲 **It's too late**（滾石500大 #469）、年度最佳唱片 **You've got a friend**（「Tapestry」專輯中的歌，送給泰勒在同年所唱的冠軍單曲）、最佳女歌手。

在錄製「Tapestry」專輯時發生一段小插曲。Goffin 積極尋求復合，有人揣測卡蘿金用這首歌告訴前夫：「一切都太遲了，地球在我腳底下仍然轉動！」

73年卡蘿金曾短暫待在 Steely Dan 樂團（見後文介紹），而74年熱門榜亞軍曲 **Jazzman** 是她向這群合作愉快的「爵士人」致敬之歌，該曲收錄於74年冠軍專輯「Wrap Around Joy」。75年初，由她兩個女兒擔任合音的 **Nightingale** 拿到 #9，這是卡蘿金最後一首熱門榜 Top 10 暢銷曲了。

集律成譜

- 「Natural Woman：The Very Best Of Carole King」Sony BMG，2000。
- 滾石百大經典專輯「Tapestry」Sony，1999。
 專輯有收錄自己重唱的 **Will you love me tomorrow**「明天你會愛我嗎」。
 四十年來，這首歌被翻唱或改編太多次了，慢板、中板都有，男女歌手或團體、
 黑人或白人都愛唱，有些改名為 **Will you "still" love me tomorrow**。89年
 台灣創作歌手童安格所唱的「明天你是否依然愛我」，是國語改編版的翹楚。

Carpenters

Yr.	song title		Rk.	peak	date	remark
70	Ticket to ride		>120	54	1th single	額列/強推
70	(they long to be) Close to you •		2	**1(4)**	0725-0815	額列/推薦*
70	*We've only just begun •*	500大#405	*65*	*2(4)*	*10*	額列/推薦*
71	For all we know •		35	3(2)	03	*
71	Rainy days and Mondays •		38	2(2)	06	強力推薦*
71	Superstar •		30	2(2)	10	強力推薦*
72	Hurting each other •		65	2(2)	02	*
72	Goodbye to love		>100	7		強力推薦
73	Sing •		59	3(2)	0421	*
73	Yesterday once more •		70	2	0728	推薦*
74	*Top of the world •*		*39*	**1(2)**	*73/1201-1208*	
74	I won't last a day without you		>100	11		*
75	Please Mr. Postman •		32	**1**	0125	推薦*
75	Only yesterday		94	4(2)	0524	推薦*
75	Solitaire		>120	17		額外列出
76	There's a kind of hush (all over the world)		>100	12		*
73	This masquerade		未發行單曲		精選輯必選	額列/強推
81	Touch me when we're dancing		>120	16		額列/推薦*

*由於Carpenters曾是成人抒情榜（AC Chart）最多冠軍曲（15首）的紀錄保持者，特別將獲得AC榜冠軍的歌曲以*註記。

卡本特小妹Karen甜美自然的歌聲，吸引了全球樂迷目光，使得大家忽略哥哥Richard在琴藝、編曲及創作上的傑出表現。

半個世紀來，英美排行榜存在一個很重要的特色—以最直接之方式透過流行單曲來測試歌者形於外的親和力及受矚目指數。藉由短短幾分鐘的旋律或歌聲，強力抓住聽眾的注意，讓人一聽再聽、電台一播再播，進而掏錢購買單曲或專輯唱片。放眼搖滾紀元，鮮少有藝人或樂團能像Carpenters通過一首又一首的流行單曲考驗。根據Joel Whitburn權威著作「Top Pop Singles」的統計，Carpenters是70年代擁有最多暢銷單曲的美國本土樂團，並在全球創下近億張的唱片銷售量。

Carpenter卡本特兄妹Richard李察（b. 1946）和Karen卡倫（b. 1950）生

早期Karen打鼓唱歌模樣

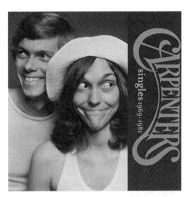

「Singles 69-81」Interscope Rds.，2000

於康乃狄克州的小康家庭。卡倫是個乖巧聽話的好女孩，從小到大對父母過度的關愛和管教甘之如飴，處處流露對父兄的敬愛。李察自幼就愛彈彈唱唱，12歲正式學習鋼琴，常利用古典鋼琴技法彈奏爵士樂和流行歌曲。63年全家搬到加州，李察繼續完成高中學業，唯一的課外活動就是加入學校樂隊，擔任鋼琴、鍵盤手。接著進入加州州立大學長堤分校就讀（後來還申請耶魯大學攻讀樂理和器樂演奏）。上大學後，視野更寬闊，以樂會友的機會也多了。

看到老哥如此醉心於音樂，卡倫也不甘寂寞，跟隨他的腳步加入高中樂團。可能是與生俱來的節奏感，卡倫對打擊樂器特別有興趣，她想成為樂隊的鼓手，但老師不同意：「妳歌聲還不錯，專心唱歌就好了，女孩子打什麼鼓？」後來父親送她一整套爵士鼓當作耶誕禮物，李察也很支持她，兩人一同苦練琴藝和鼓技。

65至68年，他們與朋友組過爵士三重奏樂團（得過地方比賽的首獎）和四重唱團，後來均因李察想培養以妹妹為主的二重唱風格之意識太強而解散。69年李察認識了Joe Osborn（貝士手、錄音工程師），他從Osborn那裡明瞭多軌錄音技術，驚嘆透過最新錄音設備能將一兩個人的和聲或管弦配樂作如此氣勢磅礴之效果呈現。兄妹倆在Osborn的「車庫錄音室」錄了一些demo帶，經由Osborn的友人（製作人）交給A&M唱片公司老闆Herb Alpert。Alpert聽了之後嚇一大跳，此時不趕快簽下他們尚待何時！Alpert後來回憶說：「Carpenters的音樂完全佔住我的腦海，卡倫那內蘊於歌聲中的親切和自然，感覺好像她正與我共處一室。」A&M設立初期的經營理念是完全放任旗下藝人自由發揮，這正合李察喜愛主導的胃口（據聞李察在錄音室猶如「暴君」，對卡倫的歌唱及樂師、工作人員的表現要求甚嚴），

自此，以Carpenters之名開始實現他的音樂夢想。

早期的樂評如出一轍對流行抒情樂團不友善，甚至說出：「這種唱片沒有發行的價值，懶得評論。」後來則較中肯指出李箋的音樂風格受到「三B」之影響很大。**B**each Boys的和聲設計與編排（多軌錄音技術讓李箋尋求多年的和聲效果有了答案）、The **B**eatles披頭四的創作精神及抒情搖滾風、流行樂巨匠Burt **B**acharach的作曲實力和管弦樂編曲應用，綜合成我們所聽到的Carpenters優美音樂，這些都出現在A&M的黃金十年。一首首動聽的流行歌曲，溫暖了全球樂迷的心，不論那是歡愉或憂傷！

69年首張專輯問世，其中翻唱披頭四的作品**Ticket to ride**雖然只獲得熱門榜54名，但奠定了知名度。依李箋此時的功力，不是只有借披頭四名號唱唱口水歌而已。巴洛克式鋼琴前奏、小提琴和低音大喇叭（tuba）穿插、優美的副歌男和聲，讓中快板搖滾變成「速配」哀憐歌詞的抒情曲，著實令披頭四迷驚訝。慢板前奏和首段主歌，在一段副歌結束接回主歌時變成中板，加入即興爵士演奏編排至二段主歌，最後在二、三段副歌時以豐沛和聲漸行高潮。這種編曲方式已成為他們主要暢銷曲的註冊商標，我發現70年代我個人所喜歡、帶有爵士或搖滾味道的抒情曲，似乎都有此類共通模式。

Burt Bacharach從廣播中聽到**Ticket to ride**，找上老友Jerry Moss（A&M的另一位創辦人），請他幫忙邀請兄妹倆在某醫院慈善義演中演唱自己的作品組合曲。在這段合作期間互相賞識，而Alpert也建議（Bacharach自己則強力推銷）他們可以重新詮釋Bacharach之前給黑人女歌手狄昂沃威克及英國紅歌星Dusty Springfield唱過的**They long to be close to you**。第二張專輯就以「Close To You」為名，單曲**Close to you**推出隨即入榜，5週後成為他們第一首蟬聯4個禮拜的冠軍曲，他們也因此贏得最佳新人及最佳流行樂團兩座葛萊美獎。接著，同專輯另一首佳作**We're only just begun**則比較悲情，屈居亞軍4週，但藝術評價（所有歌曲唯一入選滾石500大）及電台點播率絲毫不輸**Close to you**。Carpenters清新的歌聲和形象，很快地席捲了全世界。

Bread「麵包樂團」的第一代團員Rob Royer和James Griffin，在70年以筆名為電影Lovers And Other Strangers「愛情遊戲」譜寫主題曲**For all we know**，由兄妹倆在71年初唱到了季軍，這首歌也獲得該年度「最佳電影歌曲」奧斯卡金像獎。緊接著他們推出第三張專輯「Carpenters」，除收錄**For all we**

C

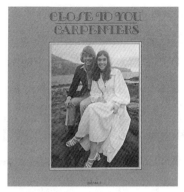

專輯「Close To You」A&M，1999

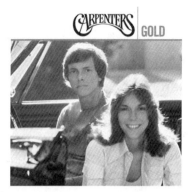

「Gold : 35th Anniversary Ed.」Utv Rds.，2004

know，另外還有兩首個人強力推薦的亞軍曲**Superstar**、**Rainy days and Mondays**。前者有Joe Osborn助陣的貝士音效，讓哀傷歌曲更具寒顫氛圍；後者則是一首充滿自憐思緒、情感表達相當赤裸的佳作，爵士薩克斯風間奏和卡倫嘗試藍調唱法，更強化了歌曲本身的複雜韻味，他們因**Rainy**曲獲得第二座最佳流行樂團葛萊美獎。70、71連續兩年的耀眼成績，聲望如日中天，巡迴表演和上電視的機會變多了，72至73年他們擁有一個電視音樂節目。雖然樂迷喜歡卡倫的歌聲勝過她的長相，但她也像普通年輕女孩一樣，在公眾面前亮相總是希望有美麗的外貌。72年，美國總統尼克森曾誇讚他們是「當代美國年輕人的表率」，邀請他們到白宮演唱。這個殊榮也起了推波助瀾的作用，卡倫變得非常注重身材和外表，對自己的「西洋梨」體態相當不滿，於是拼命減肥，最後竟然罹患「精神性厭食症」（當時若有媚X峰之類的局部雕塑身形觀念或許不致如此）。73年起，卡倫受到厭食症的困擾，身體時好時壞，對歌唱事業多少有所影響。72至76年出片量減少，只推出四張專輯、一張精選輯，但仍有幾首不錯的單曲和第二、第三支冠軍曲。

　　李察有很強的作曲和編曲能力，但填詞文筆不夠洗鍊，大學時的「換帖」John Bettis補足了這個缺憾。他們共同寫了不少好歌，如帶點鄉村味的冠軍曲**Top of the world**、**Goodbye to love**（熱門榜#7）等。**Goodbye to love**是李察最重要的編曲作品，極具創意利用電吉他塑造出不同的抒情風格。引薦吉他新秀Tony Peluso，以前衛搖滾指法創造出朦朧音效的吉他獨奏，運用電吉他、人聲及風琴鋪陳漫長之結尾旋律，表現整首曲子嚴謹的質感，讓Bettis歌詞中想要闡述單相思又悲情難耐的意境更加經典。另外，出自「Now And Then」專輯的**Sing**（兒童節

目「芝麻街」主題曲)、**Yesterday once more**「昨日重現」，翻唱黑人女子四重唱The Marvelettes 61年冠軍曲**Please Mr. Postman**以及Leon Russell的作品**This masquerade**等，都是台灣樂迷耳熟能詳的經典老歌。**Please Mr. Postman**（第三首冠軍）有快板薩克斯風和電吉他間奏，配合卡倫略帶頑皮的語調，唱出難得的輕鬆歌曲。記得當年兄長輩在開舞會時，常把這首歌當作「吉魯巴」舞曲。王珍妮曾在她的西洋專輯選唱過**Please Mr. Postman**，王姊是台灣第一代唱西洋歌曲的紅星，這個刻板印象加上她的獨特唱腔，讓人覺得她非常適合詮釋這些60、70年代老歌。

時間來到70年代後期，音樂大環境的改變、卡倫身體狀況不穩定和一段短暫婚姻、創作面臨「江郎才盡」的壓力等因素，讓李察染上了毒癮，一對音樂才子佳人就此熄火。81年，李察戒毒成功而卡倫的厭食症也有好轉，歌迷殷切期盼他們「昨日重現」。可惜只有**Touch me when we're dancing**打入Top 20，這是他們第15首也是最後一首成人抒情榜冠軍曲。

1983年2月4日，卡倫因治療厭食症體重恢復，但身體細胞長期缺乏鉀離子，導致心臟衰竭而暴斃於洛杉磯家中。在父母懷裡離開了人世，留給全世界歌迷的是不捨和噓唏。心理學家指出，卡倫長期處於父母及兄長嚴苛管教下，依她乖巧的個性是不會反抗，只能選擇以自己的體重來表達厭惡，因為她曾向友人透露：「我唯一能作的決定就是要不要讓食物進到我的胃中。」看到這裡真是令人難過，我們提早用聽歌來緬懷這位70年代的巨星，到底哪裡出了問題？ What's going on ？

♪ **餘音繞樑**
- **Superstar**
- **Rainy days and Mondays**
- **This masquerade**

集律成譜
- 「Carpenters Gold：35th Anniversary Edition」Utv Records，2004。
 推薦這張雙CD、40首歌的精選輯是因為除了暢銷曲收錄齊全外，另有多首未發行單曲或名次較低的好歌，如翻唱的**California dreamin'**、**Maybe it's you**、**I just fall in love again**…等，比起原唱，另有不同味道。

The Cars

Yr.	song title	Rk.	peak	date	remark
78	Just what I needed	>120	27		額列/推薦
79	Let's go	>100	14		
80	Touch and go	>120	37		額外列出
82	Shake it up	23	4	02	額列/推薦

在英倫即將二度入侵的年代，The Cars是美國本土少數成功的電子合成搖滾新浪潮樂團，可惜電台和聽眾不以排行榜成績來給與肯定。

Ric Ocasek本名Richard Otcasek（b. 1949），是一位唱歌很有特色的吉他手，早期在波士頓當地酒吧表演。1977年，擅長鍵盤、電子合成樂器的Greg Hawkes、名吉他手Elliot Easton和貝士手、鼓手加入Ocasek的陣營共組樂團，取了一個響亮好記、又可代表流暢曲風的名字The Cars「汽車樂團」。Elektra唱片公司製作人聽到它他們的歌聲後，立刻簽下乙紙長年合約。78年，推出第一張同名專輯，雖然只有3首Top 40單曲，但專輯卻賣得不錯，也打響了名號。

汽車樂團算不上超級巨星，但卻是結合70年代以電吉他為主導的搖滾和80年代初期之電子合成音樂，展現出新流行搖滾風格的重要美國樂團。Easton的主奏吉他和Hawkes的電子合成聲效設計是最大功臣，82年熱門榜Top 5單曲**Shake it up**即是最具樂團風格之代表作。樂團解散於88年，總共留下六張專輯和一張精選輯，其中以84年「Heartbeat City」成績最好，一張專輯出現6首Top 40單曲。台美兩地很受歡迎的季軍曲**Drive**，是一首新浪潮抒情搖滾佳作。

「The Essentials」Wea Int'l，2005

「Greatest Hits」Elektra/Wea，1990

Cat Stevens

Yr.	song title	Rk.	peak	date	remark
71	Wild world	73	11	04	推薦
72	Morning has broken	44	6		推薦
74	Oh very young	70	10		
74	Another Saturday night	>100	6		

依稀記得在充滿升學壓力的民國六十年代，警察廣播電台「凌晨」節目12點準時播放開場曲 **Morning has broken**，陪我們渡過多少熬夜K書的日子。

Cat Stevens本名Stephen D. Georgiou，1947年生於倫敦，父親有希臘血統，母親是瑞典人。史帝文斯向英國名製作人Mike Hurst介紹自己時說：「會取Cat這個藝名是因為曾有女孩子說他的眼睛向貓一樣神秘。」他外形俊美、嗓音柔細，是一位極富靈性的創作歌手。67至76年間，在英美排行榜留下不少膾炙人口、簡單優美（只有吉他、鋼琴伴奏）、帶有民謠風味的抒情歌曲，其中台灣樂迷較熟悉的是西洋老歌合輯必選經典 **Morning has broken**（72年 #6）、**The first cut is the deepest**（77年洛史都華成功翻唱）、**Wild world**（71年 #11）、**Peace train**（71年 #7）及 **Moon shadow** 等。

70年代中期，史帝文斯因緣際會迷上了伊斯蘭教，於77年皈依並改名Yusuf Islam。宣布放棄他所有作品的版權，並聲稱：「音樂和藝術並非生命的本質。」此後積極宣揚「阿拉」教義，從事和平大使的工作。2004年還被「鴨霸」的美國政府誤列為同情回教聖戰組織之黑名單，引發「拒絕入境」的烏龍事件。

「The Very Best Of」A&M，2000

「Greatest Hits」A&M，2000

Charlie Daniels Band (CDB)

Yr.	song title		Rk.	peak	date	remark
73	Uneasy rider	Charlie Daniels	>100	9		
79	The devil went down to Georgia •		50	3(2)		推薦
80	In America		96	11(2)	0802	

單 從粗獷外型,很難想像自喻為「長髮鄉村男孩」的Charlie Daniels 查理丹尼爾斯是一位心思細膩的創作歌手,呈現原汁原味的美式鄉村搖滾。

　　Charles Edward Daniels(b. 1936,北卡羅來納州),50年起待過好幾個樂團,吉他彈得不錯,小提琴也很棒。早期玩藍調和搖滾音樂,在北卡、喬治亞、田納西等鄉村和南方搖滾盛行的幾州頗有名氣。雖然丹尼爾斯後來也跨足爵士及西方布基(Western boogie),但轉戰他真正心儀的鄉村音樂,才讓琴藝、歌唱和創作理念有了如魚得水般精彩表現。60年代即有作品問世,三度在巴布迪倫的錄音專輯中擔任樂師。64年,創作**It hurts me**給貓王唱,是貓王重要的鄉村歌曲之一。

　　70年,丹尼爾斯與Capitol公司簽約,推出個人首張專輯。74年結合一群鄉村搖滾樂師組成Charlie Daniels Band(CDB),至今三十多年共發行45張專輯、精選輯、Live輯,除了主要的鄉村音樂外,流行搖滾甚至福音、耶誕專輯也不少。在熱門榜上成績最好的是79年兩週季軍曲**The devil went down to Georgia**,CDB因此曲而勇奪年度最佳鄉村演唱團體葛萊美獎。

　　「魔鬼來到喬治亞,用黃金尋求出賣靈魂的人,條件是比賽小提琴,結果名為Johnny的男孩以琴藝痛宰了魔鬼。」這是一首很有趣的歌,充分展現丹尼爾斯的小提琴及「說唱」實力。

▤ 集律成譜

● 「Charlie Daniels Super Hits」Sony,
　1994。右圖。
　查理丹尼爾斯個人及CDB時期好歌均收錄。

Charlie Rich

Yr.	song title	Rk.	peak	date	remark
73	Behind closed doors ▲	52	15		
74	*The most beautiful girl* •	*23*	***1(2)***	*73/1215-1222*	
74	Very special love song	89	11		

為了生計買田耕作，直到不惑之年才有冠軍曲，無法適應明星光環又讓他隕歿。歌詞「人生就像海上的波浪，有時起、有時落」正是查理李奇一生的寫照。

　　Charlie Rich（b. 1932，阿肯色州；d. 1995）受到父母（棉花農）在田裏唱民謠和藍調的影響，從小就對爵士藍調音樂展現出高度的興趣及才華（鋼琴、薩克斯風），後來還進入阿肯色大學修習音樂。李奇在空軍服役期間，組了一個樂團，利用晚上在小酒吧唱歌，有才氣的女主唱後來成為結髮妻（60年代末曾為李奇寫了一首 **Life has its little ups and downs**「人生總是有些起落」）。退伍後為了一家四口的生活，不得不回家幹老本行，買地種棉花。老婆知道他無法忘情音樂，偷偷寄出demo帶給樂友，輾轉流到唱片公司手上。

　　從60到70年代初，李奇待過好幾家唱片公司，也發行了不少作品，但曲風從爵士到搖滾、模仿貓王到鄉村游移不定。直到69年，Epic公司將他塑型成鄉村輕哼低唱者（crooner）後才漸漸擁有知名度。生涯巔峰作是73年專輯「Behind Closed Doors」，同名白金曲 **Behind closed doors** 首度打入熱門榜Top 20，隨後的 **The most beautiful girl** 拿下冠軍。73、74年之傑出表現讓有「銀狐」雅號（天生白髮）的李奇正式擠入巨星之林。由於不能適應成名後的壓力及酗酒問題，逐漸自流行甚至鄉村樂壇消失。95年因肺血栓病逝於欣賞兒子演唱會的歸途中。

集律成譜

- 精選輯「Charlie Rich Greatest Hits」Sony，1990。右圖。

Cheap Trick

Yr.	song title		Rk.	peak	date	remark
79	I want you to want me ●	Live單曲	34	7		推薦
79	Dream police		>120	26		額外列出

兩個愚蠢和兩個可愛傢伙所組的硬式搖滾樂團「廉價把戲」，在70年代後期竟然是從日本紅回美國，熬到1988年終於有了唯一的冠軍曲。

早在61年吉他手Rick Nielsen（b. 1946，伊利諾州）就參加了好幾個高中搖滾樂團，後來一起鬼混的還有黑髮「古錐」的貝士手Tom Petersson，69年在Epic旗下曾發行過專輯。73年來自同鄉的鼓手Ben E. Carlos和Robin Zander（吉他、主唱；金髮可愛）加入，正式組成Cheap Trick。在灌製錄音室作品之前，經常擔任Queen、Kiss樂團演唱會的暖場或幕後樂師。Robin和Tom是標準的長髮搖滾歌手打扮，而Ben的發福體態及Rick的舞台搞笑噱頭，讓人留下深刻印象。77、78年連續推出三張專輯，成績普通，但藝術評價還不錯。79年在日本武道館舉行演唱會，因奇特的搖滾魅力而風靡全場，現場收音專輯「At Budokan」大賣。Epic公司儘速取得美國的發行權，連同下張專輯「Dream Police」一起綻放光芒。其中現場版 **I want you to want me**（原收錄於專輯「In Color」），是70年代成績最好的單曲。82年Tom突然離團，接下來的作品乏善可陳，直到88年Tom歸隊所推出的抒情搖滾經典 **The flame** 才問鼎熱門榜王座。對硬式搖滾樂團來說，唱慢板歌向來是他們所不情願，諷刺的是只有這種歌才容易拿冠軍。

同名專輯「Cheap Trick」Sony，2000

「Greatest Hits」Sony，2002

Cher , Sonny and Cher

Yr.	song title		Rk.	peak	date	remark
65	I got you babe	Sonny and Cher	16	**1(3)**	0814-0828	額列/推薦
71	All I need is you	Sonny and Cher	>100	7		
71	*Gypsys, tramps and thieves*		*39*	*1(2)*	*1106-1113*	推薦
72	A cowboy's work is never done		70	8		Sonny and Cher
72	The way of love		62	7		
73	*Half-breed* •		*20*	*1(2)*	*1006-1013*	推薦
74	Dark lady •		33	**1**	0323	
79	Take me home •		56	8		推薦

金 牛座的雪兒雖然愛搞怪，但善於經營演藝事業，是美國相當知名的影視歌三棲紅星。曾獲金像獎、金球獎、電視艾美獎、葛萊美獎及全球音樂獎。

Cher（本名**Cher**ilyn Sarkisian LaPierre；b. 1946，加州）的母親是一位有印地安Cherokee族血統的演員、業餘模特兒，父親則是亞美尼亞難民。從小懷抱明星夢，16歲時獨自來到好萊塢，參加演員訓練班。62年底，在好萊塢大道KFWB電台旁的咖啡廳巧遇民謠歌手、詞曲作家Sonny Bono（本名Salvatore Phillip Bono；b. 1935，底特律），墜入愛河，改變了Cher雪兒的一生。

Bono當時任職錄音室助理及公關，是名製作人Phil Spector手下大將。只要有機會，必定安排雪兒到錄音室幫忙。曾做過不少大牌藝人的合音天使，最具代表性是The Righteous Brothers「正義兄弟」合唱團（見後文介紹）65年冠軍曲**You've lost that lovin' feelin'**（500大#34；電影「捍衛戰士」中阿湯哥在酒吧裡所唱的歌）幕後和聲。64年在Bono大力協助下以不同藝名推出兩首單曲，但成績平平。接著當錄製另外一首歌時，雪兒要求Bono與她一起唱，愉快的經驗使他們興起自組二重唱團之念頭，65年，夫妻倆（64年結婚）正式用Sonny and Cher之名闖蕩江湖。第二首單曲**I got you babe**（500大#444）由Bono譜寫自製，在8月中獲得三週冠軍。從65到72年，發行不少唱片，是英美兩地排行榜的常客，於60年代末期曾被譽為最受歡迎的「民謠夫婦二重唱」。歌壇上的傑出表現讓CBS電視台為她們開闢綜藝節目「The Sonny And Cher Comedy Hour」，持續播出長達7年，深受觀眾喜愛。

「The Very Best Of」Rhino/Wea，2003

「All I Ever Need: Anthology」Mca，1995

在一切圓滿成功的表相下，婚姻卻開始出現裂痕。由於雪兒獨特的中性嗓音和混血外貌，加上耀眼的造型裝扮（全身上下大多經過整型的「人工」美女，從出道時32B變成35C），一直是媒體關注之焦點，鋒芒超越大她11歲的「老」公。唱片甚至電影公司邀約不斷，而雪兒也廣結善緣來者不拒。Bono大概沒有什麼理由反對，因為6、7年來他也一直幫雪兒發行個人作品，只是成績沒有二重唱來得突出而已。重大改變發生在71年底，為她量身訂作、渲染印地安出身背景、具有戲劇和故事感的**Gypsys, tramps and thieves**（吉普賽人的複數是要否將ys改成ies？有人指出依歌詞之意境，tramps是罵名，應該翻成娼婦而不是流浪漢），拿下個人第一首冠軍。從**Gypsys**曲開始，雪兒在新製作人Snuff Garrett打造下，轉成中快節奏民謠搖滾曲風，73、74年金唱片冠軍單曲**Half-breed**（同樣誇張強調印地安混血身世）和**Dark lady**，讓雪兒的歌唱事業達到巔峰。

單飛（73年後二重唱作品少了）轉型成功，雪兒的人氣扶搖直上，更加想脫離Bono的掌控。婚姻於75年中宣告破裂，檯面原因是前述的「妻強夫弱」，實際上與雪兒不避諱地和多位男歌星傳出緋聞，引發「醋罈子」效應有關。離婚沒幾天和The Allman Brothers Band的Gregg Allman閃電結婚，更勁爆的還在後頭，9天後宣布與新老公即將分手（79年初離婚），炒作娛樂話題一流。整個70年代後期，她的「作怪」本領以及和多位男藝人的花邊羅曼史（曾與Kiss樂團的Gene Simmons同居3年），使得雪兒這個名字經常出現在八卦及時尚雜誌上。在全球傳媒眼中，她早已不是當年依偎在Bono身旁的小女人了。

75年，雪兒轉換唱片公司，79年也投入disco懷抱，以**Take me home**（用

民謠唱腔詮釋disco舞曲頗具戲劇性）重回熱門榜Top 10。當時Casablanca公司有**Hot stuff**和**Take me home**兩首歌，雪兒本來想唱**Hot stuff**，但當紅的唐娜桑瑪也指定要唱，公司只好委屈她了。時光如能倒流，若由雪兒來唱**Hot stuff**是否同樣拿下冠軍？

儘管以歌唱揚名立萬，雪兒依然無法忘情她的最愛—演戲。83年起轉戰大影幕至今，從「絲克伍事件」、「面具」、「紫屋魔戀」、「嫌疑犯」到87年Moonstruck「發暈」，一部比一部精彩。其中描述義大利移民叔嫂戀情（飾演小叔、與她演激情對手戲的菜鳥是現今好萊塢性格巨星尼可拉斯凱吉）的金獎名片「發暈」，為她贏得金球獎和金像獎雙影后。

80、90年代，幸運地又有**If I could turn back time**（89年#3）和舞曲**Believe**（99年4週冠軍）大放異采。雪兒在排行榜史上，目前是「第一首冠軍曲至今還有冠軍曲間隔時間最長」的紀錄保持人，從65年**I got you babe**到99年**Believe**，33年又7個月。

集律成譜

- 「The Very Best Of Cher」Rhino/Wea，2003。
- 「All I Ever Need: Kapp/MCA Anthology」Mca，1995。

 兩張精選輯都不錯，「The Very Best Of Cher」有80、90年代的名曲，而這套雙CD則以80年之前的38首歌為主，其中包括不少Sonny and Cher二重唱時代發表之作品。

The Chi-Lites

Yr.	song title	Rk.	peak	date	remark
71	*Have you seen her*	>100	3(2)	1211	強力推薦
72	Oh girl	13	**1**	0527	推薦

來 自芝加哥的黑人美聲合唱團「芝萊特」，原本可能有很好發展，但因為結構鬆散、團員異動過於頻繁，只在70年代初期留下兩首抒情靈魂經典。

鼓手Marshall Thompson（b. 1942，芝加哥）於50年代末和歌手Creadel Jones（b. 1940；d. 1994）在芝加哥一起表演，60年與當地的doo-wop三人團The Chanteur合併，其中包括日後負責創作的高音主唱Eugene Record（b. 1940，芝加哥；d. 2005），共組Hi-Lites五重唱團。Mercury簽下他們，幾年內所推出的單曲和專輯，銷路都不好，遭到唱片公司解約。屋漏偏逢連夜雨，低音歌手出走以及有人聲稱團名Hi-Lites與之「強蹦」，只好改為Marshall and The Chi-Lites（67年縮減成The Chi-Lites）重新出發。團名Hi加個C變成Chi是有意義的，標榜他們是來自Chicago，這對當時大多數的黑人抒情靈魂團體都源自曼菲斯或費城來說，的確是個異數。67年以後之作品仍然沒有優異表現，但樂評對他們完美的高音假聲及多重合音有所肯定，只是缺少驚天動地的一擊（hit）。69年初加盟Brunswick唱片公司，在製作人指導下改變策略，先以中快板歌曲打進R&B榜，增加曝光度。直到71年，有大量傷感口白敘事、動聽旋律的 **Have you seen her** 順利拿下季軍，而72年 **Oh girl** 則獲得冠軍。這兩首由Record所寫的抒情靈魂佳作，國內外不少歌手喜愛翻唱，其中以1990年英籍歌手Paul Young保羅楊所唱的 **Oh girl** 最受歡迎。成名後並未把握機會，歌曲打不進熱門榜前段班以及Thompson、Record陸續出走，The Chi-Lites一步一步消失。

集律成譜

• 「The Chi-Lites Greatest Hits」Brunswick Records，1998。右圖。

Chic

Yr.	song title	Rk.	peak	date	remark
78	Dance, dance, dance (yowsah,...) •	20	6	02	推薦
78	Everybody dance	>120	38		額列/推薦
79	Le freak ▲⁴	3	**1(6)**	78/1209-790203	推薦
79	I want your love •	62	7		強力推薦
79	Good times •	500大#224　　20	**1**	0818	強力推薦

註：表列歌曲全由 Nile Rodgers 和 Bernard Edwards 譜寫、製作。

由兩位黑人音樂奇才 Rodgers 和 Edwards 所組的 Chic 樂團，見證了 disco 舞曲的燦爛，隨著他們逐漸歸於平淡，disco 音樂也走入歷史。

disco「迪斯可」一詞源自法文 discotheque，是指播放唱片供人跳舞的娛樂場所。Chic 是典型的美國黑人 disco 樂團，但團名和專輯名卻巧妙予以「法文化」。英文 chic 等於 in vogue，有高度時尚、流行之意思，而他們的音樂、舞台魅力及穿著打扮的確是當代時髦的象徵。

樂團領導人 Nile Rodgers（b. 1952，紐約市）從小學習古典和爵士樂，中學時參加搖滾樂隊，擔任吉他手。70 年高中畢業，認識貝士手 Bernard Edwards（b. 1952，北卡羅來納州；d. 1996，東京），兩人決定攜手闖天下。最早是在紐約的爵士俱樂部表演，兩年後，鼓手 Tony Thompson 加入，他們共組一個具有戲劇張力的搖滾樂團（如同 Roxy Music），名為 Big Apple Band。由於當時歌壇上有不少團體的團名與「大蘋果」（紐約市的象徵）有關（見後文 Walter Murphy 介紹），為了避免困擾，主動改成另一個有龐克味道的名字。

從 72 到 77 年，他們一直想呈現具有 "chic"（時尚）意味的現代感音樂，但始終找不到確切方向。一下子想搖滾，有時甚至想玩剛興起的龐克和新浪潮。根據 Rodgers 回憶，他搞音樂的終極目標是為了「利」，希望自己或替人製作的唱片能大賣。76 年，正式成立 Chic 樂團，找來女主唱，選擇市場主流音樂或許才有機會一展身手（雖然他們並不完全認同當下的 disco 舞曲）。日後證明這個決定非常正確，Rodgers 和 Edwards 善用他們的音樂及樂器天賦，讓 disco 有了全新面貌，正如他們所說：「不管膚色或性別，disco 是上天給與藝人最好的禮物。」

「The Very Best Of」Atlantic/Wea，2000

「Live At...」Sumthing Else，1999

　　變賣家當，將他們創作的新disco舞曲錄成demo帶，寄給紐約各大唱片公司，但紛紛被「打槍」。Atlantic的總裁Jerry Greenberg在該公司拒絕他們兩次後，以個人名義與之簽約。77年底首張樂團同名專輯上市，單曲 **Dance, dance, dance** 和 **Everybody dance** 在78年排行榜有不錯成績，震驚了disco樂壇。平心而論，初登板作品有點「趕鴨子上架」，樂團仍處於摸索期。例如時下disco團體的主軸—黑人女聲（重唱或和聲）就還在調整，女主唱Norma Jean Wright於首張專輯有優異表現後卻離團單飛（Rodgers仍為她製作個人專輯），留下配角Luci Martin和頂替的Alfa Anderson。Rodgers二人在創作及樂器演奏的優勢主導，加上欠缺強力主唱與和聲，兩相消長下，形成Chic樂團重旋律節奏、聲效編曲而輕歌唱的新disco風格，也就不足為奇。

　　真正讓他們成為新興disco勁旅是隨後的「C'est Chic」、「Risqué」兩張四星評價專輯，其中共有三首熱門榜佳作 **Le freak**（6週冠軍）、**I want your love**、**Good times**（第二首冠軍曲），被譽為disco年代經典舞曲。**Le freak** 的創作過程頗有意思，一位歌手與他們相約在紐約知名的高級舞廳Studio 54談合作事宜，但忘了告知「看門的」，Rodgers二人不得其門而入（即便穿著價值數仟美元的西裝，即使舞廳裡正播著他們的歌 ）。一怒之下爽約回家，買酒澆愁，邊喝邊彈，作出了表達對Studio 54之「囂掰與歧視」不滿的抗議歌曲。最早是配合節奏唱出Aaaah, off（歌名可能會訂為Off ？），後來才改成Aaaah, freak out（怪誕奇想）。另外值得一提，**Le freak** 是熱門榜少見的三度回鍋冠軍曲。78年12月9日先將 **You don't bring me flowers**（見前文芭芭拉史翠珊介紹）擠下寶座，

後來反被**You**曲回馬槍一週,再次奪回冠軍兩週。接著被來勢洶洶的**Too much heaven**(見前文比吉斯介紹)截斷兩週,最後又蟬聯三週。從78至79跨年期間,霸佔前三名10週之久,唱片大賣400萬張(平均每40位美國民眾就有一人買這張唱片),是Atlantic公司創立以來單曲唱片銷售的最佳紀錄。

在Chic紅透半邊天時,Rodgers和Edwards也一心兩用為人製作唱片。奇怪的是他們「大小通吃」,無論是一曲藝人或知名的非disco歌手(如<u>卡莉賽門</u>、Blondie的Debbie Harry),都可看到Chic的影子,除了寫曲、製作外,傾全團之力為其幕後伴奏及和聲。同時期廣為流傳的是為Sister Sledge(見後文介紹)製作**We are family**、**He's the greatest dancer**(本來Chic要自己唱,後來與**I want your love**交換)以及<u>黛安娜蘿絲</u>的「diana」專輯和**Upside down**(見後文介紹)。

80年後,除了自己要出片也持續為人作嫁,搞得「蠟燭兩頭燒」!後三張專輯和單曲的成績一落千丈。83年樂團走上解散之路,Rodgers和Edwards各自改行,「專職」寫曲或製作。 David Bowie<u>大衛鮑伊</u>83年「Let's Dance」專輯、<u>瑪丹娜</u>84年「Like A Virgin」專輯、Duran Duran 84年冠軍曲**The reflex**等都是Rodgers的傑作,而Edwards則對The Power Station樂團及英國男歌手Robert Palmer(見後文介紹)的唱片有不少貢獻。

餘音繞樑

• I want your love

主歌唱完的後半段,由弦樂、管樂、電吉他、貝士吉他各自表現之反覆旋律間奏,營造出非常特異的節奏感,在眾多舞曲中一聽難忘。

Chic的音樂之所以獨到,除了disco舞曲都善用的弦樂外,巧妙添加爵士鋼琴及加強貝士聲線才是賣點。重節奏的低音效果不僅僅來自鼓聲,而是擴大到管樂、弦樂及貝士吉他(Edwards的貝士編奏是樂團招牌)。樂評指出:「Chic的低音節奏具有狂暴的原始感,讓人能夠將煩惱忘情地踩在舞池上。」熟悉70年代disco的樂迷,您覺得呢?

• Good times

樂評曾說**Good times**是一首影響深遠的歌,少數入選滾石500大(#224)的disco舞曲。不僅當時有將近30位藝人團體重複運用Chic的disco旋律,連搖滾

專輯「C'est Chic」Atlantic/Wea，1992。

專輯「Risqué」Atlantic/Wea，1992。

樂團也多所模擬。更重要的是，這種低音節奏變化啟發了後世的 Rap 和 Hip-Hop 音樂。公認第一首在排行榜成名、由 The Sugarhill Gang 所唱、真正「像是」Rap 的歌曲 **Rapper's delight**，就是沿用 **Good times** 的貝士節奏作為骨架。有不理性的搖滾評論指出，**Good times** 是剽竊皇后樂團（見後文介紹）80年冠軍曲 **Another one bites the dust** 的 idea，事實上皇后樂團的吉他手 Brian May 曾在錄音室聽過 Chic 錄製 **Good times** 好幾次。Rodgers 無耐地回應說：「**Another** 曲比 **Good times** 晚一年才發行，到底是誰抄誰？ 算了，無所謂，反正在搖滾樂評眼中，玩 disco 音樂的黑人都是笨蛋！」慶幸，仍有不少音樂輿論給與他們崇高的評價。各位看倌，仔細聽聽 **Another one bites the dust** 的貝士節奏是否「似曾相識」？

集律成譜

- 專輯「C'est Chic」Atlantic/Wea，1992。
- 專輯「Risqué」Atlantic/Wea，1992。
 所收錄之 **Good times** 是 8'14" LP version。
- 「The Very Best Of Chic」Atlantic/Wea，2000。
 經典歌曲全收錄，而且都是原專輯長版本（除 5'16" a touch of jazz mix 版的 **Good times** 外），用重低音來聽，過癮極了！

Chicago

Yr.	song title	Rk.	peak	date	remark
70	Make me smile	59	9	06	額列/推薦
70	25 or 6 to 4	61	4	09	額外列出
70	Does anybody really know what time it is?	>100	7		額外列出
71	Beginnings/Colour my world	56	7	08	
72	Saturday in the park •	76	3(2)	0923	強力推薦
73	Feelin' stronger every day	54	10		
73	*Just you 'n' me •*	*>100*	*4*	*12*	推薦
74	(I've been) Searchin' so long	73	9		
74	Call on me	98	6		推薦
74	Wishing you were here	>100	11		
75	Old days	>100	5		
76	*If you leave me now ▲*	*48*	**1(2)**	*1023-1030*	強力推薦
77	Baby, what a big surprise	>100	4		強力推薦
78	Alive again	>100	14		強力推薦
79	No tell lover	>100	14		推薦
82	Hard to say I'm sorry •	10	**1(2)**	0911-0918	額列/推薦

來 自windy city「風城」的Chicago樂團，吹起獨特爵士銅管搖滾旋風，在西洋樂壇創造了三十年「芝加哥情歌傳奇」。

　　1997年曾受邀來台演唱的Chicago樂團，雖已非原創團員，也有些過氣，但在新力和華納兄弟兩大唱片公司長期引荐（發行不少張專輯、精選輯）以及汽車（HONDA Accord）廣告選用歌曲的推波助瀾下，使這支傳奇搖滾樂團在台灣走紅的程度遠勝於英美。可惜國內唱片公司過度強調80年代以後改變的商業曲風—「都會永恆情歌代言」，讓新樂迷忽略他們早期將濃厚爵士樂風以大量銅管重奏融入搖滾創作中的變革歷史地位。儘管搖滾及爵士樂評曾對他們有譏諷性的言論，縱使他們著重整體專輯表現而非以暢銷單曲見長，唱片銷售超過一億兩千萬張的商業肯定，與其他超級樂團並列在一起也毫不遜色。

　　嚴格說來，Chicago樂團是兩股音樂理念的結合。66年底，十幾歲搬來芝加哥居住的Robert（Bobby）Lamm（b. 1944，紐約人；主唱、鍵盤手）與出生於當

「The Very Best Of」Rhino/Wea，2002

精選輯「Love Songs」Rhino/Wea，2005

地的好朋友Terry Kath（b. 1946；主唱、吉他手）、Dan Seraphine（b. 1948；鼓手）共組一個名為Missing Links的樂團，以鯊魚皮衣及油亮飛機頭的搖滾造型向樂壇扣關。隔年，擁有嘹亮高音的Peter Cetera（b. 1944，芝加哥；貝士手；下頁76年團員照右二者）加入。另一個也是以芝加哥為基地的爵士銅管三重奏團，由Walter Parazaider（b. 1945；木管、簧管樂器、薩克斯風）、James Pankow（b. 1947；伸縮號）、Lee Loughnane（b. 1941；小喇叭）所組成，決定放棄與芝加哥管弦樂團同台合奏的夢想，跟他們一起「搖滾」。陣容堅強且完整的七人團，取了一個頗有氣勢的名字Big Thing。

1967年，Parazaider的大學同窗James W. Guercio，剛為Columbia旗下團體The Buckinghams製作出冠軍曲**Kind of a drag**而小有名氣，他建議樂團遷到洛杉磯，與正興起的西岸搖滾音樂產業保持貼近距離。這位慧眼識英雄的老兄不僅自願擔任樂團經紀人、製作人，還為他們打點住所、代付房租、介紹到知名夜總會演唱。68年，Guercio為也是爵士取向的搖滾樂團Blood, Sweat & Tears製作第二張專輯，唱片大賣的結果讓Columbia公司發現原來融合爵士及搖滾也是很有搞頭，對一年前Guercio曾提議與Big Thing簽約之事，終於首肯了。

樂團在Guercio的主導下，更名為Chicago Transit Authority，於69年發行首張同名專輯。因新團名與芝加哥交通局相似，在芝加哥市長準備提出侵權控訴時，乾脆直接以Chicago為名推出第二張專輯。自70年以後，他們的專輯大多用團名加羅馬數字（如Chicago II、VI、X）來命名。另一個特色是唱片封面均用獨特的樂團字樣logo來呈現，鮮少有其他圖案或樂團成員照片。您可以說它單調，但

也是一種執著和創意，有三張專輯的封面設計還得過獎。首張「Chicago Transit Authority」專輯是12首歌、雙LP的野心之作，七位團員散發帶勁的即興爵士演奏搖滾曲風，與當時大多數的搖滾源自藍調或表現節奏藍調的方式，有所不同。在沒有推出任何單曲之情況下（一半以上的歌超過6、7分鐘），仍有較具實驗精神的調頻電台願意播放他們的歌。溫火慢熬，處女作即獲得專輯榜Top 20肯定，破紀錄在榜上停留的時間長達150週。接下來第二張「Chicago」、第三張「Chicago III」專輯，作了些許妥協。他們集體即興創作和喜歡組曲樂章的傾向，與唱片公司希望以單曲或電台點播率導引商機之想法有衝突，特別寫了幾首「為單曲而作」的歌以及重新剪製三套專輯中之部分作品，向熱門排行榜進軍。到72年已有8首Top 40暢銷曲，專輯的名次和銷售成績也一樣節節高昇。

72至76年，第5到第9連續五張唱片獲得專輯榜冠軍，而且都蟬聯數週以上（這是一項難得的紀錄），另外還有7首Top 20單曲。由Lamm所作、輕快悅耳的**Saturday in the park**，唱出他記憶中紐約人週六在中央公園活動時的自由歡愉氣氛，樂團首支名列前茅的金唱片單曲。另一首金唱片歌曲**Just you 'n' me**有濃厚抒情味，是樂團走向都會情歌路線的紮根之作。74年，巴西籍打擊樂手加入，在節奏上的表現更為多元。Chicago是70年代少數有多名主唱還能持續創造暢銷曲的樂團。雖然Lamm、Kath和Cetera三人具有不一樣的音色特質（各有領銜主唱代表作），但融合起來卻那麼自然一致，反而增強了樂團獨特風格之烙印。這種情形到75年以後有了改變，由Cetera主導，少一點爵士、多一些商業抒情的輕搖滾逐漸成型，這讓喜歡他們的老歌迷頗為失望。但出自「Chicago X」專輯的白金單曲**If you leave me now**，卻是在這種轉變下所拿到的唯一（70年代）冠軍曲。由Cetera創作、演唱，簡單的歌詞「如果妳現在離開我，妳奪走了我生命中最重要的部份，嗚…不…寶貝，請不要走！」、優美的編曲加上動聽旋律，是70年代極重要的抒情民謠經典，他們也因此抱回76年最佳流行樂團葛萊美獎。當時的音樂雜誌指出，如果**If you leave me now**沒有獲得冠軍，他們將創下「擁有最多冠軍專輯但沒有一首冠軍單曲」的難堪紀錄。不過，有了冠軍曲也不能保證什麼，從此以後到2001年，專輯再也無法封王。

由他們對專輯執意以落伍的數字編號命名和專輯封面一直不放團員相片這兩件小事的不滿，可以嗅出與長期掌控樂團的好友Guercio嫌隙漸生，加上78年Kath玩槍意外誤傷自己（吉他手Donnie Dacus短暫入替），他們認為這些事件可能是樂

團邁入第二階段的徵兆。77年與Guercio合作最後一張專輯「Chicago XI」中的 **Baby, what a big surprise**，是一首百聽不厭的好歌。另外，後來發行的單曲 **Take me back to Chicago**用以悼念Kath。原本正籌備的「Chicago XII」改為 「Hot Streets」，專輯封面除了註冊商標logo外也放入團員照片（唯一一張），所收 錄之**Alive again**雖然也是緬懷夥伴Kath的傷心歌曲，但卻以正面樂觀的態度來 詮釋，是一首中板搖滾佳作。

經過巨變，他們沈寂了三年，雖陸續推出專輯（改回數字命名和團徽圖案） 和單曲，已無往日雄風。82至86年與音樂才子David Foster合作，打造了第二首 冠軍曲**Hard to say I'm sorry**及紅遍寶島的**You're the inspiration**。直到 二十一世紀，他們持續有作品問世，如88年冠軍曲**Look away**，只是團員和曲風 已今非昔比！媒體曾經問及他們的音樂為何會長期受到歡迎？Lamm回答說大概是 "Chicago"一字吧！ Chicago代表他們身為芝加哥人的光榮，是不斷創作出獨特風 格音樂的原動力；Chicago代表他們堅定不移的友情，一旦有人萌生退意，必定遭 到他人的「圍剿」。81年後，Cetera已嘗試發行個人專輯，基於深厚的革命情感， 他還是幫忙唱到85年，直到樂團有相似的貝士主唱Jason Scheff頂替。

集律成譜

- 「The Chicago Story：Complete Greatest Hits」華納，2002。
 台灣華納唱片公司發行許多Chicago的專輯和精選輯，除了這張之外，「The
 Heart Of Chicago 67-97」華納，1997、「Love
 Songs Of Chicago」華納，2005等，都是物超
 所值的好唱片。

- 「Chicago Transit Authority」華納，2002。
 至於專輯，推薦老樂迷可買「Chicago VIII」、
 「Chicago X」、「Hot Streets」；新樂迷則考慮
 「Chicago 18」及「Night And Day」。

〔弦外之聲〕
官方、唱片公司及其他相關網站，有不少Chicago樂團的介紹。如果您不是 很在乎某些資料引用的正確性（以英文官網為依據），可以上網去看看。

Chris Rea

Yr.	song title	Rk.	peak	date	remark
78	Fool (if you think it's over)	84	12		強力推薦

英國有不少以沙啞嗓音聞名的歌手，Chris Rea克里斯瑞伊可算是Joe Cocker喬卡克、Rod Stewart洛史都華的接班人，首支單曲即紅遍大西洋兩岸。

Chris Rea（本名Christopher Anton Rea；b. 1951，英國Middlesbrough）有義大利及愛爾蘭血統，童年在一個充滿陽光歡笑的義大利小鎮渡過，會彈手風琴的叔叔啟蒙了他對音樂之興趣。回到英國受教育，中學時因言語衝突得罪老師而被開除，好友播放早期Joe Walsh（後來老鷹樂團名吉他手，見後文介紹）的藍調唱片為他解悶，沒想到從此迷上了藍調搖滾和吉他。

十六歲才真正玩吉他似乎遲了點。但因過人的天賦，73年加入搖滾樂團後很快就取得主角地位，彈、寫、唱樣樣精通，75年還獲得一項音樂才藝競賽大獎。瑞伊的吉他彈奏功夫被認為與藍調吉他大師艾瑞克萊普頓（見後文介紹）和有吉他神技美譽的Mark Knopfler（Dire Straits樂團領導人，見後文介紹）齊名。78年獲得唱片合約，個人首張專輯「Whatever Happened To Benny Santini？」，因單曲**Fool**在英美兩地排行榜（美國成人抒情榜冠軍）有不錯的成績而成為金唱片。

80年代以後，很少再看到瑞伊的名字出現於美國熱門榜上，但在英國及歐洲還是很紅。住在人文薈萃的西班牙小島Ibiza，對他創作浪漫藍調搖滾有很大影響。至今共發行近20張專輯和精選輯，89年的「The Road To Hell」是生涯代表作。

「Very Best Of Chris Rea」Wea Int'l，2001

「Platinum Collection」Wea Int'l，2006

Christopher Cross

Yr.	song title	Rk.	peak	date	remark
80	Ride like the wind	17	2(4)	04	強推/大老二
80	Sailing	32	**1**	0830	推薦
81	*Arthur's theme (best that you can do)* •	*64*	***1(3)***	*1017-1031*	額外列出

想在演藝圈打滾，機運和實力同樣重要。70年代末，才華出眾而一次拿光大獎的歌壇新秀<u>克里斯多佛克羅斯</u>，只有三年就從排行榜上消失了。

本名Christopher Geppert（b. 1951，德州聖安東尼）。75年，<u>克羅斯</u>將自己的作品錄成demo帶寄給華納兄弟集團，但沒有得到明確回應。他並不灰心，繼續磨練歌藝和詞曲創作，也謙卑地與音樂圈前輩結交。78年，華納終於同意簽約，著手進行唱片錄製工作。初登板同名專輯特別邀請不少知名歌手助陣（The Doobie Brothers的Michael McDonald、老鷹樂團Don Henley以及J.D. Souther等），立刻引起大家的注意。當時，音樂市場低迷不振，華納公司對推出走民謠抒情路線的新人有些猶豫，錄好的唱片擺了半年才於80年初上市。

先以有<u>邁可麥當勞</u>跨刀和聲的**Ride like the wind**（四週亞軍）打頭陣，一鳴驚人後接著推出**Sailing**（熱門榜冠軍）。由於兩首單曲的成功以及大牌藝人加持，專輯狂賣四白金，並在當年創紀錄勇奪五項葛萊美大獎，分別是因**Sailing**獲得年度最佳歌曲、單曲唱片、伴奏編曲；最佳專輯「Christopher Cross」和新進藝人。隔年，為電影Authur「二八佳人花公子」譜寫且演唱的主題曲拿下熱門榜冠軍和奧斯卡金像獎後，突然間不紅了！<u>克羅斯</u>擁有細膩好嗓音，但面貌外型和壯碩身材卻不討喜，唱片封面慣用flamingo「紅鶴」而不擺個人肖像是其「設計」上的特色。

集律成譜

- 「Greatest Hits Live」Sanctuary Rds.，1999。右圖。
- 「The Very Best Of」Rhino/Wea，2002。

Chuck Berry

Yr.	song title	Rk.	peak	date	remark
72	My ding-a-ling ●	15	**1(2)**	1021-1028	

搖滾音樂史上最具影響力的創作歌手<u>恰克貝瑞</u>，早期黑人搖滾、搖滾吉他的代表性人物。縱橫歌壇數十年，唯一排行榜冠軍曲出現在70年代。

Chuck（Charles Edward Anderson）Berry生於1926年加州，在聖路易長大。早年生活相當精彩，高中時因偷車被送入感化院，也當過美髮師和汽車工人，但對音樂的喜愛不曾停止。重大改變發生在55年到芝加哥，遇見藍調大師Muddy Waters。獨具慧眼的Waters將他介紹給Chess唱片公司，從此開啟了<u>貝瑞</u>在搖滾樂的傳奇人生。<u>貝瑞</u>以非凡的音樂天賦和吉他技藝為搖滾樂奠定基礎，他所創造的十二小節搖滾吉他獨奏樂曲模式，影響深遠。在當時，<u>貝瑞</u>之作品除了有樂理的開創性外，也寫出條理清晰、意味雋永的歌詞。更重要是他以滑稽但輕鬆熱情的搖擺舞步（吉他間奏時單腳蹲跳和著名的duck walk「鴨步」），引領了新的舞台搖滾表演方式，受到黑白樂迷青睞。50年代膾炙人口的歌曲有**Maybellene**、**Rock'n roll music**、**Back in the U.S.A.**、**Johnny B. Goode**（滾石500大#7；電影「回到未來」經典引用；美國政府曾透過太空船將此曲代表地球音樂送入外太空與「外星人」溝通）等。

59年，<u>貝瑞</u>因一件誘拐14歲少女的官司敗訴而入監服刑。64年復出，有人認為他已爬不起來，但披頭四、滾石樂團及Beach Boys持續模擬引用他的作品，足以證明<u>貝瑞</u>在搖滾樂壇仍具魅力。72年，玩笑之作**My ding-a-ling**拿下不曾得過的熱門榜冠軍，為歌唱生涯畫下完美句點。86年「搖滾名人堂」成立，<u>貝瑞</u>當然是首批入選的搖滾巨星。

集律成譜

• 「Chuck Berry The Anthology」Chess，2000。右圖。

Chuck Mangione

Yr.	song title	Rk.	peak	date	remark
78	Feel so good	21	4	0610	強力推薦

透過 **Feel so good**，恰克曼吉恩將悠揚柔美的法國號介紹給流行樂迷。當排行榜被 disco 舞曲所「肆虐」的時候，為流行爵士爭了一口氣。

　　Chuck Mangione（b. 1940，紐約）生於爵士音樂世家，父親的好朋友一黑人爵士小號手 Dizzy Gillespie 是他的「音樂教父」，曾送過他一把 Gillespie 賴以成名的 updo（折翹起來）小喇叭。60 年，恰克就讀 Eastman 音樂學院時與哥哥 Gap 組了 The Jazz Brothers 四重奏，被譽為爵士樂壇的明日之星。後來雖長期榮任 Art Blakey's Jazz Messengers 樂團首席小號手，但為了實現個人推廣流行爵士樂的夢想，改練古典管弦樂團常見但爵士樂少用的法國號（flugelhorn）。

　　77 年底，曼吉恩率領五名優秀樂師，在 A&M 公司旗下發行了流行爵士經典大碟「Feel So Good」。翌年推出同名單曲，在一分半緩慢的法國號獨奏及曲長超過 9 分鐘之不利情況下，還能攀升至熱門榜第 4 名。要不是同時候安迪吉布的超級歌曲 **Shadow dancing** 盤踞王座 7 週，扮演「攔路虎」，第一首獲得熱門榜冠軍的流行爵士演奏曲可能會出現。

　　80 年冬季奧運在紐約舉行，曼吉恩的作品 **Give it all you got** 特別被大會選用為主題曲，並於閉幕典禮上獻奏，透過電視轉播，演奏法國號的風采傳到全世界。四十幾年的音樂生涯，總共發行了 30 張專輯，至今仍是炙手可熱的爵士樂壇明星。

流行爵士專輯「Feel So Good」A&M，1990　　「Compact Jazz : Live」Polygram，1990

Cliff Richard

Yr.	song title	Rk.	peak	date	remark
76	Devil woman	55	6		強力推薦
80	We don't talk anymore	45	7	01	強力推薦
80	*Dreamin'*	*>100*	*10*	*1122*	
81	A little in love	61	17	03	額外列出

素有「英國貓王」、「搖滾金童」之稱的Sir Cliff Richard 克里夫李察爵士成名甚早，但在美國並不如英國那麼紅，排行榜成績也是天壤之別。

30年代，一位英國鐵路工程師到印度工作，39年與駐印英國軍官的女兒結婚，40年10月生下一個兒子取名Harry Rodger Webb。二次大戰結束，8歲的Harry跟著父母返回英國倫敦。天生好嗓音，加上Bill Haley & The Comets對他的啟發（曾翹課去觀賞巡迴演唱會），16歲便與幾個死黨組成The Drifters樂團，一圓搖滾偶像明星夢。在到處賣唱期間，一位星探自告奮勇要當經紀人，聽從他的建議，Harry取了藝名Cliff Richard 克里夫李察。經紀人積極為李察奔走，EMI公司唱片大師Norrie Paramor如獲至寶簽下他，並出任製作人，開始了十年亦師亦友的合作關係。58年秋天推出首支單曲 **Move it** 拿下英國排行榜亞軍，造成轟動，更被公認為英國音樂史上第一首搖滾歌曲。李察剛出道時那略帶「ㄏㄤㄋㄧ」的俊俏娃娃臉，很快地成了萬人迷、青春偶像。由於EMI只是與李察個人簽約，The Drifters（為了避免與美國靈魂歌手Ben E. King領軍的同名合唱團混淆，隔年改成The Shadows）成員好像變成李察的「影子」，不過這群好友還是任勞任怨為他伴奏、和聲及寫歌（前十年的暢銷曲有一半以上是出自團員之手筆）。

基本上，李察的歌唱生涯可分為四個時期。58至63年，他以受青少年喜愛的標準情歌及模擬貓王之表演方式，風靡了全英國，被視為唯一能與貓王相抗衡的搖滾金童。在歌壇爆紅後，李察也開始跨足影視圈，於60年代有不少賣座的電影和電視節目，歌舞片及原聲帶一樣受到歡迎。這些相似的經歷，使得「英國貓王」之雅號不脛而走。63年以前，曾安排到美國「走走」，但老美對李察不甚熱絡，他也沒啥興趣在美國唱歌，繼續留在英國製造排行榜暢銷曲。首支英國冠軍曲是59年的 **Living doll**，而美國排行榜卻只獲得 #30。

「The Collection」Razor & Tie，1994　　　　　「40th Anniversary Complete」EMI，1999

　　1964年之後，由於父親過逝，讓李察對基督教義有了新的體認，加上與The Shadows團員漸行漸遠（69年分道揚鑣）、披頭四崛起搶盡鋒芒等因素，導致聲勢有些下滑。此時李察的歌唱風格則有了轉型，從青春搖滾變為成熟穩重的抒情和福音。另外也花較多的心力在巡迴演唱上，足跡遍及歐洲、澳洲、亞洲（主要是香港、新加坡、日本）甚至非洲（就是沒到美國），現場演唱的實力和魅力享譽國際。這段期間雖然有些沈寂，但至75年為止，李察在英國已有51首 Top 20單曲，其中包括9首冠軍（7首是63年以前）。

　　76年專輯「I'm Nearly Famous」，消弭了李察即將過氣的傳言，以精心打造多首MOR單曲向市場主流靠攏（76至94年這段走流行路線的時期稱之為Comeback）。首度打入美國熱門榜Top 10的是一首快節奏、略帶disco味道的MOR佳作 **Devil woman**。雖然他在美國的名氣不甚響亮，但大家總是知道這位老牌英國抒情歌手，當電台DJ介紹由Cliff Richard所唱的 **Devil woman** 時，美國聽眾沒人相信自己的耳朵。有了暢銷曲後也帶動專輯入榜，李察的首張美國金唱片出爐。79年底，中板流行搖滾 **We don't talk anymore**，睽違11年再度拿下英國冠軍，美國熱門榜也有 #7好成績。

　　即將邁入80年代的同時，再以3首 Top 20單曲來證明他終於站穩了美國市場。李察一路提攜的澳洲英籍女歌手奧莉維亞紐頓強（見後文介紹）在美國正紅時，以報恩的心情邀他對唱經典情歌 **Suddenly**（80年 #20），這是紐頓強所領銜主演的電影Xanadu「仙納度狂熱」插曲。這部歌舞片雖被批評得體無完膚，但為電影所作的歌曲倒是不錯。另外，84年有一首專輯B面的墊檔歌 **Ocean deep**，在英

國榜最高名次只有#41，但因為90年前後，歌手<u>周華健</u>和「優客李林」曾經翻唱而紅遍了寶島，成為<u>克里夫李察</u>最「不暢銷」但人人喜愛的經典情歌。

　　1995年10月25日，英國女王於白金漢宮親授爵士（Sir）頭銜，表彰他多年來在音樂及慈善活動的卓越貢獻。這是繼80年<u>李察</u>獲頒「大英帝國勳章」後再次的無上殊榮，他也是加冕爵士的第一位平民歌手。2002年官方評選「大英國協百大重要人物」，Sir Cliff Richard名列第五十六。

　　95年後繼續唱歌（最後這段時期稱為Sir Cliff），年近60還猶如一尾活龍，不肯退休。45年的歌唱歷史，總共發行121張唱片（專輯、精選輯、耶誕特輯、福音專輯），締造了107首英國Top 40流行單曲（61首Top 10；14首冠軍）。至今，所有唱片全球銷售量超過兩億張。<u>克里夫李察</u>爵士不愧是英國最受景仰的流行歌手。

集律成譜

- 「The Cliff Richard Collection（1976-1994）」Razor & Tie，1994。
 喜歡<u>李察</u>中後期流行風格的樂迷，20首英美排行榜暢銷曲可滿足需求。
- 「Cliff Richard：40th Anniversary Complete」EMI Int'l，1999。
 5張CD，84首歌。完整收錄40年各時期不同曲風的作品，「多金」的<u>李察</u>粉絲不二之選。

C

Climax Blues Band

Yr.	song title	Rk.	peak	date	remark
77	Couldn't get it right	32	3	0521	強力推薦
81	I love you	20	12	06	額列/推薦

空有獨特的藍調鄉村搖滾曲風，缺乏精神主軸及團員流動頻繁而淪為「賣唱型」樂團。不過，在美國排行榜所出現的兩首歌都是動聽佳作。

Colin F. Cooper（b. 1939，英國Stafford）在英國是小有名氣的全才型歌手，會玩多種樂器（薩克斯風最見長），他的獨特唱腔用來詮釋藍調或鄉村搖滾（為了美國市場）頗有味道。68年，找了五位不錯的樂師組成Climax Chicago Blues Band（明明是道地的英國樂團，不曉得團名為何要加Chicago？後來還是拿掉），混了幾年成績平平。在充滿變數的娛樂圈想要名利雙收，有時運氣可能比實力還重要，像是69年所推出的第二張專輯「Plays On」，唱片評價四顆星但銷路奇差。套句廣告用語：「沒有賣不好的唱片，只是沒找到會賣的人！」

我們常說：「合夥生意不好做，當公司不賺錢時是導致股東拆夥的主因之一。」樂團成軍三十幾年，雖沒正式解散，但除Cooper之外，其他團員更動超過十餘人，並且換了好幾個唱片東家。這種不穩定的狀況，多多少少會影響樂團表現。在美國熱門榜只有77年**Couldn't get it right**和81年**I love you**「名見經傳」。至今共發行23張錄音作品，其中包括5張精選輯。近二十年，樂團以各種大小型演唱會來維持運作，在英美地區還算活躍。

▤ 集律成譜

• 「The Climax Blues Band：25 Years 1968-
 1993」Repertoire，1997。右圖。
 圖右二者即是Colin F. Cooper。

Commodores , Lionel Richie

Yr.	song title	Rk.	peak	date	remark
76	Sweet love	27	5	0501	
76	Just to be close to you	>100	7		
77	Easy	33	4	08	強力推薦
77	Brick house	>100	5		強力推薦
78	Three times a lady	10	**1(2)**	0812-0819	
79	*Sail on*	*98*	*4*	*10*	推薦
80	Still	23	**1**	79/1117	推薦
81	Lady (you bring me up)	39	8	09	額外列出
82	*Oh no*	*69*	*4*	*81/12*	額外列出

雖然Lionel Richie萊諾李奇不完全算是Commodores的領袖，但這個經典放克靈魂樂團少了舉足輕重的作曲主唱後，立刻土崩瓦解。

1967年，美國阿拉巴馬州Tuskegee學院的一位新鮮人Thomas McClary（b. 1950；吉他手）想搞樂團來「把馬子」，他常看到一個住在校區的新生Lionel Richie（b. 1949，阿拉巴馬州；主唱、鋼琴）背著薩克斯風上學，於是問李奇有沒有興趣？他竟然回答：「其實我不會吹薩克斯風，帶著它只為了在女孩子面前耍帥。不過，我願意嘗試和學習！」找來William King（b. 1949，小喇叭）等四位同學組成Mystics樂團。雖然李奇有教堂唱詩班的鋼琴和歌唱底子，但他連樂譜都不會看，如何甲人在外頭「走跳」？於是虛心求教、努力練習（還參加音樂函授學校的樂理及作曲課程）。當時學校裡最頂尖樂團Jays的主要團員即將畢業，還繼續讀書的Milan Williams（b. 1949，小喇叭）向他們提議兩樂團合併，重新混體後名為Commodores「海軍准將」。當時為了取名字曾經吵翻天（把「正名」看得太重要），最後乾脆拿本字典隨機用手指選一個字。多年後，King回憶說：「好佳在！我差一點指到commode（尿盆）。」

一年後，他們在家鄉蒙哥馬利市已小有名氣，為提升眼界，決定去紐約逛逛。到了紐約，認識一位酒商經理Benny Ashburn，這個後來出任經紀人的老兄改變了樂團命運。69年，傑出的鼓手Walter Orange和貝士手Ronald LaPread入替。71年以堅強成熟的六人組，獲得為Motown公司最熱團體The Jackson 5巡迴演唱

「The Best Of」Motown，1999　　　精選合輯「Gold」Hip-O Rds.，2006

暖場的機會，而Motown也終於在73年與他們簽約。74年起，製作人連續為他們打造三張放克靈魂專輯，選了四條歌。從第一首進榜演奏曲**Machine gun**（74年#22）到首支打進 Top 5單曲**Sweet love**，揭開了海軍准將樂團縱橫流行歌壇十多年的輝煌序幕。

　　接下來一連串單曲在熱門和R&B榜上的好成績，讓他們成為最具潛力之靈魂樂團，也有了登上大銀幕的機會。78年，disco天后<u>唐娜桑瑪</u>所主演的歌舞片Thank God It's Friday「週五狂熱」邀請他們客串一角。**Easy**（77年#4）一曲由靈魂鋼琴導引，配合藍調吉他，<u>李奇</u>以獨特的黑人唱腔唱出「我好輕鬆，像週日早晨般輕鬆…」，試試看，在禮拜天早上聆聽特別有味道。

　　Motown的總裁Berry Gordy Jr.常聽到<u>李奇</u>在錄音室哼哼唱唱，建議他把這些曲調寫下來並製成demo帶。有了大老闆的鼓勵，<u>李奇</u>開始花較多心思在詞曲創作上，寫唱出多首經典情歌，而樂團的曲風也逐漸轉為抒情靈魂。第一首冠軍曲**Three times a lady**的靈感，來自<u>李奇</u>父母結婚37週年慶祝舞會上老爸對老媽的一席真情告白。他體會何時曾向與自己共渡一生的老婆好好說聲謝謝妳？「妳是一次、兩次、三次值得我大聲說出我愛妳的女人」。另外兩首由<u>李奇</u>譜寫，也是與婚姻、感情有關的抒情佳作為**Sail on**及**Still**。原本大家看好**Sail on**，但在79年10月爬升到#4時後繼無力，反而是專輯B面墊檔、匆忙推出的**Still**後來居上，拿下一週冠軍。帶有抒情歌謠味道之**Sail on**和**Still**在榜上的好成績，引起了鄉村天王<u>肯尼羅傑斯</u>的注意，積極尋求與<u>李奇</u>合作。80年作了一首**Lady**，由<u>羅傑斯</u>唱成6週冠軍。81年為電影Endless Love「無盡的愛」所寫的同名主題曲，與Motown

「教母」黛安娜蘿絲（見後文介紹）深情對唱，所向披靡獲得9週冠軍。這些「外場」成就鬆動了樂團的感情，李奇終於在81年唱完快板舞曲 **Lady(you bring me up)** 和82年 **Oh no**（電影 The Last American Virgin「美國最後一位處女」插曲）之後，正式跟樂團說拜拜！

李奇會離開是意料之中。King 曾酸溜溜地指出：大家都認為李奇是樂團台柱，Commodores 的音樂完全是他的貢獻，那不盡然！我們的好友、導師、「黏著劑」Benny Ashburn 因心臟病猝死所帶來的打擊比李奇離團「二十次」還嚴重。

單飛後的萊諾李奇無論在詞曲創作及個人歌唱上，表現一年比一年優異。除了台灣樂迷耳熟能詳的暢銷冠軍曲 **Truly**、**All night long**、**Hello**、**Say you, say me** 外，85年驚天動地的「人道」歌曲 **We are the world** 也是由他與麥可傑克森所合寫。另外還有一項難能可貴的紀錄─從78年的 **Three times a lady** 起，連續9年每年都有一首以上創作或自唱的冠軍曲。美國民眾曾票選80年代最受歡迎的藝人團體，萊諾李奇排名第六。

84年，創團元老 McClary 也脫隊，給已落了水的「海軍准將」補上一棍，成軍15年來終於要找人。70年代晚期也很紅的 funk-disco 團體 Heatwave（見後文介紹）前任團員 J.D. Nicholas（英籍黑人吉他手）加入他們，與鼓手 Orange 共同擔任主唱。在 Nicholas 協助下，85年向 Marvin Gaye 馬文蓋致敬的 **Nightshift** 把他們重新帶回熱門榜 Top 5，不過也就只有這麼一首了。諷刺的是，沒有萊諾李奇時，才獲得85年葛萊美最佳 R&B 重唱團體獎，是否有「平反」的意味呢？還是那一年「家裡沒大人」？

 餘音繞樑

- **Brick house**

 充滿放克節奏的佳作之一，聆聽時感覺渾身細胞隨著「黑人靈魂」動了起來。80年代後，李奇功成名就，導致他和麥可傑克森一樣在談吐、打扮、生活甚至歌唱風格上，逐漸「白人化」、「上流化」。我個人比較喜愛他早期頂著爆炸頭、純樸可愛的唱歌模樣。

- **Sail on**

- **Still**

 李奇的兩位好友，各自面臨婚姻破裂時的感觸，引發他寫下這兩首抒情經典。

Sail on意指面對另一段人生應該積極「揚帆起航」;而**Still**則是說一對離異夫妻是否能以樂觀的態度來學習仍然(still)愛別人,學習仍然與前配偶作好朋友。

▋ 集律成譜

- 「20th Century Masters - The Millennium Collection:The Best of The Commodores」Motown,1999。

 上表所列10首歌都有,外加首支單曲**Machine gun**,可聽聽看他們樂器演奏的功力如何?是一張經濟實惠的精選輯。

- 「Lionel Richie/Commodores:Gold」Hip-O Records,2006。

 樂團的製作人選擇與李奇同進退(好一個牆頭草),不過大家都還留在Motown。因此,後來所出版的CD選輯,無論樂團還是個人,大多有相互收錄之情形。喜歡萊諾李奇抒情歌曲的80年代樂迷,可買這兩張一套共32首的精選合輯。可惜,**Nightshift**沒收進來。

Crosby, Stills, Nash (CSN) & Young

Yr.	song title		Rk.	peak	date	remark
70	Woodstock	CSN & Young	94	11	05	額外列出
77	Just a song before I go	CSN	47	7		強力推薦

由60年代三大樂團頂尖人物聚集的夢幻組合曾經震撼了樂壇,雖因分分合合,留下的作品不多,但對加州搖滾之形成與發展有其關鍵地位。

David Crosby(b. 1941)原是洛杉磯民謠搖滾團體The Byrds的吉他主唱,68年離團單飛。與同樣源自加州鄉村搖滾樂團Buffalo Springfield的Stephen Stills(b. 1945)、英國流行團體The Hollies(詳見後文)的Graham Nash(b. 1942)攜手在洛杉磯組成民謠三重唱,團名以各人姓氏代表,合起來簡稱CSN。由於三人皆是精專彈唱和創作的高手,加上他們之前所屬的樂團在60年代晚期紅極一時,這種組合備受矚目,並被譽為「超級夢幻隊」。

69年推出首張專輯,精湛的吉他演奏與無懈可擊的和聲所呈現之民謠鄉村搖滾,一如預期拿下葛萊美最佳新人獎。接下來他們為使曲風有更強的搖滾節奏,由Stills邀請以前在Buffalo Springfield時代的老戰友Neil Young 尼爾楊(見後文介紹)加入。四人在Woodstock音樂季的完美演出,讓70年首張專輯「Déjà vu」還未上市便有兩百萬張預購量,發行後獲得專輯榜冠軍及五星評價。合作到74年,尼爾楊又離開,留下的三人也是有理念不合之問題,各忙各的,偶爾聚聚才錄唱片,二十幾年只出4張專輯。70年代唯一Top 10單曲 **Just a song before I go**,是由Nash所寫、Stills彈奏電吉他的動聽民謠小品,可惜曲長只有2'10",不太過癮了!

集律成譜

- 「CSN Greatest Hits」Atlantic/Wea,
 2005。右圖。
 圖自左而右依序是David Crosby、Stephen
 Stills、Graham Nash。

Crystal Gayle

Yr.	song title		Rk.	peak	date	remark
78	*Don't it make my brown eyes blue* •		71	2(3)	77/12	強推/大老二
78	Talking in your sleep		>100	18		
79	Half the way		>100	15		
83	You and I	with Eddie Rabbitt	12	7	02	額外列出

迷 朦性感雙眸和幾乎垂地秀髮是 Crystal Gayle 克莉絲朵蓋爾的註冊商標，而一首名聞遐邇的爵士鄉村經典即是針對她「憂鬱淑女」之形象所設計。

本名 Brenda Gail Webb（b. 1951，肯塔基州），生於鄉村音樂世家，16歲起跟著姊姊（60年代知名的「礦工女兒」歌手 Loretta Lynn）到處旅行演唱。70年代初發行一些唱片，雖然在鄉村榜有所斬獲，但始終登不上流行單曲的大舞台。

75年轉投效 United Artists 公司，在製作人 Allen Reynolds 精心打造下，擺脫姊姊 Loretta 的陰影，從曲風到造型逐漸向流行甚至藍調、爵士靠攏，呈現新的鄉村音樂風格。77年推出第四張專輯「We Must Believe In Magic」（第一位鄉村女歌手在專輯榜的白金唱片）和其主打歌 **Don't it make my brown eyes blue**（熱門榜亞軍，鄉村榜冠軍），驚艷歌壇，是蓋爾最佳代表作，77年葛萊美最佳鄉村女歌手獎當然頒給她。**Don't** 曲是一首爵士味十足、百聽不膩的經典小品（一項統計：二十世紀被 "play" 最多次的歌曲前10名）。80年代，常和一些鄉村藝人如肯尼羅傑斯、Eddie Rabbitt（見後文介紹）合作，發表了不少男女對唱曲。與巴勃霍伯到中國大陸表演，讓克莉絲朵蓋爾成為第一位在萬里長城獻唱的西方女歌手。

白金專輯「We Must Believe...」EMI，1977

「Certified Hits」Capitol，2001

Curtis Mayfield

Yr.	song title	Rk.	peak	date	remark
72	Freddie's dead (theme from "Superfly") ●	82	4	1104	推薦
73	Superfly ●	65	8	01	推薦

雖然Curtis Mayfield的音樂在60、70年代不算是主流，但其充滿活力節奏和自省批判詞意的靈魂歌曲，影響無數藝人及美國政治人物。

　　Curtis Mayfield柯帝斯梅菲爾德（b. 1942，芝加哥；d. 1999）是60年代黑人樂團The Impressions的主唱、吉他手、詞曲作者。雖然該樂團不算主流音樂市場的寵兒，但在靈魂及藍調樂界也頗有名氣。他模擬彈奏鋼琴黑鍵（升音）的曲調，自創出獨特的升F調—F#-A#-C#-F#-A#-F# 電吉他彈奏指法，穿插在靈魂基調中，不僅成為金字招牌也造就了新的流行靈魂放克音樂。

　　70年離團發展個人事業，自設唱片公司，除了推出個人作品外，也幫一些所謂的「B級黑人電影」（此類電影有Superfly、「黑豹」、「洗車場」等）和黑人歌手、團體（如The Staple Singers、艾瑞莎富蘭克林、Chaka Khan）製作原聲帶及唱片。70年代以後梅菲爾德的歌曲，大多以優美的靈魂精神及輕鬆的放克節奏，傳遞他想表達之黑人自覺和社會批判。我個人認為這是一種內行人看門道、外行人聽熱鬧兩者兼顧的message music「訊息音樂」。最具代表性也最重要的作品是72年為電影Superfly所譜寫的原聲帶，透過四週專輯榜冠軍及兩首金唱片Top 10單曲，讓我們有機會認識這位傑出的黑人靈魂創作歌手。

原聲帶「Superfly」Rhino/Wea，1999

「The Very Best Of」Rhino/Wea，1996

Dan Fogelberg

Yr.	song title	Rk.	peak	date	remark
80	Longer	33	2(2)	03	推薦
81	Same old lang syne	79	9	02	額列/推薦
81	Hard to say	>100	7	1031	額外列出

雖然活躍於樂壇之時間不長，Dan Fogelberg丹佛格伯以帶有憂傷的嗓音，唱出支支動聽感人、充滿藝術氣息的創作民謠，在亞洲走紅之程度勝過英美。

本名Daniel Grayling Fogelberg（b. 1951，伊利諾州），成長於音樂環境蓬勃發展的60年代，和許多有才華的年輕人一樣滿懷歌星夢。71年毅然放棄大學所修習的美術學位，到洛杉磯謀求發展。73年雖然得到CBS公司合約，但首張在鄉村音樂重鎮納許維爾（Nashville）所錄製的專輯，成績不甚理想，遭到解約。丹佛格伯並未因此懷憂喪志，跟著音樂界前輩努力學習創作，後來在老鷹樂團經紀人及Joe Walsh協助下重新與CBS子公司Epic簽約。

75年，第二張專輯及單曲**Part of the plan**（#31）在排行榜的不錯表現，讓人們注意到即將有位新興民謠詩人誕生。具有浪漫氣息的歌詞、豐富不虛華的搖滾編曲以及清新但惆悵的音色，讓接下來五張專輯都以白金唱片獲得肯定。

出自79年「Phoenix」專輯之**Longer**是首委婉動聽的抒情民謠，享譽國際，在台灣，影響後期民歌及流行音樂創作的思維和發展。丹佛格伯生涯代表作是81年「The Innocent Age」專輯，其中**Same old lang syne**「許久以前的驪歌」、**Leader of the band**、**Hard to say**、**Run for the roses**等都是令人津津樂道且懷念不已的好歌。

集律成譜

- 「The Very Best Of Dan Fogelberg」Sony，2001。右圖。

Dan Hill

Yr.	song title		Rk.	peak	date	remark
78	Sometimes when we touch •		33	3(2)	0304	強力推薦
87	Can't we try	with Vonda Shepard	63	6	0912	額列/推薦

黑白混血創作民歌手Dan Hill丹希爾，叫好又叫座的入榜單曲雖然不多，但有一首名列「廣播音樂公司」統計之百大經典好歌，也不枉此生了。

　　Dan Hill（本名Daniel Hill Jr.；b. 1954，加拿大多倫多）的父母是美國高級知識份子，都擁有博士學歷，但只因白人母親「下嫁」黑人而不被當時的美國社會所接受，避走加拿大。雖然父母管教嚴厲（從小逼他讀書希望將來能當醫生），但希爾還是選擇音樂和歌手這條路。在加拿大歌壇奮鬥了幾年，終於有機會與美國的唱片公司簽約，於75、76年發行不少專輯和單曲，成績尚可。78年，希爾與填詞大師Barry Mann合寫 **Sometimes when we touch**，是他在熱門榜最成功的作品。探討男性在面對情侶問及是否愛她時的徬徨和迷惑，因希爾那略帶沙啞但深情之嗓音，而成為一首淒美傷感的情歌。不分國籍，打動無數樂迷的心。

　　82年應邀為電影First Blood「第一滴血」演唱主題曲 **It's a long road**，別於以往情歌風格，唱出振奮人心的激勵氣氛。87年希爾與女歌手Vonda Shepard（後來演唱電視影集「艾莉的異想世界」插曲而走紅）合唱 **Can't we try**，讓他再度回到熱門榜Top 10。這原是75年未入榜的舊作，男生獨唱不亞於對唱版。歌詞「為何我們不能試著去瞭解對方？明明彼此相愛，卻要互相傷害…」，也是一首發人省思的經典情歌。

集律成譜

- 「Dan Hill Greatest Hits And More...: Let Me Show You」Spontaneous，1994。右圖。

Daniel Boone

Yr.	song title	Rk.	peak	date	remark
72	Beautiful Sunday	42	15		推薦

網路音樂文章把一些在英美排行榜不是頂紅但被台灣唱片圈炒作成家喻戶曉、俗擱有力的歌稱為「芭樂歌」,「美麗星期天」是其中的翹楚。

50年代抒情天王Pat Boone白潘(見後文Debby Boone介紹),是十八世紀美國一位拓荒先鋒Daniel Boone的後代。來自英國的作曲家、歌手Daniel Boone丹尼爾潘(本名Peter Lee Sterling;b. 1942)與他們一點關係也沒有。

71年,丹尼爾潘以**Daddy don't you walk so fast**打入美國榜Top 20,不過,大家比較熟悉是Wayne Newton(見後文介紹)72年的翻唱版(#4)。隔年再以**Beautiful Sunday**拿下熱門榜#15。**Beautiful Sunday**的歌詞淺顯、旋律簡單、節奏輕鬆,讓人印象深刻,聽幾遍就能哼唱,難怪會成為紅遍寶島的芭樂歌。我記得好像連搞笑歌手康弘都曾翻唱國語版的「美麗星期天」。

從民國五十年代末期開始,台灣人聽西洋熱門音樂的習慣和環境逐漸成熟,出現不少類似的「芭樂經典」,舉幾個例子讓四、五年級老樂迷回憶一番。蘇格蘭The Marmalade樂團**Reflections of my life**(70年#10),香港溫拿五虎合唱團(阿B、阿倫)的翻唱版也很紅;英籍三重唱Christie之**Yellow river**「黃河」(70年#23);George Baker Selection樂團**Paloma blanca**「白鴿」(76年#26);老牌歌手Dickey Lee的**9,999,999 tears**(76年#52)以及62年尼爾西達卡**One way ticket**「單程車票」(未發行單曲)等,這些歌在台灣都曾名噪一時,傳唱於街坊巷弄間。

集律成譜

• 精選輯「Daniel Boone Beautiful Sunday」
 Repertoire,2000。右圖。

Daryl Hall and John Oates (Hall & Oates)

Yr.	song title	Rk.	peak	date	remark
76	Sara smile ●	11	4		強力推薦
76	She's gone	81	7		強力推薦
77	Rich girl ●	23	**1(2)**	0326-0402	強力推薦
80	Wait for me	88	18	01	推薦
81	You've lost that lovin' feelin'	90	12	80/11	額列/推薦
81	Kiss on my list ●	7	**1(3)**	0411-0425	額外列出
81	You make my dreams	43	5	07	額列/推薦
82	*Private eyes* ●	44	**1(2)**	81/1117-1114	額外列出
82	I can't go for that (no can do) ●	15	**1**	0130	額列/推薦
83	Maneater ●	7	**1(4)**	82/1218-0108	額外列出
85	Out of touch	6	**1(2)**	84/1201-1208	額外列出

美國有不少知名的二重唱團，但Hall & Oates「霍爾和奧茲」以藍眼珠白人身份被譽為「史上最佳靈魂搖滾二重唱」，這個頭銜至今無人能取代。

Daryl Hall（Daryl Franklin Hohl；b. 1946，賓州）的母親從小逼他練鋼琴，常彈一些法蘭克辛納屈的歌給他聽，可是霍爾對彈琴沒啥興趣。中學時經常翹課，騎著腳踏車到偏遠的黑人區去親近他所喜歡的音樂，後來迷上了「摩城之音」Motown Sound和靈魂樂。帶有部份拉丁血統的John Oates（b. 1948，紐約州；成年後一直留著小鬍子）也差不多，同樣拒絕家裡對他的安排。奧茲接觸吉他後學習彈奏藍調音樂，以12歲幼齡組了一個青少年樂團，模擬翻唱黑人流行歌曲。

高中畢業，霍爾申請進入費城Temple大學就讀，但他對音樂的興趣遠大於學業（最後沒有畢業）。當時除了在費城愛樂管弦樂團打工之外，也擔任一些靈魂歌手或樂團的錄音室樂師及合音，其中較有名是The Stylistics「文字體」合唱團及The Temptations「誘惑」合唱團，而The Temptations（見後文介紹）被他視為心目中的偶像。這段經歷，對霍爾日後的演唱和創作有重要影響。

1967年，奧茲也到Temple大學唸書（新聞系），同樣「不務正業」搞樂團。某個知名舞廳舉辦歌唱比賽，他們個別率領樂團準備一顯身手，但還沒登台獻藝卻碰上黑幫火拼槍戰，兩人同時搭上一部貨梯逃生。這次離奇的初識讓他們成為莫逆

專輯「Daryl Hall & John Oates」Buddha，2000　　　　「Greatest Hits」RCA，1990

之交，經常在一起研究音樂。69年，霍爾組了Gulliver樂團，唱一些流行歌曲，而奧茲有空時也來幫忙客串。幾個寒暑過去，樂團於72年解散，他們決定以多年的友誼和音樂默契組成Daryl Hall and John Oates二重唱闖一闖。

　　在獲得Atlantic公司合約下發行首張專輯「Whole Oats」，成績不甚理想。74年兩人轉戰紐約，發行第二張有R&B基調的專輯。其中以霍爾剛離婚之心情所寫的**She's gone**「她走了」首度打入排行榜（#60），而專輯較有斬獲，名列33名。第三張一樣是由賓州好友、音樂奇才Todd Rundgren（見後文介紹）製作的搖滾取向專輯，則慘遭滑鐵盧，唱片公司對他們在R&B、靈魂、民謠搖滾、流行搖滾之間游移且沒有一貫性的風格很不滿意，提前解約。「此處不留爺自有留爺處」，75年中移師RCA旗下。

　　前車之鑑讓他們記取教訓，從76年第四張專輯起，確立以「靈魂搖滾」為主軸的二重唱風格。主打單曲**Sara smile**為霍爾寫給他的新任女友Sara Allen，在奧茲溫柔和聲襯托下，充份流露出對Sara的真情意，是一首經典靈魂情歌，進榜5個月，最後獲得第4名、金唱片。**Sara smile**的成功，使這張樂團同名專輯之銷售跟著水漲船高。除了歌好之外，從唱片封面設計也可看出他們的用心，特別請來滾石樂團Mick Jagger專屬化妝師，為他們打造奇特的銀色臉糚和長髮中性裝扮（上左圖），標新立異，賣點十足。

　　有了Top 5暢銷曲後名號愈來愈響亮，Atlantic公司見機不可失，把之前的**She's gone**重新發行單曲唱片，事隔兩年已非「吳下阿蒙」，拿到#7。Atlantic雖然趁機撈到銀子，但也算挨了一記悶棍，錯失「金雞母」也！**She's gone**是一

首R&B靈魂味道十足的二重唱情歌，在當時若由白人來唱算是「異數」，難怪初次發行名次不高。74至76短短兩年，喜愛翻唱的黑人歌手（如Lou Rawls）或團體（如Tavares）還真不少，不過都沒有像他們一樣掌握到精髓。霍爾有嘹亮高音，奧茲則是溫沈中音，早期的歌（如**She's gone**）二重唱風格明顯，奧茲有較多重唱甚至主唱的機會。76年之後，大多以霍爾高亢且富變化的R&B唱腔為主，而奧茲則專職和聲，已不太像duo「二重唱」，有點可惜。

再接再厲推出第五張唱片，除了獲得專輯榜亞軍外，第一首冠軍曲**Rich girl**誕生。這首歌與他們的「貴人」Sara也有關，描述和富家女（Sara的父親是經營有成之速食業老闆）交往的痛苦，負面意義之歌詞不知Sara聽聞後作何感想？由於莫名其妙的池魚之殃，使得這張大受歡迎的專輯無法在英國上市。當時倫敦發生一件駭人聽聞的刑事案件（類似「開膛手傑克」），兇嫌被逮捕後聲稱之所以連續殺害女人是因為受到**Rich girl**的影響，因此，英國政府「建議」全面封殺這張唱片，好笑吧！

77至79年除了陸續推出錄音室作品外，也忙於四處演唱。與尚未成名之製作人David Foster的合作不如預期來得好，主要原因還是曲風和理念之差異，只有一首動聽的**Wait for me**（經常當作演唱會安可曲）在70年代結束時再度進入Top 20。80年中，他們決定自己擔任唱片製作，推出首張自製專輯「Voices」，佳評如潮，有不少好聽的傑作。其中兩首「翻唱」經典，一是85年被英國紅星保羅楊唱成冠軍的**Everytime you go away**；另一為重新詮釋65年正義兄弟合唱團冠軍曲**You've lost that lovin' feelin'**。此外，也出現了第二首冠軍曲**Kiss on my list**，而這首歌又與Sara有關。當時Sara帶妹妹Janna去錄音室探班，Janna說她有一首歌的idea願與霍爾分享，沒想到在錄音室邊彈邊寫邊唱就完成了。這是一首有趣的「反愛情」歌曲，詞意是說情人之親吻只是戀愛清單上的一件小事，不用太在意，人生還有許多更重要的事等著我們去做。沒有創作經驗的兩姊妹，從此瘋狂愛上寫歌，80年代好幾首冠軍曲如**Private eyes**、**I can't go for that**、**Maneater**，她們都有參與。

80到85年是他們第二段黃金時期，不僅擁有一大串排行榜暢銷曲，替美國抵擋英倫新浪漫電子音樂的入侵，亦成功為白人演唱靈魂節奏藍調歌曲樹立典範，甚至反過來影響一些黑人歌手。黑人流行音樂教父史帝夫汪德曾公開表示，他的85年冠軍曲**Part-time lover**之節奏設計靈感即是來自**Maneater**。

「The Essential」RCA，2005

專輯「H2O」RCA，2004

最後介紹 Hall & Oates「霍爾和奧茲」二重唱在告示牌排行榜上的紀錄：6首冠軍曲是所有藝人團體第17名；冠軍週數14週排名第33。58到97這40年有Top 10單曲16首，與The Temptations並列十大團體第五名。

🎵 餘音繞樑

- **Sara smile**
- **She's gone**

集律成譜

- 「The Essential Daryl Hall & John Oates」RCA，2005。
 兩張一套，共37首按年份排列之歌曲全收錄，四顆星評價。
- 「Daryl Hall & John Oates Greatest Hits」RCA，1990。
 若只想買單片CD，推薦這張精選輯，雖少了冠軍曲 **Out of touch** 和兩首翻唱經典，但 **Wait for me** 是少見的Live版。

> 〔弦外之聲〕
> 他們有兩張專輯的命名極具巧思。「Whole Oats」（全燕麥）有全然得意、意氣風發的隱喻，而且唸起來像Hall Oates。另外，「H2O」（水的化學分子式 H_2O）也是運用姓氏諧音 **Hall** to(=two=**2**) **O**ates。

David Bowie

Yr.	song title	Rk.	peak	date	remark
73	Space oddity	97	15		
75	Fame •	7	**1(2)**	0920,1004	推薦
75	Young Americans	500大#481		未在美國推出單曲	額列/推薦
76	Golden years	33	10		
83	Let's dance •	18	**1**	0521	額列/推薦

或許是沒有「慧根」，我對glam rock「魅力搖滾」宗師<u>大衛鮑伊</u>的音樂聽不太懂。不過，他在83年電影「俘虜」中飾演同性戀軍官的表現倒是令人印象深刻。

素有搖滾、流行「變色龍」稱號的David Bowie<u>大衛鮑伊</u>（本名David Robert Hayward-Jones；b. 1947，英國Brixton）是位全才型藝人，唱歌、作曲不用說，還精通各式樂器，從弦樂、鍵盤、鼓到管樂都玩得不錯。最重要的是他用音樂引領流行的敏銳度無人能及，全身上下「新鮮」玩意兒，環顧整個70、80年代絕對是讓您無法忽視的大明星。

<u>鮑伊</u>從64年開始他的演藝事業，初期是與幾個搖滾樂團一起表演，這段歷練過程，特別留意吸取不同搖滾之長處。69年在倫敦已小有名氣，擁有自己的表演俱樂部，也開始創作和灌錄唱片，首支英國單曲**Space oddity**即獲得第5名（73年才在美國發行）。71年所推出之專輯「Hunky Dory」和單曲**Changes**（500大歌曲#127），讓這位日後「魅力搖滾」大師之音樂逐漸顯露出「華麗」的端倪。

72年，出版了一張極具爭議和戲劇性的概念專輯「The Rise And Fall Of Ziggy Stardust And The Spiders From Mars」，被滾石雜誌評選為二十世紀百大經典唱片。這是一張想像力豐富、具有科幻寓言意味的作品，但音樂本身依然流暢嚴謹，也同時達到彰顯<u>鮑伊</u>詭異造型和舉止之目的。<u>鮑伊</u>把自己塑造成唱片音樂裡的主角Ziggy Stardust，一位中性但妖嬌、挑逗打扮（長捲髮、帶眼罩、麵包高跟鞋）的星際搖滾怪客，在地球即將毀滅之前以搖滾樂來拯救孩子。一般樂評對此專輯的推崇不完全著眼於音樂（話雖如此，單曲**Ziggy Stardust**仍獲選500大#277），而是<u>鮑伊</u>的創新作為一把搖滾樂舞台化、視覺化，以各種不同形象、角色及包裝，來呈現放蕩不羈又叛逆的搖滾精神。

專輯「Heroes」Virgin Rds.，1999

「Best Of Bowie」Virgin Rds.，2002

　　「Ziggy Stardust…」專輯的成功，雖確立了<u>鮑伊</u>在大西洋兩岸魅力搖滾宗師之地位，但「變色龍」的血液不會讓他安於現狀。往後20年<u>鮑伊</u>的曲風涵蓋魅力搖滾、靈魂、新浪潮及電音搖滾等，有評論指出他也是英倫浪漫電子樂的領航者之一。從75年的**Young Americans**（500大#481）、77年的**Heroes**（500大#46）到美國排行榜兩首冠軍曲**Fame**、**Let's dance**及**China girl**等，都可窺探出他在音樂風格上的多元性。

　　80年代，<u>大衛鮑伊</u>除了繼續在樂壇引領風騷外也朝大螢幕發展，不論是好萊塢商業片還是獨立製作的藝術電影，都有優異表現，多了個actor頭銜。

集律成譜

- 「The Rise And Fall Of Ziggy Stardust And The Spiders From Mars」Virgin Records US，1999。
- 「Best Of Bowie」Virgin Records US，2002。
 雙CD，38首歌。按年份排列，重要作品都有收錄，四顆星評價。

〔弦外之聲〕

2005年由<u>李察基爾</u>、<u>珍妮佛羅培茲</u>領銜主演的電影Shall We Dance?「來跳舞吧！」，曾引用Mya翻唱版的**Let's dance**，收錄在原聲帶中。另外，當紅洛杉磯女子團體Pussycat Dolls，特別為電影重唱Dean Martin<u>狄恩馬工</u>的名曲**Sway**，出現於片尾，非常性感且經典，建議可以去買這張原聲帶來聽聽看。

209

David Naughton

Yr.	song title	Rk.	peak	date	remark
79	Makin' it ●	14	5		推薦

演活「美國狼人」的影視演員David Naughton大衛納頓,在70年代末期玩票性唱了一首電視影集主題曲**Makin' it**而成為一曲歌王。

　　1951年生於康乃狄克州的David Naughton是美國70、80年代頗有名氣的演員,首次職業演出是在紐約莎士比亞歡慶節所製作的舞台劇「哈姆雷特」中飾演Sam Waterston。初試啼聲的好表現讓納頓被電視台相中,於70年代末期主演了好幾個節目和影集。納頓渾身充滿「藝術細胞」,不僅會演戲,跳舞唱歌也樣樣行。79年,ABC電視影集「Makin' It」不僅由納頓擔綱男主角,他還自告奮勇演唱同名主題曲。沒想到大受歡迎,獲得金唱片肯定,並以非熱門榜冠軍曲且名次不高(#5)的情況下勇奪年終單曲排行榜第14名,可見當年**Makin' it**在流行電台的點播率有多高。嚴格說來,**Makin' it**不算是舞曲,但其輕快節奏和流暢旋律,讓它搭上順風車,成為一首少見的白人男歌手disco經典。

　　80年後,持續活躍於大小螢幕,沒有在歌壇發展。81年奧斯卡金獎名片An American Werewolf In London「美國狼人在倫敦」,由大衛納頓挑大樑飾演狼人David Kessler,是從影以來最受矚目的一部電影。

集律成譜

●「Super Hits Of The 70s：Have A Nice Day Vol. 24」Rhino/Wea,1996。
推薦這張合輯是因為除了收錄**Makin' it**(由於納頓只發行這首單曲LP)外,還有多首「拾遺」好歌,如Brotherhood of Man 所唱的「芭樂經典」**Save your kisses for me**「為我留吻」(76年美國熱門榜#27)。

美國狼人David Naughton

David Soul

Yr.	song title	Rk.	peak	date	remark
77	Don't give up on us •	29	**1**	0416	推薦

沒想到電視影集「警網雙雄」中那位正直、不苟言笑的金髮帥哥警探Hutch，竟然也能唱出如此動聽的冠軍情歌 **Don't give up on us**。

David Soul本名David Richard Solberg（b. 1943，芝加哥），父親是一位路德教派牧師，在二次大戰結束後參與德國的重建工作，因此長年跟隨父母旅居歐洲。受到母親是名聲樂家的影響，大衛索爾從小立志當歌星，大學沒畢業就去「跑龍套」，擔任知名樂團The Byrds、The Doors的暖場歌手，苦無成名機會。

70年代中期，紐約一家經紀公司看中索爾，安排上電視節目露臉，為他爭取到主演兩齣影集和出唱片的合約。在警匪片Starsky and Hutch（民國66年前後中視有播，名為「警網雙雄」，逗趣幽默的拉丁裔警官Starsky也是賣點）深受觀眾喜愛時，以單曲導向的Private Stock公司老闆問他要不要灌錄一位英國作曲家的新歌？結果 **Don't give up on us**「不要放棄我們」這首祈求女友不要放棄兩人愛情的抒情經典，在英美兩地先後拿下冠軍，著實令喜歡索爾的影迷緊張不已，以為他要棄影從歌，幸好虛驚一場。往後的歌都打不進Top 50，但抒情民歌在英國還有點市場，連續4首單曲獲得Top 20好成績。70年代晚期，於影視圈繼續走紅一陣子後，移居英國發展，目前已歸化為英國籍。

警網雙雄劇照

「The Best Of」Music Club Rds.，2000

Debby Boone , (Pat Boone)

Yr.	song title	Rk.	peak	date	remark
78	You light up my life ▲⁴	3	**1(10)**	77/1015-1217	

虎父無犬女，50年代美國歌壇抒情天王Pat Bonne白潘的女兒Debby Boone黛比潘，因一首10週冠軍曲「你照亮我的生命」而留名青史。

搖滾紀元頭幾年，唯一能與貓王相抗衡的歌手白潘，是十八世紀美國拓荒傳奇人物Daniel Boone之後代。白潘出道甚早，不到18歲即以溫順青年形象（與貓王的搖滾叛逆成對比）獲得上電視和出唱片的機會。20歲生下第三個女兒Debby（Deborah Ann；b. 1956）的隔年，以翻唱Bing Crosby平克勞斯貝的**Love letters in the sand**拿到第一首冠軍。

60年全家隨白潘從紐澤西搬到好萊塢。62年後，由於經商失敗連帶使白潘在影歌壇的聲望急速下滑，但篤信耶穌基督的他們因宗教力量重新站起來。四位千金跟著老爸佈道演唱，也上電視傳教節目用歌聲讚美主。黛比從小算是「問題」少女，高中未畢業執意往歌壇發展，曾加盟Motown。待在搞黑人流行音樂的公司，沒有出片機會，不令人意外。76年轉到華納兄弟集團的子公司Curb唱片，老闆Mike Curb一直替黛比留意有無合適的歌曲。77年，一部敘述年輕女歌手奮鬥經歷的電影You Light Up My Life「你照亮我的生命」，其同名主題曲在片中由女主角「對嘴」演唱（原唱是一位名不見經傳的小歌星）。Curb大概是看了電影以後覺得一首好好的歌被弄得「二二六六」，與詞曲作者Joe Brooks商談版權並同意由Brooks擔任製作人，交給黛比重新詮釋。

黛比接到命令，馬上飛往紐約。在錄製過程中，陪同的母親一直向主祈禱，她也很順利把歌錄好。根據黛比接受採訪時指出，當她錄完歌後，所有現場工作人員出現一種莫名的敬畏和戒慎表情，感覺有什麼好事會「花生」。果然，重新翻唱的**You light up my life**在同年9月入榜，6週後竄升到第一，四白金單曲唱片。

這首抒情經典有個趣聞，大家對**You light up my life**的You到底是誰頗有意見（應該去問作者Joe Brooks才對）。歌詞"So many nights, I sit by my window. Waiting for someone, to sing me his song..."中提到his，當由不同女

「Greatest Inspirational Songs」Curb，2001

「The Best Of Pat Boone」Mca，2000

歌手來唱時（後來的LeAnn Rimes黎恩萊姆絲和Whitney Houston惠妮休斯頓都翻唱過），可以詮釋成情歌，那You應該是男性。可能是受到黛比真摯感人的歌聲和家庭宗教信仰之影響，媒體老愛把這首流行曲當作福音歌，頻頻追問You是不是她心中的主耶穌？初期黛比也沒否認，後來她坦承：「我並不是那麼假道學，在唱這首歌時我沒有想著祂！」

　　從56年貓王的**Don't be cruel**蟬聯11週冠軍之後，整個60至80年代沒有冠軍曲超過10週以上。與81年奧莉維亞紐頓強**Physical**共同保持之女歌手10週后座紀錄，在92年被惠妮休斯頓14週冠軍曲**I will always love you**所打破。除此殊榮外，**You light up my life**也為黛比拿下全美音樂獎、77年葛萊美新人獎及77年最佳電影歌曲奧斯卡獎（雖然榮耀屬於作者，但演唱者也功不可沒）。

　　79年，黛比潘與知名歌手演員Rosemary Clooney和導演Jose Ferrer的公子Gabriel Ferrer結婚，嫁入演藝豪門，為她拓展了其他音樂領域（如舞台劇）。育有4名子女，家庭幸福美滿，目前從事兒童文教工作。

集律成譜

- 「Debby Boone You Light Up My Life：Greatest Inspirational Songs」Curb Records，2001。

Deep Purple

Yr.	song title	Rk.	peak	date	remark
73	Smoke on the water ●	500大#426　50	4		強力推薦

好在有一首單曲**Smoke on the water**於70年代打入美國熱門榜Top 5，讓我有機會透過本書介紹英國超級重金屬搖滾樂團Deep Purple。

「深紫色」樂團成軍於68年（團名借用60年代一首英國歌曲），初期以演唱流行搖滾為主，甚至翻唱披頭四及美國黑人樂團的歌。頭三張專輯在美國還滿受歡迎，但故鄉英國卻潑他們冷水。1969年底，新主唱Ian Gillan（b. 1945）和貝士手Roger Glover（b. 1945）入替，改造原本沒有特色的曲風，逐漸走向重金屬路線（當時heavy metal一詞尚未成熟，可統稱為heavy/hard rock「重搖滾、硬式搖滾」）。從此後樂團宛如脫胎換骨，原吉他手Ritchie Blackmore（b. 1945）和鍵盤手Jon Lord（b. 1941，威爾斯人）的琴藝也得以充分發揮。

縱橫歌壇二十餘年，團員多次變更（Jon Lord和鼓手Ian Paice從未離團），對搖滾迷來說，這段時期的五人黃金組合最受懷念和推崇。第二代陣容所推出之首張作品「Concerto For Group & Orchestra」是一張極具野心的專輯，把對搖滾的「看法」，以重搖滾編制與英國皇家愛樂交響樂團做現場演出並錄音，成功地將重金屬的鏗鏘質感（電吉他和鍵盤模擬音效）及叛逆嘶吼與管弦樂的磅礡氣勢揉合在一起。這種把搖滾樂視為非單純發洩而也可以嚴肅登堂的實驗手法，對當時剛興起的所謂古典或藝術搖滾樂派有重大啟發效應。專輯「Concerto For Group & Orchestra」的成功，讓他們不再走回頭路，持續給它「重重搖下去」。70年底「In Rock」專輯（滾石雜誌評選二十世紀百大經典）在英國大獲好評，正式樹立樂團的招牌風格。Gillan中氣十足的高音吼唱、Lord狂暴但高超的鍵盤彈奏（很少有重搖滾樂團強調鍵盤表現）以及Blackmore凌厲且乾脆的電吉他手法，透過「In Rock」充分展現出重金屬本色。延續Led Zeppelin「齊柏林飛船」（見後文介紹）的榮耀，與Black Sabbath「黑色安息日」並稱三大超級重金屬搖滾樂團。

接下來，1972年「Machine Head」專輯裡的**Highway star**和**Smoke on the water**（美國熱門榜唯一Top 5單曲），是一遍吵雜「金屬聲」中兩首經典之

百大經典專輯「In Rock」EMI Int'l，1995　　　　「The Very Best Of」Rhino/Wea，2000

作。**Smoke** 曲的創作背景來自一場意外事件。71 年底，他們到瑞士籌備新專輯，下榻日內瓦湖畔飯店。臨湖的一個表演廳發生火災，風勢將蒼煙吹至已被火光照紅的湖面上，如此罕見景致，激發他們的靈感。數月後，基本架構和混音已備，但總覺得欠缺「東風」。這時，Blackmore 適時的即興吉他，點石成金，響起一段搖滾音樂史上最令人津津樂道的電吉他彈奏，成就了樂迷心中重金屬搖滾的「國歌」。Blackmore 也因此被譽為搖滾樂史上的「吉他英雄」。

好景不常，73 年 Gillan、Glover 和 Blackmore（75 年）相繼離去（各自發芽的旁支樂團如 Rainbow，表現也可圈可點），樂團名存實亡。雖然 74、75 年之專輯仍有不錯的銷路，樂團還是於 76 年宣告解散。84 至 89 年第二代的五人曾重組，但已時不我予，難敵新金屬流行偶像如 Bon Jovi「邦喬飛」。

集律成譜

- 「Machine Head」Warner Bros./Wea，1990。
- 「The Very Best Of Deep Purple」Rhino/Wea，2000。
 此張精選輯還有收錄 **Child in time** 和 **Fireball** 等名曲。

〔弦外之聲〕

屏除版權問題不談，國內的唱片公司在出版西洋老歌合輯時，基於市場考量，即使企劃者本身有意願也不太可能挑選重金屬搖滾樂團的歌。Deep Purple 的專輯中偶爾會有慢板曲，某套「西洋流行金曲」獨具慧眼，收錄了 Deep Purple 少見的哀愁感人抒情佳作 **Soldier of fortune**，可以滿足一般流行樂迷的口味。

Diana Ross , (The Supremes)

Yr.	song title		Rk.	peak	date	remark
64	Where did our love go*	500大#472	10	**1(2)**	0822-0829	額外列出
64	Baby love*	500大#324	33	**1(4)**	1031-1121	額外列出
66	*You keep me hangin' on**	500大#339	30	*1(2)*	*1119-1126*	額列/強推
68	*Love child ****		27	*1(2)*	*1130-1207*	額外列出
70	*Someday we'll be together ▲****		>100	*1*	*69/1227*	
70	Ain't no mountain high enough		6	**1(3)**	0919-1003	額列/推薦
73	Touch me in the morning		10	**1**	0818	推薦
74	My mistake (was to love you)		92	19		with Marvin Gaye
76	Theme from "Mahogany" (Do you know where you're going to)		43	**1**	0124	
76	Love hangover		15	**1(2)**	0529-0605	
79	The boss		97	19		
80	*Upside down •*		18	*1(4)*	*0906-0927*	推薦
81	*I'm coming out*		98	5	*80/11*	額列/推薦
81	It's my turn		42	9	01	額外列出
81	Endless love ▲	with Lionel Richie	2	**1(9)**	0815-1010	額外列出

註：1960年The Supremes（表中以＊註記）成立，Diana Ross為原創成員；67年後為突顯其主唱地位，樂團更名為Diana Ross & The Supremes（以＊＊註記）。沒有任何＊表示Diana Ross個人。

叱吒歌壇三十年，連同The Supremes時代總共18首熱門榜冠軍曲，與貓王、披頭四平起平坐，黛安娜蘿絲是女性黑人歌手的成功典範。

　　樂評認為The Supremes「至尊」女子三重唱在60年代12首冠軍曲的成就，是大家共同努力之結果，但也有人指出「至尊」若少了Diana Ross黛安娜蘿絲將不成氣候。想平息這類爭議（歌手引領樂團？還是沾光？），一個不甚高明的評判依據可供參考─歌手獨立後的個人表現是否依然亮眼？樂團少了某人後是否風光不再？70、80年代，黛安娜蘿絲除了靠唱片業的「人際關係」，在節奏藍調、流行歌壇以及大螢幕的佳績，足已證明她具備天后級的實力（雖然是被炒作出來）。

　　1958年，一位經紀人想捧紅手邊的黑人男子三重唱The Primes，於是找來三個黑人女孩Florence Ballard、Mary Wilson、Bette Travis組成暖場團，取名為

「The Ultimate Collection」Motown，1997

「The Best Of」Motown，1999

The Primettes「小巔峰」。在仍有種族及性別歧視的時代，黑人女子合唱團大多只是幫襯的龍套，且團名字尾通常加上tte、lle（有小的意思），如The Marvelettes「小驚奇」、The Shirelles「小雪萊」。當時的黑人女子團體流行四人一組，因此Ballard邀請住在同社區、同年紀且對歌唱有興趣的蘿絲加入。

　　黛安娜蘿絲本名Diane Ernestine Earle Ross（中間兩個名字是母親的姓名），1944年生於底特律市，父親Fred Ross是一位工人，母親在小學教書。由於子女人數眾多（三男三女，黛安娜排行老二），生活清苦，加上母親身體不好，黛安娜與幾個弟妹在外婆家長大。外公是一名浸信會牧師，她從小在教堂唱詩班訓練下，養成歌唱底子。14歲進入「高職」就讀，學的是服裝設計，書讀得不怎麼樣，但在游泳、歌唱等課外活動上卻表現不俗。鄰居Ballard找蘿絲入團唱歌，她很珍惜這個意外機會，汲汲營營，一步一腳印想在娛樂圈成名。

　　由於他們還是高中生，學業與打工唱歌難以兼顧。團員來來去去，最慘時只剩二重唱（倒是蘿絲毅力非凡，從未有離團念頭），「小頂尖」幫忙「頂尖」的角色並未扮演好。「頭已經洗了」非得繼續玩下去，於是透過鄰居大哥Smokey Robinson（當時Motown唱片的台柱之一，見後文The Miracles介紹）之引荐以及沒事就到公司晃一晃，積極謀求Motown對她們的注意。

　　剛開始Motown的老闆Berry Gordy Jr.對這些未成年少女沒啥興趣，大多安排當合音天使，拍拍手伴伴舞。頂替Travis的Barbara Martin覺得前途黯淡，毅然離團。Gordy後來勉強同意用子公司Tamla名義為她們發行唱片，但前提是既然已非四人團，The Primettes這個爛名字要換掉。Ballard從名單中挑選了The

Supremes「至尊」這個相當霸氣的團名,大家嚇了一跳。蘿絲為此還與Ballard有所爭執,她認為我們新人不該如此「臭屁」,不過Gordy沒有反對。60年她們就以The Supremes(因醫院文書人員的誤植,Diane之出生證明是記載Diana,索性自此正式改為藝名並縮減成Diana Ross)之名發行兩首單曲,初登板處女秀,成績奇差無比,連排行榜百名都進不了。

雖然如此,Gordy並未對他們失去信心,自第三首單曲開始,轉回Motown公司發行唱片。到63年底,陸續有歌曲擠入熱門榜,最高名次已突破Top 30。這段期間,公司其他大牌藝人認定她們紅不起來,在背後譏笑她們是No-hit Supremes。此時,救星出現了! Motown公司特約的知名創作、製作三人組Holland-Dozier-Holland(三人姓氏連起來簡稱H-D-H),在63年夏天寫了**Where did our love go**,本來是要交給「小驚奇」演唱,但她們要大牌,不屑唱這首「垃圾」。64年H-D-H說服「至尊」灌錄,沒想到在8月一舉攻頂,成為首支冠軍曲(垃圾卻被唱成樂評眼中的二十世紀500大歌曲)。公司接著安排她們到英國作巡迴表演,11月,H-D-H幫她們量身打造的**Baby love**在美英兩地同時奪得冠軍,英國排行榜后座首度被黑人女子合唱團所征服。隨後,同樣是H-D-H的作品**Come see about me**也在年底拿下冠軍,成為排行榜有史以來第一個同張專輯擁有連續三首冠軍的美國本土團體。

64年「至尊」爆紅之後,完全信賴H-D-H,成為製造流行暢銷曲的黃金拍擋。歌壇之成功加上音樂獎項入圍,連帶拓展了電視節目和秀場的演藝空間,而媒體關注之焦點逐漸放在妖嬌豔麗且嗲聲細語的蘿絲身上。成年後的蘿絲與老闆Gordy之「關係」愈來愈匪淺,造成其他女團員吃味,埋下內鬨的種子。不少樂評認為三人之中蘿絲的歌藝最差(Ballard最具有黑人女性獨特唱腔),只因她那略嫌中氣不足的輕聲吟唱及善於作秀,比較符合Motown的流行音樂品味。65年起,在Gordy的掌控下,所有歌曲都是由蘿絲主唱,其他兩人淪為和聲。到67年中Ballard被開除及Gordy將團名改為Diana Ross & The Supremes為止,她們總共有十首冠軍曲,其中一項「合唱團體連續五首冠軍單曲」紀錄至今仍高懸牆上。

第7、第8首冠軍曲**You can't hurry love**、**You keep me hangin' on**不僅在美國紅,英國人也很喜歡,日後的英籍歌手特別愛翻唱。例如82年Phil Collins(原Genesis樂團鼓手,見後文介紹)及87年Kim Wilde「小野貓」分別將兩首歌唱成冠軍。黃金拍擋合作久了,也是要變出新把戲,H-D-H企圖把她們

「The Ultimate Collection」Motown，1994

「diana」Motown，2003

擅長的R&B與搖滾融合在一起，製作出這首充滿搖滾活力、值得推薦的經典**You keep me hangin' on**。「搖滾公雞」洛史都華在10年後的翻唱版也是一絕。

　　H-D-H的光環於68年她們改名後逐漸褪色，新團員和製作群之入替，在接下來兩年只有兩首冠軍曲。此時，Gordy對蘿絲言聽計從（根據八卦消息，蘿絲第一個未婚生女的父親可能是Gordy），「指示交辦」讓合唱團自生自滅。70年，蘿絲正式脫離「至尊」。單飛後雖有第一首冠軍曲博得好采頭，但檢視蘿絲整個70年代的排行榜成績，可用時好時壞之「固定模式」來形容。到最後一首冠軍曲**Upside down**，10內年所發行專輯裡的歌，不是第1名就是連Top 10也進不了（即使與重量級巨星馬文蓋合作也一樣）。這種起起落落的情形與她跨足大螢幕，無法一兼二顧有關。71年，蘿絲不顧眾人反對，與白人唱片富商結婚，僅管如此，Gordy還是願意出錢讓她拍電影，力捧她成為影歌雙棲紅星。72年他們選擇爵士歌后Billie Holiday的傳記，改編成電影Lady Sings The Blues「難補遺恨天」。當樂評、影評知道她即將飾演這位傳奇性悲劇人物，並可能會在電影中模仿Holiday唱爵士歌曲時，大家等著看笑話。好在，蘿絲頗為爭氣，雖然票房不甚理想，但入圍角逐奧斯卡女主角，電影原聲帶獲得專輯榜冠軍。Gordy不氣餒，繼續投資拍第二部片子，只是這次玩過頭，自己坐上導演椅。Mahogany「紅木」這部電影其實有不錯的故事內容，但被Gordy和蘿絲搞砸了，真的成為「笑話」！不過，主題曲倒是令人印象深刻，獲得排行榜冠軍及入圍金像獎最佳電影歌曲。

　　77年，結束第一段「黑白姊弟」閃電婚姻，Gordy為了「安慰」她，再度花錢。改編黑人版音樂劇The Wiz「新綠野仙蹤」的電影更是笑話一則，強行將十一、二

歲的小女孩主角改成二十幾歲的女教師（她當時已34歲），扭曲的劇情，毫無說服力，連刻意提拔的<u>麥可傑克森</u>（從The Jackson 5時代起<u>蘿絲</u>一直對小她14歲、傳聞是遠房表弟的<u>麥可</u>照顧有加，見後文介紹）也能軋上一角。賠了將近兩千萬美金後，Gordy終於清醒！不敢再當她的傻金主。

自78年之後，除了80年「diana」專輯、和<u>萊諾李奇</u>對唱的**Endless love**及85年參與**We are the world**演唱之外，在歌壇的成就每下愈況，遠不及她與眾白人明星、搖滾歌手鬧緋聞和86年拒絕<u>麥可傑克森</u>求婚而嫁給希臘船商的花邊新聞來得精彩。年過六十，風華老去，無論您對<u>黛安娜蘿絲</u>的觀感如何，畢竟她曾是叱吒一時的風雲人物，也獲得許多「客套性」獎項的肯定。您不得不佩服<u>黛安娜蘿絲</u>的確是長袖善舞的「花蝴蝶」。

集律成譜

- 專輯「diana」Motown，2003。

 <u>蘿絲</u>單飛後，在81年結束與Motown二十年賓主關係，加盟RCA唱片，89年鳳還巢回到Motown。總計四十多年，發行不下40張專輯，只是她的專輯成績向來不好，但這張「diana」（d刻意強調小寫，很特別）卻是例外，白金唱片和四星評價，難得的佳作。

 在76年**Love hangover**拿下冠軍後，整整三年沒表現，為突破困境，Gordy找來當紅樂團Chic的Nile Rodgers、Bernard Edwards（見前文介紹）幫<u>蘿絲</u>製作新專輯。雖然雙方曾因理念相左而嚴重爭執，但折衷後之音樂仍有不俗的成果。Rodgers和Edwards發揮他們的看家本領，設計猶如雨點般的貝士聲效及參差不齊但不突兀的合音，改掉<u>蘿絲</u>以往唱流行或disco歌曲之尖銳呢吟。豪爽的R&B搖滾唱法，時而溫柔時而狂暴，搭配不安份的鼓聲和催促心跳的貝士，讓整張專輯呈現出獨特的性感風格。

- 「Diana Ross The Ultimate Collection」Motown，1994。

 表列三個時期的重要歌曲均收錄，亦有80年代知名抒情曲**Missing you**、**When you tell me that you love me**、**If we hold on together** 等。

- 「Diana Ross + The Supremes: Ultimate Collection」Motown，1997。

 喜歡「至尊」時代的老樂迷可買這張唱片，25首暢銷曲全部都有，物超所值。

Dionne Warwick

Yr.	song title		Rk.	peak	date	remark
64	Walk on by	500大#70	37	6		額列/推薦
67	*I say a little prayer*		>100	4	1209	額列/強推
74	*Then came you* •	with The Spinners	46	1	1026	推薦
79	I'll never love this way again •		32	5	1020	
80	Déjà vu		84	15	02	推薦
82	Heartbreaker		80	10		額外列出
86	**That's what friends are for** ▲		**1**	**1(4)**	**0118-0208**	額外列出

少人留意第一位同時拿下葛萊美最佳R&B和流行女歌手大獎的Dionne Warwick 狄昂沃威克,只知道她有個天后級小表妹惠妮休斯頓。

Marie Dionne Warrick生於1940年,紐澤西人。因家庭淵源從小在教堂唱聖歌,也替母親所經理的福音班伴奏鋼琴及合音。離開故鄉到Hart學院接受正統音樂訓練的時候,與姊姊、小姨媽Cissy Houston(也就是惠妮休斯頓的母親)共組 The Gospelaires三重唱,除了唱福音歌曲外也先後擔任黑人流行歌手和團體(如 The Drifters)的合音天使。61年大學畢業,隻身到紐約打天下。在詞曲創作界已闖出名號的Burt Bacharach發掘了沃威克,先安排替The Shirelles唱和聲,繼而為她爭取到Scepter唱片公司的合約。

62年以姓氏重拼為Warwick之藝名發行首支單曲**Don't make me over**, 因溫柔中性且略帶沮喪的R&B唱法,成功詮釋哀傷詞意,引起樂迷的共鳴,打下熱門榜#21及R&B榜#5。之後,Bacharach和填詞搭擋Hal David與沃威克共組堅強的「暢銷曲製造三人組」,9年內共有22首Top 40單曲,並多次獲得葛萊美獎肯定,為她開創了音樂生涯第一個高峰。

這些流行曲均為優美的女性抒情靈魂佳作,其中台灣歌迷較熟悉的有**Walk on by**、**I say a little prayer**、**I'll never fall in love again**(70年#6,金唱片)、**Valley of the dolls**(電影「娃娃谷」主題曲,68年亞軍)等。**I say a little prayer**可算是她早期的代表作,許多黑白女歌手喜愛翻唱,不過,即便是靈魂皇后艾瑞莎富蘭克林的版本,也略遜一籌。97年由茱莉亞羅勃茲主演的My Best

「The Definitive Collection」Arista，1999

「Her Greatest Hits」Rhino/Wea，1989

Friend's Wedding「新娘不是我」，經典引用此曲，為電影加分不少。

　　合久必分，1971年沃威克離開老東家和「三人組」，改投華納兄弟集團，並聽信「命理師」神算，在姓氏字尾多加一個e。改名後也沒特別好運，只有一首排行榜佳作**Then came you**勇奪冠軍，當紅黑人男子團體The Spinners（詳見後文）為她跨刀的**Then came you**，有畫龍點睛之效。大概是與華納公司「犯沖」，8年來唱片成績普遍不佳。79年轉往Arista，開創了第二春，以金唱片**I'll never love this way again**和**Déjà vu**重回排行榜主流。**Déjà vu**（法文「似曾相識」，與CSN & Young的**Déjà vu**不同）雖然只打進熱門榜Top 20，但卻是一首有特殊藍調風味、值得推薦的拾遺之作。

　　分久必合，86年Bacharach夫妻打算把82年的舊作**That's what friends are for**（原唱洛史都華沒推出單曲）交給她唱。在好友伊麗莎白泰勒的奔走下，與史帝夫汪德、葛萊迪絲奈特（見後文Gladys Knight & The Pips介紹）、艾爾頓強聯手為愛滋病防治基金會唱，而這首闡揚友情真意之不朽傑作，是沃威克最受歡迎的冠軍曲，勇奪86年年終單曲榜第一名。

　　雖然長久以來，狄昂沃威克被認為其貌不揚且沒有頂級靈魂藍調唱功，但樸實而富人性的歌聲和不吝提攜後進（如彼傑湯瑪士、惠妮休斯頓）之「傻大姐」性格，受到大家的愛戴與敬重，至今依然活躍於歌壇。

集律成譜

- 「Dionne Warwick The Definitive Collection」Arista，1999。

Dire Straits

Yr.	song title	Rk.	peak	date	remark
79	Sultans of swing	61	4		強力推薦
85	Money for nothing	8	**1(3)**	0921-1005	額列/推薦

七十年代末期後龐克興起,「險峻海峽」樂團領導人Mark Knopfler之吉他神技與敘詩式創作風格,代表一股布魯斯和爵士搖滾懷舊的復甦力量。

樂團的靈魂人物Mark Freuder Knopfler(b. 1949,蘇格蘭)受到James Burton和Jimi Hendrix(美國超級黑人吉他手)之啟蒙,練就一手好吉他。1977年,與弟弟David(節奏吉他)和貝士手、鼓手組團在倫敦南郊練唱。為了理想,大家放棄工作,勒緊褲帶,窮困潦倒之處境被朋友形容像是行船在險峻恐怖的海峽(團名Dire Straits由來)。78年,集資120英磅,錄了一首Knopfler的作品demo帶,受到倫敦BBC電台DJ之讚許,唱片公司也注意到他們。

78年中,發行首張樂團同名專輯,雖沒有一鳴驚人,但專輯收錄的**Sultans of swing**卻受到樂評及一般歌迷的喜愛。不久之後,華納公司將他們帶進美國市場。79年初,籌備錄製第二張專輯時,單曲**Sultans of swing**打入美國排行榜。在disco如入無人之境的年代,這首帶有爵士味道的復古藍調搖滾,最後能以#4之佳績作收,誠屬不易。隨著單曲唱片在英美打響知名度,樂團開始展開美國地區的巡迴公演,可圈可點之表現讓慕名而來聆賞的巴布迪倫也讚譽有加,直呼好不容易找到一脈相傳之人,並邀請他們合作自己的下一張專輯。

進入80年代,找來鍵盤手,讓樂團更完整、曲風更精緻。持續推出專輯,銷售數字和評價一張比一張好。85年「Brothers In Arms」(滾石百大經典專輯)在英美分別蟬聯專輯榜榜首數週,其中單曲**Money for nothing**為他們拿下唯一冠軍。90年代之後,錄音作品雖然少了,但巡迴演唱會依然賣座。而Knopfler個人也有許多優異的電影配樂,如由勞勃狄尼洛和達斯汀霍夫曼所主演的Wag The Dog「桃色風暴:搖擺狗」。

餘音繞樑

「The Very Best Of Dire Straits」Wea，1998

Mark Knopfler彈吉他英姿

- **Sultans of swing**

 這首歌展現出強烈的宣示企圖。舒緩慵懶的J.J. Cale藍調唱法及迪倫式長篇敘事民謠風格雖是骨架，但卻以中快板搖滾節奏和超凡順暢的爵士吉他，穿插在每句歌詞間。豪氣又有深度地唱出「…一個樂團正反覆吹奏迪克西爵士，那種音樂令你開心…競爭太激烈，選擇太多，很少人能彈得好…就在南方，就在倫敦南城…一群少年在街角閒晃…他們不屑任何樂團…對他們來說那不是搖滾樂…進來酒吧…跟君王一起搖擺…我們是君王，我們是搖滾君王！」

 Sultans of swing有人直譯「搖擺蘇丹」，依據歌詞，我覺得翻成「搖滾君王」比較好一點。歌曲長度接近5'30"，一點都不覺得冗長（還嫌不過癮），是70年代少數令人百聽不厭的藍調搖滾經典。

集律成譜

- 「Sultans Of Swing：The Very Best Of Dire Straits」Warner Bros./Wea，1998。

 多首佳作**Romeo and Juliet**、**Brothers in arms**等均收錄。Dire Straits只有傳統簡單的樂器，卻呈現出多變且細膩的音樂，這與Knopfler擅長利用不同樂器音色來處理旋律的銜接有關，讓人覺得平順中還帶有許多想像的變化空間。樂團成長過程，先後歷經MTV和CD發明這兩大音樂工業革命，推波助瀾下，讓他們的歌雖「曲高但也和眾」。「Love Over Gold」、「Brothers In Arms」這兩張專輯，至今仍是許多發燒片迷在測試音響「硬體」時所必備的「軟體」。

Dolly Parton

Yr.	song title		Rk.	peak	date	remark
74	Jolene	500大#217	>120	60		額列/強推
78	Here you come again ●		60	3(2)	01	強力推薦
78	Two doors down		>120	19		額列/推薦
81	9 to 5 ●		9	**1(2)**	0221,0314	額外列出

波大無腦這句玩笑話用在鄉村樂壇第一才女<u>桃莉派頓</u>身上真是太失禮了！不忌諱別人嘲諷她的「虛假」外型，「真實」反應人生之創作是她自信的泉源。

Dolly Rebecca Parton（b. 1946）生於田納西貧困山村，從小立志當歌星。高中畢業，在舅舅的協助下向鄉村音樂重鎮納許維爾進軍。初期因甜美高昂的「童音」，被唱片公司定位成演唱流行和搖滾的歌手。後來受到老牌鄉村紅星Porter Wagoner賞識，邀請<u>派頓</u>一起合作，並轉投RCA公司，唱她最喜愛的鄉村歌曲。

67至74年，多首自創鄉村榜暢銷曲及專輯，讓<u>派頓</u>成為鄉村界炙手可熱的紅星。74年後，希望更上一層樓，脫離Wagoner。除了**I will always love you**（92年<u>惠妮休斯頓</u>的R&B版蟬聯14週冠軍）、**Jolene**（500大#217）等鄉村榜冠軍外，在70年代末期，為貼近市場主流，亦有流行鄉村佳作**Here you come again**、**Two doors down**等打入熱門榜Top 20。80年代之後在電影音樂、戲劇及主持電視節目上都有不錯的成就，生平兩首熱門榜冠軍**9 to 5**、**Islands in the stream**（與鄉村天王<u>肯尼羅傑斯</u>合唱）分別出現於81、83年。縱橫歌壇40載，約有百首自創鄉村歌曲（26首獲得冠軍）。<u>派頓</u>利用誇張庸俗的外型突顯創作內涵，呈現之反差更形強烈。

生命科學史上首次人工複製之哺乳動物「桃莉羊」，因選殖自乳房細胞，以她的名字Dolly來「榮耀」命名。

集律成譜

● 精選輯「The Essential Dolly Parton」RCA，
 2005。右圖。

Don McLean

Yr.	song title	Rk.	peak	date	remark
72	*American pie* ●	*3*	***1(4)***	*0115-0205*	強力推薦
72	Vincent/Castles in the air	94	12		
81	Crying	40	5	03	額列/推薦

七十年代非常重要的作品**American pie**，講述60年代搖滾樂隨著意外事件及美國政經社會文化變遷而死亡，是一首不朽史詩民歌。

Don McLean（b. 1945，紐約州）生於二次大戰後第一批嬰兒潮，當這群小孩接觸流行音樂時，正是1955年搖滾紀元開啟之刻，許多早期搖滾歌手是青少年的偶像。沒料到在59年Buddy Holly等多名搖滾巨星相繼因空難和其他意外事件過逝，而貓王也去作兵，加上搖滾樂受衛道人士打壓，歌壇出現「真空」，這些記憶深烙在麥克林腦海。歷經60年代美國政治和社會文化變遷以及搖滾樂的發展，麥克林將感觸和觀察化為創作動力，醞釀多年，曠世名曲終於誕生。**American pie**表達對流行音樂的悲觀與批判，歌詞中引經據典提到不少樂壇重要人物和歌曲，失望唱出 "Bye-bye Miss American pie...The Day, the music died..."。

唐麥克林從小就愛自彈自唱，除了搖滾樂之外，也對吉他民歌有一份深厚情感。由於父親早逝，他靠送報及四處賣唱讀完高中和大學。68年，受到民謠大師Pete Seeger提攜，也開始學習創作具有美國風味的民歌。70年，麥克林帶著作品尋找「伯樂」，但不幸被三十多家唱片公司所拒絕。一家小公司勉強為他出版首張專輯「Tapestry」（與71年卡蘿金的15週冠軍專輯同名），但唱片銷路奇差，單曲**And I love you so**連百名都打不進。這是非戰之罪，小公司沒有經費為他宣傳。隔年，該公司被United Artists併購，新老闆非常喜歡麥克林的歌聲和才華，鼓勵他把累積多年的創作能量一次展現出來，發行了**American pie**。歌曲長八分半，雖有濃縮版，但在電台強力推介下以完整單曲獲得4週冠軍（2000年瑪丹娜的翻唱版，只有打進Top 30），而同名專輯也榮登7週冠軍。

後人研究唐麥克林把歌名訂為「美國派」的由來，有兩種可能：一是把pie比喻成rock；二是當時Buddy Holly等人所搭乘的失事飛機就叫American Pie。另外，歌詞中為何會用 "Miss" American pie呢？據聞他曾與參選「美國小姐」的佳

專輯「American Pie」Capitol，2003

「The Best Of Don McLean」Capitol，1990

麗交往過一陣子。

　　某一天，我女兒問我有沒有「美國派」的 CD ？乍聽之下，對英語補習班外籍老師（可能是美國人）怎麼會選這首歌來教唱，頗感驚訝。後來想想也沒什麼，當初「美國派」享譽國際時，有多少「外國人」能確切明瞭在唱些什麼？大多只是覺得旋律流暢、動聽而已。面對小學四年級的女兒，我無法向她詳細解釋歌詞中的 jester（弄臣）、King、Queen 及唱著藍調的 girl（Janis Joplin）是指誰？而音樂為什麼會在那天已經死掉？YouTube 網站有收錄麥克林唱 **American pie** 的 MV，現場演唱穿插許多搖滾巨星照片的畫面，相當珍貴，可上網去欣賞。

　　出自同專輯另一首名曲 **Vincent**（大畫家梵谷的名字）是為了紀念梵谷而作，starry, starry night... 是指麥克林最喜歡的畫作「星空」。因「American Pie」專輯大賣雙白金，唱片公司重新發行「Tapestry」，兩首佳作 **And I love you so**、**Castles in the air** 得以重見天日。

　　麥克林堅持清新民謠創作，不向商業流行低頭，歌唱生涯大多以專輯唱片和特定演唱會為主。再次於排行榜見到他，是 81 年翻唱 61 年 Roy Orbison 洛伊歐比森的名曲 **Crying**。兩種版本各有千秋，都是相當感人的抒情經典。

集律成譜

• 精選輯「The Best Of Don McLean」Capital，1990。

Donna Fargo

Yr.	song title	Rk.	peak	date	remark
72	The happiest girl in the whole U.S.A. ●	55	11		
73	*Funny face* ●	83	5	0106	

西洋樂壇有不少女歌手在未成名前是當老師。70年代五大鄉村女紅星之一、「全美國最快樂的女孩」Donna Fargo唐娜法戈即是最佳範例。

本名Yvonne Vaughan（b. 1945，北卡羅來納州），高中畢業離開故鄉，讀完大專去當中學教師，多年後因緣際會踏入歌壇。

首張專輯「The Happiest Girl In The Whole U.S.A.」受到熱烈迴響，其中同名單曲和另一首**Funny face**不僅分別獲得鄉村榜冠軍金唱片，在熱門榜也佔有一席之地，讓法戈成為猶如戀愛中「全美國最幸福」的女孩。統計起來，法戈共有7首鄉村榜冠軍和25首Top 40，在70年代與桃莉派頓、Loretta Lynn（見前文Crystal Gayle介紹）、Tammy Wynette（女性鄉村名曲**Stand by your man**的原唱，68年#19）及Lynn Anderson（69年翻唱**Stand**一曲，味道類似不易分辨）並列為五大最受歡迎鄉村女星。唐娜法戈的歌大多是自己創作，平易近人、旋律輕鬆簡單、略微沙啞之鼻音，呈現道地的美國鄉村味。

78年，宣佈自己罹患一種自體免疫疾病（multiple sclerosis多發性硬化症），加減影響了往後在歌唱和電視節目的表現。80年代中，逐漸淡出歌壇，目前從事寫作及相關文化事業。

「The Happiest Girl In The Whole USA」Mca，1999

「Best Of Donna Fargo」Curb，1997

Donna Summer

Yr.	song title		Rk.	peak	date	remark
76	Love to love you baby ●		41	2(2)	0207	
77	I feel love ●	500大#411	>100	6		推薦
78	Last dance ●		34	3(2)	0812	推薦
79	MacArthur park ●		12	**1(3)**	78/1111-1125	推薦
79	Heaven knows ●	with Brooklyn Dreams	39	4	0324	強力推薦
79	Hot stuff ▲	500大#103	7	**1(3)**	0602,0616-23	推薦
79	Bad girls ▲		2	**1(5)**	0714-0811	
80	Dim all the lights		74	2(2)	79/11	推薦
80	No more tears ▲	Barbra Streisand 領銜	38	**1(2)**	79/1124-1201	額列/推薦
80	On the radio ●		52	5	03	
80	The wanderer ●		>100	3(3)	1115-1129	推薦
83	She works hard for the money		15	3(3)	08	額外列出

歌手將某特定類型音樂詮釋的淋漓盡致而被貼上「標籤」，這是一種恭維但也限制了發展。「迪斯可皇后」唐娜桑瑪的興衰與 disco 息息相關。

一連串精彩過癮、令人雙腳閒不住的長版舞曲讓 Donna Summer 被冠上「迪斯可皇后」封號，大家反而不太留意她在節奏藍調、搖滾及福音領域的大獎肯定。桑瑪是少數受搖滾樂評認可，具有開創性或指標意義的 disco 藝人。五十年來，西洋音樂千百種，能入選滾石雜誌 500 大歌曲不是一件容易的事。其中 disco 舞曲用手指頭即能盡數，而她所唱的歌就佔了兩首（雖然詞曲創作及製作群也有功勞）。

當唐娜桑瑪未以 disco 歌曲聞名之前，已在音樂舞台辛苦奮鬥十年，是少數從歐洲紅回美國的黑人女歌手。1948 年除夕，生於波士頓附近，本名叫做 LaDonna Andre Gaines。由於父母是虔誠的教徒，與多數黑人歌手一樣，教堂唱詩是她們的歌唱養成訓練班。唐娜跟一般黑人女孩不同，青春時期迷上搖滾，還在讀高中即參加當地的白人迷幻搖滾樂團，模仿 Janis Joplin 之腔調唱歌。67 年，前往紐約參加音樂劇 Hair 演員甄選，她那頗具戲劇性的嗓音雖被看好，但畢竟年少青澀，只被選為 Diva（歌劇首席女主角）後補。半年後，還差一個月即完成高中學業，但唐娜毅然決定隨劇團到德國演出。在唐娜小時候父親曾教過她一些德文，有此基礎，比其

「Bad Girls」Island/Mercury，1990

「On The Radio」Polygram Rds.，1990

他人更易獲得演出機會。往後幾年，她也因而定居慕尼黑，留在德國表演歌舞劇，除了「毛髮」之外，還有蓋希文所作的 Porgy & Bess「乞丐與蕩婦」等名劇。

72年，與同劇團維也納演員 Helmut Sommer 交往，73年奉兒女之命結婚。為了養家活口，Sommer 在慕尼黑著名的 disco 舞廳兼職服務生，這是他們首次接觸所謂的「迪斯可」音樂。這段婚姻不知怎麼只維持一年多，已冠夫姓的唐娜將 Sommer 改成較英語化的 Summer 作為藝名，延用至今，倒是沒改。

離婚後，桑瑪同樣面臨經濟壓力，只好到錄音室唱合音，打工賺外快。這時候歐洲（特別是德國、法國）的跳舞音樂因廉價舞廳之「索求無度」而逐漸蓬勃，慕尼黑 Oasis 唱片公司老闆 Giorgio Moroder（擅長製作舞曲及電子音樂）對桑瑪的歌聲驚為天人，74、75年為她推出一系列單曲，名聲傳遍整個歐洲。Moroder 深諳流行音樂炒作之道，為了讓桑瑪打回美國，first cut「第一炮」很重要。他參考60年代一首非常前衛、遭禁播的法文歌曲，寫出 **Love to love you baby**。當桑瑪準備錄音時，只聽到順暢華麗的配樂帶，而不知道要唱什麼？Moroder 告知只有兩小段歌詞，但必須模擬做愛情境，以魚水之歡甚至性高潮的呻吟或淫浪聲來唱。桑瑪聽了之後簡直不相信自己的耳朵，雖然尷尬也只好勇於面對，但有個堅持就是清場及關掉所有的燈（dim all the lights）。據說，在一片漆黑之下，她才比較放得開好好「演」唱這首70年代最著名、最受爭議的淫歌。

首推之歐洲單曲版只有三分多鐘，成績平平。Moroder 將帶子寄給洛杉磯的友人 Neil Bogart。在一次偶然機會，大家都覺得這首歌夠炫、夠酷，可惜太短了，要不斷重複播放才過癮！而 Bogart 也認為可以替正在籌組的新公司 Casablanca 打

響名號。緊急通知Moroder重新錄製長版本，<u>桑瑪</u>再度進入錄音室熄燈演唱，嗯嗯唉唉了17分鐘，毫無意義的歌詞重複28次。75年底，Bogart為<u>桑瑪</u>冠上「情色第一夫人」稱號，搭配歌曲向市場進軍，果然一舉奏效。在音樂界、輿論界、甚至文化宗教界聲聲撻伐下，唱片大賣，美國熱門榜處女單曲即獲得亞軍。

評論指出，**Love**曲的成功是用話題及歌曲精準炒作歌手「形象」所致，但我認為大家卻刻意忽略若要傳神演唱這類歌曲所具備的技巧。而<u>桑瑪</u>也蒙上不白之冤，你們愛聽（市場考量），姊姊只好一邊告解（多次表示她是虔誠的基督教徒）一邊唱給你們聽，這就是我最欣賞的藝人（以才藝娛樂大眾之人）本色。接下來，以類似但略為收斂的方式翻唱**Could it be magic?**，雖只獲得熱門榜#43，卻是第二首disco冠軍，自此開始了<u>桑瑪</u>在70年代後期稱霸disco舞曲榜的黃金歲月。根據蕭邦C小調前奏曲之靈感所改編的**Could it be magic?**，被唱成情色十足的舞曲，不知原作、原唱者<u>貝瑞曼尼洛</u>有何感想？

<u>桑瑪</u>和Moroder製作團隊因**Love to love you baby**的成功，建立起「合作勝利方程式」。從76到78年，除了連續五張專輯和單曲在市場上獲得肯定外（**I feel love**打下熱門榜#6），她們的音樂有幾個值得一書之處：一、原先只流傳於地下音樂圈的disco舞曲，因<u>桑瑪</u>之竄紅而正式躍上檯面，掀起全面流行，這項貢獻與比吉斯所引領的風潮同等重要。二、將搖滾唱法融入disco舞曲中，頗受樂評讚賞。三、Moroder以「單曲專輯化」的創新觀念來製作唱片，打破舊有藩籬。除了賣弄華麗管弦配樂及旋律外，並以各種不同編曲和節奏，將一首主軸音樂組合或剪輯成各式不同長度版本的歌曲或舞曲，由電台自行選擇想播哪一版，撩起聽眾購買專輯的難耐慾望。另外，他們也企圖媲美搖滾史上的重要唱片，首推disco舞曲概念性專輯，獲得熱烈迴響。四、榮選滾石500大歌曲的**I feel love**也有所突破，是有史以來第一首完全以電子合成樂器錄製伴奏音樂的流行舞曲。

由<u>約翰屈伏塔</u>耍舞技、比吉斯負責音樂的電影「週末的狂熱」大賣後，有片商跟進推出Thank God It's Friday「週五狂熱」，力邀當紅的<u>桑瑪</u>主演。在這部與「週末的狂熱」類似的disco歌舞片中，<u>桑瑪</u>飾演一位汲汲營營想成名的女歌手，經常偷溜到DJ室拿起麥克風就唱**Love to love you baby**。原本週五晚上要舉辦的disco大賽，是由海軍准將樂團擔任現場演唱樂團，但因故無法出席，「女歌手」衝到台前，高唱**Last dance**。「週五」雖不如「週末」來得狂熱，但主題曲**Last dance**卻拿到舞曲冠軍和熱門榜季軍，更為她奪下78年最佳R&B女歌手葛萊美

「The Journey：The Very Best Of」Utv，2003

「The Anthology」Island/Mercury，1993

獎，同時讓作者Paul Jabara（見芭芭拉史翠珊介紹）囊括最佳R&B歌曲葛萊美獎及奧斯卡最佳電影歌曲金像獎兩項榮耀。**Last dance**所造成之轟動，等於宣告唐娜桑瑪的時代來臨，79、80兩年更是達到了巔峰。

　　截至78年秋，雖然Disco Queen的稱號不脛而走，並有10首以上的disco舞曲榜冠軍，但始終與熱門或專輯榜后座無緣。同年底，推出雙LP大碟「Live And More」，其中"more"的部份是指整個D面連續不間斷之組曲"MacArthur park"。長達八分半的頭尾是68年英國歌手Richard Harris亞軍曲**MacArthur park**（由Jimmy Webb所作）之老歌新唱disco版，濃縮單曲終於在年底掄元，蟬聯三週，專輯也因而封后。另外，組曲中間有一段由R&B團體Brooklyn Dreams幫腔的**Heaven knows**，79年初發行單曲，獲得熱門榜#4佳績。

　　挾著連續幾年在disco舞曲界的旋風，推出「Bad Girls」，並透過這張專輯展現改變歌唱風格的企圖。首支主打單曲**Hot stuff**同樣一鳴驚人，唱片公司緊接著讓77年即完成（由她與Brooklyn Dreams主唱Bruce Sudano等人所共同譜寫）的**Bad girls**打第二棒，在79年6月**Hot stuff**退出寶座後兩個禮拜，拿下5週冠軍，而專輯則稱霸榜首8週。**Bad girls**裡有一小段哨子聲，在當時造成風潮，上舞廳跳舞人手一支哨子，跳到正high時，嗶…嗶…嗶…。為了符合慣有「形象」，無論專輯（封面將她塑造成巴黎妓女）或歌曲（又硬又燙的熱物、壞女孩）仍是情色導引，不過在音樂上則出現了自主強悍的態度。樂評曾指出，若不管**Hot stuff**的歌詞內容，這是音樂史上最具搖滾本質和唱腔的disco舞曲。1979年葛萊美新增一個「最佳disco歌曲」獎項，不少人認定是為桑瑪量身訂作，但最後卻頒給她最佳搖滾女歌

手獎。至於是否因**Hot stuff**真正受到「搖滾」好評，還是評選委員刻意避嫌，換個獎項給她，至今沒有答案。

　　從歌舞劇、disco到藍調搖滾，桑瑪的歌唱實力已獲肯定。由Paul Jabara穿針引線，促成兩大天后合唱的**No more tears**，是有史以來首件最受矚目之商業噱頭，該曲收錄在趁勢推出的「On The Radio」。這張精選專輯於80年初再度封后，創下第一也是唯一連續三張套裝（高價）LP都拿下冠軍的紀錄。

　　唐娜桑瑪在歌壇走紅之經歷可說是西方資本主義流行音樂的縮影，台上台下、人前人後的左右為難情境，已有專有詞彙"Summer's dilemma"來形容。70年代結束，隨著disco熱潮消退和音樂環境改變，雖然終於可以唱自己想唱的歌，也朝創作路線發展，但畢竟被標籤化的形象讓她轉型不順，無法與昔日「喊水ㄟ結凍」的風光相提並論。好在有十幾張白金、金唱片的鉅額收益，當個有錢「少年阿嬤」，含飴弄孫。

♪ 餘音繞樑

• Hot stuff

據聞「斷背山」圈內喜歡**Hot stuff**的人還不少，因為唱出同志的心聲—「想帶個狂野男人回家…今晚我需要你的熱物，寶貝……」。

• Heaven knows

與Sudano戀愛多年（80年結婚），兩情相悅下那段主歌男女重唱，加上「列為教材」的編曲和節奏，讓**Heaven knows**成為一首流暢動聽的disco經典。

集律成譜

- 精選輯「The Donna Summer Anthology」Island/Mercury，1993。
- 「On The Radio」Polygram Records，1990。

　　西方社會對**Love to love you baby**有不少意見，遑論民風保守的台灣。記得當時余大哥或陶姊在介紹排行榜的節目中，大多是報歌名帶過，很少聽到收音機播這首歌（美軍電台偶爾會播，但都只有一小段），唱片也不太好買，當年曾聽過17分鐘完整版的人應是寥寥無幾。因此建議喜歡或想認識「迪斯可皇后」的朋友，要仔細從一堆LP復刻CD精選輯中找到您想要的。最好是先鎖定幾首經典，選出片長超過70分鐘、有各種版本的為佳。例如79年即發行的精選專輯「On The Radio」，算是最完整的。

Donny , Donny & Marie , The Osmonds

Yr.	song title		Rk.	peak	date	remark
71	One bad apple • [2]		4	**1(5)**	0213-0313	
71	Sweet & innocent • *		32	7	06	推薦
71	Go away little girl • [3] *		7	**1(3)**	0911-0925	推薦
71	Yo-Yo •		51	3(2)	10	
72	Down by the lazy river		36	4		
72	Hey girl • *		>100	9		
72	Puppy love • *		67	3	04	
73	The twelfth of never • *		99	8		推薦
73	Paper roses •	Marie Osmond	>100	5	1110	
74	Love me for a reason		>100	10		
74	I'm leaving it all up to you **		81	4	0914	
75	Morning side of the mountain **		73	8		
76	Deep purple **		42	14		

註：打 * 表示 Donny 獨立發行的單曲；** 則是以 Donny & Marie 為名所發表之作品；其他則是 The Osmonds。

由翻唱小天王唐尼奧斯蒙領軍的 The Osmonds，是 70 年代初期唯一能與麥可傑克森帶頭的 The Jacksons 相抗衡之白人音樂家族。

美國猶他州鹽湖城是摩門教（Latter-day Saints；Mormon）的大本營，摩門教為信奉主耶穌的旁支教派，最大特色是在週日的後一天晚上作禮拜。一對虔誠也具野心的教徒奧斯蒙夫婦 George and Olive Osmond，生了 9 個子女（排行第 8 的是女孩）。老大、老二不幸先天聽障，但其他小孩都有不錯的歌唱天賦，因此，奧斯蒙老爹經常安排 Alan Ralph（b. 1949）、Melvin Wayne（b. 1951）、Merrill Davis（b. 1953）、Jay Wesley（b. 1955）在教堂表演。

1962 年，奧斯蒙帶著這群兄弟來到洛杉磯，準備以 The Osmonds 向演藝圈進軍。原本透過關係想要求見的影視名人，對這群小鬼興趣不大，找些理由搪塞，賞了一碗「閉門羹」。老爸為了不讓小朋友們失望，既來之則安之，索性去迪士尼樂園半日遊。由於他們還穿著清一色的「戲服」，在園區頗引人側目，音樂秀場主持人特別邀請他們上台共娛。無心插柳柳成蔭，天無絕人之路，這次的「來賓客串」讓奧

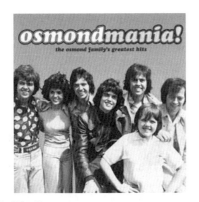

精選輯「Osmondmania」Polydor/Umgd，2003

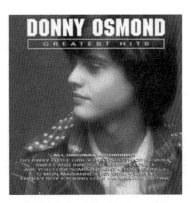

「Greatest Hits」Curb Rds.，1992

斯蒙四重唱獲得留園駐唱的機會。2006年初來台灣舉辦演唱會的老牌紅歌星Andy Williams安迪威廉斯，他的父親看過奧斯蒙兄弟的表演後，建議威廉斯可以將這群有演藝天賦的小朋友帶進新節目裡。62年底，奧斯蒙四重唱正式出現於NBC電視網「The Andy Williams Show」。隔年，剛滿6歲的Donald Clark（Donny；b. 1957）加入成為五人組。有了威廉斯叔叔之拉拔，奧斯蒙兄弟們愈來愈受歡迎。67年，「The Andy Williams Show」落幕，歌唱火候日漸成熟的奧斯蒙五人組，除了轉戰別台綜藝節目外，與瑞典紅歌星之合作，也打響了他們在英國和歐洲地區的名號。

　　60年代中期活躍於電視節目時，曾灌錄過唱片，但沒有人理會。隨著70年The Jackson 5「傑克森五人組」掀起「黑色靈魂泡泡糖」旋風，唱片業名人Mike Curb想起他們與傑克森家族有太多雷同（兄弟姊妹共9人；也是五人組；都由兄弟中年紀最小、天真可愛、還有童音的么弟掛帥主唱），唯一差別就是膚色。Curb認為若將他們「打包」推入流行音樂市場，必定可與傑克森五人組互別苗頭，「撫慰」部份白人的心靈。請來善於製作R&B歌曲的大師Rick Hall為他們操刀。Hall的團隊寫了一首**One bad apple**，由唐尼和五哥Merrill主唱，略帶R&B味道，果真一鳴驚人，於71年初登上冠軍寶座。仿效傑克森五人組成名後麥可也單獨發行單曲的模式，唐尼在哥哥們優美和聲之協助下，翻唱50年代洛伊歐比森的**Sweet & innocent**，順利獲得熱門榜第七名。當年，民謠才女卡蘿金爆紅（見前文介紹），Curb叫唐尼趕快翻唱卡蘿金夫婦63年的作品**Go away little girl**（原唱Steve Lawrence，63年冠軍曲），結果也問鼎王座。在短短一年內，唐尼和哥哥們總共以多首單曲獲得11張金唱片（當時沒有百萬白金唱片的計算單位，因此單曲唱片銷

售量皆用50萬張為一金唱片的倍數來算，賣出100萬張即為兩張金唱片，以此類推），改寫了貓王和披頭四的紀錄，並榮獲年度最佳新進合唱團體獎。

72至74年，除奧斯蒙合唱團推出單曲（有些是搖滾創作）外，唐尼個人也持續翻唱十多首50、60年代之抒情老歌，其中打入熱門榜拿下Top 10佳績的有**Hey girl**（63年Freddie Scott）、**Puppy love**（59年Paul Anka亞軍曲）、**The twelfth of never**（57年#9，原唱Johnny Mathis），還有沒唱紅的**Too young**、**Why**、**Lonely boy**、**Young love**、**Are you lonesome tonight**等，被冠上「翻唱小天王」名號。

The twelfth of never這首名為「天長地久」的經典老歌，重唱者一堆，黑白男女都有，公認英國貓王克理夫李察所唱的版本最佳。

70年代初，靠「膚色優勢」在大西洋兩岸掀起空前的Osmondmania「奧斯蒙狂熱」，擄獲小歌迷的心。唐尼和兄弟們儼然成為新一代青春偶像，強強將傑克森家族比下一截。73年，八妹Olive Marie（b. 1959）、九弟Jimmy（b. 1963）也正式踏進歌壇，Jimmy在英國一直都很紅。瑪莉喜愛鄉村音樂，14歲剛出道之處女作（翻唱Anita Bryant 60年名曲**Paper roses**）即獲得鄉村榜冠軍，這是一項難得的紀錄。

在某次電視節目中，唐尼與瑪莉合唱老歌**I'm leaving it all up to you**（日後發行單曲拿下#4），觀眾反應熱烈。ABC電視台順應唱片公司的建議，於奧斯蒙兄弟原有的基礎上加打俊男美女牌，為兄妹倆開闢一個常態性綜藝節目「The Donny & Marie Show」。這個節目前後持續五年多，收視居高不下（也輸出到其他國家），全家族使出混身解數，唱歌、跳舞、搞笑短劇樣樣來。節目裡兩人搭擋的合唱曲也發行唱片，分別在三年內都打入Top 20，最後一首歌是翻唱63年Nino Tempo and April Stevens（常被誤會為夫妻，其實是兄妹）的冠軍曲**Deep purple**（與前文所提重金屬搖滾樂團Deep Purple取名引用的歌不是同一首）。我記得民國64、65年好像是台視有播過這個名為「青春樂」的節目。週日晚上8點，沒有聽完他們一出場所唱的主題曲**A little bit country,**（一人唱一句，瑪莉代表鄉村樂）**a little bit rock n' roll**（唐尼代表搖滾樂），無法安心去讀書。

76年後漸漸失寵，80年奧斯蒙兄弟合唱團解散。唐尼和瑪莉在歌壇也消失一陣子，就算有靠錄音作品復出也只是曇花一現，大多轉往秀場及戲劇歌舞劇發展。81年雷根總統就職典禮應邀演出，80年6月一家大小曾來台灣開過演唱會。

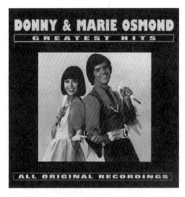

「Greatest Hits」Curb Rds.，1993

「The Best Of」Curb Sp. Markets，1990

因揀現成翻唱、搶攻流行市場的「速食」音樂本質，曾被批評得體無完膚（奧斯蒙兄弟合唱團的一些搖滾作品還好沒被深痛惡絕），但他們所代表的宗教信仰和家庭價值，在過去及現在依然受到美國保守民眾的愛戴。

🎵 **餘音繞樑**

● **A little bit country, a little bit rock n' roll**

查不到這首輕快動聽歌曲在排行榜的資料（哪一年？第幾名？），應該是沒有發行單曲，或是打不進熱門榜Top 40。

🎵 **集律成譜**

●「Osmondmania! The Osmond Family Greatest Hits」Polydor/Umgd，2003。

收錄整個家族70年代28首暢銷曲，單片CD價，唯獨遺漏「青春樂」主題曲**A little bit country, a little bit rock n' roll**。想要回味收集這首歌的朋友，上左圖「Donny & Marie Osmond Greatest Hits」精選輯難得有。

🎵〔弦外之聲〕

名詞Osmondmania源自Beatlesmania「披頭狂潮」，英國媒體很愛用這種無聊字眼 "xxx+mania" 來形容藝人團體所受到的瘋狂擁戴。另一個有此稱呼的是Rollermania「搖滾者狂熱」（見前文Bay City Rollers介紹）。

The Doobie Brothers

Yr.	song title	Rk.	peak	date	remark
72	Listen to the music	>100	11		強力推薦
73	Long train runnin'	41	8		強力推薦
73	China grove	>100	15		
75	Black water ●	15	**1**	0315	
79	What a fool believes ●	19	**1**	0414	強力推薦
79	Minute by minute	>100	14		推薦
80	*Real love*	*>100*	*5*	*1025*	

歌聲獨特又具才氣的<u>邁可麥當勞</u>帶來靈魂和爵士元素，融入「杜比兄弟」樂團原本沒特色的西岸搖滾，終於改變樂評人視之為「垃圾音樂」的觀感。

1970年，加州聖荷西有個地方搖滾樂團Pud，核心人物是Tom Johnston（b. 1948，加州；吉他主唱、作曲）和John Hartman（b. 1950，維吉尼亞州；鼓手）。不久，第二把吉他Patrick Simmons（b. 1949，華盛頓州）加入，The Doobie Brothers（doobie一字是加州人對大麻煙的俚稱）正式成軍。

71年初，在加州各地巡迴賣唱，雙主奏電吉他、三部和聲加上激狂的鼓節奏，吸引不少樂迷（皮衣皮褲、蓄髮留鬚、騎重型機車的哈雷族特別喜歡他們）及唱片公司的注意。71年底在華納兄弟旗下發行首張樂團同名專輯，大量使用木吉他、類似民謠搖滾之曲風與他們現場演唱所展現的嬉痞放蕩格格不入，令人大失所望。公司指派新製作人Ted Templeman為他們掌舵，並找來第二位鼓手Michael Hossack（b. 1946，紐澤西州）和頂替貝士的Tiran Porter。雙吉他、雙打擊樂器加重了西海岸搖滾和弦與節奏，加上新團員精湛的和聲技巧，雖被評為抄襲The Allman Brothers Band（boogie rock「布基搖滾」代表），但樂團實力已有明顯提升。72、73年兩張專輯獲得商業肯定，成名曲 **Listen to the music** 和 **Long train runnin'**、**China grove** 不僅分別打入熱門榜 Top 20，而且成為電台點播之經典歌曲。

口琴是美國藍調靈魂、鄉村搖滾常用的配器，**Long** 曲有一段12小節口琴間奏，很難想像這麼單薄的樂器，透過出神入化之技巧也能奏出精彩的搖滾味道。

「Greatest Hits」Rhino/Wea，2001

專輯「Minute By Minute」W.B./Wea，1990

　　雖然已在排行榜獲得成功，但樂評始終對他們嗤之以鼻！沒有創新風格（民謠、搖滾、流行「三不像」）及不良樂團形象（被視為一群只知花天酒地、抽大麻的假嬉痞），只能用「垃圾」來形容。74年，爵士搖滾樂團Steely Dan的吉他手Jeff Baxter加入，錄製第四張專輯，雖然也被批評得一無是處，卻出現了首支冠軍曲**Black water**。隔年，美國東岸巡迴演唱箭在弦上，但Johnston因胃潰瘍住院，Baxter商請前Steely Dan鍵盤手Michael McDonald邁可麥當勞（b. 1952，密蘇里州）幫忙，共同分擔主唱工作。回顧樂團發展歷程，這群brothers進出頻繁（以75至79年最嚴重），簡直把樂團當作「兄弟大飯店」，多少影響了表現，他們甚至想請一位專職人事經理來管理團員的版權問題。

　　79年，由麥當勞領導的「新」樂團終於有所突破，傑出的專輯「Minute By Minute」（5週榜首）和單曲**What a fool believes**（與Kenny Loggins合作，第二首冠軍）、**Minute by minute**，讓人印象深刻。雖錯失年度最佳唱片和歌曲葛萊美獎，但也獲得年度最佳編曲（邁可麥當勞）及最佳重唱團體獎項肯定。樂團於82年告別演唱會結束後解散。

　　80年代，邁可麥當勞（上右圖正中央者）個人的幕前幕後表現依然令人激賞，與多位紅歌星之聯名作品，無論在商業或藝術上都取得非凡成就。

◢ 集律成譜

• 「Doobie Brothers Greatest Hits」Rhino/Wea，2001。

Dr. Hook & The Medicine Show , Dr. Hook

Yr.	song title	Rk.	peak	date	remark
72	Sylvia's mother •	64	5(2)	0603-0610	推薦
73	The cover of Rolling Stone •	51	6		
76	Only sixteen •	35	6		
76	A little bit more	46	11		
79	*Sharing the night together* •	46	6	78/12	強力推薦
79	When you're in love with a beautiful woman •	13	6		強力推薦
80	Better love next time	49	12	01	推薦
80	Sexy eyes •	25	5	05	推薦

記得高二時上英文課，老師大概看到我在發呆，叫我用 share 來造句。不假思索脫口引用「虎克醫生」樂團當時入榜的歌曲名，驚險過關！

樂團成立之初（60年代末期）頗為坎坷，團員來來去去，遊唱於美國東部幾州的俱樂部。當團長 George Cummings（b. 1938，密西西比州；吉他手）找回 Ray Sawyer（b. 1937，阿拉巴馬州；主唱，有點鼻音、老式藍調唱腔）以及新血 Denis Locorriere（b. 1949，紐澤西州；吉他、主唱、詞曲創作）加入後，比較穩定。紐澤西一家俱樂部的老闆問他們要用什麼團名（以便在海報上打廣告），Cummings 說：「就用 Dr. Hook & The Medicine Show 好了。」根據 Cummings 的回憶，取這團名有兩個原因：一是主唱 Sawyer 在一次車禍中不幸喪失右眼，戴著眼罩，酷似迪士尼童話卡通 Peter Pan「小飛俠」裡的「獨眼龍」Captain Hook（虎克船長）；二是當時日益嚴重的青少年嗑藥問題，使他們燃起一股要用音樂淨化心靈、治療社會的使命感。因此，船長改成醫生（有人把 Dr. 翻成 Ph.D 博士？），加上良藥（medicine）。

72年在製作人 Ron Haffkine 的引薦下與 CBS（現在的 Sony）唱片公司簽約，轉移到加州，錄製樂團的首張同名專輯。名詞曲作家 Shel Silverstein 加入，為他們打造了兩首排行榜金唱片佳作。成名曲 **Sylvia's mother** 是一首令人感同身受的情歌，Sawyer 把自己當作歌詞中的男主角，唱出打電話給女朋友懇求原諒但被 Sylvia 的母親冷淡拒絕時之傷痛和無耐。回想我們那個年代，青澀少年渴望接觸異

「Dr. Hook & The Medicine Show」Sony，1992　　　專輯「Sloppy Seconds」Sony，1989

性，打電話或寫信給女孩子很怕被「伯母」攔截的情境，真是心有戚戚焉！

　　第二首暢銷曲 **The cover of Rolling Stone** 則是展現他們搞噱頭的本領，這首歌以幽默反諷的方式，訴說要登上知名音樂雜誌「滾石」之封面是多麼不容易。美國排行榜獲得第6名，但在英國卻遭電台禁播，莫名其妙的理由是有替美國雜誌打廣告之嫌。當滾石雜誌如願以償讓他們登上73年3月的封面時，反而有點「此地無銀三百兩」的感覺。

　　在英美兩地走紅，沒想到73年以後所推出的兩張專輯和多首單曲，成績悽慘無比。或許是他們那種既不鄉村民謠也不流行搖滾、自以為是的幽默嘲諷，不再有市場吸引力。最後遭CBS解約，轉投Capitol旗下。76年將團名簡化為Dr. Hook，以翻唱山姆庫克的抒情佳作 **Only sixteen** 及另一首入榜單曲 **A little bit more** 東山再起。此後，樂團曲風逐漸向流行低頭（甚至加入女和聲），往日那有特色、幽默的氣息已不復見。至於是好是壞，樂評派和市場派之看法往往兩極。

　　78年底，Capitol旗下第四張專輯「Pleasure & Pain」是他們的第一張金唱片，光美國本土就銷售超過50萬張，其中藍調情歌 **When you're in love with a beautiful woman**、**Sharing the night together** 堪稱是Dr. Hook的經典代表作。到了80年也還有一張專輯和兩首單曲 **Better love next time**、**Sexy eyes** 表現不俗。樂團在Sawyer單飛（82年）後留下Locorriere一人苦撐，85年辦完英國和澳洲的告別巡迴演唱會後曲終人散。

🎵 **餘音繞樑**

• **Sharing the night together**

專輯「Pleasure & Pain」Capitol，1996

「Greatest Hits And More」Capitol，1990

- **When you're in love with a beautiful woman**

 是樂團少見、節奏輕快、略帶流行disco味道的歌曲，但風趣警世的詞意有早期
 Dr. Hook & The Medicine Show時代之味道。

集律成譜

- 專輯「Pleasure & Pain」Capitol，1996。

 收錄兩首強力推薦單曲。

- 「Dr. Hook Greatest Hits And More」Capitol，1990。

 雖然是Dr. Hook發行的第一張精選輯，但表中所列8首進入年終Top 100暢銷曲
 都有收錄，算是較經濟實惠的CD唱片。

Eagles

Yr.	song title		Rk.	peak	date	remark
72	Take it easy		>100	12	08	強力推薦
72	Witchy woman		>100	9	10	推薦
73	Peaceful easy feeling		>120	22	01	額外列出
73	Desperado	500大#494	-	-	沒發行單曲	額列/推薦
73	Tequila sunrise		>120	64		額列/推薦
75	Best of my love		12	1	0301	推薦
75	One of these nights		9	1	0802	強力推薦
75	*Lyin' eyes*		*>100*	*2(2)*	*11*	推薦
76	Take it to the limit		25	4	0313	
77	New kid in town •		59	1	0226	強力推薦
77	Hotel California •	500大#49	19	1	0507	強力推薦
77	Life in the fast lane		>100	11		強力推薦
80	*Heartache tonight* •		*47*	*1*	*79/1110*	推薦
80	The long run		81	8	02	推薦
80	I can't tell you why		62	8	04	強力推薦

很難再找出一首歌，像最偉大的鼓手 Don Henley 所譜寫、演唱之「加州旅館」一樣，讓您每隔十年聽都有不同感受，這正是不朽的老鷹傳奇。

　　縱觀搖滾紀元音樂史，曾陸續出現不少優秀的樂團。若論創作質量、排行榜商業成就、得獎紀錄及活躍時間，「老鷹樂團」並不能稱為頂尖，但卻是全球眾多樂迷心目中最偉大的樂團。老美偏愛他們有其淵源，團名 Eagles 是美國國鳥，象徵冒險拓荒的立國精神，而將美國鄉村搖滾融合成獨特加州搖滾也是主因。至於 76 年發行的精選輯獲得 RIAA 認證「美國有史以來銷售第一唱片」之榮銜，則顯得不那麼重要。在台灣，比起披頭四一點也不含糊，真正稱得上家喻戶曉。不論有沒有聽西洋歌曲，從三年級到七年級生很少沒聽過「老鷹」的。當然，在我所熟知上百個樂團、合唱團中，他們排名第一。兩成感性因素是老鷹樂團的黃金十年與我的青春歲月同步，而看完他們的故事，您可瞭解另外八成理性因素是什麼！

　　60 年代晚期，美國歌壇開始盛行所謂的「鄉村搖滾」。這種搖滾樂派沒有明

《左圖》專輯「Desperado」Elektra/Wea，1990。右一Bernie Leadon（原創團員）、右二Randy Meisner
（中圖右二；原創團員）。
《中圖》1976年團員照。正中Glenn Frey（左圖左二，右圖右二；原創團員）、左二Don Henley（左
圖左一；右圖左一；原創團員）、右一Don Felder、左一Joe Walsh（右圖右一）。
《右圖》2003年團員照。左二Timothy Bruce Schmit。

確定義，由鄉村歌手詮釋搖滾節奏編樂的歌曲，或是搖滾藝人借用鄉村音樂的器聲和旋律表達「搖滾理念」均可。幾年後一股新支流從洛杉磯散佈開來，將美國country和bluegrass音樂樂器演奏與加州衝浪搖滾之和聲編排巧妙結合，產生一種描述女孩、搖滾、汽車及西部沙漠，帶有柔和民謠風的抒情搖滾。樂派的核心人物是創作歌手Jackson Browne（有「加州桂冠詩人」雅號，見後文介紹）、J.D. Souther、Warren Zevon及他們的詮釋者琳達朗絲黛（見後文Linda Ronstadt介紹），但真正將「南加州鄉村搖滾」發揚光大並等同代名詞的領導樂團則是Eagles。不過，有趣的是，前後六名身負絕藝，個個能彈能唱又會寫的音樂奇才，來自美國大江南北，沒有一位是土生土長加州人。

寒冷的密西根，孕育一群熱愛搖滾和運動的音樂人。Glenn Frey（b. 1948年11月6日，底特律市；主唱、吉他、鍵盤、詞曲創作）早期是Longbranch Pennywhistle樂團的吉他手，灌錄過一些作品，也曾參與巴布席格（見前文介紹）所組的搖滾樂團，但似乎不甚得志。遠離家園，前往溫暖的加州找尋另一片鄉村天地，認識了洛杉磯音樂圈的創作才子J.D. Souther，兩人共組之二重唱因曲高和寡而尚未看見燦爛的陽光。

鄉村音樂的愛好者、實踐者Bernie Leadon（b. 1947年7月19日，明尼蘇達州；主奏吉他、主唱、詞曲創作），擁有不凡琴藝，特別專精班卓（banjo）、曼陀鈴（mandolin）、木吉他等弦樂器（Eagles早期的歌如**Take it easy**常有曼陀鈴或班卓琴聲，皆出自Leadon）。先後加入Hearts and Flowers、Flying Burrito

Brothers等搖滾樂團，受到加州樂評之矚目。喜愛機車、跑車的Randy Meisner（本名Randall H. Meisner；b. 1947年3月8日，內布拉斯加州；貝士、和聲、第二主音），彈得一手好貝士，曾是加州重要樂團Poco（見後文介紹）的原創團員。69年因意見分歧而離開，待在男歌手Ricky Nelson的樂隊等待機會。

71年初，流行鄉村女歌手琳達朗絲黛的個人巡迴演唱會舉辦在即，經理人為她召募專屬伴奏合音樂團。首先相中Frey，並透過他的人脈關係，找來Leadon和Meisner。朗絲黛團隊總覺得少一位鼓手，這時Frey想起他曾在洛杉磯著名的「牧場」酒吧（尚未有頭路的樂師或歌手聚會處）遇見某位仁兄，不僅鼓技精湛，歌聲和創作能力更是一流。Don Henley（本名Donald Hugh Henley；b. 1947年7月22日，德州；主唱、鼓手、詞曲創作）從小受到電台播出的鄉村及藍調搖滾音樂洗腦，由於熱愛語言和文字，大學後期改修英國文學（這個文學底子對將來Eagles歌曲的創作有關鍵性影響）。還在唸書即加入德州當地的搖滾樂團，過人之節奏感和歌喉，讓他成為少見的鼓手主唱。69年，隨著Felicity（後來改名Shiloh）樂團遷移到洛杉磯發展。根據Henley的訪談回憶：「我接到Frey的電話，二話不說就答應，因為我快破產了！現在正有一個每週可賺200美元的機會。」

跟著琳達朗絲黛巡迴演出兩個月後，Frey和Henley決定自組樂團，「同班」的Leadon、Meisner當然是最佳夥伴。不過，話說回來，他們能獨立門戶組成老鷹樂團與朗絲黛的東家Asylum公司老闆David Geffen很有關係。Geffen深知這四位有如此音樂才華的年輕人，只幫歌手伴奏和聲，還真是暴殄天物。71年秋，Geffen安排他們到科羅拉多州一家知名的俱樂部駐唱，磨練技巧和默契。72年4月，Asylum公司正式與「老鷹」簽約。Geffen把他們送到倫敦，並請託曾為「齊柏林飛船」、「滾石」等超級樂團製作唱片的王牌製作人Glyn Johns出馬，在著名的Olympic Studio錄製首張專輯「The Eagles」。處女作於英美兩地同時獲得好評，唱片銷售超過百萬張。專輯收錄十首歌，充分展現清新流暢旋律和演奏技巧，加上無懈可擊的民謠式和聲，被認為承襲The Everly Brothers和Beach boys之優良傳統，延續CSN & Young的搖滾風格。少有樂團在首張作品即建立起指標性音樂特色，這些聽似輕鬆但味道十足的鄉村搖滾，影響了日後加州搖滾之發展。首支單曲**Take it easy**，初登板獲得熱門榜#12。70年，Frey與同為璞玉的傑克森布朗兩人惺惺相惜，結為莫逆。暫居同一棟小公寓期間，因處於困境而時常相互勉勵，以此心情共同譜寫了**Take it easy**。Frey將這首舊作收錄在專輯並列為主打歌，名次雖然

不是頂高，但對Frey和樂團來說卻是意義非凡的一首歌。記得80年代初期我讀醫學院時，曾擔任舞會DJ，以這首十年老歌當作吉魯巴舞曲，還頗受「靜宜女子文理學院」舞伴們的喜愛。

同年秋天，第二首單曲**Witchy woman**擠進Top 10。這首由Henley與Leadon合寫的歌，借助濃厚印地安節奏及完美假音和聲，襯托出Henley獨特嗓音，讓世人驚覺這位鼓手竟然有如此不凡的唱功。「The Eagles」專輯雖然只有三首歌是團員們的創作，但透過**Witchy woman**，日後負責填詞、演唱的靈魂人物Henley已嶄露頭角，只不過現階段是由Frey主導選曲。另外，年底入榜的**Peaceful easy feeling**在73年初獲得#22，也是一首動聽佳作。

接著於73年推出第二張專輯「Desperado」，這是以十九世紀末美國西部幾個outlaws「不法之徒」故事為概念的作品，從唱片封面（前頁左圖，牛仔槍手打扮）和曲式內容處處呈現出大西部及中美州的荒涼及匪徒橫行之特色。僅管專輯和兩首單曲**Tequila sunrise**、**outlaw man**在排行榜的成績不好，但卻得到樂評一致喝采（四顆星評價），並指出這是一張敘事清晰、極具野心之概念性作品，淋漓盡致地將鄉村搖滾精髓發揮出來，也強化了他們整體在詞曲創作上的表現。這張專輯對樂團之發展有重大意義，由Frey和Henley所組的「雙塔代言」逐漸成形，而首次由Frey寫曲、Henley填詞並各自擔任主唱的**Tequila sunrise**、**Desperado**，是公認老鷹樂團早期最受歡迎的佳作。令人意外，**Desperado**並未發行單曲，但深受樂迷和許多成名歌手喜愛，<u>琳達朗絲黛</u>、<u>卡本特兄妹</u>、鄉村天王<u>肯尼羅傑斯</u>都翻唱過，但沒人能唱出Don Henley的味道。回想起我們這種東方的三腳貓學生業餘樂團，也曾嘗試練唱**Desperado**，結果是自取其辱！

專輯標題曲**Desperado**用少見的鋼琴前奏（改成吉他也不錯），導引出旋律優美、發人深省之抒情經典。專輯借用源自拉丁文desperado（沒有明天的亡命之徒）作為概念主題，但歌曲**Desperado**則是以懇求訴願、令人動容的唱法，奉勸人們不要作「感情」亡命之徒。「亡命之徒，為何你還不覺醒？…我的好牌已攤在桌上…磚塊皇后你不拿走嗎？紅心皇后是你心中的王牌…那卻是你想要但得不到的…亡命之徒，你為何還不清醒一點，走下你築了很久的城牆，打開大門…你最好讓別人愛你，你最好讓別人愛你，在為時已晚之前！」

73年底，籌備錄製第三張專輯「On The Border」，倫敦、洛杉磯兩地奔波，團員們感到心力交瘁，一種奇怪的氣氛孕育而生。由於前一張專輯商業成績較遜

色，製作人 Johns 認為新唱片應回歸首張專輯的輕鬆自然，維持鄉村音樂本色。但隨著 Frey 和 Henley 的名氣愈來愈響亮，他們積極尋求音樂風格之突破，想的是加重搖滾成分。之前，在一次巡迴演出結識藍調搖滾吉他手 Joe Walsh，Walsh 彈了一首由錄音師 Bill Szymczyk（曾為 B.B. King、J. Geils Band 錄製唱片的老手）製作、即將出版的新歌給 Frey 兩人聽，他們深深被這種堅毅強悍的搖滾味所迷。在專輯完成約三分之二時，毅然帶著錄音素材回到洛城，尋求 Szymczyk 的奧援。為了增強新的「老鷹之聲」，Szymczyk 建議他們再找一位主奏吉他，Frey 屬意曾與他們一起巡演、有過短期合作的樂師 Don Felder（本名 Donald Felder；b. 1947 年 9 月 21 日；吉他、和聲、詞曲創作。關於他的身世有一說是在佛羅里達長大的加州人）。Felder 在錄音室待了兩天，搖滾吉他神技令 Frey 和 Henley 大為折服，「腮隆」他離開 David Blue's 樂團，加入 Eagles。為了禮遇新團員，第三張專輯特別在唱片上加註 "Late Arrival"「新進貨」為 Felder 打廣告。

一波三折的專輯「On The Border」終於上市，Henley 和 Frey 挑選 **Already gone** 以及由他們與傑克森布朗、傑迪紹德四人合作的 **James Dean**（對影壇慧星詹姆士迪恩短暫生命和叛逆形象表達感嘆）打頭陣。全新的搖滾風格同樣獲得好評，但熱門榜最高名次 #32 和 #77 的結果頗令他們意外。想改變聽眾的口味不是一蹴可及，為了商業考量，只好「屈就」推出由 Johns 製作、經 Felder 修改吉他節奏的中板抒情 **Best of my love**。此曲在 74 年底入榜，經過 13 週爬升終於奪下成軍三年來首支熱門榜冠軍，洗刷前七首單曲只有一首 Top 10 的恥辱。

Best of my love 是我個人相當喜歡的一首抒情搖滾經典。民國 82 年我在台北圓山飯店的婚禮，特別選用 **Best of my love** 和披頭四的 **I want to hold your hand** 獻給我的「牽手」，氣氛不錯。

老鷹樂團早期的歌帶有濃厚鄉村色彩，主因是 Leadon，曾被認為是最具才華的「領導」。當 Henley 和 Frey 搭擋搶盡鋒頭取得代表地位，並將樂團曲風逐步推向搖滾，以及同質性很高的 Felder 加入，Leadon 感覺他愈來愈不受重視，許多自認不錯的作品沒被採用。例如第四張專輯中的 **I wish you peace** 不僅沒被選為單曲發行，更因為 Henley 曾毫不客氣向媒體指出這是一首無聊的歌（雷根總統的女兒與 Leadon 交往，掛名作者），老鷹們相互不爽的心結逐漸浮上檯面。

75 年乘勝追擊，發行第四張專輯「One Of These Nights」。這張唱片的專業評價雖有小跌，但卻是他們首張冠軍雙金唱片專輯（蟬聯 5 週榜首），更重要的是

「One Of These Nights」Asylum Rds.，2007

「Their Greatest Hits」Asylum Rds.，2007

9首歌全數由團員參與寫成。Frey和Henley的詞曲創作更加成熟，儼如披頭四的藍儂與麥卡尼。由他們所作、Henley演唱、Felder負責吉他設計的主打歌 **One of these nights**，順利於75年暑假再度奪魁。接著推出專輯中唯一、也是他們最擅長的鄉村搖滾**Lyin' eyes**，只獲得亞軍，但受到第18屆（75年）葛萊美的青睞，頒給他們最佳流行演唱團體獎。

　　累積四張專輯的名氣，此時Eagles已真正成為國際級超級樂團，開始有全球性巡迴演唱計畫。這是一條導火線，表面上大家看到「One Of These Nights」呈現曲風成熟、合作密切的音樂結晶，但底下卻是暗潮洶湧。歐亞澳三洲巡迴演唱的操勞和疲憊（引發錄音室與現場演唱樂團路線之爭）、成名後調適壓力的問題、搖滾排擠鄉村、加上過去不愉快的心結，Leadon於75年12月正式告別Eagles。離開後，Leadon也自組樂團，可惜一代「弦樂怪傑」終究逃不過泡沫化的命運。同樣不得志的Meisner沒跟著Leadon出走，畢竟他的貝士和創作還有不少發揮空間。例如由Meisner與Henley、Frey合寫並親自擔任主唱的**Take it to the limit**，於76年初獲得#4佳績，是Meisner在老鷹樂團的代表作。

　　少了一把主要吉他，還是要補人，想來想去老友Joe Walsh最合適，緊急央請他先加入巡迴公演。根據Frey的訪談指出：「Leadon離去，讓我和Henley必須分擔更重的演唱角色。Walsh之遞補，適時解決了我無暇顧及的吉他工作。」

　　Joe Walsh（b. 1947年11月20日，堪薩斯州；主奏吉他、鍵盤、和聲、第二主音）成名甚早，在藍調搖滾吉他領域名氣響亮。早期是James Gang樂團台柱，單飛後個人的表現也很耀眼（見後文介紹）。

由於Leadon離團，唱片公司為了怕影響他們如日中天的聲譽，推出精選輯「Eagles Their Greatest Hits 1971-1975」（上頁右圖）。特別挑選Leadon在前三張專輯被人忽略之作品，以及這五年未發行單曲的好歌如**Desperado**。這個商業策略相當正確，廣告期間即接到近百萬張預訂單，一上市便勇奪專輯榜5週冠軍，並成為美國唱片工業協會（RIAA）自76年增設百萬白金計算單位之首張白金專輯。29年來，這張唱片持續熱賣，至今在美國本土之銷售量已達2800萬張，超過麥可傑克森的「Thriller」，目前是美國史上最暢銷的專輯。

整個76年的「老鷹話題」在這張精選輯上打轉，但並不表示他們閒著。Leadon離去和Walsh入替，正式終結了蕭瑟的鄉村色彩，加強搖滾電吉他的比重，籌備多時之巔峰鉅作「Hotel California」專輯趕在76年耶誕節上市。這是一張用比較粗獷但不失細膩的搖滾風格，唱出一系列帶有批判和自省意味歌謠之專輯。此時團員們大多定居在好萊塢，有媒體指出他們成名後的私生活愈來愈不「單純」（迷爛、酗酒、毒品）。對此報導他們相當介意，於是遠離加州到邁阿密著名的Criteria Studio錄製唱片，在錄音室外搭棚紮營，過了一陣清苦生活。透過Henley擅長之自戀和尖酸筆觸，寫下專輯大部分曲目的歌詞，進行辯解與反擊。像是**Wasted time**、**New kid in town**、**Life in the fast lane**、**The last resort**、**Hotel California**等，都以類似冷嘲熱諷之方式批判美國人眼中的好萊塢生活，並對那些汲汲營營想到加州追名逐利的人提出建議和反省。不過，由Eagles來講述這些道理有點「半斤笑七兩半」，八年前的他們不是也曾懷著淘金夢嗎？

大家公認「Hotel California」專輯是老鷹樂團最傑出的作品，連一向對他們不友善（主要是Henley我行我素之個性得罪不少媒體，以及「假」搖滾風格不如鄉村搖滾來得親切自然）的「純」搖滾樂評也承認，雖然不欣賞這張專輯所探討之主題，但他們在音樂上的表現的確夠資格被拿來「評頭論足」一番。既然引起這麼多議論，專輯獲得排行榜8週冠軍是預料之中，沒想到銷售量也一路狂飆，光是77年就賣出將近900萬張。專輯大賣要靠暢銷曲，這次他們記取「On The Border」和**Best of my love**之經驗，先推出由Frey主唱、較平穩的**New kid in town**，在77年2月拿下冠軍後，才讓不朽名曲**Hotel California**上陣。接著奪冠不令人意外，至於只有一週榜首則證明當初的疑慮（可能引發曲高和寡效應）是對的。第三支單曲是Walsh加入後所主導的**Life in the fast lane**，這首充分展現Walsh作曲、電吉他功力和Henley唱腔之搖滾經典只獲得#11。媒體曾詢問Henley，針

對多年來繼**James Dean**（#77）之後又有單曲沒進入Top 10有何看法？性格的Henley回答得真妙：「10名與11名有什麼差別？」

Hotel California（滾石500大 #49）被視為曠世鉅作不是亂封的，獨特曲調、深奧詞意、優質搖滾嗓音、加上精彩雙吉他前奏尾奏，四者缺一不可。而Felder原本只是錄在demo帶裡的吉他彈奏架構，為這首歌之誕生貢獻良多。年少時只覺得它好好聽，年輕時沈醉於精湛的演奏和歌唱技巧，中年後則被歌詞意境所打動。

「黑暗的沙漠公路上，冷風吹亂了頭髮……我的頭愈來愈昏沈，視線愈來愈模糊，我得停下來過夜。」

「她站在門邊，我聽到教堂傳來鐘聲…這可能是天堂也可能是地獄…她總是追求時尚，她擁有賓士轎車…他們在庭院跳舞，香汗淋漓，有人跳舞為了回憶，有人跳舞為了遺忘。」「我請領班端杯酒來，他說我們從1969年起就不再供應烈酒。」

「那些聲音依然在遠方召喚…只聽見他們說—歡迎蒞臨加州旅館，他們都在這裡尋歡作樂，多麼棒的驚喜，是你逃避的藉口。」

「…她說我們都是自投羅網的囚犯，在主人房裡…用鋼刀刺獵物，卻無法宰殺那頭野獸。最後我記得奪門而出，想回到未完的旅程…值夜者說：放輕鬆，我們接獲指示，您隨時可買單，但休想離開！」

Hotel California之歌詞經常引發討論，根據Henley當時的寫作心境，一般認為加州旅館指的是淘金夢及其背後所代表的奢華生活。就像歌曲所唱，加州隨時歡迎您來追名逐利（anytime of year, you can find it here），無論成功與否（this could be heaven or this could be hell）您都可以再次上路（you can check out anytime you like），一旦身陷其中不知自拔時將萬劫不復（but you can never leave）。而我個人則對1969年和那個用鋼刀也刺不死的野獸（they stab it with their steely knives, but they just can't kill the beast）有興趣。

1969年是有意義的，他們大約都在當年來到加州一圓音樂夢，不再供應烈酒可能宣示他們奮鬥時並未過著沉迷酒色的生活。另外，我認為beast應是指每個人心中的魔獸。在追求成功的過程中，我們往往擁有可能來自親情、友情或愛情所形成的「心魔」，若不去坦然面對並加以化解（猶如刺不死的野獸），您可能真的無法離開「加州旅館」。以日落時分從半空取景的建築物作為唱片封面，內頁有團員在飯店大廳的合照，可確知這是一棟歷史悠久、位於比佛利山日落大道上著名的The Pink Palace（The Beverly Hill Hotel）。而這家旅館是不是Henley心目中最具代

表性的「加州旅館」呢？也有不少人愛討論。

　　由於「Hotel California」專輯叫好又叫座，77年第20屆葛萊美獎當然不會放過他們。除 **New kid in town** 拿下最佳和聲編排獎之外，年度最佳單曲唱片大獎則頒給了 **Hotel California**。不過，他們並未出席頒獎晚會，理由是忙於巡迴公演，無法撥冗參加。實際上大家都知道他們不「甩」葛萊美獎，老鷹之才華是不需要「虛偽」的獎項來肯定。狂妄背後隱藏了不安，常年工作和征戰讓EQ變低，大家愈來愈愛吵架。77年底，巡迴演唱總算告一段落，Meisner說世界各地的旅館房間已被他看盡，想回家鄉Nebraska休息一陣子再出發。歡迎也曾是Poco樂團的優秀貝士手Timothy B. Schmit（b. 1947年10月30日，加州奧克蘭或沙加緬度；貝士、和聲、第二主音、詞曲創作）加入Eagles陣容。

　　除了疲憊和口角，登峰造極後老鷹們也感到無上壓力，Henley及Frey更是意興闌珊，親口說出他們已經「江郎才盡」！接下來兩年，新專輯錄製工作走走停停。為了喘口氣，安排一次短期巡演，並抽空翻唱Charles Brown的歌曲 **Please come home for Christmas**。這是一首藍調味十足、為耶誕節所發行的應景單曲，在78年底獲得熱門榜#18，算是給歌迷聊以慰藉。事隔兩年多，大家千呼萬喚下，「The Long Run」終於完成，新製作人Szymczyk無耐地打趣說這真是"the long one"。原本規劃兩張LP一套的大作，在寫歌、選曲、錄音等繁複工作壓力下一改再改，最後只發行收錄十首歌的一般專輯。湊巧的是，選擇黑底隱約白字、暮氣沉沉（雖有質感）的唱片封面設計，註定令樂評大失所望，變質的商業搖滾曲風評價不高。雖然多年來團員間吵吵鬧鬧之負面報導不斷，老鷹的氣勢大不如前，但樂迷引頸期盼的捧場心理還是讓專輯蟬聯8週榜首，唱片銷路也不差。

　　首支主打歌是Frey、Henley與兩位老友傑迪紹德、巴布席格所合寫而Frey一圓搖滾主唱的 **Heartache tonight**，奪下最後一首熱門榜冠軍。葛萊美獎該年度新設的「最佳搖滾演唱團體」也因此曲頒給了Eagles，真是拿熱臉貼冷屁股！藍調和抒情搖滾佳作 **The long run**、**I can't tell you why** 於80年初均只拿到第 8 名。**I can't tell you why** 是Schmit加入老鷹樂團的唯一代表作（主導創作）。

　　時間來到80年，雖然老鷹樂團還擁有一定程度的「群眾基礎」，但早在「The Long Run」專輯完成時，他們已達成協議，決定分道揚鑣各自發展。整個80年唯一一次公開演出，是Szymczyk為他們安排在加州Long Beach（長堤）的大型戶外演唱。貌合神離、互動不良的表現雖沒被歌迷看出來（依舊瘋狂陶醉），但大家

專輯「Hotel California」Asylum Rds.，2007

「Greatest Hits Vol. 2」Asylum Rds.，2007

都明白 Eagles 遲早要掛了，Szymczyk 感慨地說：「What a long night at wrong beach！」80年12月，Asylum 唱片的母公司華納集團，把他們過去演唱會現場錄音，編選成兩張一套的「Eagles Live」，獲得專輯榜#6。隔年，又將76至80年間的暢銷曲集結起來，以「Eagles Greatest Hits Vol. 2」之名發行。

連續兩年沒聽說要推出新專輯，連續兩張「撿現成」之作，讓失望但還帶一絲期盼的樂迷徹底接受他們「解散」的事實（Henley 和 Frey 曾說 Eagles 從未解散，只是各自發芽）。當我得知老鷹拆夥時，難過到不行！曾經發下豪語，如果他們能來台灣開演唱會，我將不惜一切代價擠到最前排，這個夢想已破滅！

團員單飛各有一片天，延續至90年代，其中以 Frey 和 Henley 的表現最為優異。82年 Frey 的 **The one you love**（紅遍寶島之抒情搖滾；但感覺好像粗獷的牛仔穿起西裝，在舞池裡拿著一杯「薩克斯風」雞尾酒扮帥哥）、84年「比佛利山超級警探」電影插曲 **The heat is on** 以及82年 Henley 的單曲 **Dirty laundry**、84年「The Boys Of Summer」專輯…等都是大家耳熟能詳的佳作。

93年，當初極力提拔他們的老友 David Geffen 自組唱片公司，想到第一件事就是化解老鷹們的心結，積極佈局讓他們「重聚」。原本傳聞歷代七人全員到齊，可惜說不動仍心存芥蒂的 Leadon 和 Meisner，最後只有81年「名存實亡」時的五人參與「復合」計劃。94年4月，在美國展開一連串小規模的室內演唱會（台灣有人稱這是「不插電」，其實不盡然），錄製頭兩場演唱實況，發行影音商品（VHS、LD），並在 MTV 頻道主打 **Hotel California** MV。當我在電視看到他們重現江湖唱 **Hotel California** 時還費盡心思錄下影帶，慶幸後來有出 DVD。94年底，以

演唱實況錄音為基礎（新版本老歌重唱）加上四首新歌（如Frey與Henley合寫而Henley主唱的 **Get over it**、Schmit再次深情獻唱 **Love will keep us alive** 等），全球同步推出新專輯「Hell Freezes Over」（台灣翻成「永遠不可能的事」），成為市場上搶購的發燒CD，重新掀起一股老鷹旋風。原本以為復合是不可能的任務？果然95年後還是各忙各的，偶爾聚聚才唱唱歌。真正「永遠不可能的事」發生在1998年，他們被選入搖滾名人堂，不僅出席晚會（終生成就肯定非葛萊美獎可比）還破天荒七人同台獻唱 **Hotel California**，據聞現場有不少人感動的熱淚盈眶，可惜未曾看過這段MV。

　　年過半百的老鷹們雖然風采依舊、寶刀未老，但終究難敵無情歲月。除了99年除夕夜在洛杉磯舉辦千禧年演唱會以及2003年為紀念911事件發行DVD單曲 **Hole in the world** 外，基本上算是漸漸淡出歌壇。2004年他們計畫以一系列全球告別演唱會「Farewell I Tour」來「金盆洗手」，世界各地的經紀公司聞訊紛紛爭邀，目前已排到2009年「Farewell VI Tour」，Eagles不得已只好唱到60幾歲。為了一餉可能永遠無法親臨現場的全球歌迷，特別將2004年11月在澳洲墨爾本的「Farewell I Tour」實況，剪輯成影音效果一流、長達三小時的雙DVD發行，老鷹粉絲趕快去買，國內各大唱片行「攏悟咧嘎」！可惜，影片中看不到Don Felder的身影，原來他在2001年宣布永遠「正式」退出老鷹樂團。唉！多少恩怨情仇不易解。隨著告別演唱會一站一站舉行，「老鷹傳奇」即將劃下句點。

　　我摯愛的女兒，民國82年次，她現在很愛哼唱 **Hotel California**，她將來會不會傳給下一代，我不知道？至少我已把棒子交給了她。

餘音繞樑

- **Take it easy**

 此曲使用鄉村搖滾常見的吉他技巧。吉他節奏的刷法有許多切分音和弦，間奏部份基本上是五聲音階，加上雙音、滑音技法，是喜愛鄉村歌曲者必練的吉他教材。過去談戀愛時，面對女孩問及兩人的感情是否有所結果？常引用這首歌的意境作為回答，不一定是對的！「來吧寶貝！別說也許，我也想知道妳甜蜜的愛是否能解放我。我們也許會輸，也許會贏……總之，別緊張，慢慢來（一切順其自然）！」

- **One of these nights**

 這是老鷹所有歌曲中風格最特殊的一首，電吉他和印地安戰鼓聲前奏，卻帶出輕

快的流行搖滾。擷取靈魂音樂的元素與唱腔，獨唱、假音對唱、和聲重唱是那麼和諧，簡明的配樂、精湛之吉他，五人的演奏更是一致而協調。喜歡這首歌的朋友最好買專輯，因為專輯版長達6分多，比單曲或精選輯版的4分半更加精彩。

- **Hotel California**

配合較重的四拍節奏鼓以及分解芭音式（#5與5音、自然與和聲小音階混合使用）前奏吉他，將Bm小調旋律編寫成如此獨特的歌，不得不佩服他們的功力。尾奏使用兩把吉他（錄音室作品是Felder的十二弦吉他和Walsh的電吉他）做對位彈奏，是整首歌的精華，搖滾吉他經典中之經典。「Hell Freezes Over」所收錄的木吉他版本也是一絕，帶有拉丁吉他味道之編奏，據聞是Felder當初所設計的雛稿。部分國內學生吉他社團，有個不成文的「社長遴選」辦法，大家來一段 **Hotel California** 前奏或尾奏，誰彈得好誰當社長。

- **I can't tell you why**（Timothy B. Schmit 主唱）

由鍵盤、貝士、中音電吉他（也可用貝士吉他來彈）獨奏所鋪陳，充分表達內心深沉思念情緒。完美的輕聲假音獨唱與優美和聲對位巧妙，是首抒情搖滾極品。

集律成譜

- 「Eagles The Very Best Of (2CD)」Elektra/Wea，2003。下圖。

按年份，30年33首歌曲嚴選全記錄，亦包括兩首大家爭相收藏的單曲 **Please come home for Christmas**、**Hole in the world**。

- 專輯「Hotel California」Asylum Rds.，2007。
- 「Hell Freezes Over」Geffen Rds.，1994。

精選加新歌。事隔15年的新作和拉丁acoustic版 **Hotel California** 是收藏重點。

Earth, Wind & Fire (EWF)

Yr.	song title		Rk.	peak	date	remark
75	Shining star •		6	**1**	0524	
75	That's the way of the world	500大#329	59	12		推薦
76	Sing a song •		59	5	0207	
76	Get away •		80	12		
78	Serpentine fire		77	13		
78	Got to get you into my life •		>100	9		強力推薦
78	Fantasy		>120	32		額列/強推
79	September •		78	8		推薦
79	Boogie wonderland •		57	6		強力推薦
79	After the love has gone •		38	2(2)	07	推薦
81	Let's groove		>120	3		額列/推薦

崇信星相命理和精神層面的 Maurice White，善用銅管樂特色及靈魂爵士素材，以一手創建的「地風火」樂團完成音樂藍圖與夢想。

人們對 Earth, Wind & Fire「地風火」樂團的觀感完全取決於團長 Maurice White莫萊斯懷特之信仰、創作和生活哲學。從銅管爵士和靈魂出發，雖跟隨音樂市場主流調整風格成節奏藍調、放克甚至 disco 舞曲，但唯一不變是充滿靈性和啟發性的歌詞。陣容龐大、個個身負絕技的黑人團員，配合帶有神秘色彩之服飾、富麗的舞台設計及熱情奔放的音效，演唱會往往座無虛席，是70年代少數給人鮮明印象的靈魂放克樂團。

Maurice White，1941年生於田納西州曼菲斯。從小喜歡音樂，並未繼承醫師父親的衣缽，年僅11歲即與同窗 Booker T. Jones 一起玩音樂，愛上了打擊樂器和爵士鼓。而 Jones 這位仁兄長大後則成為 Memphis Soul「曼菲斯靈魂樂派」開山祖師爺、大名頂頂的靈魂樂團 Booker T. and The M.G.'s Band 創始人，亦曾協助 Bill Wither 發行首張成名專輯（見前文）。57年全家搬到芝加哥，懷特不顧父親反對，進入音樂學院修習樂理及作曲。畢業後，想執音樂教鞭的理想沒實現，為了糊口，到 Chess 唱片公司上班，擔任錄音室樂師。多年來，不少芝加哥歌手所灌錄唱片中可聽到他精彩的演奏。66年，應邀加入 Ramsey Lewis Trio，改變了他的一生。

專輯「All 'n All」Sony，1999

「The Essential」Sony，2002

　　懷特跟隨三重奏團前往中東演出，在這段期間接觸「古埃及文物學」和「神秘學」，對所謂的天地人合一思想深深著迷。三年後退出三重奏，回到洛杉磯，組了一個名為The Salty Pepper「胡椒鹽」的小樂團，與Capitol唱片公司簽約。此時，除了尋求以音樂作為抒發心靈願景管道的可能性外，並勾勒出心目中理想樂團之形象和藍圖。他審視自己射手座星相命盤，發現成功的「祕訣」要有Earth（地球；大地）、air（空氣；天空）及fire（火），但不能有water（水）。於是力邀小他十歲的弟弟Verdine（貝士手），找尋六位黑人樂師和一位女主唱（所有團員均為素食者，經常聚在一起冥想心靈契合的狀態），正式組成經占星學加持的Earth, Wind & Fire「地風火」樂團。

　　71、72年在華納兄弟旗下發行頭兩張專輯，以銅管爵士、福音為基調，摻融拉丁及非洲民族風，雖然符合懷特的博愛哲學，但不被市場所接受。72年底，遭華納解約，樂團也來個大搬風，除了自己和弟弟外，其他人全部撤換。關於這點，我個人有些意見—懷特不是說過這七位團員都是他依「命盤」所物色的一時之選，為何翻臉比翻書還快？大概是理想、命理放旁邊，現實、麵包擺中間。第二代團員也是個個能彈能奏，擁有四個八度音階、優異歌喉男主唱Philip Bailey（b. 1951，丹佛市）及新女主唱Jessica Cleaves的加入對樂團影響最大（75年真正成名後倒是沒有女聲了）。轉投CBS公司後，連續三張貼近流行靈魂和放克搖滾的專輯，以豐沛活力的舞曲編樂加上帶有自我肯定（黑人自覺）精神內涵之歌詞，逐漸受到市場及樂評的喜愛。74年所發表的單曲**Mighty mighty**打入熱門榜Top 30（R&B榜#4），苦熬多年（懷特已經前額微禿），總算有了成名曲。

「Greatest Hits」Sony，1998　　　　　「Greatest Hits Live」Rhino/Wea，1996

　　1975年，好萊塢有人想拍一部描述靈魂搖滾樂團矢志上進故事的電影而找上「地風火」。畢竟他們是歌手而非演員，票房悽慘，但由他們全力譜寫所有歌曲及製作的「That's The Way Of The World」專輯（可視為該部電影的「原聲帶」）卻大受歡迎。主打歌 **Shining star** 攻下熱門和R&B榜雙料冠軍，一雪成軍五年來6首單曲都打不進Top 20之恥。略帶disco節奏和R&B旋律，唱出「福音」詞意「只要堅持自己該走的路，每個人都有可能成為閃亮巨星」之 **Shining star**，受到葛萊美青睞，頒給他們最佳R&B演唱團體獎。第二支專輯同名單曲 **That's the way of the world**（樂評眼中500大歌曲 #329）也是一首感人的R&B經典，可惜沒能延續氣勢，只拿到熱門榜 #12。時至75年，「告示牌」排行榜歷史上從未有黑人團體專輯和出自專輯單曲同時奪下排行榜冠軍的紀錄，「地風火」是第一團（「That's The Way Of The World」蟬聯專輯榜3週冠軍）。

　　另外，專輯還有一首靈魂抒情佳作 **Reasons**，雖沒發行單曲，但卻是他們現場演唱和精選輯必選之好歌，您可以仔細聆賞Bailey那「花腔」男高音的功力。黑人影歌巨星威爾史密斯的電影製作群可能非常心儀「地風火」，經常引用他們的歌，像是 **Reasons** 就曾出現於2005年電影Hitch「全民情聖」中。

　　接下來幾年，無論專輯或單曲都成為排行榜常客，更是葛萊美最佳R&B演唱或演奏團體之「職業」得獎者，分別在78、79、82年再拿下五座獎項。78年受邀參與ill-fated「歹命的」電影 Sgt. Peppe's Lonely Hearts Club Band「萬丈光芒」演出，披頭四的 **Got to get you into my life** 被翻唱成放克搖滾經典。70年代結束前後，「地風火」的歌唱事業達到最高峰，多首歌曲如 **September**、**Boogie**

wonderland、**After the love has gone**、**Let's groove**等都有不錯的成績。

80年代音樂潮流起了變化,「地風火」也消聲匿跡一陣子。87年曾復出,雖然風光不再,但仍有特定支持群,現場演唱會依然賣座。

♪ 餘音繞樑

• Fantasy

出自77年專輯「All 'n All」,在排行榜名不見經傳,但卻是一首值得推薦的拾遺好歌。不僅歌詞內涵感人,Bailey獨特靈魂高音及完美和聲與重唱,影響後進黑人歌手如<u>麥可傑克森</u>之創作和唱功。

• Boogie wonderland

活潑的切分節奏和編曲將<u>懷特</u>的靈魂唱腔及Bailey寬廣之音域(和聲)烘托得更加出色,少數disco名作。77年以**Best of my love**聞名之黑人女子團體The Emotions(見後文介紹)友情回饋、拔刀相助。

∎ 集律成譜

- 「The Essential Earth, Wind & Fire」Sony,2002。
 新力發行,雙CD各17首歌,歷年專輯中的代表作收錄齊全。
- 「Earth, Wind & Fire Greatest Hits Live」Rhino/Wea,1996。
 由於「地風火」屬於錄音室與演唱會並重的樂團,即使Live版之曲目與一般精選輯差不多,但現場歌曲多了些熱鬧演奏和即興唱功,具有錄音室版本所無法呈現的氣氛和魅力。

〔弦外之聲〕

2007年電影Night At The Museum「博物館驚魂夜」,最後所有「人、物」在夜晚狂歡時的背景音樂即是引用**September**。

另外,2008年初,本書校稿之際,無意間在電視上看到一部具有生態保育意味的動畫電影Happy Feet「快樂腳」。除了一大群帝王企鵝唱歌跳舞時經典改編引用**Boogie wonderland**外,仔細聽還有好幾首70、80年代的好歌,如芝加哥樂團**If you leave me now**、<u>王子</u>的**Kiss**、皇后樂團**Somebody to love**及片尾<u>史帝夫汪德</u>的**I wish**等,非常有趣。

Eddie Kendricks

Yr.	song title	Rk.	peak	date	remark
73	*Keep on truckin' (part 1)*	*35*	*1(2)*	*1110-1117*	
74	Boogie down	30	2(2)	03	推薦
75	Shoeshine boy	79	18		

曾是60年代知名黑人團體The Temptations的主唱，離團後Eddie Kendricks 艾迪肯德瑞克斯持續以其獨特高音假聲闖蕩西洋流行歌壇。

　　Eddie（Edward James）Kendricks（b. 1939；d. 1992），阿拉巴馬州人。57年與兩位高中歌唱同好到俄亥俄州克里夫蘭打天下，結識了Milton Jenkins。Jenkins擔任他們的經紀人，並改造原本的doo-wop曲風，重新以The Primes 「巔峰」之名出發，混了三年，表現不錯。61年發生變動，與另一個黑人團體The Distants合併成The Temptations「誘惑」合唱團（見後文介紹），加入Motown唱片公司。初期肯德瑞克斯擔任「誘惑」主唱及負責編演，當另一位歌唱要角David Ruffin（代表作**My girl**，65年「誘惑」首支冠軍曲）於68年離團，他也在唱完黑人抒情經典**Just my imagination**（71年冠軍）後，基於個人財務理由以及不想再唱軟調流行歌曲而單飛。

　　肯德瑞克斯的獨立歌唱事業發展緩慢，直到73年第三張個人同名專輯中一首改編7分鐘的舊舞曲（有人稱為disco舞曲鼻祖）**Keep on truckin'**，才讓他奪下生平唯一冠軍。接下來因轉唱R&B不順利以及音樂潮流走向disco，他那60年代顫抖式假聲、「半透明」高音之抒情民謠唱法，似乎已退流行了。80年代曾和Ruffin組過二重唱，也與仰慕他們的Hall & Oates合作。92年因肺癌死於伯明罕老家，留下令人懷念的歌聲。

集律成譜

- 「Eddie Kendricks The Ultimate Collection」Motown，1998。右圖。

Eddie Rabbitt

Yr.	song title	Rk.	peak	date	remark
79	Suspicions	85	13		強力推薦
80	Drivin' my life away	85	5	10	
81	I love a rainy night ●	8	**1(2)**	0228-0307	額列/推薦
81	Step by step	75	5	10	額外列出

堅忍奮鬥二十年，大器晚成的鄉村創作歌手Eddie Rabbitt艾迪瑞比才以搖滾風味之冠軍曲 **I love a rainy night** 在熱門排行榜留下珍貴紀錄。

本名Edward Thomas（b. 1941，紐約市布魯克林區，成長於紐澤西州；d. 1998），Rabbitt則是愛爾蘭蓋爾族（Gael）特有的姓氏。受到父親是業餘小提琴好手以及週末童軍活動的啟蒙，迷上吉他和鄉村音樂（Johnny Cash是他的偶像）。60年代起在俱樂部賣唱（一晚12美元），也有機會於64年灌錄一些歌曲。到了68年，瑞比發現他的鄉村音樂在大紐約地區不怎麼吃香，坐上「灰狗」巴士遠赴納許維爾，「窩」在廉價旅館等待機會。初期是以寫歌給成名鄉村歌手演唱為主，70年貓王連續唱了兩首瑞比的作品（如**Kentucky rain**），頗受好評。首支個人演唱的鄉村榜歌曲出現於74年。70年代結束前，雖擁有多首鄉村榜冠軍曲，但始終與Hot 100無緣。79年，一首抒情搖滾味道的**Suspicions**突破僵局，拿下熱門榜#13，而改編12年前的片段舊作**I love a rainy night**則勇奪冠軍。最後一首Top 10單曲是83年與Crystal Gayle男女對唱的抒情經典**You and I**。

80年代中期，曾因剛出生的兒子罹患罕見遺傳疾病而暫別歌壇。復出後，持續推出專輯，活躍於鄉村音樂界。97年被診斷出癌症，錄完最後一張專輯才離開人世。

集律成譜

• 「Eddie Rabbitt All Time Greatest Hits」
 Warner Bros./Wea，2005。右圖。

Edgar Winter Group

Yr.	song title	Rk.	peak	date	remark
73	Frankenstein ●	16	**1**	0526	推薦
73	Free ride	96	14		

除了患有白化症而使得外貌出眾，Edgar Winter以其擅長的鍵盤和薩克斯風演奏，成功將藍調爵士融入硬搖滾之表現也令人驚艷。

　　德州一對Winter夫婦，生了兩個「白子」兄弟Johnny（b. 1944）和Edgar（b. 1946）。受到父母熱愛音樂的影響，Johnny在青少年時期即組了學生樂團，弟弟Edgar早年也跟著大哥到處表演。由於Johnny的藍調搖滾吉他頗負盛名，因此Edgar除了改練鍵盤外，也跨足薩克斯風吹奏和打擊樂器。60年代晚期，Johnny推出兩張評價甚高的專輯（Edgar參與錄音）並接受「滾石雜誌」訪問後，成為全國性藝人，此時大家認為該是Edgar脫離大哥陰影的時候。「拆夥」後Edgar與Epic公司簽約，分別於69、71、72年各發行一張漸入佳境的唱片，但商業成績始終不理想。Edgar憑藉他的音樂天賦，無論演唱會還是錄音作品，自寫、自彈、自唱、自吹、自打全部一手包辦，個人色彩太強烈。聽從製作人Rick Derringer和錄音師Bill Szymczyk的建議，找了三位夥伴組成Edgar Winter Group，並需要一首暢銷主打歌。選來選去還是B面、由Edgar所寫、展現個人技巧的演奏曲**Frankenstein**，獲得熱門榜冠軍。但聆聽「They Only Come Out At Night」這張白金經典專輯的其他曲目可發現，他們唱起歌來頗具重金屬搖滾樂團的架式。

73年團員照，摘自www.music.aol.com。

「The Best Of Edgar Winter」Sony，2002

Electric Light Orchestra (ELO)

Yr.	song title	Rk.	peak	date	remark
73	Roll over Beethoven	>120	72	03	額列/推薦
75	Can't get it out of my head	81	9		推薦
76	Evil woman	70	10	03	推薦
76	Strange magic	>100	14		強力推薦
77	Livin' thing	77	13	76/12	推薦
77	Telephone line •	15	7	07	強力推薦
78	*Turn to stone*	*94*	*13*	*77/12*	推薦
78	Sweet talkin' woman	86	17	11	強力推薦
79	Shine a little love	71	8	06	推薦
79	*Don't bring me down •*	*81*	*4*	*09*	推薦
79	Last train to London	>120	39		額列/強推
80	All over the world	>100	13	10	
81	Hold on tight	81	10	10	額外列出

從取名Orchestra就可知道他們的樂風和企圖,「電光管弦樂團」是70年代古典或藝術搖滾的佼佼者。不過,受歡迎之主因還是加入流行元素。

Electric Light Orchestra「電光管弦樂團」來自英國伯明罕,是70年代非常具有特色的樂團。雖然活躍的十年間,團員異動頻繁,但始終維持龐大編制。除了在樂器伴奏和編曲上加入許多管弦樂(大小提琴、長號、法國號等)外,其和聲設計模擬歌劇效果之張力,讓他們的流行搖滾多了些「古典」味。

三名伯明罕青年Roy Wood(b. 1946;大提琴、木管樂器、吉他、主唱)、Jeff Lynne(b. 1947;鋼琴、吉他、主唱)、Bev Bevan(b. 1945;鼓手),原是流行樂團The Move以及The Idle Race的成員。70年底,為了表現自我音樂實力,並撂下豪語要傳承披頭四的光榮,找來兩位法國號、小提琴好手共組新五人樂團。由於大家擁有一身演奏管弦樂器的好「武藝」,加上四名幕後樂師精湛的搖滾鍵盤、吉他和貝士,在取得共識下,以剛興起的古典或藝術搖滾樂風闖蕩江湖。71年,與Harvest唱片公司簽約,推出首張樂團同名專輯。雖然擁有第一首古典搖滾風味的英國單曲 **10538 Overture**(72年 #9),但在美國發行專輯時加了個副標題「No

E

《左圖》專輯「On The Third Day」Sony，1990。圖中央長捲髮留鬍子者即是Jeff Lynne。
《右圖》專輯「A New World Record」Sony，2006。唱片及演唱會常見的樂團獨特logo。

Answer」，果然「沒有回應」！不知因首張專輯的失敗效應還是其他原由，總之出現了「一山難容二虎」現象，Wood帶走兩名成員另組Wizzard樂團。這個時期，ELO的陣容有不少變動，但在 Lynne領軍下繼續堅持「品牌形象」。

　　73年推出第二張專輯「ELO II」，其中為打入美國市場而翻唱50年代黑人搖滾巨星恰克貝瑞（見前文介紹）的 **Roll over Beethoven**，雖只獲得 #72（英國榜 #6），但總算有了知名度。這原是貝瑞一首有趣的歌，向樂聖貝多芬「嗆聲」，看誰比較會「搖滾」。貝瑞的激情搖滾宣言，因ELO穿插古典音樂架構之運用而顯得溫和又有深度，由唱片銷售成績來看，反而證明這種「藝術」搖滾曲風更貼近流行市場。改編貝多芬交響曲的濫觴始於此，日後我們將聽到許多不同版本的第五號命運交響曲被「應用」於流行音樂甚至disco舞曲上。

　　看上美國大餅，與華納兄弟集團「一拍即合」，但73年專輯「On The Third Day」裡原本被看好的單曲 **Showdown**、**Ma ma ma belle**、**Can't get it out of my head** 竟然馬失前蹄。為了宣傳唱片，他們也開始巡迴演唱。74年發行的加州長堤演唱會現場錄音專輯，評價和銷路都不好，但是，演唱會上樂迷的熱烈迴響倒是令人印象深刻。真正讓ELO發光發熱是在華納的第三張專輯「Eldorado」，其中重新錄製、再度推出的抒情搖滾佳作 **Can't get it out of my head** 打進熱門榜 Top 10。這首歌及「Eldorado」對ELO來說不光是排行榜成名曲或首張金唱片專輯的肯定，而是一個重要里程碑，代表了ELO避免像其他藝術搖滾樂團曲高和寡般被淘汰所作的調整及改變。

專輯「Discovery」Sony，2001

「The Very Best Of ELO」Epic，1997

1975年離開華納，加盟Jet唱片。此時樂團以Lynne、Bevan、Tandy為首之七人編制，是成軍五年來能彈善唱的最佳陣容。連續三年三張四星評價專輯「Face The Music」、「A New World Record」、「Out Of The Blue」及6首Top 20、2首Top 40暢銷曲，加上好聽又「好看」的巡迴演唱會（設計獨特、重金打造之飛碟logo舞台造型，視覺科技感搭配古典搖滾的聽覺饗宴，讓歌迷有置身於時空交錯之驚奇），使得ELO成為真正享譽國際的超級樂團。長久以來，ELO的歌曲大多是由Lynne負責譜寫，77年Lynne正值巔峰狀態，以不到一個月的時間完成「Out Of The Blue」專輯中所有曲目。快工不一定沒有細活，像 **Turn to stone**、**Sweet talkin' woman** 等都是佳品，部份英國樂評還把他們的創作功力與披頭四相提並論。70年代中期以後的歌頗具特色，除了標準前衛藝術風外，常詼諧地添加許多音效，如電話聲、廣播聲、答錄機聲、提醒您唱片該換面的聲效…等。在電台播放的流行音樂中辨識度極強，一聽就知道是ELO的歌。

79年樂團又有了異動，新入替成員在Lynne的帶領下延續商業氣勢，推出「Discovery」專輯和Xanadu「仙納度狂熱」電影原聲帶。80年紅透歌影雙圈的奧莉維亞紐頓強受邀主演電影Xanadu，找ELO來助陣（英國藝人相互拉拔意味很濃），不僅幫忙紐頓強唱主題曲 **Xanadu**，也負責原聲帶其他歌曲之創作和演唱。雖然這部電影的票房和評價不高，但原聲帶在唱片市場上卻有亮眼成績。

進入80年代，昔日的前進藝術搖滾在沒有轉型下變成包袱，初期還有 **Hold on tight**、**Rock 'n' roll is King** 打入Top 20撐撐場面。83年Lynne離團後ELO算是名存實亡，「電光傳奇」逐漸畫下句點。

餘音繞樑

- **Strange magic**
- **Telephone line**

 編曲獨特、和聲優美，讓人一聽難忘的佳作。

- **Last train to London**

 雖然被青蛙王子<u>高凌風</u>改唱成「夏日的浪花」而感覺有點「庸俗」，但原曲成功添加disco節奏和音效，加上頗具內涵的歌詞，算是「瑕不掩瑜」且有趣的歌。收錄於「Discovery」，是專輯中流行搖滾的代表。

 本書校稿之際，2007年秋，台灣天后<u>張惠妹</u>在他的新專輯「A-Mei Star」竟然重唱「夏天的浪花」。對沒聽過<u>高凌風</u>版的小歌迷來說或許新奇，但我個人卻失望地不予置評。

- **Midnight blue**

 同樣出自「Discovery」，未發行單曲。其中一段介於主歌和副歌間的假聲吟唱，不輸給「假音宗師」比吉斯，是ELO少見的抒情經典。

集律成譜

- 專輯「Discovery」Sony，2001。

 雖然評價只有三顆星，但卻是銷路最好、雅俗共賞的大碟。抒情搖滾 **Midnight blue**、古典搖滾如 **Shine a little love**（79年熱門榜#8）、流行搖滾如 **Don't bring me down**（79年熱門榜#4）都有，9首歌支支動聽，均具代表性。

- 「Light Years：The Very Best Of ELO」Epic Europe，1997。

 雙CD各19首，收錄ELO暢銷曲最齊全的精選輯。

Elton John

Yr.	song title		Rk.	peak	date	remark
71	Your song	500大#136	>100	8		強力推薦
72	Rocket man (I think it's going to be a long, long time)	500大#242	40	6		推薦
73	Crocodile rock ▲		7	**1(3)**	0203-0217	強力推薦
73	Daniel •		48	2	0602	
73	Saturday night's alright for fighting		>100	12		
74	*Goodbye yellow brick road* ▲	500大#380	*72*	*2(3)*	*73/12*	強力推薦
74	Candle in the wind	500大#347	-		US沒發行單曲	額列/推薦
74	Bennie and the jets ▲		9	**1**	0413	強力推薦
74	Don't let the Sun go down on me •		78	2(2)	0727	
74	The bitch is back •		>100	4	1102	
75	Lucy in the sky with diamonds •		34	**1(2)**	0104-0111	推薦
75	Philadelphia freedom ▲		3	**1(2)**	0412-0419	推薦
75	Someone saved my life tonight •		91	4	0816	
75	Pinball wizard				未發行單曲	額列/強推
76	*Island girl* ▲		*65*	*1(3)*	*75/1101-15*	推薦
76	Don't go breaking my heart • with Kiki Dee		2	**1(4)**	0807-0828	強力推薦
77	*Sorry seems to be the hardest word* •		*95*	*6*	*01*	推薦
78	Part-time love		>120	22		額列/推薦
79	Mama can't buy you love •		36	9		推薦
80	Little Jeannie •		16	3(4)	07	推薦

因一首向黛安娜王妃致敬的「風中之燭1997」，讓英國鋼琴搖滾怪傑艾爾頓強在西洋流行歌壇的影響力持續延燒到二十一世紀。

　　有時候我們從演唱會聽眾的年齡、穿著打扮或是否為特定族群，可以看出台上表演的藝人團體屬於何種音樂風格，而這「定律」卻無法用在艾爾頓強身上。強哥的音樂不易界定、樂迷分佈群廣泛之主因，在於他並不汲汲追尋音樂的「因」而是致力發揚「果」。憑藉天賦、古典鋼琴訓練及對搖滾的鍾愛，將各式樂風來個親和力十足、充滿智慧的大混血，反而自成一格，簡單說來就是MOR、Pop代表。曾以奇裝異服、誇張怪誕舞台表演聞名，到驚世言論（雖有些許炒作話題之嫌）及公開承認是同性戀者，與麥可傑克森相比，艾爾頓強才算「流行一哥」。更甚是，大部

份的歌曲都是強哥自己譜曲，他的名字早已和音樂品質及銷售保證劃上等號。連續三十多年，每年都有歌曲打入排行榜Top 40，環顧西洋流行歌壇，無人能出其右。

Elton John本名Reginald Kenneth Dwight，1947年生於倫敦。父親是軍樂隊的小號手，卻反對Dwight學習音樂（但從四歲起就愛偷偷彈琴），並且對他管教甚嚴。身材矮胖加上個性內向，讓Dwight渡過一個不愉快的童年。十歲時，父母離異，Dwight跟著一直支持他的母親，終於可以大方地學琴。57年，貓王也風靡英國，老媽買了**Heartbreak hotel**唱片給他。從此，Dwight發現流行音樂已成為他生命的一部份，花盡所有零用錢買唱片，並經常摹擬彈唱時下的流行旋律。

年僅12歲，因不凡的鋼琴造詣獲得獎學金，進入皇家音樂學院。Dwight在音樂學院就讀期間，參加倫敦一個名為Bluesology「藍調學」的業餘樂團，擔任鋼琴手，偶爾也提供一些自己的作品給樂團在俱樂部或飯店酒吧表演。邊讀書邊表演的日子過得很愉快，一慌眼五年。畢業後除了繼續待在樂團，也任職一家樂曲出版公司助理。65年Bluesology越來越紅，開始轉入「職業」，除了替英美歌手伴唱外，也有機會灌錄自己的唱片。66年底，新成員Long John Baldry因強勢表現而成為樂團領導，把團名改為John Baldry Show，並將原本四人擴編成九人。這個改變，讓生性害羞內向的瑞奇（艾爾頓強的小名）相形失色，更沒有唱歌機會，此時他還一度考慮是否改走作曲路線。

67年中，Liberty唱片英國分公司替旗下樂團徵求樂師，瑞奇跑去應徵。由於他沒有信心唱自己的創作，竟然選擇不痛不癢的流行鄉村歌曲，結果慘遭淘汰。不過，該公司有人建議他與同樣默默無聞但有潛力的填詞好手Bernie Taupin（b. 1950，倫敦）研究合作之可能性。就這樣，兩人透過通信譜寫歌曲（合寫了近20首歌後才見到面），西洋流行音樂史上超強曲詞創作搭擋誕生。68年，新成立的DJM唱片公司將他們網羅為專屬創作班底，為了慶祝「新生」，正式告別待了多年的樂團。不知惜舊還是其他原因？瑞奇擇用老隊友Elton Dean和Long John Baldry兩人各一個名字，以Elton John作為他的藝名。

在強與Taupin開始合作的68、69年，寫了不少佳作，雖然由強自己灌唱的歌曲如**Empty sky**並未打響名號，但他們的音樂才華已引起注意。像是美國當紅樂團Three Dog Night、英國女歌手Lulu就曾在唱片中選用他們的作品，而由The Hollies（見後文介紹）所唱、紅遍寶島的老歌**He ain't heavy, he's my brother**「他不重，他是我兄弟」裡的鋼琴伴奏即是由強所彈。經過兩年努力，這

「Goodbye Yellow Brick Road」Island，1996

「Greatest Hits」Island，1990

對最佳拍擋及強個人歌唱事業因遇見名製作人 Gus Dudgeon 而有了重大轉機。在 Dudgeon 的打理下，首張同名專輯問世，獲得很高評價。第二支單曲 **Your song** 勇奪英國榜亞軍，71 年在美國也拿到第 8 名。**Your song** 充分表現詞曲創作功力和鋼琴抒情搖滾特色，可算是艾爾頓強傳唱至今的經典歌曲之一（四首入選滾石 500 大歌曲中最高名次 #136），不少電影及廣告配樂喜歡引用。

有了成名曲，艾爾頓強團隊在 MCA 主導下積極拓展美國市場（強是早期少數主攻美國市場的英籍歌手），配合唱片宣傳到處演唱，他也愈唱愈樂、愈有心得。樂評指出，強在演唱會上極盡荒誕誇張之打扮（如麵包高跟靴、嘉年華般的服飾、怪異離譜的帽子和眼鏡…）是為了掩飾他沒有自信的內外在（已有點禿頭）及特別「性」向，躲於「面具」背後，才能無所顧忌盡情彈唱。賣座的唱片和演唱會，讓艾爾頓強於 70 年代中期成為國際巨星，有「鋼琴怪傑」及「搖滾莫札特」稱號。

70 年代早期，強算是多產歌手。數名挖角而來的優秀樂師組成專屬 The Elton John Band，讓歌曲創作得以盡情發揮，曲風從抒情歌謠、藍調靈魂、流行鄉村甚至迷幻搖滾（有時同張專輯裡出現如此多元風格）都難不倒他們。而強獨特的演唱方式，往往把看似平淡無奇之歌詞詮釋出生命力。72 至 75 短短四年，從「Honky Chateau」起留下連續七張冠軍專輯之傲人紀錄。72 年初，在巴黎錄製「Honky Chateau」（法式城堡）專輯，首支帶有迷幻色彩之歌曲 **Rocket man** 拿到第 6 名，而充滿布基爵士味道、輕快的 **Honky cat**「白人的貓」也有 Top 10 好成績。兩首風格獨特的單曲，順勢將專輯推向五週冠軍，是繼同名專輯「Elton John」和「Tumbleweed Connection」之後第三張四星評價專輯。真正商業藝術兩成功和首

支冠軍曲則出現於下張專輯「Don't Shoot Me, I'm Only The Piano Player」（不要「槍」我，我只是一個鋼琴手）。

72年，唐麥克林的**American pie**紅透半邊天。或許是受到影響，強在美國巡迴表演期間，寫下**Crocodile rock**，被形容是簡短「英國版美國派」。歌曲中唱出懷舊搖滾歲月，許多地方反應出他所崇拜的偶像。從歌詞內容來看，原本應是悲傷的抒情曲，哀念與舊女友一同像鱷魚踏著蹣跚步伐搖滾（而不「隨時鐘搖滾」）的昔日情景，但強卻用快速鋼琴敲擊、復古華麗搖滾的方式來表現，令人驚喜也嘆為觀止。73年春，**Crocodile rock**蟬聯3週冠軍，狂賣百萬張，而專輯接著榮登榜首。第二支單曲**Daniel**講述美國大兵負傷回國的故事，是一首杜撰但非常感人的反越戰歌謠，受到許多美國民眾認同，獲得亞軍。第三首**Saturday night's alright for fighting**拿到#12，是艾爾頓強少數快節奏、狂野的搖滾歌曲。

30年代改編自童話「綠野仙蹤」的好萊塢經典名片The Wizard Of Oz，不僅票房賣座，對美國近代流行文化留下深遠影響。知道這個故事的人應該有印象，小女孩桃樂絲必須沿著一條由黃磚舖成的道路，排除層層險阻才能到達奧茲王國。後來許多人把「黃磚路」比喻成通往理想之憧憬，而73年發行雙LP「Goodbye Yellow Brick Road」即是引用這個概念。強和Taupin透過專輯展現他們豐富的想像力和掌控音樂的組織能力，將幾年來強所擅長的各式曲風「全員集合」，在商業（8週冠軍百萬專輯）和藝術（滾石雜誌評選百大經典專輯）上取得重大成就。同名單曲**Goodbye yellow brick road**唱出一位「小狼狗」到花花世界闖蕩，當他發現只是「許X美」的禁臠和理想破滅時，揮別黃磚路，回鄉下過樸實生活。這首扣人心弦的抒情經典，可惜只拿到熱門榜3週亞軍。專輯裡另一首敬獻意味十足的抒情佳作**Candle in the wind**，並未在美國發行單曲。帶有迷幻、R&B味道的**Bennie and the jets**則順利打下冠軍，曲中強真音假聲交替，是「難得」展現「歌藝」的傑作。

1974年夏天，接著推出「Caribou」專輯，首支主打歌**Don't let the Sun go down on me**雖沒獲得冠軍，但卻是強早期重要代表作之一。強曾聲稱，這段時間他的創作、編曲及和聲設計受到Beach Boys影響很大，Beach Boys團員Carl Wilson、Bruce Johnston和未出名的Toni Tennille（見The Captain and Tennille介紹）在**Don't**曲裡跨刀和聲。92年，英國紅歌手喬治麥可（Wham!樂團前主唱）曾在一場演唱會重唱這首歌。開頭幾句後，神秘嘉賓出現，一起合唱，

現場氣氛達到最高潮。事隔17年，發行Live版單曲唱片，再度為強拿下睽違兩年代熱門榜冠軍，傳為美談。另一首歌名不雅的 **The bitch is back** 獲得 #4，堪稱是強最佳重搖滾代表，老牌女歌星 Dusty Springfield 客串和聲，加分不少。

連續幾張唱片大放異彩，奠定了超級巨星地位。MCA公司順勢在74年底推出「Greatest Hits」，甫上市立刻造成轟動，不但獲得10週專輯排行榜冠軍，後來更因銷售超過1600萬張而排入「二十世紀美國百大暢銷專輯」第18名。

解散後的「披頭人」於70年代各自奮鬥，強身為晚輩，抱著崇敬心情與他們交往，特別是約翰藍儂。74年底，強在紐約麥迪遜花園廣場的慈善演唱會上，邀請藍儂與他一起合唱披頭四的名曲 **I saw her standing there**。事後強向藍儂要了一首他所寫的歌來翻唱，藍儂不僅一口答應，還說：「如果你把它唱成冠軍，我會再次到你的場子同台演出！」果然不負期望，原出自「Sgt. Pepper's Lonely Hearts Club Band」裡的 **Lucy in the sky with diamonds** 於75年1月攻下雙週冠軍，而藍儂也實踐他的諾言，再度擔任特別來賓。這兩年他們往來密切，也互相出現在對方的錄音作品中，例如 **Lucy** 曲的和聲由藍儂親自擔綱；而強為藍儂的個人新專輯「Walls And Bridges」出力不少；二人合唱之 **I saw** 曲現場錄音版則放在後來發行的 **Philadelphia freedom** 單曲唱片B面。80年尾，藍儂被瘋狂歌迷槍殺身亡，為紀念故友，由Taupin填詞寫了 **Empty garden**（82年 #12）。歌詞 "It's funny how one insect can damage so much grain" 裡的 insect「害蟲」暗指那位兇手，原本茂盛（much grain）的音樂花園因園丁 Johnny（藍儂）不在而人去「園」空。

為維持旺盛體力以應付演唱和創作，經常運動是很重要，據聞強網球打得不錯也是板球迷（大英國協所流行一種類似棒球的運動）。在美國期間與網球明星 Billie Jean King 金恩夫人交情不錯，新作 **Philadelphia freedom** 是以金恩在費城的網球隊 The Freedoms 為歌名。而從歌詞內容影射在民主自由的國度裡才能找到搖滾精神來看，馬屁味十足，討好美國人的歌當然拿到熱門榜冠軍。在登上寶座的同時，推出新專輯「Captain Fantastic And The Brown Dirt Cowboy」，所有歌曲是在渡假郵輪上完成，強和Taupin以類似自傳方式用歌曲回顧兩人崛起的奮鬥歷程。此專輯在美國一上市即空降排行榜冠軍，並蟬聯七週，但唯一暢銷單曲只有 #4 的 **Someone saved my life tonight**。歌曲中提到強不久前有自殺念頭，理由是背負盛名及工作壓力讓他幾乎喘不過氣來。經常聽到一些名人、有錢人罹患憂鬱

「Greatest Hits 1970-2002」Utv Rds.，2002

「The Very Best Of」Polygram，1998

症或想逃離人世，偶爾會想如果自己身處相同情況是否也會如此？不過，對我們這種無財無勢的升斗小民來說，寧可有這種「甜蜜的負擔」吧！

　　儘管壓力大，強依然持續創作。75年底推出新唱片「Rock Of The Westies」，這是一張充滿加勒比海（西印度群島）熱鬧風情的搖滾專輯，二度空降美國排行榜冠軍。碰巧的是，單曲**Island girl**把尼爾西達卡「二春」冠軍曲**Bad blood**逼退下來，有點自己人打自己的味道（強在**Bad**曲中還幫忙合音）。70年代初期，沉寂多年的西達卡客居倫敦期間，受到強不少協助才得以東山再起。

　　76年中，結束美英兩地一系列演唱會後，強和Taupin玩票性用女性筆名譜寫一首輕快的情歌**Don't go breaking my heart**，由強與公司旗下新人Kiki Dee男女對唱。幾年來，強已拿下多首美國榜冠軍，但在故鄉卻未「開胡」，Kiki Dee之優異表現，讓這首無心插柳的好歌完成他的心願（英國7週冠軍）。不過，這卻是強在70年代最後一首告示牌Hot 100冠軍曲。

　　自成名以來，艾爾頓強之舞台表演及「性向」一直是大眾討論的話題。76年接受滾石雜誌訪問，透露自已是雙性戀者（還不算真的出櫃），在當時保守的年代，引起軒然大波（還不敢承認是同性戀），負面效應立即浮現。不過，持平而論，強的樂迷減少及唱片銷售下滑之主因與他的倦勤和長期酗酒、吸毒有關。從76年底號稱告別的「Blue Moves」專輯可看出，強的創作能量及與Taupin之合作默契（受到八卦媒體影射他倆如此「麻吉」是因為有曖昧關係的影響）明顯遜色，整張專輯只有獲得#6的**Sorry seems to be the hardest word**最為突出。

　　被迫和Taupin分手及「暫別」歌壇略為休息後，強也與其他人合作。在70年

代結束前所推出的專輯，被樂評說得一文不值。不過，從入榜歌曲如**Part-time love**、**Mama can't buy you love**、**Little Jeannie**等都是動聽佳作看來，強還是一位能確切掌握音樂脈動的流行天王。另外，**Song for Guy**是強所有創作中唯一首鋼琴演奏曲。Guy是位經常送貨到強唱片公司的17歲小弟，在一次車禍中喪生，為了紀念他（又有英國小報質疑他們是否有關係）而譜出的感人作品。

　　80、90年代，鉅額的唱片收益和被英女王冊封為爵士（Sir Elton Hercules John, CBE），讓艾爾頓強擠入名流。除了戒酒、戒毒、假結婚（掩飾同性戀）、忙於愛滋病防治公益活動及打官司（告八卦媒體、唱片版權糾紛、離婚）外，在歌壇也沒閒著。與多位巨星合作如狄昂沃威克等人之**That's what friends are for**（見前文介紹）、喬治麥可的**Don't let the Sun go down on me**…等，使強再次享譽國際。94年迪士尼公司重金禮聘強加入卡通動畫製作團隊，與Tim Rice為電影「獅子王」合寫之主題曲、插曲大受歡迎。其中**Can you feel the love tonight**獲得該年度奧斯卡最佳電影歌曲金像獎，而強也因為這首歌拿到葛萊美最佳流行男歌手獎。

　　1997年8月31日清晨，英國人被一件惡耗叫醒，他們所敬仰的黛安娜王妃在巴黎車禍身亡（為了躲避狗仔跟蹤而釀成巨禍；另有一說是英國皇室的陰謀）。幾週前，強於時尚設計大師Gianni Versace的喪禮上淚流滿面，黛安娜曾安慰過他，意想不到隔沒多久竟然要參加王妃的告別式。強受黛安娜姊姊Lady Sarah之邀於西敏寺獻唱，早先的報導指出強可能會在喪禮上以71年成名曲**Your song**向王妃致敬，但他傾向寫一首新歌。緊急聯絡Taupin，告知他的想法並提到全英國電台都在播**Candle in the wind**來紀念王妃，Taupin誤會強的意思，以不到兩個鐘頭時間改寫了原曲歌詞。由於時間緊迫，加上兩人對這個「誤打誤撞」的結果也很滿意。兩天後（9月6日），首次、也是唯一公開自彈自唱向王妃表達永恆懷念的新版**Candle in the wind 1997**，感動了觀禮嘉賓、強本人以及全球電視機前約2億5千萬的民眾，大家毫不掩飾地讓傷心之淚盡情流下。

　　Candle原曲是描述好萊塢巨星瑪麗蓮夢露不幸的一生，離奇死亡時年僅36歲（碰巧與黛安娜相同）。從第一句歌詞Goodbye, Norma Jean（瑪麗蓮夢露的本名）…被改成Goodbye, England's rose（黛安娜生前最愛白玫瑰）…冥冥之中註定要成為一首紀念「英國玫瑰」的歌曲。73年**Candle**發行單曲，獲得英國榜11名，原本在美國也打算推出，但受到一些電台的影響和建議，改由**Bennie and**

《左圖》「Elton John Greatest Hits 1976-1986」Island，2001。
《右圖》雙單曲唱片「Something About The Way You Look Tonight」A&M，1997。

the jets 上陣可能會比較受歡迎（果然成為第二首美國熱門榜冠軍）。88年1月，艾爾頓強回鍋MCA唱片公司，所推出第一首單曲即是重新錄製的Live版**Candle in the wind**，在美國排行榜上終於重見天日，拿到第6名。

　　喪禮結束後，披頭四前製作人George Martin與強相約在錄音室灌錄**Candle in the wind 1997**，與新專輯「The Big Picture」中的**Something about the way you look tonight**合併成雙單曲發行。9月13日英國上市，造成轟動，9月23日在美國發行，立刻得到500萬張訂單。新版**Candle in the wind 1997**不僅在10月11日起蟬聯美國榜14週冠軍（連莊週數第二名，次於Mariah Carey & Boyz II Men 95年16週冠軍單曲**One sweet day**），並改寫了懸掛多年由老牌巨星平克勞斯貝之**White Christmas**所保持的單曲唱片銷售紀錄，累計共賣出超過1600萬張，也為黛安娜的慈善基金會募得鉅款。在二十世紀即將結束的一片「嘻哈」聲中，拜「王妃之賜」，感人抒情曲讓艾爾頓強第三次站上世界舞台的頂端。2004年，不知什麼機緣艾爾頓強造訪台灣，與媒體記者起衝突，口出F字頭惡言，使難得一場的演唱會遜色不少，也讓人對這位「英國爵士」頗為失望！

　　最後提一項排行榜紀錄。George Martin因**Candle in the wind 1997**而成為「第一首冠軍曲至今還有冠軍曲間隔最長時間」的製作人，從64年**I want to hold your hand**到97年**Candle**曲，33年11月又1週。而演唱者艾爾頓強的紀錄則是從73年**Crocodile rock**到97年**Candle**曲，24年11月又1週，目前排名第三。

　　2005年底，英國終於通過同性戀可以結婚的法令。隔年，在演藝圈好友、同志團體及各國媒體見證下，58歲的強哥（可以改稱強大媽或艾姊了）「嫁」給相戀12年、小她15歲的男友大衛費尼許，有情人終成眷屬，致上衷心的祝福！

▊ 集律成譜

- 「The Very Best Of Elton John」Polygram Int'l，1998。
 國內買得到、最具代表性的精選輯，雙CD共30首。
- 「Elton John Greatest Hits」Island，1990。
- 專輯「Goodbye Yellow Brick Road」Island，1996。

〔弦外之聲〕

1975年艾爾頓強利用公司發行精選輯的空檔期，跨足大螢幕。在根據The Who樂團經典概念專輯「Tommy」所改編的電影「衝破黑暗谷」裡擔任一段配角，但由他親自演唱的 **Pinball wizard**「彈珠檯巫師」（The Who 原唱版69年美國榜#19，見後文介紹），卻是整齣戲最令人印象深刻的地方。記得當時余光大哥曾在電視節目「青春旋律」中介紹過這段影片，類似 Little Richard 之鋼琴搖滾演唱，令年少青澀的我喜愛不已。當時偶爾會和家兄偷溜到台北市忠孝東路四段中心診所旁的「頂好市場」（依現在的名稱應是頂好 shopping mall）地下室打彈珠檯，在遊戲中暫時紓解升學壓力，腦海裡浮現艾爾頓強唱 **Pinball wizard** 的畫面。

1996年電影 The Rock「絕地任務」裡，尼可拉斯凱吉想用火箭解決敵人時說：「我們來聊聊搖滾樂，你聽過 Elton John 的 **Rocket man** 嗎？」

美國大聯盟名投手 Roger Clemens 羅傑克萊蒙斯的 Splitter 快速指叉球猶如火箭般那麼快速，因而有 The Rocket「火箭人」的外號，據聞與 **Rocket man** 也有關。

Elvin Bishop

Yr.	song title	Rk.	peak	date	remark
76	Fooled around and fell in love ●	56	3(2)	06	推薦

四十年來Elvin Bishop以白人身份努力玩他的藍調吉他、唱他的黑人味道歌曲，不理會在競爭激烈的流行歌壇能留下幾首暢銷曲。

　　1942年Elvin Bishop艾爾溫畢夏普生於加州，在愛荷華一個沒水沒電的貧困農村長大，十歲時全家又搬到奧克拉荷馬州。成長於白人社區的少年竟然對黑人生活和音樂有興趣，唯一接觸管道是收音機，而Jimmy Reed之音樂引起他的高度關注。直到60年獲得獎學金前往芝加哥大學就讀後，才真正懂什麼叫做black's blues「黑人布魯斯」。身為學生但不務正業（可能對所攻讀的物理學沒興趣），參加許多芝加哥地方樂團，到處表演。經由前輩們的指引，悟得藍調吉他和藍調搖滾唱腔之精髓。63年在倫敦海德公園附近結識Paul Butterfield，書不唸了，加入Butterfield的藍調樂團，不僅成為核心人物並對樂團所灌錄的幾張專輯有重大貢獻。

　　1968年畢夏普來到舊金山，自組了一個以他為首的樂團，並與藍調界重量級人物如B.B. King、Jimi Hendrix、艾瑞克萊普頓等交往甚密。74年轉投Capricorn唱片公司，發行專輯「Let It Flow」，**Traveling shoes**是首支入榜單曲。76年，專輯「Struttin' My Stuff」裡的**Fooled around and fell in love**「閒閒沒事談談戀愛」獲得季軍和金唱片，是唯一排行榜商業成就。

　　畢夏普將鄉村、搖滾、福音融合至藍調裡的獨特風格，受到不少樂迷喜愛和懷念，至今仍是活躍於藍調樂界的一匹老馬。

集律成譜

● 精選輯「The Best Of Elvin Bishop」Umvd
　Special Markets，1997。右圖。

Elvis Presley

Yr.	song title	Rk.	peak	date	remark
72	Burning love ▲	48	2	1028	推薦
77	Way down/Pledging my love ▲	64	18		

應該沒人會質疑「搖滾之王」、「貓王」艾維斯普里斯萊在近代音樂史上的地位，他的音樂天賦、表演魅力和傳奇一生至今仍令人懷念不已。

Elvis Aaron Presley，1935年1月8日生於密西西比州一個貧窮白人家庭。為了生計全家於48年遷到田納西州曼菲斯，這些地區的黑人藍調、爵士、教堂唱詩以及鄉村音樂對他影響很大。雖然沒受過正統音樂訓練，但與生俱來的深沉圓融歌喉及明星魅力，於53年受到Sun唱片公司老闆青睞（想找一位會唱黑人音樂的白人歌手），發行了兩張唱片。55年，RCA以近乎天價挖角成功。在財力雄厚的大公司旗下，有作曲家、製作人、唱片宣傳之協助，可發揮空間更大，也有了長足進步。當時南方的歌迷暱稱普里斯萊The Hillbilly Cat，走紅後人們尊他為King of Rock'n Roll，Cat加King則成了「貓王」。不過，貓王是華人地區（特別是台灣）常聽到對普里斯萊簡單又有敬意之稱呼。

在告示牌雜誌排行榜設立的第二年（1956年初），貓王推出RCA第一首單曲**Heartbreak hotel**（自創，500大歌曲#45），蟬聯8週冠軍。從此到69年，貓王以數十首傳唱至今的搖滾經典風靡了全世界，如**Hound dog**（500大#19；11週冠軍）、**Don't be cruel**（自創，500大#197；11週冠軍）、**Blue suede shoes**（500大#423）、**All shook up**（自創，500大#352；8週冠軍）、**Jailhouse rock**（500大#67；7週冠軍）、**Stuck on you**（4週冠軍）、**Suspicious minds**（500大#91；69年最後一首冠軍）等。

在貓王全盛時期，除了搖滾外也有許多結合西部鄉村的民謠情歌如**Love me tender**（自創，500大#437；5週冠軍）、**It's now or never**（5週冠軍）、**Are you lonesome tonight**（6週冠軍）、**Can't help falling in love**（500大#394）…等。貓王叱吒歌壇不到二十年，共有17首冠軍單曲，僅屈居披頭四20首之後，但冠軍總週數79週無人能及，留給後進藝人團體來破紀錄。

70年代貓王唱歌英姿，摘自www.weblogs.newsday.com。

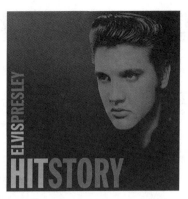

「Hit Story」Bmg/Elvis，2005

貓王在早期（56至58年）即形成獨特的歌唱風格，其表演既剛毅也溫和，搖滾時近似瘋狂粗野；唱情歌時又帶著靦腆和性感。大膽突破傳統的舞台表演動作與毫無忌憚之歌詞，使「貓王搖滾」充滿性煽動及反叛的「搖滾本質」，吸引了成千上萬青少年樂迷，但也遭受衛道輿論之嚴厲抨擊。從現今的觀點來看，貓王音樂替當時的青少年在社會允許之範圍內發洩他們被壓抑的情緒和侵犯性，光是這點就足以讓貓王在歷史上佔有一席之地。

58年，貓王奉召服役。美國沒有像台灣有「國光藝術工作大隊」，他被派到美軍駐北約基地當個小兵，不過還是有機會唱歌，在西德也引起軒然大波。作兵期間認識一位十四歲少女，後來嫁給了他。退伍後，60年代，貓王除了唱片持續大賣也跨足影視圈，拍了許多老少咸宜的音樂歌舞片。演技不怎麼樣，但他在片中的健美舞步及明星風采倒是給人留下深刻印象。來到70年代，長期演出及不穩定的作息，改變了他的身材、健康、脾氣和婚姻生活。74年因冷落愛妻而離婚，他的身心變得更加孤獨與放縱，常靠藥物和酒精「維持」生命。77年8月16日，因服藥過量引發心臟不適，一代傳奇人物病逝家中，留給世人無限懷念。

77年10月，由歌手Ronnie McDowell譜寫並模仿貓王唱腔的**The King is gone**，打入排行榜Top 20，是首支「歌送」貓王的佳作。

集律成譜

• 「Elvis Presley Hit Story」Bmg/Elvis，2005。
 3CD共81首貓王經典全收錄。

The Emotions

Yr.	song title	Rk.	peak	date	remark
77	Best of my love ▲	3	1(5)	0820起三度封后	強力推薦

迪斯可年代有許多一曲藝人，由「地風火」團長所寫的 **Best of my love**，在黑人姊妹三重唱近乎完美之歌聲下成為留芳百世的經典。

芝加哥土生土長的 Hutchinson 姊妹 Jeanette（b. 1951年頭）、Wanda（b. 1951年尾，若是老一輩台灣人可能會取名月裡）及 Sheila（b. 1953），自幼在老爹 Joseph 刻意的訓練和栽培下，從教堂唱詩班到演藝圈，一路走來還算順利。58年首度露臉於電視福音歌唱節目，68年加盟 Stax/Volt 唱片公司，發表錄音作品。

依照慣例，剛開始以其姓氏取名為 The Hutchinsons 女子三重唱，後來改成 Heavenly Sunbeams。Joseph 的好友曾透露，主唱 Wanda 優異之歌喉及姊妹們極具默契的 R&B 唱腔，讓人聽了後有滿腹情感抒發轉換成深入骨髓的顫慄感，並建議改一個比較通俗、不具宗教色彩的名字，她們選擇了 The Emotions 作為新團名。至77年前，Jeanette 兩次離團，原因是嫁給 Philip Bailey 與兩度產子，遺缺由閨中好友與小妹暫代。Bailey 後來加入 Earth, Wind & Fire「地風火」（見前文介紹）成為主唱以及團長 Maurice White 長期的關照對她們影響極大。

77年，由 White 譜寫、製作的 **Best of my love**（與75年老鷹樂團冠軍曲同名，但分屬完全不同風格之傑作），錄製時並無特別感受，沒想到電台播出後，Wanda 那高亢又嘹亮的歌聲向 disco 丟了一顆震撼彈。在排行榜上與安迪吉布的 **I just want to be your everything** 互搶寶座，三度奪冠，成為當時令人津津樂道的話題。該年度葛萊美最佳 R&B 演唱團體獎當之無愧。

集律成譜

• 「The Best Of The Emotions：Best Of My Love」Sony，1996。右圖。

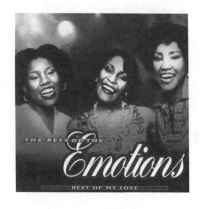

Engelbert Humperdinck

Yr.	song title	Rk.	peak	date	remark
71	When there's no you	>120	45		成人抒情榜1週冠軍
77	After the loving •	61	8	01	成人抒情榜2週冠軍

雖然不以美國排行榜歌曲見長、不受搖滾樂評喜愛，英格伯漢普汀克富有磁性和感情的聲音，從60年代至今仍是受到熟女喜愛的英國老牌歌手。

本名Arnold George Dorsey，1936年生於印度，1947年全家遷回英國。或許受到母親是音樂老師的影響，懂事後就立志要當歌星，但東方長相、皮膚黝黑以及來自印度之背景讓Dorsey的起步不甚順利。年屆三十，同窗Gordon Mills從歌手轉行經紀製作並成功塑造Tom Jones湯姆瓊斯（見後文介紹）後，決定拉拔這位老友。第一步擇用十九世紀德國歌劇作家Engelbert Humperdinck英格伯漢普汀克作為藝名，接下來比照瓊斯唱紅 **Green, green grass of home**的抒情模式，翻唱54年美國鄉村經典 **Release me**（原曲其實是爵士樂）一炮而紅（67年英國6週冠軍；美國熱門榜#4）。爾後一連串動聽情歌 **The last Waltz**（令人懷念的三拍舞曲，67年美國#25）、**Am I that easy to forget**（68年美國#18）、**A man without love**（68年美國#19）、**Quando quando**、**Spanish eyes**等，讓漢普汀克在60年代末成為享譽國際的實力派歌手。不過，他那中規中矩的歌唱始終無法完全征服老美，整個70年代只有一首單曲打入Top 10。

雖然80年代後完全退出排行榜，但任何歌曲到他手上都能展現強烈個人風格的演唱特色，至今依然賣座於秀場及夜總會。數度來台獻藝，歌手楊烈應是座上賓，因為楊烈曾說英格伯漢普汀克是他歌唱的「啟蒙恩師」。

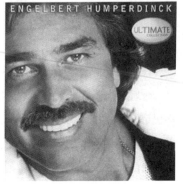

集律成譜

• 精選輯「Engelbert Humperdinck Ultimate Collection」Hip-O Records，2000。右圖。

England Dan and John Ford Coley

Yr.	song title	Rk.	peak	date	remark
76	I'd really love to see you tonight ●4	21	2(2)	0925	推薦
76	Nights are forever without you	>100	10		推薦
77	It's sad to belong	>100	21		
77	Gone too far	>120	23		額列/推薦
78	We'll never have to say goodbye again	>100	9		強力推薦
79	Love is the answer	68	10		推薦
79	What can I do with this broken heart	>120	50		額列/推薦

在各種音樂勢力百家爭鳴的70年代西洋歌壇，England Dan and John Ford Coley 二重唱為流行鄉村保留一股優美悅耳的聲音。

若說Dan Seals（b. 1950，德州）出自音樂世家，雖言過其實但不遠矣。老爹在「殼牌石油」上班，是位業餘音樂好手，Dan從小學習貝士和管樂，跟著家族樂團表演。一票哥哥、堂兄都是傑出的創作歌手或樂師，號子最響是Jim，與Dash Crofts所組的Seals and Crofts二重唱在70年代初頗負盛名（見後文介紹）。

John Colley（b. 1951，德州；下頁左圖右側者）自幼則是接受正統古典鋼琴訓練，60年代中期與Dan Seals相遇於達拉斯的中學。初期兩人加入翻唱樂團，也錄製過demo帶。接著他們來到Southwest F.O.B. 樂團，Dan獲得主唱機會（也吹薩克斯風），而John則擔任鍵盤手。超水準表現讓這個介於搖滾和藍調的地方樂團有了唱片合約。如此磨練，培育出兩人默契，他們開始在現場演唱會以木吉他民謠、優美二重唱方式來暖場，受到達拉斯樂迷喜愛。此時他們也嘗試創作，並將自己的歌唱風格向「賽門和葛芬柯」（見後文介紹）靠近，漸離Jimi Hendrix。69年離開樂團，兩名不滿二十歲的青年來到加州一闖。

新的二人組以簡潔的姓、名Colley and Wayland（Seals的middle name）作為團名，結果遜斃了。聽從老哥Jim的建議：Dan以前是英國披頭四迷，小名England；而Colley簡化l（以符合發音），加上Ford。一個饒舌的England Dan and John Ford Coley誕生，反而比較被媒體和音樂圈接受。70年與A&M唱片公司簽約，連續發行幾張作品，成績都不好，72年遭到解約。他們並未喪失鬥志，留

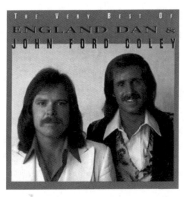

「The Very Best Of」Rhino/Wea，1996　　　　「I'd Really…And Other Hits」Rhino，2006

在哥哥的Seals and Crofts二重唱幫忙，等待下次機會。

　　76年初，經紀人得到一首由Parker McGee譜寫的哀傷情歌**I'd really love to see you tonight**，改編灌錄，由製作人Kyle Lehning（Seals and Crofts二重唱的吉他手）向Atlantic爭取發片機會。雖然事與願違，但小公司Big Tree老闆的辦公室僅在一牆之隔，播放demo時被他聽到，表達極大興趣，於是首張專輯「Nights Are Forever」問世。年中**I'd really love to see you tonight**入榜，9月時盤踞Top 5許久，屢屢受到多首disco歌曲擠壓，無緣一舉攻頂。最後以四金唱片及兩週亞軍收場，也算是70年代一首悲情的「大老二」名曲。1996年由「白宮女總統」吉娜戴維斯主演的電影The Long Kiss Goodnight「奪命總動員」，片中曾討論**I'd really**曲的歌詞內容，相當有趣！年底，第二支單曲**Nights are forever without you**接著打進Top 10，這也是傷心情歌，與台灣創作歌手周傳雄的「黃昏」（沒有妳，黃昏將進入永夜）有異曲同工之妙。

　　初登板之成就讓唱片公司樂昏了頭，也帶給他們無形壓力。往後三年每年一張專輯，推出自己的創作或選唱他人歌曲，搖擺不定，無法再有驚天動地的一擊。當最後一首佳作**Love is the answer**獲得熱門榜#10之際（諷刺的是，所有排行榜好名次單曲均出自別人之手），結束十年合作關係，分道揚鑣。

集律成譜

● 「The Very Best Of England Dan and John Ford Coley」Rhino/Wea，1996。
　　16首排行榜暢銷曲及個人創作完整收錄，喜歡他們，這張精選CD夠了！

Eric Carmen / The Raspberries

Yr.	song title		Rk.	peak	date	remark
72	Go all the way ●	The Raspberries	33	5	1014	
73	I wanna be with you	The Raspberries	>100	16		推薦
73	Let's pretend	The Raspberries	>100	35		
76	All by myself ●		40	2(3)	0306-0320	強力推薦
76	Never gonna fall in love again		>100	11		推薦
78	Change of heart		>120	19		額列/強推

覆盆子是道地美國樂團，卻有濃濃的英國搖滾味，曾被寄予厚望。原主唱<u>艾瑞克</u><u>卡門</u>單飛所發表的 **All by myself** 是 70 年代傳奇「亞軍」曲。

Eric Howard Carmen <u>艾瑞克卡門</u>（b. 1949，俄亥俄州）從小在克里夫蘭管弦樂團及音樂學院老師們的訓練下，學習小提琴和鋼琴，算是一位音樂神童。青春期時正逢披頭四、滾石樂團風靡美國，受到影響而愛上搖滾樂，自修勤練吉他並開始嘗試詞曲創作。上大學後，<u>卡門</u>決定朝歌唱圈發展，加入 Cyrus Erie 樂團，擔任鍵盤手兼主唱，在 Epic 旗下發行了幾首不成功的單曲。吉他手 Wally Bryson 之前曾與另一個樂團 Choir 的 Dave Smalley、Jim Bonfanti 一起表演，70 年四人合組新樂團，取名 The Raspberries「覆盆子」（一種植物的果實）。

1972 年與 Capitol 公司簽約，發行兩張專輯「The Raspberries」、「Fresh Raspberries」。從成名曲 **Go all the way** 及 **Don't want to say goodbye**、**I wanna be with you** 可看出樂團風格強調 60 年代英式搖滾的精神，以巧妙優美旋律及和聲見長，與當時美國流行的鄉村搖滾、硬搖滾或放克搖滾形成鮮明對比。創作主唱<u>艾瑞克卡門</u>清晰生動的演唱令人聯想起<u>保羅麥卡尼</u>（有點復古味道），而 Wally Bryson 極富驅動張力的吉他彈奏則可媲美<u>喬治哈里森</u>或 Free 樂團的 Paul Kossoff。73、74 年各推出一張更投入激情的搖滾專輯，還算成功之起步卻帶來內部矛盾，短命樂團宣告解散，<u>卡門</u>謀求個人發展。

1975 年，<u>卡門</u>發行首張同名專輯，第一支單曲 **That's rock 'n' roll** 並未打響名號，倒是後來青春偶像 Shaun Cassidy 把它唱紅。隔年，再推出專輯裡的 **All by myself** 和 **Never gonna fall in love again**。這回就不一樣了，優美鋼琴

「Collectors Series」Capitol，1991

「Eric Carmen」Rhino/Wea，1992

旋律及動人歌聲，在熱門排行榜上取得好成績。這兩首歌都是卡門取自俄國名作曲家 Sergei Rachmaninov 拉赫曼尼諾夫古典音樂作品部分片段，衍生並填上抒情歌詞所完成的佳作，前者為第2號鋼琴協奏曲第二樂章的主題；後者則是第2號交響曲。由此我們可以領受到卡門的音樂素養，把古典音樂和流行歌曲作如此巧妙之融合，不過，也有人認為他剽竊、褻瀆了拉赫曼尼諾夫的作品。

　　溫火慢燉，「Eric Carmen」專輯到77年也賣出百萬張。接下來的作品卻無驚人之舉，78年只獲得熱門榜#19的 **Change of heart** 倒是一首遺珠好歌。直到87年，以飆舞為題材的商業片 Dirty Dancing「熱舞十七」插曲 **Hungry eyes** 再度名列 Top 5，激起一點漣漪。沒有人會特別留意，因為大家只記得艾瑞克卡門11年前的招牌曲 **All by myself**。

集律成譜

- 「Eric Carmen The Definitive Collection」Arista，1997。
 划算的精選輯 CD 唱片，收錄18首 The Raspberries 和艾瑞克卡門的暢銷曲。
- 「Eric Carmen」Rhino/Wea，1992。
 兩種 **All by myself** 版本均有。專輯版有一段很長的古典鋼琴 solo，不錯聽！

Eric Clapton

Yr.	song title		Rk.	peak	date	remark
72	Layla	by Derek & The Dominos	60	10	三版本三次入榜	額列/推薦
74	*I shot the sheriff* •		76	**1**	0914	推薦
78	Lay down sally •		15	3(3)	03	強力推薦
78	Wonderful tonight		>120	16		額列/強推
79	Promises		82	9		推薦

吉 他之神 Eric Clapton 艾瑞克萊普頓乖舛的人生境遇和起起落落，令人感慨，但也唯有如此才能彰顯他的音樂內斂與傳奇色彩。The blues is blue!

　　渾身充滿藝術細胞的泥水匠之子 Eric Patrick Clapp，1945年出生於英國 Ripley。童年時因身體瘦弱，不愛戶外活動，經常窩在家裡聽音樂。就讀京斯頓藝術學院期間，因長久受恰克貝瑞、Muddy Waters 音樂之影響，迷上藍調搖滾。倫敦「街頭」賣藝、偶爾代 Mick Jagger（未組成滾石樂團前）唱歌等經歷，讓艾瑞克萊普頓在音樂圈愈來愈受到矚目。

　　63年，剛成立的 The Yardbirds「庭院鳥」力邀克萊普頓加入。「庭院鳥」是搖滾史上非常重要的樂團，短短5年生涯先後出現三位無比傑出的吉他手。第一代克萊普頓賦予樂團深刻藍調內涵，中途補進的 Jeff Beck 致力於實驗和革新，最後一任 Jimmy Page 則帶來吉他「拉弦奏法」。由此不難理解，「庭院鳥」呈現一種以吉他技巧為主的音樂路線，而這種風格給後來的硬式搖滾帶來巨大啟示。65年，克萊普頓認為樂團已逐漸遠離藍調而退出。暫時沒有頭路的克萊普頓，曾在建築工地打工，貢獻他的「第二」專長—鑲嵌彩繪玻璃。此時克萊普頓早已享有名氣，甚至有樂迷在倫敦街道牆壁寫上 "Clapton is God"，「吉他之神」名號不脛而走。

　　既然已「成仙」，怎會寂寞？接受名鼓手 Ginger Backer 之盛情邀約，與貝士手 Jack Bruce 共組 Cream 樂團。由於三位均為出色的音樂人，渴望打破舊音樂傳統框架，因此加強自由即興樂器獨奏是其主要特色。經常以長篇藍調吉他或鼓擊獨奏、震耳欲聾音效帶動現場觀眾情緒，這些似乎成為日後重搖滾和迷幻搖滾所臨摹的賣點。69年錄完第三張專輯，意見分歧與個性不合導致「奶油化了」。

　　克萊普頓和 Baker 加入歌手 Steve Winwood 團隊，共組 Blind Faith。首次

「The Best Of」Polydor/Umgd，2004

「Riding With The King」Reprise/Wea，2000

在倫敦海德公園的演唱會吸引近十萬人捧場，並以唯一張樂團同名專輯拿下英美兩地排行榜冠軍。1970年樂團到美國巡迴宣傳時，嘗試發行個人首張專輯「Eric Clapton」，並與Delaney & Bonnie樂團合作，在美國評價不惡。後來進一步又組成Derek & The Dominos樂團，以克萊普頓所寫的**Layla**（72年七分鐘完整版）一戰成名（美國排行榜#10）。

在奶油樂團期間，與披頭四約翰藍儂、喬治哈里森往來密切，由哈里森所寫、收錄在披頭四「The White Album」的一些歌曲中可聽到克萊普頓所貢獻之吉他獨奏。哈里森的老婆Patti Boyd（66年結婚，74年離婚），小名叫做Layla，而71年克萊普頓毫不避諱為朋友妻所寫的**Layla**即是一首搖滾情歌。這種狀況與百年前日耳曼作曲家布拉姆斯暗戀良師、益友舒曼之妻有點類似，只是一個把不能言語的苦思隱藏在音樂作品中，而另一位則直截了當把它唱出來。感情之事外人無法置喙，到底是誰勾引誰？八卦雜誌可能比較「清楚」。不過，從71年前後克萊普頓因多愁善感性格而染上毒癮這件事，可一究緋聞的端倪。

辛苦戒毒兩年多，昔日好友一直給與協助和支持，像是The Who樂團（見後文介紹）Pete Townshend曾為克萊普頓辦過Clapton's Come-back演唱會。最後以74年專輯「461 Ocean Boulevard」（名稱、封面是克萊普頓位於邁阿密的住址「海洋大道461號」和房舍圖片）東山再起，而Layla終於離開哈里森，可以正式交往了（79年結婚，維持9年）。專輯拿下4週冠軍，主打單曲是歌名嗆辣的**I shot the sheriff**「我槍殺了警長」，於74年9月榮登熱門榜榜首。克萊普頓唯一冠軍曲卻是翻唱牙買加雷鬼音樂之父Bob Marley的作品，該曲收錄在1973年Marley與

「Unplugged」Reprise/Wea，1992　　　　　　「Crossroads」Polydor/Umgd，1990

The Wailers 樂團合作的「Burnin'」專輯，屬於早期雷鬼風格。而歌詞內容所提到之「槍殺警長」，據聞是 Marley 年輕時的「犯罪告白」。

　　從74年冠軍單曲和專輯可以發現克萊普頓的音樂創作已逐漸偏向流行和鄉村搖滾，早期的即興藍調精神已不復見，雖然令老英國樂迷失望，但取悅了新大陸的聽眾。到70年代結束前，多首單曲如 **Wonderful tonight**、**Lay down Sally**、**Promises** 等不僅在美國排行榜取得好成績，也都是動聽佳作，流行商業下不失柔和內斂的新克萊普頓風格。

　　80年代後到現在，依然活躍，除了舉辦演唱會外也持續每隔幾年發行創作專輯。歷年來，克萊普頓的唱片不論是演唱會現場收音或錄音室作品，都有三星以上甚至五星的高評價。西洋樂壇鮮少有藝人團體像他一樣發行這麼多的實況錄音專輯和影像，原因是克萊普頓的現場演出比經過彩排修飾之錄音作品更加吸引人。

　　1992年，克萊普頓受 Music Television（MTV）之邀參與 unplugged（不插電）電視演唱會。他那一集不僅是該系列節目製播兩年來收視率和評價最高的，實況錄音 CD 在美國專輯排行榜停留將近25個月，總銷售量超過千萬張。這張膾炙人口的專輯在92年9月入榜後氣勢強勁，但碰到惠妮休斯頓霸佔榜首長達20週的電影 The Bodyguard「終極保鑣」原聲帶，直到93年才如願以償拿下睽違多年的3週冠軍。其中單曲 **Layla** 第三次進榜，獲得12名。克萊普頓並因這張唱片榮獲該年葛萊美「年度最佳專輯」和「最佳搖滾男歌手」等大獎。

　　艾瑞克萊普頓有一項榮譽目前無人能比，他是歷史上唯一三次入選「搖滾名人堂」的歌手，分別是「庭院鳥」、「奶油」及「個人」。

♪ 餘音繞樑

- **Wonderful tonight**

 簡單的樂句旋律、精彩的吉他推弦前奏、略帶沙啞的嗓音,充分表現克萊普頓白人流行藍調之精華。

 「……我感覺很好,因為看到妳眼裡閃爍愛的光芒;而且更棒的是,妳還不瞭解我愛妳有多深!」

- **Tears in heaven**

 滾石雜誌評選500大歌曲#353。

 造化弄人,克萊普頓43歲才得一愛子,年僅四歲的Conor不幸從53層高樓失足摔落,為紀念亡子寫下此曲。在「Unplugged」未發行前已獲得四週亞軍白金唱片,該專輯和電影「Rush」原聲帶均收錄。克萊普頓雖以正面態度藉這首歌來脫離傷痛,但每次聆聽都能感受到他深沉的舐犢之情。

集律成譜

- 套裝精選輯「Eric Clapton Crossroads」Polydor/Umgd,1990。

 四張CD共73首歌,依年份從「庭院鳥」時期開始,克萊普頓待過或合作的所有樂團及個人經典作品一網打盡。喜歡克萊普頓的朋友值得花錢收藏,不少音樂專書給與這套唱片最高五星評價。

Exile

Yr.	song title	Rk.	peak	date	remark
78	Kiss you all over ●	5	**1(4)**	0930-1021	強力推薦
79	You thrill me	>120	40		額列/推薦

一個還搞不清楚定位的樂團，因緣際會灌錄英國製作人所寫的**Kiss you all over**，而此曲被視為1978年美國流行歌壇綜合曲風之代表作。

肯塔基州Richmond市，三名青年J.P. Pennington（吉他、主唱）、Jimmy Stokley（主唱）、Buzz Cornelison（鍵盤）組了一個學生樂團。65年高中畢業，將原本的團名改成The Exiles「放逐者」，以搖滾及舞曲方式演唱當時的流行口水歌，長髮、皮褲之前衛造型在民風保守的肯塔基還頗受歡迎。

69年，在歌手Tommy James的牽線下與Columbia公司簽約，發表了一些作品，但未引起注意。70年代，成員來來去去（大多維持6至7人），創團核心三人倒是沒變，也開始嘗試灌錄自己的作品，並將demo寄給美國西岸音樂圈。1976年，澳洲裔英國人Mike Chapman（曾為女歌手Suzi Quatro及搖滾樂團Sweet製作暢銷曲，見後文介紹）在洛杉磯聽到試聽帶，想要拉拔他們成為他在美國的代表樂團。初期合作不甚順利，但簡化團名Exile（The和複數s去掉）、轉到華納兄弟公司以及交給他們**Kiss you all over**初稿（由Chapman與搭擋Nicky Chinn所寫）後有了重大突破，他們將**Kiss you all over**改編成放克搖滾旋律和添加disco節奏，被樂評稱為1978年MOR經典代表作。Chapman的第三首**You thrill me**雖然只打進熱門榜Top 40，但也是Exile style拾遺好歌。80年代後，不少自創佳作被鄉村藝人唱出好成績，恍然發現當個鄉村樂團才有更好發展。

集律成譜

● 「Exile The Complete Collection」Curb Records，1991。

「Greatest Hits」Sony，1990

Fancy

Yr.	song title	Rk.	peak	date	remark
74	Wild thing	99	14		推薦

由英國名製作人所主導的翻唱曲,雖然替他在保守的70年代宣揚了性自主和搖滾精神,但卻讓演唱樂團Fancy如受到詛咒般短命。

美國詞曲作家Chip Taylor寫了 **Wild thing**,66年英國搖滾團體The Troggs選唱這首歌,獲得英國亞軍、全美雙週冠軍及入選滾石500大名曲#257。三十多年來不少藝人團體前仆後繼翻唱,其中以Jimi Hendrix(非錄音作品,現場演唱的吉他彈奏堪稱一絕)、Fancy、龐克樂團X的版本最為著名。

1974年,英國名製作人Mike Hurst找來四名男樂師和一位女歌手重新灌錄 **Wild thing**,他的指導和女主唱(前閣樓雜誌女郎)極盡挑逗之詮釋,把這首帶有性暗示(move me、shake it是在做什麼動作?wild thing除了指人還能代表何物?)的搖滾經典發揮得淋漓盡致。保守的英國唱片業不敢嘗試,轉戰美國由小公司Big Tree發行單曲,再度走紅。吉他手Ray Fenwick與Hurst意見相左,認為 **Wild thing** 不能代表樂團的風格。調整陣容及撤換女主唱,錄完「Wild Thing」專輯其他歌曲後,選擇密西根一家神學院作為美國巡迴演唱的起站,還滿受歡迎。可惜,希望能像一般搖滾團體搶佔市場之fancy「幻想」敵不過美國民眾對他們的刻板印象,隔年推出第二張專輯失敗後就此消失了!

89、94年電影「大聯盟」、「大聯盟II」裡由查理辛飾演的強力投手(外號即叫Wild Thing)最後上場救援,全場球迷起立高唱 **Wild thing**(X樂團版本)之畫面,算是最經典的歌曲引用情節。

集律成譜

- 專輯「Wild Thing」Collectables,2006。
 右圖。

Firefall

Yr.	song title	Rk.	peak	date	remark
76	You are the woman	>100	9	0728	推薦
77	Just remember I love you	>100	11	0715	強力推薦
78/79	Strange way	>100/100	11	78/0919	強力推薦
78	Goodbye, I love you	>120	43		額列/推薦

連串精彩好歌及唱片銷售佳績都集中在樂團僅有的三年風光期，這讓Firefall成為繼Poco和Eagles之後最具代表性的西岸鄉村搖滾團體。

1975年，前Flying Burrito Brothers主唱Rick Roberts、The Byrds樂團鼓手Michael Clarke與三名樂師在科羅拉多州成立Firefall樂團。Atlantic公司簽下他們，76年發行首張同名專輯，除了秉持加州搖滾傳統的精湛吉他、和聲及創作外，更因無懈可擊的樂器演奏和編曲而獲得好評。單曲 **Cinderella** 描述一位青年處理女友未婚懷孕之事不當而釀成悲劇，是搖滾紀元多首引起爭議的歌曲之一。**You are the women** 中出現鄉村搖滾不常見的長笛伴奏，這種管樂特色因好手David Muse之加入，在隨後兩張專輯中更形精緻。當時台灣民歌或許受到影響，許多歌曲也添加長笛編樂，像是木吉他合唱團的「生命的陽光」。雖然70年代末期幾首單曲的成績不是頂好，如 **Strange way**、**Goodbye, I love you**、**Just remember I love you** 等，但都是值得推薦的西岸鄉村搖滾佳作。

位於加州的「優勝美地」國家公園，百年前興起一個活動。露營者於晚間九點把營火從Yosemite Valley的懸崖傾盆倒下，從山谷底往上看像是一條涓細的「火瀑布」，而此特殊景觀即是Firefall樂團取名之由來。

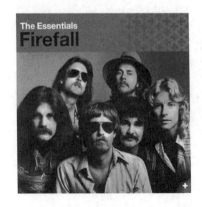

集律成譜

* 精選輯「The Essentials Firefall」Wea Int'l，2002。右圖。

Fleetwood Mac

Yr.	song title		Rk.	peak	date	remark
76	Over my head		>120	20		額外列出
76	Rhiannon (will you ever win)	500大#448	77	11		強力推薦
76	Say you love me		53	11		推薦
77	Go your own way	500大#119	94	10		強力推薦
77	Dreams •		39	**1**	0618	強力推薦
77	Don't stop		52	3(2)	1001	推薦
77	You make loving fun		>100	9		強力推薦
80	Tusk		94	8	79/11	推薦
80	Sara		87	7	02	推薦
82	Gypsy		>100	12		額列/推薦

多數搖滾團體都經歷過頻繁的人事異動,然而像Fleetwood Mac「佛利伍麥克」這樣每次人員更迭卻帶來徹底風格轉型的知名樂團,並不多見。

活躍於70年代的「搖滾名人堂」樂團Fleetwood Mac,在不時變更的成員名單中唯有創團鼓手Mick Fleetwood和貝士手John McVie不動如山。然而有趣的是,這兩位「黨國元老」對樂團音樂的貢獻卻最不起眼。女主唱Christine和一對美籍情侶檔加入,樂團起了革命性變化。70年代中期超級唱片「Rumours」,不僅在專輯排行榜、銷售量和專業樂評上取得驚人成就,還一度被認為是牢不可破的標竿紀錄。

1966年,英國藍調歌手John Mayall的Bluesbreakers樂團因艾瑞克萊普頓(見前文介紹)離去而找來吉他手Peter Green(b. 1946,倫敦)頂替,Green把他的好友Mick Fleetwood(b. 1947,Cornwall)也帶進來。在這段時光他們與貝士手John McVie(b. 1945,倫敦)交好,三人曾抽空灌錄一首自創演奏曲,因想不到什麼好標題,暫時用兩人的姓氏Fleetwood Mac為名(McVie簡稱Mac)。不到一年,Fleetwood因酗酒鬧事引起Mayall不悅,加上Mayall再度雇用克萊普頓。Green決定和Fleetwood同進退並自組樂團,用之前那首歌Fleetwood Mac為團名。由於兩人無法「成團」,一家小公司Blue Horizon老闆Mike Vernon積極為他們物色夥伴,第二位吉他手Jeremy Spencer加入,但他們屬意的McVie因故無法

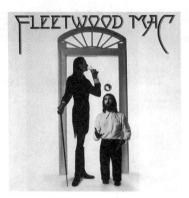 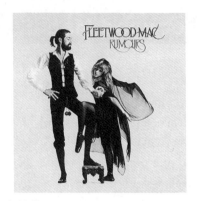

專輯「Fleetwood Mac」Rhino/Wea，2004 　　　專輯「Rumours」Warner Bros./Wea，1990

離開Bluesbreakers，另外先找一位貝士手再說。經過幾個月的糾纏，McVie終於首肯，「夢幻隊」正式成軍。

67年底首支英國單曲出爐，68年首張專輯「Fleetwood Mac」上市，雖非一鳴驚人，但獲得不少好評。有人稱此專輯為「Peter Green's Fleetwood Mac」，因為要與75年的「新」樂團同名專輯「Fleetwood Mac」相區別。

67年創立到70年，樂團作品和演出風格是以Green充滿情感之歌唱及傑出的藍調吉他為主。在商業上仿傚披頭四、滾石樂團的作法，採取先英歐再美國、單曲和專輯分離的策略，先推出單曲打入排行榜，配合巡迴演唱來賣專輯唱片。此時「佛利伍麥克」不算是國際級藝人，但他們在英國藍調搖滾界卻赫赫有名，許多其他領域的藝人團體紛紛爭邀同台演出以壯聲勢。其中最重要之「合作交流」是McVie與流行樂團Chicken Shack鍵盤手女主唱Christine Perfect（b. 1943）談戀愛，Christine私下在「佛利伍麥克」不少錄音作品中客串。69年，她不僅離開Chicken Shack也嫁給John（冠夫姓McVie）。Christine與第三位吉他手Danny Kirwan的加入，漸漸地改變了樂團。

根據資料記載，Green是一位善心的人道主義者，經常散盡錢財去幫助流離失所的飢民。這原本是件好事，但他卻要求其他團員比照辦理。強人所難導致「道不同不相為謀」，69年底，結束美國巡迴演唱後退出樂團。Green的離去讓樂團陷入低潮，也飽受英國死忠樂迷批評，他們只好避走鄉下，在Kiln House這個小地方籌備下一張唱片。70年中，推出重要的分水嶺專輯「Kiln House」（樂團第六張，沒有Green的首張）。Christine和Spencer在創作、琴藝及唱功上的不凡表現受到好

評（唱片四星評價），把樂團風格拉向流行搖滾的企圖，也得到美國市場肯定（首次打入美國專輯榜並獲得第69名）。

　　一般而言，吉他手可說是搖滾樂團的精神領袖，常常「走音」的吉他讓「佛利伍麥克」無法穩定發展。71年初，在美國宣傳由Spencer主導的「Kiln House」專輯期間，Spencer突然不告而別，原來是他加入一支福音樂隊，希望藉由宗教力量來擺脫日益嚴重的毒品沉溺問題。接下來該找誰接替呢？美國人Bob Welch（b. 1946，洛杉磯；見前文介紹）上場。從71至74年間，在Welch領軍下推出五張專輯，雖然普遍的評價不高也沒有什麼暢銷單曲，但由Welch引進的節奏藍調對正尋求風格突破的樂團來說仍有一定影響。我個人認為，Welch所帶來的重要啟示不是音樂而在於「人」。72年，Kirwan遭到開除，新補進的兩位吉他手表現平平，不禁讓Fleetwood和McVie感嘆「英雄難尋」「Heroes Are Hard To Find」（74年Welch堅持離開樂團前最後一張專輯名）。74年底，樂團遷往美國發展，希望能在洛杉磯音樂圈找到真正的英雄。75年初，擅長吉他和創作的新人Lindsey Buckingham（b. 1949，舊金山）與女友Stevie Nicks（b. 1948，亞利桑那州鳳凰城）組成二重唱，在某家錄音室灌錄一些作品。當「佛利伍麥克」籌備新專輯而在找尋合適地點時，該錄音室老闆為了展現音響設備及錄音效果，特別播放二重唱同名專輯「Buckingham Nicks」裡的歌給他們聽。一聽之下大為激賞，透過關係遊說Buckingham受僱於樂團，暫時頂替Welch。但Buckingham拒絕賓主關係，除非Nicks也一起成為樂團「正式」成員。在Welch不願回頭的情況下，Fleetwood等人也欣然接受。

　　Buckingham和Nicks的音樂相當明快順暢，代表一種美國西岸流行搖滾風。這對正尋求轉型的「佛利伍麥克」來說，起了催化作用，猶如老藍調「麵團」添加新的酵母粉一般。很快地，「英美聯製麵包」膨脹起來，花不到十天時間錄好新專輯「Fleetwood Mac」（有些曲目原本就是Buckingham和Nicks預計第二張唱片的作品，而Christine手邊也有新作）。此專輯雖是第十張，但再度使用樂團名作為專輯名，表示他們對新組合的尊重和期許。75年8月上市，不算一炮而紅但佳評如潮，以創紀錄之緩慢爬升57週後獲得專輯榜冠軍。而在單曲方面，終於有了熱門榜Top 20，**Over my head**、**Rhiannon**、**Say you love me**等三首。至此，「佛利伍麥克」樂團才算如願以償征服美國市場。

　　正如我們常說：「藝人的感情世界是一般人所無法理解！」僅管他們已成名，

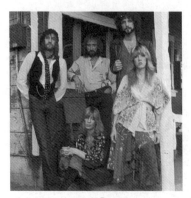

《左圖》精選輯「The Very Best Of Fleetwood Mac」Wea/Reprise，2002。唱片內頁76年團員照，自左上順時鐘方向依序是Fleetwood、John McVie、Buckingham、Nicks、Christine McVie。
《右圖》專輯「Mirage」Warner Bros./Wea，1990。

生活變得富裕充實，但不愉快。首先是Fleetwood和妻子離婚（據八卦消息是傳出與Welch有染）；McVie夫婦宣告分居；而如同瘟疫般也讓Buckingham和Nicks決定分手。整個76年就在這種詭譎氣氛下渡過，甚至有流言傳出樂團即將拆夥。不過，他們都是有「三兩三」的稱職藝人，努力把私人感情挫折化為深刻創作，以絕佳默契呈現驚天動地的超級唱片「Rumours」（謠言，美式英文rumors）給樂迷，從「Rumours」專輯可看出他們把音樂才華發揮到極致。77年初推出後造成空前轟動，迅速攻頂，蟬聯專輯榜冠軍31週，銷售超過1800萬張之紀錄直到83年麥可傑克森的「Thriller」出現才被改寫。一年中將近有8個月時間雄據榜首，當然獲得年度最佳專輯葛萊美獎，也被滾石雜誌評選為百大搖滾專輯、70年代最經典的代表唱片。而同張專輯出現連續四首Top 10單曲，也是一項紀錄。

　　樂評有時喜歡比較「Fleetwood Mac」和「Rumours」孰好孰壞。普遍共識是後者延續了前者所打下的基礎，換言之，沒有「Fleetwood Mac」成功後帶來的豐沛資源和知名度，「Rumours」不會誕生。驚人的商業成就和專輯所表達鮮明、真摯的情感論述（有人說標題Rumours取得太好了，是對男女分手或樂團拆夥閒諧？還是誠實告解？），為唱片增色不少。正如Buckingham接受專訪時所說：「我們沒有刻意想把當時大家面臨的感情破裂情緒帶入歌曲中，它是這麼自然地發生。如果分手這個議題那麼貼近，無法漠視，那就讓痛處暴露給別人看吧！」「我想，把所有事實都攤在歌曲裡的作法，或許是大家對它感興趣的原因之一。」舉例來說，

Go your own way、**The chain**、**Dreams**等曲，以一種不尋常之「自傳式」文體來表現感情不睦的事實，極具說服力。

另外，「Rumours」非常巧妙地結合樂團中三位主要創作者不同的音樂風格和演藝能力。Buckingham藉由**Second hand news**、**Go your own way**展現了他的才智和吉他技藝；Christine以沙啞厚實之女中音唱出自創的**Don't stop**、**You make loving fun**，流露出對藍調搖滾仍有豐沛情感；透過**Dreams**、**I don't want to know**的歌聲，反應出Nicks那童稚天真和成熟性感交雜所產生的矛盾與複雜情緒。相形之下，雖然McVie和Fleetwood在創作上比較沒有貢獻，但是節奏組（貝士、鼓）的表現堪稱是整張專輯最精彩之處，對完美的五人聯手絕對有「提鮮」功效，就像好料理必須用高湯來調味一樣。

登峰造極後無以為繼，此宿命與老鷹樂團發行了「Hotel California」一樣。79年底所推出的兩張一套專輯「Tusk」，雖被評為Buckingham個人色彩太濃，但勇於實驗之意味和兩首特別的單曲**Tusk**（有當時少見的非洲民族風）、**Sara**令人印象深刻。到了82年「Mirage」、87年「Tango In The Night」專輯，則再度出現「Rumours」時代的風格，也證明他們寶刀未老，數首Top 20單曲**Hold me**、**Gypsy**、**Seven wonders**、**Big love**、**Little lies**等，讓人回味不已。

Buckingham於87年離團，鑽石陣容隨即瓦解，後補之人雖不乏名家，但已無昔日雄風。97年「謠言」五人組再度復合慶祝三十週年，仿傚老鷹樂團推出演唱會實況影音專輯「The Dance」（精選老歌重唱加新作，有CD、DVD），直衝排行榜首也轟動了歌壇。但我們相信這只是曇花一現的重聚，因為此種遊戲對這些老樂團來說，已不是頭一遭！

♪ 餘音繞樑

• Go your own way

Buckingham執筆、主唱，在激昂的鼓奏和吉他聲中，勇敢大聲唱出「各走各的路」。被樂評視為「佛利伍麥克」最具代表性的唯一搖滾佳作，滾石評選500大名曲 #119。

曾被94年電影Forrest Gump「阿甘正傳」所引用（見前文巴布席格介紹）。

• Dreams

Stevie Nicks譜寫、演唱，唯一熱門榜冠軍曲。

「Greatest Hits」Warner Bros./Wea，1990

「The Dance」Reprise/Wea，1997

- **Rhiannon (will you ever win)**

 由Nicks所作、性感深情演唱，樂團傾全力完美演出，Buckingham電吉他間奏
 及Christine和聲有畫龍點睛之效。會被樂評選入滾石500大歌曲，理由不外乎
 是樂團新組合、新曲風的紀念代表作，但我認為還不算完全轉型、留有些許藍調
 「遺跡」，可能才是雀屏中選的主因。

集律成譜

- 「Rumours」Island，1990。

 70年代的超級專輯，能不收藏嗎？

- 「The Very Best Of Fleetwood Mac」Wea/Reprise，2002。

 75至97年，雙CD、36首名曲精選。國內華納唱片公司熱誠推薦。

- 「Fleetwood Mac Greatest Hits」Warner Bros./Wea，1990。

 老樂迷可考慮買這張超值唱片，16首70、80年代經典好歌全收錄於一片CD。

The Floaters

Yr.	song title	Rk.	peak	date	remark
77	Float on ●	72	2(2)		推薦

七十年代靈魂放克樂團多如過江之鯽,雖不乏許多美聲黑人團體,但在激烈競爭下,能成為一片或一曲歌王已是值得欣慰的啦!

1977年成立於美國底特律市的The Floaters「飄浮者」合唱團,四名原創團員Charles Clark、Larry Cunningham、Paul Mitchell、Ralph Mitchell與大多數的黑人一樣,唱起歌來假音、低音、口白及和聲交互運用得宜,靈魂味十足。或許「占星學」是他們的共同興趣,各人分別以生日之太陽星座作為綽號,依序是Libra(天秤座)、Cancer(巨蟹座)、Leo(獅子座)、Aquarius(水瓶座)。

從77至79年只發行三張專輯,他們的歌被評為低俗且無特色,跳脫不了貝瑞懷特式「大男人沙豬」靈魂吟唱(見前文Barry White介紹)。不過,出自首張專輯的同名單曲**Float on**卻是紅遍大西洋兩岸的佳作,分別獲得英國冠軍及美國熱門榜亞軍、R&B榜冠軍。**Float on**會爆紅,除了旋律好聽外,最有趣之處在於他們四人各唱一段自己星座性格的「女人觀」,建議符合這種特質的女性與他們攜手漂流(float on)於愛情海。

「招式會用盡、花槍易生鏽」,即使靈魂樂才子Jonathan Murray於78年入團也無力回天,往後的歌只能勉強打入熱門榜中段班。

醫學上的專有名詞Floaters,是指一種視網膜病變—飛蚊症。

目 集律成譜

• 專輯「Float On」MCA,1995。右圖。
 Float on單曲版只有4'15",建議聽專輯收錄的長版本。

Foreigner

Yr.	song title		Rk.	peak	date	remark
77	Feels like the first time		31	4(2)	0618	推薦
77	Cold as ice		68	6		強力推薦
78	Hot blooded •		36	3(2)	0916	推薦
79	*Double vision* •		*88*	*2(2)*	*78/1118*	強力推薦
79	Head games		>100	14		
79	Dirty white boy		>100	12		
81	Urgent		37	4	09	額外列出
82	*Waiting for a girl like you* •		*19*	*2(10)*	*81/11-82/01*	額列/推薦
85	I want to know what love is •	500大#476	4	**1(2)**	0202-0209	額列/強推
88	I don't want to live without you •		38	2(2)	07	額列/強推

由各三名英美樂手所組成的樂團，對彼此成員來說互為「外國人」。而這支英美聯軍在70、80年代是最受歡迎的AOR搖滾樂團。

70年代末，搖滾樂進入所謂的「後龐克」休憩時期，此時的音樂除了節奏獨特的funk和disco舞曲外，其他大致都被歸類為中路流行搖滾（MOR）或新浪潮。而MOR有個類似稱號AOR「成人導向搖滾」，這派流行樂不乏調整曲風的資深藝人（如洛史都華、艾爾頓強、佛利伍麥克樂團等），新興歌手或團體中則以前文介紹過的比利喬、The Babys及本文主角Foreigner最具代表性。

四處旅居、曾參與多個樂團的英籍創作吉他手Mick Jones（非龐克樂團The Clash的同名同姓吉他手），遇見了前King Crimson鍵盤手Ian McDonald和鼓手Dennis Elliot，一拍即合決定組團。76年，在紐約市找到歌聲高亢宏亮、未有名氣的美國歌手Lou Gramm、貝士手Ian Lloyd等三人，取名Foreigner（對美國成員來說英籍團長Jones是外國人），樂團正式成軍。

大公司Atlantic看好「外國人」樂團的實力，簽下乙紙長年合約，而他們也沒讓東家失望。77年首張同名專輯「Foreigner」（唱片封面是六個人穿著復古大衣、提著皮箱站在鐵道旁的水彩畫像，滄桑漂泊之感覺令人喜愛莫名）一鳴驚人，獲得專輯榜#4（20名內60週，入榜時間長達兩年多），兩首創作單曲**Feels like the first time**、**Cold as ice**也是叫好又叫座。隔年，推出「Double Vision」專輯和

專輯「Double Vision」Atlantic/Wea，2002

「The Very Best...」Atlantic，1992

季亞軍單曲 **Hot blooded**、**Double vision**。延續一貫在搖滾吉他上添加精巧的鍵盤（鋼琴）編樂，柔化剛強曲風，於遍野disco聲中異軍突起，受到許多「中路」聽眾的肯定。79年專輯「Head Games」把風格作實驗性向純搖滾調整，雖然銷路不差（專輯榜第5名），但卻被視為失敗作品（Jones自己也承認），更嚴重是引發了路線之爭和樂團分裂的危機。

　　傾向前衛搖滾的McDonald覺得才華受到擠壓，80年在籌錄第四張專輯前與另一位美籍鍵盤手Al Greenwood雙雙離團。由「4」專輯獲得十週冠軍（熱賣五百萬張）及享譽國際的 **Waiting for a girl like you** 來看，「瘦身」後的四人團（貝士手在79年已由Roxy Music的Rick Wills頂替）並未因此一蹶不振，幕後樂團多了發揮空間，讓流行搖滾的音樂性更加豐富。**Waiting for a girl like you** 可算是告示牌排行榜史上最悲情的「大老二」名曲，從81年底連續10週亞軍（屈居奧莉維亞紐頓強的10週冠軍 **Physical** 之下），締造了不一樣的紀錄。

　　「外國人」樂團80年代的三首經典 **Waiting for a girl like you**、**I want to know what love is**（唯一冠軍及入選滾石500大名曲）、**I don't want to live without you**，再度印證了一個有趣理論─愈是搖滾的樂團唱起抒情歌謠愈有味道，也更令人激賞。

集律成譜

• 「Foreigner The Very Best...And Beyond」Atlantic，1992。

　16首名曲全收錄於一張CD裡，超值好唱片。

The Four Seasons , Frankie Valli

Yr.	song title		Rk.	peak	date	remark
62	Sherry		55	**1(5)**	0915-1013	額列/推薦
62	*Big girls don't cry*		*>100*	*1(5)*	*1117-1225*	額外列出
63	Walk like a man		24	**1(3)**	0302-0316	額外列出
64	Rag doll		24	**1(2)**	0718-0725	額外列出
67	Can't take my eyes off you	Frankie Valli	10	2	08	額列/強推
75	My eyes adored you •	Frankie Valli	5	**1**	0322	強力推薦
75	Swearin' to God	Frankie Valli	99	6		推薦
75	*Who loves you*		*>100*	*3*	*1122*	推薦
76	December, 1963 (oh, what a night) •		4	**1(3)**	0313-0327	強力推薦
78	Grease ▲²	Frankie Valli	11	**1(2)**	0826-0902	推薦

六十、七十年代以重唱及多部和聲見長的大多為黑人團體,「四季」則是少數白人翹楚,而主唱Frankie Valli那令人「凍未條」的高音更堪稱一絕。

　　The Four Seasons「四季」樂團及其主唱Frankie Valli,從50年代末期發跡到70年代結束,總共有27首Top 40(冠軍曲7首;冠軍週數21週,目前排名第16),唱片總銷售超過8500萬張。在60年代,是少數以優美多重和聲來與黑人擅長的流行doo-wop或R&B相抗衡之白人樂團,也曾和Beach Boys一同被譽為抵擋「披頭四入侵」的兩把利刃。樂團成員來自相同故鄉,從音樂風格和歌詞內容可看出他們代表大紐澤西地區義大利裔白人的生活習性、愛情觀以及替藍領階級發聲。而美國樂壇這種具有「地方特色」的曲風或藝人團體,另外兩個範例就是南加州孕育出Beach Boys;紐約長島住民則以聽比利喬的鋼琴搖滾為榮。

　　Frankie Valli本名Francis Stephen Castelluccio(b. 1937,紐澤西州),從小就愛模仿女歌手Sarah Vaughan等人唱歌。當他16歲歌唱風格定型(可能「變聲」不成?三個八度音階男高音)以及對和聲技巧之認知,可明顯看出受到一些爵士藍調歌手或抒情樂團如Dinah Washington、The Four Freshmen、The Modernaires的影響。53年,以藝名Frank Valley灌錄首支單曲,而會用Valley當姓是因為感念曾看過他表演並把他引荐給唱片公司的鄉村女歌手Jean Valley。

　　55年組了一個樂團名為Frank Valley & The Travelers,發行第三支單曲。

《左圖》「Anthology」Rhino/Wea，2001。最上者即是Frankie Valli。
《右圖》「Frankie Valli & The Four Seasons Greatest Hits Vol. 2」Rhino/Wea，1991。

接著與紐澤西的Variety Trio（成員是雙胞兄弟Nick & Tommy DeVito、Hank Majewski）合併為The Variatones樂團，後來改名The Four Lovers，推出了樂團首支Top 40單曲。從56至61年，在東北美地區表演並與多家唱片公司合作灌錄歌曲。而Frank本人和樂團經過多次「正名運動」（有人笑他改名次數不輸給玉婆伊莉莎白泰勒結婚的次數）及團員更替，最後拍板定案由Frankie Valli（回歸義大利文正統姓名寫法）、Tommy DeVito（b. 1937；吉他、和聲）、Nick Massi（b. 1937；貝士、和聲）、Bob Gaudio（b. 1942；鍵盤、第二主音）組成The Four Seasons「四季」合唱團，逐漸累積全國性知名度。

真正如虎添翼是因Gaudio加入以及與費城名製作人Bob Crewe合作。他們大部份的歌曲是由Gaudio譜寫，與Crewe共同依照樂團特色（如Valli之特殊高音）打造轟動一時的暢銷曲。首支單曲**Sherry**在62年秋登上王座蟬聯5週，年底**Big girls don't cry**和63年初**Walk like a man**也接著拿下冠軍，創下樂團第一首入榜單曲獲得冠軍且「連續」三首封王之紀錄，後來被傑克森五人組的四首所超越（見後文The Jackson 5介紹）。

從64年第4首冠軍曲**Rag doll**之後，樂團受歡迎指數逐漸下滑。表面理由是歌迷被披頭四及帶有社會自覺（或反戰）的搖滾樂所襲捲，但我個人認為他們那種一成不變曲風及老是圍繞在女孩、愛情上打轉之歌詞才是背離市場的主因。話雖如此，這幾年的唱片銷路還是不錯，十多首單曲也都有Top 10好成績，像是搖滾味較濃的佳作**Working my way back to you**（66年初#9）、翻唱爵士老歌

I've got you under my skin（66年底#9）等。67年，負責和聲編排的貝士手Massi離去，由Joe Long頂替。樂團進入潛隱期，賴以成名、講究合音的義裔白人doo-wop情歌已不復見。

早在65年Valli即以個人名義灌錄單曲，67年正式發行專輯「Solo」，出自專輯、由「雙Bob」（Crewe & Gaudio）所寫的**Can't take my eyes off you**進榜兩週即獲得亞軍、百萬金唱片。78年初，由尚未成名的勞勃狄尼洛（後來經常飾演義大利黑手黨老大）所主演之反戰名片The Deer Hunter，引用**Can't take my eyes off you**作為主題曲，當年我在台北西門町日新戲院看「越戰獵鹿人」時就對這首歌留下深刻印象。多年來，**Can't**曲被翻唱的次數也不少，分別有四種版本打入排行榜，91年Pet Shop Boys的重唱版讓六、七年級生認識這首歌。

67至74年，無論樂團或Valli個人（與 Gaudio密切合作，而 Crewe一直擔任製作人）都過得不順遂。原本待在一家專門出R&B唱片的小公司可能還有進一步發展，70年跳槽到大公司Motown也與老闆Gordy不合，算算將近七年光陰沒有一首Top 40歌曲。73年約滿離去，Valli、Gaudio、Crewe三人集資4,000美元「贖回」一首由Crewe和Kenny Nolan（見後文介紹）所寫的**My eyes adored you**（初稿原名**Blue eyes in Georgia**，經Valli修改），向各大唱片公司兜售。剛成立的Private Stock唱片如獲瑰寶，重新灌錄的**My**曲順利於75年初奪魁，成為Valli個人及該公司設立以來首支冠軍單曲。**My eyes adored you**後來收錄於Valli在Private Stock所發行的「Closeup」，專輯中另一首帶有輕快靈魂節拍的**Swearin' to God**「向天發誓」也獲得Top 10好成績。

印象中，台灣歌手張信哲在92年一張英文專輯裡有唱過**My eyes adored you**，情歌王子以其擅長的細膩高音來詮釋這首抒情小品還滿對味的。

Valli個人在排行榜的「光榮凱旋」，也帶動「四季」樂團，重返歌壇。加盟華納兄弟集團所發行的大碟「Who Loves You」，同名單曲**Who loves you**先拿下季軍，接著**December, 1963 (oh, what a night)**於76年初勇奪3週榜首，這支冠軍曲闊別了將近12年。繼「週末的狂熱」後，好萊塢掀起一股disco歌舞片熱潮，由貝瑞吉布為電影Grease「火爆浪子」（見後文）所寫的同名主題曲，交給Valli演唱。雖不清楚是否為他量身訂作？總之，Valli的高假音把這類比吉斯式靈魂disco歌曲發揮得淋漓盡致。雙白金唱片，Valli生涯最後一首冠軍曲。

80年代，Frankie Valli為聽障問題所苦，進行一連串的手術及復健。1990年

《左圖》**December, 1963**單曲唱片封面，摘自www.topmuzik.com.tw。

《右圖》「The Very Best Of Frankie Valli & The Four Seasons」Rhino/Wea，2003。

「四季」樂團榮登「搖滾名人堂」，而 Crewe 和 Gaudio 詞曲搭檔也在1995年被引荐進入「創作名人堂」。

♪ 餘音繞樑

• December, 1963 (oh, what a night)

「美好的一夜，就在63年12月，對我意義重大，永難忘懷⋯⋯多美的一夜，好棒的女人！」由輕快的套鼓和鋼琴前奏導引，Valli和Gaudio完美無瑕之高音重唱與和聲，堪稱是70年代流行搖滾經典代表作，樂團有史以來超完美演出。

94年被電影Forest Gump「阿甘正傳」所引用，再度發行之單曲唱片打進熱門榜（最高名次#14）。同一首歌前後在排行榜共停留54週，此紀錄後來被96年Los Del Rio的**Macarena**所打破。

☰ 集律成譜

• 「The Very Best Of Frankie Valli & The Four Seasons」Rhino/Wea，2003。上右圖。

收錄Frankie Valli和「四季」樂團最具代表性也最經濟的唱片，單片CD共20首經典好歌。

The Four Tops

Yr.	song title		Rk.	peak	date	remark
64	Baby I need your loving	500大#390	57	11		額外列出
65	I can't help myself (sugar pie, honey bunch)		2	**1(2)**	0619	額列/推薦
65	It's the same old song		83	5	0904	額列/強推
66	Reach out, I'll be there	500大#206	4	**1(2)**	1015	額列/強推
66	*Standing in the shadows of love*	*500大#464*	*>100*	*6*		額列/推薦
72	Keeper of the castle		>100	10		
73	Ain't no woman (like the one I got) •		60	4	0407	推薦
81	When she was my girl		>100	11(2)	1107	額列/強推

西洋音樂史上沒有一個冠軍級樂團像The Four Tops「頂尖四人組」一樣，四位好友組團唱歌超過40年不變，直到有人因病往生。這是他們足以自豪之處！

　　四名熱愛運動和歌唱的黑人青年Levi Stubbs（b. 1936）、Abdul "Duke" Fakir（b. 1935）、Lawrence Payton（b. 1938；d. 1997）、Renaldo "Obie" Benson（b. 1937；d. 2005），就讀於底特律一所高中，雖然他們常一起打球，但唱歌時卻分屬不同樂團。54年某夜，共同認識的一位女同學請求他們在朋友的生日舞會上唱歌。初次合作感覺不錯，隔日相約在Fakir家練唱，並決定正式進軍歌壇。先是用Four Aims這個名字在地方俱樂部表演，直到56年Chess唱片將之網羅。Chess音樂總監覺得他們的團名與The Ames Brothers太相似，於是大家同意把Aims改成Tops，終極目標（aiming）依然指向頂尖（top）。The Four Tops在60年以前，游走於各唱片公司，有小公司如Chess、Red Top，也有大財團Columbia，一直沒有灌錄好唱片的機會，所發行之單曲成績不甚理想。

　　60年前後，Berry Gordy Jr.正在籌設Motown，對「頂尖四人組」很感興趣，但人親（宣揚黑人流行音樂）土也親（公司設立於故鄉底特律）的觀念並未對他們發揮作用，依舊嚮往與白人大唱片公司合作。在來自紐約的CBS麾下又混了三年，還是紅不起來，眼看同梯的黑色藝人如馬文蓋、「奇蹟」合唱團（見後文介紹）、Mary Wells等與Motown一起成長，令人羨慕，要求重返懷抱。Gordy展現氣度，不僅給與豐厚的簽約金，在培養一年後讓公司當紅、剛替「至尊」女子合唱團打下江山的H-D-H創作三人組（見前文Diana Ross介紹）為他們製作唱片。64年底，

精選輯「Essential Four Tops」Hip-O，2000

73年專輯「Ain't No Woman...」MCA，1995

首支Motown單曲**Baby I need your loving**獲得排行榜#11。65年6月，冠軍曲**I can't help myself**（滾石500大名曲#415）終於出爐，開啟「頂尖四人組」在Motown Sound「摩城之音」時代輝煌的一頁。

　　CBS公司見到「頂尖四人組」成功，感嘆錯失「金雞母」，重新推出他們63年之前的歌。Motown聽到消息，催促H-D-H多為他們製作單曲，**It's the same old song**（歌詞沒特別意義，但歌名卻是譏諷CBS所推出的都是老歌）跟在首支冠軍曲後10週拿到第5名。影射別人最終也搞到自己，從66年以後多首暢銷曲如**Reach out, I'll be there**（英美兩地冠軍）、**Standing in the shadows of love**、**Bernadette**等，也被評為風格相近、了無新意的老式黑人搖滾。H-D-H因忠誠問題於68年離開Motown，由其他製作人接手所發行之單曲或專輯，都不如在60年代來得出色。72年，Motown為了擴大事業版圖進軍好萊塢，他們作出痛苦決定留在故鄉。轉戰多家唱片公司，70年代只有三首Top 20以內的歌曲，其中73年**Ain't no woman**是較柔和的R&B佳作。80年落腳Casablanca公司，也跟著唱起流行舞曲**When she was my girl**。

　　雖然「頂尖四人組」也被歸類成一般doo-wop或靈魂合唱團，但以男中音Stubbs為首的搖滾唱法，受到白人樂評青睞，四首60年代經典名作入選滾石500大歌曲，傲視所有黑人團體。

集律成譜

• 精選輯「Essential Four Tops」Hip-O Records，2000。

Frank mills

Yr.	song title	Rk.	peak	date	remark
79	Music box dancer ●	49	3	0505	

啟動舞者音樂盒後所傳來的簡單優美旋律，就像<u>法蘭克邁爾斯</u>所彈奏的流行鋼琴曲 **Music box dancer** 一樣，勾起多少兒時記憶。

Frank William Mills，加拿大人，1942年生於蒙特婁市。大學時主修樂理和作曲，是科班出身的鋼琴家、作曲編曲家、歌手。69年<u>邁爾斯</u>加入蒙特婁地方流行樂團The Bells，負責創作和鋼琴彈奏，偶爾也擔任主唱。

72年離團單飛，雖然翻唱Ricky Nelson的 **Poor little fool** 在加拿大頗受歡迎，以及創作單曲 **Love me, love me, love** 打入美國熱門榜（72年#46）。但嚴格說來<u>邁爾斯</u>早期之星路歷程不算順利，大部份人認為他「彈的比唱的好聽」。79年，Polydor唱片公司看上<u>邁爾斯</u>的作品 **Music box dancer**，認為這將會是排行榜一股清流。季軍作收、金唱片，是他終生最大的商業成就。在「吃重鹹」的搖滾和舞曲年代，電台DJ向來不喜歡播放演奏曲，特別是鋼琴小品。因此，<u>邁爾斯</u>後來的類似作品在熱門榜上頂多只有五、六十名。

至今仍活躍於美加地區，大家稱<u>邁爾斯</u>為「舞者音樂盒」先生。演藝事業以鋼琴演奏會為主，錄音室創作專輯不多，重新編曲彈奏流行歌或電影名曲的唱片倒是質好量豐。法國鋼琴王子<u>理查克萊德曼</u>與<u>邁爾斯</u>是同類型藝人，也曾彈過 **Music box dancer**。

「Music Box Dancer」Richmond/Cherry，2000

「Best Of... Happy Music」Macola，1994

Freddy Fender

Yr.	song title	Rk.	peak	date	remark
75	Before the next teardrop falls •	4	**1**	0531	
75	Wasted days and wasted nights •	26	8	08	

美 國德州因鄰近墨西哥，當地發展出一種用拉丁風格來唱鄉村藍調甚至搖滾的獨特樂派名為Tex-Mex Tejano，資深歌手<u>弗萊迪芬德</u>即是最佳代言人。

　　本名Baldemar Huerta（b. 1937，德州），墨西哥裔。從小跟隨父母務農，沒有受過正式教育，閒暇時的彈彈唱唱展現不凡歌藝。57年退伍後（三年海軍陸戰隊），在一個偶然機會進錄音室幫忙，錄音室老闆看上Huerta，灌錄拉丁版貓王名曲 **Don't be cruel**，在美墨交界地區滿受歡迎。接下來兩年，固定在地方俱樂部或「啤酒屋」表演，後來正式以藝名Freddy Fender進軍歌壇。據他表示，Freddy只是一個單純好聽的美式名字，而Fender則刻意借用著名的電吉他廠牌名。59年翻唱老鄉村歌曲 **Wasted days and wasted nights** 讓他的知名度大大提高，但因被控持械鬥毆及藏有毒品判刑兩年而中斷演藝事業。<u>芬德</u>出獄後沉寂了十年（作過技工、錄音師，回學校唸書），直到貴人Huey P. Meaux（美國南方音樂界傳奇人物）出現。Meaux為他製作、翻唱 **Before the next teardrop falls** 及重錄 **Wasted**曲，終於在75年鄉村和熱門榜大放異彩！

　　Before曲原本不被看好，但<u>芬德</u>卻很有自信認為他那夾雜拉丁語的R&B唱法，可以把這首鄉村歌曲唱「出界」，果然受到全美各電台DJ喜愛。可惜成功未能複製，後來的歌只在鄉村榜出頭。

集律成譜

• 精選輯「Freddy Fender Before The Next Teardrop Falls」Mca Special Products，1995。右圖。

G.Q.

Yr.	song title	Rk.	peak	date	remark
79	Disco nights (rock freak) ●	76	12		推薦
79	I do love you	99	20		

迪斯可風潮讓許多力求商業突破的靈魂樂團捨棄原本優勢,向「它」靠攏,然而不少團體在一曲成為舞池焦點後也就消聲匿跡了。

Jimmy Simpson 來自紐約 Bronx 音樂家族,姊夫和姊姊是60、70年代知名的創作、製作、歌唱二人組 Ashford and Simpson;哥哥 Raymond 後來曾加入 Village People(見後文介紹)。70年代末夥同幾位黑人好友,在一家以發行藍調、靈魂音樂為主的小唱片公司 Vigor 旗下,用 The Rhythm Makers 之名灌錄過單曲。78年跳槽到 Arista 公司,變更團名為 G.Q.(高品質 Good Quality 的縮寫),向 disco 市場進軍。79年發行首張專輯「Disco Nights」,同名主打歌 **Disco nights** 除了與時下 disco 舞曲一樣有強烈、適合跳舞的貝士節奏外,還具備了精彩的唱功和詞意,迅速在舞廳及排行榜上走紅。但緊接著推出的單曲和「G.Q. 2」專輯,聲勢則大不如前。

縱觀 G.Q. 合唱團之起落,印證了「水能載舟亦能覆舟」這句俗語。過度強調舞曲節拍讓歌唱的本質無法發揮,不過,翻唱 A Taste of Honey「蜜糖滋味」樂團的 **Boogie oogie oogie**(見前文介紹)和 **I do love you**、**Standing ovation** 等都可算是不錯的 disco「歌」曲。

專輯「Disco Nights」Bmg Int'l,1999

「G.Q.'s Greatest Hits」Thump Rds.,1998

Gallery , Jim Gold & Gallery , Jim Gold

Yr.	song title	Rk.	peak	date	remark
72	Nice to be with you •	14	4		
72	I believe in music	>120	22		額外列出

七十年代初有不少唱軟調歌謠或流行搖滾的業餘歌手,被唱片公司相中後便安排以樂團名義灌錄單曲唱片,能否在排行榜上留名,就看造化了!

　　Jim Gold(b. 1947,底特律市)從14歲開始玩吉他、學習作曲。71年,當他還是焊接廠工人時,與幾位音樂玩家組成Poison Apple樂團。在地方俱樂部表演期間,被Motown名樂師Dennis Coffey發掘,介紹給Sussex公司。身為新人,加上當時歌壇流行組團,唱片公司找來五名樂師以Gallery「畫廊」樂團名義發行首張專輯「Nice To Be With You」。其中由Gold自創的單曲 **Nice to be with you**,因清新脫俗旋律和獨特抒情搖滾唱法,受到廣大樂迷認同,獲得熱門榜第4名和金唱片,並被Cash Box「錢櫃雜誌」提名72年最佳單曲新人團體。

　　從72到76年,Gallery大多與知名藝人如彼傑湯瑪士、比利普里斯頓合作巡迴演出,沒有錄製專輯。不過,幾首翻唱單曲 **I believe in music**(Mac Davis作品,見後文介紹)、**Wonderful world**(60年代名曲)等,成績尚可。76年,Sussex結束營業,Gold轉移到別家唱片公司,以Jim Gold & Gallery及獨立歌手Jim Gold吉姆高德之名義繼續奮鬥。根據美國廣播業統計,至今播放 **Nice to be with you**的次數已超過百萬,共計5萬小時之airplay也是一項驚人紀錄。

「Nice To...You: Two On One」Sussex,2007

79年Jim Gold發行的個人專輯唱片封面

Gary Numan

Yr.	song title	Rk.	peak	date	remark
80	Cars	12	9	06	

當美國人還沉醉在disco舞池時，新浪漫電子合成音樂先驅者Gary Numan葛瑞紐曼以一首**Cars**吹起了「二度英倫入侵」的號角。

很難想像，畢業於文法學校的Gary Anthony James Webb（b. 1958，英國倫敦）竟然會對機械電子充滿興趣，並將之運用在音樂上。78年，組了一個樂團Tubeway Army，非主流小公司Beggars Banquet為他們發行兩張專輯和多首單曲，其中**Are 'friends' electric?** 於79年登上英國榜冠軍。此時，葛瑞的音樂明顯受到Kraftwerk和David Bowie大衛鮑伊之影響，而「魅力搖滾」之餘熱正是new wave「新浪潮」及new romantic「新浪漫」電子音樂的溫床。

79年起，開始嘗試電子合成音樂之創作與研發，而葛瑞所需要只是一台功能齊全的電子大鍵盤及錄音室。因此放棄了樂團，以藝名Gary Numan（自創姓氏Numan，有新人類的意思）發行個人唱片。頭兩張「The Pleasure Principle」、「Telekon」專輯叫好又叫座，單曲**Cars**打入美國熱門榜Top 10，著實讓老美嚇一大跳，直呼怎麼會有這麼新的音樂！雖然這種名為Synthpop（Synthrock）「電子合成流行搖滾」或industrial rock樂派的形成頗為複雜，不過樂評倒一致尊崇葛瑞紐曼為Synthpop的先師。

「The Pleasure Principle」Beggars UK，1998

「Premier Hits」Beggars UK，1997

Gary Wright

Yr.	song title	Rk.	peak	date	remark
76	Dream weaver •	37	2(3)	0403	推薦
76	Love is alive	9	2(2)	0807	推薦

古今中外演藝圈都一樣，想要成名，實力和機運同等重要。歌喉、唱腔均屬上乘的創作歌手葛瑞萊特，只在76年以兩首亞軍曲「編織了夢想」，頗令人意外！

Gary Wright（b. 1943，紐澤西州）有與生俱來的「藝人胚子」，自7歲起便以童星身份出現在電視及百老匯劇場，高中時擔任學生樂團的鍵盤手兼主唱，也嘗試作曲填詞。後來對心理學產生興趣，遠赴柏林讀大學，取得學位後仍無法忘情音樂，留在德國發展。67年，萊特與幾位美國朋友組成New York Times樂團，擔任英國知名搖滾團體Traffic的暖場工作。在一次北歐巡迴演唱期間，受到英國Island唱片公司老闆Chris Blackwell的賞識，帶他回倫敦，安排組一個新團。

從68至70年，以Spooky Tooth樂團之名在英國發行了數張專輯和單曲，成績平平，最終因故離開樂團。往後幾年常與成名藝人合作（如披頭四喬治哈里森），也旅居印度研究當地的民族音樂，因此，萊特在70年代的個人創作和歌唱風格屬於略帶東方神秘色彩之英式搖滾。

75年，萊特想要重返Spooky Tooth未果（因為樂團即將解散），美國華納兄弟公司適時伸出援手。年底，專輯「The Dream Weaver」將累積多年的創作能量一次爆發出來。除了兩首名副其實的亞軍佳作**Dream weaver**「織夢者」、**Love is alive**外，也因為唱片裡首次出現電子合成鍵盤配樂而受到樂評矚目。

集律成譜

• 精選輯「Best Of Gary Wright：The Dream Weaver」Rhino/Wea，1998。右圖。

Genesis

Yr.	song title	Rk.	peak	date	remark
80	Misunderstanding	71	14	08	推薦

若想透過70年代美國排行榜來認識Genesis「創世紀」是不切實際的！兩代主要靈魂人物以不同風格帶領樂團在搖滾樂史上走過一段風光歲月。

60年代末期，一種被稱為progressive/art rock「前衛或藝術搖滾」的樂派自英國興起，除了重量級樂團Pink Floyd「平佛洛伊德」外，「創世紀」也是其中翹楚。他們所代表的前衛搖滾有幾個共同特色─團員的創作能力和音樂造詣相當不俗，以超凡演奏技巧、獨特歌曲編排和意念新穎之舞台表演，呈現不一樣的搖滾樂。

67年，Peter Cabriel（b. 1950，倫敦；主唱）和高中同學Tony Banks（b. 1951；鍵盤手），夥同三位年齡相仿的好友組了一個學生樂團。經過兩年耕耘和多次改名，在樂團好友、作曲家兼製作人Jonathan King協助下，獲得大公司Decca的乙紙合約。1969年發行首張專輯「From Genesis To Revelation」（從創世紀到啟示錄），成績不盡理想，但展現出不同於一般英國搖滾團體的曲風，而由King所主導的團名Genesis（靈感來自專輯）也留了下來。隔年，轉投Charisma公司，推出第二張專輯「Trespass」，開始受到樂壇的注意。由於幾位團員的音樂底子都不錯，能在簡單、純樸妙音中流露出深厚功力及對搖滾的熱情，因此朝向技術型前衛搖滾路線走去也就不足為奇。

到了70年第三張專輯「Nursery Cryme」出版時，樂團已經歷過多次人員異動。第四任鼓手Phil Collins菲爾柯林斯（b. 1951，倫敦）入替，而吉他手也先後換人，但Cabriel仍是樂團的靈魂。新陣容在音樂風格上作出大膽嘗試─強勁節奏讓藝術搖滾中較儒雅柔情的一面更形彰顯；專輯曲目和歌詞經常以劇情方式演進，有別於一般搖滾樂貫用的手法。這可從72年深奧世故的「Foxtrot」專輯大獲成功看出來。接下來幾年，除了兩張備受樂評讚揚的藝術搖滾經典專輯「Selling England By The Pound」、「The Lamb Lies Down On Broadway」大賣之外，Cabriel也開始以怪異服飾、化妝或面具等手法，豐富舞台表演魅力，把「觀」眾帶入演唱會，將前衛搖滾推向更高的層次。

《左圖》1972年第三代團員照。左上二Phil Collins，左下二化妝者是Peter Cabriel。
摘自www.mitkadem.homestead. com。
《右圖》精選輯「Genesis Platinum Collection」Atlantic/Wea，2005。

　　75年Cabriel宣告離團，對於這個突如其來的變化，大家不免擔心「創世紀」是否就此一蹶不振。所幸，影響力日增的<u>柯林斯</u>適時接任「掌門」，以他高昂滄涼但隨和感性的歌聲，在隨後五年繼續帶領樂團闖蕩江湖。Cabriel個人的歌唱成績也很亮眼，現今致力於推廣世界民族音樂。

　　陣容變動對「創世紀」的音樂路線確實有影響。早期那種強調技巧和哲學觀之樂風，因愛用木吉他的Anthony Philips離隊而樸實味盡失；Cabriel單飛，又讓他所代表的「理性抽離藝術感」減弱；79年，吉他好手Steve Hackett告別，就像「壓垮駱駝的最後一根稻草」，古典味消失殆盡。留下Mike Rutherford、Banks、<u>柯林斯</u>三人的「創世紀」只好朝流行搖滾發展。80、81年精心製作的「Duke」、「Abacab」專輯為他們贏得一片叫好聲，也順利攻下美國市場。

　　踏入80年代，「創世紀」依然活躍，只不過<u>菲爾柯林斯</u>的個人表現凌駕樂團之上太多，他與<u>喬治麥克</u>是當時紅遍全球的兩大英國超級巨星。

集律成譜

- 「Genesis Platinum Collection」Atlantic/Wea，2005。
 三片CD套裝精選輯，40首歌收錄齊全。

George Benson

Yr.	song title	Rk.	peak	date	remark
76	This masquerade	69	10		強力推薦
77	The greatest love of all	>120	24	10	額列/推薦
78	On Broadway	55	7		強力推薦
80	*Give me the night*	*91*	*4*	*09*	推薦

又見一個自己沒唱紅而由別人唱出名號的例子，特別之處是「施與受一樣有福」在爵士藍調吉他手George Benson喬治班森身上發生。

86年，惠妮休斯頓唱「紫」了三週冠軍曲**The greatest love of all**，大家因而熟悉這首歌，相信少有人知道George Benson（b. 1943，匹茲堡市）才是原唱。同樣的，76年班森翻唱創作歌手Leon Russell的**This masquerade**「假面舞會」而聲名大噪，榮獲該年度葛萊美最佳單曲唱片獎。記得還有誰唱過嗎？卡本特兄妹（見前文Carpenters介紹）的版本也不錯，在台灣則有范怡文版。

回想起來，我未特別留意76、77年喬治班森在排行榜上的歌曲，直到78年**On Broadway**，那節奏特別的黑人藍調味令我著迷，當時並不知道曲中電吉他solo就是大師本人所彈。大學四年級開始接觸爵士樂，恍然發現班森原是橫跨爵士、節奏藍調及流行三領域的傑出吉他手、歌手，後來買了那張稱霸爵士和流行榜的經典專輯「Breezin'」，真是太棒了！難怪60年代他出道時以爵士吉他大師Wes Montgomery接班人態勢走紅爵士樂壇。70年代中期，班森在朋友鼓勵和唱片公司贊同下，開始嘗試「自彈自唱」，以作為一個歌手來說，成績尚可。76至88年，他那帶有靈魂、節奏藍調的唱法和曲風，於「流行」樂壇也留下許多足跡。與王牌製作人Quincy Jones合作**Give me the night**，是熱門榜名次最高（＃4）的作品。最佳歌唱專輯則為83年「In You Eyes」，有幾首輕快的歌如**Feel like making love to you**、**Lady love me (one more time)**，在熱門榜的成績都不錯。

班森唱歌有個很大的特色，喜歡在吉他solo時配以「人聲模擬樂器」，此舉見仁見智。我曾看過一份音樂雜誌的唱片評鑑，作者給與「Breezin'」專輯四星半之評價，並指出整張唱片最大敗筆是班森撈過界唱了**This masquerade**，不然可得滿分五顆星。我雖不贊同，但能理解樂評人是以專業古典、爵士眼光來苛責一位想

「Breezin'」Warner Bros./Wea，1990

「In You Eyes」Warner Bros./Wea，1990

唱流行歌曲的吉他手，套一句阿扁總統的名言：「有那麼嚴重嗎？」

　　This masquerade各種版本在編曲上流行爵士味都很濃，卡本特版有一段間奏可作為初級爵士鋼琴的經典教材。

餘音繞樑

- **This masquerade**

 推薦「Breezin'」專輯中8'03"的完整版。

- **On Broadway**

 最好是精選輯「The Best Of George Benson」中所收錄之78年專輯版。

集律成譜

- 專輯「Breezin'」Warner Bros./Wea，1990。
- 「The Best Of George Benson」Warner Bros./Wea，1995。

 多首喬治班森打進排行榜所「唱」的歌，搭配以藍調電吉他彈奏為主的「Breezin'」專輯，可算是「全收錄」。

- 「Very Best Of George Benson：The Greatest Hits Of All」Wea Int'l，2004。

 這張華納唱片發行、名為「喬治班森-暢銷經典」的精選輯也可以買。可惜因收錄曲目過多、時間受限，**This masquerade**被腰斬成3'20"；**On Broadway**則是78年在洛杉磯演唱會的Live版，非原單曲或專輯版。

George Harrison

Yr.	song title	Rk.	peak	date	remark
71	*My sweet Lord/Isn't it a pity* •	*31*	*1(4)*	70/1226-0116	強力推薦
73	Give me love (give me peace on Earth)	42	**1**	0630	
79	Blow away	>100	16		推薦
81	All those years ago	74	2(3)	07	額列/推薦

才華和光芒老是被掩蓋，選擇作個沉默的小老弟。但披頭四解散後成員各奔前程時，最先獲得美國排行榜冠軍肯定的卻是喬治哈里森。

George Harrison喬治哈里森（b. 1943，英國Liverpool；d. 2001）就讀利物浦專校時與保羅麥卡尼是同學，當時麥卡尼和約翰藍儂正打算重建藍儂手創的業餘樂團The Quarrymen，於是力邀哈里森加入。經過更改團名和人員異動，當林哥史達於62年替換原鼓手後，世人所熟知的The Beatles正式成軍。披頭四成員各自在70年代都有不錯的發展，可詳見後文John Lennon、Paul McCartney和Ringo Starr相關介紹。

身為搖滾樂團的主奏吉他手，哈里森卻表現得靦腆、沉靜。相較於其他團員，沒什麼話題也沒受到太多注目，人們常稱他是「沉默的披頭」。會如此，除了年紀最小、個性使然外，鋒芒被搶盡，讓他帶著鬱卒心情默默為樂團奉獻可能才是主因。在披頭四最風光的歲月（63-69年），藍儂和麥卡尼雖為主要的詞曲創作人，但哈里森也寫了不少好歌，只是每張專輯被選用一或兩首並擔任主唱而已。更甚是，連吉他彈奏技法及歌曲詮釋都經常受到麥卡尼「指點」，強烈要求依照麥卡尼或樂團的意思處理。難怪哈里森回憶說：「大家對灌錄我的作品總是認為那裡不對勁？到後來連我自己都覺得怪怪的！」哈里森於披頭四時期較知名的作品和演唱有**Don't bother me**、**If I needed someone**、**Love you to**、**Taxman**、**Within you without you**、**While my guitar gently weeps**、**Here comes the Sun**、**Something**…等。

哈里森是西方搖滾界少數涉獵印度音樂的先驅，透過朋友介紹，從65年起受教於印度西塔琴大師Ravi Shanker。60年代後期的一些作品如**Norwegian wood**「挪威的森林」、**Hare Krishna mantra**明顯受到印度音樂之影響，進而

「The Best Of」Capitol，1990

「Best Of Dark Horse 76-89」Wea，1989

也讓披頭四的搖滾樂多樣化了起來。受到這個啟蒙，哈里森終身侍奉印度教，在70年代曾發起慈善活動，為飽受印巴戰火波及的孟加拉進行募款，救助無辜災民。

　　從69年錄製「Get Back」（後來名為「Let It Be」）專輯時，披頭四就沒有公開露面過，貌合神離的自行偷跑動作不斷（如藍儂和小野洋子組團、麥卡尼推出個人單曲）。70年正式宣告解散，團員紛紛出擊，哈里森率先在年底以7週冠軍專輯「All Things Must Pass」和冠軍雙單曲 **My sweet Lord/Isn't it a pity** 跌破大家的眼鏡。可是69年未推出之舊作 **My sweet Lord** 被控涉嫌抄襲63年The Chiffons冠軍曲 **He's so fine**，結果官司打輸（滾石雜誌遴選為500大歌曲#454有平反的意味），消沉了好一陣子。直到73年第二首美國熱門榜冠軍曲 **Give me love** 出現，讓他重拾信心，75年手創Dark Horse唱片公司，一展鴻圖。70年代後期，哈里森的歌已有流行風味。收錄於81年專輯「Somewhere In England」中為悼念藍儂的 **All those years ago**，是一首輕快但溫馨感人的佳作。除了音樂外，哈里森也對電影有興趣，79年設立一間電影公司，製作了幾部還可以的片子。

　　2001年11月30日，因腦部腫瘤轉移而英年早逝。2004年，喬治哈里森這位「沉默的披頭」繼約翰藍儂和保羅麥卡尼之後榮登「搖滾名人堂」。

集律成譜

- 「The Best Of George Harrison」Capitol，1990。
- 「Best Of Dark Horse 1976-1989」Warner Bros./Wea，1989。

George McCrae , Gwen McCrae

Yr.	song title		Rk.	peak	date	remark
74	Rock your baby		38	**1(2)**	0713-0720	推薦
75	Rockin' chair	by Gwen McCrae	>100	9		

與 其爭論74年夏天接連兩支冠軍曲何者是第一首disco舞曲，還不如正視這兩首同樣源自靈魂和哈梭的歌曲對後來disco舞池音樂之啟發。

　　George McCrae喬治麥奎（b. 1944，佛羅里達州）是天生的歌唱好手，無論是當學生還是作兵（四年海軍）都不忘組團唱歌。67年退伍，Gwen加入他的合唱團，半年後兩人結婚，改以二重唱在Alston（後來的T.K.）公司旗下發行幾首單曲。70年代初期，麥奎曾棄歌返校，到法學院唸書並專心經營老婆Gwen McCrae的個人歌唱事業。不過，幾年後還是「技癢難耐」，回去T.K.唱片尋找機會。

　　超級「天團」KC & The Sunshine Band（見後文介紹）未組成之前，Harry Wayne Casey（KC）和Richard Finch在T.K.公司任職樂師、錄音師。當時兩人曾花了45分鐘和15美元（吉他手的鐘點費，貝士、鼓、鍵盤自己來）錄好一首輕快動聽的自創演奏曲demo帶，未填上歌詞是因為想像中的那種靈魂高音他們都唱不上去。過了幾天，麥奎閒逛到錄音室，被老闆叫進來錄唱，沒想到這首名為 **Rock your baby** 單曲竟然接在Hues Corporation的 **Rock the boat**（見後文介紹）之後拿下冠軍。**Rock your baby** 不僅有驚人的商業成就（英國及歐洲多國冠軍、銷售超過千萬張），還被滾石雜誌選為年度最佳單曲，搖滾樂評視之為disco的領導者，可見其重要性。另外，讓人感到相當有趣，早年這些「疑是」disco音樂的歌名大多帶有rock字眼。

集律成譜

- 「George McCrae Latest & Greatest Hits」
 Empire Musicwerks，2005。右圖。

Gerry Rafferty

Yr.	song title	Rk.	peak	date	remark
78	Baker street ●	26	2(6)	0623-0730	強力推薦
78	Right down the line	>100	12		強力推薦

帶有愛爾蘭反叛血統的民謠搖滾詩人 Gerry Rafferty 傑瑞洛佛堤，當他以一首 70 年代最著名的「大老二」歌曲稱霸英美電台時，卻婉拒到美國公開表演。

Gerard Rafferty（b. 1947，蘇格蘭 Paisley）的父親是愛爾蘭人，雖有聽障問題，但依然愛唱歌。來自老爸的愛爾蘭民謠、反抗歌曲及天主教讚美詩，對洛佛堤的音樂和創作風格有重大影響。

早年賣藝於倫敦地鐵，賺取非法又微薄的生活費，而這幾年作為街頭藝人之體驗和觀察，在他後來的作品中經常出現。68 至 78 年間，曾加入知名歌手的樂隊，也自組過樂團，在英國小有名氣。但因 75 年樂團解散前後，人事及版權的訴訟不斷，阻礙了歌唱事業發展好幾年。78 年推出震驚英美歌壇的專輯「City To City」，拿到美國排行榜冠軍。主打歌 **Baker street**，因有發人深省的歌詞（描述大都市居民之冷漠和不快樂）、令人難忘的旋律及絕佳配樂（眾所公認之經典編曲和薩克斯風演奏），在一遍 disco 聲中廣受電台 DJ 讚許與播放。可惜「踏到鐵板」，屈居安迪吉布 7 週冠軍 **Shadow dancing** 之下（**Baker** 曲不是唯一受害者，見前文 Chuck Mangione 介紹），連續 6 週抱著「大老二」。但由 **Baker street** 常被後人翻唱或電影引用（如 97 年 Good Will Hunting「心靈捕手」）次數之多，可見其重要價值。同年，另一首描述愛情的動聽歌謠 **Right down the line**，雖只打進熱門榜 Top 20，但也是值得強力推薦的佳作。傑瑞洛佛堤那類似披頭四保羅麥卡尼、帶有蘇格蘭風的流行搖滾，令人喜愛莫名。

集律成譜

• 精選輯「Gerry Rafferty：Baker Street」
 EMI Gold Imports，2002。右圖。

319

Gilbert O'sullivan

Yr.	song title	Rk.	peak	date	remark
72	Alone again (naturally) ●	2	**1(6)**	0729-0819, 0902-0909	強力推薦
73	*Clair* ●	72	2(2)	*0106*	推薦
73	Get down ●	66	27		

在 搖滾狂潮、嬉痞運動的全盛時期，一首以第一人稱方式、描述失去父母時孤獨絕望之落寞感受的抒情經典 **Alone again**，格外顯得脫俗耀眼。

Gilbert O'sullivan 吉伯特歐蘇利文本名 Raymond Edward O'sullivan，1946年生，愛爾蘭人。十三歲時全家遷居英國，後來就讀藝術學院，但他的音樂養成與學校無關，是業餘玩家。由於受到披頭四影響和崇拜百老匯大師 Cole Porter，歐蘇利文開始嘗試創作，後來毅然決定放棄所學的 graphic design 工作，投入音樂這條不歸路。名不見經傳的新人想要引起大家注意，非得標新立異不可？當時英國演藝界知名經紀人 Gordon Mills，聽過 demo 帶和看到自傳所附的照片，對這小子留下深刻印象。那是一張刻意設計的相片，滑稽之服裝、皮靴、帽子和髮型（馬桶蓋），活像年輕、沒留小鬍子的卓別林（下頁左圖）。71年 Mills 成立 MAM 唱片公司，將歐蘇利文網羅旗下，推出首張專輯「Nothing Rhymed」，並以這個奇特造型受到英國大眾的喜愛。

根據歐蘇利文回憶，他很不能接受老闆將他的名字改為 Gilbert 吉伯特（頗有大丈夫行不改名坐不改姓的氣魄）。從 Mills 曾將一位來自威爾斯的歌手（藝名 Tommy Scott）和本名 Arnold George Dorsey 的朋友，塑造成國際巨星湯姆瓊斯及英格伯漢普汀克來看，的確有其獨到之「藝人命名」功力。除了會取名，Mills 對造型設計也有一套。72年4月 **Alone again(naturally)** 在英國獲得排行榜季軍後，Mills 決定推他進軍美國，留起長髮、穿上 T 恤和牛仔褲，以大學生形象（類似我們的校園民歌創作歌手）與老美見面，果然一炮而紅。**Alone again** 進榜5週即登上王座，共獲得6週冠軍，年終排行榜名次超越當世名曲唐麥可林的 **American pie**，榮獲「榜眼」。

同年，歐蘇利文以 Mills 的小女兒為題材寫了 **Clair**，這也是抒情佳作，12月拿

專輯「Himself」JVC Japan，2001

「The Best Of」Rhino/Wea，1991

下亞軍（英國榜冠軍）。73年還有一首比較輕快、搖滾的進榜單曲 **Get down**，成績則不如他的抒情曲。74年以後，因為與 Mills 有利益及合約糾葛而纏訟法庭多時，加上他拒絕向流行低頭，從此消失於美國排行榜。據聞，至今偶爾還有演唱，在澳洲及日本還滿紅的。

餘音繞樑

• Alone again (naturally)

動人旋律、清新嗓音、木吉他和鋼琴之簡單伴奏，平鋪直敘地唱出傷感詞意，讓那落寞更加突顯。以下摘錄（略為修改）「安德森之夢」網站的歌詞翻譯。

「回首過往的年歲，往事歷歷在目，記得父親去逝時，我哭了！不想刻意去遮掩淚水。我的母親在六十五歲那年，上帝讓她的靈魂安息！但她始終無法明白，她唯一愛過的人為何會被奪走？留下一個人心碎難過的活著。無視於我對她的鼓勵，從此不發一語！」「她也走了之後，我整天哭了又哭……再次孤獨，自然地！再次孤獨，自然而然地！」

從歌詞來看，大家可能會認為是創作者的親身經歷，才有如此深刻感受。非也！歐蘇利文說他從不上教堂、與父親關係不良（父親身故時並未流淚）、寫歌時母親健在，有趣吧！

集律成譜

• 「The Best Of Gilbert O'Sullivan」Rhino/Wea，1991。

Gino Vannelli

Yr.	song title	Rk.	peak	date	remark
79	*I just wanna stop*	75	4	78/12	強力推薦
81	Living outside myself	34	6	05	額列/推薦

非迪斯可音樂很難在美國排行榜立足的70年代晚期，由Vannelli兄弟所打造之抒情搖滾經典 **I just wanna stop**，是一匹令人懷念的「黑馬」。

擁有義大利血統的Gino Vannelli季諾范尼里（b. 1952，加拿大蒙特妻）生於音樂世家，父母是爵士大樂團時代（Big Band Era）的音樂家和歌者。年幼時曾學習打鼓，對節奏非常敏感，中學組過樂隊，老哥Joe擔任鍵盤手。雖有爵士、古典樂的基礎，但受「摩城之音」影響讓季諾朝流行歌手發展。

季諾在加拿大McGill大學主修音樂創作理論，畢業後遠赴美國洛杉磯闖蕩。73年與A&M唱片公司簽約，發行首張個人專輯。往後平均每年出一張唱片，成績尚可，大多在專輯榜中段班。至於單曲部份，名次最佳是74年獲得熱門榜 #22 的 **People gotta move**。

這段時間，Joe 陪著季諾在美國歌壇一起奮鬥，大多數的錄音作品均由Joe負責鍵盤演奏和編曲。70年代中期，電子合成樂器尚未普及，當時Joe經常使用追加錄音之方式增加多種音效，讓歌曲的音樂性更豐富多變、華麗悅耳。集大成者是出自78年專輯「Brother To Brother」的單曲 **I just wanna stop**，季諾也因這首近乎「叩關」之殿軍曲榮獲78年葛萊美獎提名。雖沒得獎，但兄弟倆在祖國加拿大卻是「獎聲」連連，70、80年代許多歌唱、編曲甚至錄音獎項通通抱回家。由於魁北克省的第一官方語言是法文，季諾也出了一些法語歌曲唱片，滿特別又浪漫！

集律成譜

• 「Gino Vannelli The Ultimate Collection」
 Universal Int'l，2004。

Gladys Knight & The Pips

Yr.	song title	Rk.	peak	date	remark
71	If I were your women	90	9	02	
71	I don't want to do wrong	>100	17		
73	Neither one of us (want to be the first to say goodbye)	45	2(2)	0407-0414	推薦
73	*Midnight train to Georgia* • 500大#432	49	*1(2)*	*1027-1103*	強力推薦
74	I've got to use my imagination •	41	4(2)	01	推薦
74	Best thing that ever happened to me •	34	3	0427	推薦
74	On and on •	69	5		
74	I feel a song (in my heart)	>100	21		
75	The way we were/Try to remember	53	11		推薦

來 自亞特蘭大的黑人兄弟姊妹，以具有地方特色之R&B靈魂樂和精彩的舞台表演風靡全國，招牌歌曲 **Midnight train to Georgia** 令人回味無窮。

Gladys Knight 葛萊迪絲奈特（b. 1944，喬治亞州亞特蘭大）長相甜美可愛，四歲時初次登台唱歌，跟著父母的福音合唱團到處表演。在母親的鼓勵和訓練下，參加電視節目新人歌唱大賽，以演唱納京高的 **Too young** 獲得第一名及2,000美元巨額獎金，當時年僅7歲。1952年，家族為其兄長 Merald "Bubba" 舉辦10歲生日宴會，一堆小朋友輪番上陣表演才藝，自娛娛人好不熱鬧！事後，有位大表哥建議葛萊迪絲、Merald、姊姊 Brenda 和兩位表兄，以當天唱歌的模式組團向演藝圈進軍，並願意借用他的綽號 "Pip"（水果的種子；電台報時嗶嗶聲）作為團名。

50年代中後期，未成氣候的 The Pips 合唱團，大多只在喬治亞州作半職業表演。59年，Brenda 和一位表哥各自因結婚而離團，另外兩名表兄弟適時補入。61年，為某音樂圈朋友灌錄歌曲 **Every beat of my heart**，該仁兄拿 demo 帶向 Vee Jay 唱片公司兜售，結果獲得青睞及乙紙合約。The Pips 首支單曲（重新製作錄音）一鳴驚人拿下R&B冠軍和熱門榜#6。隔年初，推出第二首 Top 20 單曲時，表兄弟 Langston George 離去。為突顯小妹的金嗓和R&B唱腔，留下的三位大哥專心作個稱職男和聲，將團名改為 Gladys Knight & The Pips。

正想力圖振作時，奈特也跑去結婚生小孩。暫時失去女主唱的 "The Pips" 沒讓

復刻冠軍專輯「Imagination」Pair，1991　　　　「Essential Collection」Hip-O Rds.，1999

自己閒著，繼續亮相表演。兩年過去，年輕媽媽為了養家活口還是得出來唱歌，之後幾年，仰賴「走透透」之大小巡迴表演維持收入。她們的現場演唱除了歌曲好聽外還有精彩內容，像是請芭蕾舞師設計獨特的舞步 fast-stepping（演唱會賣點）以及與台下聽眾之互動過程等，贏得不少好口碑。

　　1966年，被如日中天的 Motown 公司收編。資料提及一件與 The Jackson Five（見後文介紹）有關的小故事—大家都以為傑克森兄弟是由黛安娜蘿絲所引荐提攜，其實奈特才是 Motown 所有藝人中最早（67年）向老闆 Gordy 建議，以其童星背景看好這群來自印地安那州的大小朋友。或許因為是新人，說話沒啥份量，總之 Gordy 不太情願採納她的意見。67年，製作人 Norman Whitfield 寫了 **I heard it through the grapevine**，找來四組不同歌路的 Motown 藝人灌錄以供 Gordy 挑選。Gladys Knight & The Pips 所唱的版本是唯一被排除在名單外，慶幸 Whitfield 有所堅持讓她們的版本先發行。在奈特絕妙且充滿活力的靈魂唱腔及 The Pips 多重 doo-wop 式和聲之下，不負「眾」望拿到 R&B 榜 6 週冠軍和熱門榜亞軍，唱片狂賣 250 萬張，這是當時 Motown 的最佳紀錄。「摩城一哥」馬文蓋（見後文介紹）同時錄唱的版本於一年後推出，雖然在 68 年底獲得熱門榜 7 週冠軍，令人不解的是 Motown 在急什麼？

　　由上述這些小事可以看出奈特兄妹在 Motown 公司其實並不愉快。72年底，Motown 時期最後一首單曲 **Neither one of us**，可惜又是欠缺臨門一腳的雙週亞軍曲（R&B 榜依然冠軍）。不過，葛萊美獎倒是給與肯定，生平第一也是唯一座最佳「流行」演唱團體獎到手。

73年初，投靠有東岸（紐約）背景的Buddah公司，立刻發行一張R&B佳作「Imagination」，獲得專輯榜冠軍及百萬金唱片。專輯收錄三首名列前茅的單曲，中快板R&B經典 **Midnight train to Georgia**「往喬治亞的午夜快車」叫好又叫座，為她們拿下嚮往已久的熱門榜冠軍及73年度第二座葛萊美獎（最佳R&B演唱團體）。**Midnight train to Georgia** 原是作者Jim Weatherly與朋友在午夜討論到休士頓打拼的計畫，帶點流行鄉村味，定歌名為 Midnight plane to Houston。Weatherly在亞特蘭大的友人經他同意修改歌名和部分歌詞，交由Cissy Houston（惠妮休斯頓的母親）灌唱。後來，這首R&B版「新」歌輾轉賣到Buddah公司。

接連下來三張專輯都有不錯的成績，其中由靈魂樂鬼才Curtis Mayfield（見前文介紹）製作之同名電影Claudine原聲帶，評價很高，主題曲 **On and on** 打進熱門榜Top 5。另外，75年一首翻唱芭芭拉史翠珊的名曲 **The way we were**，帶口白、R&B味，還頗有趣的！

70年代末期，因合約問題，奈特和The Pips被迫分開各自灌錄唱片，聲勢大幅滑落。訴訟解決後，雖然又可以在一起唱歌，但直到88年樂團解散前，大多只能在R&B榜上見到她們的蹤跡。

1996年，光榮進入「搖滾名人堂」。1998年，R&B基金會頒發終生成就獎。

♫ 餘音繞樑

• **Midnight train to Georgia**

集律成譜

• 「Gladys Knight & The Pips Gold」Hip-O
Records，2006。右圖。
最新精選輯，雙CD、39首歌，完整收錄各時
期的代表作。

GLADYS KNIGHT & THE PIPS | GOLD

Glen Campbell

Yr.	song title	Rk.	peak	date	remark
70	Honey come back	>100	19		額列/推薦
75	Rhinestone cowboy •	2	**1(2)**	0906-0913	推薦
76	Country boy	100	11		
77	Southern nights •	22	**1**	0430	強力推薦

美國鄉村音樂有其獨特的封閉性，若沒有像 Glen Campbell 這類將流行旋律灌入西部鄉村的領袖人物，很難得到其他國家歌迷之喜愛和認同。

Glen Campbell（國內習慣譯名為葛倫坎伯），1936年生於阿肯色州 Delight 市。從小愛玩吉他，加上學生時代參加樂團而有穩健的台風和表演經驗，高中畢業兩年後，懷著夢想前往洛杉磯發展。10年間，坎伯憑藉爐火純青的吉他技巧和中肯的鄉村唱腔，成為當時西岸錄音室最忙碌的樂師。不少大牌藝人團體如狄恩馬丁、The Monkees、貓王等指定要他跨刀錄製唱片，也曾參與 Beach Boys 的巡演。

這些豐富經歷，讓坎伯獲得 Capitol 公司合約以及發行個人歌唱作品的機會。67年，遇見了年僅21歲的創作新秀 Jimmy Webb；翻唱 **By the time I get to Phoenix**（67年#26；滾石500大名曲#450）、**Gentle on my mind**（68年初#39）而在67、68年葛萊美獎大放異采，這兩件事改變了他的一生。

由 Webb 所作、原唱 Johnny Rivers 的 **By the time I get to Phoenix**，坎伯聽似沉靜平淡的詮釋，讓描述一位男子不告而別、離開愛人之情景更顯哀傷落寞，勇奪67年最佳流行男歌手、68年最佳專輯葛萊美獎。翻唱 John Hartford 譜寫、演唱的 **Gentle on my mind**，也拿下68年最佳鄉村男歌手和最佳鄉村唱片葛萊美獎。68年起，與 Webb 正式合作，加上製作人 Al DeLory，成為最具號召力的「金三角」。不少暢銷曲陸續出爐，像是 **I wanna live**（生平第一首鄉村榜冠軍）及熱門榜 Top 20 的 **Wichita lineman**（滾石500大名曲#192）、**Galveston**、**Honey come back** 等。歌唱界的風光，招來影視圈邀約，跨足主持綜藝節目也拍過幾部西部片。或許是蠟燭兩頭燒，電影不賣座、節目停播，導致「本業」也受到衝擊。酗酒、毒癮纏身，人生面臨重大低潮。

1974年，作曲家 Larry Weiss 灌錄自己的作品 **Rhinestone cowboy**，受到

「The Collection 62-89」Razor & Tie，1997

「20 Greatest Hits」Hammond，2000

不少DJ喜愛，但卻打不進排行榜。隔年，坎伯重新灌錄的版本竟然為他拿下生平第一首熱門榜冠軍和三冠王（加上鄉村榜、成人抒情榜），開創了歌唱事業第二春。當時，這首「假鑽牛仔」在台灣也紅的不像話，街頭巷尾處處可聞，算是一首成績優異的「芭樂歌」。此外，出自同張專輯的**Country boy**亦為一首鄉村流行佳作。

　　70年代中期優於60年代的輝煌成就，再度證明葛倫坎伯是選歌、翻唱高手。77年流行和鄉村雙料冠軍**Southern nights**讓這股氣勢達到巔峰，成為真正享譽國際的鄉村巨星。細心的讀者或許從本書字裡行間發現筆者個人並不喜好鄉村音樂，難得強力推薦的歌原來是美國南方爵士藍調樂界大師Allen Toussaint之作品。YouTube網站有Toussaint自彈自唱**Southern nights**的珍貴影片。

　　80年代之後，音樂大環境的改變讓老藝人紛紛退燒，轉往純鄉村音樂和幕後發展。雖然沒有三度發光，但也是今後輩敬重的鄉村、福音歌手。2005年，年屆七十，終生成就獎無數，光榮進入「鄉村音樂名人堂」。

♪ **餘音繞樑**

● **Southern nights**
　輕鬆的藍調節奏搭配班卓琴及女和聲，是最沒「鄉村味」的鄉村歌曲。

集律成譜

● 「The Glen Campbell Collection 1962-1989」Razor & Tie，1997。
　喜歡鄉村音樂的朋友，這套雙CD、40首歌精選輯就夠了。不然，買本頁上右圖「Glen Campbell 20 Greatest Hits」Hammond，2000比較經濟實惠。

Gloria Gaynor

Yr.	song title	Rk.	peak	date	remark
75	Never can say goodbye	71	9		推薦
79	I will survive ▲²	500大#489 6	**1(3)**	0310-17, 0407	強力推薦

成千上萬首disco歌曲中唯一有正面詞意之經典作品，由奮鬥多年的黑人女歌手詮釋出來，還真是「十年寒窗無人問一舉成名天下知」。

　　Gloria Gaynor葛蘿莉亞蓋納（本姓Fowles；b. 1949，紐澤西人）天生一付金嗓，從小立志當歌星。由於音域寬廣，模擬爵士或流行男歌手唱歌也維妙維肖。在美國東岸音樂圈打拼數年（65年即灌錄過單曲），直到71年自組City Life樂團在紐約表演時，被經紀人Jay Ellis相中，與Columbia公司簽下合約，推出單曲 **Honey bee**，但沒有成功。

　　換到Polydor唱片公司，於75年發行首張專輯「Never Can Say Goodbye」（由Meco製作，見後文介紹）。除了翻唱71年The Jackson 5傑克森五人組名曲 **Never can say goodbye**一鳴驚人外，更因整張唱片A面是由三首歌（**Honey bee**、**Never can say goodbye**、The Four Tops「頂尖四人組」的 **Reach out, I'll be there**）串成19分鐘不間斷之舞曲（在75年算是創舉），受到「國際迪斯可DJ協會」肯定，封蓋納為75年Disco Queen「迪斯可皇后」。可惜，競爭者眾，殊榮維持不久，往後幾年都是唐娜桑瑪（見前文介紹）的天下。

　　76年，在某次歐洲巡迴演唱時，不慎跌下舞台而傷到了脊椎，歌唱事業受到影響。78年底開刀後，加入製作二人組Dino Fekaris和Freddie Perren團隊，推出新作「Love Tracks」。相同戲碼再次上演，專輯A面主打歌曲**Substitute**叫好不叫座，而蓋納上電台宣傳時經常推薦B面的**I will survive**。沒想到聽眾反應奇佳，唱片公司緊急發行單曲唱片，最後在電台DJ強力播放下，把**I will survive**送上英美排行榜冠軍、雙白金以及唯一屆年度最佳disco歌曲葛萊美獎（79年葛萊美新增獎項，後來廢止），可謂揚眉吐氣、名利雙收。

　　蓋納曾說之所以喜歡**I will survive**「我會活下去」有兩個理由：首先是歌名對她而言，有大手術後存活下來以及重返歌壇之意；另外，很難想像兩個大男人

《左圖》 「Gloria Gaynor I Will Survive: The Anthology」Polydor/Umgd，1998。
《右圖》 「Gloria Gaynor All The Hits Remixed」Dance Street Germany，2006。

（Fekaris和Perren）竟然會寫出如此激勵女人心的好歌。在鋼琴及近乎清唱的導引下，隨著動感節拍，我們聽到一位受冷血男友玩弄之女性，如何自感情創傷中堅強站起來的故事。這首經典之作當然受到好萊塢製片群青睞，太多電影正式或間接引用，如2000年的The Replacements「十全大補男」、Coyote Ugly「女狼俱樂部」…等。最有趣的還是2002年MIB II「星際戰警2」中法蘭克探員（偽裝成巴哥犬的外星人）在車上所唱的那段。

　　據蓋納表示，繼 **I will survive** 之後再也碰不到類似的好歌，加上disco 舞曲式微，80、90年代已不復見於排行榜。現今，葛蘿莉亞蓋納算是秀場型藝人，她演唱的爵士或靈魂「口水歌」還不錯聽！

餘音繞樑
- **I will survive**

集律成譜
- 「Gloria Gaynor I Will Survive：The Anthology」Polydor/Umgd，1998。
　雙CD共25首70、80年代暢銷曲，有專輯版和remix版 **I will survive**，也有翻唱狄昂沃威克的 **Walk on by**…等。喜歡remix舞曲的朋友可選擇本頁上右圖那張新CD，多種版本一應俱全。

Gordon Lightfoot

Yr.	song title	Rk.	peak	date	remark
71	If you could read my mind	36	5	02	
74	Sundown ●	28	**1**	0629	推薦
74	Carefree highway	>100	10		
76	*The wreck of the Edmund Fitzgerald*	*>100*	*2(2)*	*11*	

獲獎無數、集多項榮耀於一身的老牌創作歌手Gordon Lightfoot高登賴特福，以其膾炙人口之鄉村民謠媲美巴布迪倫，是加拿大的「民謠皇帝」。

　　Gordon M. Lightfoot Jr.，1938年出生於多倫多北方80哩小鎮Orillia，從小就表現出不凡的歌唱和音樂素養。17歲開始嘗試作曲填詞，到洛杉磯唸大學，主修爵士和管弦樂理論。一年後，因患思鄉病返回加拿大。60年代初期，賴特福除了持續創作外，也一直找尋自己心儀、最能發揮的曲風，Ian and Sylvia Tyson鄉村二重唱和巴布迪倫的民謠替他作了重大決定。The Tysons和迪倫的經紀人Albert Grossman，曾向賴特福要求一首歌打算交給Peter, Paul & Mary「彼得、保羅和瑪麗」三重唱灌錄，因此機緣，Grossman把他帶進美國歌壇。

　　70年代初期，以多首自創作品受到鄉村民歌界的肯定，其中**If you could read my mind**、**Sundown**、**Carefree highway**等Top 10單曲亦征服了熱門榜。據賴特福接受訪問表示，**Sundown**的寫作過程頗為艱辛，一改再改，但刻意削弱鄉村味道、加重流行搖滾，讓他如願以償拿到美國熱門榜唯一冠軍。1975年底，美加邊境蘇必略湖發生了一件嚴重的船難，隔年他寫下**The wreck of the Edmund Fitzgerald**「愛德蒙費茲傑洛號遇難記」，這是一首知名的紀念性敘事民歌。

集律成譜

- 「Gordon Lightfoot Complete Greatest Hits」Rhino/Wea，2002。右圖。

Grand Funk (Grand Funk Railroad)

Yr.	song title	Rk.	peak	date	remark
73	We're an American band ●	23	**1**	0929	推薦
74	The loco-motion ●	6	**1(2)**	0504-0511	推薦
75	Some kind of wonderful	74	3	0222	
75	Bad time	61	4(2)	06	推薦

雖然Grand Funk「大放克」在搖滾樂評人眼中不具指標性也沒什麼影響力，但卻是60年代末、70年代初美國少數且風光的重金屬搖滾樂團。

60年代中期，密西根州土生土長的一群青年以鼓手Don Brewer（b. 1948）為首組了樂團。當地有位DJ Richard Terrance Knapp（藝名Terry Knight）正想離開廣播界，由於他與滾石樂團Mick Jagger等人是好友，加上電台的人脈關係，默默無聞的新樂團找上這位大哥當主唱。67年初，一家小公司為他們發行首支翻唱單曲，打進排行榜Top 50。後來，Knight拋棄他們，跑到紐約Capitol公司上班。

這時樂團也面臨改組，主唱吉他手Mark Farner（b. 1948）入替，而Brewer找來前 ? & The Mysterians樂團貝士手Mel Schacher（b. 1951）。新的三人團還是想到Terry Knight，他開出條件是要以經紀人身份（不參與演出）管理樂團一切事務。Knight雖然主導慾很強，但不可否認他是一位具有商業頭腦、不折不扣的音樂人。首先，強調樂風源自中西部搖滾（借用密西根地標The Grand Trunk Railroad將團名改為Grand Funk Railroad），加強「重金屬」作為定位，企圖媲美雄霸一方的英國樂團「深紫色」、「齊柏林飛船」（見後文介紹）。接著，成功地策劃樂團在69年亞特蘭大流行搖滾音樂季以隨性（蓄長髮、打赤膊）又誇張的搖滾樂精彩亮相，一夕之間，新的搖滾勁旅誕生！

獲得Capitol公司合約，從69至72年發行了六張專輯。在沒有暢銷單曲打頭陣、電台播放及樂評推薦下，唱片照樣賣得嚇嚇叫，演唱會也場場爆滿。有一次在紐約大都會棒球隊主場Shea Stadium所舉辦的演唱會，5萬張票不到24小時銷售一空，之前披頭四在美國最紅時門票還需要兩三天才能賣完。受歡迎程度正反應了當時美國年輕人的音樂需求，他們經常向群眾吶喊：「我是你們的聲音，我是你們的一份子！」突如其來的風光讓樂評正視他們，當然亦不乏負面批判，連「同行」洛

「Classical Masters」Capitol，2002

「Grand Funk Live Album」Capitol，2002

史都華（見後文介紹）都曾說他們的唱片是從頭吵到尾的「白色噪音」。

1972年，與Knight又鬧翻了！他們委託紐約名律師John Eastman（披頭四保羅麥卡尼老婆Linda的哥哥）處理訴訟。人心浮動下仍試圖振作，縮簡團名去掉Railroad、補進老友鍵盤手Craig Frost成為四人團、與素有「錄音魔術師」雅號的Todd Rundgren（見後文介紹）合作。73年推出新專輯，其中Brewer所寫之同名主打歌 **We're an American band**（名字取得太好了），於一貫重搖滾基礎上添加樂觀歡愉氣氛，順利成為首支冠軍單曲。在Rundgren打理下，他們已轉為著重商業排行榜成績的錄音室樂團，從令人驚訝地翻唱62年Little Eva冠軍舞曲 **The loco-motion**（才女卡蘿金夫婦所作，見前文介紹）再度拿下榜首可以看出，「大放克鐵路」上的重搖滾班車已漸漸走向終點站。

在75年兩首Top 5流行搖滾單曲後，他們坦承「江郎才盡」，自覺無力拓展新局。毫不眷戀，宣佈解散，關於這點。倒是令人欽佩！

集律成譜

• 「Classical Masters Grand Funk Railroad」Capitol，2002。

唱片雖然用Grand Funk Railroad為名，但所收錄的代表作還以Grand Funk時期較多。

Hamilton, Joe Frank & Reynolds

Yr.	song title	Rk.	peak	date	remark
71	Don't pull your love (out) •	42	4	07	
75	Fallin' in love •	44	**1**	0823	強力推薦

簡 單動聽的抒情歌謠雖然驚鴻一瞥,但卻是70年代經典流行搖滾代表作。每次聆聽,30年前台灣社會蓬勃發展的林林總總一一浮現腦海。

Dan Hamilton生於華盛頓州的鄉下農村,15歲時投靠在洛杉磯樂界發展的兄長Judd。由於吉他彈得不錯、歌喉也好,謀得一份專職錄音室樂師工作。66年,Judd組了一個以現場演奏及翻唱流行歌曲為主的樂團名為The T-Bones,成員包括弟弟Dan以及後來加入的Joe Frank Carollo(貝士)和Tommy Reynolds(鼓、鍵盤等多種樂器),在71年之前活躍於加州。

1971年,Dan、Joe、Tommy離團自組三重唱,在夏天,以Hamilton, Joe Frank & Reynolds之名發行首張同名專輯,其中出現一首熱門榜#4單曲**Don't pull your love**。但奇怪的是,初試啼聲之不錯表現,卻導致Reynolds離團去當牧師以及沒有大唱片公司要他們。在替補團員Alan Dennison不介意的情況下,繼續以原團名尋求出片機會。75年,小公司Playboy收留他們,發行第三張專輯,由Hamilton所作的同名單曲**Fallin' in love**,竟然一舉攻頂,成為Playboy公司第一也是唯一張冠軍金唱片。四小節前奏後直接帶出和聲優美之副歌,是一首匠心獨具的抒情小品。

據統計,一般人對青春期所聽的流行歌曲特別有感情,台灣歌手庾澄慶曾翻唱**Fallin' in love**,以庾的年紀和歌唱經歷來詮釋這類70年代英文老歌,最合適也不過!

集律成譜

• 「Fallin' In Love:The Playboy Years」 Renaissance,2005。右圖。

Harold Melvin & The Blue Notes

Yr.	song title	Rk.	peak	date	remark
72	*If you don't know me by now*	>100	3(2)	12	推薦
73	The love I lost (pt. 1)	>100	7		
76	Wake up everybody (pt. 1)	73	12	08	推薦

雖然是個成軍超過40年的老牌合唱團，但生涯最光輝之時刻是在70年代初期，代表費城的黑人音樂與Motown Sound「摩城之音」相抗衡。

　　Harold Melvin哈洛梅爾文（b. 1939，賓州費城；d. 1997）於1954年與四名黑人青年組了一個doo-wop合唱團。15年來，歷經多次團名變更和成員異動，擁有數首評價不差的歌曲，但始終無法大紅大紫。70年，長期替他們伴奏的幕後樂團鼓手Theodore "Teddy" Pendergrass（b. 1950，費城）晉升為合唱團主唱；被詞曲創作、製作搭檔Gamble & Huff（見後文MFSB和The O'Jays介紹）看上並加入他們所創設的Philadelphia International Records「費城國際」唱片公司，這兩件事改變了The Blue Notes「藍調音符」合唱團。

　　Gamble & Huff依照Pendergrass的歌聲特質，重新將他們打造成著重節奏的R&B靈魂樂團。從72至75年，連續發行三張四星評價專輯和多首R&B榜冠軍、熱門榜Top 20單曲，其中由Gamble & Huff所作之傷感情歌 **If you don't know me by now** 可視為The Blue Notes的成名曲。新樂迷若認識他們，應是透過英國龐克樂團Simply Red在89年翻唱成冠軍。

　　走紅之後，Pendergrass要求更高規格待遇，但掌權的Melvin不同意，於是分道揚鑣，樂團轉到ABC公司。少了Pendergrass，除後來被Thelma Houston（見後文介紹）所唱紅的冠軍disco名曲 **Don't leave me this way** 外，其他作品乏善可陳，每下愈況，往後二十年只能當個「晚會」合唱團！

 集律成譜

• 精選輯「The Essential」Sony，2004。右圖。

Harry Chapin

Yr.	song title	Rk.	peak	date	remark
72	Taxi	85	24		
75	Cat's in the cradle •	38	**1**	74/1221	推薦

向來少有人認為哈瑞薛平是位大牌民歌手，但他卻透過創作、歌唱及身體力行來實踐人道關懷，在短短39年生命中留下璀璨的一頁。

Harry Chapin（b. 1942；d. 1981），道地紐約人，受到父親是知名爵士鼓手的影響，他與兩個弟弟從小就愛玩樂器、唱歌和創作。高中畢業後讀過康乃爾大學，對紀錄片的拍攝及製作很感興趣，為了生計曾在紐約開過「小黃」。69年，曾製作一部描述拳擊手的紀錄片而獲得奧斯卡提名。接下來在第二部紀錄片中，嘗試配上幾首自己譜寫的歌曲。多才多藝的薛平，不僅利用鏡頭也善於借助音樂來說故事。71年，當決定認真朝歌壇發展時，Elektra公司也看上他storyteller「說書人」的本領。首張專輯中有首將近7分鐘之單曲 **Taxi**，即是描述一位紐約計程車司機載到舊情人的故事。

薛平成名之際，忙於工作及四處演唱，無法長時間陪伴在老婆和剛出生的兒子身旁。妻子Sandy明白他的苦處，寫了一段歌詞，由薛平譜成74年底冠軍曲 **Cat's in the cradle**。「小孩體諒父親沒時間陪他，說沒關係，有搖籃裡的貓陪伴我就好了。長大後，老爸終於有時間，卻輪到小孩說抱歉！我必須陪我的孩子。」

75年後，薛平每年表演兩百場以上，大多是為公益或慈善而唱，也籌設基金會募款救助世界各地的飢民。1981年死於一場車禍，令人感念這位英年早逝的人道主義歌手！

集律成譜

• 精選輯「The Essentials Harry Chapin」
Elektra/Wea，2006。右圖。

Heart

Yr.	song title	Rk.	peak	date	remark
76	Magic man	>100	9		推薦
77	Barracuda	53	11		強力推薦
78	Dog and butterfly	>120			額列/強推
78	Straight on	>100	15		

早年，重搖滾是女性歌手很少碰觸的禁地。兩位才華洋溢、唱腔動靜皆美的姊妹花，將原是男性所組的搖滾樂團施扮出驚豔彩粧。

Ann Wilson（b. 1951）和Nancy Wilson（b. 1954）生於南加州，父親是海軍陸戰隊軍官。她們從小跟隨部隊移防旅居各地（曾在台灣住過幾年），父親退伍後定居西雅圖。兩姊妹在西雅圖唸高中及大學時即因過人的音樂天賦受到矚目，Nancy走吉他民歌路線，而Ann獨樹一格的唱腔在當地俱樂部小有名氣，也灌錄過一些地方單曲。

70年，Ann加入一個清一色白人男子搖滾樂團The Army（後來改名White Heart，74年縮減為Heart），成為女主唱。當時的團長、吉他手Mike Fisher為了躲避「越戰徵召令」，把樂團遷往西雅圖北方的溫哥華，這段期間Ann和Mike因朝夕相處而發展出戀情。74年，Ann把妹妹帶進了樂團，這使得原本以翻唱重搖滾歌曲（如齊柏林飛船、滾石樂團）之風格，多了些創作民歌的清新感。有趣的是，另一位吉他手Roger（Mike的弟弟）也愛上Nancy，姊妹花以愛情掌控了兩兄弟，逐漸取得樂團領導地位。多年走唱俱樂部和酒吧之經驗，讓她們擅長處理現場表演的氣氛。搖滾時，Ann勁辣熾烈；抒情時，低吟迴轉搭配Nancy優美和聲。加上男團員不俗的器樂演奏，常令聽眾沉醉不已。

1976年，加拿大獨立廠牌Mushroom簽下她們，初登板專輯「Dreamboat Annie」不僅在加拿大造成轟動，美國樂迷也很捧場，銷售超過百萬張。首支單曲 **Magic man** 帶有些許迷幻搖滾味道，一戰成名，打進熱門榜Top 10。接下來幾年，樂團面臨人員異動、兩對情侶感情破裂及唱片合約官司纏身（據聞是Ann代表樂團與美國CBS子公司Portrait另謀密約）。兩張專輯「Little Queen」、「Dog And Butterfly」和單曲 **Barracuda**、**Straight on** 的成績無法有所突破，不過，這些

《左圖》雙CD精選輯「The Essential Heart」Sony，2002。左邊黑髮者是Ann。
《右圖》85年樂團同名專輯「Heart」Capitol，1990。收錄首支冠軍曲**These dreams**。

都是叫好不叫座、具有樂團代表性的原創作品。

82年後，向主流音樂潮流靠攏，成為當紅搖滾樂團。趕流行的龐克造型、兩首非自創冠軍曲（86年**These dreams**、87年**Alone**）以及替美國抵擋英倫新浪漫電子音樂入侵，這些在樂評眼中都一文不值。唱片評價只有兩顆星，與她們早期作品都是原創相比，有如天壤之別。

餘音繞樑

• **Barracuda**

獨特的旋律、節奏和詞意，令人印象深刻。Barracuda是歌詞裡男友的外號？還是形容男友像梭魚般殘忍狡詐，在愛情海中冷酷獵殺！

集律成譜

• 「Heart Greatest Hits」Sony，1998。

70年代初闖樂壇16首歌曲，喜歡她們早期作品的歌迷可以買這張精選輯。

• 「The Essential Heart」Sony，2002。

〔弦外之聲〕

2007年底，本書校稿之際，陪小朋友看了動畫名片Shrek The Third「史瑞克3」。發現電影情節（四位童話美女展開救援行動）中引用**Barracuda**，查了一下原聲帶，是嘻哈天團「黑眼豆豆」女主唱Fergie的翻唱版。另外，「驢子」艾迪墨菲和「鞋貓」安東尼歐班德拉斯再度歡唱Sly & The Family Stone的放克經典**Thank you**。

Heatwave

Yr.	song title	Rk.	peak	date	remark
77	*Boogie nights* ▲³	93	2(2)	11	強力推薦
78	The groove line ▲²	49	7		推薦
78	Always and forever ▲	75	18		強力推薦

兩位美籍黑人兄弟所領導的Heatwave樂團，成軍於德國、發跡於英倫。成員橫跨大西洋兩岸，以實驗性disco-funk音樂在70年代晚期造成一波「熱浪」。

Johnnie Wilder Jr.，俄亥俄州人。69年高中畢業，服役於美軍駐德基地期間加入德國當地的樂團在俱樂部表演。72年退伍返鄉，因無法忘情音樂，說服弟弟Keith與他一起回到德國打拼。為了招募團員，在音樂雜誌刊登徵才廣告，才華洋溢的英國鍵盤手、詞曲作家Rod Temperton首先加入。他們經常在一棟廢棄大樓練唱，旁邊有座電廠輻射器不時發出電波干擾，由此靈感取名為Heatwave。

1975年，到英國巡迴表演時被Epic唱片公司看上。補入兩名黑人藍調吉他手（一位是牙買加人）、捷克籍鼓手和西班牙貝士手。在製作人Barry Blue打理下，利用disco舞曲節奏來呈現不同的靈魂放克音樂之實驗手法，於76年底所發行首張專輯「Too Hot To Handle」中發揮得淋漓盡致，獲得不少好評。兩首入榜單曲**Boogie nights**、**The groove line**在英美兩地大受歡迎，狂賣數白金。第二張專輯延續相同曲風，可惜成績遜色不少，單曲**Always and forever**是一首令人動容的哀傷R&B情歌。80年，Temperton離去以及Johnnie Wilder和多名團員相繼因車禍意外受傷，影響樂團正常運作，最後難逃解散命運。84年，原團員之一、英國黑人吉他手J.D. Nicholas加入Commodores（見前文介紹），為已處於「強弩之末」的海軍准將樂團帶來些許生機。

集律成譜

• 精選輯「Heatwave Boogie Nights」
 Brilliant，2001。右圖。

Helen Reddy

Yr.	song title	Rk.	peak	date	remark
71	I don't know how to love him	50	13	06	推薦
72	*I am woman* •[2]	*>100*	**1**	*1209*	推薦
73	Peaceful	81	12		
73	Delta dawn •	14	**1**	0915	推薦
74	*Leave me alone (ruby red dress)* •	*71*	*3(2)*	*01*	
74	You and me against the world	57	9		
75	Angie baby •	28	**1**	74/1228	強力推薦
75	Ain't no way to treat a lady	>100	8		推薦
77	You're my world	56	18		推薦

澳 洲女歌手海倫瑞迪，除了具有「化腐朽為神奇」的歌藝和機運外，更因一首自己譜寫、闡述女權思想的 **I am woman** 而在70年代名噪一時。

　　Helen Reddy（b. 1941，澳洲墨爾本）生於演藝家族，66年初，不算年輕的她參加電視台所舉辦之才藝競賽，以美妙歌聲擊敗眾人榮獲首獎。誘使她參賽是因為第一名可獲得紐約之旅（400美元及來回機票）和到美國唱片公司試唱的機會。一幌眼幾個月過去，別說各公司賞吃閉門羹，瑞迪為了生活還淪落到四處賣唱。當阮囊羞澀，決定回澳洲時，紐約的朋友為她舉辦25歲慶生會，順便募集旅費（參加「轟趴」者需付5元）。沒想到有位經紀人 Jeff Wald 不僅拒絕繳錢，還在當晚見到瑞迪後幾天登門求婚，Wald 給兩人許下願景和未來。她們搬到芝加哥，Wald 常利用職務之便安排她到錄音室打工，以謀取各種合音、試歌或代唱的機會。

　　70年前往洛杉磯發展，瑞迪在一個綜藝節目「Tonight Show」裡客串演唱，引起 Capitol 公司注意。Wald 得到訊息，持續五個月「奪命連環叩」，最後 Capitol 被「擄」得受不了，以簽約來息事寧人。當時英國名劇作家安德魯韋伯和提姆萊斯的音樂劇 Jesus Christ, Superstar「萬世巨星」即將在美國上演，Capitol 取得劇中音樂的發行版權。某位製作人聽到插曲 **I don't know how to love him**，通知旗下紅星琳達朗絲黛錄唱，但朗絲黛不喜歡這首歌，Capitol 只好退而求其次給瑞迪嘗試。結果，置於單曲唱片 B 面的 **I don't** 曲比 A 面主打歌 **I believe in music** 更受電台 DJ 喜愛，排行榜名次更高，海倫瑞迪終於一戰成名。

《左圖》推薦精選輯「The Woman I Am: The Definitive Collection」Capitol，2006。
《右圖》雙專輯「I Am Woman/Long Hard Climb」Raven，2003。

　　自從嫁給 Wald、歸化美國籍，除了努力融入娛樂圈外，也相當關心女權問題。當第二張同名專輯及兩首單曲失敗時，瑞迪想找一些具有婦女解放意識的歌來唱，以當時的社會環境，這種歌幾乎是不存在。找不到沒關係，「姊姊妹妹站起來」自己作，由她寫詞、澳洲人 Ray Burton 譜曲，**I am woman** 誕生。I曲雖收錄在專輯「I Am Woman」裡，但單曲發行卻一波三折，不少 Capitol 高層及製作人反對，認為該曲太具「侵略性」。適逢一部描述婦女運動的喜劇電影「Stand Up And Be Counted」想要用它作為主題曲（她要求片商贊助三仟美元給婦女之家），加上公司內外排山倒海之壓力，終於在72年6月推出單曲唱片。I曲初進榜名次 #99，三週後卻掉出百名外，不少人幸災樂禍認為她的歌唱生命即將就此結束。但是戲劇性轉折出現了！當9月中再度入榜時，瑞迪順勢上電視打歌，獲得許多婦運團體迴響，紛紛發動「叩應」點歌，最後將它送上冠軍寶座和銷售百萬張。從當時一些男DJ的對話，可看出I曲電台播放率（airplay）起死回生之情形，他們說：「我討厭這張唱片，我恨死這條歌了！但老婆交代我上節目時要記得播。」

　　歷年來葛萊美頒獎典禮上出現不少令人難忘的畫面或致詞，其中之一就是瑞迪以I曲獲得72年最佳流行、搖滾、民謠女歌手時的得獎感言：「首先謝謝 Capitol 公司…以及我的丈夫，他們讓成功變得可能。最後我要感謝上帝，"她"讓所有事情都發生了！」在 **I am woman** 一炮而紅後，夫妻倆相當自省地拒絕利用或消費該曲的商業行為，唯一例外是以1元「賣」給聯合國當作「國際婦女年」活動歌曲。

　　相信任何歌手都希望能唱到自己心儀的好歌，若有詞曲作者或製作人特別量

身打造那更好。大牌紅星嗤之以鼻的歌，若不嫌棄、好好表現，或許會有意外的結果。瑞迪在 70 年代就是以「不挑食」、「化腐朽為神奇」走紅於歌壇，第二首冠軍曲 **Delta dawn** 也是如此，這次的「苦主」輪到芭芭拉史翠珊。

仔細說來 **Delta** 曲流到瑞迪手上的過程像「一串肉粽」。原是歌手 A. Harvey 自己灌唱的作品，未成名的 Bette Midler（見前文介紹）除了上電視唱過，也打算放在 73 年首張專輯裡。13 歲小女孩 Tanya Tucker 的鄉村版首次打入熱門榜（#72）。同時，芭芭拉史翠珊的製作人 Tom Catalano 覺得若是找對女歌手來唱，這首歌應該可以大放異采。於是自作主張錄好和聲及配樂帶，興沖沖交給史翠珊，沒想到史姊興趣缺缺。為了不讓心血付諸流水，Catalano 開始「放話」，看有沒有人要唱且能唱。消息傳到 Wald 耳中，詢問瑞迪的意願後立刻安排進錄音室，趕在 73 年中上市（迫使 Midler 推出別首單曲）。挾著「女權國歌」餘威，順利拿下熱門榜冠軍。瑞迪版 **Delta dawn** 有特別的民族風男女四部和聲副歌及流行爵士編曲（比鄉村版好聽多了），我很好奇這是否原是 Catalano 所錄好的配樂帶版本？若是，只能說史姊的眼睛「被蛤仔肉糊到」，可能錯失一首冠軍曲！

70 年代中期，瑞迪的聲望到達巔峰，除了第三首冠軍曲 **Angie baby** 外，還跨足影視圈，主持節目也演電影。最後一首打進熱門榜的單曲出現於 81 年，成績已不如往昔，漸漸淡出歌壇和大小螢幕。

♪ 餘音繞樑

• I am woman
藉由輕鬆熱鬧的編樂與和聲，歡愉且強悍地大聲唱出「I can do anything..., I am strong, I am invincible, I am woman...」，真不愧是一首振奮「女人心」的「好」歌。瑞迪清新悅耳之嗓音和演唱技巧相當適合詮釋正面詞意的歌曲，像 **You and me against the world**、**You're my world** 等，都是這類型佳作。

• Angie baby
由尚未以 **Undercover angel** 成名之詞曲作家 Alan O'day（見前文）所寫的流行搖滾經典。除了旋律獨特、動聽外，受人矚目是歌曲講述一件神秘又無解的故事。女孩 Angie（是否暗指特定對象？）透過收音機傳出的搖滾樂或民歌與他「神交」，而「他」到底是誰？許多電台 DJ 喜歡討論，且通常有自己屬意的答案，相當有趣！

Herb Alpert

Yr.	song title	Rk.	peak	date	remark
68	This guy's in love with you	7	**1(4)**	0622-0713	額列/推薦
79/80	*Rise* •	*80/54*	**1(2)**	*79/1020-1027*	演奏曲/推薦

傑出的爵士小號手Herb Alpert，不僅在流行樂壇「唱奏」俱佳，更因三十多年與Jerry Moss的合夥情誼和經營唱片公司有術而令人敬佩。

Herb Alpert厄柏艾普特（b. 1935，洛杉磯）的父母和兄姊都很會玩樂器，他從8歲起迷上小喇叭並自我期許要成為爵士樂手。高中、當兵及就讀南加大期間，積極參與樂團四處表演，也在電影配樂、作曲上小有成就。1957年，與Lou Adler一起加入Keen唱片公司製作團隊。當時，Keen台柱山姆庫克所唱的名曲**Wonderful world**即是出自他們之手。

1962年，與好友Jerry Moss共同創立A&M唱片公司，並把多年一起配合的樂師提升為專屬樂團The Tijuana（墨西哥地名）Brass。到70年代初，陸續推出多首打入熱門榜、帶有拉丁或爵士風味的演奏曲，其中大家一定聽過但可能不知歌名及演奏者的有**The lonely bull**、**Tijuana taxi**、**A taste of honey**、**Spanish flea**等。68年，挑選Burt Bacharach和Hal David的新作**This guy's in love with you**（YouTube網站有演唱影片），在CBS為他製作的電視特別節目上獻唱給老婆。沒想到觀眾反應奇佳，紛紛來電詢問何處可買到唱片？於是立即發行單曲，最後成為艾普特、A&M公司及Bacharach and David「黃金搭擋」的首支冠軍曲。

70年代中後期，艾普特或許是忙於唱片公司業務，個人作品漸少，成績也不突出，只有79年底的流行爵士經典演奏曲**Rise**再度獲得冠軍及葛萊美獎肯定。

集律成譜

- 精選輯「The Very Best Of Herb Alpert」A&M Int'l，1999。右圖。

The Hollies

Yr.	song title	Rk.	peak	date	remark
70	He ain't heavy, he's my brother	46	7	03	推薦
72	Long cool woman (in a black dress) ▲	24	2(2)	07	推薦
74	The air that I breathe ●	50	6		

披頭四之光芒讓許多同時崛起的英國流行樂團黯然失色。The Hollies 幸好有首名曲「他不重，他是我兄弟」，在台灣樂迷心中留下感動的一頁。

　　生於英國曼徹斯特的Allan Clarke（b. 1942）與Graham Nash（b. 1942）是小學同班同學，經常一起練唱和玩吉他。中學之後，以模擬美國The Everly Brothers的二重唱風格，作半職業表演。62年，與另一個地方樂團的三位好手共組The Hollies「哈里斯」樂團。過去有人誤以為團名Hollies是引用美國搖滾樂傳奇歌手Buddy Holly的姓氏，其實是62年他們到Nash家過耶誕節，命名靈感來自Christmas holly（裝飾聖誕樹的小枝葉和果實）。自64年首支英國單曲**Just one look**到70年代中期，共發行了上百首單曲和近二十張專輯。早年在流行搖滾的創作及實驗性上，曾被譽為媲美披頭四，而細膩的唱腔與三部和聲則有Beach Boys之風。不過他們的歌似乎走不出英倫大門，在美國排行榜上的暢銷曲很少，72年熱門榜亞軍**Long cool woman**是一首值得推薦的流行搖滾佳作。1968年，Nash離團跑去加州與人共組Crosby, Stills & Nash（見前文CSN & Young介紹），加上新組合「自甘墮落」去唱一些泡泡糖歌曲，從75年後逐漸退出市場主流。

　　1970年獲得美國榜#7的**He ain't heavy, he's my brother**是一首國際級經典名曲。取材自教會孤兒院的故事，描述小朋友們情同手足、相互扶持之詞意，透過美妙旋律和歌聲傳唱出來，令人感動不已！

集律成譜

• 「On A Carousel 1963-1974：The Ultimate Hollies」Raven，2006。右圖。

Hot

Yr.	song title	Rk.	peak	date	remark
77	Angel in your arms ●	5	6		強力推薦

雖然女子R&B三重唱名為Hot「火熱」，但卻「冷」得可以，因為她們是70年代最神秘、資料和唱片留下最少的「一曲團體」。

火熱合唱團成立於1976年，77年推出首張同名專輯「Hot」，成績平平，分別獲得專輯榜125名、黑人榜28名。但主打歌 **Angel in your arms** 卻佳評如潮，順利攻下熱門榜#6和銷售金唱片。不過，出自同專輯的另外兩首單曲就沒那麼幸運，勉強擠進百名內。78年後，陸續發行兩張專輯，在無任何暢銷曲及唱片賣不好的情況下，被打入「冷宮」，消失於美國歌壇。

Hot主唱雖有一般黑人女歌手優異的R&B唱功（另外兩位「非黑人」團員的和聲則無特別之處），但我認為她們最大的問題是沒有遇見「貴人」（如唱片製作、宣傳包裝）或找到好歌，因此成就不如同期的The Emotions（有地風火樂團Maurice White之協助，見前文）、Sister Sledge（由Chic樂團Nile Rodgers和Bernard Edwards擔任製作人，見後文介紹）等。不過，以70年代一片團體、一曲歌王、歌后多如過江之鯽來看，這種情形不足為奇！

Angel in your arms 是一首旋律動聽的R&B情歌小品（譜曲者的功勞？），特別適合夜深人靜時細細品賞。從熱門榜最高名次只有#6但卻獲得年終單曲排行榜前5名來看，可見多麼受到電台DJ喜愛。YouTube網站有 **Angel** 曲的MV，影片中出現單曲唱片（Big Tree公司發行）及封面。

集律成譜

• 「Sexy Soul」K-Tel，1998。右圖。

這是一張不錯的R&B情歌合輯，除了收錄 **Angel in your arms** 外，還有一首由靈魂女歌手Dorothy Moore所唱的 **Misty blue**（76年5月熱門榜季軍；年終排行榜#19）。

Hot Chocolate

Yr.	song title	Rk.	peak	date	remark
75	Emma	>100	8		
76	You sexy thing ●	22	3(3)	0207	推薦
79	Every 1's a winner ●	55	6		強力推薦

很難想像由黑人主唱領導的優秀雷鬼放克樂團 Hot Chocolate 竟然來自英國，而且還是披頭四創設之 Apple 唱片公司所簽下的「關門弟子」。

1968年，打擊樂手 Patrick Olive（b. 1947）夥同吉他手、鼓手於倫敦組成 The Hot Chocolate Band，隔年，兩位才華洋溢的牙買加裔英國黑人 Errol Brown（b. 1948；主唱、詞曲創作）、Tony Wilson（b. 1947，貝士、詞曲創作）加入。之前 Brown 曾灌錄雷鬼版 **Give peace a chance**（約翰藍濃和小野洋子作品），在請求發行權時受到藍濃的讚許，藍濃不僅同意還把樂團簽下來。可惜，簡名後的 Hot Chocolate 尚未出唱片，就隨著披頭四解散、Apple 公司停業而夭折。

名製作人 Mickie Most 自創的 Rak 唱片公司接手「熱巧克力」，以 Brown 獨特嗓音和造型（油亮光頭）、Brown 與 Wilson 聯手之創作以及帶有雷鬼風味的新穎放克曲風，走紅於英國。整個70年代，他們是少數（另外兩個都是美國藝人—貓王、黛安娜蘿絲）連續十年每年都有英國榜 Top 10 單曲的團體。兩首佳作 **You sexy thing**、**Every 1's a winner** 在美國熱門榜的成績也很亮眼。而 **You sexy thing** 曾遭禁播，但卻受到後世許多「舞男」電影之愛用，是一首相當有趣的歌。樂團在 Wilson 離去後苦撐了十年，87年宣告解散。

精選輯唱片封面強調 Errol Brown 個人肖像　　「Essential Hot Chocolate」EMI Int'l，2003

Hues Corporation

Yr.	song title	Rk.	peak	date	remark
74	Rock the boat •	43	**1**	0706	強力推薦

雖然不少人喜歡討論1974年數首名曲是何者領航了disco音樂？真正發跡於舞池、帶有熱鬧節奏的**Rock the boat**絕對是disco舞曲始祖之一。

美國加州有位音樂人Wally Holmes想創設一個合唱團，叫他一起衝浪的黑人好朋友St. Clair Lee（b. 1944，男中音）去招兵買馬，最後找到Fleming Williams（男高音）、Ann Kelley（女高音）組成三人團。起初Holmes想用The Children of Howard Hughes作為團名，目的是把他的瘋狂行徑（組黑人合唱團）與Howard Hughes（美國億萬富豪，2005年電影「神鬼玩家」就是講他的故事）所代表之白人保守勢力作個對比，但因侵權問題，只好改成Hues Corporation。

在南加州賣唱幾年，未引人注意，直到73年駐唱拉斯維加斯Circus Circus飯店期間，被RCA唱片公司相中。灌錄首張專輯「Freedom For The Stallion」，推出的同名主打歌於年底只獲得熱門榜#63。RCA原本想放棄他們，但一位公司主管發現聽眾對他們現場演唱的**Rock the boat**（Holmes所作，專輯B面墊檔歌）反應熱烈，於是請製作人和Holmes研究發行單曲。Holmes聽從紐約另一位音樂人的建議，重新編曲（添加雷鬼節奏鼓）並改由Williams來唱。推出兩個月，沒有電台要播、也沒人買，不過紐約地區傳來好消息，許多舞廳DJ爭相搶購唱片播放。最後在電台強力放送下，入榜6週即拿到冠軍，而他們也因**Rock the boat**成為70年代經典的「一曲團體」。

集律成譜

- 精選輯「Hues Corporation Rock The Boat：Golden Classics Edition」Collectables，2005。右圖。

Ian Matthews

Yr.	song title	Rk.	peak	date	remark
79	Shake it	73	13		強力推薦

即便外形和歌路非常適合民謠、鄉村搖滾，但這些音樂向來是老美的「專門科」，因此，Ian Matthews伊恩馬修斯只能算是英國著名的民謠搖滾歌手。

研讀Ian Matthews McDonald（b. 1946，英國Lincolnshire）的資料才發現他是一位頗具傳奇色彩的創作民歌手。從60年代晚期出道以來，進出及自組好幾個樂團，也以三種不同個人名義—Ian McDonald（60年代，改名原因是與前King Crimson、後Foreigner樂團的鍵盤手同名）、Ian Matthews（70、80年代）及Iain Matthews（90年代至今）走紅於英國將近40年。遊走英美各大小唱片公司，總共發行了29張專輯、特輯和精選集。

60年代中期，美國民謠搖滾蓬勃發展，影響力日增。馬修斯便以此種曲風初試啼聲，於67年組了一個流行民歌樂團Pyramid。沒多久樂團解散，馬修斯參加英國民謠團體Fairport Convention。兩年後離去，原因是他開始心儀美國西岸鄉村搖滾，與樂團原本之風格已有所出入。重新召集過去的樂友組成Matthews Southern Comfort，整個70年代，以樂團及個人名義發行多張銷售和評價都不錯的唱片。71年，樂團翻唱**Woodstock**（女歌手Joni Mitchell因胡士托音樂季有感而發之作，見後文介紹），獲得美國榜#23（年終單曲榜#79）、英國榜3週冠軍，是早期較有名的歌曲。真正讓老美注意到馬修斯是70年代末期兩張專輯「Stealin' Home」、

「Siamese Friends」，其中翻唱Terence Boylan的**Shake it**，比原唱更能掌握輕鬆愉快的流行精髓，打進熱門榜Top 20。雖然樂評對馬修斯的「搖滾樂」不屑一顧，但還是稱讚他有類似蘇格蘭寫實歌手Gerry Rafferty的風格。

▌集律成譜

- 雙專輯二合一CD「Stealin' Home/Siamese Friends」Line，2005。右圖。

Isaac Hayes

Yr.	song title	Rk.	peak	date	remark
71	*Theme from 'Shaft' ●*	*89*	***1(2)***	*1120-1127*	推薦
80	Don't let go	63	18	02	

繼55年「生死戀」、69年「虎豹小霸王」後，由性格黑人創作歌手<u>艾薩克海斯</u>所寫的「黑豹」主題曲，是第三首獲得排行榜冠軍的金像獎最佳電影原著歌曲。

Isaac Lee Hayes（b. 1942，田納西州）5歲起就在教堂唱詩班唱歌，且靠自修彈得一手好風琴。14歲獨自前往曼菲斯，陸續加入過好幾個樂團。65年Stax公司的鍵盤手Booker T. Jones離職，由他來頂替，在黑人傳奇歌手Otis Redding許多錄音作品中貢獻精彩的鍵盤樂聲。這段擔任樂師的期間，也練吹薩克斯風有成，並嘗試作曲，經常與David Porter搭檔，為Stax譜寫上百首歌，如Sam and Dave所唱紅的**Soul man**（500大#458）。從60年代晚期起，終於有機會推出個人歌唱專輯，以光頭、大鬍子、戴墨鏡、多條金光閃閃項鍊之造型逐漸走紅於歌壇。看看90年代「幫派」饒舌歌手的時尚裝扮，原來「祖師爺」就是<u>海斯</u>。

71年，全由黑人製片、導演、劇組所拍攝，號稱第一部黑人動作片Shaft「黑豹」，原聲帶當然找<u>海斯</u>負責（他還有一度以為自己會被選中飾演男主角—私家偵探Shaft）。剪輯由他所譜的主題演奏曲（其實有部分類似口白的說唱及女和聲）發行單曲和原聲帶都獲得排行榜冠軍，並勇奪奧斯卡、葛萊美兩項大獎。之後朝製作電影配樂及影視圈發展，加上竟然學<u>貝瑞懷特</u>唱起自以為性感的「口白情歌」和打版權官司而荒廢了唱歌事業。只有80年翻唱的**Don't let go**打進Top 20，不過與<u>狄昂沃威克</u>、Millie Jackson的合作還可以接受。卡通「南方四賤客」裡的Chef「怪廚師」即是由他來配音。

集律成譜

• 「Ultimate Isaac Hayes」Stax，2005。右圖。
 雙CD，有多首翻唱和翻奏曲還不錯。

The Isley Brothers

Yr.	song title		Rk.	peak	date	remark
72	Pop that thang		100	24		
73	That lady •	500大#348	21	6		強力推薦
75	Fight the power (part 1) •		27	4	0927	推薦

七十年代打進熱門榜的歌曲，對搖滾名人堂級黑人家族靈魂放克樂團The Isley Brothers來說，只是半世紀風光歌唱歲月的一小部份而已。

俄亥俄州辛辛那提有位黑人O'Kelly Isley，生了一票男孩，個個擁有不凡的歌唱和音樂天賦。大哥O'Kelly, Jr.（b. 1937；d. 1986）帶領兩個弟弟Rudolph（b. 1939）、Ronald（b. 1941）從小在教堂唱福音，另一位兄弟Vernon於54年加入他們，The Isley Brothers「艾斯列兄弟」樂團成軍。正當要朝歌壇叩關時，57年Vernon死於一場車禍，兄弟們難過不已。三人離開故鄉，到紐約尋求發展。

從50年代末期起，他們把教會牧師跟台下信眾那種福音對話模式（call-and-response）引用到歌唱中，O'Kelly和Rudolph粗獷豪爽的搖滾唱腔搭配Ronald憾動人心的靈魂高音，在60、70年代曾風靡歌壇。那時候的經典歌曲如**Shout**（自創，500大#118）、翻唱的**Twist and shout**（披頭四曾經模擬他們的唱法再重新詮釋）、**It's your thing**（500大#420）、**That lady**（500大#348）、**Fight the power**等，不僅商業藝術兩成功，還成為靈魂搖滾、藍調放克音樂的指標。64年自創T-Neck唱片公司，與許多團體合作，致力於推廣黑人音樂。73年，兩個弟弟和一位表弟加入成為六人組，持續走紅於歌壇，這時的曲風多些R&B和靈魂抒情，如**Summer breeze**（大家比較熟悉Seals and Crofts的版本）。75年「The Heat Is On」專輯拿下排行榜冠軍。隨著時代改變，90年後老而彌堅的Ronald帶領二代團員推出新作，甚至「嘻哈」了起來！

集律成譜

• 精選輯「Essential」Sony，2004。右圖。

J.D. Souther

Yr.	song title	Rk.	peak	date	remark
80	You're only lonely	57	7	79/12	強力推薦

西岸鄉村搖滾樂派靈魂人物J.D Souther，與加州桂冠詩人Jackson Browne、老鷹樂團Glenn Frey齊名的創作歌手，幕後工作遠比台前演唱來得成功。

本名John David Souther傑迪紹德，1945年生於密西根州底特律，幼年，隨父母移居德州Amarillo。高中時即展現優異的詞曲創作和歌唱天賦，在地方業餘樂團小有名氣。德州佬Roy Orbison（美國南方搖滾大師）對紹德的創作、歌唱和吉他彈奏有重大啟蒙與影響。69年初，隻身前往洛杉磯，與同樣來自底特律的Glenn Frey分租一間小公寓，而傑克森布朗（見後文介紹）也住他們樓下。三位「菜鳥」對鄉村、搖滾及藍調有共同喜愛（崇拜的偶像是Hank Williams、Buddy Holly和雷查爾斯），經常聚在一起交換心得。紹德和Frey曾組過二重唱，出過一張專輯，但不是很成功。當Frey尋求如「老鷹」般展翅高飛時（見Eagles介紹），他們只好暫時話別。往後十年，紹德出過三張個人專輯，也與不少知名歌手或樂團合作，但成就遠不及他的詞曲創作和擔任樂師之表現。老鷹樂團的名曲如**Best of my love**、**New kid in town**、**Heartache tonight**等，他曾著墨；琳達朗絲黛唱片裡的和聲與編樂，他貢獻良多。

1972年，有過一段短暫婚姻，自此後紹德變成加州演藝圈公認的「花花才子」，與他交往過的女演員、女歌星（如Stevie Nicks、琳達朗絲黛）還不少。現今仍活躍於音樂、影視界，對政治也很熱衷，是位忠誠的自由派民主黨員。

79年底，與第三張專輯同名的單曲**You're only lonely**獲得熱門榜#7，優美的歌詞、唱腔和吉他，是傑迪紹德留給世人的抒情經典。2004年台灣女子團體S.H.E.的**Only lonely**，源自此曲，帶點Rap，是一首改唱佳作。

專輯「Youre only lonely」Sony，1990

Jackson 5 , The Jacksons , Jermaine , Michael

Yr.	song title		Rk.	peak	date	remark
70	*I want you back*	500大#120	*28*	**1**	*0131*	額外列出
70	ABC		15	**1(2)**	0425-0502	額列/推薦
70	The love you save		16	**1(2)**	0627-0704	額外列出
70	*I'll be there*		*7*	**1(5)**	*1017-1114*	額列/推薦
71	Mama's pearl		86	2(2)	02	
71	Never can say goodbye		40	2(3)	05	推薦
72	Rockin' robin	Michael Jackson	41	2(2)	04	推薦
72	Ben	Michael Jackson	20	**1**	1014	推薦
72	Sugar daddy		>100	10		
74	Dancing machine		5	2(2)	0518	
73	Daddy's home	Jermaine Jackson	44	9	03	推薦
77	Enjoy yourself ▲	The Jacksons	40	6	02	強力推薦
79	Shake your body ▲	The Jacksons	25	7		推薦
79	*Don't stop 'til you get enough* ▲	Michael	*91*	**1**	*1013*	推薦
80	Rock with you ▲	Michael Jackson	4	**1(4)**	0119-0209	強力推薦
80	Off the wall	Michael Jackson	79	10	04	強力推薦
80	She's out of my life	Michael Jackson	65	10	06	
80	Let's get serious	Jermaine Jackson	30	9	07	
83	Billie Jean ▲	Michael Jackson	2	**1(7)**	0305-0416	額列/推薦
83	Beat it ▲	Michael Jackson	5	**1(3)**	0430-0514	額列/推薦

一位受人景仰的藝人或運動員，分析其成功原因，先天資質和後天條件同等重要。然而就「命運好好玩」的理論來看，有沒有機運或遇到「貴人」更不在話下！

不用等Michael長大後成為超級巨星，這群Jackson兄弟早就被人譽為是西洋音樂史上最具天賦也最成功的黑人家族。但若無Motown公司前輩們之提攜，猶如雜耍團般的黑人小朋友可能不會發跡；沒有音樂鬼才Quincy Jones昆西瓊斯的長期協助，麥可傑克森想要成為King of Pop「流行天王」也不是那麼容易。

一甲子前，美國印地安那州Gary小城有位16歲的吉他玩家Joseph（Joe）Jackson。懷抱夢想，與弟弟Luther組過一個藍調樂團，但沒有成功，只好去鋼鐵廠上班，娶妻生子。老婆是位虔誠的耶和華信徒，盡責顧家之餘，常到教會幫忙、

唱聖歌。夫妻倆生了好多小孩，家境並不富裕，老爸對子女的管教非常嚴厲，不外乎是希望他們將來能夠出人頭地。有關Jackson家族到底有多少兄弟姊妹？他們的本名和中間名是何？資料顯示說法不一，經過仔細考證，有必要為大家說明如下：大姊Maureen Reillette（b. 1950）、大哥Jackie（Sigmund Esco；b. 1951）、老三Tito（Toriano Adaryll；b. 1953）、老四Jermaine（Jermaine Lajuane；b. 1954）、五姊LaToya Yvonne（b. 1956）、老六Marlon（Marlon David；b. 1957）、Brandon（與Marlon是雙胞胎；b. 1957，同年夭折）、老七Michael（Michael Joseph；1958年8月29日處女座）、老八Randy（Steven Randall；b. 1962）、么妹Janet（Janet Damita Jo；b. 1966），最後還有一位由同父異母所生的小弟Joh'Vonnie（b. 1974），少被列入「記錄」。因此，廣被接受的說法是6男3女共9名兄弟姊妹，麥可傑克森排行第七（6個兄弟中是老五）。除了兩位姊姊外，家族中所有男生都先後加入過合唱團。Janet因為年紀差距較大，沒有趕上，但後來也是走往音樂之路，個人成就非凡。

根據麥可的回憶，小時候Jackie、Tito、Jermaine常偷玩父親的樂器，聽著收音機，裝模作樣學唱歌，囑咐年僅三、四歲的麥可和Marlon不要只是呆呆坐著看，還要記得「把風」。有一回把吉他的弦弄斷了，老爸在盛怒之下毒打他們一頓。氣消之後，不禁思索：這些小鬼這麼愛玩音樂，是否有機會把他們送上舞台？於是乎，老Joe在62年辭去工作，專心進行一系列「造星」工程。

最早是由Jackie、Tito和Jermaine組成三重唱。三兄弟中以Tito的吉他彈得最好，所以負責主奏吉他，Jermaine（兼彈貝士）和Jackie則是高音主唱。由於當時流行「五黑寶」，三個人的陣容太薄弱了，Joe找來兩位年齡相仿的鄰家小朋友Milford Hite、Reynaud Jones暫時湊數，名為The Jackson Brothers。隔年，5、6歲的麥可、Marlon正式加入，Hite和Jones退居幕後專心打鼓、彈琴，台前則看五兄弟又跳又唱，主打麥可甜美純真的聲音和舞蹈天賦。

1963年起，他們開始在地方的小酒吧、俱樂部或宗教活動場合作業餘演出，據聞，團名The Jackson Five（或Jackson 5）是由一位鄰居歐巴桑所建議的。The Jackson 5首次登台亮相的地方叫Mr. Lucky's Nightclub，而麥可生平正式演唱第一首歌是當時的流行歌曲 **Climb every mountain**。辛苦一晚上，酬勞8美元（7名團員和經紀人老爸各分得1元）。或許是他們表演太精彩了，觀眾丟到台上的「小費」（銅板和紙鈔）前後加起來竟然有一百多塊！

《左圖》精選輯「The Best Of Jackson 5」Motown，1999。唱片封面是1971年團員照，後左Marlon、後右Tito、前左Jackie、前右Jermaine、居中則是小六生Michael。
《右圖》「The Best Of Michael Jackson」Motown，1995。雙CD，收錄44首The Jackson 5和Michael在Motown時期的歌曲，有7首還是珍貴的未發行作品。

　　在印地安那州各大小城市密集演出，累積了不少歌迷和愛慕者，其中不乏成名歌手。這些前輩經常協助他們參加一些業餘歌唱大賽，小朋友們也不負眾望，屢屢獲獎。像是66年麥可演唱「誘惑」合唱團的名曲 **My girls** 拿到才藝競賽冠軍，67年在著名的「阿波羅劇院」所舉辦之Amateur Night上一鳴驚人。曝光機會多了，收入也增加，Joe和樂團導師Shirley Cartman（Tito的中學管弦樂團老師）還是決定把錢投資在購買專屬樂器及服裝造型上，但經費依然短缺。67年，徵召自己擁有一套完整爵士鼓的Johnny Jackson（此Jackson只是同姓，並無血緣關係）及鍵盤樂器的Ronnie Rancifer入團，取代Hite和Jones。一票人搭乘兩台老舊福斯廂型車，浩浩蕩蕩向鄰州大城市出發，展開巡迴賣唱之旅。

　　來到芝加哥，除了討生活的日常演出外，最重要是曾被Regal Club雇用，為當紅Motown團體如The Miracles「奇蹟」、Gladys Knight & The Pips等作暖場表演。Cartman也替他們找到Steeltown唱片公司合約，發行首支地方單曲 **Big boy**。就在此時，葛萊迪絲奈特（見前文介紹）向Motown大老闆Berry Gordy Jr. 推薦這群明日之星，但Gordy猶豫不決，理由是當時已有Little Stevie Wonder「小史帝夫奇才」（見後文介紹），而且雇用teenager「童工」在工時和薪資上涉及的法律問題較惱人。「說客」接二連三，並未死心，68年夏天，Motown藝人Bobby Taylor直接帶他們去底特律。Gordy人不在，但執行總監請他們進錄音室試唱，並把演唱實況拍成錄影帶寄去加州給老闆。主子的心思總是「天威難測」，

Gordy看完錄影帶後馬上交待安排簽約事宜。68年11月25日，Gordy在底特律舉辦了一個盛大的「轟趴」，正式向所有Motown員工及藝人介紹傑克森兄弟。

四個月後，用錢解決Steeltown公司的合約，由Bobby Taylor擔任製作人，錄製多首黑人經典口水歌，結果不令人滿意。69年初秋，Gordy叫老Joe和七位小朋友到加州跟他一起住（麥可和Marlon則住在鄰近的黛安娜蘿絲家），由他親自接手第二波「造星」計畫。唱片企劃腦力激盪，開始「竄改歷史」編故事，以期達到宣傳效果。這些「高招」舉幾件說明如下：最重要是把「球」作給蘿絲和Gary市長Richard G. Hatcher，宣傳說蘿絲是傑克森家族的遠房表親（真是一表三千里啊！），且一直關注小朋友們的星路。當69年蘿絲巡迴演唱來到Gary時，傑克森五人組為美國第一位黑人市長獻唱，Hatcher順水推舟「拜託」蘿絲將他們帶進Motown，而一直擔任他們mentor「導師」（把Shirley Cartman撇在一旁）的蘿絲「理所當然」答應。另外，為了強化傑克森兄弟的「純正性」，硬是把毫無關聯之樂師Johnny Jackson和Ronnie Rancifer牽托成堂表兄弟。更有趣的是，69年麥可已11歲，因尚未「轉大人」，Motown向外謊報他只有8歲，以加深民眾對他可愛、甜心形象的憐愛。其實Gordy會下這招險棋（冒著謊言被戳破風險）是有原因的，在60年代即將結束之際，曾叱吒一時的Motown藝人如「頂尖」四人組、黛安娜蘿絲和至尊女子合唱團、「小史帝夫奇才」等有走下坡之趨勢。為保持執黑人音樂牛耳之地位，清新、脫俗的小朋友合唱團儼如一劑強心針。而傑克森五人組的表現也沒令人失望，Motown霸業得以延續，Gordy的荷包再滿五年。

69年底，Motown專屬的詞曲創作團隊寫了一首歌I wanna be free，原本想要交給葛萊迪絲奈特或黛安娜蘿絲唱。當Gordy聽過demo帶後，交待修改配樂及和聲編排使之更輕快活潑，重寫部份歌詞並改名成 **I want you back**，作為他們的處女作。**I**曲收錄於首張專輯「Diana Ross Presents The Jackson 5」（由專輯名可看出Motown炒作話題一流），是唯一首主打歌，69年11月入榜，70年1月底榮登王座。一鳴驚人後，上述的詞曲創作團隊開始為他們量身製作三張專輯，密集推出的三首代表單曲**ABC**、**The love you save**、**I'll be there**連續在一年內都拿到冠軍。創下至今仍懸掛牆上的告示牌排行榜紀錄一首支單曲即獲得冠軍，接連三首（共四首）也都封王的團體。**ABC**是一首模擬老師在課堂上教小學生讀書識字的輕鬆歌曲，透過麥可的童稚嗓音和靈魂唱腔更顯青春洋溢、活力十足，自此奠定了bubble gum soul「泡泡糖靈魂」小天王的地位。

「Ultimate Collection」Hip-O Rds.，2001

「The Essential Jacksons」Sony，2004

　　故事講到這裏，該回過頭來談談，傑克森老爸帶領一群小朋友追逐「美國夢」，令其成功的音樂本質到底是什麼？60年代初登上舞台，早期明顯具有福音、藍調、靈魂甚至搖滾風格，影響他們的藝人有James Brown、Jackie Wilson、Joe Tex等，特別是靈魂放克家族樂團The Isley Brothers和Sly & The Family Stone。加入Motown後的70年代，綜合前輩們如史摩基羅賓森、「誘惑」、「奇蹟」、馬文蓋、史帝夫汪德等各式各樣的doo-wop、靈魂放克、改良R&B以及最後順應潮流的disco，簡單說就是資本主義下商業流行音樂的總合而已。麥可在Motown這個「大染缸」之經歷，為他日後成為「流行天王」紮下重要根基。

　　1970年爆紅後，成為炙手可熱的青少年偶像團體，「傑克森狂潮」襲捲英美兩地。Motown當然不會錯失良機，經授權所衍生的周邊商品如海報、貼紙、公仔、漫畫、雜誌甚至卡通影片等，海削了一番，正式登上Motown「搶錢一哥」。72至74年，電視台為他們製作許多歌唱特別節目，觸角也正式伸入大小螢幕。由於所有兄弟中以麥可的歌聲最好、表演最具明星架式，Motown各組創作和製作人馬開始計畫「一魚兩吃」，以獨立歌手名義為他發行唱片。71年底首支個人單曲**Got to be there**於72年初獲得熱門榜#4，接著翻唱58年Bobby Day名曲**Rockin' robin**，輕快的老式搖滾風味，受到大家喜愛，順利拿下亞軍。72年演唱電影Ben「金鼠王」同名插曲**Ben**，充分展現完美的歌唱技巧，是麥可個人首支冠軍曲，也是早期最沒有「泡泡糖味道」的抒情佳作。

　　看到麥可「內部創業」如此成功，Jermaine有點眼紅！自視最有音樂才華、仗著最具偶像性魅力（當年已19歲，的確迷倒許多女粉絲）、憑藉自己是「準駙馬

爺」（73年與Gordy的掌上明珠結成連理）的身份，Jermaine希望公司也能比照辦理。為了解決紛爭，Gordy乾脆宣佈任何一位<u>傑克森</u>都可以發行個人唱片，所以Jermaine和Jackie均有留下個人錄音作品，只是在排行榜的成績無法與<u>麥可</u>相提並論。不過，73年Jermaine所翻唱的**Daddy's home**卻是紅遍寶島，幾乎所有西洋老歌合輯都會選錄他的版本，一度還讓不知道Jermaine是<u>傑克森</u>兄弟的樂迷以為是那位白人在唱抒情歌。而Jermaine唱功成熟後的**Let's get serious**、**Do what you do**，則是保有一般黑人靈魂風味之佳作。

有人認為<u>傑克森</u>五人組自71年後唱片賣不好，可能與兄弟相爭出個人單曲有關。不過，就71至74年以團體名義發行的單曲成績來看，還算可以，如**Mama's pearl**、**Never can say goodbye**、**Sugar daddy**、**Dancing machine**等都獲得熱門榜Top 10。真正導致「走下坡」或「闖牆」的原因不是兄弟而是賓主關係。老Joe覺得在Motown這幾年，小朋友們像是被嚴格操控的傀儡，現場表演時不准自行彈奏樂器；當他們學習創作也有作品時無法灌錄；孩子們漸漸長大後，公司卻沒能認真思考轉型或定位的問題。

1975年，老爸帶領<u>傑克森</u>兄弟跳槽至CBS集團Epic唱片，豐厚的新合約重點有：唱片銷售盈餘20%歸<u>傑克森</u>家族（Motown只給2.8%），他們可灌錄自己的創作、彈奏樂器以及擁有製作唱片之權限和空間。與原東家打了幾個月的合約官司（真正結束是在80年），Gordy雖捨不得但還是放他們走，Gordy曾難過地回憶說：「<u>傑克森</u>兄弟是Motown最後一個大牌！」條件之一是The Jackson 5這個名字要永遠留在Motown，Jermaine可能是要力挺泰山大人而沒有跟著出走。遺缺由么弟Randy頂替，新的五人組（Epic唱片公司網羅的對象不包括「假兄弟」Johnny和Ronnie）命名為The Jacksons「傑克森兄弟」合唱團。76年，除了籌備新唱片外，CBS電視公司也簽下兄弟們和Janet，為之開闢音樂節目（非裔黑人首次登上該系列節目），與ABC電視公司的<u>奧斯蒙</u>家族打對台。

初期，CBS找來PIR費城國際唱片（後來併入Epic公司）的製作團隊為<u>傑克森</u>兄弟合唱團打造新唱片。首張同名專輯主打歌**Enjoy yourself**，以麥可一貫甜美優質歌聲來唱時下流行的disco，獲得熱門榜#6和白金唱片（他們首張金唱片以上單曲，過去Motown的搶錢策略不在單曲唱片銷售），但是第二張專輯卻失敗了。78年底，由他們自行製作與部分創作的第三張專輯「Destiny」大獲好評，從**Blame it on the boogie**、**Shake your body (down to the ground)**（麥

專輯「Off The Wall」Sony，1990　　　「The Essential Michael Jackson」Sony，2005

可、Randy合寫）這兩首歌，可嗅出麥可的歌唱風格逐漸成熟、多元。

　　1978年，麥可因參與電影「新綠野仙蹤」（見Diana Ross介紹）演出而結識該片音樂總監昆西瓊斯，兩人一見如故。瓊斯為麥可操刀Epic的首張個人專輯「Off The Wall」。該專輯於79年底上市，佳評如潮，獲得滾石雜誌五星評價，連一向吝嗇公開讚揚人的樂評Davis Marsh曾說：「麥可用充滿年輕氣息卻又熟練的聲音，為現代音樂作了最佳詮釋。超越一切文字和想像的空間限制，是首張經典之作！」麥可正式脫離泡泡糖色彩，展開璀璨的巨星之路。麥可自己作曲填詞的主打歌**Don't stop 'til you get enough**，雖只獲得一週冠軍卻是個人第一張白金唱片，也為他拿下第一座葛萊美獎（最佳R&B演唱男歌手）。接下來三首單曲**Rock with you**（四週冠軍）、**Off the wall**、**She's out of my life**在80年都名列熱門榜前茅，成為告示牌排行榜第一位同專輯有連續四首Top 10單曲的歌手。「Off The Wall」全球熱賣近千萬張，在專輯榜上停留四年多直到84年。

　　80年，麥可忙完個人專輯後，回去「幫」The Jacksons，推出「Triumph」專輯。接著五兄弟展開首次全美大型巡迴演唱，足跡遍及39個城市，每場均吸引上萬名樂迷前來觀賞，81年集結現場演唱實況的專輯「The Jacksons Live」也順勢大賣。這是麥可與兄弟們最後一次合作。84年，Jermaine回鍋頂替麥可，傑克森兄弟合唱團再度推出新作品。不過，時代變了、潮流退了，只剩下麥可持續發光發熱，只留下Jermaine偶爾對麥可的牢騷。

　　倪匡曾評論金庸的「天龍八部」是其巔峰之作，無以為繼，只有大師自己才能超越。直到「鹿鼎記」誕生，武俠小說的境界終至絕頂。有時我會把「Off The

Wall」想成是「天龍八部」，精心籌劃兩年、唯有麥可和瓊斯才能超越自我。83年「Thriller」專輯和單曲 **Billie Jean**（滾石500大名曲#58）、**Beat it**（滾石500大名曲#337）就像「鹿鼎記」，震撼了樂壇，為「流行天王」奠定二十年的基礎。這是另外一個故事的開始！

♪ 餘音繞樑

- **Don't stop 'til you get enough**

 用假音演唱時下流行的disco舞曲，靈魂高音呼叫也成為獨特的個人歌唱風格。99年成龍好萊塢動作片Rush Hour 2「尖峰時刻2」中，黑人警探在香港夜總會大鬧時所唱的歌即是 **Don't stop 'til you get enough**。

- **Off The Wall**

 鬼魅般尖叫聲、重覆但節奏明確的舞曲貝士，可算是後來「顫慄之舞」前導作。

- **Rock With You**

 繁複的編樂、精彩的貝士節奏和帶點雷鬼味，是「後迪斯可」與「新電子音樂」交替期唯一經典代表舞曲。

集律成譜

- 專輯「Michael Jackson Off The Wall」Sony，1990。

 唱片宣傳品說這是一張心靈與音樂的完美組合？我倒認為用「有概念性專輯的企圖」來形容較為貼切。麥可和瓊斯利用精湛的舞曲節拍、潛隱的搖滾吉他，透過4首中慢板、6首快板歌曲來表達放克樂的隨性及靈魂樂的激情，試圖為70年代所有重要的流行音樂風格作個總結。這樣的唱片您能不收藏嗎？

- 「The Essential Michael Jackson」Sony，2005。

 新力唱片公司台灣版名為「世紀典藏」。雙CD、38首歌，麥可和傑克森兄弟35年來所有經典全紀錄，但難免有遺珠之憾。喜歡他們早期歌曲的朋友可搭配添購「The Best Of Michael Jackson」Motown，1995。

Jackson Browne

Yr.	song title	Rk.	peak	date	remark
72	Doctor my eyes	92	8		推薦
78	Running on empty	500大#492	82	11	強力推薦
78	Stay	>120	20		額列/推薦
80	Boulevard	>100	19	08	
82	Somebody's baby	68	7	10	額列/推薦

昔 日蘊藏濃厚人文氣息、些嫌犬儒的單純贖世創作，已淹沒於喧擾的現代流行音樂靡靡塵囂中，「桂冠詩人」傑克森布朗為我們留下似乎遙不可及的理想。

當民謠皇帝巴布迪倫、民謠皇后瓊拜雅絲等人結束胡士托搖滾音樂季而顯得有氣無力時，沒多久賽門和葛芬柯二重唱也解散了，這對60年代曾風光一時的民歌運動來說無疑是宣告進入尾聲。但南加州一派新秀適時跳出來，掀起另波鄉村搖滾風潮。事實上這是民謠搖滾的延續，畢竟曾深植人心、帶有關懷自省的民謠精神不會那麼容易消聲匿跡。

Clyde Jackson Browne的父親是位駐德美軍軍官，他在1948年生於德國海德堡，三歲時隨父母回國定居洛杉磯。布朗從小就流露出對音樂的喜愛，高中時受到兩位同學的引介迷上民謠搖滾，更醉心於詞曲創作。66年，因在俱樂部之精彩演出而受邀加入Nitty Gritty Dirt Band，也獲得Elektra唱片子公司Nina Music的合約。此時除了Elektra旗下歌手Tom Rush、老同學Steve Noonan等灌錄過布朗的創作外，其他知名藝人團體如The Byrds、Johnny Rivers、瓊拜雅絲也都曾爭相選用。翌年，跑去民歌發源地紐約格林威治村「朝聖」，與Tim Buckley和Velvet Underground女團員Nico有過短期合作。68年回到洛杉磯則和J.D. Souther、Warren Zevon、未成「巨鷹」的Glenn Frey等人鬼混，等待更好的機會。這段時間，筆未閒置，不少歌曲日後無論由自己或別人來唱，都擁有好聲譽，其中最著名的就是老鷹樂團處女單曲 **Take it easy**（見前文介紹）。

加州鄉村搖滾的推行者David Geffen（Asylum唱片公司老闆）在還沒打造老鷹樂團之前就先簽下布朗。72年初，發行首張同名專輯，其中大多數是他曾寫給別人唱的歌。初登板單曲 **Doctor my eyes**，以動聽旋律和富饒隱喻歌詞順利獲得熱

「Running On Empty」Elektra/Wea，1990

「The Very Best Of」Elektra/Wea，2004

門榜#8，而傑克森五人組的翻唱版在英國也打進Top 10。從接下來三張專輯「For Everyman」、「Late For The Sky」、「The Pretender」可看出布朗逐漸成熟，唱片評價愈來愈高。76年，在老婆自殺後所推出的「The Pretender」，藉由更多的搖滾本質來呈現個人內心之苦悶和傷痛，是一張五顆星評價專輯。

巔峰代表作為78年的概念專輯「Running On Empty」（滾石評選百大經典）。布朗以搖滾歌手四處旅行演唱的生活為題材，嘗試去描寫這些經歷，用一種異想天開、稍嫌粗糙但相當誠懇真實的錄音方式（9首歌分別錄自演唱實況、破旅館房間內、後台化妝間及大旅行車上）來傳遞他想表達之訊息。第一首**Running on empty**（Top 20單曲）便直接了當點出主題—也就是布朗對搖滾歌手生活的基本感受，套鼓、鋼琴、貝士、電吉他之完美結合，導引了整張專輯的氣氛和情緒。最後以二連曲**The load out**、**Stay**（原是60年黑人歌手Maurice Williams譜寫演唱，布朗修改部份歌詞）之深沉詞意，為這張至真至性的專輯劃下句點。

傑克森布朗在70、80年代的名曲經常被電影引用及翻唱，像是97年電影Good Will Hunting「心靈捕手」裡的**Somebody's baby**；94年電影Forrest Gump「阿甘正傳」中阿甘跑步時**Running on empty**響起。台灣女歌手張清芳85年首張一鳴驚人的專輯「激情過後」裡有首歌「這世界」，原曲即是**Stay**。

集律成譜

• 「The Very Best Of Jackson Browne」Elektra/Wea，2004。

　雙CD、31首歷年代表作全收錄。喜歡鄉村、民謠搖滾的朋友不容錯過。

James Taylor

Yr.	song title		Rk.	peak	date	remark
70	Fire and rain	500大#227	67	3(3)	10	額外列出
71	You've got a friend •		17	**1**	0731	推薦
74	Mockingbird •	Carly Simon with	52	5	0323	版權屬Simon
75	How sweet it is (to be loved by you)		68	5	0830	推薦
77	Handy man		46	4		強力推薦
77	Your smiling face		>100	20		推薦

雖然療傷歌手James Taylor詹姆士泰勒的民謠創作才華備受肯定，但在70年代與兩位歌壇才女卡蘿金、卡莉賽門之關係匪淺，為他多吸引不少「鎂光燈」。

全名James Vernon Taylor，1948年生於麻州波士頓市附近，因父親任教於名校北卡羅來納大學醫學院，泰勒的童年是在Chapel Hill度過。從小修習大提琴，12歲後改練吉他，並對民謠前輩Woody Guthrie的敘事民歌風格產生興趣。夏天時他們全家都會回到麻州外海Martha's Vineyard（瑪莎葡萄園島）過暑假，15歲那年結識Danny Kortchmar，兩人以清新的木吉他和歌聲贏得才藝競賽。有了這次美好經驗，返回北卡，與哥哥Alex共組民歌樂團Fabulous Corsairs。高三時，因嚴重的憂鬱症住進精神療養院，在十個月治療期間，完成了高中學業，也開始學習寫歌。66年，前往紐約市，加入老友Kortchmar的樂團The Flying Machine，除了在俱樂部演唱外，也獲得唱片公司合約發行單曲。這段期間，不知是否受憂鬱症所苦，泰勒沉迷於海洛因，搞到大家想把他踢出樂團。67年某夜，父親接到一通絕望的電話，飛車趕到紐約去救他。日後泰勒寫了一首歌**Jump up behind me**，感念慈父載他回北卡接受毒癮治療的那趟路程。68年，為了徹底戒毒，離開熟悉的「環境」隻身前往倫敦。由於Kortchmar之前曾與音樂人Peter Asher合作，特別拜託任職Apple唱片的Asher照顧泰勒，聽完demo帶後Asher為Apple簽下一位新民歌手。隨後發行首張同名專輯，雖然部份歌曲有披頭四成員加持，但銷售成績不佳，加上毒癮又犯，只好黯然回到麻州再度接受治療。69至70年，泰勒痛定思痛、努力戒毒，雖又因車禍摔斷雙手，但憑藉毅力和決心，終於在a wave of singer-songwriter「歌手兼作曲家潮流」中佔有一席之地。

專輯「Sweet Baby James」War. Bros.，1990　　「The Best Of」Rhino/Wea，2003

　　70年到洛杉磯發展，Asher也離開Apple唱片，擔任泰勒的經紀人，在華納兄弟旗下發行第二張專輯「Sweet Baby James」。泰勒以木吉他伴奏襯托溫和但帶點憂愁之嗓音來詮釋令人動容的故事，獲得AMG、滾石雜誌五星滿分好評和金氏流行音樂百科選為「最佳療傷專輯」亞軍。單曲 **Fire and rain** 描述他在勒戒所一位朋友自殺以及毒癮者面臨的身心痛苦，真摯感人，成為他第一首排行榜暢銷曲。這時，名詞曲作家卡蘿金正為歌唱事業打拼（見Carole King介紹），泰勒身為好友經常協助她、鼓勵她。金以經典專輯「Tapestry」裡的一首歌 **You've got a friend** 送給泰勒，泰勒唱成冠軍並因而榮獲71年最佳流行男歌手葛萊美獎及登上時代雜誌封面。卡蘿金接受訪問時曾說：「**You've** 曲並不是特別為泰勒所寫，但在那當下，我坐在鋼琴前，旋律和歌詞就這樣自然產生。」72年底，與另一位才女卡莉賽門傳出喜訊，在當時是轟動演藝圈的大事。婚後兩夫妻之歌唱和創作相得益彰，不過，有趣的是反而翻唱曲較受歡迎，像 **Mockingbird**、**How sweet it is**、**Handy man** 等。**Handy** 曲之handy man是指24小時全年無休、專替失戀女孩修補破碎心的「巧手男」，由「療傷歌者」以吉他民謠風格來詮釋，比59年原唱Jimmy Jones（黑人doo-wop曲風）更傳神，又為他拿下第二座最佳流行男歌手葛萊美獎。

　　無論流行音樂風潮如何演變，詹姆士泰勒堅持一貫也擅長的民歌風至今長達四十年，1990年相繼被引荐進入搖滾和創作名人堂。

集律成譜

- 「The Best Of James Taylor」Rhino/Wea，2003。

Janis Ian

Yr.	song title	Rk.	peak	date	remark
75	At seventeen	19	3(2)	0920	推薦

儘管Janis Ian珍妮斯伊恩的尖銳言論和行為舉止受到爭議，樂評對她的音樂創作風格褒貶不一，這些都無法抹煞她是一位多才多藝奇女子的事實。

Janis（本名Janis Eddy Fink）1951年生於紐約市Bronx，成長於紐澤西。她的音樂底子不知是先天遺傳還是後天養成？母親雖是位音樂老師，但她與父母的關係不甚良好。珍妮斯小時候所顯露的音感天賦在於任何樂器到她手上均能輕鬆彈奏，而歌唱技巧和風格則受到老爵士名伶的影響，特別是偶像Billie Holiday，她常感嘆Holiday悲苦的一生。13歲時用哥哥的名當作姓，正式改名為Janis Ian，15歲向法院申請與父母脫離關係。曾短暫就讀紐約市立音樂藝術中學。

1966年寫了首**Society's child**，內容描述一段浪漫但不被祝福的「黑白戀情」，震驚社會。兩年內總共三次發行單曲，直到美國知名作曲指揮家伯恩斯坦在他的特別節目「Inside Pop：The Rock Revolution」中介紹這首歌，才使它打進排行榜#14。日後，Atlantic公司總裁Jerry Wexler曾為出版此曲和Janis Ian首張同名專輯猶豫不決、畏畏縮縮的態度公開道歉。接下來十多年，伊恩陸續推出13張作品，商業成績最好的是75年「Between The Lines」（冠軍專輯，下圖）和單曲**At seventeen**（熱門榜#3；成人抒情榜#1）。**At seventeen**描述青少年男女成長時的酸甜苦辣，以清新婉約之歌聲娓娓唱來，是伊恩唯一享譽國際（特別在日本、台灣）的名曲。或許是個性使然，從年輕時的叛逆到成年之駭俗行徑（公開承認自己為「蕾絲邊」），讓許多人對她以音樂創作處理禁忌問題的尖銳方式不敢恭維。80年代後，除了繼續以創作歌手身份活躍於樂壇外，還跨足藝文界，其專欄文章和科幻小說還頗受歡迎。

專輯「Between The Lines」Sony，1990

Jefferson Starship

Yr.	song title	Rk.	peak	date	remark
75	*Miracles*	>100	3(2)	11	推薦
76	With your love	84	12		
78	Count on me	66	8		強力推薦
78	Runaway	>100	12		推薦
79	Jane	>100	14		

曾 是西洋歌壇非常出色的迷幻搖滾樂團，但因三名主要成員二十年來分分合合、炒作新聞，原本嬉痞自由之精神逐漸凋零，淪落到被評為最不受歡迎的回鍋藝人。

65年初，聲音高亢的歌手Marty Balin（b. 1942，俄亥俄州）來到舊金山，在「牧場酒吧」結識一位來自本地的吉他手Paul Kantner（b. 1941）。兩人因音樂理念相同而一見如故，招兵買馬，創立Jefferson Airplane「傑弗森飛機樂團」。年底發行的首張專輯，成績平平，但卻吸引鋼琴女歌手Grace Slick（b. 1939）的目光。隔年，Slick加入他們，讓樂團風格和命運起了重大變化。從66至69年，連續推出五張Top 20傑出專輯。其中第二張「Surrealistic Pillow」獲得五星評價，入選滾石百大經典，所收錄的**Somebody to love**（500大#274）、**White rabbit**（500大#478）被視為迷幻搖滾經典之作。Balin等人認為他們的音樂元素結合靈魂、藍調和民謠之精華，因此不僅要有搖滾的基本技能（他們即興演奏、演唱的能力都很強），更需一種靈性和情感，而這種靈動能往往在酒醉或服藥後發揮得淋漓盡致。唱片市場成功和多次大型演唱會精彩表現，讓他們成為60年代末期舊金山迷幻搖滾樂派的宗師。受到如此肯定，主要歸功於Slick。她除了包辦樂團大部份的創作外，熾熱又性感的搖滾唱腔、美豔外貌和開放個性，讓許多男人迷戀她，視她為搖滾樂性幻想對象（天蠍座女人的性魅力），增加不少「票房」。

Balin在69年「Volunteer」專輯問世後決定離開樂團，表面上是音樂理念不合，實際上圈內人都知道原因為「落花有意流水無情」，Slick選擇了Kantner。時光來到70年代，不知是「鬥敗的山羊」離團所致，還是迷幻搖滾漸漸式微，總之樂團的狀況愈來愈糟。74年，Kantner決定變法圖強，更換部份團員，並隨潮流把團名從飛機「提升」為太空船Jefferson Starship。懇求Balin回團，但他只同意在

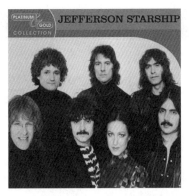

《左圖》「Platinum & Gold Collection」RCA，2003。70年代「傑弗森星船」時期的上榜歌曲均有。
《右圖》「Jefferson Airplane/Jefferson Starship/Starship Hits」RCA，1998。

幕後幫忙（寫歌、伴奏和製作）。75年專輯「Red Octopus」在Balin積極參與下竟然登上冠軍寶座，單曲**Miracles**獲得季軍，這些都是他們成軍十年來最好的成績。「Red Octopus」之成功再度使樂團迷失方向，相較以往的搖滾風格，76和78年兩張專輯則顯得毫無創意，但三首單曲都打進熱門榜Top 20。此時Balin再度求去，這次跟他走的還有Slick和鼓手John Barbata。Marty Balin馬帝貝林單飛出現一首個人演唱佳作**Hearts**，81年8月獲得熱門榜#8（年終排行榜#41）。

　　兩年不到Slick回到樂團，出版兩張專輯，之後又鬧翻了。這次換成Kantner落單，回頭找Balin、老貝士手Jack Casady合組一個聲勢驚人的新樂團KBC，但表現卻令人失望。反而是年近半百的Slick率領Starship（因註冊法的問題不得使用Jefferson Starship作為團名）徹底流行化，於85至87年因三首冠軍曲**We built this city**、**Sara**、**Nothing gonna stop us now**而又風光一陣。

　　1989年，Slick背離Starship（原團員繼續以Starship之名闖盪江湖），與前夫Kantner、Balin、Casady等人修好，計劃重建Jefferson Airplane的聲望。經過這麼多年複雜的分合及恩怨情仇，樂迷早已看得眼花撩亂，令人作嘔！持續搞這種「飛機」怎麼還會有市場呢？不過，為了敬重他們在迷幻搖滾樂派的領導地位，1996年搖滾名人堂還是請「飛機」降落，老團員進來喝杯「迷幻」咖啡吧！

集律成譜

- 「Jefferson Airplane/Jefferson Starship/Starship Hits」RCA，1998。
 雙CD，收錄35首橫跨三世代的歌曲。有心人可藉此比較三個時期樂風之差異。

Jennifer Warnes

Yr.	song title	Rk.	peak	date	remark
77	Right time of the night	34	6		推薦
79	I know a heartache when I see one	>120	19		額外列出

聲 音飽滿渾厚、層次分明，又具有創作和編曲才華的實力派歌手、舞台劇女演員珍妮佛華恩斯，因堅持高格調的音樂，所以作品不多，也不是排行榜常客。

　　Jennifer Jean Warnes（b. 1947）來自西雅圖，生長於加州。七歲時就有唱片公司抱著合約要簽下她，但被父親婉拒。高中畢業，某大學提供歌劇獎學金，華恩斯並未接受，直接踏入流行歌壇。68年，加入Decca旗下的Parrot唱片，以藝名Jennifer Warren（公司建議把姓改成較有親和力的Warren）及Jennifer（因與一位好萊塢女演員同名只好拿掉姓氏，最後又改回本姓）活躍於洛杉磯音樂圈。除了發片外，也參與鄉村音樂節目「The Smother Brothers Comedy Hour」和音樂劇「Hair」（飾演女主角Sheila）的演出。來到70年代，唱片事業依舊不順遂，換了好幾家公司，推出之專輯並未引起注意。76年投效Arista，直到77年才以一首由Peter McCann所作的流行鄉村曲 **Right time of the night**（熱門榜 #6；成人抒情榜冠軍）真正走紅。81年，華恩斯因緣際會演唱電影Norma Rae「諾瑪蕾」插曲 **It goes like it goes**而獲得一座金像獎，讓她成為電影界爭相邀約的歌曲演唱人。82年與Joe Cocker（見後文介紹）對唱「軍官與紳士」電影主題曲 **Up where we belong**；87年與Bill Medley（見「正義兄弟」介紹）合唱「熱舞十七」電影插曲 **The time of my life**，分別奪下熱門榜冠軍和兩座小金人。三度獲得奧斯卡電影歌曲演唱獎的紀錄，目前無人能出其右。86年，與加拿大遊唱詩人Leonard Cohen合作的新專輯「Famous Blue Raincoat」，至今依然熱賣。

集律成譜

- 「Best Of Jennifer Warnes」BMG Int'l，1990。右圖。

Jigsaw

Yr.	song title	Rk.	peak	date	remark
75	*Sky high*	>100	3	75/12	推薦
76	Love fire	>120	28	04	額外列出

或許是受到披頭四旋風襲捲，60年代末世界各地年輕歌手掀起一股組團熱。來自英國的Jigsaw跟大多數流行搖滾泡沫樂團一樣，很難追上前人的腳步。

樂團前身是Clive Scott（b. 1945；鍵盤、主唱）and Des Dyer（b. 1948；鼓手、主唱）創作二重唱，他們的作品經常被知名藝人灌唱，早期如英格伯漢普汀克；後來則有美國民謠團體Bo Donaldson & The Heywoods（見前文介紹）。66年，從別的團體挖來四名樂師，在英國Conventry成立Jigsaw「鋼絲鋸」樂團。初期，他們走較狂野的現場演唱路線（偶爾會有爆破、摔吉他場面），錄音作品不多，也沒有很成功。直到74年他們與經紀、製作人Chas Peate合組Splash唱片公司後，情況有所改善。Peate有效整合Scott和Dyer的詞曲創作，學習披頭四保羅麥卡尼編排歌唱和樂曲之模式，加上善用樂團裡有兩位管樂好手的優勢，向市場主流（流行搖滾）靠攏。

75年，錄製第二張專輯「Sky High」。其中同名歌 **Sky high** 原本是為一部英國動作片譜寫的插曲，Peate認為這種帶有歐式disco味道的歌可能不會紅，因此只copy數百張宣傳片寄給各「單位」。沒想到美國的廣播電台DJ競相將之列入播放清單，一炮而紅，在各國的排行榜都名列前茅（日本榜冠軍）。翌年，另一首風格類似的 **Love fire**，也打進熱門榜 Top 30。獲得美國市場肯定後，留在洛杉磯發展，可惜結果不如預期。79年悄悄返回英國，當兩位團員求去後樂團解散。Dyer和Scott繼續打拼，只是寫歌的成果優於演唱。

集律成譜

- 「The Best Of Jigsaw：Sky High」Hot Productions，1995。右圖。

Jim Croce

Yr.	song title	Rk.	peak	date	remark
72	You don't mess around with Jim	68	8		
72	Operator (that's not the way it feels)	>120	17	12	額列/推薦
73	Bad, bad Leroy Brown •	2	**1(2)**	0721-0728	
73	I got a name	>100	10	10	強力推薦
74	Time in a bottle •	24	**1(2)**	73/1229-740105	
74	I'll have to say I love you in a song	86	9		強力推薦

民謠吉他傳奇人物吉姆克羅契英年早逝，在72、73年所留下的作品不多。精湛之指法、簡單但深奧的旋律，每首歌都被任何曾學過木吉他的人奉為圭臬。

本名James Joseph Croce（應該唸「克羅契」而非「克羅斯」），1943年生於賓州費城。為了一圓夢想，長年在生活壓力下還能無師自通練吉他並學習寫歌。70年代初期，許多樂迷不分國籍，都被克羅契那率性慵懶的歌唱風格、獨特且令人折服之吉他和弦指法以及雋永感人的創作所吸引。無奈天嫉英才，1973年9月20日死於一場空難，只得年三十。正當事業要「起飛」時（結束路易斯安那北西大學宣傳演唱會後搭小飛機趕赴另一行程）卻碰上這件撞樹意外，真是造化弄人！我們常想，若上天願意多給一點時間，克羅契在音樂上的成就或許不止於此。

1960年克羅契高中畢業，用他在玩具店打工所存的錢買了生平第一把十二弦吉他。唸大學時，擔任學生電台DJ和玩band是他最享受的事。65年畢業後，藉由組樂團四處演唱來轉入「職業」是不變的心念，但苦無機會。為了生計必須工作，幹過電台廣告業務、臨時家教、粗工等。在這段打零工期間，曾被鐵鎚弄傷左手，雖然後來保住了手指頭，但已沒有那麼靈巧，特別是無名指。為了能繼續彈吉他，自己摸索出一套儘量不要用到受傷指頭的獨特技法（三根音伴奏手法）與和弦。

66年娶媳婦，妻子Ingrid是克羅契之前在一場民歌競賽擔任評審時所認識的參賽者。婚後夫唱婦隨，生活雖然清苦，但Ingrid對他的歌唱和創作幫助很大。學生時代克羅契有位好友Tommy West，後來進入唱片界與Terry Cashman成為炙手可熱的製作搭擋。在知己的建議及堅持下，67年夫妻倆搬到紐約（有民歌朝聖意味），在俱樂部混了一年後獲得Capitol公司合約，於69年以二重唱名義發行一張

「Classic Hits」Rhino/Wea，2004

「Jim Croce Live」Shout Factory，2006

專輯。也許是作品尚未成熟，出師不利的結果讓她們打包回老家。兩年半的時間，克羅契並未放棄，在從事電信工人和卡車司機工作之餘，持續創作，特別是把他的所見所聞及生活歷練寫進歌裡（如 **Bad, bad Leroy Brown**）。從許多原作中挑出6首歌，製成錄音帶寄給老友，West 和 Cashman 聽完後火速叫他到紐約曼哈頓把這些歌錄成 demo 帶，憑藉這些母帶 West 替他爭取到 ABC 公司的合約。72年，個人首張專輯「You Don't Mess Around With Jim」問世（排行榜冠軍），同名主打歌順利獲得熱門榜 #8。另一支單曲 **Operator**（這是首很有趣的歌，內容描述一個失戀男子透過接線生查詢前女友電話，結果把她當作「張老師」而聊開了）也打進 Top 20。突然間，大家對這位其貌不揚（有人說他長得像中東的恐怖份子？）但作品卻清新、有哲理的新民歌手充滿興趣。

　　出自隔年專輯的第二首單曲 **Bad, bad Leroy Brown** 在進榜11週後登上王座，此時，第三張專輯「I Got A Name」即將完成。但沒想到會在9月開始的宣傳新片行程中碰到意外，跟他一起「跑攤」的樂師 Marry Mulheisen 同在飛機上，沒能倖免。Mulheisen 也是優秀的吉他手，對克羅契獨創的技法相當嫻熟，兩人默契十足。我們在唱片裡所聽到悅耳的分解和弦（單音）大多是由他彈奏，而克羅契則負責和弦協奏。罹難的消息震驚了樂壇，原本首張專輯中一首與眾不同、英式民謠風味、沒想要發行單曲的 **Time in a bottle**，被 ABC 電視台一齣文藝劇引用，應觀眾需求而推出，成為史上死後有單曲獲得排行榜冠軍的第三人（前兩位是 Otis Redding、Janis Joplin）。最後我們在出自該專輯、動聽的 **I got a name** 和 **I'll have to say I love you in a song** 聲中，緬懷這位民謠吉他之父。

Jim Stafford

Yr.	song title	Rk.	peak	date	remark
74	Spiders and snakes	16	3	0302	
74	My girl bill	90	12		
74	Wildwood weed	93	7		

使用詼諧語調述說故事的鄉村民謠風,曾在70年代中期美國歌壇引起一陣漣漪,Jim Stafford吉姆史戴福是這類「搞笑歌曲」的代表性人物之一。

James Wayne Stafford(b. 1944,佛羅里達州)性情開朗,是個有趣又愛表演的人,年近三十才以鄉村歌手身份踏入演藝圈。史戴福師承Gram Parsons、Lobo,與邁阿密鄉村音樂製作人Phil Gernhard合作,在MGM旗下於73至75年發行三張專輯和多首單曲。其中,新奇幽默的鄉村歌曲**Spider and snakes**、**My girl bill**、**Wildwood weed**打進熱門榜Top 20。季軍曲**Spider and snakes**是由尚未成名之鄉村兄弟二重唱Bellamy Brothers(見前文介紹)的弟弟David所作,雖然歌詞內容搞怪但旋律較為豐富,電台DJ和一般民眾可以接受。史戴福走紅之後,朝影視圈發展,主持電視節目,是位全才型搞笑藝人。

史戴福的音樂(或是Phil Gernhard的風格)有個共同特色—歌名和歌詞都很怪,用單調的鄉村旋律及配樂,說唱一些少數人才聽得懂的故事。講實在的,不知道為什麼這類歌曲很難引起我的興趣,畢竟45歲的台灣人與美國南方鄉村白人是生活在一個不同的世界。打破文化藩籬要靠通俗流行之事物,但重點是有無存在著易流傳或易被接受的內涵,您問我為什麼會喜歡「古典」音樂、黑人藍調爵士樂及搖滾樂,我無法回答!不願承認鄉村音樂是「支流」的人說,有些說唱鄉村歌曲啟蒙現今當道的Hip-Hop和Rap。或許是吧!您認為呢?

♩ 集律成譜

- 精選輯「Jim Stafford Greatest Hits」Curb Records,1995。

「The Best Of」Umvd,1998

Jimmy Buffett

Yr.	song title	Rk.	peak	date	remark
77	Margaritaville	14	8		推薦

老船長之孫Jimmy Buffett吉米巴菲特說他的鄉村歌曲有八成以上是自己生活的寫照。三十多年歌唱生涯從未拿過冠軍和重要音樂獎項，直到2003年。

　　Jimmy Buffett（本名James William Buffett，b. 1946）生於密西西比州，父親是位軍艦建造商，因此在鄰近墨西哥灣內海阿拉巴馬州Mobile市長大。巴菲特從小跟著父親出航以及熱帶港灣生活的經歷，對他影響很大。大學時勤練吉他、迷上寫歌和畢業後擔任告示牌雜誌派駐納許維爾記者（大學主修新聞系），讓他有機會踏進音樂圈。在鄉村音樂重鎮納許維爾混了一年，替自己爭取到出版個人首張專輯唱片（69年）的機會，並結識鄉村名歌手Jerry Jeff Walker。

　　1970年起，經常在美國東南部幾州巡迴演唱，最後隨著Walker落腳於佛羅里達州著名的海濱渡假勝地Key West。巴菲特屬於現場表演優於錄音作品成績的歌手，他的個人專屬樂隊Coral Reefer Band也很受歡迎。70年代共發行了四張專輯，裡面的歌大多與海灘、酒、女人、渡假或熱帶島嶼生活有關，詼諧又輕鬆是其主要風格。77年專輯「Changes In Latitudes, Changes In Attitudes」主打歌 **Margaritaville** 獲得熱門榜#8、成人抒情榜冠軍，是巴菲特生涯最受矚目的一首單曲。美國有不少地名字尾是-ville（源於英法殖民字眼，意思是鎮、村），Margaritaville是自創的字，一種雞尾酒Margarita來自Margaret瑪格麗特，加上ville後可譯為「瑪格麗特酒村」。除了繼續唱歌外，巴菲特也是一位暢銷作家和成功的餐飲業者，在美國各地有許多以他的歌曲為名之速食連鎖店，如Cheeseburger In Paradise、Margaritaville。

☰ 集律成譜

• 「Jimmy Buffett The Ultimate Collection」 Utv Records，2003。右圖。

Joe Cocker

Yr.	song title	Rk.	peak	date	remark
75	You are so beautiful	65	5	0302	推薦
83	Up where we belong ▲ with Jennifer Warnes	27	**1(3)**	82/1106-1120	額外列出

很少在美國排行榜見到英國老牌歌手Joe Cocker的名字，唯一首冠軍還是臨時被叫來錄唱的商業電影歌曲，這對在搖滾樂界有一定地位的人來說，真是諷刺！

　　John Robert Cocker（b. 1944，英國Sheffield）從小立志當歌星，甚至不惜放棄學業。61年與幾位朋友組了個小樂團，幫人暖場，因獨特的歌聲和舞台魅力被Decca公司相中，於63年發行個人首支翻唱（披頭四）單曲，但叫好不叫座。往後幾年卡克和專業樂師所組的（New）Grease Band就不一樣了，藉由與成名藝人Jimmy Page、Steve Winwood合作、四處演唱及多首入榜單曲，逐漸在英國打響名號。69年首張個人專輯「With A Little Help From My Friend」深獲好評後，開始進軍大西洋彼岸。上電視節目「蘇利文劇場」、參與胡士托音樂季、配合宣傳第三張專輯所展開的全美Mad Dogs And Englishman巡迴演唱，讓老美愛上這位擁有桀驁不馴低啞嗓音、唱起藍調搖滾樂張力十足的英國白人歌手。70年代以後，喬卡克事業重心放在巡迴演唱（特別是歐洲、澳洲），偶爾有英國發行的錄音專輯。或許是缺乏創作（大多唱別人的歌），或許是「看」他唱歌比聽唱片過癮，因此少有美國排行榜暢銷曲，除了75年那首家喻戶曉、深情「殺死人」的**You are so beautiful**之外。此曲曾被台灣的皮鞋廣告所引用。

　　電影「軍官與紳士」殺青時，沒有經費再搞主題曲，導演找人從配樂組合一段旋律填上歌詞，完成**UP where we belong**。導演嫌珍妮佛華恩斯的歌聲甜美，友人建議用沙啞嗓音來「中和」。緊急電召在亞洲演唱的卡克，與素昧平生的華恩斯只花一天就錄好了。這首歌、這部電影後來結局如何？大家眾所周知！

集律成譜

• 「Ultimate Collection」Hip-O，2004。右圖。

Joe Simon

Yr.	song title	Rk.	peak	date	remark
72	Drowning in the sea of love •	77	11	01	
72	Power of love •	83	11		
75	Get down, get down (get on the floor)	76	8		推薦

自外於黑人流行音樂大本營「摩城之音」和「費城之聲」，Joe Simon 喬賽門堅持以其帶有溫柔磁性的高中音靈魂唱腔，在 R&B 樂界闖出「第三勢力」。

跟大多數「黑色藝人」一樣，Joe Simon（b. 1943，路易斯安那州）的歌唱啟蒙於教堂。50 年代末期，隨牧師父親遷居加州奧克蘭，加入一個福音合唱團 Golden West Gospel Singers，於 59 年發行了一首單曲。賽門在 Hush 唱片公司老闆 Thompson 夫婦的鼓勵下，發展個人歌唱事業，與小公司 Vee-Jay 簽約，64 年推出兩首進榜單曲。雖然不算一炮而紅，卻吸引納許維爾 R&B 樂界的注意。名 DJ John Richbourg 自願擔任經紀與製作人，兩人連袂打造多首在 R&B 榜名列前茅的靈魂情歌。

1970 年，為了更上一層樓，Richbourg 替賽門謀取更好的合約，轉而投靠 Polydor 子公司 Spring 唱片。與「暢銷曲製造二人組」Gamble & Huff 合作，推出一系列叫好又叫座的專輯和熱門榜 Top 20 單曲如 **Drowning in the sea of love**（R&B 季軍）、**Power of love**（R&B 冠軍）、**Get down, get down**（R&B 冠軍）之後，喬賽門才真正成為 R&B 靈魂樂界的熠熠巨星。

70 年代末，音樂潮流有了重大改變，即使是黑人音樂也不得不向 funk、disco 舞曲或新浪潮靠攏。喬賽門一度想隨波逐流，但後來還是放棄，回到納許維爾唱福音及傳道去也！

集律成譜

- 「Music In My Bones：The Best Of Joe Simon」Rhino/wea，1997。右圖。

Joe Tex

Yr.	song title	Rk.	peak	date	remark
72	I gotcha •	6	2(2)	04	推薦
77	Ain't gonna bump no more (with no big fat woman) •	86	12		強力推薦

像早期美國黑人牧師那種用豪邁沙啞喉音對信眾說唱的老牌歌手 Joe Tex，公認是 Rap 音樂的鼻祖。很難理解他會皈依穆斯林，這就是宗教信仰自由之可貴。

本名 Joseph Arrington Jr.（b. 1933；d. 1982），取藝名姓氏 Tex 可能與標榜生為德州（Texas）人有關，而事實上他的確是 Southern Soul「美國南方靈魂樂派」相當重要但長期被低估的一位歌手、詞曲作家。從唱福音靈魂樂開始，直到 54 年獲得歌唱競賽冠軍，才有機會到紐約發展。與 King 唱片公司簽約，發表一些歌曲，風格以抒情民謠為主，也有像「小理察」式的搖滾。真正讓喬德克斯嶄露頭角的反而是詞曲創作，62 年詹姆士布朗把他一首作品 **Baby you're right** 唱成熱門榜亞軍後，轉投效 Dial 公司，並與納許維爾的名製作人 Buddy Killen 合作。到 60 年代中期，推出多首 R&B 榜冠軍和熱門榜 Top 5 單曲。

66 年後，德克斯的創作及演唱方式有了重大變革，快節拍的刺耳嘶吼說唱，他稱之為 Rap（原意是斥責；敲擊聲、輕敲；靈魂出竅傳遞訊息），而集大成者是 72 年亞軍曲 **I gotcha**。就在改變曲風的同時皈依伊斯蘭教（66 年），改名為 Joseph Hazziez，或許是專注祀奉真主阿拉，往後十年作品不多。75 年復出，接連幾年推出四張不算成功的專輯後漸漸淡出歌壇，82 年因心臟病逝世。

為了趕流行，喬德克斯也唱起舞曲，77 年 **Ain't gonna bump no more** 是首有趣又動感十足的歌。在當時一種舞步叫作 bump，德克斯透過歌曲建議男仕們不要再與「大肥婆」跳 bump，否則您會被「撞」得很慘！

集律成譜

• 「The Very Best Of Joe Tex」Rhino/Wea，1996。右圖。

Joe Walsh

Yr.	song title	Rk.	peak	date	remark
78	Life's been good	87	12		強力推薦
80	All night long	99	19	07	推薦

老鷹樂團之所以偉大，部份原因是陣中有多位傑出的吉他手。喬沃許加入後調整了樂團曲風，成就了「加州旅館」的經典吉他solo。

　　Joe Walsh（本名Joseph Fidler Walsh，b. 1947）生於堪薩斯州，從小愛玩樂器，特別專精搖滾吉他，因就學關係活躍於東岸（紐約、紐澤西）的學生音樂圈。1969年，一個名不見經傳的克里夫蘭地方樂團James Gang吉他手離團，沃許受邀加入。從此後躍升為全國性知名搖滾團體，大家才注意到這個名為「詹姆士幫」樂團的前後團員，沒有一個人的姓名或外號與James有關。在樂團待了三年，貢獻四張評價不差的專輯唱片。這時期沃許的電吉他常被拿來與英國重搖滾吉他英雄Jeff Beck相提並論，但沃許的風格多了點藍調搖滾節奏，加上72年單飛後所顯露的獨特唱腔，更受到美國人喜愛。76年加入Eagles（見前文介紹）前，推出四張風格突出的個人專輯，73年熱門榜#23的**Rocky Mountain way**可算是成名曲。沃許的名氣大於唱片銷售數字，不少知名藝人團體經常相邀合作。參與Eagles「Hotel California」、「The Long Run」專輯時，因團員開始內鬨，「趁機」發行個人第五張專輯。其中**Life's been good**富含生活哲理，乃巔峰之作，至今仍是電台常播以及老鷹樂團演唱會必唱名曲。

　　老鷹解散不影響沃許的歌唱事業，幫人製作、自己出片、與老鷹復出演唱均相宜。他常用的三把吉他Fender Stratocaster、Gibson Les Paul、Rickenbacker已成代言品牌。

集律成譜

• 「Joe Walsh The Definitive」Mca，1997 。

「The Best Of Joe Walsh」Mca，2000

John Denver

Yr.	song title		Rk.	peak	date	remark
71	Take me home, country roads ●	with Fat City	8	2	08	推薦
73	Rocky Mountain high		29	9		推薦
74	Sunshine on my shoulders ●		18	**1**	0330	推薦
74	Annie's song ●		25	**1(2)**	0727-0803	推薦
74	Back home again ●		>100	5(2)	1109	
75	Thank God I'm a country boy ●		10	**1**	0607	
75	*I'm sorry/Calypso* ●		*77*	*1*	*0927*	
76	Fly away		>100	13		推薦

鄉村樂界從不願承認約翰丹佛是純正的鄉村歌手，而搖滾樂壇也無法接納他，但他受歡迎卻是事實。我個人所學唱的第一首西洋歌曲即為「鄉間小路帶我回家」。

對民國六十年代初期聽西洋歌曲的台灣學生來說，「田園詩人」John Denver 這個名字絕對是意義非凡。雖然同時期也有許多知名的民謠歌手，但他那平易近人的詞曲、優美柔和嗓音以及清新脫俗之舞台表演，肯定對台灣校園民歌發展有重大啟示。是否如我所言？我們可以問問民歌前輩吳楚楚、楊弦或陶曉清。

Henry John Deutschendorf Jr.（b. 1943除夕；d. 1997）生於新墨西哥州，父親是位空軍飛行教官，家庭經常遷居，足跡遍及美國西南各州。由於約翰從小見識老爸駕駛戰機翱遊天際，對他而言，飛行一直是夢想及難以抗拒的宿命。曾想追隨父親當飛官，但因為近視太深而無法如願以償。

根據訪談，約翰指出他的童年是孤寂的，除了個性內向外，部份原因與父母疏於照顧和常常搬家有關。幼年在奧克拉荷馬州與祖母同住那段日子是他最快樂的時候，8歲那年阿嬤送他一把吉他，約翰開始愛上這個「玩具」，也靠它結交了不少新朋友。高中畢業曾上過一年樂理學校，後來去德州理工學院唸建築系，只不過彈吉他、唱歌的時間多於畫圖。兩年後毅然決定放棄學業，轉「半職業」表演。

某天，約翰在鳳凰城的酒吧演唱時得到一件訊息：洛杉磯有個民歌團體Chad Mitchell Trio的主唱出缺，想要招募頂替者。約翰前往試唱，結果在250位競爭人選中脫穎而出，獲得了這份工作。該團製作人Milt Okun曾回憶說，雖然約翰的外

「The Essential John Denver」RCA，2004　　　「The Best Of John Denver Live」Sony，1997

型和歌喉並不是最好，卻有特殊且自然的個人風格。在三重唱這段期間，<u>約翰</u>獲益良多，不僅歌唱技巧更上層樓，亦開始嘗試創作。此時，他正式以科羅拉多州（Colorado這個字往後經常出現在他的歌裡）首府丹佛 Denver 為藝名，理由是他非常喜歡 Rocky Mountain「落磯山」和這個美麗的高海拔都市。

　　1968年底三重唱解散，Okun 見時機成熟，為<u>丹佛</u>與 RCA 公司簽下歌手合約。69年個人首張專輯問世，雖然銷售平平，但其中一首他的創作 **Leavin' on a jet plane**（原歌名是 Oh babe, I hate to go，製作人 Okun 建議修改）被 Okun 拿去給「彼得、保羅和瑪麗」重唱，發行單曲獲得熱門榜冠軍，成為該合唱團和<u>丹佛</u>的經典名曲。**Leavin' on a jet plane** 不僅曾被航空公司廣告所引用，也出現在近期的電影如98年「世界末日」、2004年「航站情緣」等，近乎氾濫等。

　　翌年，<u>丹佛</u>接連推出兩張專輯，成績依舊沒有起色，為了生活再度遊唱於各大都市。來到華盛頓特區的民歌俱樂部，與 Fat City 二重唱（由 Bill Danoff 和 Taffy Nivert 所組）一起表演。某夜，Danoff 和 Nivert 向<u>丹佛</u>提及他們有一首描述鄉村美麗景色的歌，聽了之後靈感泉湧，三人徹夜未眠合力將之完成，這就是家喻戶曉的 **Take me home, country roads**。71年春，單曲和第四張專輯同時發行，**Take** 曲四月進榜，上升速度雖然緩慢，但最終還是獲得熱門榜亞軍並狂賣百萬張。Danoff 與<u>丹佛</u>在這次短暫合作後，解散了 Fat City，另組一個美聲民歌團體 Starland Vocal Band（見後文介紹），於70年代中期有優異表現。

　　有了成名曲後，大家開始對<u>約翰丹佛</u>感到興趣。此時，他的創作和歌唱風格已逐漸確立，闡述鄉居生活純樸樂趣、對大自然美景禮讚的詞曲創作，有「鄉村」音

樂的味道，但卻用抒情民謠方式來唱。對一般聽眾而言，只要曲好聽、詞動人就夠了！管他什麼「假鄉村」、「假民謠」，這只是樂評玩弄「掉書袋」的無聊遊戲，陷丹佛於兩面不討好的窘境。其實丹佛也常自認不是一位好歌手，但他努力作一個鼓吹自然之美和樂觀訊息的傳遞者，關於這點，的確令人讚許。例如，73年第二首Top 10單曲**Rocky Mountain high**同樣大受歡迎，當時美國某家奶品公司特別推出一種「自然」口味的冰淇淋，商借Rocky Mountain High來榮耀命名。另外，94年金凱瑞所主演的喜劇片Dumb And Dumber「阿呆與阿瓜」裡曾提到這首歌。劇情是這樣，原本他們開車要去落磯山，但阿呆開錯方向，遲遲未見到一座高山，而阿呆還在那邊碎碎唸說：「John Denver的歌都在騙人！」

　　相對於大部份正面、樂觀的作品，1974年首支冠軍曲**Sunshine on my shoulders**卻是一首悲傷但帶有詩意的抒情小品。製作人Okun曾說，這首歌運用單弦和四弦來回交替，呈現了丹佛最細膩的情感。**Sunshine**曲成功的過程與前文所述吉姆克羅契之**Time in a bottle**很類似。73年底，NBC播映一齣電視文藝劇Sunshine（同樣是描述感人的抗癌故事）引用此曲，因收視率極高，觀眾紛紛來電詢問何處可買到唱片？當時RCA公司正計劃為丹佛出版精選集（74年獲得專輯榜冠軍），原本打算放在第四張專輯「Poems, Prayers & Promises」B面的墊檔歌**Sunshine on my shoulders**，丹佛主動要求重新灌錄單曲唱片，與精選集共同發行。目前我們所聽到的大多是冠軍單曲版。

　　除了田莊之美外，家庭和親情也是丹佛樂於歌頌的題材，74年另一張冠軍專輯「Back Home Again」即是以溫馨家庭生活作為主軸。此外，74年第二首冠軍曲**Annie's song**是他為愛妻所作，不知感動了多少人，在當時是最夯的婚禮歌曲，說它是70年代情歌極品也不為過。原雛曲名為Song for Annie，和俄國作曲家柴可夫斯基第一號交響曲第二樂章的部份旋律雷同，經與Okun討論後修改完成。其中一段副歌是丹佛異想天開以哼吟方式來唱，這在那個搖滾年代是很少見的。講到丹佛的老婆Ann Martell（大學同學，67年結婚），不得不提Okun曾說：「**Leavin' on a jet plane**、**Back home again**、**I'm sorry**（75年冠軍曲）是丹佛這幾年心情寫照的三部曲。」婚後兩年，丹佛開始為歌唱打拼也逐漸走紅，就像「搭乘噴射機離開」。當忙於事業冷落愛妻時，心裡只想「再次回家」。可是終究無法挽回而斷送婚姻，也只能說「我很抱歉」！

　　1974年中，丹佛在洛杉磯舉辦一場連續七晚的大型演唱會，演出實況被錄製

剪輯成節目帶和兩張一套的 Live 專輯「An Evening With John Denver」，前者獲得一座電視艾美獎；後者在 75 年 2 月推出前，光是預購量就已成為金唱片。

這次演唱的曲目，大多是舊作，也有幾首初次公開的新歌。演唱會最高潮為安排一曲 **Thank God I'm a country boy**（出自「Back Home Again」專輯）來與聽眾同樂，大家一起拍手、合唱，丹佛還當場秀了一段鄉村小提琴，好不熱鬧！RCA 在 3 月時特別從實況錄音中抽出來發行單曲，結果登上熱門榜王座。這首歌經這樣一搞，夠「鄉村」了吧！似乎有向鄉村樂評「嗆聲」的意味。

74、75 年可算是丹佛的巔峰期，除了這場重要的演唱會外，他所推出的專輯和單曲如 **I'm sorry**、**Calypso**、**Fly away**（由尚未轉流行的鄉村玉女奧莉維亞紐頓強為他和聲）等都很暢銷。75 年，全美唱片銷路最佳的歌手即是約翰丹佛。76 年之後，丹佛的市場魅力逐漸下滑，部份原因是新一代樂迷可能對他那種雖自然健康但已趨近迂腐及公式化的歌難以接受。不過，算到 79 年，丹佛的唱片總銷量已突破一億張，這是身為巨星的一個重要里程碑。

隨著時光來到 80、90 年代，丹佛也跨足其他領域如影片製作。在音樂上則開始調整路線，不再專注於落磯山上的鄉村路，轉而去探討人際關係和環保議題。82 年在 Okun 牽線下與西班牙男高音多明哥合唱的新作 **Perhaps love** 以及 84 年小品 **Don't close your eyes tonight**，是丹佛後期較受矚目之抒情佳作。

儘管丹佛持續努力也積極參與公益活動，但無情的現實總是催促過氣歌手之隕歿。事業及二次婚姻的不如意讓他染上酒癮，經常性酒駕連飛機駕照都被吊銷。由於他對飛航的熱愛，原本會成為美國第一位平民太空人，但雷根總統希望他把機會讓給全國最好的女教師。86 年 1 月 28 日，親眼目睹挑戰者號太空梭發生爆炸，雖然逃過一劫，哀痛之餘寫下 **Fly for me** 來紀念這場悲劇。命運實在愛開玩笑，11 年後（97 年 10 月 20 日）獨自駕駛小飛機散心，不明失事原因讓人感嘆，老天為何安排以丹佛最熱愛的飛行來結束這位巨星的生命？我們可以說他「死得其所」嗎？

集律成譜

- 「The Essential John Denver」RCA，2007。

 雙 CD，36 首知名歌曲收錄齊全。喜歡現場演唱氣氛的朋友，可買 Live 選輯。

- 「The Best Of John Denver Live」Sony，1997。

John Lennon

Yr.	song title	Rk.	peak	date	remark
70	Instant karma (we all shine on) * •	34	3(3)	03	額外列出
71	Power to the people **	>120	11		額列/推薦
71	*Imagine* **	500大#3　>100	*3(2)*	*11*	強力推薦
73	Mind games	>100	18		強力推薦
74	*Whatever gets you thru the night*	*>100*	**1**	*1116*	推薦
81	(just like) Starting over •	4	**1(5)**	80/1227-810124	額列/推薦
81	Woman •	21	2(3)	03	額列/推薦

註：Lennon 從 69 年起（披頭四尚未解散）便以個人或個人加樂團（這個樂團共有五種各式各樣的怪名稱）之名發行專輯和單曲，有時選自某專輯的單曲唱片還與專輯發表之名義不相同，頗為複雜，有必要作個釐清。未註任何 * 表 John Lennon 個人；註 * 是 John Ono Lennon「約翰小野藍儂」。註 ** 指 John Lennon/Plastic Ono Band「約翰藍儂與溫順的小野樂團」。

身為披頭四中最具才華的一員，約翰藍儂個人音樂之商業成就卻不如大家預期般輝煌，不過，短短六年的創作仍被視為藝術品，而這些都與二任妻小野洋子有關。

　　John Winston Lennon 約翰藍儂，1940 年 10 月 9 日生於英國利物浦一個貧困家庭。自幼父母感情不睦、母親羅曼史複雜、被阿姨收為義子等破碎家庭童年經歷，造成日後悲觀、欠缺安全感的人格。1957 年組了一個 skiffle 樂團名為 The Quarrymen（skiffle 是指 20 年代美國一種結合爵士、藍調、鄉村的樂風，50 年代再度流行於英國，這就是披頭四的歌為什麼常有口琴伴奏之緣故），認識保羅麥卡尼（見後文）後邀請他和喬治哈里森加入樂團。其實披頭四的前身在 62 年之前是五人團，團名和成員更動了好幾次。60 年藍儂為樂團換了個名字 The Beatals（有節拍的意思），後來改成 Beetles 甲蟲（與美國 Buddy Holly 的 Crickets 蟋蟀樂團相呼應）。60 年 7 月，乾脆「節拍」加「甲蟲」，正式定名 The Beatles。62 年夏天，鼓手林哥史達（見後文）加入，與 EMI 分公司 Parlophone 簽約。自此，我們所熟知的披頭四「六人團隊」（含經紀人 Brian Epstein、製作人 George Martin）在錄製 **Love me do** 後開創了風起雲湧的年代。

　　藍儂於 66 年說過一句名言：「現在我們比耶穌還有名！」的確，經過一段萬人空巷的風光歲月，四個唱流行搖滾的年輕組合已蛻變為著重創作內涵的偉大樂團。

滾石評選百大經典專輯第四名「John Lennon Plastic Ono Band」Capitol，2000。唱片封面(左)與內頁(右)。

但成名後各種改變和壓力接踵而至，自68年起他們不得不面對內鬨及可能拆夥的問題。導致披頭四於70年中解散的前因後果有多種說法，大家比較認同的兩個主要因素：一是麥卡尼想走歡愉、抒情、合乎潮流的路線與藍儂堅持苦澀、內斂、反政治的曲風已格格不入；其二是藍儂太「黏」Ono Yoko小野洋子，甚至影響到樂團正常運作。其他磨擦是否只是「枝節」？不太重要了。

　　小野洋子是旅居英國的日本前衛藝術家（concept artist）。66年底某次巡迴演唱結束後，藍儂到小野開設的藝廊參觀而認識。68年5月，藍儂正式宣布兩人交往，隨後元配Cynthia Powell（57年與藍儂結識於藝術學院，62年秋奉子成婚）向法院訴請離婚。男女感情糾葛之事，旁觀者無權置喙。有人認為夫妻感情不睦在先，小野才介入當第三者；另一說法是藍儂為了小野拋妻棄子。我個人覺得後者比較接近事實。因為從麥卡尼為藍儂與前妻所生的兒子Julian寫了 **Hey Jude** 來鼓勵他，以及Julian日後成為歌星接受訪問時，經常提及自幼就疏離的父子關係和對父親的不諒解，可看出一些端倪。

　　藍儂與小野相遇，就像西方的羅密歐天雷勾動東方的祝英台地火。研讀資料，很難理解小野那來這麼大的魅力能讓藍儂「暈船」，甚至修正了他的大男人沙文主義。他們不僅在生活和心靈上形影不離，就連往後藍儂的音樂創作裡處處有小野，所以只能往是對藝術、音樂和生命價值有共通理念來解釋。但別忘記除了心靈契合外，「肉體關係」也很重要，據聞她們曾待在旅館連續瘋狂做愛三天不出門。

　　gossip「八卦」講完了，該回歸正題。69年，在吵鬧聲中錄製披頭四最後一張專輯「Get Back」前（該專輯於70年發行時改成「Let It Be」，是否意味樂團

就隨他去吧？），藍儂便組了一個伴奏用的臨時小樂團（有鼓手林哥史達幫忙和貝士手Voormann）名為Plastic Ono Band，以個人或和小野的名義發表實驗性作品。70年披頭四解散前後，向來悲觀的藍儂正為治療精神疾病、毒癮以及世人對小野之指責所苦。引一句俗話：「人在最痛苦時往往誕生傑作。」首張單飛專輯、被譽為跨越時空的搖滾聖品「John Lennon Plastic Ono Band」上市。

懷著受困和沮喪的心情，用最簡單真實之音樂語言，平鋪直敘但深入主體來探討人生的悲歡離合及生老病死。雖然「John Lennon Plastic Ono Band」是藍儂最誠實又激烈的個人感受，卻能引起芸芸眾生共鳴，發人深省。悲傷和低調是作品本質，但藍儂並非一味地沉溺於過往而缺乏向前看的信念。出版這張專輯另有一個重要意涵—那就是它代替藍儂宣告接受披頭時代已結束的事實。藍儂也許將更孤獨，但卻不必再承受作為披頭所帶來的各種折磨，他終於可以重新開始。

70年後，藍儂和小野的生活主要在紐約。之前推出的單曲**Instant karma**還比**Let it be**早一些打進美國熱門榜，獲得季軍。年底，他們在紐約麥迪遜花園廣場舉行離開披頭四後的首次演唱會，吸引不少人前來捧場。遷居美國後，或許是受到越戰影響，他的作品及演唱帶有濃厚的反戰、鼓吹和平與打破階級之氣息，像**Working class hero**即是一首描述工人困苦生活的歌曲。接下來，選自「John Lennon Plastic Ono Band」的兩首單曲**Mother**和**Power to the people**（向不公不義的社會發出怒吼），其商業成績無法與專輯的藝術成就相提並論。

真正驚天動地是年底的冠軍專輯「Imagine」和同名季軍曲**Imagine**。一曲「想像」挑戰宗教的天堂地獄輪迴觀、質疑政治與戰爭如何破壞和平、分享無產階級世界大同的理念，感人肺腑！真不愧是傳唱永世的經典名曲。72、73年各出版了一張「普通」的專輯「Sometime In New York City」和「Mind Games」。套一段香港小說家倪匡對金庸大師作品的評論：「拿金庸自己的小說來比，被視為普通的，對別人來說卻是難得的佳作。」若這兩張專輯真的不出色，那只能猜測與小倆口的感情出現裂痕有關。

73、74年，他們暫時分居（69年結婚），藍儂陷入人生另一個低潮。雖然終日與酒瓶藥罐為伍，還是有寫歌、出唱片。非常諷刺，這段時期出版的專輯「Walls And Bridges」再度掄元，主打歌**Whatever gets you thru the night**終於攻頂。幸好，也因為這首最後一位「披頭人」所拿下的冠軍單曲，締造了一項排行榜有史以來樂團解散後每位成員均有冠軍歌曲的可貴紀錄。

冠軍專輯「Imagine」Capitol，2000

「Lennon Legend」Capitol，1998

　　藍儂和小野於75年合好如初，並生下一個男孩Sean，充滿喜悅氣氛的歌曲 **Beautiful boy**即是為子而寫。藍儂在發行評價不惡的專輯「Rock 'N' Roll」之後，歡天喜地暫別歌壇，去當「家庭主夫」。五年過去，小孩長大，該是奶爸出頭天的時候了。80年中發行復出專輯「Double Fantasy」，正當新單曲**(just like) Starting over**將要爬上冠軍寶座時，數聲槍響粉碎所有披頭迷的期望。80年12月8日晚上，藍儂和小野在紐約自家公寓門口被一位瘋狂歌迷Mark Chapman堵到，問藍儂何時要重組披頭四？他說不可能。隔日，藍儂中槍身亡的消息震驚了世界，粉絲們如喪考妣的悲憤力量化作購買行動，「Double Fantasy」蟬聯專輯榜7週冠軍並獲得葛萊美年度最佳專輯。最後，我們在一首對女性充滿感激和讚譽的 **Woman**聲中，緬懷這位西洋流行音樂史上最偉大的天才。

餘音繞樑

• **Imagine**

簡單的旋律和鋼琴伴奏蘊藏發人省思之詞意，樸實慵懶的唱法更顯得這個烏托邦理想難以實現。三段主歌最後一句…living for today、…living life in peace、…sharing all the world銜接副歌的真假音轉換，堪稱是經典一絕。

集律成譜

•「John Lennon Plastic Ono Band」Capitol，2000。

•「Lennon Legend：The Very Best Of John Lennon」Capitol，1998。
這是一張五星評價、經濟實惠、20首作品完整收錄的CD，請您務必收藏！

John Paul Young

Yr.	song title	Rk.	peak	date	remark
78	Love is in the air	46	7		強力推薦

談到西洋流行音樂，除了「英美霸權」外，不要忽略down under「腳底下」的新興大國澳洲，許多英裔或當地的藝人團體前仆後繼想打進美國市場。

John Paul Young（b. 1950），蘇格蘭人，與比吉斯的Gibb家族一樣，自幼全家移居澳洲雪梨。年輕時作過工人，也曾加入一個名為Elm Tree的業餘樂團。72年，英國音樂劇Jesus Christ, Superstar「萬世巨星」澳州版的製作單位頗為欣賞約翰保羅楊的歌藝，挑中他飾演Annas這個角色，一演就是兩年。

1974年，一群來自英國的音樂人訪問澳洲，在一間俱樂部裡聽到楊唱歌，留下深刻印象。經紀人Simon Napier-Bell為楊爭取到Albert出版公司的合約，Harry Vanda把他的作品**Pasadena**交給楊唱，於是楊有了第一首單曲。75年，Vanda等人再度來到澳洲，專心替楊製作唱片。連續兩年共發行了兩張專輯和8首澳洲榜Top 20單曲，其中**Yesterday's hero**還曾打進美國排行榜。在澳洲走紅不夠看，那個時代唱英文歌曲的各國藝人無不以開拓歐美市場為目標。77年，順應潮流，發表一首disco舞曲在歐洲大受歡迎。有此激勵下，楊於隔年推出「Love Is In The Air」專輯向「山姆大叔」挑戰，有著動聽旋律及輕快舞曲節拍的同名主打歌**Love is in the air**，如願以償獲得熱門榜Top 10。

迪斯可洪流不知淹沒了多少一曲藝人，楊在接連幾首歌都沒能有所突破後（即使改唱流行搖滾也不行），回澳洲專心作個廣播電台主持人。1992年電影Strictly Ballroom「舞國英雄」讓**Love**曲再度引起新樂迷的注意。2000年，約翰保羅楊受邀在雪梨奧運閉幕典禮上獻唱。

精選輯「Yesterday's Hero」Albert，1995

集律成譜

• 精選輯「Classic Hits」Sony/BMG，2007。

John Sebastian

Yr.	song title	Rk.	peak	date	remark
76	Welcome back •	58	**1**	0508	推薦

具有書卷和人文氣息的創作歌手,曾是「搖滾名人堂」級民謠團體The Lovin' Spoonfu主唱,多年後因一首電視劇主題曲而讓人再次想到約翰席巴斯恩。

　　John Benson Sebastian(b. 1944,紐約格林威治村)的父親是位知名古典口琴演奏家,從小耳濡目染下,席巴斯恩也成為一個口琴高手並醉心於民謠吉他。在替成名歌手伴奏一陣子後,決定與Zal Yanovsky等三名志同道合的年輕人組成The Lovin' Spoonful。團名由來是席巴斯恩從民謠團體Mississippi John Hurt的一首歌 **Coffee blues** 獲得靈感,而「滿匙愛」這個名字也象徵了樂團致力於發掘具有美國草根風味的民謠音樂。從65年出道不滿兩年,便以多首排行榜Top 10佳作讓人另眼看待,這些暢銷曲如**Do you believe in magic**(500大#216)、**Summer in the city**(500大#393,66年8月三週冠軍)等大多是出自席巴斯恩之手筆。1968年,席巴斯恩因團員變動、毒品濫用問題(特別是Yanovsky)而萌生退意,樂團也土崩瓦解。

　　席巴斯恩單飛的十年間,作品不多,排行榜成績也不突出。直到75年ABC電視網一齣文藝喜劇,想用類似60年代「滿匙愛」的那種歌當作主題曲,於是找他出馬,依劇情寫了一首有流行鄉村風味的**Welcome back**。結果大家都很滿意,甚至把劇名從「Kotter」(劇裡主角高中老師的名字)改成「Welcome Back, Kotter」。此曲後來成功之過程就像柏楊引用聖經故事所說的共通「約瑟模式」—劇好看,觀眾問歌是啥?何處可買?重新發行單曲唱片(甚至專輯),排行榜拿冠軍。該影集播出好幾年,持續不墜的收視率,捧紅了飾演叛逆高中生的Jonn Travolta(見後文介紹)。70年代末,約翰屈伏塔唱歌演戲又跳舞,著實忙翻了。

「Welcome Back」Collector's Choice,2007

John Travolta

Yr.	song title		Rk.	peak	date	remark
76	Let her in		75	10		
78	You're the one that I want ▲	Olivia Newton-John	13	**1**	0610	強力推薦
78	Summer nights •	and Olivia Newton-John	69	5	0930	推薦

學而優則仕或者官大學問大，中外演藝圈都有類似戲碼。現在的影迷大概很難想像，好萊塢性格巨星約翰屈伏塔年輕時不僅出過唱片，歌藝還頂棒的呢！

　　John Joseph Travolta（b. 1954，紐澤西州）是第三代義大利移民，但卻生長於信奉天主教的愛爾蘭家庭和社區。69年輟學，前往紐約找機會，雖有參與百老匯音樂劇的演出及發行多首地方單曲，但畢竟還幼嫩。73年屈伏塔轉赴洛杉磯發展，隨著年歲增長，歌藝和演技都有進步。1975年ABC電視影集「Welcome Back, Kotter」是他事業的轉捩點，演戲成功後連專輯或單曲唱片都受人矚目了。

　　77年電影「週末的狂熱」視屈伏塔為男主角不二人選，因為劇情內容幾乎是他年輕時生活故事之寫照，只是當時沒有disco，他也不會跳。身為頂尖藝人沒有做不到的事，為了電影苦練舞技。就在歌曲（比吉斯加持）與電影相輔相成下，約翰屈伏塔這個名字狂燒了整個地球。隔年，仿傚 West Side Story「西城故事」的歌舞劇 Grease 被搬上大螢幕。屈伏塔和當紅玉女奧莉維亞紐頓強在電影「火爆浪子」裡又跳又唱，搞紅了電影（雖然演這種歌舞片不需要演技），也讓原聲帶蟬聯專輯榜冠軍12週，全美狂賣800萬張。從經典對唱曲 **You're the one that I want**、**Summer nights** 來看，屈伏塔的搖滾唱腔和真假音轉換還真不錯！

「The Best Of John Travolta」K-Tel，1996

原聲帶「Grease」Polydor，1991

John Williams / Meco

Yr.	song title		Rk.	peak	date	remark
77	Star Wars : A New Hope – Main title theme		>120	10	08	額外列出
77	*Star Wars' theme/Cantina Band* ▲	*Meco*	*71*	*1(2)*	*1001-08*	推薦
78	Theme from "Close Encounters Of The Third Kind"		>100	13		

向來不喜歡追逐流行的音樂人Meco，還是得跟隨在二十世紀最傑出的電影音樂大師John Williams之後，以disco版「星際大戰」主題曲留名於排行榜。

John Towner Williams約翰威廉斯（b. 1932，紐約長島）音樂科班出生，高中、大學（加州大學洛杉磯分校）主修樂理和作曲。52年進入空軍服役，不用保家衛國，帶領Air Force Band演奏音樂娛樂官兵，54年退伍後到紐約茱利亞音樂學院進修鋼琴。50年代末，回到好萊塢擔任電影編樂及流行管弦樂團指揮至今。終其一生，共獲得4座金球獎、5座金像獎和15座葛萊美獎（大多是最佳電影原著音樂專輯或最佳演奏作曲獎），知名的電影音樂或主題曲難以細數，如「屋上的提琴手」、「大白鯊」、「星際大戰」系列、「第三類接觸」、「超人」系列、「E.T.」…等。

77年5月底，來自賓州的唱片製作、音樂人Meco（Domenico Monardo；b. 1939）跟一般民眾一樣排隊去看「星際大戰」首映，他認為威廉斯譜寫的主題曲、由倫敦交響樂團所演奏之單曲打不進Top 40（當時已入榜）。於是再看十遍電影，雇用75人（名為Cantina Band，自己彈奏鍵盤和伸縮號），以disco舞曲節拍加點特殊音效，完成了冠軍版「星際大戰」演奏曲。食髓知味後，除了繼續改編威廉斯的主題曲外，也有自己的電影編樂作品，只是沒那麼出名罷了！

「Greatest Hits 1969-1999」Sony，1999

「The Best Of Meco」Polygram，1997

Johnnie Taylor

Yr.	song title	Rk.	peak	date	remark
73	I believe in you (you believe in me) •	58	11		
76	Disco lady ▲²	3	**1(4)**	0403-0424	推薦

迪 斯可年代中期,一首無法隨著節拍起舞但名為 **Disco lady** 的靈魂歌曲,是美國告示牌排行榜史上首張 RIAA「唱片工業協會」認證的白金唱片。

　　Johnnie Harrison Taylor(b. 1938;d. 2000)出生及成長於美國阿肯色州,父親是一位牧師,因此他的音樂養成與福音(gospel)有很深的關聯。強尼泰勒縱橫歌壇三十餘年,可算是美國南方靈魂藍調音樂的代表性人物,素有「靈魂哲人」雅號。

　　1975年以前,泰勒的歌大多是R&B及黑人榜常客,打入熱門榜Top 20只有 **Who's making love**(68年#5,R&B冠軍)、**I believe in you**(73年#11)兩首。74年,老東家Stax唱片公司倒閉,他也離開合作的靈魂樂團,以獨立歌手身份與大公司Columbia簽約。在名製作人Don Davis陰錯陽差的安排下,錄製了這首靈魂味十足但非disco舞曲的 **Disco lady**(原名Disco baby),由於歌詞具有性挑逗意味,遭到不少「正派」電台禁播。愈禁愈發是不變的定律,**Disco lady** 勇奪Hot 100、R&B及disco榜三冠王,泰勒因而一曲成名。2000年,因心臟病猝死於德州達拉斯家中,參加喪禮的親朋好友及歌迷高達七千人。

收錄 **Disco lady** 的「Eargasm」Sony,1999

「The 20 Greatest Hits」Fantasy,1991

Johnny Mathis and Deniece Williams

Yr.	song title		Rk.	peak	date	remark
77	Free	Deniece Williams	>100	25		
78	Too much, too little, too late		28	**1**	0603	強力推薦

歷年來著名的男女對唱曲，除了少數旗鼓相當或機緣巧合外，大多是唱片公司安排老將帶新人的組合，**Too much, too little, too late**即是代表之一。

　　John Royce Mathis（b. 1935，德州人；在舊金山長大）從小就多才多藝，13歲開始學聲樂，還是一位優秀的籃球和田徑選手。大學時曾在夜總會唱歌而被Columbia相中，56年初，當John正想參加奧運跳高代表隊選拔時，唱片公司通知他到紐約錄音。原本唱爵士樂，後來發揮柔美的聲音改唱流行抒情歌。57年第二張專輯「Wonderful, Wonderful」的同名單曲進榜39週（保持20年的紀錄被Paul Davis打破，見後文），另一首雙單曲**Chances are/The twelfth of never**獲得第四名，很快地強尼麥西斯便成為與法蘭克辛納屈、東尼班奈特、安迪威廉斯齊名的歌手。58年，唱片公司從三張專輯中挑選好歌，發行有史以來第一張歌手「精選輯」，盤踞排行榜長達490週（此空前紀錄被Pink Floyd樂團打破，見後文）。

　　麥西斯的演唱會、專輯銷售向來都比排行榜單曲受歡迎，原因是同類型的老牌歌手一直在互唱口水歌（您所聽過優美的50至70年代老歌他大多唱過）。為了改善排行榜暢銷歌一曲難求的窘境，製作人安排他與Columbia新簽下的女歌手Deniece Williams（本名June Deniece Chandler；b. 1950，印地安那州人）合唱一首R&B情歌**Too much, too little, too late**，終於獲得生平唯一冠軍。之後兩人又對唱了幾首歌，麥西斯也與其他女星合作，成績都不好。Williams曾是史帝夫汪德的合音天使，75年離團後以單曲**Free**嶄露頭角，84年再因電影「渾身是勁」插曲**Let's hear it for the boy**拿到熱門榜冠軍而享譽國際。

集律成譜

● 精選輯「Too Much,...」Sony，1995。右圖。

Johnny Nash

Yr.	song title	Rk.	peak	date	remark
72	*I can see clearly now* •	*47*	***1(4)***	*1104-1125*	推薦
73	Stir it up	91	12		推薦

數十年歌唱生涯，<u>強尼奈許</u>曾被定位是流行青春偶像、中路搖滾民歌手或靈魂R&B低吟者，但最令<u>奈許</u>感到驕傲的是大家稱他為超級「雷鬼樂推手」。

從小在教堂唱歌的 John Lester Nash Jr.（b. 1940，德州休士頓），13歲時便於一個翻唱流行R&B歌曲的德州電視綜藝節目「Matinee」上亮相。54年參加一項才藝競賽，雖敗猶榮獲得亞軍（輸給Joe Tex，見前文介紹）。<u>奈許</u>以謙恭有禮之風度和溫順的高音受到家鄉父老喜愛，持續在電視節目及劇場中演出，替非裔黑人爭了不少面子。58年獲得ABC-Paramount唱片合約，推出一連串抒情民歌風味的單曲，都打入排行榜，也曾與少年<u>保羅安卡</u>合作。60年代之後，灌錄一系列帶有<u>山姆庫克</u>色彩的流行和音樂劇歌曲，也開始寫歌，成績差強人意。

1957年，因參與電影演出而有機會前往牙買加，首度接觸這種具有特殊節奏的民族音樂。60年代末，「前雷鬼」音樂逐漸吸引部份西方音樂人的目光，於是<u>奈許</u>跑到牙買加首府京斯頓錄製一首**Hold me tight**。68年推出單曲，獲得熱門榜#5，從此後他便熱衷這類帶有異國風情的歌曲。由於「女王子民」比「洋基仔」更愛新音樂，71年到英國發展，雇用當時窮困潦倒的Bob Marley和The Wailers樂團為他寫歌及伴奏，出現**Stir it up**、**Guava jelly**等佳作。72年由<u>奈許</u>自己譜寫的**I can see clearly now**因有流暢的旋律和節拍，加上簡單但富有啟發性之歌詞，很快地轟動了全美，於年底拿下四週冠軍。<u>奈許</u>自此以頹廢形象來演唱雷鬼歌曲，但沒有再得到市場人氣，漸漸淡出歌壇。不過，日後造就雷鬼樂之父Bob Marley竄紅，他的「犧牲」算是功不可沒！

集律成譜

• 「Superhits」Sbme Import，2005。右圖。

Johnny Rivers

Yr.	song title	Rk.	peak	date	remark
73	*Rockin' pneumonia - boogie woogie flu* •	78	6	01	推薦
77	Swayin' to the music (slow dancin') •	49	10		強力推薦

身 體內流著南方搖滾血液的老牌歌手強尼瑞弗斯，最受樂迷欣賞之處是能以獨到的風格詮釋口水歌。令人好奇，明明有創作才華為何不太敢唱自己的作品？

John Henry Ramistella（b. 1942）3歲時全家從紐約搬到路易斯安那州。沒受過正統音樂訓練，但與生俱來的好歌喉加上從小父親傳授吉他技藝，讓John在15歲時便灌錄了地方單曲。路易斯安那獨特的搖滾曲風和代表藝人Fats Domino對他影響很大。57年藉由到紐約探訪親戚的機會，向名DJ Alan Freed毛遂自薦。Freed很欣賞John的才華，替他謀得一份唱片合約，並建議改一個簡單響亮的藝名。因壯麗的密西西比河流經他的第二故鄉，所以取名為Johnny Rivers。

在紐約兩年，錄了幾首歌，但不甚得志。回到納許維爾另覓出路，這段時間和Roger Miller等音樂人及知名搖滾歌手Ricky Nelson交好。59至64年，瑞弗斯往來洛杉磯和納許維爾兩地，除了與人合作錄音也在著名的俱樂部駐唱。由於受到「加州陽光」之感染，他的曲風添加了西岸流行鄉村味，更被新樂迷喜愛。事業轉捩點在於認識製作人Lou Adler以及與Imperial公司簽約，64年翻唱恰克貝瑞的**Memphis**（亞軍）、**Maybelline**（#12）讓瑞弗斯一炮而紅。到67年為止，他還有另外11首Top 40單曲，其中以掙扎很久才灌錄的自創作**Poor side of town**（唯一冠軍曲）和「七號情報員」電視影集主題曲**Secret agent man**較為有名。66年，自創Soul City唱片公司，簽下的黑人團體「五度空間」（見前文介紹）突然竄紅，為公司帶來名譽及利益。日後忙於唱片事業，荒廢個人歌唱。表列最後進榜單曲**Swayin' to the music**，是一首值得推薦的翻唱佳作。

集律成譜
• 「Anthology 64-77」Rhino，1991。右圖。

Joni Mitchell

Yr.	song title	Rk.	peak	date	remark
74	Help me	53	7		推薦

加拿大音樂史上有三位極具才氣的創作民歌手,其中唯一女性Joni Mitchell喬妮米契爾與美國的Joan Beaz、Judy Collins齊名,人稱「3 J民謠歌后」。

　　本名Roberta Joan Anderson(b. 1943),加拿大人。7歲學鋼琴,9歲罹患小兒麻痺,在住院期間發覺自己有歌唱天賦,但染上抽煙惡習(據聞日後獨特的沙啞高音與長年煙癮有關)。讀中學時,除了音樂和學吉他外,也專注於繪畫,老師曾說:「妳若能用筆作畫,當然也可以用文字來『彩繪』人生。」對喬妮啟發極大。

　　高中畢業後喬妮在「民歌西餐廳」演唱,也讀過一年大學,主修視覺藝術。這段期間,因未婚生子而把女兒送給別人領養,雖然不為人知,歌曲裡卻常有隱喻這件往事。65年,嫁給民歌手Chuck Mitchell,四處演唱民謠。一年後離婚,來到底特律、紐約,居無定所賣唱維生。60年代末,米契爾與CSN三位老兄和音樂人David Geffen交往甚密以及參加數場大型音樂季活動(如胡士托),為她在民歌界提升不少知名度。68年David Crosby為米契爾製作第一張專輯,不算成功,但她同時寫給Judy Collins所唱的**Both sides now**卻成為一首民謠經典。Collins版福音名曲**Amazing grace**於71年獲得熱門榜#15。繼Collins之後她也曾拿到第12屆(70年)葛萊美最佳民謠歌手大獎。從69至74年,發行了6張商業(Top 40)和評價皆優的專輯,部份唱片封面還是自己設計(有些是畫作,如下圖),增添不少藝術氣息。由於不著重單曲唱片發行,只有一首**Help me**打入熱門榜Top 10。米契爾的歌反而是一些非暢銷曲如**Ladies**、**Blue**、**River**等受到大家的喜愛,不少電影像「電子情書」、「愛是您,愛是我」有所引用。現今仍活躍於歌壇,以推廣實驗性民謠爵士為主。

專輯「Clouds」Warner Bros./Wea,1990

集律成譜

- 「Joni Mitchell Hits」W.Bros./Wea,1996。

Journey

Yr.	song title	Rk.	peak	date	remark
79	Lovin', touchin', squeezin' •	>100	16		推薦
81	Who's crying now •	56	4	10	額列/推薦
82	Open arms •	34	2(6)	02	額列/推薦

拉丁搖滾天團Santana的兩位主將自組新團，在前衛搖滾搖不起來時，具有創作力及絕妙唱腔的Steve Perry加入後取得平衡，雖令人失望但他們的荷包滿滿。

　　年輕的主奏吉他手、音樂天才Neal Schon（b. 1954，奧克拉荷馬市）在胡士托音樂季之優異表現，被Carlos Santana（見後文介紹）視為樂團台柱、接班人。但幾年後發現以拉丁爵士為導向的搖滾曲風不能再滿足他，加上經紀人Walter Herbert的慫恿，Schon和主唱兼鍵盤手Gregg Rolie一起離團，73年於舊金山成立Journey。75年起，每年一張專輯，高不成低不就，前衛藝術搖滾玩不過英國樂團，又沒有早期舊金山迷幻搖滾的自由精神。Herbert看苗頭不對，要求他們在風格上妥協，找來歌藝卓越的Steve Perry（b. 1947，加州）擔任主唱，並負責全部的譜曲填詞工作。果然這個決定讓樂團起了化學變化，從第四張「Infinity」專輯開始張張大賣百萬以上，也有了打入排行榜的暢銷單曲。在Perry主導下，樂團風格從原本「半調子」前衛脫胎換骨成極具親和力的AOR搖滾，Perry流暢、高昂、辨識度超強之嗓音已成為Journey的招牌。80年，前The Babys鍵盤手Jonathan Cain取代Rolie，Cain的演奏功力及詞曲創作，為80年代Journey名曲 **Who's crying now**、**Open arms**、**Don't stop believin'**、**Faithfully**等貢獻良多。

到87年解散為止，共發行十張專輯，96年曾短暫重組。所有唱片除了第三張「Next」用團員照當封面外，其他均是獨特圖騰或飛行船，頗具科幻感。96年，<u>瑪麗亞凱莉</u>曾挑戰 **Open arms**，用R&B唱功向Steve Perry的歌喉致敬。

集律成譜

• 「Journey Greatest Hits」Sony，2006。

82年團員照，左三Schon、右二Perry。

Juice Newton

Yr.	song title	Rk.	peak	date	remark
77	It's a heartache	>120	86		額列/推薦
81	Angel of the morning ●	25	4	05	額列/強推
81	Queen of hearts ●	14	2	09	額外列出

聆聽鄉村音樂時腦海裡是否會浮現騎馬在田園奔馳的景象？80年代初以**Angel of the morning**走紅的流行鄉村女歌手Juice Newton，竟然是位馬術高手。

　　裘絲紐頓本名Judy Kay Cohen（b. 1952），紐澤西人。從小居住在純樸、鄉野的維吉尼亞州，或許對她的歌唱和生活有所影響。高中畢業後原本想唱民謠，但為了生計改唱鄉村歌曲。74年組了一個流行鄉村樂團Juice Newton & Sliver Spur，於RCA旗下出版了兩張乏善可陳的專輯，單曲連在鄉村榜都敬陪末座。77年轉投Capitol公司，所發行的專輯依舊沒有起色，Capitol只好放棄樂團，專心塑造她為獨立歌手。年底推出單曲**It's a heartache**，首度打進熱門榜。雖然成績與隨後Bonnie Tyler（見前文）的重唱版無法比擬，但我覺得她也算是有掌握到該曲之精髓，而台勒贏在那標新立異的沙啞女聲。奮鬥了十年，精心製作的第二張專輯「Juice」和**Angel of the morning**（熱門榜#4，成人抒情榜冠軍）、**Queen of hearts**（熱門榜、成人抒情榜雙料亞軍）終於讓紐頓嚐到名利雙收的滋味，也奠定她在80年代流行鄉村女紅星的地位。**Angel**曲雖是普通的情歌，但依循68年Merrilee Rush原唱版的宏偉管弦樂編曲，加上逐漸鋪陳、慷慨激昂之副歌，令人有暢快淋漓的滿足感，不愧是一首讓裘絲紐頓立足歌壇的經典成名曲。

白金專輯「Juice」Dcc，1997

「Greatest Hits」Capitol，1990

KC & The Sunshine Band

Yr.	song title	Rk.	peak	date	remark
75	Get down tonight	64	**1**	0830	
76	*That's the way (I like it)*	*45*	***1(2)***	*75/1122,1220*	推薦
76	(shake, shake, shake) Shake your booty	26	**1**	0911	強力推薦
77	I like to do it	>120	37		額列/推薦
77	I'm your boogie man	11	**1**	0611	推薦
77	*Keep it comin' love*	*75*	*2(3)*	*10*	強力推薦
78	Boogie shoes	>120	35		額外列出
78	It's the same old song	>120	35		額列/強推
80	Please don't go	19	**1**	0105	推薦

俗語「時勢造英雄」用在唱片行員工Casey和錄音工程師Finch身上是再恰當也不過，他們所組的跨種族disco-funk樂團在舞池中異軍突起，引領風騷一時。

　　Harry Wayne Casey（暱稱KC），1951年生於佛羅里達州，父母是愛爾蘭和義大利裔美國人。小時候愛彈琴、唱歌，但並無機會接受正統音樂訓練。讀大學期間在唱片行打工，除了顧店外還幫老闆到唱片公司或經銷商挑選好賣的專輯和單曲唱片。看店服務客戶時，他發現有不少人聽到收音機所播的歌，想到唱片行來買，卻又想不起歌名和演唱者，有時哼哼哈哈一大段，兩人還是如「丈二金剛」摸不著頭緒。這就是日後KC的歌其歌名都簡潔好記而且一直在曲中重覆之原因。

　　某天，Tone唱片經銷商的業務邀請KC到總公司T.K.唱片去參觀錄音室，KC欣然前往而且留下深刻印象。從此每當下班便往錄音室跑，一待就是好幾個鐘頭。為了能更親近他視為「如魚得水」的環境，請求T.K.唱片讓他在公司打雜、當義工（由此「做免錢」可見他破釜沈舟的決心），最後受到T.K.女歌手Betty Wright經紀人的賞識，安排他擔任樂師（鍵盤）並參與錄音、學習製作。一年後，一位白人貝士手Richard Finch（b. 1954，印地安那州）任職錄音師，週領46元。哥倆好相見投緣，經常在一起研究音樂，也利用錄音室空檔時間試錄自己的作品。

　　1973年，朋友婚禮請到一個來自加勒比海的樂團為喜宴伴奏並娛樂嘉賓，他們見識到這「慶典」樂團獨特的junkanoo曲風（熱鬧的管樂、節奏感十足的打擊樂器、具有熱帶風情之和聲與舞步以及鮮艷服飾），醉心不已，於是KC開始著手

80年Casey在演唱會上自彈自唱

「The Essentials」Wea Int'l，2006

寫了他們的第一首歌**Blow your whistle**。接下來，他們邀請兩名T.K.黑人樂師Jerome Smith（吉他手）和Robert Johnson（鼓手）加入，正式成立KC & The Sunshine Band，並發行樂團首張同名專輯。由於兩首單曲**Sound your funky horn**、**Queen of clubs**在英國都打進Top 20，因此KC和Finch 率領一大票人，熱熱鬧鬧進行歐洲巡迴宣傳演唱。在他們活躍的期間，都維持龐大編制，除了四名核心團員外大多是管樂手、打擊樂手及和聲，最多高達11人（曾有兩位女性合音伴舞天使）。跨越黑白種族藩籬，噱頭十足，屬於現場「秀」及錄音作品並重的樂團。您很難想像，KC雖從小鍾情黑人靈魂和摩城音樂（特別是會彈琴的藝人），但他在當樂師時還不太會自彈自唱。不到兩年光陰，練就一身好膽識，即便只帶著鍵盤在街頭又跳又唱他都敢嘗試，遑論正式演出的舞台魅力。

首張專輯的主打歌**Get down tonight**，在樂團「出國比賽」時悄悄入榜，75年8月底，正逢結束巡演成功返回佛州，**Get**曲以獲得祖國熱門和R&B榜冠軍來慶賀雙喜臨門。74年中，樂團尚未正式成軍前，KC和Finch把他們的作品**Rock your baby**給George McCrae（見前文介紹）唱成T.K.設立以來首支冠軍曲。而他們所寫、製作的T.K.第二首冠軍**Get down tonight**則是由自己唱紅，別具意義。在disco即將發燒之際，**Get**曲算是早期經典佳作，日後時常被許多有趣的電影引用，如2000年Deuce Bigalow:Male Gigolo「哈拉猛男秀」。三個月不到，該專輯銷售三白金。出自專輯的第三支單曲**That's the way**再次攻頂，雖被德國disco團體Silver Convention的名曲**Fly, robin, fly**擠下，但三週後奪回冠軍寶座。KC在接受訪問時曾指出，**That's the way**原曲的歌詞和呻吟聽起來太過淫穢，

在那個年代，我必須把它修改成父母們尚能接受的尺度。由此可知KC的歌是為跳disco而作，唱什麼內容不打緊，重點是要一直重覆，方便聽眾記憶，買唱片時「以免向隅」。75年優異的表現，為他們贏得一座葛萊美獎。

樂評對KC的disco音樂向來不感興趣，唯獨例外是76年專輯「Part 3」，因為收錄之冠軍曲 **(shake, shake, shake) Shake your booty** 是KC二人唯一有警世隱喻的歌詞創作。而另一些音樂作家則著墨於歌名的創意，挑戰排行榜史上暢銷曲大多不敢用重覆單字之「慣例」。愛用重覆字當歌名的是ABBA樂團，其作品以 **I do, I do, I do, I do, I do** 最離譜。有史以來獲得冠軍的單曲歌名重覆字不超過三個，前無古人的「搖四下」目前尚未有來者。

77年中，在「Part 3」專輯另外兩首單曲 **I'm your boogie man**、**Keep it comin' love** 分別獲得冠亞軍後，「KC魔法」已有失靈跡象。接下來，兩張單曲唱片 **Boogie shoes**（原收錄在「週末的狂熱」原聲帶）、**It's the same old song**（唯一非自創、翻唱65年「頂尖四人組」的歌曲）連熱門榜Top 30都難以攻入。70年代末，情況愈來愈糟，KC對T.K.沒有盡全力促銷唱片頗有微詞，尋覓跳槽之路及改變曲風似乎才有轉機。79年底，兩人合寫的唯一情歌 **Please don't go** 和80年KC與Teri DeSario男女對唱 **Yes, I'm ready**（台灣歌手庾澄慶曾翻唱）雖是最後一擊，但可看出KC想轉型的意志。兩首都是深情佳作。

80年代初，T.K.公司倒閉、與Finch結束合作關係、因嚴重車禍癱瘓半年等事件，讓KC沉寂了一陣。復出後發行的 **Give it up** 雖獲得英國榜冠軍，但在美國只有#18（生平最後一首Top 20），這是否意味該真正「放棄」的時候到了！

餘音繞樑

- **(shake, shake, shake) Shake your booty**

 從歌詞字面的意思來看，「炫耀你的戰利品」是指「秀」出你的舞技和漫妙身材。但實際上是想問世故的成年人，多久沒有像青少年跳舞般盡情解放心靈、炫耀自我。旋律雖簡單，但節拍及副歌管樂與歌唱間對位精彩，是KC的最佳作品。

集律成譜

- 「The Best Of KC & The Sunshine Band」Rhino/Wea，1990。
 16首名曲收錄最齊全的精選輯。

Kansas

Yr.	song title	Rk.	peak	date	remark
77	Carry on wayward son •	58	11	03	強力推薦
78	Dust in the wind •	39	6		強力推薦

美國前衛搖滾樂團Kansas的曲風介於藝術和流行之間，商業暢銷曲並不多，其中風格清新、優美動聽、在寶島享有美名的「風中之塵」算是「異數」。

搖滾樂經過一段時間演變，60年代中末期，一群學院派樂手嘗試透過艱深的演奏技巧、繁複的編曲來探討嚴肅議題，以彰顯搖滾樂的深度和藝術價值。此樂派稱為前衛或藝術搖滾，大多以英國樂團如Pink Floyd、Genesis、King Crimson、Yes等為主，而Kansas成軍較晚，是罕見的美國前衛搖滾樂團。

1969年底，堪薩斯州一群二十歲上下的年輕人組了個樂團。經過兩代團員更替（其中有人曾到英國「進修」前衛搖滾再回鍋）和易名，最後以David Hope（貝士手）、Kerry Livgren（主唱、吉他手）、Steve Walsh（主唱、鍵盤手；詞曲創作）為首的六人團，用家鄉Kansas為名，正式得到Kirshner唱片公司的合約。從74至76每年一張專輯，雖沒有排行單曲造勢，但銷路尚可。直到77、78年，兩張專輯各出現一首叫好又叫座的**Carry on wayward son**「繼續吧頑固的孩子」、**Dust in the wind**才讓他們真正成為令人驚豔的搖滾樂團。**Carry**曲從三拍9小節的清唱（有加州搖滾和聲特色）和兩把教科書級電吉他搖滾前奏來鋪陳中板敘事主歌，

加上激昂唱腔的副歌，搭配兩段精彩的鍵盤（有小理察之味道）及重金屬搖滾間奏、尾奏，雖稱不上「搖滾史詩」，但絕對是首搖滾經典。**Dust**曲以木吉他、中小提琴及優美和聲來詮釋充滿省思的詞意，令人百聽不厭。78年後因曲風轉向流行，加上人員異動，漸漸退出歌壇。重組後以唱福音歌曲為主。

「Dust...Live」Double Pleasure，2005

集律成譜

• 「The Best Of Kansas」Sony，1999。

Keith Carradine

Yr.	song title	Rk.	peak	date	remark
76	I'm easy	72	17		推薦

民國六十年代台視曾播過一齣影集「功夫」，凱斯與大衛卡拉定兩兄弟分別飾演青少年及成人美國少林和尚。沒想到凱斯是後來名曲 **I'm easy** 的原作和演唱者。

　　John Carradine（b. 1906，紐約；d. 1988，義大利米蘭）是美國資深的影視演員，終其一生共有225部影片，獲獎無數。John結過四次婚，頭兩任妻子分別生有兩個兒子Bruce、David（b. 1936，好萊塢）與Keith（b. 1949，加州）、Robert。四兄弟均朝演藝圈發展，以Keith凱斯和同父異母之哥哥David大衛的成就最為卓越，凱斯自71年從影至今總共有超過60部以上的影集和電影。

　　75年，大導演Robert Altman的電影Nashville「納許維爾」，是一部描寫美國政治和娛樂圈光怪陸離現象的寫實喜劇片。Altman不僅找愛徒凱斯飾演主角，因劇情需要一些鄉村流行歌曲，還請凱斯參與電影原聲帶的製作。由凱斯所寫的清新民謠 **I'm easy**，為他奪得第48屆奧斯卡「最佳原著音樂歌曲作曲」金像獎，這也是該電影唯一拿下的獎項。隔年，唱片公司推出**I'm easy**單曲。凱斯以模仿吉姆克羅契的唱法（向克羅契致敬？）和木吉他伴奏，受到大家喜愛，獲得鄉村榜冠軍及熱門榜Top 20。

　　認識凱斯卡拉定的歌迷，仔細觀察可以發現他曾在1985年瑪丹娜 **Material girl**的MV裡擔任男主角（留鬍子的愛慕者）。想看嗎？可上 YouTube 網站。

雙專輯「I'm Easy/...」Collector's Choice，2004

原聲帶「Nashville」Mca，2000

Kenny , Dave Loggins / Loggins and Messina

Yr.	song title		Rk.	peak	date	remark
73	Your mama don't dance ●	Loggins and Messina	53	4	01	推薦
73	Thinking of you	Loggins and Messina	>100	18		推薦
74	Please come to Boston	Dave Loggins	65	5(2)	0810	
78	Whenever I call you " friend "	with Stevie Nicks	83	5	10	
80	This is it		28	11(2)	0209	強力推薦
80	I'm alright		>100	7	1011	強力推薦

二、重唱團通常有個共同的宿命，無論是兩強或一強一弱組合，壽命大多不長。不過，只要自己具備創作力及獨到的歌唱特色，無論合唱或單飛均能有所成就。

Dave（David Allen）Loggins（b. 1947，田納西州）在74年第二張專輯裡的單曲 **Please come to Boston** 順利打入熱門榜#5，成為唯一廣受人知的歌曲。戴夫以略帶鼻音之晦暗唱腔，配上純樸的原音樂器聲響，多愁善感地詮釋一件往事，是 **Please** 曲最迷人之處。雖然持續努力，但歌星路始終不順遂，他那種民謠、鄉村兩面不討好（類似約翰丹佛）的風格，著實難以生存。反而是於80年代後為鄉村藝人團體所寫的歌，在排行榜上大有斬獲。84年與安瑪瑞合唱自己的作品 **Nobody loves me like you do**，不僅獲得鄉村榜冠軍也拿下「鄉村音樂協會」年度最佳二重唱。95年，榮登「納許維爾詞曲作家名人堂」。

小Dave兩個月的堂弟肯尼洛金斯（b. 1948，華盛頓州），因歌路不同而比他幸運多了。洛金斯六歲那年全家南遷至加州，美國西南海岸豐富多元的音樂文化對他有極大影響。13歲時彈得一手好吉他，後來也練電子鍵盤，曾進入 Pasadena 市立大學就讀，主修樂理。60年代末，先後加入兩個迷幻樂團，也擔任錄音室樂師，在大洛杉磯音樂圈頗為活躍。除了樂器演奏技巧外，洛金斯的作曲才華也受到重視，70年，Nitty Gritty Dirt Band 在他們的新專輯一口氣選用四首洛金斯的作品，其中以71年獲得#53的 **House at Pooh corner**（歌名裡的Pooh即是「小熊維尼」）最受好評。71年，終於有唱片公司（Columbia）發現洛金斯的歌唱實力，打算為他出版個人專輯。前 Buffalo Springfield 的貝士手兼製作 Jim Messina 吉姆麥西納（b. 1947，加州）剛好離開他一手創建的 Poco 樂團，唱片公司見麥西納開

「The Good Side Of Tomorrow」Raven，2001

「The Best: Sittin' In Again」Sony，2005

閒沒事，請他去幫忙。為了感謝麥西納的製作及協助（吉他與和聲），洛金斯特別把他的首張專輯「Sittin' In」改名為「Kenny Loggins And Jim Messina Sittin' In」。唱片推出後市場反應不錯，兩人初次合作的感覺也很好，決定組成二重唱繼續闖蕩江湖。洛金斯的第二張專輯便以「Loggins And Messina」為名，其中單曲 **Your mama don't dance** 獲得熱門榜 #4，是洛金斯早期最知名的歌，另外還有 **Thinking of you** 也打進 Top 20。

　　Loggins and Messina 之風格融合了鄉村搖滾及加州特有的抒情搖滾編樂，是繼「賽門和葛芬柯」之後最被看好的美式民謠搖滾二重唱，可惜，他們合作的時間也不長。72 至 76 五年間，共有 5 張白金和 2 張金唱片，雖然專輯的銷路不錯，但單曲成績始終沒有重大突破，出自第三張專輯的 **My music** 與 **Your** 曲一樣具有 50 年代老式搖滾的風味，只拿到 #16。話雖如此，洛金斯的創作依然得到熱烈迴響，許多藝人紛紛在演唱會唱洛金斯的歌（如貓王經常唱 **Your** 曲）或挑他專輯裡的歌重新詮釋。最著名之例子是安瑪瑞（見前文介紹）所唱紅的 **Danny's song**（73 年 #7）和 **A love song**（74 年 #12）。

　　洛金斯與兄長 Danny 的感情不錯，72 年老哥喜獲麟兒，捎信報訊。洛金斯從書信字裡行間感受到 Danny 初為人父之喜悅，寫下 **Danny's song** 來紀念並作為新生姪兒的賀禮。「…即便我們不富有，我還是會很愛你，每件事都與愛密不可分。當我在清晨起床，你使我留下喜悅的淚水，並告訴我一切都平安順利…」歌詞充滿真摯感情，易於讓人分享 Danny 發自內心對子女的承諾與愛。洛金斯原唱版在木吉他和小提琴哄襯下，更具有感染力及永恆不變的價值。而瑪瑞的貢獻也不惶多讓，

「The Essential Kenny LogginsSony」，2002

電影原聲帶「Footloose」Sony，1990

她的優美歌聲使 **Danny's song**「重見天日」。

76年底，洛金斯和麥西納在結束夏威夷的演唱會後決定分手，隔年洛金斯推出單飛的首張專輯。為了宣傳唱片，成立班底樂隊，並與超級樂團Fleetwood Mac一起巡迴演出，不惜擔任暖場工作。也因有此機緣，下張專輯中一首與女歌手Melissa Manchester（見後文介紹）共同譜寫的 **Whenever I call you "friend"** 邀請歌聲獨特的Stevie Nicks（Fleetwood Mac女主唱）合作，拿下熱門榜#5。這段時間，洛金斯也和多位成名藝人往來密切，例如與邁可麥當勞合寫的 **What a fool believes** 被The doobie Brothers唱成冠軍，而該曲更獲得80年葛萊美「年度最佳歌曲」殊榮。投桃報李，第三張專輯首支主打歌 **This is it** 即是由麥當勞跨刀助陣，雖只獲得熱門榜#11，卻為他奪下81年葛萊美「年度最佳流行男歌手」大獎。洛金斯在70年代末期之創作以及略帶迷幻的抒情搖滾曲風，再度受到各界肯定，特別是好萊塢開始打他的主意，找他參與商業電影音樂之製作。從「桿弟也瘋狂」的插曲 **I'm alright** 開始，到「渾身是勁」冠軍主題曲 **Footloose**、「悍衛戰士」亞軍主題曲 **Danger zone**、「超越巔峰」插曲 **Meet me halfway**⋯等，讓洛金斯成為炙手可熱的電影歌曲創作和演唱者，也奠定他持續紅到90年代之基礎。

集律成譜

- 「The Essential Kenny Loggins」Sony，2002。

 雙CD，從二重唱時代到90年共35首好歌收錄齊全，喜歡肯尼洛金斯的歌迷買這套精選輯足矣！

Kenny Nolan

Yr.	song title	Rk.	peak	date	remark
77	I like dreamin' ●	6	3	03	推薦
77	Love's grown deep ●	85	20		

歌 寫的棒並不表示自己唱也會好，畢竟紅歌星之誕生要有許多歌曲以外的因素或機運環環相扣才行。唱歌的確是「宅男」作曲天才肯尼諾倫的夢想。

　　Kenny Nolan（b. 1954）出生及成長於洛杉磯，從小愛彈琴唱歌，是一位「音樂神童」。13歲時，南加大（USC）給他作曲學位獎學金，讀了一學期後發現傳統的音樂體制令人厭煩。四年後，另一家音樂學院不死心，依然願意提供獎學金，他同樣唸了幾個月就輟學。之後，諾倫決定走自己的路，把他在家裡所寫的一些歌寄給全美各大小唱片公司。「亂槍打鳥」之作法雖未得到預期效果，但至少引起一些資深音樂人如Wes Farrell、Bob Crewe（四季樂團及其主唱Frankie Valli的製作人，見前文介紹）注意到這位年輕人的作曲天賦。

　　73年，為小公司Farrell's Chelsea Label旗下藝人譜寫及製作不少歌曲，但隨後與Bob Crewe合作的**My eyes adored you**（Frankie Valli）、**Lady Marmalade**（Labelle）在75年3月以back-to-back拿下熱門榜冠軍，才算真正成名，人稱70年代中期「最佳disco作曲家」。其實諾倫之作大多為輕快的流行歌而非舞曲，只是當時的主流音樂叫disco而已。由於曾在Disco Tex合唱團所唱的**Get dancing**中幫忙唱和聲，感覺不錯，諾倫興起自己走上台前的企圖。76年中，集結近期新作，發行個人首張歌唱專輯「I Like Dreamin'」。同名主打單曲進榜後緩慢爬升，結果以季軍作收，實現了他的「夢想」。持平而論，諾倫的抒情歌謠唱得還不錯，如果早生十年或許可以紅一陣子，當代才子被他所賴以成名的「迪斯可洪流」淹沒，與眾多一曲歌手排排坐！

集律成譜

● 專輯「I Like Dreamin'」Polydor，1977。

Kenny Rogers

Yr.	song title		Rk.	peak	date	remark
77	Lucille * •		43	5(2)	0618	
79	The gambler *		40	16		
79	She believes in me ** •		47	5	0714	推薦
80	You decorated my life *		93	7	79/11	強力推薦
80	Coward of the county * •		34	3(4)	01	
80	Don't fall in love with a dreamer	Kim Carnes	31	4	05	推薦
81	Lady ** •		3	**1(6)**	80/1115-1220	推薦
81	I don't need you **		44	3(2)	08	額外列出

註： 由於 Kenny Rogers 是橫跨鄉村和流行的資深歌手，全盛時期的歌大多三種排行榜都會打進。
　　 *表示該曲獲得鄉村榜第一名；**則是該曲拿下鄉村榜及成人抒情榜雙冠王。

流 行音樂的市場潮流詭譎多變，鄉村天王肯尼羅傑斯曾叱吒歌壇一時，但其熱潮
竟然快速消退，主要的原因可能與他年近四十才成名有關。

　　Kenny（Kenneth Ray）Rogers，1938年生於德州休士頓一個貧困家庭，
雖沒機會接受正規音樂訓練，但與年紀相仿的鄰友也玩出一些名堂。高中畢業讀過
一陣子大學，後來自組樂隊、加入別人的樂團、也灌錄個人地方單曲。匆匆十年過
去，沒成功的原因是歌唱風格（民歌、鄉村、爵士甚至黑人doo-wop都嘗試過）
不定。轉捩點發生於66年，羅傑斯加入一個還算有名氣的民謠團體New Christy
Minstrels，在這裡他不僅學到更好的歌唱技巧，也確認自己要朝鄉村民謠路線發
展。隔年，與幾名隊友離團自組The First Edition，由他擔任主唱，68、69年各
以一首熱門榜Top 10單曲打響名號。當老鷹團員還在洛城酒吧鬼混時，羅傑斯等
人便以鄉村搖滾奠定了聲譽。9年間總共發行4張專輯、10首進榜單曲，擁有好幾
百萬張唱片銷售成果的樂團，最後卻因財務問題鬧到不歡而散。75年，傷心且身無
分文的羅傑斯來到納許維爾，四處賣唱，尋求東山再起。

　　United Artists唱片公司給羅傑斯機會，76年推出首張個人專輯，雖然成績平
平，但他以鄉村歌手復出之態勢受到名製作人Larry Butler的器重。由Butler規劃
的第二張同名專輯就不同了，單曲**Lucille**以典型鄉村旋律詮釋富饒意義歌詞（他
母親的名字即是Lucille），為羅傑斯拿下生平第一張鄉村冠軍金唱片並勇奪77年最

暢銷精選輯「Greatest Hits」Liberty，1990

「42 Ultimate Hits」Capitol，2004

佳鄉村男歌手葛萊美獎。接下來乘勝追擊，從77至81年共推出8張專輯、2張經選輯。其中排行榜暢銷曲接連不斷，更囊括各種大獎（光是美國鄉村音樂協會CMA所頒的獎項就好幾座），稱羅傑斯是70年代末最夯的天王歌手一點也不為過。

　　78年「The Gambler」專輯以敘事手法唱出多首耐人尋味的佳作，不論是鄉村或抒情民謠，共有四首單曲登上鄉村榜王座。不僅自己拿下79年葛萊美最佳鄉村男歌手，連帶使**The gambler**、**You decorated my life**的作者也獲得78、79年「最佳鄉村歌曲」葛萊美獎。走紅之後，有人找羅傑斯拍電影，製作人找鄉村流行女歌手與他合唱（提攜還是噱頭？），從最早Dottie West、Kim Carnes（以前New Christy Minstrels 隊友）到英國新人Sheena Easton，都有不錯的名曲。與萊諾李奇所合作的**Lady**最令人玩味，在李奇的指導下，投入豐富情感，以絲絲入扣之抒情藍調風格把李奇所寫的**Lady**唱成個人首支排行榜三冠王。83年，RCA唱片公司以近乎天價兩千萬美金挖角，使他成為舉世身價最高的超級巨星，羨煞多少人。名利雙收後，開始過著奢華生活並投資各種非音樂事業，因而造成市場魅力消退。在和鄉村天后桃莉派頓對唱83年冠軍曲**Islands in the stream**（由比吉斯兄弟寫歌、製作、和聲）後，肯尼羅傑斯這個名字也逐漸走入歷史，而RCA就像台灣股市萬點後才進場接手的「冤大頭」。

集律成譜

- 「Kenny Rogers Greatest Hits」Liberty Records，1990。
 80年發行，熱賣上千萬張的首張精選輯。喜歡肯尼羅傑斯的朋友，上右圖橫跨20年、所有暢銷名曲都收錄的「42 Ultimate Hits」也是最佳選擇。

Kim Carnes

Yr.	song title	Rk.	peak	date	remark
80	More love	39	10	08	推薦
81	**Bette Davis eyes •**	1	1(9)	0516-0613,–0718	額列/強推

頌揚金獎女星Bette Davis那雙奇特明眸為比喻的歌曲，由蟄伏多年之創作女歌手以低沉沙啞嗓音一舉翻唱成名，搶盡81年所有西洋流行音樂的風采。

　　1945年出生於加州Pasadena的Kim Carnes金卡恩絲，在67年時加入一個小有名氣的民謠團體New Christy Minstrels（與肯尼羅傑斯同事過）。這段期間，認識了Dave Ellington（後來的老公），兩人開始創作一些歌曲。沒多久，樂團解散，大家各奔前程，夫妻倆曾短暫組過二重唱Kim and Dave。75、76年卡恩絲各發行一張個人專輯，雖然銷售數字平平，執筆能力已獲肯定，歌壇「一姊」芭芭拉史翠珊77年專輯「Streisand Superman」裡就有一首她的作品。79年，老友羅傑斯邀請夫妻二人合作，專輯「Gideon」所有歌曲都出自她們之手，並因與羅傑斯對唱**Don't fall in love with a dreamer**而使大家注意到卡恩絲那別具特色的歌聲。接下來，翻唱「史摩基羅賓森和奇蹟」合唱團的**More love**則是讓卡恩絲首次嚐到有單曲打進熱門榜Top 10的滋味。

　　75年，女歌手Jackie DeShannon唱了一首自己譜寫、Donna Weiss填詞的**Bette Davis eyes**，因以honky tonk的鄉村風味詮釋而沒有多少人知道。**Bette**曲後來被卡恩絲的製作人相中，但她拒絕唱這種死氣沉沉的歌。Weiss等到卡恩絲換製作人為Val Garay時，建議Garay再試試看。改以獨特搖滾節奏編曲加上魅力四射之唱腔，結果成就這首跨越時空的經典歌曲。當時，已風燭殘年的Bette Davis特別出席81年葛萊美頒獎典禮（**Bette**曲獲得年度最佳唱片、歌曲），向兩位作者及卡恩絲致意。因為有了這首歌，孫兒才明白他的祖母是多受人尊敬，原本不睦的祖孫關係得以改善。

「The Best Of Kim Carnes」EMI，1999

Kiss

Yr.	song title	Rk.	peak	date	remark
76	Rock and roll all nite (Live)	96	12	01	推薦
76	Beth/Detroit rock city •	>100	7	09	推薦
77	Hard luck woman	>120	15	01	額列/強推
77	Calling Dr. Love	>100	16		
79	I was made for lovin' you •	>74	11	08	推薦

華麗搖滾的主流在英倫，70年代成軍於紐約的Kiss樂團以誇張粗野服飾、鬼魅扮像濃妝、炫麗驚撼聲光及震耳欲聾吉他，替小老美唱出心中的吶喊和反抗。

　　1971年，少小移居紐約的以色列人Gene Simmons（本名Chaim Witz，b. 1949；貝士手），認識了Paul Stanley（本名Stanley Harvey Eisen，b. 1952，紐約市皇后區；節奏吉他、主唱），兩人志趣相投，創設Wicked Lester樂團，混了一年多沒什麼具體成就，決定改組。首先是在「滾石雜誌」刊登求才廣告，Peter Criss（b. 1945，紐約市布魯克林區；鼓手、主唱）加入。這時的三人團，受到英國Roxy Music樂團華麗搖滾的表演風格及「車庫」搖滾樂團The New York Dolls誇張粗俗的服飾妝扮之啟發，他們開始玩較「重」的「濃妝搖滾」。73年初，在擴大召募團員的試演會挑中Paul "Ace" Frehley（b. 1951，紐約市布朗斯區；主奏吉他、主唱），嶄新的組合正式成軍。因一首The New York Dolls的歌**Looking for a kiss**給Stanley靈感，建議團名改成Kiss。而Frehley則為樂團設計了一個logo（我們現在所看到的），兩個S就像兩道「閃電」之意象是其最大特色。

　　藉由錄製demo帶及在紐約各式大小場合演出，謀取製作人或唱片公司的青睞。73年底，剛成立的Emerald City Records（即後來專門出青少年流行音樂和disco的Casablanca公司）與他們簽約。74年2月，首張樂團同名專輯問世，首次正式巡迴公演在北美及加拿大展開。為了增加現場演唱的視覺效果，Stanley為每名團員設計了「臉譜妝」，分別是星星（Stanley）、蝙蝠（Simmons）、閃電（Frehley）和貓（Criss）。而在Kiss爆紅後，一部以他們為題材的漫畫也將這四種造型角色取名為Star Child、Demon（魔鬼）、Space Ace和Cat Man。公司為宣傳唱片投資不少人力物力，甚至花錢安排他們上電視節目（驚世駭俗的裝扮和言談

「Greatest Kiss」Polygram，1997

「The Very Best Of」Island/Mercury，2002

反而嚇壞了觀眾），結果頭兩張專輯剛開始都賣不到十萬張，單曲也大多打不進百名內。老闆 Neil Bogart 不堪虧損，叫樂團停止公演，到洛杉磯專心籌備第三張專輯，由他親任製作人，看看不同的西岸音樂能否給新唱片帶來什麼東西。

果然，75年3月上市的「Dressed To Kill」，添加一點流行元素後沒有那「硬梆梆」，唱片銷路大增，打進專輯榜 Top 40。出自專輯的 **Rock and roll all nite** 成為招牌歌曲，每場演唱會都聽得到。接下來又開始一系列巡迴宣傳，延續原本就不俗的華麗搖滾實力，又從「驚悚搖滾」宗師 Alice Cooper 學來那套運用恐怖道具增強舞台表演張力之模式，乾冰煙霧、火燒爆破、噴火吉他…等，讓青少年樂迷覺得去看 Kiss 演唱會是一件酷斃了的事。同年暑假結束，推出首張現場錄音精選專輯「Alive!」，狂賣近百萬張，獲得專輯榜 Top 10。現場版單曲 **Rock and roll all nite** 首次攻入熱門榜 Top 20，Kiss 終於算是大紅大紫、一舉成名。

Kiss 的歌大部份是由 Stanley、Simmons 共同掛名創作，整體來看 Stanley 寫的歌旋律性較為豐富浪漫，但偶爾也有爆發力很強的重金屬搖滾作品。著重現場表演之樂團向來不太在意用來「打片」的單曲成績，若以歌曲在熱門榜上表現來看，76、77算是豐收的兩年。出自連續三張 Top 20、銷售白金之專輯「Destroyer」、「Rock And Roll Over」、「Love Gun」的 **Detroit rock city**、**Beth**、**Hard luck woman**、**Calling Dr. Love** 都紛紛擠進 Top 20。相較之下，第二張現場錄音精選專輯「Alive II」的成績（排行榜 #7、雙白金）就更為突出。

為了使「吻潮」能持續發燒，鬼才經紀人 Bill Aucoin 提出兩項商業炒作策略。首先，安排他們在幾齣電影裡出現，也拍了一部迷你電視影集。再來，讓四名團員

四人在78年所推出的個人專輯封面都一致

專輯「Destroyer」Island/Mercury，1997

發揮各自的音樂才華和創作理念，每人灌錄一張個人同名專輯，並選在同一天（78年9月18日）發行。結果證明這些都是「餿主意」。歌唱的成績尚可，雖只有Ace Frehley的單曲 **New York groove**打進Top 20（見前文介紹），但四人的專輯銷售都超過百萬張。演戲部份卻慘不忍睹，種下日後團員與經紀人之間的心結。

還是回歸「正途」吧！70年代結束前的兩張專輯「Dynasty」、「Unmasked」依然受到歡迎。具有舞曲節拍的單曲 **I was made for lovin' you**享譽國際，在世界各國排行榜都名列前茅。只不過，當唱起流行disco舞曲時，兩張專輯名稱是否巧合地意味了華麗搖滾王朝（dynasty）即將卸下臉譜（unmasked）？

「我是為愛妳而生」這首歌是由Desmond Child所寫，這位仁兄是70年代晚期的二線創作歌手，音樂風格以disco為主，但他後來是因為與新生代流行重金屬樂團Bon Jovi在音樂上有所合作而出名。搖滾樂團偶爾為之的disco歌曲當然引人側目，2001年歌舞電影Moulin Rouge「紅磨坊」曾選用 **I was made for lovin' you**當作片中Elephant love medley組曲之一。

耳尖的Kiss迷可以察覺79年專輯「Dynasty」歌曲之節奏鼓不太一樣，因為他們開始跟上潮流，使用較多的電子鼓。這對堅持傳統的Criss來說，真是情何以堪，錄完專輯後求去。82年，傑出的主奏吉他手Frehley接著離開，雖然樂團沒有真正解散（Stanley和Simmons堅守崗位加上新人遞補），但往後二十年唱片或演出的量與質明顯消退。這不是他們江郎才盡，也非不懂得變通（他們曾「素顏」表演還「不插電」呢），大環境使然矣！華麗重搖滾已如昨日黃花，剩下幾個新起的明星樂團如邦喬飛在苦撐著。

♪ 餘音繞樑

- **Hard luck woman**

 Kiss少見的錄音室小品（演唱會不常唱），全曲改用木吉他伴奏（前奏還能清楚聽到指尖滑動鋼弦的雜音），唱出一段頗有意思的歌詞。「…認識我，妳是個不幸的女人…Rags（女孩名），妳應該是位皇后…我不值得妳愛…在我走之前讓我吻妳…我不會說謊…不要哭，寶貝…我要一直叫妳是不幸的女人，直到妳找到真命天子…。」我們常說愈吵鬧的重搖滾樂團唱起中慢板情歌別有一番風味，**Hard luck woman** 即是我個人評價甚高的70年代soft rock經典名曲之一。

- **Beth**

 出自於76年專輯「Destroyer」，同樣是錄音室抒情小品，為搭配重搖滾主打歌 **Detroit rock city** 發行雙單曲。以鋼琴和管弦樂來編曲，實在不太像他們的歌。鼓手Criss未加入Kiss前曾發行過個人專輯，裡面有首**Becky**是由合作之吉他手寫給女友的歌，後來經Criss和製作人修改歌詞交給樂團演唱。Criss的老婆，小名叫Beth貝絲，因此一般人誤以為這是 Criss 所寫、獻給老婆的歌。

集律成譜

- 精選輯「The Very Best Of Kiss」Island/Mercury，2002。

 有21首歌，大體上是從歷年專輯或現場輯每張挑1至3首代表作，並依照年份先後排列。樂迷若按順序從頭開始聽，可一探樂團音樂風格的成熟與演變。另外包括4首80年代以後的新作和特別收錄Frehley的單曲 **New York groove**。

- 精選輯「Greatest Kiss」Polygram/Mercury，1997。

 20首歌，一樣是60分鐘以上的超值單片CD，與「The Very Best Of Kiss」所選曲目有10首雷同（藝術及商業兼顧的名曲都齊）。出自「Dynasty」的**Sure know something** 有精彩之唱腔、和聲及貝士節奏，是一首值得推薦給您的流行搖滾佳作。除非您有「Dynasty」專輯，不然只好買這張精選輯了。

> 〔弦外之聲〕
>
> 樂團英文名的字母最好不要都大寫，因為曾有人放出謠言說團名 "KISS" 的由來是Keep It Simple, Stupid的縮寫。我覺得套一句廣告用語來形容他們在美國非主流搖滾樂界的地位非常貼切─沒嚐過肯X基（Kiss），別說您吃過炸雞（華麗濃妝搖滾）。

The Knack

Yr.	song title	Rk.	peak	date	remark
79	**My Sharona** •	**1**	**1(6)**	**0825-0929**	強力推薦
79	Good girls don't	>100	11		

西洋流行樂壇有不少「一曲歌王」，猶如流星般劃過天際。若說70年代復古樂團The Knack是最大最亮的那顆，相信沒人會有異議。

1978年，洛杉磯一位創作歌手Doug Fieger（b. 1952，底特律市；主唱、協奏吉他）找了三名同樣是猶太人的樂師，成立The Knack樂團。由於Fieger是約翰藍儂迷，樂團走復古路線，多少有披頭四的影子（同樣四個人；兩把吉他、一把貝士、一套鼓），連團名也是取自於60年代英國老電影。

他們的音樂被評為既不龐克也不搖滾，只是simple（but powerful）pop。79年夏天所發行之首張專輯「Get The Knack」「抓到竅門」，大部份的歌是現場直接錄製，挑戰高超的演奏技巧和歌唱默契，雖然稍嫌粗糙，卻有像披頭四早期那種質樸的原始美感。前後只花了11天，費用18,000美元。專輯從入榜不到一個月的時間就賣出近百萬張（最後四白金），速度之快、效益奇佳，令人驚訝！其中金唱片單曲My Sharona是Fieger的真情寫照，當時他正與女孩Sharona熱戀。由簡單的鼓和三把電吉他就能唱出這首超棒的流行搖滾經典，難怪蟬聯六週冠軍並勇奪年終第一名，我終於明白樂團為何會取名The Knack「竅門」！專輯收錄的**My Sharona**比較完整，單曲版或精選輯版剪掉50秒吉他間奏，建議買專輯。

專輯「Get The Knack」Capitol，2002

專輯「Get The Knack」唱片背面

411

Kool & The Gang

Yr.	song title	Rk.	peak	date	remark
74	Jungle boogie •	12	4	02	推薦
74	Hollywood swinging •	59	6		
80	Ladies night •	35	8	01	推薦
80	Too hot •	36	5	04	強力推薦
81	Celebration ▲	6	1(2)	0207-0214	額列/推薦

記 得大學時舞會常放一首慢歌 **Cherish**，當年煽情的 MTV 也打得很兇，讓我差點忘了演唱者和70年代初期那個相當傑出的靈魂放克樂團是同一夥人。

Kool & The Gang「庫爾那一夥人」成軍甚早，團員都很年輕。樂團最大特色是從69年起活躍的20年間歷經三次起落，每次成功都與樂團隨波逐流、徹底改變風格有關。64年，黑人貝爾家族兩位極具音樂才華的兄弟 Robert "Kool" Bell（b. 1950，俄亥俄州；貝士）和 Ronald "The Captain" Bell（b. 1951，俄亥俄州；高音薩斯風），與年齡相仿、出生 Jersey City 的友人 Denis "D.T." Thomas（薩斯風）、Robert "Spikes" Mickens（小喇叭）組成一個名為 Jazziacs 的爵士演奏樂團。在紐澤西州的俱樂部或小酒吧作半職業演出，經常替爵士歌手如 Pharoah Sanders、Leon Thomas 暖場。幾年後，因另兩名來自當地的音樂好手 Charles "Claydes" Smith（主奏吉他）、"Funky" George Brown（鼓手）加入，他們易名為 The Soul Town Band。逐漸在爵士演奏曲風中添加靈魂放克節奏和歌唱，以詹姆斯布朗為師並向 Sly and The Family Stone 看齊。

1969年，調整成熟後以 Kool 為首正名為 Kool & The Gang，在自設的唱片公司 De-Lite 之下發行首張樂團同名專輯。早期的五張專輯和二十多首單曲，商業及藝術評價差強人意，直到74年，出自「Wild And Peaceful」的兩首單曲 **Jungle boogie**、**Hollywood swinging** 獲得熱門榜 Top 10 才聲名大噪，擠身超級靈魂放克樂團之林。一般認為，他們首波靈魂放克樂以75年發行的「Spirit Of The Boogie」專輯達到巔峰，有兩首 R&B 榜（熱門榜 Top 40）冠軍曲。

迪斯可於70年代中期興起，一陣狂風掃得其他音樂潰不成軍，即便他們那種類似舞曲的放克節奏和充滿活力的靈魂唱腔，一樣都敗下陣來。團長 Kool 見事態不

「Gangthology」Umvd Import，2003

「Greatest Live Hits」Rhino/Wea，1998

妙，找來具有柔美高音的歌手James "J.T." Taylor（b. 1953，南加州）擔任主唱
（這位仁兄日後成為樂團看板人物），並與靈魂爵士樂界知名作曲家、製作人Eumir
Deodato合作，看看能否跟上潮流，打造不一樣的新曲風。79、80年連續兩張專
輯「Ladies Night」、「Celebration」和被樂評稱為「滑順」的disco歌曲**Ladies
night**、**Too hot**、**Celebration**（唯一熱門榜冠軍），為他們的正確決定寫下完美
註腳，續創第二次高峰。雖然搭上即將駛向終點的disco列車，但因Taylor精湛之
歌藝和原本樂團黑人音樂的基礎，80年代初期仍有多首**Top 40**暢銷曲。在結束世
界巡迴演唱後（84年曾來台灣，小弟我當年也去現是「廢墟」的台北中華體育館捧
場），再次調整風格，1985年以亞軍曲**Cherish**之類的流行靈魂抒情歌繼續走紅。
Kool在80年代末接受訪問時曾說：「經過這麼多年的時間和改變，我對我們的音樂
方向及成就，感到滿意！」

集律成譜

• 「Kool & The Gang Gangthology」Umvd，2003。

　唱片封面採復古造型設計，相當有趣。雙CD，33首各時期的歌完整收錄。對他
　們不熟之樂迷買上圖「Greatest Live Hits」選輯也不錯，經濟實惠。

〔弦外之聲〕

Jersey City的舞廳25年來一直都以**Ladies night**作為「仕女之夜」
的開舞曲。Kool因聖經裡的一段話：「生命是值得慶祝。」為靈感寫下
Celebration，日後許多政治活動、慶典或球賽喜歡引用，如當年的「伊朗
人質」事件受難者歸來、美式足球超級杯主題曲…等。

Kris Kristofferson

Yr.	song title	Rk.	peak	date	remark
73	Why me? ●	6	16		

台灣民眾可能只知道 Kris Kristofferson 與芭芭拉史翠珊演過電影「星夢淚痕」並鬧出緋聞,卻不太清楚他是美國納許維爾鄉村音樂界新一代重要的創作歌手。

　　Kris Kristofferson(b. 1936,德州人)與當年許多軍官家庭一樣,跟隨父親移居美國各地,最後落腳於南加州。高中畢業後,拿獎學金遠赴英國牛津大學讀書,一路唸到碩士。因主修文學及從小養成的音樂底子,大學時開始寫歌,58年後以藝名 Kris Carson 作業餘演出。60年取得學位,服役於駐德美軍基地期間繼續唱歌。65年克利斯退伍後專心創作,在 CBS 位於納許維爾的唱片公司打工時,其作品被 Jerry Lee Lewis 所賞識,而 Johnny Cash 也經常把他的歌唱成冠軍,成為最佳詮釋者。70年,在 Roger Miller 鼓勵下開始灌唱自己的作品,雖然沒有唱紅 **Me and Bobby McGee**(與 Fred Foster 合寫),但後來該曲卻成為 Janis Joplin(71年雙週冠軍曲)和 The Grateful Dead 的藍調鄉村經典。

　　70年代初期,克里斯多彿森所唱的歌以 **Help me make it through the night**、**Lovin' her was easier**、**Why me?**(貓王很愛唱)最為知名。73年與女歌手 Rita Coolidge(見後文介紹)結婚(二度婚姻,維持6年),日後夫妻倆聯手發行不少作品。71年起,因緣際會跨足大螢幕,演過不少戲,其中以改編37年的老電影「星夢淚痕」最受矚目。據聞史翠珊原意屬較英俊、同樣留大鬍子的歌手肯尼洛金斯擔任男主角,但因洛金斯婉拒而讓他有機會與史翠珊合作。80年代後除了與三名老鄉村歌手組成 The Highwaymen,掀起一股「狂野鄉村」Outlaw Country 風潮外,基本上還是以活躍於影視圈為主,但為二線演員。近年來經常出現在神怪科幻片如「幽靈戰將」、「刀鋒戰士」系列,看過一兩部,演技不怎麼樣!

精選輯「The Essential」Sony,2004

Labelle

Yr.	song title		Rk.	peak	date	remark
75	Lady Marmalade •	500大#479	22	**1**	0329	強力推薦

因 **Lady Marmalade**的副歌有段法文，被修改部份歌詞以作為電影「紅磨坊」主題曲，經新一代藝人重唱後，塵封已久的經典歌曲和演唱者再度浮上檯面。

肯尼諾倫（見前文介紹）曾說，**Lady Marmalade**「黑美人瑪小姐」原本只有一段段的旋轉，經Bob Crewe以法文Voulez-vous coucher avec moice soir「今晚妳願意跟我做愛嗎？」為概念主軸後完成。74年，諾倫將它交給自己創設的錄音室樂團The Eleventh Hour灌錄。由於**Lady**曲提到之故事發生在紐奧良，而美國南方流行爵士大師Allen Toussaint正是紐奧良人，對該曲相當有興趣，並覺得由他手下的黑人女子三人團Labelle來唱，要比諾倫合適。

1959年，Patti LaBelle（本名Patricia L. Holt；b. 1944，費城）與高中同學Cindy Birdsong組了一個女子合唱團Ordettes。剛開始只是玩票性質，直到某個經紀人從別的樂團帶來兩位女孩Nona Hendryx、Sarah Dash，要求合併另組四人團後才算正式踏入歌壇。62年，與Newtown唱片分公司Bluebelle簽約，易名Bluebelle，有了首支熱門榜Top 20單曲。接連幾年的歌唱成果平平，加上Birdsong於67年離開（加入至尊女子合唱團），讓她們消沉好一陣子。轉捩點發生在71年到英國發展，新製作人將團名由Patti LaBelle & The Blue Belles縮減為Labelle，改變她們以搖滾唱腔詮釋R&B的風格並平衡LaBelle的歌唱份量。用Labelle之名所出版的兩張專輯，評價甚高。也因此，她們三人才有機會跳槽到

Epic，與Toussaint聯手創造出**Lady Marmalade**這首滾石500大名曲。之後因形象塑造錯誤（超過30歲女人還以「Kawai」太空裝造型唱歌）而市場盡失，77年解散。各自單飛的表現以Patti LaBelle為佳，至今依然活躍。

🎵 集律成譜
• 專輯「Something Silver」Wea，1997。右圖。

LeBlanc and Carr

Yr.	song title	Rk.	peak	date	remark
78	Falling	79	13	03	強力推薦

與 70年代許多major hits「重要暢銷曲」相比,由創作民歌手Lenny LeBlanc 譜寫之抒情小品**Falling**就像山谷裡的野百合,因庾澄慶翻唱而在台灣有了春天。

　　Lenny LeBlanc(b. 1951,麻薩諸塞州)四歲時全家搬到佛州Daytona海灘,與大多數當地的青少年一樣,課後活動不是衝浪就是玩吉他。高中三年參加學生樂團表演,漸漸培養出歌唱技巧和創作潛力。73年,小時候一起玩的朋友Pete Carr在阿拉巴馬州音樂圈混得不錯(擔任樂師及製作人),邀請勒布藍克來共同打拼。很快地,許多成名歌手如Hank Williams Jr.、Amy Grant、Roy Orbison、克莉絲朵蓋爾等,其錄音作品就有勒布藍克的貝士與和聲。75年,卡爾想為勒布藍克打造個人歌唱事業,把他替勒布藍克製作的一卷demo帶寄給Atlantic公司,結果獲得乙紙合約。76年,Lenny LeBlanc首張同名專輯問世。名製作人Jerry Wexler 也很欣賞卡爾的音樂才華,叫他們下張專輯以二重唱名義發表。77年9月,貓王死後沒幾週,為歌頌貓王所寫的**Hound dog man (play it again)** 打進排行榜末段班。第二支主打單曲**Falling**,以柔潤但憂鬱之方式唱出對愛人可能要離去的不捨。在「空中」縈繞千篇一律的disco舞曲下,這種難得的抒情小品受到許多聽眾和電台DJ喜愛,待在熱門榜上的時間超過6個月,成為78年收音機播放率最高的歌曲之一。由於卡爾比較喜歡在幕後製作音樂,因此他們只合作一張唱片。勒布藍克繼續以民歌手身份闖蕩歌壇,可惜成績不再突出。法文Le blanc之意思是白色的、自由的。

集律成譜

- 「Super Hits Of The 70s:Have A Nice Day, Vol. 25」Rhino,1996。
 不甚知名的一曲歌手很少有復刻CD專輯或精選輯,只能從老歌合集中去找。

Lenny LeBlanc近年演唱福音歌曲的照片

Led Zeppelin

Yr.	song title	Rk.	peak	date	remark	
70	*Whole lotta love* ●	500大#75	>100	4	01	額列/推薦
71	Immigrant song		>100	16		推薦
71	Black dog	500大#294	>120	15		額列/推薦
73	D'yer mak'er		>100	20		推薦

開創某種樂派之領導角色並不單是被稱為「偉大」的原因,「齊柏林飛船」永遠向前、挑戰既定框架的突破性音樂,正是搖滾樂的精神和本質。

　　談到樂團起源,不能不提搖滾史上非常重要的英國樂團The Yardbirds。因為「庭院鳥」在63至68短短五年壽命間,有三位當世傑出的吉他手艾瑞克萊普頓(見前文介紹)、Jeff Beck、Jimmy Page先後加入。而且樂團後期以長篇吉他、鼓擊獨奏以及震耳欲聾之聲響聞名,這些都是未來「重搖滾」音樂的基本模式。

　　James Patrick "Jimmy" Page(b. 1944,倫敦)年少得名,曾作過知名樂團The Kinks、The Who的錄音樂師。66年加入「庭院鳥」,暫時頂替貝士手,後來與Jeff Beck同時擔任主奏吉他。數名原創團員經過常年的演出、錄音及Beck離職(66年10月)後,顯得有些意興闌珊,而Page則興致勃勃與「圈內人」討論重組樂團的計劃。68年7月,在「庭院鳥」授權下,Page邀集來自伯明罕的歌手Robert(本名Anthony)Plant(b. 1948)、鼓手John(本名Henry)Bonham(b. 1948)及之前合作過的鍵盤、貝士手John Paul Jones(本名John Baldwin;b. 1946)組成新團隊,以The New Yardbirds之名替原樂團完成既定的演出。

　　北歐巡迴演唱結束後,「庭院鳥」正式解散,他們想重新取個團名。The Who樂團鼓手Keith Moon曾向Page開玩笑說:「你若組一個超級樂團,而我和Beck也參加的話,那將如lead zeppelin一樣很快就爆炸摔下來!」(註:二十世紀初,由德國Zeppelin將軍發明的齊柏林飛船,曾在軍事和商業用途上主宰天空30年,1937年在美國發生興登堡空難事件後迅速衰退。)Page等人不信邪,與經紀人研究後正名為Led(拿掉a,唸法Leed)Zeppelin,並以遠征美國為優先。

　　60年代末期,以出版爵士、藍調、靈魂樂為主的Atlantic唱片公司開始轉向「投資」搖滾樂,特別是對英國樂團有興趣。在英籍女歌手Dusty Springfield強力

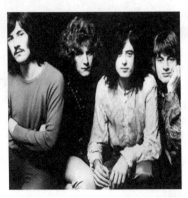

《左圖》1969年團員照。從左到右分別是Bonham、Plant、Page和Jones。
《右圖》「Led Zeppelin IV (Untitled)」Atlantic/Wea，1994。滾石雜誌二十世紀百大專輯。

引荐下，即使未見到他們長得「是圓或扁」，便以豐厚的二十萬美元簽約金將樂團網羅。68年底，結束美國丹佛市首次演唱會後，以花不到兩天時間將他們之前的作品灌錄完成。69年1月首張樂團同名專輯上市，一舉打進專輯榜Top 10和銷售8白金，讓Atlantic高層直呼沒看走眼。這張專輯大部份的歌依然帶有藍調風味，但Plant高亢陽剛又感性的嗓音，Page快速凌厲且變化萬千之吉他技法，加上Jones和Bonham沉穩密實又震撼的低音鼓擊（Bonham在**Good times bad times**歌曲裡首次使用單踏板所擊的三連低音鼓已成為經典），清楚宣示了將有更強、更重的搖滾趨向。從下張專輯起，他們替硬式搖滾樹立了典範，被日後「重金屬」搖滾樂派視為開宗立派的領袖人物。

　　從69至79年，「齊柏林飛船」總共發行8張錄音室專輯（不含80年解散後的精選輯）、1張演唱會專輯和10張單曲唱片（全是A、B兩面雙單曲，算起來應是20首），知名暢銷曲不多，但每張專輯都賣得嚇嚇叫（7張在美國獲得冠軍，銷售從3白金到23白金）。69年底，出自第二張專輯「Led Zeppelin II」的**Whole lotta love**獲得熱門榜#4，是他們首支也是唯一Top 10單曲。據樂評說，64年The Kinks在**You really got me**首度出現的吉他節拍riff（片段反覆），而披頭四和滾石樂團也相繼使用後，Page於**Whole**曲裡呈現的riff堪稱是經典之一。70年10月，「Led Zeppelin III」專輯除了延續重搖滾曲風外，另有兩首由曼陀林、木吉他編織成的中板民謠**Tangerine**和**That's the way**。

　　至於71年11月所推出的第四張專輯則是為人津津樂道的「搖滾朝聖」唱片，

有趣的是，這張受到專業樂評和歌迷一致推崇的曠世鉅作卻沒有名字（untitled）。Page曾解釋：當時他們的聲望如日中天，樂團成員均不願被盛名所累而驕傲固執，於是想說一張唱片的封套及內頁皆無主題、也沒樂團或團員的名字（只有四個帶有神秘主義的符號象徵四人），到底會不會有人買（不希望非搖滾迷盲從慕名而買）？結果光美國一地就賣出2300萬張，證明他們的想法和嘗試是「失敗」的，實際上，您認為唱片公司或唱片行會不向人介紹這是「齊柏林飛船」的最新專輯嗎？

這張無庸置疑的超級唱片，其歌曲支支精彩，除了令人亢奮不已的重搖滾佳作 **Rock and roll**、**Black dog** 外，**Misty mountain hop** 和 **Four sticks** 可算是「金屬放克」的原始雛型。另外也保留一小部份清新、優美的「原音」樂趣，如 **The battle of evermore**、**Going to California**（獻給影響他們很深的加拿大創作民謠女歌手Joni Mitchell）。當然，百聽不厭的搖滾史詩 **Stairway to heaven** 也是造就這張不朽作品的經典之一。

第五張「Houses Of The Holy」、第六張「Physical Graffiti」（雙LP）同樣叫好又叫座，裡面包含團員們各自創作及發揮實力的歌曲，也加入許多神秘主義元素和東方旋律（由Plant主導）。如 **Kashmir** 就是一首中東色彩濃厚、略帶迷幻搖滾唱法、長達9分鐘的「搖滾交響曲」；**Trampled under foot** 則是成熟的金屬放克歌曲，充分展現Jones的低音節奏功力。

76年，他們玩票性參與電影The Song Remains The Same演出，裡面的情節顯示團員們對神秘主義心儀許久。一些在美國的演唱會實況剪輯成電影片段，可見識到他們的舞台演唱是多麼精彩絕倫。唱片公司出版與電影同名的Live輯當作「原聲帶」，不管電影票房如何，唱片還是賣得很好。77年，Plant七歲的兒子不幸逝世，連帶影響樂團演出及錄音工作，最後一張專輯延至79年才發行。1980年，Bonham因飲酒過量而身亡，大家傷痛欲絕。12月，Page正式對外宣佈解散，另覓鼓手頂替毫無意義，因為那就不叫作Led Zeppelin了！

♪ **餘音繞樑**

• **Stairway to heaven** 滾石雜誌評選二十世紀500大歌曲#31

用所有野心和企圖所構築的偉大鉅作，呈現他們對搖滾樂的渴望在此凝聚後宣洩，成為一股無法抵抗之洪流。正如Page所說：「為了這首完美無瑕的歌曲，我們努力到最後一刻。為了不破壞歌曲完整性和專輯結構，我壓根不打算發行單

Live精選「BBC Sessions」Atlantic，1997

「Led Zeppelin」Atlantic/Wea，1990

曲。」我個人很贊同，如果隨隨便便就能從點唱機裡聽到，那真是玷辱了這首歌。全曲長約8分鐘，Am小調的line cliches（根音半音順降）貫穿整首歌。開頭以平和簡單的笛子與木吉他伴以沉厚有深度之歌聲，貝士和節奏鼓在中段加入，漸漸愈趨高昂，最後進入歌曲的激奮狀態時，四人各自之技藝發揮得淋漓盡致。尾奏兩分多鐘電吉他solo（Page）和搖滾唱腔（Plant主唱，三人和聲），太精彩了！不愧是經典中的經典，讓人play and play again, never gonna stop！「…你的腦海裡嗡嗡作響，揮之不去，因為你不明白，那是吹笛人在召喚加入他的行列。親愛的女士，妳聽見風吹的聲音嗎？妳可曾知道，妳的天堂之梯架在低語的風中…」他們的創作大部份是由Plant負責填詞，而靈感則來自他多年對神秘傳說的研究。此曲之深奧詞意也給重金屬搖滾帶來智慧和沉穩形象，它不僅是「齊柏林飛船」的里程碑，也為搖滾樂藝術化提供一個可遵循的模範。歷年來，翻唱此曲的藝人團體多如牛毛，形形色色從disco到雷鬼版本都有。國內外許多專業吉他雜誌都會作一些吉他歌曲排行榜之類的東西，**Stairway to heave**與老鷹樂團**Hotel California**大多是各種版本的冠亞軍。根據統計，**Stairway**曲還是歐美廣播電台有史以來airplay次數最多的歌。

集律成譜

- 4CD套裝「Led Zeppelin」Atlantic/Wea，1990。
 精選8張專輯大部份的歌曲（54首）。珍貴收藏，價值不菲，約需65美元。
- 滾石百大搖滾經典專輯「IV (Untitled)」Atlantic/Wea，1994

Leif Garrett

Yr.	song title	Rk.	peak	date	remark
77	Runaround Sue	>100	13		推薦
79	I was made for dancin'	37	10		推薦

年少得志的童星李夫蓋瑞特，雖然在70年代末期以青春偶像之姿翻唱口水歌而走紅一時，但真正「享名」好萊塢是因為成年後的藥物濫用及訴訟纏身。

　　Leif Garrett（本名 Leif Per Nervik；b. 1961，加州好萊塢）出生在一個演藝家庭，父親是挪威裔攝影師、替身演員，小妹後來也進影視圈，藝名 Down Lyn。

　　從五歲開始，蓋瑞特就參與電視和電影演出，是位小有名氣的童星。76年秋，Atlantic 公司看上蓋瑞特的表演天賦，想把他塑造成青少年偶像歌手。77年，推出大部份是「泡泡糖」歌曲的首張同名專輯，連續4支單曲打進熱門榜，其中以翻唱 Beach Boys 的 **Surfin' USA** 及 Dion & The Belmonts 合唱團主唱 Dion 單飛後的冠軍曲 **Runaround Sue** 成績最好（Top 20）。78年，Scotti Brothers 唱片公司把蓋瑞特挖去，發行第二張專輯，從名稱「Feel The Need」就知道除口水歌之外也要唱 disco 了。主打歌 **I was made for dancin'** 在英美兩地排行榜都名列 Top 10，算是蓋瑞特唯一家喻戶曉的舞曲。泡泡糖很容易就吹破，往後的歌無法再創佳績，專心去演戲以及打官司（酒駕過失賠償，持有、吸食毒品…等）。

　　台灣輿論對高凌風的評價向來是貶多褒少，但我始終認為他是一位有趣的藝人。1980年當紅時改唱好幾首 disco 歌曲，「愛妳比海深」（**I was** 曲）也是一絕。

2006年因涉嫌毒品交易而被逮捕

「The Collection」Volcano，1998

Leo Sayer

Yr.	song title	Rk.	peak	date	remark
75	Long tall glasses (I can dance)	90	9		
77	You make me feel like dancing ●	13	**1**	0115	強力推薦
77	When I need you ●	24	**1**	0514	推薦
77	How much love	98	17		強力推薦
81	More than I can say ●	52	2(5)	80/12	推薦

帶 點調皮唱腔、嗓音一流的「音樂頑童」李歐塞爾，唱自己的創作曲紅不起來，非得經過美國流行樂壇的改造和洗禮，才能成為國際級名歌星。

英國創作歌手 Leo Sayer（本名 Gerard Hugh Sayer；b. 1948），大學時加入過民謠樂隊，偶爾也在美軍基地充當「替補歌手」。70年，一個名為 Patches 的樂團參加才藝競賽，塞爾以主唱及作曲者之身份受到老牌紅歌星 Adam Faith 前任鼓手 Dave Coutney 的賞識，力邀一起搭擋寫歌，並遊說 Faith 出任塞爾的經紀人。Faith 的老婆對塞爾那一頭捲髮印象深刻，建議他以 Leo（獅子座）作為藝名。

根據塞爾表示，那時他對創作（特別是寫詞）的興趣大於唱歌。早期的作品明顯受到巴布迪倫和 Sonny Terry 影響，呈現濃厚的民謠藍調風格，甚至帶有美式鄉村搖滾的味道（頭三張專輯經常使用班卓琴伴奏）。73年，首張自傳性個人專輯「Silverbird」上市。為了推銷唱片，塞爾跟著 Roxy Music 樂團巡迴演出，以「苦瓜臉」的小丑妝扮登台唱歌，引起一陣漣漪。英國人對這種自嘲性表演感到好奇，專輯和單曲 **The show must go on** 紛紛獲得亞軍，可惜老美興趣缺缺，沒有人願意發行他的唱片。不過，美國樂團 Three Dog Night（見後文介紹）卻翻唱 **The show must go on**，於74年拿下熱門榜 #4。自此後，塞爾雖放棄「搞怪」演出，但依然以熟練之真假音轉換和調皮唱腔來詮釋詼諧的歌曲（大部份是由他與 Coutney 共同譜寫），遂有「音樂頑童」之稱號。接下來兩張專輯和三首單曲在英國榜都獲得好成績，其中首支美國單曲 **Long tall glasses** 也打進熱門榜 Top 10。

由於塞爾太過執著於非得唱紅自己的創作不可，搞到近乎精神崩潰。76年，為了尋求突破，他帶著12首新歌 demo 飛到洛城求見 Richard Perry。而這位曾替芭芭拉史翠珊、尼爾森（見後文介紹）、卡莉賽門等歌手打造暢銷專輯或冠軍曲的名

專輯「Endless Flight」Imperial，2003

「All The Best」Chrysalis，2003

製作人，絲毫不留情面表示他那些歌都沒用。但Perry提議，如果塞爾能以輕鬆的心情進錄音室，不再堅持一手包辦所有創作，他可以幫忙物色一些別人的作品，也願意為他操刀製作唱片。於是，塞爾生涯中最重要的一張專輯「Endless Flight」在年底推出。首支主打歌 **You make me feel like dancing** 原是塞爾所寫，經Perry介紹作曲家 Vini Poncia 重新譜以輕快的舞曲旋律，再透過不輸給比吉斯的真假音交唱（雖然塞爾事後表示很討厭唱disco歌曲），一舉攻頂。接著第二首單曲 **When I need you** 原是艾伯特哈蒙（詳見前文）譜曲，作詞高手 Carole Bayer Sager 依哈蒙的失戀經驗填上歌詞，作為哈蒙新專輯的標題曲，雖然曲優詞美，但無緣打進排行榜。Perry獨具慧眼，叫塞爾予以重唱，果然接連登上王座，成為家喻戶曉的英美冠軍情歌，日後歐美港台不知有多少藝人翻唱過。同張專輯第三首單曲 **How much love** 由塞爾與另一位作曲家合寫，雖然只獲得 #17，卻是一首有塞爾早期風格、值得推薦的佳作。

　　「演藝事業變幻莫測」這句話也印證在塞爾身上，77年以後，類似模式的歌曲或專輯被樂評形容像是機槍突然卡彈一樣，再也擊發不了。81年最後一首英美亞軍曲則是 **More than I can say**，Bobby Vee 61年的老歌被李歐塞爾賦予新生命。在台灣，以鳳飛飛的改唱版「愛妳在心口難開」最為知名。

〔弦外之聲〕

在聽西洋歌曲「輔助」學英文的中學時代，經常使用 **You make me feel like dancing** 所代表的文法句型—主詞（主詞句）＋ make ＋ 受詞（受格）＋ feel like ＋ V-ing「…讓…想要…」來造句，而且一輩子都不會用錯。

Linda Ronstadt

Yr.	song title	Rk.	peak	date	remark
75	You're no good 原唱是黑人R&B女歌手Betty Everett	50	**1** >50	0215 1963年	推薦
75	When will I be loved 原唱The Everly Brothers	47	2(2) 8	07 1960年	
75	Heat wave 原唱是黑人女子團體Martha & The Vandellas	>100	5 4	 1963年	推薦
76	That'll be the day 原唱Buddy Holly	>100	11 1	 1957年	推薦
78	*Blue bayou* ▲ 原唱是Roy Orbison	*61*	*3(4)* 29	*77/12* 1963年	強力推薦
78	*It's so easy* 原唱Buddy Holly	*90*	*5* —	*77/1224* 1958年	
78	Back in the USA 原唱Chuck Berry	>100	16 —	 1962年	強力推薦
79	Ooh baby baby 原唱是黑人團體The Miracles	77	7 16	 1965年	推薦
80	How do I make you	68	10	03	推薦
80	Hurt so bad 原唱是黑人團體Little Anthony & The Imperials	78	8 —	05 1965年	強力推薦

註：Linda Ronstadt歌唱生涯的頂盛時期在70年代，每張專輯裡除了當代詞曲作家之新作外，也都有數首翻唱曲。奇怪的是這些老歌經過她重新詮釋後大多成為排行榜暢銷單曲，她的翻唱功力在美國歌壇堪稱一絕。特別表列原唱以供對照，並附初發行年份及熱門榜最高名次。有興趣的樂迷可尋查原唱版本，比較一番，是否各有千秋？

得 獎許多、唱片銷路也不差的女歌手琳達朗絲黛，人們寧可給她「美國甜心」雅號卻不願叫她「天后」，原因大概與她的特立獨行、緋聞、翻唱風格及歌藝有關。

琳達朗絲黛縱橫演藝圈將近四十年，10座葛萊美獎、數度登上滾石及時代雜誌封面，她的「盛名」遠超過音樂上的表現。由於歌唱技巧不算突出、嗓音不夠昂亮（一點鼻音、悶悶的）、咬字不甚清晰（美國南方人唱歌的通病），早期曲風遊走於鄉村及翻唱流行搖滾間，後來勇於跨足拉丁、爵士和輕歌劇等高階領域，才獲得不少迴響與肯定。若問朗絲黛在70年代對西洋流行音樂有何貢獻？以個人的偏見我會說：「超級樂團Eagles未組成前曾為她伴奏，算是『提拔』過這些音樂奇才。」

77年專輯「Simple Dreams」Elektra，1990

「The Very Best Of」Elektra/Wea，2002

　　Linda Maria Ronstadt（b. 1946）出生於亞利桑那州一個望族，父系祖先自德國移民新大陸，開拓大西部時代與當地的墨西哥印第安人通婚，最後定居在土桑市（Tucson）。百年來，Ronstadt家族在畜牧、輕工業及文化上對亞利桑那州有許多貢獻。琳達的父親雖是商人，卻很愛玩吉他，從小給四名子女很好的教育環境和音樂薰陶，也鼓勵孩子們在公眾場合唱歌給大家聽。

　　當朗絲黛是亞利桑那大學「新鮮人」時，認識了吉他手Bob Kimmel。懷抱夢想，毅然決定休學，帶著30美元（可能家裡反對）跟著Kimmel前往加州。到了洛杉磯，與另一位男性民謠創作吉他手共組三重唱The Stone Poneys。從66至69年，發行三張平淡無奇的專輯，唯一首熱門榜Top 20單曲**Different drum**還只是朗絲黛主唱，其他兩位男士擔任伴奏的歌。有鑑於此，Capitol唱片公司想與三重唱解約，但朗絲黛可以留下來。作為一個獨立歌手，要唱什麼樣的曲風，不僅唱片公司舉棋不定，連她自己也很茫然。頭兩張專輯的製作團隊和樂師大多來自納許維爾，因此有濃厚鄉村味。根據朗絲黛自己表示，她不甚喜歡這段時期的歌唱風格，所以我們若稱她是「鄉村姑娘」，朗姊可能會「翻臉」！

　　雖然初試啼聲之表現不算成功，也只有一首抒情曲**Long long time**打進熱門榜，但畢竟在加州也混了五年，已有知名度。71年初，全美巡迴演唱即將起跑，經理人為朗絲黛召募一個專屬樂隊，成員即是後來組成Eagles的第一代四名團員（見前文）。合作半年，可說是相得益彰，「老鷹們」因此受到Asylum唱片公司老闆David Geffen的賞識（Geffen當時極力想爭取朗絲黛），而由他們協助灌錄的第三張個人專輯「Linda Ronstadt」，被公認是最佳的作品之一。自此後，朗絲黛開始

走鄉村搖滾路線，和相同圈子的創作人、樂師或歌手如詹姆士泰勒、傑克森布朗、傑迪紹德、安德魯高德、Warren Zevon等交往甚密（與其中兩名男士傳出緋聞），而她也被稱為鄉村搖滾樂派最佳的女性詮釋者。

　　有位仁兄Peter Asher在朗絲黛歌唱生涯中扮演非常重要的角色。Asher是何許人也？60年代英國相當知名的二重唱「Peter & Gordon」成員，70年代來到洛城發展，轉任幕後工作。從73年起擔任朗絲黛的經紀兼製作人，在Asher細心「呵護」下（摻雜一些情愫），她的歌藝從唱鄉村、鄉村搖滾到流行搖滾有了長足進步，並因為Asher仔細為她挑選老歌翻唱成暢銷曲後才真正走紅。從以下一段朗絲黛接受「滾石雜誌」訪談之內容，就可知道她們倆合作至今三十年都很愉快的原因。朗絲黛說：「儘管Asher在音樂造詣上高出我許多，但我從不需要為我個人的理念和歌唱表達方式與他爭論…錄音工作對我來說突然變得有趣起來。」

　　73年，朗絲黛終於投效Asylum唱片公司，由Asher首度為她製作的新專輯上市。裡面有一首翻唱62年美國熱門榜#20、The Springfield（英國女歌手Dusty Springfield剛出道時所組的樂團）的老歌**Silver threads and golden needles**非常受歡迎（鄉村榜 Top 20），連帶使專輯打入排行榜，銷路持續上升，最後突破50萬張（首張專輯金唱片）。然而，重點是Asher發現她翻唱老歌可能很有市場，往後幾乎每張專輯都要來幾首，兩人樂此不疲。接下來幾年，趁勝追擊之結果讓她的歌唱事業達到巔峰。74年專輯「Heart Like A Wheel」裡有多首老歌，其中**You're no good**、**When will I be loved**驚人地拿下熱門榜冠亞軍，而翻唱老牌鄉村歌手Hank Williams 51年#2 的 **I can't help it**（鄉村榜亞軍）則為她拿下該年度最佳鄉村女歌手葛萊美獎。連同75年「Prisoner In Disguise」（收錄#5單曲**Heat wave**）、76年「Hasten Down The Wind」（出現#11單曲**That'll be the day**）及「Greatest Hits」，共四張連續專輯都獲得白金唱片，在當時對女歌手來說，是一項空前的紀錄。因專輯「Hasten Down The Wind」讓她獲得76年最佳流行女歌手葛萊美獎。有人說，70年代罵人的歌還不少，最經典的「女生譙男生」非**You're no good**和**You're so vain**莫屬，兩首歌最大的價值差異在於**You're so vain**是卡莉賽門（見前文介紹）原創。

　　到70年代結束前還有三張專輯及多首單曲在發燒，以**Blue bayou**、**It's so easy**、「愛國」歌曲**Back in the USA**最受矚目。**Blue bayou** 原是美國南方搖滾大師Roy Orbison的抒情小品，由朗絲黛唱來，平淡中更顯哀怨動人。台灣歌手

陶喆97年首張國語專輯中「沙灘」，其創作背景似乎受到 **Blue bayou** 啟發，兩者的前奏有些類似。**It's so easy** 在寶島更是一首紅遍街頭巷尾的「芭樂歌」，從最早廖峻、澎澎「說唱秀」錄音帶裡的台語「一索二索聽三索」，到近期「甜X教主」王心凌的「彩虹的微笑」，什麼樣改唱版本都有！

　　77年2月，國際級新聞雜誌「Time」以她撩人的照片做為封面，用五頁篇幅討論女性搖滾之話題。而專業的「滾石」、「People」雜誌也有多次報導，並稱她是當今身價最高的女搖滾歌手。既然被定位是搖滾歌手，那就一起「吸毒」吧！後來因勒戒問題、特立獨行的舉止以及與政治人物（加州州長、民主黨總統候選人Jerry Brown）之緋聞，讓她飽受爭議。80、90年代，跨足電影圈、百老匯、歌劇界、爵士樂、拉丁（墨西哥）樂等，表現尚可，也獲得不少獎項。和黑人流行男歌手James Ingram對唱電影「美國鼠譚」主題曲 **Somewhere out there**，以及與兩位老牌鄉村女歌手、黑人印地安混血拉丁男高音Aaron Neville的合作，最令人津津樂道。

♪ 餘音繞樑

- **Just one look**

 收錄於78年冠軍專輯「Living In The USA」。淺顯易懂之情歌詞意，透過簡單的鋼琴、吉他編曲以及流暢節奏，是一首被遺漏（排行榜#44）的搖滾傑作。原唱、原作是R&B女歌手Doris Troy，63年熱門榜#10。其他翻唱者全是男性藝人團體如The Hollies、Harry Nilsson等，以朗絲黛的女性版本為佳。

▤ 集律成譜

- 精選輯「The Very Best Of Linda Ronstadt」Elektra/Wea，2002。

 國內華納唱片有代理，是一張超值CD。從早期的 **Different drum**、**Long long time** 到80年代以後與Valerie Carter & Emmylou Harris、Aaron Neville、James Ingram等人合唱的名曲，23首該有的歌一應俱全。

1977年2月時代雜誌的封面人物

Lipps, Inc.

Yr.	song title	Rk.	peak	date	remark
80	Funkytown ▲	8	**1(4)**	0531-0621	推薦

迪 斯可這個「機械怪獸」因超級舞曲 **Funkytown** 的爆發而油料燃盡，但該曲卻啟發了新一代舞曲藝人如 Prince，將來要捍衛英倫電子音樂入侵美國本土。

文質彬彬的 Steven Greenberg（b. 1950，明尼蘇達州聖保羅市）生長於富裕家庭，從小愛玩多種樂器，15 歲時打得一手好鼓，也開始練習寫歌。20 歲那年他帶著自製的錄音作品前往洛杉磯碰運氣，結果徒勞無功。返回家鄉，不願接掌父親的倉儲事業，繼續沉潛於地方音樂圈。79 年，他準備（自創、製作、除了貝士外的所有樂器彈奏）了 500 份名為 **Rock it** 的單曲 demo 帶，送給明尼蘇達州「雙城」地區的「相關單位」，獲得不錯評價（如電台 DJ 最愛播的新歌），也吸引了市警局女秘書 Cynthia Johnson（b. 1955，明尼拿坡里市）的注意。Johnson 八歲時參加學校樂隊，在所有「女性樂器」被挑光的情況下，她只好練吹薩克斯風，沒想到竟然產生濃厚興趣，即使家裡反對她也偷偷學了十年。76 年，Johnson 便以歌唱（教堂唱詩班的磨練）及薩克斯風演奏才藝獲得「明尼蘇達黑人小姐」頭銜。

由於 Greenberg 正想找位黑人女聲來唱他的新作，兩人一拍即合組成 Lipps, Inc.（發音類似 lip-sink，據說取名源由是因 Johnson 的性感紅唇）。一系列電子 disco 舞曲被 Casablanca 公司相中，為他們發行首張專輯「Mouth To Mouth」。其中第二首主打歌 **Funkytown** 獲得舞曲和熱門榜雙料冠軍，在世界各國排行榜也都名列首位。一曲爆紅但沒賺到錢，光芒散盡後他們也樂於回到故鄉過平凡的日子，不像歌詞所要表達之意境—厭倦明尼蘇達無聊的生活而要到洛杉磯或紐約尋找刺激的「放克城」。

集律成譜

• 「Funkyworld：The Best Of Lipps, Inc.」 Fontana Island，1994。

1980年Cynthia Johnson

Little River Band

Yr.	song title	Rk.	peak	date	remark
77	Help is on its way	> 100	14		推薦
77	Happy anniversary	>120	16		額列/強推
78	*Reminiscing*	*65*	*3(2)*	*10*	強力推薦
79	Lady	42	10		
79	Lonesome loser	66	6		推薦
80	Cool change	56	10		
81	Take it easy on me	>120	10	01	額列/強推
81	*The night owls*	*>100*	*6*	*1107*	額列/推薦

在澳洲籍樂團Air Supply、AC/DC、INXS等尚未享譽國際前，先賢Little River Band 便以精湛唱腔、和聲及豐富多元的流行搖滾創作為後進們開疆闢土。

60年代中期，澳洲有許多搖滾樂團如雨後春筍般創立，原則上他們闖蕩歌壇的目標和作法大致相同。首先要站穩澳洲，再來放眼英倫，最後進軍北美，如果在美國能成功，等於是國際化了。一個來自澳洲卻有美式名字的樂團Mississippi，在倫敦已奮鬥好一陣子。1975年，離開的團員Graham Goble（b. 1947，澳洲；吉他、和聲）、Beeb Birtles（b. 1948，荷蘭；吉他、和聲）和鼓手Derek Pellicci，邀請嗓音一流、在英澳好幾個知名樂團擔任主唱的Glenn Shorrock（b. 1944，英國）加入，再找來一名吉他手和貝士手，共組六人新樂團。雖然成員並非全是澳洲人，但在Goble及後來頂替的吉他好手David Briggs（b. 1951，澳洲）主導下，他們以標榜來自澳洲為榮。團名Little River即是故鄉墨爾本維多利亞附近的小鎮地名，而團徽（下頁右圖左上角）也放了一個象徵澳洲的國寶生物—鴨嘴獸。

樂團真正的key man是經紀人Glenn Wheatley，他原位澳洲籍貝士手，70年代後轉戰英美，擔任專職樂團經理。依他的經驗與評估團員之長處和創作能力，建議樂團走美國西岸特有、以和聲及吉他見長的流行搖滾曲風，並獨排眾議，跳過英歐直接挑戰美國市場。76年秋，首張樂團同名專輯在澳洲上市，獲得熱烈迴響。Wheatley為樂團爭取到Epic公司合約，在美國發行首支單曲**It's a long way there**（意指踏上美國之路是多麼艱辛）。雖然不算一鳴驚人（熱門榜#28），卻引

「The Very Best」EMI Int'l，2001

「Greatest Hits」Capitol，2000

起各電台DJ注意到這個新興的澳洲樂團，並獲得在美國錄製新專輯之機會。

隔年，推出第二張專輯。兩首單曲 **Happy anniversary**、**Help is on its way** 都打入熱門榜Top 20，帶動專輯買氣，最後突破50萬張，是第一個獲得專輯金唱片的澳洲樂團。這兩年，雖然樂團成員有所異動，但在Goble和Shorrock還頂得住的情況下，仍能維持一定品質。到81年為止，4張專輯和6首Top 10單曲都賣得不錯，其中以 **Reminiscing**「說往事」名次最高，是最受人喜愛的抒情搖滾經典。記得多年前，台灣女歌手黃小琥在她的英文專輯裡有翻唱過。

80年代初，不知什麼原因（可能與美國唱片公司有關），主要團員Briggs、Goble及台柱Shorrock相繼離職。雖然公司有找人替補也陸續推出專輯和單曲，但曲風依舊，成績黯淡許多，重點是那條「小河流」裡已沒有原先的「鴨嘴獸」了！Little River Band「小河流」樂團生涯共有13首美國Top 40單曲，唱片總銷售達2500萬張，70年代末期在拉丁美洲及法國特別紅。

♪ 餘音繞樑

- **Happy anniversary**（Beeb Birtles與David Briggs合寫）
 他們的歌大多是由Goble或Shorrock所寫，Birtles和Briggs偶有佳作。此曲有繁複的英式和聲、編曲及多元化流行節奏，是最能代表樂團曲風的經典之一。

集律成譜

- 「Little River Band Greatest Hits」Capitol，2000年新版。18首歌。
 這張精選輯有兩種版本，原82年發行的LP復刻成90年版CD，因此只收錄12首82年以前的名曲。喜歡他們的歌迷，上網找這張二手CD即可，很便宜！

Lobo

Yr.	song title	Rk.	peak	date	remark
71	Me and you and a dog named Boo	59	5	05	
72	*I'd love you to want me* •	>100	2(2)	12	強力推薦
73	Don't expect me to be your friend	87	8	02	推薦

記得小學四、五年級時，隨便翻一些兄長們的西洋唱片來放，都會聽到好幾首動聽的歌，即便當時搞不清楚Lobo是誰？也不明白Lobo是什麼意思？

1963年，具有西班牙血統的Lobo（本名Roland Kent LaVoie；b. 1943，佛羅里達州）決定放棄學業，前進音樂界。這時他與尚未成名的吉姆史戴福（見前文介紹）等人，以及後來的製作搭擋Phil Gernhard交好，也加入邁阿密一個鄉村民謠樂團。正想大顯身手時團員們陸續收到「兵單」，不得不解散，從軍報國去也！退伍後，於69年和Gernhard再度相逢，開始展開個人歌唱事業。

70年，當時坦帕灣有個樂團以及好幾首歌都用Me and…或Me and you…為名，於是他也想寫一首類似的歌。適逢所豢養的狼犬Boo經過他面前，靈感泉湧，完成**Me and you and a dog named Boo**。Gernhard聽過後，覺得這首優美情歌必定會紅，但擔心歌名裡的「狗」會讓他被歸類為「搞笑藝人」，因此研究取了Lobo這個字典查不到的字當藝名。Lobo是拉丁文「孤獨灰狼」之意，不僅好唸而且符合新人形象的神秘感（剛開始大家還以為Lobo是個鄉村民謠樂團）。71年春，先發行單曲，果然造成轟動，獲得熱門榜#5以及成人抒情榜冠軍。接著推出個人首張專輯「Introducing Lobo」，所有歌曲都是自己譜寫，得到不錯的評價。有了成功起步後，Lobo也學當時鄉村民謠界流行以現場展現歌唱魅力和吉他演奏技巧的宣傳模式（如吉姆克羅契），密集安排巡迴演出。

打響了知名度後，於72年發行第二張專輯，其中第二支單曲**I'd love you to want me**的成功（熱門榜亞軍；成人抒情榜冠軍）有點「陰錯陽差」。原本**I'd**曲是以中板節拍所寫，在Lobo不打算灌錄的前提下，Gernhard希望由英國流行搖滾樂團The Hollies（見前文介紹）來把它唱紅。但沒想到樂團成員對部份歌詞有意見，Lobo一怒之下收回來自己唱，改以柔緩的吉他伴奏加上優美和聲，反而成為

72年專輯「Of A Simple Man」

「The Best Of Lobo」Atlantic/Wea，1993

Lobo 歌唱生涯名次最高、享譽全球的抒情名曲。專輯另一首單曲 **Don't expect me to be your friend** 的成績也不賴，再度拿到成人抒情榜冠軍。

接下來，73年第三張專輯和單曲則開始呈現一個現象─基於不同文化背景與市場結構差異，對流行歌曲之偏好不盡相似。未滿三年，老美對 Lobo 那些軟調、淺顯的情歌已失去興趣，**How can I tell her** 勉強打入熱門榜 Top 30。但亞洲樂迷還是很喜歡他的歌，以寶島為例，不僅 **How** 曲紅透半邊天，連專輯 B 面的墊檔歌 **Stoney** 也被校園民歌界奉為圭臬。演藝事業是很現實的，70年代中期以後，原已走下坡之態勢加上受到搖滾樂及 disco 舞曲無情的「蹂躪」，不要說是否再見到排行榜暢銷曲，就連唱片合約也漸漸不保，好在還有海外市場可以撐一下。80年代末期，在亞洲經紀人及余光的安排下，數次來台灣舉辦演唱會，還特別寫了一首新歌 **Love to you Taiwan**，以答謝歌迷對他依然捧場的盛情。

♪ 餘音繞樑

- **How can I tell her**

 Lobo 以溫柔感性之聲音唱出一位「劈腿」男子心中的徬徨。歌詞中的 her 是指原本那位善解人意的女朋友，而 about you 的 you 則是新認識的 Ms. Right，兩者如何取捨？我該如何告訴她有關妳？

 「不到長城非好漢」，不曾體驗 **How can I tell her** 和 **I'd love you to want me** 當年在台灣街頭巷尾處處可聞的盛況，無法想像 Lobo 到底有多紅！

集律成譜

- 「Very Best Of Lobo」Brilliant NI，2000。

 唯一有收錄 **Stoney** 的精選輯。

Looking Glass

Yr.	song title	Rk.	peak	date	remark
72	Brandy (you're a fine girl) ●	12	**1**	0826	強力推薦

七十年代西洋歌壇有三「娣」Randy、Brandy、Mandy，而由「鏡子」樂團自作自唱的「布蘭娣」則是一位受眾多水手愛戴的酒吧女服務生。

　　Elliot Lurie（b. 1948，紐約市；主奏吉他、主唱）在紐澤西唸大學時與兩位同窗 Larry Gonsky（鍵盤）、Pieter Sweval（貝士）組了個重搖滾樂團（Looking Glass的前身），經常利用課後時間作業餘表演。70年畢業，大家對前途感到茫然，Lurie和Gonsky加入別人的樂隊，而Sweval則與鼓手Jeffrey Grob另組樂團。各別混了一年再相逢，四人決定重頭來過，閉門寫歌、苦練技藝。為了提高曝光度，積極參與各種試演會及在酒吧唱歌。72年，透過經紀人Mike Gershman讓CBS的總裁Clive Davis也賞識他們，於是安排Epic公司為樂團出唱片。

　　有多名製作人陸續為樂團首張同名專輯「Looking Glass」操刀，但他們都不滿意，特別是單曲**Brady**，Lurie覺得沒有達到他想要的意境，於是他們決定自己製作。果然，「新版」**Brady** 進榜後來勢洶洶，以很短的時間便擠下蟬聯四週、吉伯特歐蘇利文的名曲**Alone again**（雖然又馬上奪回兩週）。有了冠軍曲之後並未讓他們事事如意。當樂團作巡迴公演宣傳唱片時，樂迷想聽的是類似**Brady**（唱片裡有豐富的管弦配樂）、有Jersey shore「澤西海岸」風情之流行搖滾歌曲，而他們卻只用電吉他和鍵盤演唱重搖滾。所以，在出了第二張專輯、也沒有任何暢銷曲的情況下，於74年宣佈解散。**Brady**這首歌是講水手與女服務生Brady之故事，而Lurie在創作時心裡想到高中女友Randy。船靠港灣，水手們聚在酒吧狂歡，大家都很喜歡Brady這個好女孩，可是若要水手與她共渡一生，他們卻無法放棄最愛—海洋。

集律成譜

• 精選輯「Looking Glass Golden Classics」Collectables，1996。右圖。

433

Lou Rawls

Yr.	song title	Rk.	peak	date	remark
71	A natural man	>120	17		額列/推薦
76	You'll never find another love like mine •	32	2(2)	0904	強力推薦
78	Lady love	>120	24		額列/強推

幸好老牌黑人爵士藍調巨星陸洛爾斯在70年代留下幾首排行榜名曲，讓流行樂迷見識到他醇厚柔雅但有時粗獷、收放自如、寬達四個八度音階的美聲。

土生土長的芝加哥人Louis Allen Rawls（b. 1933；d. 2006），從50年代與高中同學山姆庫克一起唱福音開始，到90年代將近四十多年，歌路橫跨爵士、藍調、靈魂及流行R&B。一生總共發行70張專輯，唱片銷售超過4000萬張，也得獎無數，是一位曾被法蘭克辛納屈盛讚的黑人紅歌星。60年代之前，跟著福音樂團唱歌。62年與Capitol唱片公司簽約，正式發行一系列爵士藍調個人專輯，後來也唱一些靈魂和R&B歌曲，漸漸貼近當時的市場主流。66年專輯「Live！」是首張金唱片，「Soulin'」專輯裡的 **Love is a hurtin' thing** 首度拿下R&B榜冠軍，67年因 **Dead end street** 獲得首座最佳R&B演唱葛萊美獎。71年轉投效MGM公司，以闡述黑人自尊的 **A natural man** 再奪葛萊美獎。74年，短暫待在Bell公司期間，曾翻唱Daryl Hall and John Oates「未出名」的成名曲 **She's gone**。76年，流行靈魂樂第一品牌PIR「費城國際唱片」重金禮聘，隨即以專輯「All Thing In Time」和單曲 **You'll never find another love like mine** 享譽國際，延續費城之聲的熱潮。後來還有一首與 **You'll** 曲相似、值得強力推薦的 **Lady love**。

隨著70年代結束，洛爾斯的排行榜歌曲也告一段落，不過依然活躍於歌壇。90年代起，他恢復早年曾嘗試的戲劇演出，在「遠離賭城」（尼可拉斯凱吉因此片拿下小金人）等多部電影及電視影集飾演一角。2006年死於癌症，享年73歲。

🎵 **集律成譜**

• 「The Very Best Of」Capitol，2006。右圖。

Luther Ingram

Yr.	song title	Rk.	peak	date	remark
72	(if loving you is wrong) I don't want to be right	16	3(2)	08	強力推薦

在升學至上、不准談戀愛的青春期，引用歌名If loving you is wrong, I don't want to be right寫給女孩子「炫」一下，聽說效果不錯！

　　Luther Thomas Ingram魯瑟殷格朗（b. 1944，田納西州），早期的創作和歌唱事業是從紐約開始，但不是很成功。66年，加入一家小唱片公司Koko，與製作人Mack Rice合作後逐漸在R&B榜嶄露頭角。1972年，推出專輯「If Loving You Is Wrong」，其中主打歌 **(if loving you is wrong) I don't want to be right** 是打入熱門榜成績最好的單曲，水漲船高，專輯也因而銷售突破百萬張。

　　這首經典靈魂情歌，透過低沉管樂和電吉他交錯以及殷格朗那渾厚但溫柔的嗓音，充分詮釋了詞曲作者想要表達的意念：一位有婦之夫遇到他的「真命天女」，愛捨不得之內心交戰（上述引文所舉之例只是單純借用歌名）。屏除不鼓勵婚外情的道德約束，還真是一首詞意感人又好聽的情歌，難怪有不少歌手喜歡翻唱，其中以洛史都華在77年專輯「Foot Loose & Fancy Free」中的版本可與之匹敵。

　　「如果愛妳是"錯"的，我情願不要"對"… 如果"對"是代表失去妳，我寧願"錯"。我深深地愛著你，是我錯了嗎？…我渴望妳的愛撫，是我錯了嗎？…愛上一個有婦之夫，是妳錯了嗎？…我渴望擁有最珍貴的東西，是我錯了嗎？……」

「Greatest Hits」The Right Stuff，1996

「If Loving You Is Wrong」601 Rds.，2000

Lynyrd Skynyrd

Yr.	song title			Rk.	peak	date	remark
74	Free bird	73年專輯版修改	500大#191	>120	19	12	額列/推薦
74	Sweet home Alabama		500大#398	>100	8	10	強力推薦
78	What's your name			70	13	03	推薦

與 The Allman Brothers Band 齊名，並稱兩大美國南方鄉村布基搖滾樂團。最令人感興趣和懷念的是團名由來、發音、三把主奏吉他聯手以及空難事件。

1964年暑假，以 Ronnie Van Zant（b. 1948；d. 1977，主唱）為首的五名青少年在家鄉佛州 Jacksonville 組了一個樂團（多次易名），早期曲風以南方搖滾、鄉村為基礎，添加當時最熱的英式藍調搖滾（如 Free、The Yardbirds 風格）。由於他們均蓄長髮且具放蕩不羈的叛逆形象，接受鼓手建議，將團名改成 Lynard Skynard 以「吐槽」一位總是反對男生留長髮的高中體育老師 Leonard Skinner（雖然如此，據聞他們與 Skinner 一直保持良好關係，2005年樂團被引荐入搖滾名人堂時老師還是座上賓）。68年，正式以 Lynyrd Skynyrd（又改成 -yrd 字尾是為了向鄉村搖滾樂團 The Byrds 看齊）在美國東南各州打響名號。

之後幾年，團員些許更動並擴編為七人，最重要的是多了第三把吉他和藍調布基搖滾所不可或缺的鍵盤手。1972年，他們被亞特蘭大一家小唱片公司的老闆 Al Kooper 發掘，73年推出首張專輯「Pronounced Leh-Nerd Skin-Nerd」，獲得極大迴響與高評價。其中一首後來發行單曲、為了向 Duane Allman 致敬的 **Free bird**，因精湛的吉他演奏（前奏有模擬鳥叫的尖銳聲）和唱腔而成為此樂派經典國歌。77年第五張專輯（舊版唱片封面是團員們隱身於火海中）上市沒幾天，在巡迴演唱途中發生空難。Zant 及多名人員喪生，其他團員則身受重傷，康復後已無心再搞樂團。74年 **Sweet home Alabama** 也是一首名曲，在許多電影如「阿甘正傳」、「空中監獄」裡可聽到，甚至被洋基主場引用為「加油歌」。

「All Time Greatest Hits」Mca，2000

M

Yr.	song title	Rk.	peak	date	remark
80	*Pop muzik* •	*40*	**1**	*79/1103*	

七十年代末期英國爆發龐克革命，以無政府、反搖滾為訴求的龐克音樂經過包裝後逐漸侵襲美國，打頭陣的 **Pop muzik** 就是一首典型新浪潮電子舞曲。

Robin Scott（b. 1947，英國倫敦）畢業於藝術學院，在60、70年代除了從事藝術工作外，音樂相關的事業也涉獵不少。曾替電台及電視節目執筆標題歌曲、與許多藝人團體如大衛鮑伊（見前文介紹）合作、當過唱片製作人和樂團經理等。雖然沒有擅長的風格（原則上跟著流行走），但長期下來可發現羅賓史考特最喜歡藍調和放克音樂，這與他斯文相貌、保守穿著的形象有點出入。

1978年，史考特所經營的R&B女子合唱團在巴黎表演期間，朋友鼓勵他把之前的一些創作灌錄下來，找機會出版個人唱片。於是在艱困的情況下（只聘請兩名樂師、商借錄音室）錄製了首張專輯，以代碼M之名發行。史考特經常從住處窗外看到一個M字招牌，因此認為用 "M" 來當作藝名符合他想創造一個隱身於大都會（Metro）神秘歌手之意味。此舉果然奏效，專輯主打歌 **Pop muzik** 於79年5月在英國獲得亞軍，半年後，當老美DJ和聽眾還搞不清楚M是什麼東西時便以很快的速度攻頂。在曲調方面，**Pop muzik** 最早是以R&B所寫，重錄後改有一些放克味道，目前我們所聽到則是具有開創性、由電子合成樂器層疊交替的新浪潮冠軍版。至於那些「休比都華」、似說似唱之歌詞則為講述25年來流行音樂的歷史，從rock到disco，從倫敦、巴黎到紐約，所有人都在談論pop music，夠深奧吧！

革命先烈都是孤寂的，「一曲歌王」成為墊腳石，為新浪潮及新浪漫電子音樂入侵美國打下基礎。

集律成譜

- 「'M' The History：Pop Muzik The 25th Anniversary」Metro Music，2004。右圖。

MFSB and The Three Degrees

Yr.	song title	Rk.	peak	date	remark
74	TSOP (The Sound Of Philadelphia) •	7	**1(2)**	0420-0427	強力推薦

西洋熱門音樂權威余光在民國63年以後所主持的電視節目「青春旋律」中，引用TSOP作為片頭曲，讓費城國際唱片專屬樂團所演奏的「費城之聲」傳遍寶島。

　　兩位黑人Kenny Gamble（b. 1943，賓州費城）、Leon Huff（b. 1942，紐澤西州）與吉他手Roland Chambers相識於一個小樂團。60年代中，Gamble和Huff專攻寫歌及製作，66年他們倆創建自己的唱片公司，67年為旗下藝人製作出第一首Top 5歌曲。71年，名氣愈來愈響亮的Gamble & Huff見時機成熟，改組公司成費城國際唱片，設立錄音室Sigma Sound Studio和伴奏樂團。此「專屬」樂團以合作五年、由Chambers領軍的樂手為班底，組成雖然鬆散但編制龐大（最多時將近40人），有指揮及專責的編曲家。這群費城地區一流樂師於73年中計劃錄製自己的演奏專輯，並將該唱片設定為融合R&B、爵士、舞曲及抒情的綜合風格，加上他們本來就是跨越種族、性別和年齡的組合，因此命名為MFSB「母父姊妹兄弟」樂團。從72到74年，因多首冠軍曲的精彩伴奏，讓Gamble & Huff所製造的「費城之聲」足以與「底特律（Motown）之音」分庭抗禮。74年初，CBS電視劇Soul Train的製作人找Gamble & Huff寫主題曲，兩人完成後將之名為TSOP，由MFSB編曲演奏。原本只打算交差應付之作，沒想到卻捧紅了電視劇和The Three Degrees女子合唱團（有唱聲較多及只有和聲兩版本），單曲也獲得冠軍。

「The Best Of MFSB」Sony，1995

在TSOP中演唱的三度女子合唱團

Mac Davis

Yr.	song title	Rk.	peak	date	remark
72	Baby don't get hooked on me •	8	**1(3)**	0923-1007	推薦
74	One hell of a woman	10	11		
74	Stop and smell the roses	>100	9		

唱片製作人的「嗅覺」向來比較敏銳，創作歌手隨口唱出之詞句後來衍生成女人不要為我著迷的「自大」歌曲，排行榜三週冠軍讓麥克戴維斯一炮而紅。

Mac（Scott）Davis（b. 1942，德州）與大多數的民謠創作歌手一樣，從小展現音樂天賦、接受教堂唱詩磨練，年輕時半工半讀、參加樂團四處賣唱。62年，戴維斯進入唱片界服務，擔任宣傳和作曲工作，幾年後終於有人採用他的作品，像是陸洛爾斯、葛倫坎伯都唱過他的歌。直到69、70年，貓王及肯尼羅傑斯唱紅 **In the Ghetto**、**Daddy, don't cry** 和 **Something's burnin'** 等，他那些依個人生活感受所譜寫的歌曲逐漸受到重視，也有了灌錄唱片之機會。

70年與Columbia公司簽約，連續發行兩張個人專輯，雖然不算轟動，卻為戴維斯提高許多知名度。除了擔任秀場主秀外也經常上電視節目唱歌，NBC電視網甚至為他製作一個特別節目「I Believe In Music」。同名標題歌被Gallery樂團看上，唱成一首名曲。72年中，第三首單曲 **Baby don't get hooked on me** 一鳴驚人，同名專輯也獲得很高的評價。而女性對這首充滿大男人「殺豬」主義歌曲的不斷抨擊，只會造就它在排行榜名次上節節高升。之後，戴維斯又唱紅幾首代表作如 **Forever lovers**、**Whoever finds this, I love you!**、**One hell of a woman** 等，擠身巨星行伍，不但是流行和鄉村榜上的常客，更因俊美外貌而成為影視圈寵兒。70年代結束，在音樂方面逐漸轉向幕後，與桃莉派頓有密切的合作關係。雖然目前麥克戴維斯已遠離市場主流，不過仍是賭城等地夜總會相當具票房人氣的秀場明星。

「The Best Of Mac Davis」Razor & Tie，2000

The Main Ingredient

Yr.	song title	Rk.	peak	date	remark
72	Everybody plays the fool •	29	3	10	推薦
74	Just don't want to be lonely •	36	10		推薦

紐約是美國民族大熔爐之縮影，而Harlem則是非洲及中美洲裔黑人生活和文化的大本營，但源自紐約哈林區的靈魂合唱團卻始終不如底特律或費城來得出名。

Donald McPherson（b. 1941，紐約；d. 1971）與Luther Simmons Jr.（b. 1942，紐約）、Tony Sylvester（b. 1941，巴拿馬）於64年組創The Poets合唱團。當灌錄幾首地方單曲後，發現有不少團體的名字也叫「詩人」，於是改名為The Insiders。1966年，RCA公司看中他們的歌唱實力，由靈魂樂名製作人Bert DeCoteaux操刀，正式以The Main Ingredient之名與大家見面。70、71年，DeCoteaux以其擅長之繁複編樂搭配三人完美的靈魂唱腔及多部和聲，四首名列R&B及熱門榜Top 30的單曲讓他們逐漸走紅。正欲大展鴻圖時，McPherson死於白血病，這個噩耗讓大家懷憂喪志，似乎要一蹶不振。但諷刺的是，臨時找來頂替高音主唱McPherson的Cuba Gooding（b. 1944，紐約）卻因72、74年各一首熱門榜Top 10佳作（見上表）而把樂團帶入高峰。

76年底，在推出一首有disco味道的R&B Top 10單曲後，因不敵音樂潮流改變而解散。Sylvester從事幕後製作，Gooding加入Motown公司繼續唱歌，Simmons則改行當證券營業員。「主要成份」合唱團於79至82及86年有過兩次重組，團員不盡相同，Gooding真正離團是在1990年。

Cuba Gooding（右圖中）這個名字是否很耳熟？他的兒子小古巴古汀是現今好萊塢當紅的黑人性格巨星，曾因96年電影Jerry Maguire「征服情海」獲得奧斯卡最佳男配角獎。

集律成譜

• 「Everybody Plays The Fool：The Best Of The Main Ingredient」RCA，2005。右圖。

Manfred Mann's Earth Band

Yr.	song title	Rk.	peak	date	remark
77	Blinded by the light ●	36	**1**	0219	強力推薦

英國老牌節拍藍調樂團，經過多次改組，在領導人Manfred Mann不輕易放棄之下，意外重唱「工人皇帝」剛出道的創作 **Blinded by the light**而有了第二春。

Manfred Mann本名是Michael Lubowitz（b. 1940，南非），19歲時移居倫敦唸大學，後來到紐約茱莉亞音樂學院進修，是一位知名的爵士鍵盤手。63年和鼓手Mike Hugg、吉他手Mike Vickers共組The Mann-Hugg Blues Brothers，橫掃英國南方各大俱樂部，與「滾石樂團」（見後文介紹）和「庭園鳥」的前身齊名。後來加入的貝士手及主唱Paul Jones（具有渾厚優雅嗓音，是當時英國頂尖的歌手，影響「工人皇帝」布魯斯史普林斯江之唱功），讓樂團曲風更趨成熟，唱片公司建議直接以Manfred Mann為名，發行唱片。

於英國走紅後，推出一系列翻唱歌曲（經常重新演繹巴布迪倫的作品）打入美國市場，其中以**Do wah diddy diddy**（64年10月熱門榜兩週冠軍）、**Sha la la**成績最好。66年，因團員意見不合，Michael d'Abo取代Jones成為第二代主唱，較知名的歌曲是69年翻唱迪倫的**The mighty quinn**。

1969年，Mann認為他對流行音樂已厭倦，另組爵士樂導向的樂團Manfred Mann Chapter III。在發行兩張不成功的專輯後，為了荷包打算，再度招兵買馬組成Manfred Mann's Earth Band，還是得向主流市場低頭。經過這番折騰，直到76年底，重唱73年史普林斯江首張專輯裡的**Blinded by the light**而讓英美兩地歌迷回憶起這位傑出的鍵盤手。獨特的編曲和唱腔，賦予**Blinded by the light**新生命，成為70年代另一首搖滾經典。

團員照正中央者即是Manfred Mann

🎼 集律成譜

• The Best Of Manfred Mann's Earth Band」 Warner Bros./Wea，1996。

Manhattans

Yr.	song title	Rk.	peak	date	remark
76	Kiss and say goodbye ▲	6	**1(2)**	0724-0731	推薦
80	Shining star ▲	22	5(3)	0719-0802	推薦

過去有人猜Manhattans合唱團的命名，是否與一群年輕黑人歌手想在功成名就後渡越哈德遜河成為曼哈頓居民有關？想太多了，只是雞尾酒而已。

　　一種以威士忌為主，添加苦艾酒、啤酒及果汁調成的雞尾酒名叫Manhattan。Manhattans的藍調情歌，聽來就像喝這種雞尾酒的感覺—甜中帶苦，令人沉醉。

　　曼哈頓合唱團成軍於63年，最早有五名成員，主角是Edward "Sonny" Bivins（b. 1942，喬治亞州；男高音）、Winfred "Blue" Lovett（b. 1943，紐約州；男低音）、Kenny "Walley" Kelley（b. 1943，紐澤西州；和聲）。十年間待在兩家小唱片公司，推出幾首單曲，沒啥特殊表現。

　　1973年投效大公司Columbia（CBS）旗下，有較多灌錄唱片的機會。73到78年共有8首R&B榜Top 10單曲，但在熱門榜老是打不進前50名。樂團負責寫歌的Lovett百思不得其解，他花這麼多精神在「想」曲、寫詞，為何沒有善報呢？76年某個特別的夜晚，一段旋律浮現腦海，凌晨四點終於下床坐到鋼琴前邊彈邊寫。翌日，以描述三角戀情、淒美別離的歌詞填上，加入低沉溫柔的口白（雖非創舉但很經典），名揚國際、熱門音樂排行榜史上第二首白金單曲（RIAA美國唱片工業協會Record Industry Association of American銷售認證在76年改增列百萬白金）**Kiss and say goodbye**就這樣誕生了。

70年代結束前，還有一首優美的靈魂R&B情歌**Shining star**，也獲得熱門榜Top 5和白金唱片肯定。

集律成譜

• 精選輯「Manhattans Greatest Hits」Sony，1990。右圖。

Maria Muldaur

Yr.	song title	Rk.	peak	date	remark
74	Midnight at the oasis	13	6		強力推薦

在嬉痞年代，一些女歌手有時會以受人非議的唱腔和表演魅力來傳達崇尚自由、不受約束的「搖滾」意念，瑪麗亞莫戴爾的「綠洲午夜」絕對是經典代表作。

60年代初期，Maria Muldaur（以夫姓當藝名；b. 1943，紐約）就和巴布迪倫在老家格林威治村一起唱歌，後來加入民謠樂隊 Even Dozen Jug Band 成為女主唱。該團還有多位民歌界精英，如後來創立 The Lovin' Spoonful 的同鄉約翰席巴斯恩（見前文）。70年，與樂團另一位男歌手 Geoff Muldaur 結婚，比翼雙飛，合作推出兩張評價不差的專輯，可惜婚姻只維繫兩年。離婚後，老東家 Reprise 唱片公司繼續培養她，73年底所發行的個人同名專輯「Maria Muldaur」獲得專輯榜季軍，銷售超過百萬張。該專輯主打歌 **Midnight at the oasis** 因獨特曲調及召喚情慾的唱聲讓人印象深刻，順利打入熱門榜 Top 10。75年，以類似模式所翻唱的 **I'm a woman** 就沒那麼出色。退出流行歌壇後，在演唱藍調和爵士歌曲方面的表現也是有目共睹，很受老一輩樂迷歡迎。

三十年來，大家對瑪麗亞莫戴爾演唱 **Midnight at the oasis** 的評價不一，多數是負面，像鶯聲燕語（部份受到歌詞影響）、散亂的女高音…等批評。但換個角度來看，在保守的年代，這不就是勇於挑戰「威權」的搖滾精神嗎？持平而論，莫戴爾的歌聲還算不錯，唱起藍調和爵士樂都能掌握精隨，有板有眼。**Midnight** 曲裡有段精彩的藍調吉他 solo 是由 A. Garrett 所彈，用電吉他奏出帶有類似在夏威夷度假之熱帶風情，也是一絕。YouTube 網站有收錄莫戴爾現場演唱 **Midnight** 曲的珍貴畫面，可上網看看她唱歌時放蕩不羈的性感神韻。

🎵 集律成譜

- 精選輯「30 Years Of Maria Muldaur: I'm A Woman」Shout Factory，2004。右圖。

Marilyn McCoo & Billy Davis Jr.

Yr.	song title	Rk.	peak	date	remark
77	*You don't have to be a star (to be in my show)*	27	**1**	0108	強力推薦

如果溫柔美麗的老婆對你唱出 you don't have to be a star, to be in my show（在我的秀裡，你不必是巨星），人生至此，夫復何求！

　　Marilyn McCoo 和 Billy Davis Jr. 原是「五度空間」合唱團（見前文）中一對令人稱羨的銀色夫妻。75年底，小戴維斯覺得繼續待在已走下坡的團體沒啥意思，決定單飛，夫唱婦隨，馬庫爾也跟著出走。ABC公司找來曾為強尼泰勒（見前文）打造雙白金單曲 **Disco lady** 的製作人 Don Davis 與他們合作，於76年發行了首張專輯。其中單曲 **You don't have to be a star** 拿下熱門和R&B榜雙料冠軍，並使他們獲得77年葛萊美最佳R&B演唱團體獎，同時也受到CBS電視台賞識，為之開闢專屬的節目秀。當初 Don 拿到 demo 帶時，就覺得這首歌無論在曲律及詞意上應該非常適合他們來唱，而且認為這是一個與「摩城之音」相抗衡的絕佳機會。於是將之改為男女對唱版，並要求有一流的樂師和編曲（藍調鋼琴、管弦樂、少見的長笛、精湛的和聲）。果然不負眾望，這首成功的R&B情歌替 Don 及小戴維斯夫婦爭了一口氣（之前 Motown 曾對「五度空間」不理不睬）。歌詞原是一個女孩的深情告白，向她那位還在迷惘的男友說出：「在我的生命中，不需要巨星。我喜歡現在的你⋯在我們的生命舞台上，不需要巨星，直到永遠⋯。」

　　結束CBS的節目秀後，第二季 Solid Gold 力邀馬庫爾參與主持。記得1981年前後，週日晚間中視有播出這個名為「金唱片」的節目。在MTV未問世前，台灣「飢渴」的西洋樂迷能透過電視欣賞美國排行榜歌曲及馬庫爾和安迪吉布的風采（雖然節目主持的不怎麼樣），可算是「久旱逢甘霖」吧！

集律成譜

• 專輯「I Hope We Get To Love On Time」
　Razor & Tie，1996。右圖。

Mary MacGregor

Yr.	song title	Rk.	peak	date	remark
77	Torn between two lovers	10	**1(2)**	0205-0212	推薦

身為一位歌手，無不希望有歌曲能在排行榜上大放異彩，那代表名利雙收。但瑪麗麥奎葛卻恨透她唯一的冠軍曲，因為賠了「丈夫」又折兵。

Mary MacGregor（b. 1948，明尼蘇達州聖保羅）6歲起學鋼琴，大學時經常跟著知名歌手巡迴演唱，引起「彼得、保羅和瑪麗」三重唱Peter Yarrow的注意。71年結婚後與丈夫定居科羅拉多州，在牧場過著輕鬆恬意的生活。由於麥奎葛的嗓音不錯也無法忘情歌唱，有時會應邀灌錄一些廣告歌曲。「彼得、保羅和瑪麗」解散後，Yarrow繼續發展個人事業。為維持創作「能量」，連廣告歌曲的譜寫或製作也都承接，因而與麥奎葛認識。兩人彼此欣賞，也有了進一步合作。

Yarrow的老婆非常喜愛俄國文學名著「齊瓦哥醫生」裡男人周旋在兩個心愛女人之間的難捨情節，因而激發他的靈感，與Phil Jarrell共譜**Torn between two lovers**。最初**Torn**曲是以男人觀點所寫，Yarrow後來覺得若把歌詞改成以「女主角」來詮釋可能也不錯。曾期望奧莉維亞紐頓強或安瑪瑞能唱這首歌，但當唱片公司聽到麥奎葛的demo版時決定給她機會，而Yarrow也樂於擔任製作人，為老友賭上一把。果然，這首收錄於處女同名專輯、充滿爭議的單曲，在76年底入榜後以11週的時間拿下熱門和成人抒情榜雙料冠軍。

70年代有不少描述男人同時愛上兩個女人的名曲，但男女何時才真正平等？丈夫外遇苛責較少，妻子「出牆」則千夫所指。麥奎葛唱紅**Torn**曲後並未帶來好運，輿論（有人臆測該曲是她與Yarrow婚外情或雙性戀之真實寫照）和成名後四處演唱的壓力，導致婚姻破裂。

集律成譜

- 專輯「Torn Between Two Lovers」1976。
 由於麥奎葛（右圖79年玉照）也是「一曲歌后」，唱片很少，只好推薦這張專輯。

Marvin Gaye

Yr.	song title		Rk.	peak	date	remark
71	What's going on	500大#4	21	2(3)	04	強力推薦
71	Mercy mercy me (the ecology)		62	4	08	推薦
71	Inner city blues (make me wanna holler)		>100	9		
73	Trouble man		>100	7		
73	Let's get it on	500大#167	4	1(3)	0908-0922	推薦
77	Got to give it up (part 1)		20	1	0625	推薦

音樂奇才、摩城之音早期台柱馬文蓋，他的創作和悅耳嗓音可以撫平人們心中之傷痛，但他在面對自己受創的心靈時卻完全束手無策。

Marvin Gaye（Marvin Pentz Gay Jr.；b. 1939，華盛頓特區；d. 1984）的童年是在教堂度過，唱歌彈琴好不快活！但叛逆的性格於青春期時表露無遺，中學沒畢業跑去當兵，又因不服從長官命令而遭踢除。57年退役，馬文蓋加入一些doo-wop合唱團來做為歌唱事業的啟航。60年結束底特律的演唱會後，所屬樂團The Moonglows也解散，友人把他介紹給Motown老闆Berry Gordy Jr.。初期是以樂師（鼓手）身份簽下合約，在第一代Motown知名團體（如奇蹟合唱團、Martha & The Vandellas等）的唱片及演唱會中經常出現，兩首冠軍曲**Please Mr. Postman**（61年The Marvelettes）、現場版**Fingertips pt.2**（63年「小史帝夫奇才」）裡有馬文蓋精彩的伴奏。

隨著年齡增長，馬文蓋的世故及紳士風範，加上與老闆姊姊Anna談戀愛（後來成為第一任老婆），在公司上下愈來愈有人緣。透過「皇姊」遊說，Gordy勉強同意為他出版有爵士風味的流行唱片。成為發片歌手後，馬文蓋把他的藝名姓氏Gay加個e，這麼做主要有兩個原因：一為與父姓作區隔並宣示他不是 "gay"「男同性戀」；其二，效法他的偶像山姆庫克（Sam Cooke本姓Cook）。

1961年6月，首張個人專輯「The Soulful Moods Of Marvin Gaye」上市，成績不甚理想。與老闆爭論後得到一個共識—想要繼續出唱片，可以！但必須符合公司的「宗旨」。經過一連串歌曲（頭幾首還是Gordy所寫）的考驗，直到64年第二首Top 10單曲**How sweet it is (to be loved by you)** 後，終於奠定

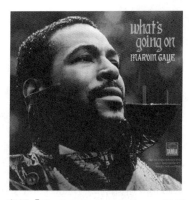

專輯「What's Going On」Motown，2003

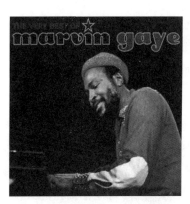

「The Very Best Of」Motown，2001

他在Motown的地位。既然是「摩城一哥」，除了自己要有7週冠軍曲**I heard it through the grapevine**（滾石500大名曲#80，見前文Gladys Knight & The Pips介紹）之外，還不忘提攜後進一起合唱，樂迷反應相當熱烈。長相和歌聲均甜美的女歌手Tammi Terrell與他相當「速配」，多首對唱流行R&B情歌如**Ain't no mountain high enough**、**You're all I need to get by**為人所津津樂道。但是，70年他們倆一起表演時Terrell突然昏倒在舞台上，送醫後經檢查竟然是腦瘤作祟，不久Terrell便離開人世。這悲慘的一幕深深地打擊了馬文蓋，著實讓他消沉好一陣子。

1970是多事的一年，黑人民權運動領袖馬丁路德金恩博士遇刺、民運份子接連被捕、在美國及歐洲爆發軍隊鎮壓學生示威運動、越戰邊打邊談…等，整個世界正經歷一種痛苦，令人無法漠視。此時，弟弟Frankie剛從越南打仗受傷回來，告訴他許多有關戰爭的殘酷與故事。馬文蓋頓時受到啟發，決定拋開心中的疙瘩，潛心創作一些不再探討男女情愛的作品。71年「What's Going On」專輯就是在這種結合個人與對大環境省思下的鉅作，雖然9首歌曲並非全然出自他的手筆，但整張唱片之概念和主題都是他所整合出來的。例如由Renaldo Benson（「頂尖四人組」成員）與Al Cleveland所寫的**What's going on**，初次聽時不甚滿意，但經過修改、完成錄音以及在排行榜上獲得優異成績（先推出單曲）後打消了馬文蓋的疑慮，立刻召集「有志之士」，加速完成專輯所有曲目。

What's going on以質疑「這個世界到底怎麼了？」的口氣為專輯做了提綱挈領，**What's happening brother**、**Flyin' high**是兩首強烈的反越戰聲明，

而兩支進榜單曲**Mercy mercy me**、**Inner city blues**則針對環保及宗教救贖議題提出警告和反省。在音樂方面，<u>馬文蓋</u>的真假音唱腔，流暢但不誇張地駕御著旋律進行。頗具氣勢之管弦樂編曲加上爵士樂的鬆散即興，融合沉痛且悲憫的福音本質，讓神聖嚴肅，探討政治、戰爭、生態、宗教之歌曲顯得沒有那麼大的壓力。這種無論是音樂和詞意都契合交織在一起的唱片，不僅是<u>馬文蓋</u>本人大膽的突破，對Motown的「傳統」而言也是一項衝擊和挑戰。

Motown高層數度拒絕發行該專輯，<u>馬文蓋</u>不惜以決裂作為要脅。71年5月，「滾石雜誌」意外將他作為封面人物，並以極為嚴肅的評論推薦這張作品（榮獲滾石雜誌百大專輯第10名）。樂評說：「這張通俗音樂唱片不朽之處，在於所有高度人文關懷都是發自內心，不矯情造作。」<u>馬文蓋</u>的努力終於受到肯定。

「人在屋簷下不得不低頭」。73年<u>馬文蓋</u>為電影Trouble Man演唱的主題曲只獲得Top 10，與<u>黛安娜蘿絲</u>合唱的兩首歌也不怎麼樣，但由他所寫的靈魂情歌**Let's get it on**卻在9月拿下3週冠軍，展現也會唱「曼菲斯靈魂樂」的功力。抵抗壓力幾年後，竟然也來段放克disco舞曲**Got to give it up (part 1)**，類似<u>麥可傑克森</u>般的假音和「鬼叫」，讓我很難想像他是唱**What's going on**的那個人。徹底與Motown所代表的商業音樂劃清界線後，<u>馬文蓋</u>的生活也好不到那裡去，離婚、吸毒、經濟危機和自殺未遂，悲劇性格注定讓他的命運走入不幸深淵。

82年復出，發行季軍單曲**Sexual healing**（500大名曲#231）時，有不少藝人打算利用創作來向他致敬。最特別是英國白人團體Spandau Ballet，他們83年的**True**即是向<u>馬文蓋</u>及「摩城之音」致意的歌。1984年，在一場激烈爭吵中被父親槍殺，一代黑人巨星就此隕落！<u>馬文蓋</u>死後，多年來紀念他的歌曲為數不少，早期以「海軍准將」樂團的**Nightshift**（也同時向黑人歌手Jackie Wilson致敬）和<u>黛安娜蘿絲</u>的**Missing you**最為知名。

集律成譜

- 「The Best Of Marvin Gaye (Motown Anthology Series)」Umvd，1996。
 除了百大專輯「What's Going On」必定要收藏外，推薦這張雙CD精選輯，比上頁右圖「The Very Best Of Marvin Gaye」的34首多出13首。60年代摩城時期的單曲以及與Tammi Terrell對唱之所有佳作均齊全。

Maureen McGovern

Yr.	song title	Rk.	peak	date	remark
73	The morning after	28	**1(2)**	0804-0811	推薦

七十年代被媒體稱為「災難片主題曲皇后」的<u>摩琳麥高文</u>，雖然跟隨災難電影一起沒落，但她以優異唱腔詮釋感人歌曲而為電影加分這件事卻備受樂評肯定。

　　Maureen Therese McGovern（b. 1949，俄亥俄州），愛爾蘭後裔。8歲立志當歌星，努力學習各式曲風之歌唱技巧，影響她最深的是<u>芭芭拉史翠珊及狄昂沃威克</u>。72年，二十世紀福斯公司唱片部門主管Russ Regan無意間聽到demo帶，對她的歌聲留下好印象。70年代初期，好萊塢災難電影當道，有多部膾炙人口的名片如The Poseidon Adventure「海神號」、Earthquake「大地震」、The Towering Inferno「火燒摩天樓」等。與現代電影特效科技相比，當時號稱的大場面、大製作，我想重點應是放在「卡司」上。多名紅星共同演出，隨著災難情節發生，展露所謂的人性（貪生怕死或捨身取義）和飆演技，配合振奮人心之歌曲來「教化」世人。72年春，以鐵達尼號沉沒事件為題材的船難電影「海神號」即將殺青，製片人找來詞曲搭檔Al Kasha和Joel Hirschhorn，希望他們能在兩天假期內寫出主題曲。週一清晨錄好母帶，經眾人討論後將歌名訂為簡潔又積極的**The morning after**。至於要找哪位女歌手來演唱呢？Regan力薦新人，而<u>麥高文</u>也沒令人失望，透過她的歌聲拿下該年電影主題曲金像獎及隔年單曲熱門榜冠軍。

　　75年，K-H二人組又與麥高文合作「火燒摩天樓」主題曲**We never love like this again**，雖然排行榜成績不好但再度勇奪小金人。79年，電影「超人」及電視劇「安琪」邀請麥高文唱主題曲**Can you read my mind**和**Different worlds**，不過，對她已衰退的歌唱事業並未產生提振效果。日後轉戰百老匯，成就尚可。

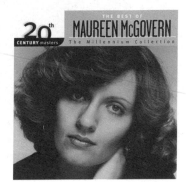

集律成譜

- 精選輯「The Best Of Maureen McGovern」
 Island/Mercury，2005。右圖。

Maxine Nightingale

Yr.	song title	Rk.	peak	date	remark
76	Right back where we started from ●	28	2(2)	0501	強力推薦
79	Lead me on ●	24	5		推薦

音樂劇出身的英國黑人女歌手梅葛欣南丁格爾，即便擁有優異的歌唱天賦，也曾以截然不同之流行曲風順利攻佔美國市場，但仍因「水土不服」而敗陣下來。

　　Maxine Nightingale（b. 1952，英國倫敦）早在1968年就灌錄過單曲，70年代初期，參與Hair「毛髮」、Jesus Christ, Superstar「萬世巨星」等多齣音樂劇演出，南丁格爾以精彩的演技和唱功，受到大家肯定。

　　1975年轉換到United Artists公司，由製作人J. Vincent Edwards和Pierre Tubbs聯手為她打理新唱片。首張專輯「Right Back Where We Started From」及同名單曲在英國並未打響名號，但Edwards和Tubbs對他們所寫的 **Right** 曲深具信心，認為這首生氣蓬勃，融合pop、soul、disco的佳作在美國絕對有市場。經過半年多的宣傳和上電視打歌，這位新人的新曲最後以雙週亞軍及金唱片做收。到70年代結束之前，每年在美國發行一張專輯，成績平平。單曲部分只有 **Love hit me**（熱門榜Top 40）、翻唱The Delfonics的 **Didn't I (blow your mind this time)**（打入舞曲榜）以及 **Lead me on**（熱門榜Top 5、金唱片）較為突出。根據南丁格爾自己表示，她並不熱衷唱流行或disco，像 **Lead me on** 這種能展現寬廣音域、屬於海倫瑞迪式的情歌才是最愛。

Maxine Nightingale近照

「Lead Me On」Razor & Tie，2004

Meat Loaf

Yr.	song title	Rk.	peak	date	remark
78	Two out of three ain't bad	30	11		強力推薦

經過尋覓，搖滾歌劇是 Meat Loaf 自認可以充分展露才華的理想舞台。但是若沒有編曲、詞曲作家、製作人 Jim Steinman，「千里馬」也有可能一生庸碌。

　　Marvin Lee Aday（b. 1947，德州達拉斯）從小就因壯碩體態及圓圓大臉而有 meatloaf「肉餅」的外號，但他也不以為意，踏入歌壇持續用 Meat Loaf 做為藝名。早在60年代末，他便以爆發力十足之高音搖滾唱腔，受到加州音樂圈的矚目。

　　1971年，Motown 公司曾嘗試叫他與女歌手 Stoney Murphy 合作，為他們出版了一張藍調搖滾專輯「Stoney & Meatloaf」，但並不成功。75年，參加著名黑色音樂劇 The Rocky Horror Picture Show 的演出，認識了該劇音樂總監 Jim Steinman。經過兩年優異表現（以歌唱實力戰勝吃虧外型），Steinman 決定在「錄音魔術師」Todd Rundgren（見後文介紹）協助下，與他攜手再次挑戰唱片市場。77年，評價極高（美國百大暢銷專輯第25名）、由 Steinman 負責作曲、編樂的歌劇概念專輯「Bat Out Of Hell」（將來還有 II 和 III，均以地獄蝙蝠和幽靈騎士作為唱片封面，極具特色）問世，單曲 **Two out of three ain't bad**「三有其二不算差」雖只獲得熱門榜#11，卻是一首百聽不厭的抒情搖滾經典。80年代中，雙方合作出現裂痕，Meat Loaf 也因長期演出而顯露疲態。93年兩人捲土重來，以五週冠軍曲 **I'd do anything for love** 讓新樂迷體驗搖滾歌劇的魅力。邦妮台勒（見前文介紹）之 **Total eclipse of the heart** 也是 Steinman 的作品，充滿戲劇張力之曲調是否似曾相識？這也說明 Meat Loaf 為何會與台勒合出精選輯的原因。

集律成譜

- 專輯「Bat Out Of Hell」Sony，2001。
- 「Meat Loaf & Bonnie Tyler：Heaven & Hell」Columbia Europe，1999。右圖。

Melanie

Yr.	song title	Rk.	peak	date	remark
72	Brand new key ●	9	**1(3)**	71/1225-720108	推薦

發跡於胡士托音樂季的女嬉痞創作民歌手<u>梅蘭妮</u>，其天真無邪之外貌和歌聲被人說是「假仙」，而唯一冠軍曲簡單自然又有環保意念，卻被污衊成具有性暗示。

Melanie Anne Safka（b. 1947）出生和成長於民族大熔爐紐約市，父母為烏克蘭及義大利後裔。就讀藝術表演學院時經常在格林威治村的民歌俱樂部或咖啡廳唱歌，曾獲得非正式唱片合約，發行過兩首單曲。1965年某一天，她到百老匯街「布爾大樓」（見後文<u>尼爾西達卡</u>介紹）附近尋求唱歌或演戲的機會，卻誤打誤撞闖進Buddah公司。Buddah老闆Neil Bogart被這位圓臉、清秀可愛、背著吉他的年輕女孩所吸引，叫製作人Peter Schekeryk（後來的老公）立刻找她簽約。

到60年代結束前，<u>梅蘭妮</u>所推出的單曲並未打響名號（在歐洲卻很紅），但她以「時尚」的嬉痞造型和隨性的民謠唱功活躍於歐美各大音樂季。1969年，胡士托音樂季進行期間，有天晚上下大雨，許多人點起蠟燭。這個景象激發她的靈感，寫下一首充滿愛與和平的歌 **Lay down (candles in the rain)**，此曲於70年推出，終於打進熱門榜Top 10。接連兩首Buddah單曲未能再創佳績，Schekeryk夫婦自立門戶，創設Neighborhood唱片，而新公司首支單曲 **Brand new key** 即拿下冠軍和金唱片。**Brand** 曲她花了15分鐘就寫好，當初只是一首演唱會串場用的輕快小品，簡單講述穿溜冰鞋、騎單車的內容本來沒啥問題，但壞就壞在歌詞裡提到you got a brand new key，而Key/lock被視為一種「性象徵」。在她還來不及解釋時 **Brand** 曲即遭到不少衛道電台禁播，雖然獲得冠軍，卻賠上長久建立的「胡士托」玉女形象。她受夠了被抹黑，退出歌壇，在家「孕」子。75年復出，唱起成熟的歌，但已無法挽回樂迷對她之前「病態甜心」的刻板印象。

集律成譜

• 「Very Best Of」RCA Victor，2001。右圖。

Melissa Manchester

Yr.	song title	Rk.	peak	date	remark
75	Midnight blue	54	6		強力推薦
79	Don't cry out loud	26	10		推薦

才藝兼備的瑪莉莎曼徹斯特以百老匯舞台劇之味道來創作或詮釋流行歌曲，這種不迎合市場走向的作法，在某些樂迷心中，其實早已「功成名就」了。

Melissa Manchester（b. 1951，紐約市布朗斯）出生於音樂家庭，猶太裔父親在紐約大都會歌劇團吹奏巴頌管（bassoon），從小的耳濡目染，讓她注定要走音樂這條路。高中唸藝術學校，除了主修鋼琴和古典大鍵琴外，亦涉獵表演藝術。15歲起，有機會唱歌絕不錯失，曾經錄製商業廣告歌曲。曼徹斯特就讀紐約大學時，跟著保羅賽門學習譜曲及音樂製作。71年，當貝瑞曼尼洛和貝蒂米德勒（見前文介紹）正要聯手打天下時，相中了曼徹斯特的歌藝，邀請她加入伴唱團隊。

擁有這段豐富的「職前訓練」，曼徹斯特輕易拿到唱片合約，但星路沒有想像中順遂，73、74年的頭兩張專輯並不成功。75年轉換到Arista公司，在新製作團隊的扶持下，她的原創歌曲得以盡情發揮。「Melissa」叫好又叫座（專輯榜#12），詞曲皆美、動聽感人的小品 **Midnight blue** 登上成人抒情榜冠軍。之後幾年，歌曲在流行排行榜上的成績起起落落，原因可能與她堅持同一類型創作及跨足戲劇演出有關。較被人提及是與肯尼洛金斯（見前文）合寫的名曲 **Whenever I call you "friend"** 和翻唱Peter Allen的 **Don't cry out loud**。82年，以成績最好的單曲 **You should hear how she talks about you** 及專輯勇奪第25屆葛萊美最佳女歌手獎。另外，為79年電影Ice Castle「花好月圓永不殘」所唱的主題曲 **Through the eyes of love** 雖只得到#76，但也是一首瑪莉莎曼徹斯特式佳作，那種百老匯之唱法與電影意境相當契合。

集律成譜

• 「Greatest Hits」Arista，1990。右圖。

Michael Johnson

Yr.	song title	Rk.	peak	date	remark
78	Bluer than blue	8	12		推薦
79	This night won't last forever	>100	19		強力推薦

美國有不少傑出的運動員也會唱歌、出過唱片，如大聯盟巨投麥達克斯。本文現在介紹的是70、80年代流行鄉村創作歌手，而非奧運金牌短跑名將麥可強生。

Michael Johnson（b. 1944，科羅拉多州）小時候就迷上搖滾和爵士吉他，21歲那年遠赴西班牙巴塞隆納，向古典吉他大師Graciano Tarrago請益。一年後返回美國，加入民謠團體The Mitchell Trio（原團名Chad Mitchell Trio），與約翰丹佛（見前文介紹）一起唱歌兩年。

70年代初，強生加盟Atlantic公司，於73年發行個人首張專輯。他那些沒有特色的溫和民歌不受市場青睞，遭到Atlantic解約，一怒之下，索性自己成立Sunskrit Records。接連所發行兩張專輯同樣沒有引起廣大迴響，但強生逐漸放棄「民謠吉他」，轉型成注重華麗編曲之抒情搖滾曲風，卻吸引英國公司EMI的目光。78年，EMI併購Sunskrit唱片，除了把強生過去三張專輯重新發行外（銷售成績比以前好很多），還力捧他為美國地區的超級新人。有大公司製作和宣傳團隊的協助果然不一樣，78、79年兩張專輯各有一首佳作 **Bluer than blue**「比藍色還憂鬱」（成人抒情榜冠軍）、**This night won't last forever**「美好的夜晚總是無法長久」搶進Top 20，終於打開知名度。掐指算算，麥可強生在歌壇也混了快15年，為何始終無法搞出名堂？85年，毅然決定離開EMI跳槽至RCA公司，唱起鄉村歌曲。皇天不負苦心人，86年首支鄉村冠軍曲 **Give me wings** 終於出爐。

集律成譜

• 精選輯「Classic Masters Michael Johnson」
 Capitol，2002。右圖。

Michael Murphey

Yr.	song title	Rk.	peak	date	remark
75	Wildfire	39	3(2)	0621	強力推薦

不必掩飾，我向來不懂得欣賞鄉村歌曲或歌手。很難理解，我個人非常喜愛的鋼琴吉他小品 **Wildfire**，竟然是由一位戴牛仔帽的大鬍子創作鄉村歌手所唱。

　　Michael Martin Murphey（b. 1945；早期直接以 Michael Murphey 麥克莫斐作為藝名，後來恢復全名）出生及成長於德州達拉斯，因宗教信仰的關係，曾想長大後做一位浸信會牧師。雖然後來當歌星，在他的各式曲風如藍調、民謠或鄉村裡明顯看出受到福音唱詩影響。就讀北德州大學期間，曾負責一個地方電視節目主題曲和原聲帶的創作，也組過樂團。72 年離團單飛，在納許維爾與名製作人 Bob Johnston 合作，推出個人首張專輯，單曲 **Geronimo's Cadillac** 幸運地打進熱門榜 Top 40。由於莫斐積極參與 70 年代「非正統（outlaw）鄉村音樂運動」，遭到納許維爾音樂圈的排擠，Johnston 帶他離開田納西，找到新東家 Epic 公司繼續為莫斐出唱片。75 年，生涯最佳專輯「Blue Sky, Night Thunder」問世，由他與 Larry Cansier 合寫的主打歌 **Wildfire** 榮獲成人抒情榜冠軍及熱門榜雙週季軍，他的名字終於登上全國性媒體版面。雖然莫斐以鄉村造型演唱，所寫的歌詞也圍繞著田野、牛仔打轉，但有樂評指出，莫斐在 Epic 時代的歌其實早就偏向「中路搖滾 MOR」。不過，也正因為如此，才持續有多首熱門榜 Top 40 單曲。

　　Wildfire 是講述一件神秘傳說，女郎和心愛的小馬「野火」死於暴風雪夜晚，而歌裡的男主角經常幻想與她共騎「野火」奔馳。97 年台灣歌手庾澄慶「哈林音樂頻道」英文專輯有翻唱版，很夠味道！國內 Sony Music 2002 年發行合輯「I Love The 70s」所收錄的 **Wildfire** 是專輯版，兩段巴洛克鋼琴前尾奏，增添不少藝術氣息。

集律成譜

- 「Ultimate Collection」Hip-O，2001。右圖。

455

Minnie Riperton

Yr.	song title	Rk.	peak	date	remark
75	Lovin' you	13	**1**	0405	

人死為大，常在喪禮上看到許多「歌功頌德」的輓聯。我們若用「天嫉英才」來向年輕早逝的黑人抒情女歌手明妮萊普頓致敬，不算是「客套」了！

　　1947年Minnie Riperton生於芝加哥，是家中的么女。母親很愛唱歌，除了遺傳給他甜美細膩的好歌喉外，更重要是從小就極力栽培萊普頓學習聲樂和芭蕾。高中時接觸流行音樂，萊普頓那「五個八度音階」的花腔技巧雖然叫好，唱片公司卻沒有全力培養她，大多擔任「合音天使」的工作。1970年，與Janus唱片公司的Richard Rudolph結婚後一度退出歌壇，但貴人史帝夫汪德鼓勵她、提攜她，於74年底為萊普頓製作一張專輯「Perfect Angel」。其中單曲**Lovin' you**是由夫婦倆所作，描述夫妻鶼鰈情深的詞意，透過優美婉約之歌聲，動人地傳達出來，成為留給世人的絕響。

　　當萊普頓正要在歌壇大放光芒時，無奈造化弄人，罹患乳癌。抗癌勇士與病魔纏鬥三年後逝世（31歲）。臨終之夜，她向趕來陪她最後一程的史帝夫汪德說：「能見到你，everything will be alright now！」

　　「沒人能讓我感受到你帶來的繽紛色彩，當年華老去，你會陪在我身邊，讓我倆天天都沐浴在春風中。」「愛著你，使我的人生變得如此美麗，我生命的每一天，都充滿了愛你。愛著你，我看到你的靈魂光芒四射，也因此，我永遠多愛你一分！」

集律成譜

- 75年專輯「Perfect Angel」Capitol，1990。
 右圖。

The Miracles , Smokey Robinson

Yr.	song title		Rk.	peak	date	remark
70	*The tears of a clown*	*S.R. & The Miracles*	>100	*1(2)*	1212-1219	額列/推薦
74	Do it baby		>100	13		
76	Love machine (Pt. 1)		7	**1**	0306	
80	Cruisin'	Smokey Robinson	13	4	02	推薦
81	Being with you •	Smokey Robinson	13	2(3)	05	額列/強推

縱橫樂壇四十年，無論是率領「摩城一團」The Miracles、作為獨立歌手或唱片公司副總裁，很難想像「摩城之音」若沒有Smokey Robinson局面會如何？

前後三個時期，長達23個年頭，The Miracles「奇蹟」合唱團在美國排行榜史上共締造50首入榜歌曲，風格橫跨doo-wop、soul、R&B和disco。其中26首R&B榜Top 10（4首冠軍）、16首熱門榜Top 20（2首冠軍），「戰績」相當輝煌。2004年滾石雜誌選出「百大永垂不朽藝人團體」，「奇蹟」名列第三十二。

搖滾名人堂成員之一William Robinson Jr.（b. 1940，底特律市）的叔叔很喜歡西部牛仔片，把其中一個角色Smokey Joe「嗆煙喬」當作William的外號，後來大家習慣叫他Smokey「史摩基」。小學五年級時，與好友Ronald White（b. 1939；d. 1995）經常在一起唱歌，約定將來一定要組團。或許是「轉大人」沒成功，柔和高音及假聲技巧一直是史摩基羅賓森歌唱的註冊商標。55年，羅賓森與White召集了三位高中同窗共組The Five Chimes，半年後，兩位團員被他的表兄弟Emerson和Bobby Rogers取代。1956年，Emerson離團，由妹妹Claudette（59年嫁給羅賓森）頂替，而團名也改成The Matadors。從此，他們開始在底特律地區作「半職業」演出。

58年，他們請歌手Jackie Wilson的經紀人協助出唱片，遭到婉拒，理由是四男一女的組合與The Platters（名曲有**Only you**、**The great pretender**、**Smoke get in your eyes**…等）相同。塞翁失馬焉知非福，Wilson的主要歌曲作者Berry Gordy Jr.看上他們，主動要求擔任經理人並經常與羅賓森一起寫歌、研究黑人流行音樂的唱功。他們的首支單曲**Got a job**（由Gordy所作）以The Miracles「奇蹟」合唱團之名發行，獲得不錯迴響，但接下來三首歌因為沒有固定

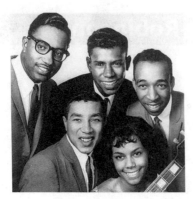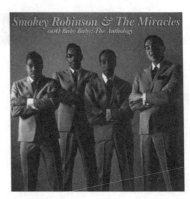

《左圖》60年代初期團員照。從左上Bobby，順時鐘依序是60年加入的吉他手Marv Tarplin、 White、
　　　　Claudette和Smokey。元老團員Pete Moore因服役一年而沒有出現在此照片。
《右圖》「Ooo Baby Baby: The Anthology」Motown，2002。67年改名為Smokey Robinson & The Miracles時團
　　　　員只「登記」四人，最左側者是Pete Moore。

的唱片公司合約而顯得力不從心。Gordy一直為他的偉大心願奔波，59年，終於創
設了自己的Tamla唱片公司（Motown前身），而「奇蹟」理所當然是新公司旗下的
第一團。既然是首席台柱，當然要戮力表現，從59到66年，總共發行十張專輯和
數十首單曲，雖然排行榜名次高低互見，基本上還算是「搖錢樹」，為「摩城霸業」
提供不少銀彈奧援。例如1960年的雙單曲**Shop around/Who's lovin' you**不
僅是Motown第一首R&B榜冠軍（熱門榜亞軍）、百萬張金唱片，更被後來數十年
R&B或搖滾藝人奉為圭臬。有了如此成就，Gordy當然不忘加重羅賓森的責任，61
年，任命他為副總裁（可能有股份？）。因此，羅賓森不但繼續率團唱歌，也要為公
司的藝人寫曲及製作唱片，最知名有Mary Wells的**My guy**（電影「修女也瘋狂」
經典引用）、「誘惑」合唱團（見後文介紹）**The way you do the things you
do**、**My girl**及**Get ready**等。這段期間，團員有些許更動，主要是Claudette於
64年離團，專心當個家庭主婦。

　　長期的「蠟燭兩頭燒」，讓羅賓森感到疲憊，導致合唱團的聲勢在後來有點下
滑。羅賓森想離團，留在底特律專注於副總裁之工作以及多陪家人（他的兒子名為
Berry；女兒叫Talma，可見對Motown的感情），若有機會錄製個人唱片也不錯。
Gordy誤解他的「情緒」是來自對黛安娜蘿絲及The Supremes「吃味」，因此，
依照「慣例」突顯主唱地位，自67年後改以Smokey Robinson & The Miracles
名義發行唱片。倦勤之結果使得唱片的質與量都出現問題，但諷刺的是，70年中

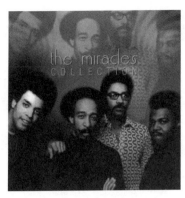

「Collection」Polygram Int'l，2002

「The Greatest Hits」Polygram，2005

重新推出67年專輯「Make It Happen」裡的舊作 **The tears of a clown** 竟然獲得熱門榜冠軍（羅賓森在「奇蹟」合唱團唯一首），這也讓 White 等人有了說服他多留幾年的理由。70年，ABC終於為他們開闢電視節目「The Smokey Robinson Show」，替 Motown 打歌的意味濃厚。

時光來到72年，羅賓森自樂團「退休」之計畫沒有改變。年中，長達6個月的告別巡迴演唱會結束前夕，正式宣佈由年輕的 Billy Griffin 取代他的主唱位子。由於羅賓森的歌聲和創作才是「奇蹟」合唱團之招牌，加上音樂潮流急速演進，第三代樂團只有一窩蜂跟著唱的 disco 歌曲 **Love machine(Pt.1)** 拿下冠軍。羅賓森「單飛」後的歌唱成就也如預期般平凡，畢竟唱片事業才是他的工作重心。70年代結束前後，兩首佳作 **Cruisin'**、**Being with you** 讓樂迷重溫一代靈魂大師的浪漫情懷。羅賓森深情動人的音樂，不僅以無懈可擊之柔美高音來呈現，擅於發掘生活細節，融入清新優雅的筆調中才是主因。巴布迪倫敬稱他為「美國當代最偉大的詩人」一點也不為過，這也說明了歷年來為何有許多藝人從披頭四、琳達朗絲黛到保羅楊等都喜歡翻唱史摩基羅賓森的作品。

集律成譜

- 「The Greatest Hits」Polygram Int'l，2005。本頁右圖。

 以單片CD價收藏22首羅賓森生涯經典好歌（含5首單飛佳作），比上頁右圖雙CD精選輯「The Anthology」（72年以前的52首歌）來得經濟實惠。喜歡funk或disco曲風之讀者，可加購本頁左圖精選輯（72至78年）。

The Moody Blues

Yr.	song title	Rk.	peak	date	remark
71	The story in your eyes	>100	23		
72	Nights in white satin •	32	2(2)	1104	強力推薦
73	I'm just a singer (in a rock and roll band)	>100	12		
81	The voice	>100	15	09	額列/推薦

原以藍調搖滾著稱的老牌樂團「憂鬱布魯斯」，當他們還搞不清楚什麼是前衛搖滾時，因一張交響曲的概念專輯而被歸類為古典搖滾樂派，這是他們的本意嗎？

　　成軍於英國伯明罕的The Moody Blues樂團，長達四十年的歌唱生涯，基本上可分成三個階段（1964-1966年；1967-1978年；1981至現在），而每個時期呈現不同的搖滾風格，其變化關鍵在於幾名重要團員之異動。

　　Ray Thomas（b. 1942，Stourport；長笛、主唱）、Mike Pinder（b. 1942，伯明罕；鍵盤）和John Lodge（b. 1945，伯明罕；貝士）原是一個小樂隊的成員，該團因Lodge讀大學、Pinder去當兵而解散。64年，Thomas和Pinder找來Denny Laine（b. 1944，愛爾蘭；吉他、主唱）、Clint Warwick（b. 1940，伯明罕；貝士）、Graeme Edge（b. 1941，羅契斯特；鼓手）共組新團。團名Moody Blues由來，可能與贊助商—伯明罕知名的M&B Brewery Pub及美國爵士大師Duke Ellington的歌曲 **Mood indigo** 有關。

　　新樂團初出茅廬卻有大將之風，精湛的現場演唱功力立刻得到Decca唱片公司合約，64年底，以藍調灰暗唱法重新詮釋 **Go now** 在英國單曲榜稱王。不過，67年之前，他們持續演唱與當時英國大多數樂團毫無差別的藍調搖滾而無法有所突破。直到Lodge歸隊（取代Warwick）、新人Justin Hayward（b. 1946，Wiltshire；吉他、主唱）頂替Laine後，樂團才掀起嶄新的一頁。兩位新隊員都擁有高超的樂器彈奏技巧，Hayward更是從電子鍵盤中發掘出一種悠揚柔美的吉他音效。在他們的主導及創作下，67年推出與「倫敦節慶管弦樂團」合作的概念性專輯「Days Of Future Passed」，震撼了樂壇。

　　「Days Of Future Passed」的概念來自古典交響曲，以一天之中不同時間的特色和變化來依序編排歌曲，從「序曲」：**The day begins**、Dawn「黎明」：

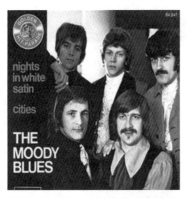
Nights in white satin單曲唱片封面

「The Best Of」Polydor/Umgd，1997

Dawn is a feeling、Lunch Break「午餐時間」：**Peak hour** … 一直唱到The Night「夜晚」：**Nights in white satin**結束。整張作品的音樂架構層次分明、雄偉磅礡，類似古典交響曲The Four Seasons「四季」，令人讚嘆搖滾樂竟然也可以如此藝術化、精緻化。他們也因這專輯而被譽為Symphonic Rock「交響搖滾」的催生者。單曲唱片**Nights in white satin**在英國同時推出，獲得排行榜#19。不知什麼原因（可能懷疑老美的品味？），事隔六年才在美國上市，意外地勇奪雙週亞軍，**Nights**曲得以名聞國際，成為樂團最令人稱道的經典歌曲。挾持著餘威，72年底在美國發行的專輯「Seventh Söjourn」也封王五週。

73年之後，樂團發生「茶壺內風暴」而沉寂一陣子。77年，大家歸隊，但樂團面臨生存考驗，向現實低頭唱起AOR抒情搖滾（類似「外國人」樂團）（見前文介紹）甚至新浪漫電子音樂（80年代中期）。風格大轉變與80年Patrick Moraz頂替元老鍵盤手Pinder有關，新的鍵盤配樂帶來**The voice**（81年#15）、**Your wildest dreams**（86年#9、成人抒情榜冠軍）等佳作。

集律成譜

• 專輯「The Moody Blues Days Of Future Passed」Polydor/Umgd，1997。

〔弦外之聲〕

在專業搖滾樂評眼中，具有開創性、指標性或影響力的作品才會被選入「百大專輯」、「五百大歌曲」，但為何「Days Of Future Passed」及**Nights in white satin**沒有被列入？我個人猜測可能與他們沒有堅持古典搖滾曲風有關，或許樂評認為這只是「曇花一現」的佳作而已。

Morris Albert

Yr.	song title	Rk.	peak	date	remark
75	Feelings ●	45	6	0405	推薦

連台灣的歐巴桑都能透過歌仔戲版「飛阿玲」而知道這首歌，因此若用「享譽國際」來形容巴西歌手<u>莫里斯亞伯特</u>譜寫演唱的超級名曲 **Feelings** 可能不太夠。

70年代初期，拉丁美洲藝人若想接觸「西方霸權」必須先取個英國化的名字，再以英倫流行歌曲市場為跳板來進軍美國。巴西籍創作歌手 Morris Albert（本名 Mauricio Albert Kaisermann；b. 1951，聖保羅市）就是這股風潮下的成功範例。1975年，<u>亞伯特</u>用英文寫了不少抒情歌謠，以出版古典音樂唱片著稱的英國 Decca 公司為他發行一張專輯「Feelings」。同名主打歌 **Feelings** 先在英國拿到 #4，接著打入美國熱門榜 Top 10 而一舉成名，單曲唱片全球銷售超過百萬張。這雖不是什麼了不起的紀錄，但對巴西歌手來說卻是頭一遭。

<u>亞伯特</u>唱起歌來，深情典雅，頗有拉丁情歌天王 Julio Iglesias 的味道，但他的英語咬字優於<u>胡立歐</u>，許多初次聽到 **Feelings** 的人常誤解演唱者是法國歌手。也正因為如此，這首歌才能順利傳唱於全世界，歷久彌新。不計其數的歌手（各種領域、大小牌都有）曾在各種場合演唱或重新詮釋 **Feelings**，如貓王、<u>法蘭克辛納屈</u>、<u>強尼麥西斯</u>、爵士名伶 Ella Fitzgerald <u>艾拉費茲傑洛</u>等。

「感覺，什麼都比不上感覺，試著忘記對愛的感覺。淚水自我臉龐滑下，試著忘記我對愛的感覺⋯感覺，感覺好像從未失去你，感覺好像我的心從未擁有你⋯」

單曲唱片 **Feelings** 封面

專輯「Feelings」Ans Records，1996

Natalie Cole

Yr.	song title	Rk.	peak	date	remark
75	This will be (an everlasting love)	>100	6		強力推薦
77	I've got love on my mind ●	35	5	0403	推薦
78	Our love ●	43	10		強力推薦

拜現代錄音科技之賜，娜坦莉高與已故黑人影視歌三棲紅星 Nat "King" Cole 納京高「合唱」之名曲令人讚嘆不已。想當初她還是自闖一片天，不靠父親光環。

納京高是40至60年代美國演藝圈的重量級人物，因此 Natalie Maria Cole（b. 1950）出生及成長於洛杉磯上流社會，其家族有「黑色甘迺迪」之稱。娜坦莉從小看父親唱歌長大，11歲即登台表演，唱一些抒情或爵士藍調歌曲。直到15歲父親因肺癌去世、上大學後，才「發現」自己是黑人，美國社會存在著種族問題。

74年，Capitol公司與娜坦莉高簽約。75年處女作「Inseparable」獲得專輯榜 Top 20、R&B專輯榜冠軍，單曲 **This will be** 不僅打入熱門榜#6（R&B榜冠軍），更為她奪下兩座葛萊美大獎。最佳新人獎沒啥稀奇，打破「靈魂皇后」艾瑞莎富蘭克林長期壟斷的「最佳R&B女歌手獎」才是新聞。接下來幾年，無論專輯和單曲的成績都不錯，頗有「虎父無犬女」及靈魂皇后「接班人」之態勢，可惜，出名後沉迷於藥物。80年代中期戒毒復出，影視歌多元化發展，成就不如剛出道時亮眼。1991年，在第二任丈夫（前Rufus樂團鼓手）協助下，將老爸以前的名曲 **Unforgettable** 利用混音科技製成跨越時空的父女對唱版，成為90年代樂壇一件創舉與佳話。95年，食髓知味，又「合唱」了 **When I fall in love**。

精選輯「Anthology」Right Stuff，2003

「Unforgettable」Elektra/Wea，1991

Nazareth

Yr.	song title	Rk.	peak	date	remark
76	Love hurts ●	23	8	03	

台灣的西洋歌曲文化向來是「親美派」，若非翻唱出好成績且被唱片業者炒作成什麼「堅固柔情」抒情搖滾，可能大家不會知道Nazareth這個蘇格蘭樂團。

具有獨特嗓音之歌手Dan McCafferty（b. 1946，蘇格蘭愛丁堡），在68年率領原本The Shadettes的吉他手、貝士手和鼓手，重新創設Nazareth樂團。Nazareth「拿撒勒」是巴勒斯坦北部一個小城（聖經記載耶穌在此度過少年時光），會用Nazareth當作團名是之前他們有一首歌的首句歌詞曾提到這個地方。

1970年樂團遷至倫敦，謀求進一步發展，連續四張評價不惡的專輯和兩首英國榜Top 10單曲吸引名製作人Roger Glover之注意。Glover依照樂團特色為他們打理新唱片，改走melodic hard rock「抒情重搖滾」路線。74年，牛刀小試將加拿大民謠歌后喬妮米契爾的 **This flight tonight** 重唱成抒情搖滾曲。75年底所推出的美國版專輯「Hair Of The Dog」裡有一首 **Love hurts**，單曲唱片狂賣百萬張，打入熱門榜#8，是Nazareth四十年來（至今仍是「大英帝國」相當知名的發片團體）唯一首美國排行榜Top 10單曲。

Love hurts 的原唱是美國老牌白人二重唱The Everly Brothers，雖然後來不少藝人團體曾翻唱（如61年洛伊歐比森、75年雪兒、90年Joan Jett甚至台灣的丘丘合唱團…等），但似乎沒人比 Dan McCafferty 唱得好。

71年專輯「Nazareth」Eagle Rock，2003

「The Very Best Of」Metro Music，2006

Neil Diamond

Yr.	song title	Rk.	peak	date	remark
70	Cracklin' Rosie ▲	17	**1**	1010	額列/推薦
71	I am...I said	91	4	05	
72	Song sung blue •	26	**1**	0701	推薦
74	Longfellow serenade	>100	5	1123	
78	Desirée	>100	16	01	推薦
79	Forever in blue jeans	>120	20		額列/推薦
80	September morn'	90	17	03	
81	Love on the rocks	26	2(3)	01	額列/推薦

資深歌手是否經得起時間考驗，「堅持」很重要。安徒生寓言故事裡的「醜小鴨」若深信自己是天鵝時，無論走到哪兒都是天鵝！

極具才華的尼爾戴蒙，創作、唱歌兩相宜，從60至80三個年代，近百首上榜歌曲與他有關。根據統計，到2001年為止唱片銷售量全球已超過一億一千萬張，高居告示牌雜誌成人抒情榜最受歡迎藝人團體第三名。戴蒙富有磁性的低沉嗓音不知迷死多少熟女粉絲，現今年過花甲，演唱會依然保有票房。

猶太後裔Neil Leslie Diamond（b. 1941）出生於紐約布魯克林。雖然從小對音樂有興趣，但家族成員均無音樂相關背景（父親原是職業軍人，退役返回家鄉開雜貨店），所以戴蒙直到16歲參加夏令營才算真正接受音樂的基本訓練。暑假結束，他開始拿起吉他練習作曲填詞，逐漸有所心得。59年，拿獎學金進入紐約大學，但三年後決定放棄「醫科先修班」的學位（與一般人想要當醫生的夢想不同），進入唱片界做他認為意義非凡的事。剛開始是在一家專門提供歌曲的音樂出版公司上班，薪水少得可憐，為了生活，除了縮衣節食外有機會也要兼差唱歌。64年，因唱歌結識的友人把他介紹給Atlantic公司，總裁Jerry Wexler替新成立的子公司Bang Records簽下戴蒙。在Bang唱片公司不到四年期間，發行三張個人專輯，十多首入榜單曲之成績有好有壞。真正成名是靠別人唱紅（選用或翻唱）他的創作，如**The boat that I row**（Lulu）、**Kentucky woman**（Deep Purple）、以及The Monkees（美國音樂圈為了抵擋披頭四入侵所「製造」出來的樂團）66年7週冠軍曲**I'm a believer**等。

　　為了一首歌**Shilo**之發行問題而與Bang鬧翻，68年跳槽至MCA子公司Uni唱片，戴蒙也從紐約搬到西岸加州，這段經歷對他往後的創作有重大影響。69年，先以兩首帶有福音風格的Top 10單曲**Sweet Caroline**、**Holly Holy**轟動歌壇，接下來，出自四星評價專輯「Tap Root Manuscript」的單曲**Cracklin' Rosie**和72年**Song sung blue**分別勇奪兩座個人熱門榜冠軍。仔細研究戴蒙早期的作品，經常出現人名，如上述三首歌的Caroline、Holly、Rosie。不過**Cracklin'**曲雖有女子名Rosie，但故事卻與印地安人的習俗和酒有關。戴蒙討論酒的歌也不少，例如68年**Red red wine**，二十年後被來自英國的UB40樂團翻唱成冠軍（早在83年即拿到英國榜#1）。

　　70年代初期，戴蒙為了擠入偶像巨星之林，不僅在服裝造型上有所改變，連曲風也從鄉村、福音歌謠轉成搖滾和抒情。73年，全美最大的Columbia唱片公司以500萬美金天價進行挖角，MCA雖沒跟著起舞，但也不得不砸下重金穩住旗下紅牌艾爾頓強。兩大公司的豪賭，到底誰佔優勢？事後看來似乎是MCA贏了。同年，文學名著「天地一沙鷗」拍成電影，雖然評價不好票房也差，但由戴蒙負責全部配樂及插曲的原聲帶卻賣得很好，這讓Columbia吃下一顆定心丸。不過，戴蒙在衡量歌手是否「暢銷」的排行榜成績上卻沒有突出成就，若非陰錯陽差與芭芭拉史翠珊（見前文介紹）重錄**You don't bring me flowers**（最後一首冠軍曲），不知公司高層的臉色會有多綠！隨著唱片市場魅力每況愈下，巨星尼爾戴蒙苦思對策。適逢好萊塢老片The Jazz Singer重拍電影「吾父吾愛吾子」找他飾演男主角，但並不是每個人都能「唱而優則演」，票房不好是可預見的。值得慶幸，原聲帶熱銷600萬張以及三首電影插曲**Love on the rocks**、**Hello again**、**America**都打進熱門榜Top 10，為他在70年代的歌唱成就劃下完美句點。

集律成譜

- 完整精選輯「The Essential Neil Diamond」
 Sony，2001。右圖。
 雙CD，橫跨四個年代38首好歌，有多首曲目
 是Live版，值得收藏。

Neil Sedaka , Neil & Dara Sedaka

Yr.	song title		Rk.	peak	date	remark
75	Laughter in the rain		8	**1**	0201	推薦
75	*Bad blood •*		*93*	*1(3)*	*1011-1025*	
76	Breakin' up is hard to do		91	8	重新發行抒情版 推薦62年版	
80	Should've never let you go	Neil & Dara	76	19	06	

一般西洋老歌迷，很難將尼爾西達卡尖細高亢唱腔及數首「芭樂歌」與他的斯文外表和古典音樂背景聯想在一起。此外，他可是跨年代浴火重生之代表性歌手。

「地靈人傑」這句話用在紐約市布魯克林區真是太傳神了！美國樂壇不少鼎鼎大名的傳奇歌手誕生於此。Neil Sedaka（b. 1939）有土耳其和波蘭血統，父親是紐約「惡名昭彰」的計程車司機。小二時，老師在「家庭聯絡簿」上寫著：「貴公子有極佳的音樂資質，可以好好栽培。」於是，母親把到百貨公司打工半年所賺的錢買了一台二手豎形鋼琴給他。講到練琴，沒有什麼問題，但他的歌聲和他斯文中性的外表一樣，經常被同學恥笑是「娘娘腔」，只好埋首於音符堆裡。

古典鋼琴愈彈愈有心得，獲選至茱莉亞音樂學院資優兒童假日班受訓。13歲那年，鄰家有位大嬸希望西達卡能夠與她的16歲兒子Howard Greenfield一起寫歌。起初他們覺得這個建議很荒謬，但沒想到一搭檔就超過二十年。真正讓西達卡對流行音樂感到興趣是就讀林肯高中時。在一次才藝晚會上演唱他們倆所嘗試的搖滾歌曲 **Mr. Moon**，全校轟動，立刻扭轉了娘娘腔形象並成為同學們心目中的大英雄。後來還組了一個樂團The Tokens，四處表演。高中即將畢業，古典鋼琴大師亞瑟魯賓斯坦推薦他正式進入茱莉亞音樂學院深造，此時西達卡面臨人生重大抉擇─古典或流行音樂？1958年，當紅女歌手Connie Francis將他的 **Stupid cupid** 唱成熱門榜 #14時，替他作了決定，西達卡不僅要持續作曲也想當歌手。

1959年，在RCA旗下發行首張專輯，首支自唱單曲 **The diary** 巧合地也獲得 #14，讓西達卡一戰成名。接下來三年，另外有7首Top 40（如59年 #9 **Oh! Carol**、60年 #4 **Calendar girl** 等）和一首雙週冠軍曲 **Breaking up is hard to do**（輕快版）廣為流傳，他也成為「布爾大樓之音」最知名的創作歌手。當時有首歌 **One way ticket** 並未發行單曲，完全靠口碑及電台放送而享譽國際，台灣超

「The Definitive Collection」Razor & Tie，2007

「…The Best Of…74-80」V.F.，1994

過40歲以上之西洋歌迷大概很少人沒聽過這首直譯為「單程車票」的芭樂歌。

　　講到**Oh! Carol**，我們來聊聊八卦。小西達卡三歲的鄰家女孩Carol Klein（即是才女歌手卡蘿金，見前文介紹）是他高中時初戀女友，而且在他的生命中非常重要。有句話說：「一旦熱戀，每個人都像藝術家。但藝術家真正的成功，卻要靠失戀！」大家可能只知道**Oh! Carol**是為她而寫（因為互相「嗆」明了），其實西達卡和金交往過程所寫的歌（Greenfield 或許有幫忙）多少都與她有關，像是熱戀中的**Next door to an angel**、失戀後的**Oh! Carol**、**One**曲和**Breaking**曲等。至於他們為何會分手，我懷疑是金甩了他，因為推敲這些歌曲創作或發行年份（59年，西達卡已畢業多年；金到皇后大學讀書，後來認識第一任丈夫Gerry Goffin）及歌詞內容可看出端倪。從「哦！卡蘿，我是個傻瓜，達伶我愛你，但妳對我如此殘酷。妳傷害我也讓我哭，但妳若離我而去，我將活不下去…」這樣的詞句，就不難想像後來會有「搭上通往憂鬱的單程車」及「難分難捨」那樣的歌，即便西達卡在62年之前就已結婚。**Oh! Carol**上市後，金立即也寫了一首answer song「回應歌曲」**Oh Neil**，由於她當時尚未成名，無法得知**Oh Neil**在唱什麼？我猜歌詞內容或許與「兵變名曲」**Dear John letter**相似。我很佩服西達卡所寫的**One way ticket**和**Breaking up is hard to do**，把哀傷詞意隱藏在輕快旋律下，大家隨著節拍來上一段當時流行的「阿go-go」、雞舞或馬舞，管他唱些什麼！

　　1964年2月，當披頭四**I want to hold your hand**「登陸」成功拿到首次冠軍後，許多早期的偶像歌手紛紛不支倒地，老美只能期望像The Monkees或Beach Boys這樣的搖滾樂團來扳回顏面。雖然西達卡的風光歲月暫告一段落，但

與 Greenfield 之聯手創作卻沒停歇，也持續有人唱紅他們的歌。71年，嘗試以新專輯來復出，但市場反應不佳，兩人心灰意冷，決定結束近二十年的合作關係。

在最低潮的時候，經紀人介紹一位填詞高手 Phil Cody 與西達卡搭檔，並建議他到英國看看有無機會。開演唱會打知名度，在草莓錄音室與 10 cc 樂團（見前文介紹）的前身 Hotlegs 合作兩張新專輯，英國人都不吝嗇給與掌聲。忙得不可開交之餘對美國市場仍不死心，回國錄製一些新歌（包括與 Cody 合寫的 **Laughter in the rain**，與 Greenfield 合作的 **Love will keep us together**）並請知名樂手助陣，但沒有唱片公司願意發行。74年，艾爾頓強將西達卡網羅到自己的 Rocket 唱片旗下，並動用關係向 MCA 施壓，讓西達卡的新唱片能在美國上市。他們擷取前兩張專輯的部分歌曲及新作，推出專輯「Sedaka's Back」，其中主打歌就是在英國早已成名的 **Laughter in the rain**。結果終於如願以償，闊別13年再度問鼎冠軍寶座。同年，卡本特兄妹翻唱他的 **Solitaire**「單人棋局」打進 Top 20，而「船長夫婦」更把專輯裡的 **Love** 曲唱成年終總冠軍（見前文介紹）。接下來，推出「The Hungry Years」專輯，艾爾頓強親自為他唱和聲的搖滾曲 **Bad blood** 又勇奪冠軍，而重新詮釋的 **Breakin'** 曲再次進入 Top 10。不過，從帶有爵士風味的慢板 **Breakin'** 曲可發現他已經老了，當年那些源自 doo-wop 的搖滾經典語句「comma, comma, down-doo-be-doo-down-down…」已不復見。

至此，西達卡的東山再起算是成功，但歲月不饒人，流行音樂市場已是年輕人的天下。80年，在與女兒 Dara 合唱 **Should've never let you go**（兩人的聲音都很高，分不清楚那句是由誰所唱？）的歌聲中漸漸落幕。

集律成譜

- 「Neil Sedaka The Definitive Collection」Razor & Tie，2007。
 喜歡尼爾西達卡的朋友，建議您圖示兩張精選輯要一起收藏。研究曲目可發現這兩張CD的22、20首代表作各有千秋，均具特色，值得細細品味。

〔弦外之聲〕
坐落紐約市百老匯街 1619 號的 Brill Building「布爾大樓」，建於 1930 年，由布爾兄弟擁有。因為租給許多樂曲出版社或唱片公司當辦公室（後來還有一棟 1650 號的大樓也是），所以出自這兩棟大樓之出版社（詞曲作者所寫）或唱片公司（唱片發行）的歌曲，概稱為 The Brill Building Sound「布爾大樓之音」。

Neil Young

Yr.	song title		Rk.	peak	date	remark
72	Heart of gold •	500大#297	17	**1**	0318	強力推薦

能在民謠（主流）和重金屬（另類）兩大搖滾領域穿梭自如，見證接連不斷之世代交替，名人堂傳奇創作歌手尼爾楊的確是熱情又執著的「搖滾老兵」。

我們可以從搖滾樂史上最神秘也最令人讚嘆的歌手Neil Percival Young（b. 1945，多倫多）身上，發現一種以音樂載道的高貴情操及源源不絕的創作慾望。在其漫長歌唱生涯中不斷求新求變且勇於面對實驗失敗，所以人稱他為加拿大的巴布迪倫。既然與迪倫齊名，難免被人拿來比較。同樣發跡於民歌，擅長吹口琴和彈吉他（均曾研創獨特的吉他彈奏技巧），比迪倫好一點的「破鑼」嗓音（帶鼻音的男中高音）加上所譜之曲調旋律性豐富，讓人較易接受尼爾楊的作品。同樣不輕易向商業流行低頭，著重整體專輯創作而少有打歌單曲。同樣細心觀察西方社會生活和文化的變遷，藉由音樂提出質疑與反省。楊所寫的詞雖真摯感人但被評為文學性不足且較灰暗，比不上迪倫及另一位加拿大民謠詩人Leonard Cohen。不過，「歌而優則導」，他比迪倫多了一項批判和記錄社會的工具—電影鏡頭。

楊從高中時期便組團玩音樂，畢業後回到多倫多，認識Stephen Stills等人，一起在民歌俱樂部唱歌。66年，楊和貝士手Bruce Palmer來到加州尋求進一步發展，與Stills喜重逢，共組Buffalo Springfield，以融合民謠、鄉村及搖滾的新西岸曲風震驚了樂壇。分析他們迅速走紅的原因在於楊主導創作和演唱，以及五個人均有雄霸一方的音樂實力。但如同利刃有兩面，團員間經常意見相左導致楊在68年中求去，而Stills接連離開，樂團正式解散。

「兄弟登山各自努力」，就在69年楊的頭兩張專輯獲得媒體及電台DJ一致好評時，Stills所組的Crosby, Stills & Nash（簡稱CSN，見前文介紹）也大放異彩。CSN為了使曲風有更強的搖滾節奏，由Stills出面邀請老友協助。四人在胡士托音樂季之完美演出，聯名（CSN & Young）發行的兩張冠軍專輯「Déjà Vu」、「Four Way Street」，讓這個超級三重唱團增添更精彩的一頁。楊與CSN之合作關係其實很鬆散，遠不及和他的幕後樂團 Crazy Horse來得密切。70年代，楊的九張專輯

百大搖滾經典「Tonight's The Night」，1975

「Greatest Hits」Reprise/Wea，2004

和大部份歌曲都是對戰爭、民運、政治或社會議題提出強烈批判，而「瘋馬」樂團在音樂上則貢獻良多。當樂團吉他手死於藥物濫用後，楊以極度沮喪之心情完成百大經典「Tonight's The Night」，這是一張探討搖滾樂與毒品關係的「輓歌式」概念專輯。早於71年底，楊在演唱會上就唱過 **Heart of gold**（YouTube網站有珍貴影片），72年才發行的單曲（在納許維爾所錄版本有琳達朗絲黛和詹姆士泰勒幫忙唱和聲）與專輯「Harvest」都拿下冠軍，是他唯一次的「名利雙收」。不過，楊懇求Reprise唱片公司及製作人，盡量「下不為例」，因為他看到許多歌手為了追求暢銷單曲而將音樂才華和唱片的藝術性消磨殆盡。

　　至今，尼爾楊仍持續找尋十足真「金」搖滾的「心」靈，永遠不會 fade away。

集律成譜

- 百大搖滾經典專輯「Tonight's The Night」Reprise/Wea，1990。
- 「Neil Young Greatest Hits」Reprise/Wea，2004。
　尼爾楊的精選輯用greatest hits「最佳單曲」來命名非常不恰當。三十多年來他的歌很少發行單曲，既使有，不是打不進熱門榜就是後段班名次。我可以體會唱片公司企劃的難處，從四十多張唱片中「精選」出一碟CD所能容納的17首歌曲是件大工程！幸好，我個人比較偏愛的70年代民謠或搖滾佳作佔了一半以上，如收錄於「After The Gold Rush」的專輯同名曲和 **Only love can break your heart**（70年#33）；專輯「Harvest」裡的 **Old man**（72年#31）；**Like a hurricane**、**Hey hey, my my**（79年#79）等，遺珠之憾是74年專輯「On The Beach」的 **Walk on**。

Nick Gilder

Yr.	song title	Rk.	peak	date	remark
78	Hot child in the city ▲	22	*1*	1028	推薦

只透過 **Hot child in the city** 歌聲和唱片封面肖像來認識英國創作歌手尼克吉爾德，曾讓年少的我搞不清楚「他」到底是男是女？

我猜 Nick Gilder（b. 1951，英國倫敦）可能是佛洛伊德的信徒，因為他曾向媒體坦承對 sex 非常感興趣，也認為世間所有事物均脫離不了「性」。據吉爾德表示，他想藉由 78 年白金名曲 **Hot child in the city**（與 McCulloch 合寫）裡通俗流行的歌詞，來告誡在市區遊蕩的少女們（hot child）不要沉迷於「性遊戲」而不自知。這首歌這麼負有神聖的警世意圖？還真是「黑矸仔盛豆油」！

十歲那年，吉爾德全家搬到溫哥華，上大學後與吉他手 James McCulloch 組了一個樂團。師法大衛鮑伊，以華麗搖滾風格及 76 年加國冠軍曲 **Roxy roller** 走紅於北美，後來因團員意見不合而拆夥。吉爾德和 McCulloch 來到洛杉磯尋求發展，Chrysalis 唱片公司看上他們倆的 power pop 實力。78 年，英籍製作人 Mike Chapman 為他打理的 **Hot** 曲（出自第二張專輯），接在同樣是由 Chapman 製作的 **Kiss you all over** 之後奪冠（美國排行榜史最長攻頂紀錄—20 週），讓 Chapman 聲名大噪，風光了好一陣子。80 年代以後，吉爾德仍活躍於美國演藝圈，多位知名歌手如貝蒂米德勒、喬卡克唱過他的作品。他的歌、他的人經常出現於大小螢幕，例如曾參與電視影集「慾望城市」演出。

78 年專輯「City Nights」EMI Int'l，2003

「The Best Of」Razor & Tie，2001

Nicolette Larson

Yr.	song title	Rk.	peak	date	remark
79	Lotta love	41	8	02	推薦

多年來西洋樂壇有不少人提早離開花花世界，至於死亡的原因、活了幾歲才算英年早逝、是不是才子才女等，大家喜歡討論。一曲歌手妮可蕾拉森即是個例子。

　　Nicolette Larson（b. 1952，蒙大拿州；d. 1997）的歌聲優美柔細，在70年代初期已是西岸錄音室「樂師和聲圈」炙手可熱的人物，各種不同領域之藝人團體在灌錄唱片時爭相禮聘她為 backing vocal「合音天使」甚至第二主唱。如果時間「喬」得攏，大型巡迴演唱會她也可以幫忙。找妮可蕾拉森合作過的藝人團體不勝枚舉，例如鄉村流行歌手琳達朗絲黛、威利尼爾森、吉米巴菲特；搖滾歌手尼爾楊、邁可麥當勞、克里斯多佛克羅斯；搖滾樂團 The Dirt Band、Beach Boys、The Doobie Brothers 等。正式列名演唱之單曲唱片，早期有 Nitty Gritty Dirt Band 的 **Make a little magic**、尼爾楊的 **Four strong winds** 以及後期 Van Halen 的 **Could this be magic?**。78年，在尼爾楊鼓勵下站到台前，初登板專輯「Nicolette」評價不差。透過典型加洲流行搖滾管弦編曲及精彩搖滾唱腔，讓楊的舊作 **Lotta love** 頓時多了些愉悅和現代感，單曲順利打入熱門榜 Top 10。

　　80、90年代，拉森除了繼續唱歌發片也跨足大螢幕，像是曾在88年阿諾的電影 Twins「龍兄鼠弟」裡客串一角。97年病逝於洛杉磯，只享年45歲。拉森與克莉絲朵蓋爾（見前文介紹）是兩位70、80年代美國歌壇以長秀髮聞名的女星。

專輯「Nicolette」Wounded Bird Rds.，2005

「The Very Best Of」Rhino/Wea，1999

Nilsson (Harry Nilsson)

Yr.	song title	Rk.	peak	date	remark
72	Without you •	4	**1(4)**	0219-0311	強力推薦
72	Coconut	66	8	04	

年少時被 **Without you** 的動人旋律和高亢奇特唱聲所吸引，進一步接觸才知道演唱者 Nilsson 原來是位才華洋溢、作品不媚俗、行事獨特的「大鬍子」歌手。

Harry Edward Nilsson III（b. 1941；d. 1994）雖生為「紐約客」，卻不尖酸刻薄、冷漠現實，從他的歌曲中我們看到浪漫綺想和天真詩意。父親在哈瑞三歲時拋妻棄子，後來全家遷居加州。藝術學校畢業後以兼差方式在唱片圈打工，幫人寫歌及唱試聽帶。66年，在 Tower 公司旗下用尼爾森之名推出專輯及單曲，與多數創作歌手早期的星路歷程一樣，寫給別人唱的歌要比自唱曲來得紅。

1967年，轉到 RCA 公司所發行的首張專輯裡翻唱兩首披頭四的歌，約翰藍儂聽到後盛讚尼爾森是他最欣賞的美國歌手，也經常替尼爾森背書。68年，第二張專輯有一首由 Fred Neil 所作的 **Everybody's talkin'**，該曲被金獎名片 Midnight Cowboy「午夜牛郎」相中。雖然製片最後選擇 Neil 的自唱版作為主題曲，但隨著電影賣座，重新發行之單曲終於打進 Top 10。接下來兩年所推出的數張專輯評價都很高，但他那獨特的作曲風格卻不太能投合市場口味。71年底，錄製新專輯時無意間聽到由 Badfinger 譜寫演唱的 **Without you**（收錄於68年專輯「No Dice」，並未發行單曲），與製作人 Richard Perry 商量後認為會是一首暢銷曲。果然，經尼爾森重新詮釋後不僅問鼎四週冠軍，也成為擁有一流歌唱實力的人（如空中補給樂團）都想挑戰的經典。有了爆紅曲後也沒什麼改變，依然像個隱士般默默玩自己的音樂。94年，當瑪麗亞凱莉賣弄翻唱 **Without you** 成季軍時、尼爾森事隔18年的新專輯錄完後，卻因病辭世，悄悄地，沒有太多報導！

集律成譜

• 精選輯「Legendary」BMG，2004。右圖。

Odyssey

Yr.	song title	Rk.	peak	date	remark
78	Native New Yorker	91	21	02	強力推薦

在美國名不見經傳的Odyssey合唱團會出現於本書中，是因為我個人偏愛旋律輕快動聽又有豐富熱鬧管弦樂編曲的「加勒比海式」迪斯可音樂。

綜觀搖滾紀元音樂史，disco歌曲（或舞曲）就像夏日午後雷雨般來得快去得也快，因此少有人會仔細探討這類非主流音樂的風格差異。依我多年觀察，無論是歌手或團體所呈現的disco，基本上可分為三類：一是著重旋律和編樂（用比較有藝術感之管弦樂來掩飾庸俗本質？）的歐式或加勒比海式disco；其二是加重搖滾節拍與低音節奏（出自搖滾樂），完全是為跳舞而生的綜合式disco；第三為強調演唱者唱功（源自黑人靈魂或R&B）之美式disco，有令人想「搖擺」但不一定適合迪斯可舞步的歌曲。

從英屬維京群島移民至紐約的姐妹花Louise（b. 1943）和Lillian（b. 1945）Lopez，擁有不錯的音樂天賦。77年，菲律賓男歌手Tony Reynolds加入她們，成立Odyssey樂團。與RCA唱片公司簽約，於年底發行首張舞曲專輯，主打歌**Native New Yorker**獲得Top 30（R&B榜#6、舞曲榜#3）。不知什麼原因，沒多久Reynolds離團，由美籍黑人William "Bill" McEachern頂替。78年後陸續推出歌曲的成績就不如初登板來得好，勉強在R&B或舞曲榜上看到她們的名字。「道地紐約人」柔順的加勒比海disco反而在英國較受歡迎，六年來共有5首Top 10單曲（包括一首冠軍）。Odyssey「奧德賽」是古希臘哲人荷馬所寫的史詩篇名，後來odyssey這個字有「長期流浪、冒險旅行」的意思。許多商品（如休旅車、高爾夫球具…等）或公司行號很喜歡以Odyssey命名，但常被我們戲稱為台語唸法的「挖豬屎」。

集律成譜

- 精選輯「Native New Yorker」Collectables，1994。右圖。

Ohio Players

Yr.	song title	Rk.	peak	date	remark
73	Funky worm	84	15		
75	Fire	30	**1**	0208	推薦
76	Love rollercoaster	30	**1**	0131	推薦
76	Who'd she coo?	86	18		

近百年，美國黑人音樂從爵士到嘻哈，放克是承先啟後的中繼站。Ohio Players之曲風（演奏技巧、呆板節奏和怪腔怪調）是一般人「聽」不太懂的 pure funk。

一群俄亥俄州 Dayton 市的年輕黑人樂手於 59 年創設 Ohio Untouchables，初期屬於幕後或錄音室樂團。長年來，團員流動頻繁加上苦無出唱片的機會，大家於69年「鳥獸散」。第一代團員 "Satch" Satchell 和 "Rock" Jones 心有不甘，找回二代主唱 "Sugarfoot" Bonner 及另外四名好手重組新樂團 Ohio Players。

再次出發，獲得不錯的迴響，只是唱片公司換來換去，從東岸到西岸，甚至去鄉村音樂重鎮納許維爾錄唱片。74年，落腳 Mercury 公司，連續兩年冠軍 **Fire**、**Love rollercoaster** 和多首 Top 40（R&B榜 Top 10）單曲，終於使他們成為繼 Sly & The Family Stone 後美國最頂尖的放克樂團。在 Satchell 的領導下，他們還是最「民主」的樂團，任何一段旋律、一句歌詞、樂器 solo 都予以尊重，組成大家都能接受的作品。另外，Satchell 為了避免樂團成為「錄音機器人」，因此74年後在錄製唱片時，只準備一些基本材料和准許一位錄音師入場，其他就憑團員自由發揮。著重演奏技巧與節拍，讓 Bonner 的好歌喉無用武之地，但 **Skin tight**、**Sweet sticky thing** 則是兩首少見的動聽 R&B 歌謠。

由於唱片封面大多是裸女或帶有性暗示，加上謠傳他們「性變態」以及涉嫌暴力槍殺事件，引起很大爭議。他們沒有多作回應，因為問號愈多唱片愈好賣。雖然如此，他們還算是有音樂使命感的藝人，經常透過贊助或義演來回饋鄉里。

集律成譜

• 「The Best Of」Island，2000。右圖。

The O'Jays

Yr.	song title	Rk.	peak	date	remark
72	Back stabbers •	35	3	09	強力推薦
73	Love train •	32	**1**	0324	推薦
74	Put your hands together	68	10	02	
74	For the love of money •	75	9		推薦
76	I love music (part 1) •	52	5(2)	0124-0131	強力推薦
78	Used to be my girl •	42	4		強力推薦

黑人流行音樂的「雙城」大戰,「費城之聲」似乎不敵「摩城之音」。The O'Jays 是費城唯一可以力挽狂瀾的 Ace,就像「台灣之光」王建民在洋基隊的地位一樣。

The O'Jays 也是一個成軍多年的老牌黑人合唱團,每個階段團員人數有所不同。70年代加盟 PIR「費城國際唱片」的三人組合,成就最高,也備受樂迷懷念。2004、2005年相繼被引荐進入「合唱團名人堂」和「搖滾名人堂」。

俄亥俄州 Canton 市有兩名學生 Eddie Levert(b. 1942)、Walter Williams(b. 1942)從小就是同窗好友,58年他們組了一個福音二重唱,後來,三位夥伴 Bill Isles、Bobby Massey、William Powell 加入他們,以 The Triumphs 之名向歌壇叩關。到了61年,與 King 唱片公司簽約,易名為 The Mascots。跟一般黑人團體一樣走 doo-wop 路線,這段期間曾灌錄過4首歌曲,但沒有引起大家的注意。不過,克里夫蘭有位資深 DJ Eddie O'Jay 卻很賞識他們,不僅帶著他們四處演唱,還介紹給底特律名製作人 Don Davis 認識。為了感念這名 DJ 的協助,從此把團名改成 The O'Jays。63年,另一位貴人 B.H. Barnum 把樂團介紹給洛杉磯的 Imperial 唱片公司,Barnum 除了指導他們唱歌、擔任製作人、安排與天王納京高一起表演外,還教他們在唱片界打滾所必須知道的「枚角」。奮鬥多年,終於在65年發行了首張專輯以及前後共有4首單曲打進熱門榜。

「天將降大任於斯人也必先勞其筋骨苦其心志」,66年後,他們的坎坷星路才正要開始。先是 Isles 離團、Imperial 解約,回到克里夫蘭後雖還有機會繼續灌唱片,但有些公司(如 Bell Records)所提出的條件差到讓他們想退出歌壇。適逢 Gamble & Huff(簡稱 G&H)這兩位雄才大略的詞曲作家、製作人正欲「逐鹿中

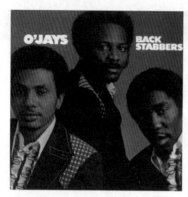
專輯「Back Stabbers」Sony，1996

「The Essential O'Jays」Sony，2005

原」，於是把他們網羅到剛創建的Neptune唱片公司。不過，老天對他們的考驗並未結束。就在69年發行樂團第六張專輯「The O'Jays In Philadelphia」和以**One night affair**為首的三支進榜單曲時，G&H因故結束Neptune公司，他們只好又回到俄亥俄州。此時，Massey轉行當唱片製作，留下三人期待再出發。

71年，Motown唱片和「叛徒」H-D-H三人組（見黛安娜蘿絲介紹）所設的新公司對他們都很有興趣。但當Levert得知G&H要重建PIR時，二話不說，報答當年知遇之恩，跟G&H一起打天下。在G&H依他們的歌聲特質所量身打造一系列流行靈魂歌曲之下，The O'Jays終於發光發熱。72年，PIR時代首張也是最重要的Top 10專輯「Back Stabbers」問世，除了主打歌**Back stabbers**拿到第三名（成軍十多年第一支Top 40）外，B面最後一首「墊檔」歌**Love train**竟然也能順勢問鼎寶座（唯一首熱門榜冠軍）。接下來五年，The O'Jays以**For the love of money**、**I love music**等多首單曲，成為費城之聲的王牌金唱片、暢銷曲「製造機」。可惜，不幸的打擊又降臨，77年Powell因癌症病逝，遺缺由Little Anthony & The Imperials的老團員Sammy Strain遞補。在最後一首78年Top 5 **Used to be my girl**歌聲中，逐漸走進歷史。慶幸，樂團後來有傳下「衣缽」，Levert的兒子Gerald和Sean組了一個R&B三重唱名為LeVert，在90年代前後還很紅。

〔弦外之聲〕

美國房地產大亨唐納川普所製作的真人實境電視秀The Apprentice「誰是接班人」，引用 **For the love of money** 作為主題曲。

Olivia Newton-John

Yr.	song title		Rk.	peak	date	remark
71	If not for you		>120	25	AC榜冠軍	額列/推薦
74	Let me be there •		27	6	02	
74	If you love me (let me know) •		32	5	0629	
74	*I honestly love you* •		*97*	*1(2)*	*1005-1012*	推薦
75	Have you never been mellow? •		36	**1**	0308	強力推薦
75	Please Mr. Please •		49	3(2)	0809	
78	You're the one that I want ▲ with Travolta		13	**1**	0610	強力推薦
78	Hopelessly devoted to you		35	3(2)	0930	推薦
78	Summer night •	with John Travolta	69	5	0930	推薦
79	A little more love •		17	3(2)	02	強力推薦
80	Magic •		3	**1(4)**	0802-0823	推薦
80	*Xanadu*	and ELO	*>100*	*8*	*1011*	推薦
81	Suddenly	with Cliff Richard	91	20	01	額列/推薦
82	**Physical** ▲		**1**	**1(10)**	**81/1121-820123**	額列/推薦

隨 著潮流調整歌唱風格有時「說易行難」，奧莉維亞紐頓強從鄉村玉女出發，轉型到抒情偶像甚至性感流行天后都很順利，憑藉是天生優嗓和後天唱功。

　　70、80年代曾經紅透半邊天，數十首暢銷曲長期盤據排行榜，受到各國多座流行音樂獎項肯定的Olivia Newton-John，不僅是少數澳洲、大英帝國授勳爵位（Order of the British Empire）的傑出女歌手，半退休時亦設立基金會，積極為抗癌、野生動物及環保議題奔走，令人尊敬。本書即將完成之際，2007年4月底將在台北小巨蛋開唱，這是她亞洲巡演的一站。首度來台灣，我們歡迎又期待！

　　Olivia（小名Livvy）1948年出生於英國劍橋的書香門第。外公Max Born是猶太裔物理學家，二次大戰時為躲避希特勒的殘害遷往英國，後來與愛因斯坦交好並獲得過諾貝爾獎。父親則是一位德文教授，54年，奧莉維亞的父親受邀到澳洲教書而全家移居墨爾本。10歲時父母離異，沒有繼承老爸衣缽往文學界發展，母親鼓勵她朝自己喜愛（唱歌）的道路走去。唸中學時就組過女子合唱團也曾上電視節目表演。當年澳洲演藝圈經常舉辦各種歌唱或才藝競賽，很有趣，首獎大多是招待到

《左圖》75年專輯「Have You Never Been Mellow」Mushroom Records，1995。
《右圖》78年單曲 **You're the one that I want** 唱片封面。引用電影「火爆浪子」劇照。

「先進」的英美國家旅遊（另一位澳洲知名女歌手<u>海倫瑞迪</u>也曾因此到紐約一遊，詳見前文）。16歲那年，<u>紐頓強</u>比賽拿第一，終於有機會前往印象模糊的「祖國」開開眼界。返回墨爾本後，因參加一個名為「Go Show」的電視節目演出而認識了終生好友 Pat Carroll 和 John Farrar（兩人後來結為夫妻）。高中畢業，再度來到倫敦，剛開始因為思念澳洲男友（曾一起演過戲）而有些不適應，直到 Carroll 也去英國，兩人共組二重唱四處表演時才漸漸習慣。沒多久，Carroll 因簽證到期必須返回澳洲，留下<u>紐頓強</u>一人獨自奮鬥。

早期職業之路有兩位「伯樂」。一是「英國貓王」<u>克里夫李察</u>賞識<u>紐頓強</u>的歌喉和甜美外貌，經常邀約上節目並安排一起巡迴演出及合錄唱片，這對拓展她在英國及歐洲地區的名氣有很大幫助。另一位則是美國製作人 Don Kirshner（The Monkees 樂團之「推手」），他為<u>紐頓強</u>搭起日後進軍美國市場的橋樑。

隨著歲月增長，澳洲好友 Farrar 也成為傑出的音樂製作和詞曲作者，<u>紐頓強</u>要出唱片，由 Farrar 幫她寫歌及擔任製作人是不二之選，而且一合作就是三十年。Farrar 對<u>紐頓強</u>歌藝之掌握非常有心得，叱吒歌壇二十年，兩度成功轉型，Farrar 功不可沒。71年，Farrar 與 Bruce Welch（<u>克里夫李察</u>幕後樂團 The Shadows 團員）聯手為她製作、翻唱巴布迪倫的歌曲 **If not for you**，生涯首支入榜單曲（英國 #7），在美國小試身手的成績也不賴，3週 AC Chart「成人抒情榜」冠軍和熱門榜 #25。接下來兩年，持續以鄉村風味的歌如 **Banks of the Ohio**、**What is life** 和翻唱鄉村天王<u>約翰丹佛</u>的名曲 **Take me home, country roads** 見榜於英

美兩地，老美終於認識這位英籍澳洲鄉村玉女。

　　1973年底，在美國正式發行第一張專輯「Let Me Be There」。同名主打單曲原帶有pop風味，但Farrar在錄好後添加能代表鄉村音樂的樂器配聲及男性合音，獲得鄉村電台DJ的大力放送，同時打進熱門和鄉村榜Top 10。**Let me be there**不僅是紐頓強在美國第一張金唱片，也為她開啟了經常拿獎的豐功偉業。於74年奪下葛萊美「年度最佳鄉村女歌手」的得獎感言中她提到：「這或許是首次有英國人從納許維爾手上獲得鄉村音樂獎項。」這段話引起「納許維爾人」的不爽，但也是一種「肯定」吧！74年只有一件憾事，她代表英國參加「歐洲電視歌唱大賽」，敗給了瑞典的ABBA合唱團（見前文介紹）。

　　Jeff Barry是名作曲高手，曾為各種不同類型藝人團體如Manfred Mann、The Archies寫過冠軍曲。當他替MCA旗下的澳洲歌手Peter Allen製作個人首張專輯時，檢視全部歌曲認為沒有一首具「暢銷相」，於是兩人合作再寫了特別適合男聲發揮的歌**I honestly love you**。當時，紐頓強在MCA的第三張專輯「If You Love Me, Let Me Know」和單曲**If you love me**獲得很好成績後（首張冠軍專輯，AC和鄉村榜雙亞軍、熱門榜Top 5），Farrar乘勝追擊籌備下一張專輯。Farrar在公司聽到**I honestly love you**的demo帶，立刻交給紐頓強並詢問其意願，她欣然同意灌錄。幾經商量，兩位作者同意割愛，但Farrar沒想到唱片公司竟然不支持發行單曲。幸好眾家電台DJ對紐頓強改唱沒有鄉村味的抒情歌感到新鮮，強力推薦、一播再播，迫使MCA讓單曲唱片上市。74年10月，**I**曲不負眾望成為紐頓強首支熱門榜冠軍單曲金唱片（AC榜冠軍，連鄉村榜也有#6）。隔年初，她在葛萊美頒獎典禮上捧回「年度最佳唱片」和「年度最佳流行女歌手」兩項大獎，美國鄉村音樂協會也把「年度最佳鄉村女歌手」的榮耀留給她。說起來有些諷刺，當初特地為「男聲」所寫的歌由女生唱成冠軍，而多年後Peter Allen自己重唱的成績則是慘不忍睹。繼深情感人的**I honestly love you**後，由Farrar操刀之「變身」計畫正悄悄展開。有人認為是遭到納許維爾的抵制而被迫改變，但從75至77年下列多首AC榜冠軍抒情曲來看，即使毫無鄉村味也能打進鄉村榜Top 20，可見她在鄉村樂迷心中還是有一點份量。例如**Have you never been mellow?**（Farrar創作；熱門和AC榜雙料冠軍，同名專輯冠軍）、**Something better to do**、**Please Mr. Pleas**e（與男朋友分手後自創的傷心情歌）、**Come on over**、**Don't stop believin'**、**Sam**等。

精選輯「Back To Basics」Mercury，1992

精選輯「Gold」Hip-O Records，2005

　　若說人氣下滑，77年時倒有跡象。因此在Farrar奔走下，紐頓強躍上好萊塢大螢幕，與因「週末的狂熱」走紅的約翰屈伏塔（詳見前文）領銜主演Grease「火爆浪子」。這是一部根據百老匯音樂劇所改編之電影，因此片中的音樂凌駕劇情。由已30歲的紐頓強以復古造型飾演50年代之高中女生有些遷強，但觀眾不介意，因為他們是來看這對歌壇金童玉女唱歌跳舞。儘管電影製作早已準備了不少歌曲，（如比吉斯所作的主題曲 **Grease**），但Farrar堅持添加幾首依據故事內容和紐頓強歌唱特質譜寫的歌。「水幫魚魚幫水」，是電影賣座讓「火爆浪子」原聲帶蟬聯專輯榜冠軍12週、狂賣800萬張，還是出自原聲帶多首排行榜暢銷曲讓觀眾走進電影院，已不重要！反正**You're the one that I want**（首張白金單曲唱片；Farrar譜寫）、**Hopelessly devoted to you**（Farrar所作）、**Summer night** 三首歌讓紐頓強另創一個演藝巔峰。**Hopelessly devoted to you**是首動聽情歌，配合劇情，她唱出一位單戀女生的悲傷心情，絲絲入扣。

　　雖然紐頓強早年有戲劇演出的經驗和訓練，但好萊塢同樣的「一窩蜂」也經常「謀殺」不少歌星。80年再度粉墨登場主演Xanadu「仙納度的狂熱」，儘管電影讓影評噴飯，由Farrar和電光管弦樂團（ELO）所負責的原聲帶依然暢銷，同樣有三首歌 **Magic**（4週冠軍）、**Xanadu**（主題曲，ELO和聲）、**Suddenly**（Farrar所作；知恩圖報邀請克里夫李察對唱）受到大家喜愛。時間來到80年代，紐頓強又有驚人轉變，她以火辣的搖滾女郎造型出現。81年底專輯「Physical」的主打單曲**Physical**（跨年連續10週冠軍，82年終第一名）雖被視為帶有性暗示的淫歌而遭保守電台禁播，但卻是紐頓強享譽全球、帶動健身和MTV風潮的超級名曲。之後，

在歌壇的表現尚可，84年結婚、86年產女，漸漸淡出。90年代中面臨一連串人生巨變（經商失敗、父親病亡、罹患乳癌、丈夫離棄），紐頓強以堅毅的態度積極克服，讓我們能再次欣賞到那甜美如昔又散發成熟魅力的歌聲。

♪ 餘音繞樑

- **Have you never been mellow?**「你不曾快樂過嗎？」

 旋律動聽、歌詞優美，可看出Farrar集寫歌、編曲和製作於大成的一流功力，是他們倆早期經典代表作，也是紐頓強從鄉村改唱流行抒情成功的關鍵冠軍曲。不過，歌迷對紐頓強演唱**Have**曲呈現兩極化的看法，有人覺得她那帶點性感、做作的輕柔吟唱方式不如唱鄉村歌曲時來得自然純真，雞皮疙瘩掉滿地。我個人認為是還可接受，現在不練習性感唱腔，將來如何轉成流行天后？仔細聽張惠妹唱慢歌（特別是西洋歌曲），在高音及轉音的地方與紐頓強有些相似。

- **A little more love**

 出自繼「Grease」後的流行專輯「Totally Hot」。明確之中慢板搖滾節奏，在紐頓強略帶落寞、慵懶的唱腔烘托下，更顯神秘性感。Farrar為她所寫的名曲中，這首歌音域最廣、最難唱，但紐頓強以其優異的唱功（高低音、真假音轉換）充分駕馭，相信作者也會感到與有榮焉。80年的**Magic**（Farrar所作）也有異曲同工之妙，為她成功轉型為性感流行巨星奠定基礎。

▤ 集律成譜

- 精選輯「Olivia Newton-John Gold」Hip-O Records，2005。
 雙CD，40首經典名曲全收錄。

- 「Back To Basics：The Essential Collection 1971-1992」Mercury，1992。
 有兩種發行版本，選擇國內買得到的Mercury版有20首歌，較實惠。

〔弦外之聲〕

自從約翰藍儂於80年12月被槍殺，他的**Starting over**迅速登上王座後，81年熱門排行榜呈現一個怪現象—獲得冠軍的藝人團體很少，只有17人次。因為藍儂（4週/81年）、金卡恩絲（**Bette Davis eyes**，9週）、黛安娜蘿絲和萊諾李奇（**Endless love**，9週）和奧莉維亞紐頓強（**Physical**，6週/81年）等人的冠軍曲就盤據半年多，在50年代末「告示牌」排行榜剛開始有統計紀錄前幾年（也是「瘋貓王」時期）才有類似的情形。

Orleans

Yr.	song title	Rk.	peak	date	remark
75	Dance with me ●	69	6		推薦
76	Still the one ●	82	5	1023	推薦
79	Love take time	>100	11		強力推薦

許多樂團剛出道時經常幫人「伴唱」,無論在錄音室或巡迴演唱。曾被滾石雜誌譽為「美國最佳未發片」樂團Orleans,成名後是否仍樂此不疲?

72年初,Orleans成立於紐約州胡士托,最早只有John Hall(b. 1948,馬里蘭州巴爾的摩;吉他、和聲、作曲)、Wells Kelly(管樂、和聲、打擊樂器)和Larry Hoppen(主唱、吉他、鍵盤)三人。年底,Larry的弟弟Lance(b. 1954,紐約州;貝士)及鼓手Jerry Marotta加入,正式成為五人團。

在東北美地區密集的俱樂部和校園演唱,以及與藝人團體如Tom Waits、Hall & Oates之合作,為樂團博得美名和ABC集團Dunhill唱片公司合約。73年,發行首張專輯,雖然只有一首單曲見榜,但他們長期為不同類型藝人暖場或伴唱所累積下來綜合搖滾、鄉村、靈魂、R&B之流行曲風,獲得西岸搖滾樂界的垂涎。75年,被Asylum公司「撿」去,連續兩張專輯各有一首指標性單曲 **Dance with me**、**Still the one** 在熱門榜大獲成功,終於讓一般聽眾也感受到他們的實力。

當時,ABC電視聯播網不計前嫌,經常播他們的歌,**Still the one** 也被許多電視影集或電影所引用。成名後,經年累月與藝人(如傑克森布朗)一起巡演,讓John Hall有些倦勤。79年,樂團找人頂替先後離團的Hall和Marotta,但走下坡之情勢已無法挽回,只出現最後一首Top 20單曲 **Love take time**。雖然Orleans已沒落,但到80年代初,這三首入榜歌曲總共被電台播放了七百萬次以上。

76年專輯「Walking And Dreaming」

集律成譜

● 「Dance With Me:The Best Of Orleans」 Elektra/Wea,1997。

Ozark Mountain Daredevils

Yr.	song title	Rk.	peak	date	remark
75	Jackie blue	29	3(2)	0517	推薦

美國樂團會以地方來命名,通常是基於團員的故鄉情或標榜地區性特殊曲風,如 Chicago、Kansas。來自 Ozark 之「勇士們」,曾是被看好的南方鄉村搖滾勁旅。

美國中南部三大州密蘇里、阿肯色、奧克拉荷馬相鄰處有一大片丘陵地(主峰 780 公尺)名為 The Ozarks 或 Ozark Mountains「奧沙克山脈」。依據考證,Ozark 來自法文 *aux Arkansas* 縮寫 *aux-Arks*,意思是「朝向」阿肯色的山。

John Dillon(b. 1947,阿肯色州)有出眾的音樂才華,不僅會玩多種樂器(吉他、曼陀林、小提琴、鍵盤),也能譜出具有深度的歌曲。73 年,與歌手 Steve Cash(b. 1946,密蘇里州春田市)及四名優秀的同鄉樂師組成 Ozark Mountain Daredevils「奧沙克山蠻勇的人」。雖然樂團成軍於春田市,但首張專輯卻是在倫敦灌錄,由 Glyn Johns 為他們製作。初試啼聲的結果尚可,單曲 **If you want to get to heaven** 打入美國熱門榜 Top 30。74、75 年,連續兩張四星評價專輯和季軍單曲 **Jackie blue**,讓他們成為南方布基搖滾樂派的首席「接班人」。曾有樂評說他們是留長髮、蓄鬍鬚、鄉村化的 Steely Dan(知名爵士藍調樂團)。

70 年代末期,並未順勢調整曲風,南方鄉村搖滾已退居市場二線。雖稱不上「搖錢樹」但也不是「賠錢貨」,在 A&M 六年,沒有對不起唱片公司。下一隻「老鼠」是 Columbia,80 年發行一張不叫好也不叫座的唱片後,逐漸消失於歌壇。

Dillon 和 Cash 在 90 年曾召回部分團員復出,可惜連「曇花一現」都稱不上,因為曇花的燦爛美麗不是可以隨便褻瀆!

集律成譜

- 精選輯「The Best Of The Ozark Moutain Daredevils」Umvd Labels,2002。右圖。

Pablo Cruise

Yr.	song title	Rk.	peak	date	remark
77	Whatcha gonna do?	16	6	04	推薦
78	Love will find a way	44	6	06	強力推薦
81	Cool love	80	13	09	額外列出

崛起於七十年代末期之西岸白人流行搖滾樂團卻有個拉丁團名 Pablo Crusie。他們的歌不僅節奏感十足，聽起來還以為是來自中南美洲歌手所唱的。

70年代初期迷幻搖滾漸漸式微，大本營舊金山的一些「學弟」們紛紛「轉行」玩別種音樂去了。1973年底，Bay Area「灣區」有個小樂團 Stoneground 的鍵盤手主唱 Cory Lerios 和鼓手 Steve Price 離團，邀請頗具聲名、外來的吉他主唱 Dave Jenkins（b. 佛羅里達州）及貝士手 Bud Cockrell（b. 密蘇里州）共組新團，名為 Pablo Crusie「帕普羅克魯斯」（西班牙畫家畢卡索的名字即是 Pablo）。

知名小喇叭手、音樂人 Herb Alpert 所設立的 A&M 唱片公司對他們帶有爵士風味之流行搖滾很有興趣，在頭兩張專輯都打不進百名內以及無任何暢銷曲的情況下仍繼續支持他們。尚未成名前，沒人會管 Pablo Crusie 是什麼意思？直到77、78年連續兩張 Top 20 白金專輯和各一首 Top 10 單曲 **Whatcha gonna do?**、**Love will find a way** 而聲名大噪後，開始有媒體和樂迷詢問團名的由來與意義。他們的回答總是千篇一律「打高空」，說什麼 Pablo Crusie 是樂團「最佳第五人」，活在他們的心中；Pablo 代表誠實，Crusie 代表愛，合起來就是「輕鬆生活」之基本態度。在大家聽不太懂的情況下，搞神秘搞到適得其反，讓人興趣盡失！

其實從78年「World Away」專輯裡另一首入榜佳作 **I go to Rio**（熱門榜 #46）帶有濃厚的拉丁風情以及前 Santana 貝士手短暫加入，可看出他們想要改變曲風的企圖，但仍不敵 disco 和新浪潮。

集律成譜

- 「The Best Of Pablo Cruise」Interscope Records，2001。右圖。

Paper Lace

Yr.	song title	Rk.	peak	date	remark
74	The night Chicago died ●	47	**1**	0817	強力推薦

兩位英籍詞曲搭檔特別喜歡寫些與美國有關的「故事歌」。74年「比利，不要逞英雄」這首歌鬧雙胞，吃悶虧的樂團卻因禍得福而有了另一支冠軍曲。

受披頭旋風影響，上百個流行搖滾樂團在英國各地為前途打拼。Nottingham諾丁罕這個「羅賓漢」的故鄉又名Lace City「蕾絲城」，以出產高品質paper lace「紙飾邊」聞名。69年，鼓手主唱Phil Wright（b. 1948，英國諾丁罕）組了個樂團就以Paper Lace為名。74年初，他們在一個電視才藝競賽節目中獲得首獎，引起詞曲搭檔、製作人Mitch Murray和Peter Callander注意。為他們完成的首張專輯主打歌 **Billy, don't be a hero** 獲得英國榜冠軍，而這兩位仁兄認為越戰雖已結束，但「反戰」歌曲在美國應該還有市場，積極找尋願意合作的唱片公司。但消息曝光後被ABC公司的製作人搶先叫Bo Donaldson & The Heywoods（見前文介紹）灌錄，兩個版本同時互較高下的結果，翻唱版拿到冠軍，而原版悲情地只有#96。Murray和Callander認為美國人欠他們一個「公道」，立即推出另一首 **The night Chicago died**，在沒有任何打歌宣傳下（因合約版權等問題樂團始終無法去美國演唱），因話題有延續性而勇奪冠軍。「白目」的經紀人以為 **The** 曲在美國走紅，異想天開寫信給芝加哥市長，希望能安排樂團到「風城」演唱並接受市鑰肯定。您若是市長，對一首描述20年代美國「酒禁時期」芝加哥黑幫老大Al Capone艾爾卡彭作威作福、目無法紀（那一夜芝加哥已死）的歌，作何感想？

集律成譜

• 74年專輯「Paper Lace & Other Bits Of Material」Repertoire，2003。右圖。
復刻CD版添加了好幾首歌，等於是精選輯。
唱片封面很有趣，左邊兩名團員著美國內戰士兵服裝（因**Billy**曲？），右側兩位則是20年代芝加哥黑道打扮。右二者Phil Wright。

Parliament

Yr.	song title		Rk.	peak	date	remark
77	Give up the funk (tear the roof off the sucker) •		93	15		
78	Flashlight •	500大#199	92	16		推薦

美國後龐克時期代表人物喬治克林頓曾被譽為是迷幻放克大師，他所領導的一大群黑人樂手分別以兩個不同團名出唱片，出現於排行榜的是「百樂門」大樂團。

喬治克林頓George Clinton（b. 1940，北卡羅來納州）年輕時（55年）組了一個五人團The Parliaments，由他擔任主聲並包辦大部分的詞曲創作，唱一些當時流行的靈魂doo-wop歌曲。所有團員均具深厚的樂器演奏功力，因此與一般doo-wop合唱團是由幕後樂師所支撐的情況相反（他們的backing group反而是一群美聲黑人）。奮鬥了十多年，直到克林頓把樂團、幕後和聲團一起遷回紐澤西以及在底特律所灌錄的單曲打入熱門榜Top 10（67年）後，才漸漸出名。

正想一展鴻圖時，他們的老東家Revilot倒閉，被Atlantic唱片公司所收購，Atlantic雖擁有樂團的「名」但掌握不了「人」。克林頓正想調整樂團曲風，添加funk元素，而貝士手Billy Nelson也為psychedelic「迷幻」搖滾所迷。兩人一拍即合，以新團名Funkadelic與Westbound公司簽約，發行新唱片。70年，官司打贏，他們拿回The Parliaments團名的所有權，但為了「去霉運」，易名為Parliament。從此，同一票人有兩個團名，分屬不同唱片公司（Parliament後來加入Casablanca公司）。在70、80年代所發行唱片的風格有些許不同，「百樂門」的放克偏流行，音樂性強、樂迷接受度較高，如金唱片單曲 **Flashlight**（滾石雜誌500大#199）。75年經典專輯「Mothership Connection」裡的歌 **P. funk**就是Parliament與Funkadelic之結合，而成為他們曲風的代名詞。P-funk music對後世的新浪漫電子音樂、電音舞曲及饒舌嘻哈影響甚鉅。

集律成譜

• 雙CD精選輯「Gold」Island，2005。右圖。

PARLIAMENT | GOLD

Pat Benatar

Yr.	song title	Rk.	peak	date	remark
80	Heartbreaker	83	23	03	
81	Hit me with your best shot •	46	9	80/12	額外列出

簡 單說，搖滾樂只分為兩種，一個「真」一個「假」。Pat Benatar 與 Joan Jett 並稱美國80年代兩大超級搖滾女將，但在以男性為主導的搖滾樂評眼中呢？

本名 Patricia Mae Andrzejewski（發音 an-drel-es-ki），有波蘭血統，53年出生於紐約市，從小修習聲樂。71年高中畢業，嫁給男友 Dennis T. Benatar，遷至維吉尼亞州 Richmond 居住，白天在銀行上班，晚上兼差唱歌。由於她有個「怪毛病」，數鈔票時一定要張張面向相同，所以動作較慢，可能因而被解雇。75年搬回紐約，77年參加一項業餘才藝競賽出線。在某個萬聖節表演節目上以「貓女」裝扮唱歌，得到 Chrysalis 唱片公司老闆賞識。日後成名回憶起這段被發掘的經歷，常令她感到尷尬，管它的，總之有機會出唱片就好！唱片公司依照班納塔的聲音特質（略帶沙啞中高音），將她形塑成搖滾女歌手。1979年底初登板專輯獲得排行榜#12，單曲 **Heartbreaker** 打進 Top 30，算是一鳴驚人。80、81年接連兩張專輯成績更好，分別拿下亞軍和冠軍寶座，三首 Top 20 單曲更為她連莊奪得兩年度葛萊美最佳搖滾女歌手獎。六年級樂迷比較熟悉的大概是83年 #5 名曲 **Love is a battlefield**。出道時用夫姓作為藝名，先生有個姐妹的名字就叫 Pat Benatar 派班納塔，是巧合？還是借用？諷刺的是，79年成名後她們倆也離婚了。

冠軍專輯「Precious Time」Capitol，2006

「Greatest Hits」Capitol，2005

Patrick Hernandez

Yr.	song title	Rk.	peak	date	remark
79	Born to be alive ●	70	16		推薦

迪斯可源自法文 discotheque，這種舞池音樂的發展理應由法國執世界牛耳，但直到79年法國歌手<u>派屈克賀南德茲</u>才以一曲 **Bone to be alive** 名聞遐邇。

從 Patrick Hernandez（b. 1949，法國巴黎 Le Blanc-Mesnil）的姓氏賀南德茲就知道他是西班牙後裔，身體裡流著拉丁民族血液，讓他唱起歌來熱情洋溢。早年從十幾歲開始，就與許多歌手或樂師合作，跑遍法國南部各大小俱樂部和舞廳，演唱一些法文流行歌曲。

年近三十，正值 disco 狂熱的高峰期，<u>賀南德茲</u>遇見製作人 Jean Vanloo，兩人決定跳入 disco 洪流。Vanloo 把他送到比利時 Waterloo 的專業錄音室，埋頭苦幹完成六首歌曲。而這些 disco 新作，改變他的一生，不像<u>拿破崙</u>「慘遭滑鐵盧」。主打歌 **Bone to be alive** 從78年底陸續在比利時、義大利、法國等地拿到排行榜冠軍，引起美國唱片公司的注意，發行混音版（remix）12吋之單曲唱片也立刻登上舞曲榜冠軍及熱門榜 #16。總計到79年底，單曲 **Bone to be alive** 在全球超過50個國家銷售達到金唱片或白金唱片的量，相當驚人。接著籌備下張專輯的同時，「法國軍團」展開美國及世界巡迴演唱。首站紐約公演前，他們在當地聘用多名舞者，年輕的<u>瑪丹娜</u>名列其中。

頗令人意外，80年以後<u>賀南德茲</u>的歌不再受到老美喜愛。儘管如此，一位來自歐洲的白人男歌手唱 disco 舞曲之事蹟，為70年代豐富又多樣的西洋流行音樂添上一筆精彩傳奇。

集律成譜

- 「The Best Of Patrick Hernandez: Born To Be Alive」Hot Productions，1995。右圖。

Paul Anka

Yr.	song title		Rk.	peak	date	remark
74	(you're) Having my baby •	with Odia Coates	26	**1(3)**	0824-0907	強力推薦
75	One man woman-one woman man	with O. Coats	66	7		推薦
75	I don't like to sleep alone		72	8	02	
76	Time of your life		54	7		強力推薦

西洋歌壇有「雙妹」—黛安娜與卡蘿，紅遍寶島有「雙卡」—保羅安卡和尼爾西達卡，他們所唱的 **Diana**、**Oh! Carol** 帶給四、五年級老樂迷許多美好回憶。

Paul Albert Anka（b. 1941，加拿大）的父親是敘利亞移民，篳路藍縷在渥太華奮鬥，開設一家娛樂界名人經常光顧的高級餐廳。可能是耳濡目染吧！安卡很小的時候就會模仿明星唱歌，渾身充滿演藝細胞。13歲那年組過樂團，也曾到夜總會駐唱。56年夏天，遠赴洛杉磯打工，目的是為了接近唱片圈，但時機尚未成熟。他並不氣餒，回到渥太華後努力練琴、學習如何用字遣詞，也開始嘗試作曲。可是同學們恥笑他，連母親請來照顧弟妹的臨時保母（即他所暗戀的黛安娜姊姊）都認為他不可能成功，受到刺激之餘，安卡寫出了他一生中最重要的歌 **Diana**。

57年，他再次隻身前往紐約闖蕩。ABC公司的製作人對 **Diana** 相當感興趣，於是把父母親（監護人身份）找來簽訂唱片合約。單曲 **Diana** 一炮而紅，在美英兩地同時獲得冠軍（英國榜蟬聯9週創當時的紀錄），安卡剛滿16歲就轟動了歌壇。根據八卦消息，黛安娜見他成名，主動示好想當他的女朋友，但安卡很有骨氣，好馬不吃回頭草！經紀人Irvin Fred非常有眼光，找專家來設計造型、督促減肥甚至帶他去整型鼻子（減少「阿拉伯」味），這一切都是為了塑造安卡成青春偶像。同時，搭配海外發行唱片，展開英歐巡迴演唱，「少女殺手」所到之處，萬人空巷。身為偶像歌手，並非只有「貌似潘安」，他的創作才華也是備受肯定，例如在與Buddy Holly 一起巡迴表演時為 Holly 所寫的 **It doesn't matter anymore** 就是一首經典名曲。這段期間，陸續推出的4首歌曲如 **Crazy love**、**You are my destiny** 等也都打進英美排行榜Top 20，到了59年，他已是有史以來最年輕的百萬富翁、國際巨星。名利雙收之時母親病逝，失去最親密、最支持他的人，讓安卡感覺自己仍像個寂寞男孩而譜寫出 **Lonely boy** 這首歌，除了做為他所主演第二部電影 Girls

「30th Anniversary Collection」Rhino，1989　　　「The Best Of UA Years」Capitol，1996

Town的主題曲外，在59年夏天拿下生平第二個冠軍。

接下來幾年，雖然還有多首暢銷曲如**Put your head on my shoulder**、**Puppy love**、**Dance on little girl**等，但青春偶像難持久，加上受到披頭搖滾旋風影響，安卡的歌唱事業和聲勢逐漸滑落。ABC落井下石跟他解約，62年轉投RCA後就不再有歌曲打進前十名。經紀人早就預見這天的來臨，幫他規劃一系列以成人為主要訴求的演藝工作，歌曲創作內容也不再著墨於少男少女之情愛。除了繼續在大螢幕曝光外，轉型成秀場藝人也獲得極佳的口碑，數十年如一日，安卡是最早進駐拉斯維加斯和加拿大賭場演唱的流行歌手。為了不與唱片市場脫節，整個60年代他還是經常寫歌、幫電影或其他歌手製作唱片，如電影 The Longest Day「最長一日」的同名主題曲、湯姆瓊斯名曲**She's a lady**以及法蘭克辛納屈所唱紅的**My way**。My曲旋律改編自一首法文歌**Comme d'habitude**，而由安卡填上英文歌詞。雖然辛納屈69年的單曲以及後來貓王的現場版都只獲得排行榜二十幾名，但因為一部感人勵志的電影 **My Way**「奪標」引用為主題曲而遠近馳名，可見一首好歌本身的魅力是可以凌駕任何商業成就。他自己也唱過**My way**，收錄於72年專輯「Paul Anka」中，並未發行單曲。

1974年，因替他人製作唱片而認識一位嗓音極佳的黑人新秀 Odia Coates，激賞之餘主動為她寫了一首歌並擔任製作人。所灌錄之唱片，四處找人發行，最後由自己所屬的 United Artist 公司接手，可惜成績平平。不久，安卡在加州演唱期間，得知老婆懷孕（第五胎，共有六千金），雖然這不是第一次，但他仍有為人父之喜悅以及感激愛妻生兒育女的辛勞，因此寫下了**Having my baby**。回到錄音室灌

錄歌曲時剛好 Coates 來探班，公司經理突發奇想，請安卡與 Coates 對唱看看，結果大家都很滿意，決定以兩人合唱之版本聯名發行。不過，還有一個問題是歌詞太露骨、太大男人了，擔心引起衛道人士抨擊。安卡倒是「老神在在」，他說：「我寫這首歌時並沒有想把女人當作『生產』工具，反而是對母性光輝的頌揚。」果然不出所料，歌曲一上市立刻引起兩極化反應，讚美和批判兩派交鋒激烈，吵鬧聲中歌曲在排行榜扶搖直上，最後問鼎寶座，這個冠軍已相隔 15 年。

此次能「重返」歌壇（雖然短暫），安卡認為 Coates 居功厥偉，往後幾年大部分的歌不是找她一起唱就是請她和聲，有好幾首如 **One man woman-one woman man**、**(I believe)There's nothing stronger than our love**、**I don't like to sleep alone** 等都是名列 Top 20 的佳作。**I don't** 曲我們翻譯為「孤枕難眠」，旋律簡單易唱、歌詞同樣露骨曖昧。在台灣與 **Feelings**（見 Morris Albert 介紹）並稱西洋老歌兩大超級「芭樂」，從搞笑藝人澎恰恰、鄭進一以前在「餐廳秀」裡經常「改唱」就知道這首歌有多麼「普及」了！**Time of your life** 是安卡專門為柯達軟片所寫的廣告歌，這與先有廣告片再找歌曲引用而走紅不同（如國泰航空和 **Love's theme**，見前文介紹）。之前也有類似的「廣告名曲」如邊姆瓊斯 **Green green grass of home**（柯達軟片）、The New Seekers 的 **I'd like to teach the world to sing**（可口可樂）。為了宣揚廣告主題，安卡放棄他所擅長的男女情愛，轉而刻劃歲月與生命之關係，感性又穩重的語調觸動聆聽者內心深層之共鳴，這是他在美國排行榜最後的 Top 10 經典暢銷曲。

時光飛逝、歲月如梭，保羅安卡早已不年輕，但他五個年代都有歌曲入榜、唱片銷售超過六千萬張、所創作七百多首歌曲總共被演唱一億五千萬次以上的風光紀錄，令人肅然起敬！ 2006 年 5 月，首度來台開唱，相信是國內歌壇一件盛事。

集律成譜

• 「Paul Anka 30th Anniversary Collection」Rhino/Wea，1989。
 可能是唱片公司版權問題吧！像保羅安卡這麼資深的巨星，仔細找尋精選輯竟然沒有完整收錄的 CD 套組。而且各式各樣所謂的精選輯有些是唱別人的歌；有些是寫給別人唱的；自寫自唱的歌還被年代所劃分，在挑選時要特別注意。此精選輯有 24 首自唱作品，從 **Diana**、**My way** 到 **Time of your life** 算是最齊全的，可惜有一條「漏網之魚」—72 年佳作 **Do I love you**。

Paul Davis

Yr.	song title	Rk.	peak	date	remark
78	I go crazy	12	7	05	強力推薦
78	Sweet life	>100	17		推薦

平凡的抒情歌曲 **I go crazy** 透過收音機娓娓傳來，特別動聽，創紀錄停留在熱門榜上40週，讓保羅戴維斯這位流行鄉村創作歌手顯得不平凡。

　　Paul Davis（b. 1948）剛出道時以靈魂樂起家，曾是故鄉密西西比州具有傳奇色彩靈魂唱片公司Malaco旗下的一員大將，但他愛留長髮、滿臉鬍鬚的白人歌手形象總是讓人覺得與靈魂樂格格不入。69年，因為寫了一些流行鄉村歌曲而受到矚目，剛成立的Bang唱片公司將他網羅。從70年開始，連續四張專輯和多首入榜單曲之成績與歌曲本身的品質呈現落差，可能運氣不佳或沒有炒作，總之就是欠缺驚天動地的「一擊」one hit。1977年出自第五張專輯「Singer Of Songs：Teller Of Tales」的 **I go crazy** 似乎又要步上後塵，8月進榜時上升緩慢也跌不出去，直到78年5月拿到最高名次 #7 後才功成身退。總計停留榜上40週，在當時是個珍貴紀錄（雖然後來陸續被超越）。出自同專輯還有兩首自創佳作 **Sweet life**、**Do right**，一併推薦給您。身為錄音室歌手，戴維斯在82年後已不再發片，投入較多心力在他最後所鍾情的鄉村音樂創作上，偶爾見到他與瑪莉奧斯蒙（見前文介紹）、Tanya Tucker 合唱為她們所寫的鄉村歌曲。

　　因為 **I go crazy**，有人給他一個「收音機歌手」封號。這是指歌手不上節目、不巡演，唱片也不很暢銷，聽眾不太記得歌手長相，只知道收音機一天到晚傳來好聽的歌聲。**I go crazy** 不僅旋律動聽，描述難忘舊情人的歌詞也很優美。「……我為卿狂，望著妳的雙眼，依然使我瘋狂。我的心就是無法隱藏綿綿舊情，那深埋心底的舊情，噢！寶貝凝視妳的雙眼讓我瘋狂……」

集律成譜

• 「Greatest Hits」Sony，1995。右圖。

Paul McCartney & Wings, Wings

Yr.	song title	Rk.	peak	date	remark
71	Another day/Oh woman, oh man *	60	5	04	推薦
71	Uncle Albert/Admiral Halsey **	22	**1**	0904	推薦
73	Hi, hi, hi	>100	10	02	推薦
73	My love ●	5	**1(4)**	0602-0623	推薦
73	Live and let die ● ^	56	2(3)	0818	推薦
74	Helen wheels	91	10	01	
74	Jet	77	7	02	
74	Band on the run ●	22	**1**	0608	強力推薦
75	Junior's farm/Sally G	88	3	0111	推薦
75	Listen to what the man said ● ^	41	**1**	0719	強力推薦
76	**Silly love songs ● ^**	**1**	**1(5)**	**0522,0612-0703**	強力推薦
76	Let'em in ● ^	67	3	0904	強力推薦
77	Maybe I'm amazed (Live)^ 500大#338	>100	10	01	
78	With a little luck ^	18	**1(2)**	0520-0527	強力推薦
79	Goodnight tonight ● ^	52	5	0602	推薦
80	Coming up (live at Glasgow) ● *	7	**1(3)**	0628-0712	

註：各式註記符號代表以不同名義發行唱片。* Paul McCartney；** Paul & Linda McCartney；^ Wings；
沒有任何標記表示 Paul McCartney & Wings。

導 致披頭四解散的主因，一般認為是約翰藍儂與保羅麥卡尼在音樂理念上已經不合有關。但單飛後由妻子涉入、另組樂團互別苗頭這件事，兩人倒是有志一同。

傳奇樂團解散，團員各自的發展難免被人用放大鏡檢視。三位天才中，頭號人物約翰藍儂仍堅持走他的藝術路線；「沉默的披頭」喬治哈里森最幸運，個人歌曲最先獲得排行榜冠軍肯定；隨波逐流的保羅麥卡尼則是作品最多、商業成就最高的一位。被稱為「凡人」的鼓手Ringo Starr林哥史達的確稍微遜色。

一脈相傳，James Paul McCartney（b. 1942，英國利物浦）的爸爸和阿公年輕時都是業餘音樂玩家，擅長銅管樂器，父親還專精鋼琴，曾經領導過Jim Mac爵士樂團。除了正常課業外，父親經常鼓勵保羅和弟弟從事音樂相關活動，可能是與生俱來的天賦，任何樂器到保羅手上都顯得特別容易吹彈。十幾歲後迷上吉他，

由於他是左撇子，樂器取得與練習不易，不過，終究克服了許多困難。父親打算送保羅去學專業的音樂課程，但他沒興趣，因為保羅認為音樂對他來說用「聽」的就夠了，極佳的音感和文學素質（書讀得不錯）讓他很快就學會作曲填詞。

　　15歲，敬愛的母親因乳癌病逝，喪母之痛讓他後來與藍儂認識時多了一點「同病相憐」的親切感（藍儂17歲時母親被酒後開車的員警撞死）。57年藍儂已組了一個skiffle樂團名為The Quarrymen（見前文John Lennon介紹），7月6日，麥卡尼去聽The Quarrymen在教堂大廳的表演而與藍儂相識。喬治哈里森和麥卡尼是利物浦專校的學生，兩人雖然不熟，但麥卡尼耳聞哈里森的吉他彈得很棒。58年初，他說服藍儂讓哈里森加入樂團，當哈里森以琴藝令眾人折服而成為最年輕的主奏吉他手後，麥卡尼在樂團的角色變得尷尬。貝士手是藍儂在藝術學校的同學，鼓手也有人，鍵盤藍儂自己來，因此，他只好先當個會作曲、唱歌的第五「工具人」（什麼都可以但不固定）。不過，麥卡尼後來還是以實力取得他最擅長的貝士位置（從他單飛後作品常有精彩的貝士節奏可知）。經過數次改名及團員異動，62年新鼓手林哥史達加入後，我們所熟知的「披頭四」才算真正成形。

　　69、70這兩年到底發生些什麼事？導致披頭四解散的前因後果不僅在本書多處已提及，坊間書籍或網路文章之相關記載也是汗牛充棟，無需贅述。但我們現在要談的是一古今中外有不少女性在關鍵時刻對男人、國家民族甚至歷史造成重大影響，如海倫對特洛伊戰爭、西施之於吳越春秋、小野洋子和琳達與藍儂和麥卡尼。

　　披頭人中麥卡尼最晚結婚，與英國女演員Jane Asher交往五年甚至訂婚的戀情於68年告吹。認識來自紐約的雜誌攝影師Linda Louise Eastman，一時天雷勾動地火，69年3月，不計前嫌迎娶帶著「拖油瓶」的新娘回家。歌迷和英國小報對他「棄」珍妮「選」琳達相當不諒解，往後十年經常為此事辯解。69年底，當大家無心作為披頭人時，麥卡尼也正在錄製個人的首張專輯「McCartney」。有人怪他選在樂團最後一張專輯「Let It Be」可能上市的時間同時推出唱片是「二居心」，他沒說什麼，反正爭吵和「上法院」已經多到不差這一條。70年4月10號，只有他獨自一人向大眾宣告披頭四正式解散，七天後，在已經搖搖欲墜的Apple公司名下推出新專輯。「McCartney」先登上美國專輯榜冠軍三週才輪到「Let It Be」封王四週，是否傷害到「Let It Be」的銷路無法證實，不過，從備受期待的「Let It Be」還未上市就有近400萬張預定量、首週進榜獲得第6名之紀錄以及兩首出自專輯的冠軍單曲來看，控告麥卡尼侵權、違反協議的官司大概不易勝訴。

精選輯「Wingspan」海報上有Linda　　　「All The Best」Capitol，1990

正逢多事之秋，麥卡尼卻沉醉於新婚的甜蜜中，與琳達「焦孟不離」（據說往後十年他們倆不曾分開超過一個禮拜）。麥卡尼向媒體表示：「就是因為在關鍵時刻，琳達更顯得珍貴，她對我的音樂及日後（披頭四解散）人生之目標有重大啟發。」從此他們黏在一起「共同」創作、玩音樂，連後來組織Wings樂團也算她「一腳」。至於琳達算不算夠格的「音樂人」已不重要，因為麥卡尼說琳達從小學鋼琴、愛唱歌，聽搖滾樂長大。如果這樣就能成為優秀樂團的一份子，那我也可以！

於個人首張專輯上市後的空檔，錄製了**Another day/Oh woman, oh man**，打進英美排行榜Top 5，在單曲市場算是博得好彩頭。接下來，與琳達聯名發行的「Ram」，英國專輯榜冠軍，在美國也有亞軍。主打單曲**Uncle Albert**也是一首有迷幻味道的歌，披頭人搞「迷幻民謠」很新鮮，為麥卡尼拿到單飛的首座冠軍及葛萊美獎「最佳伴奏音效」（配上打雷下雨聲等）。有媒體問麥卡尼Albert是否與他之前歌裡所提到的Michelle或Eleanor Rigby一樣真有其人，他說Albert每次喝得酩酊大醉時就開始討論聖經，是位很有趣的長輩。

長期讓琳達陪在身邊創作、唱歌不是辦法，總有一天會穿幫，乾脆組個樂團將她隱身其中。71年8月，錄製「Ram」專輯時的紐約鼓手Denny Seiwell和來自英國伯明罕、歌喉不錯的吉他手願意加入。同時候，The Moody Blues前團員Denny Laine正在準備個人專輯，當接到麥卡尼來電立刻放掉手邊之工作，前往蘇格蘭為這個還沒命名的三人團錄製新專輯「Wild Life」。9月初，琳達在倫敦生產（他們的第二個寶寶），因要施行剖腹手術，麥卡尼焦急地待在病房外禱告，腦海中浮現一群天使降臨的景象，於是他們後來把樂團取名為Wings「天使之翼」。

　　為了打響新樂團名號，他們採取低調的「勤跑基層」策略。在英國及歐洲各地大專校園舉辦小型演唱會，有時只收50便士（72年後等於0.5英鎊）當門票費，學生們對花這麼一點小錢就能欣賞到前披頭人唱歌感到太驚喜了。不過，72年撤換吉他手，由Henry McCullough頂替後於美國推出的頭兩支單曲都打不進Top 20。麥卡尼見苗頭不對，趕緊把他的新作 **Hi, hi, hi** 重新編曲（幫忙唱和聲）後上市，結果Wings的首支Top 10終於在73年2月出爐。**Hi, hi, hi** 又是一首暗示毒品讓人很high的歌，當然遭到禁播。長期以來，麥卡尼一直有吸毒、戒毒的問題，經常因攜帶違禁藥物入境而遭當地（如瑞典、日本）海關逮捕。

　　由於Wings的表現不如預期，「有人」建議用麥卡尼的盛名為樂團加持，因此從 **Hi, hi, hi** 和新專輯「Red Rose Speedway」以後的作品均以 Paul McCartney & Wings之名發行，無論Wings團員的貢獻度有多少。出自這張冠軍專輯的**My love**是麥卡尼寫給摯愛琳達，一首深情款款的四週冠軍抒情歌謠。前年底，以Wings名義為007系列第八集「生死關頭」（羅傑摩爾飾演第三代龐德之首部）所寫的電影同名主題曲 **Live and let die**，收錄於原聲帶，年中發行單曲獲得亞軍。**Live and let die**依電影情節量身打造，快慢有序又迷幻，充滿戲劇張力感和管弦交響樂氣勢。92年，重金屬搖滾樂團Gun n' Roses曾經翻唱，別有一番風味。

　　麥卡尼以他的英國名牌Land Rover休旅車為題材寫了 **Helen wheels**，這首快節奏老式搖滾在74年初打進Top 10。73年底，他們按照計劃到奈及利亞最大城Lagos錄製新專輯，但Seiwell和McCullough不願意前往，於是除Laine負責所有的吉他外，其他樂器都由麥卡尼一手包辦。有人問他為何要到非洲錄製唱片？他回答：「有時候我們要遠離塵囂，以渡假的心情來做音樂，或許會有更好的成果！」兩位團員缺席還只是「災難」的開始，雨季讓他們曬不到太陽，一切不便徒增工作的困擾。不管唱片怎麼宣傳，某些樂評也認為這張艱辛之作「Band On The Run」是他繼披頭時期「Abbey Road」後最佳的「個人」專輯。四週冠軍、三白金銷售量以及為他們拿下74年度最佳流行樂團葛萊美獎，的確是張藝術與商業兼顧的好唱片。「樂團」在非洲錄音之經歷是專輯名稱和同名歌曲 **Band on the run**的由來，另外，與以前吵架時（Apple唱片公司股東會）哈里森所說過的一句話：「If we ever get out of here...」也有關。**Band on the run**雖然是首精彩的冠軍曲，但該專輯第一支主打歌 **Jet**卻是以麥卡尼所養的狗為名，先獲得排行榜#7。

　　75年首次見到他們的名字在榜行榜Top 5內是因為雙單曲 **Junior's farm/**

Sally G，這是麥卡尼私下與藍儂在加州所錄的兩首歌。老友重聚，感覺還不錯！這也是麥卡尼最後一首Apple公司45轉單曲小唱片，往後他把發行、宣傳唱片的煩惱事情交給Capitol處理。之前，只有麥卡尼、Laine、琳達三人辛苦錄製「Band On The Run」的經驗，讓他認為還是需要補人。75年初，當他為女歌手Peggy Lee製作唱片而要前往納許維爾之前，詢問一位蘇格蘭吉他新秀Jimmy McCulloch願不願意跟他到美國去？這位21歲的小老弟成名甚早，待過好幾個樂團，最後是因為曾協助麥卡尼的胞弟Mike McGear（藝名）出過唱片所留下的好口碑而獲得青睞。接下來要解決鼓手的問題。麥卡尼在倫敦公開徵選，應試者眾，最後由Geoff Britton出線。不知什麼原因，只參與新專輯「Venus And Mars」其中三首歌就被麥卡尼換掉。接任的美國人Joe English完成所有曲目，通過測試，最後成為二代Wings正式的「第五人」。看到這裡，或許有人會問：「咦！Wings不是四人團嗎？哪來第五名團員。」麥卡尼向媒體表示：「我對於Paul McCartney & Wings這個名字一直感到很尷尬，你何曾聽過Paul McCartney & The Beatles？從現在起我要真正「融入」這個團體裡。」所以「Venus And Mars」是真正「五人Wings」的首張冠軍專輯。第一支主打歌 **Listen to what the man said** 和專輯在5月底同步上市，只花了7週就把蟬聯4週由「船長夫婦」翻唱的 **Love will keep us together**（見前文介紹）擠下冠軍寶座。**Love** 曲的原唱作者尼爾西達卡說了一段很有趣的話：「…一首成功的流行歌曲，就像你必須準備好許多鈎子，才方便將帽子掛上…」西達卡認為 **Listen** 曲歌詞優美，與動聽的旋律和精湛的演奏（有令人喜愛莫名的高音黑管間奏）合而為一，所有鈎子都已具備。

76年3月，推出新專輯「Wings At The Speed Of Sound」為即將展開的「Wings Over America」巡迴演唱熱身。從66年8月29日披頭四在舊金山「燭臺公園」最後一場演唱會算起，麥卡尼已有十年沒在美國開唱了，隨著主打歌 **Silly love songs** 在排行榜上一週一週爬升，巡演也一站一站造成風潮。基本上樂評對這次的美國演唱會給與肯定，因為他們看到麥卡尼跟團員們合作愉快又有默契，臉上散發自信與喜悅，彷彿回到披頭四全盛時期一般。不過，他們也感嘆要是麥卡尼和藍儂當時能多點回憶、多點寬恕，那該有多好！每場必唱的 **Silly** 曲最後拿到5週冠軍（中間被黛安娜蘿絲的 **Love hangover** 截斷兩週），第二支單曲 **Let'em in**「有人按門鈴，幫我個忙，讓他進來」則為一首有70年代早期麥氏加英式搖滾風格的佳作。「優秀」的歌曲加上全美巡演「打歌」，專輯能不賣嗎？7週專輯榜冠軍。

73年Paul McCartney & Wings團員照

精選輯「Wings Greatest」Capitol，1990

　　結束累人的巡迴演唱會，讓Wings稍作休息。麥卡尼將之前「Ram」專輯裡的歌曲以古典管弦樂之方式重新編排演奏，發行了一張實驗性唱片。77年有兩首歌大家比較沒注意，因為不那麼「流行」。76年底發行首張現場專輯「Wings Over America」，Live單曲**Maybe I'm amazed**獲得Top 10。**Maybe**曲原收錄於個人首張專輯「McCartney」，當時沒有發行單曲，唯一入選滾石500大歌曲（#338）的作品，這也就是麥卡尼在藝術成就上老是不敵藍儂的「結果論」。蘇格蘭最狹長的Kintyre半島西南頂端叫做Mull of Kintyre，有「燈塔的故鄉」之稱，70年代中期，他和Wings團員大多住在此地。單曲**Mull of Kintyre**在英國發行時放在A面（美國版是B面，只拿到#33），勇奪9週冠軍，銷售250萬張。詠嘆第二家鄉的歌詞配上蘇格蘭特有風笛和軍用響鼓，蕭瑟地令人神往。這種大量使用風笛和獨特民族味的曲調，雖不是首見但很經典，後世有不少歌曲引用，甚至加上龐大的兒童和聲以強調愛與和平，您可以聽聽看「綠藍」歌手羅大佑的「亞細亞的孤兒」。90年代台灣創作才子黃舒駿曾「海外取經」，把蘇格蘭風笛音樂引進到國內的流行歌曲裡。

　　77年中，他們使用24軌錄音技術錄製新專輯，原名為「Water Wings」，回到倫敦Abbey Road錄音室做最後整合，專輯名才改成「London Town」。此時，McCulloch和English相繼離去。「London Town」及單曲**With a little luck**於78年初上市，專輯成績不如以往那麼所向披靡，屈居亞軍。在一片disco聲浪中，**With**曲也被貼標，但我認為它只是「同中求異」、具有麥氏風格的流行歌曲而已。從77年12月底比吉斯的**How deep is your love**開始，連續21週的榜首都由RSO唱片公司旗下藝人所囊括，直到**With**曲在5月20日登上王座為止。當**With**

曲逐漸下跌、麥卡尼向外界介紹兩名新團員時，出自專輯的另外兩首單曲勉強擠進Top 40。講到disco，真正「應景」之作、帶有舞曲味道的 **Goodnight tonight** 在78年底灌錄。麥卡尼原本不想發行，但為了給新東家Columbia公司一個「見面禮」，仍將它推上火線。雖然沒能問鼎冠軍，但麥卡尼和Wings唱起disco來還滿新鮮的，排行榜#5和銷售金唱片。

接下來，新團隊加入新公司並未帶來新氣象，79年專輯「Back To The Eggs」最高名次#8，只賣出百萬張，三首單曲打不進熱門榜Top 20。80年時，Wings已形同半解散，麥卡尼發行「個人」第二張專輯「McCartney II」裡有首 **Coming up**（美國推出在Glasgow的Live版）是他單獨個人（包括Wings）具名的最後一首冠軍曲。我對麥卡尼的歌還滿偏愛，唯獨這首流行過了頭的歌例外。80年代後，延續披頭人的搖滾光榮與融入新一代流行音樂世界（甚至古典音樂），是麥卡尼做出的最大貢獻。巨星聯手（史帝夫汪德或麥可傑克森）出擊的三首佳作 **Ebony and ivory**、**The girl is mine**、**Say say say**，曾掀起另一波高潮。

英女皇冊封爵士、87年「詞曲創作名人堂」、99年個人「搖滾名人堂」、金氏世界紀錄暢銷歌曲創作量及銷售量最多的傳奇歌手，他名字是Paul McCartney。

餘音繞樑

• **Silly love songs**「傻情歌」

從頭到尾節奏明確的貝士吉他，除了承擔串律間奏之重責外，甚至與主旋律並駕齊驅，由此可看出麥卡尼自披頭時期以來精湛的貝士功力。有人說他已向disco低頭，其實不太正確，只是他這種快板節奏的貝士編曲被許多disco音樂所複製，disco天團Chic的Bernard Edwards（見前文介紹）應該最了解。

愛之深責之切，樂評說這是最「傻」的歌，但卻在流行商業上獲得空前成就，排行榜有史以來從未有人唱過3首年度總冠軍歌曲（另外兩首是披頭四64年 **I want to hold your hand** 和68年 **Hey Jude**）。樂評又說麥卡尼的詞曲寫作功力已向下沉淪，連老友藍儂都特地作首歌 **How do you sleep?**（寫這樣的歌你睡得著嗎？）來調侃他，並指責他唱歌怎麼愈來愈像英格伯漢普汀克（見前文介紹）！麥卡尼說他沒有忘記老式傳統填詞模式（注重對仗工整和韻腳），只是有時配合流行旋律要淺顯（傻）一點甚至不押韻，若能因此也寫出「好」歌，有何不可？這種確定要與流行站在一起的創作態度，自76年 **Silly** 曲後不曾改變。

集律成譜

- 精選輯「Wings Greatest」Capitol，1990。

 12首70年代名曲全收錄。

- 精選輯「Wingspan」Capitol，2001。

 不要管用誰的名義，總之披頭四解散後保羅麥卡尼所有重要的作品、（40首經典歌曲）都在這套雙CD中，請務必收藏。

〔弦外之聲〕

台灣翻譯為「第七號情報員詹姆士龐德」系列電影，從62年第一集Dr. No「第七號情報員」到2006年底的Casino Royale「007首部曲—皇家夜總會」已有22部（包括非官方的83年Never Say Never Again「巡弋飛彈」），既然是商業片，找當時英美有名之藝人團體為電影寫唱主題曲以及遴選「龐德女郎」炒作娛樂新聞是有必要的。改編自英國情報小說、演的是英國特務冒險故事、由英國EON與好萊塢聯手製作，當然盡量找出身大英帝國的演員和歌星來擔綱。自64年「金手指」同名主題曲 **Goldfinger** 被威爾斯女歌手Shirley Bassey唱到65年美國榜#8後（她還唱了71年「金剛鑽」、79年「太空城」同名主題曲 **Diamonds are forever**、**Moonraker**），幾乎所有007電影主題曲都會被錄製成單曲唱片進軍英美兩地排行榜。最興盛、成績也最好是在70、80年代，如本文的 **Live and let die**（73年3週亞軍）、美籍女歌手卡莉賽門所唱The Spy Who Loved Me「海底城」主題曲 **Nobody does it better**（77年3週亞軍）、Sheena Easton的 **For your eyes only**（81年#4）、美籍女歌手Rita Coolidge所唱之Octopussy「八爪女」主題曲 **All time high**（83年#36；AC榜#1）、Duran Duran譜寫演唱 **A view to a kill**（85年雙週榜首，唯一冠軍曲）等。007的主題曲大多是專為電影而作，所以直接用影片名當歌名，三首除了Casino Royale「007首部曲—皇家夜總會」主題曲名為 **You know my name** 之外的另兩首，碰巧是上述少數非來自大英帝國的歌手所唱。最後再提一個特例，69年第六集On Her Majesty's Secret Service「女王密使」的同名主題歌是演奏曲，因此另外又有了第二主題曲 **When have all the time in the world**，由我的偶像—美國最偉大的爵士小號手、歌手Louis Armstrong路易士阿姆斯壯演唱。

Paul Nicholas

Yr.	song title	Rk.	peak	date	remark
77	*Heaven on the 7th floor* •	>100	6	12	強力推薦

英國人保羅尼可拉斯最早是想當歌星,闖不出什麼名號轉行去演音樂劇反而大紅大紫。回過頭無心插柳之disco歌曲終於圓了他一曲「歌王」的夢想。

本名Paul Oscar Beuselinck(b. 1945,英國Peterborough)。從60年起以藝名Paul Dean組團替紅歌星伴唱,直到66年加入澳洲籍音樂名人Robert Stigwood的唱片公司Reaction Records後,個人歌唱事業才有進一步發展。保羅比比吉斯兄弟更早與Stigwood建立長期良好的合作關係。自67年後,改用藝名Oscar連續發行三支單曲,雖有The Who樂團和大衛鮑伊的加持,但始終無法突破。70年代初期,Stigwood安排保羅轉戰音樂劇,在Hair「毛髮」(Stigwood製作)一劇中的精彩表現,讓他得到飾演下齣音樂劇Jesus Christ, Superstar「萬世巨星」第一男主角的機會。從此,Paul Nicholas保羅尼可拉斯(演音樂劇的新藝名)的聲名不脛而走,沒人去管Paul Dean或Oscar是誰。

76年,利用空檔時間又進了錄音室,其中前兩首單曲名列英國榜Top 10。第三首輕快熱鬧的**Heaven on the 7th floor**在美國一鳴驚人,拿下熱門榜#6及銷售將近百萬張的好成績。歌星夢終於實現後,專注於劇場及大螢幕,像是參與大雜燴歌舞電影Sgt. Pepper's Lonely Hearts Club Band演出、81年歌舞劇Cats倫敦首場飾演「搖滾貓」、98年擔任音樂劇「週末夜狂熱」的音樂監製等。

在以前翻版黑膠唱片時代,有人將**Heaven**曲譯成「歡樂七重天」,我覺得還滿傳神,只不過是否會被人誤解七樓是「淫窩」還是「毒窟」?

集律成譜

- 「Super Hits Of The 70s:Have A Nice Day Vol. 24」Rhino/Wea,1996。

 收錄**Heaven on the 7th floor**及其他多首70年代精彩西洋老歌的合輯。

Paul Nicholas,摘自英國BBC網站照片。

Paul Simon , Simon and Garfunkel

Yr.	song title	Rk.	peak	date	remark
70	**Bridge over troubled water • ***	**1**	**1(6)**	**0228-0404**	額列/推薦
72	Mother and child reunion	57	4	04	推薦
73	Kodachrome	74	2(2)	0707	
73	Love me like a rock •	27	2	1006	推薦
76	50 ways to leave your lover •	8	**1(3)**	0207-0221	強力推薦
78	Slip slidin' away •	48	5	01	強力推薦
80	*Late in the evening*	*>100*	6	0927	推薦
73	All I know **	>100	9		
78	(what a) Wonderful world ^	>120	17	03	額列/強推

註：＊表Simon and Garfunkel；＊＊表Garfunkel；＾則是Art Garfunkel with James Taylor and Paul Simon；沒有
任何標記表示Paul Simon。

西洋流行音樂史上最偉大民謠二重唱之頭銜，隨著70年錄完一張經典專輯後而
走進歷史。創作靈魂人物保羅賽門單飛後之表現不亞於二重唱時期。

　　Paul Frederic Simon（b. 1941，紐澤西）出生於猶太家庭，父母都是教師，
因工作的關係，全家遷居到紐約市皇后區。小六時與同樣住在Forest Hill中學附近
的鄰家男孩Arthur Ira Garfunkel（b. 1941，紐約市皇后區）交好，上同一所高
中，一起演話劇、寫曲、在舞會上唱歌。他們原各有一個假名Jerry Landis和Tom
Graph，57年底，小公司Big Records為他們（以Tom & Jerry之名，後來卡通大
師Joseph Barbera所製作的「湯姆貓與傑利鼠」不知是否向他們買版權？）發行
一首單曲**Hey, schoolgirl**，打進排行榜中段班，還受邀上電視節目「American
Bandstand」演唱。這段高中時期的創作和歌唱並不成熟，也尚未受到民歌之薰陶，
明顯模擬The Everly Brothers的風格。接下來所發行之歌曲成績都不好，加上兩
人上不同的大學，Tom & Jerry只好暫時解散。

　　賽門就讀鄰近的皇后學院，主修英國文學，葛芬柯則到哥倫比亞大學去唸藝術
史。身處於民謠發祥地（紐約格林威治村），不免受到影響，大學期間兩人各自以
匿名寫了不少民歌，賽門和同窗好友卡蘿金還成為歌曲出版搖籃「布爾大樓」（見
前文介紹）的詞曲創作新秀。大學畢業，兩人同時又進修（賽門讀法學院；葛芬

「The Essential」Sony，2003

「Paul Simon Greatest Hits」Wea Int'l，2000

柯修數學碩士），這時他們開始以 Simon and Garfunkel 之名演唱一些自創民謠小品。64年初，<u>賽門</u>跑去英國「摸索」民謠創作，不到半年回國。兩人再度重聚，與 Columbia 公司簽約發行唱片，開啟了民謠搖滾二重唱的星路。

1964年，他們的首張「Wednesday Morning, 3 A.M.」專輯，雖然打進 Top 30，但還不算引起矚目。曾經與<u>巴布迪倫</u>進行「民歌改革」（將民歌改成民謠搖滾）的唱片監製 Tom Wilson，聽到專輯裡木吉他版 **The sound of silence**，興起改造這首清新民謠的意圖。Wilson 保留原本優美的二重唱聲，加入電吉他和節奏鼓之搖滾編曲，推出混音版 **The sound of silence**（滾石500大名曲 #156），結果大受歡迎，於1966年初拿下雙週冠軍。同時間所發行的專輯「Sound Of Silence」、「Parsley, Sage, Rosemary And Thyme」「香菜、鼠尾草、迷迭香和百里香」（專輯榜 #4）以及兩首 Top 5民謠搖滾經典 **I am a rock**（65年<u>賽門</u>在英國的舊作）、**Homeward bound**，持續為他們創造不少人氣。

1968年，為<u>達斯汀霍夫曼</u>所主演的電影 The Graduate「畢業生」創作配樂，電影原聲帶和同年推出的專輯「Bookends」雙雙問鼎王座。配合劇情而寫、輕鬆詼諧但帶有爭議詞意的主題曲 **Mrs. Robinson** 則獲得三週冠軍，更為他們勇奪該年度最佳唱片和最佳重唱團體兩項葛萊美獎。<u>賽門</u>身為老紐約客，自是洋基隊的粉絲，**Mrs. Robinson** 所提到的 Joe DiMaggio、Joltin' Joe（外號搖擺喬）正是洋基隊已故球星中外野手<u>喬狄馬吉歐</u>。當年，<u>狄馬吉歐</u>曾詢問<u>賽門</u>為何將他名字放進這首「怪」歌裡？<u>賽門</u>回答說，沒什麼特別用意，只是偶像崇拜，請多包涵！

另外值得一提的歌是重唱部分結合英國老民謠 **Canticle**、描述古老市集、具

有高度文學價值的動聽情歌 **Scarborough fair**「史卡伯羅市集」（68年#11）。

葛芬柯細膩完美的高音配上兩人感性之重唱和聲，是歌迷愛死他們的主因（商業成就）；賽門的詞曲除了富含文學詩意外，同時又挑釁地討論現代人寂寞的心靈，以隱喻反諷之方式提出自我反省，充分展現敏銳觀察力和對大眾的關心，樂評喜歡他們（藝術成就）。可是，這種看似完美的合作卻在5年後出現裂縫，葛芬柯對賽門一手掌控歌曲的創作、編排以及與製作人Roy Halee的不良關係，有「既生瑜何生亮」之感慨。就在充滿嫌隙的詭譎氣氛下，勉強完成了百大經典「Bridge Over Troubled Water」。此專輯蟬聯英美兩地冠軍數週（美國10週），全球銷售超過1300萬張，70年葛萊美年度最佳專輯。我們先來談談專輯同名歌 **Bridge over troubled water**（500大名曲#47）。該曲上市時適逢美國自越戰撤軍，眾人受傷之心靈急需撫慰，表面上強調朋友相互扶持渡過惡水上大橋的詞意，振奮了美國人心。熱門榜6週榜首、70年年終總冠軍，囊括年度唱片、年度歌曲、最佳流行歌曲、最佳重唱歌曲編曲、最佳錄音五項葛萊美獎只是錦上添花而已。事後我們反過來看，如果不是兩人若即若離，那麼這首實際影射他們脆弱關係的歌會不會透過葛芬柯哀傷的高音傳唱出來，可能還有問題！賽門說 **Bridge** 曲是針對葛芬柯的聲音特質所寫，而葛芬柯則說：「你也有不錯的假音，為何不自己唱？」賽門說：「不，我是為你而寫的。」葛芬柯說：「好！那我就照譜唱，但請你以後不必特別為我寫歌。」從這段對話可以預見兩人即將分道揚鑣。愛唱這首經典名曲的藝人也是一卡車，舉兩個極端的例子，「靈魂皇后」艾瑞莎富蘭克林（見前文介紹）在隔年之翻唱版獲得熱門榜#6；台灣小天后蔡依林也曾唱過。

專輯裡還有三首歌也是榜上有名，**El condor pasa (if I could)**（#18）、**Cecilia**（#4）和 **The boxer**（將69年#7單曲收錄進來）。**El condor pasa**（源自南美民謠）即是台灣翻成「老鷹之歌」的芭樂名曲，排笛和拉丁吉他伴奏貫穿全曲，與節奏感十足的 **Cecilia** 一樣屬於帶有福音味道之民族風格歌曲。賽門日後在80、90年代會朝向世界性民族音樂發展，可算是其來有自。**The boxer**（500大名曲#105）描述貧民區的孩子隻身到紐約像拳擊手一樣不屈不撓奮鬥，在特殊管樂及低音tuba高張力之襯托下，為這張專輯和二重唱的合作關係畫下句點。

Simon and Garfunkel「非正式」解散後，賽門致力於自我音樂理念的實驗與實現。72年同名專輯「Paul Simon」擷取大量祕魯民歌和牙買加特有的民族音樂節奏（後來稱為雷鬼）為素材，從兩首單曲 **Mother and child reunion**、**Me**

and Julio down by the schoolyard（72年5月#22）可看出端倪。73年獲得專輯榜亞軍的「There Goes Rhymin' Simon」則嘗試帶有中美洲鄉村音樂的風格，兩支亞軍單曲 **Kodachrome**、**Love me like a rock** 是另類鄉村搖滾佳作。其實葛芬柯在錄製「Bridge」專輯前就對投身大螢幕有興趣，因此他們分手並未撕破臉，兩人仍維持一定的友誼。葛芬柯以 Garfunkel 之名推出單飛後首支歌曲 **All I know**，拿到第9名，這是他個人唯一暢銷作。75年底他們合錄了一首單曲 **My little town**（也是#9），沒有引起兩人可能重組二重唱的迴響。78年他們又與詹姆士泰勒三人合唱山姆庫克的名曲 **Wonderful world**，雖然這是大家公認最佳之翻唱版本，但只勉強打進 Top 20。75年，冠軍專輯「Still Crazy After All These Years」獲得一致讚許，專輯裡的歌曲大多以愛情和離別為主題，因為賽門與首任妻子的關係面臨破裂。在奪下葛萊美年度最佳專輯時，賽門說：「感謝史帝夫汪德今年沒出專輯（73、74、76年最佳專輯獎都由汪德包辦）！」原本打算做為主打、有抒情爵士味道的同名歌，陣前易將，改由獨特旋律、編曲和幽默自嘲歌詞的 **50 ways to leave your lover** 上場，沒想到成為賽門個人唯一的冠軍單曲。在賽門所有作品中，我特別鍾愛 **50 ways** 曲，一定要推薦給您！

在77年玩票性參與伍迪艾倫金獎名片 Annie Hall「安妮霍爾」演出，以及推出第五張專輯「Greatest Hits, Etc」和佳作 **Slip slidin' away**「悄悄溜走」後，略作休息，直到80年跳槽至華納兄弟集團發行專輯「One Trick Pony」為止。帶有熱鬧拉丁風情的 **Late in the evening** 是賽門在70年代最後一首暢銷曲。

81年9月19日，兩人於紐約舉辦免費演唱會報答歌迷長期對他們的愛戴，將近有50萬人擠爆中央公園。90年，「賽門和葛芬柯」二重唱被引荐進入搖滾名人堂，2001年，賽門也以個人名義入選。2003年，二重唱獲得葛萊美終生成就獎，在頒獎典禮上觀眾又再度欣賞到他們美妙的歌聲。

集律成譜

• 「The Essential Simon and Garfunkel」Sony，2003。

上頁右圖和本張精選輯都是較新的雙CD套組，雖然歌曲齊全但比較貴。國內曾發行過兩張單片CD精選輯「The Definitive」Columbia，1991、「Paul Simon Negotiations And Love Songs 71-86」華納，1988。可到二手市場找找看。

Peaches and Herb

Yr.	song title	Rk.	peak	date	remark
79	Shake your groove thing ●	31	5	03	推薦
79	Reunited ▲	5	**1(4)**	0505-0526	推薦
80	I pledge my love	80	19	04	

特 異團名加上甜美歌聲，曾是60年代極具潛力的黑人靈魂男女二重唱。二十多年來，「藥草」先生兩度進出，與第三位「小桃子」之組合最為風光。

　　Francine Hurd Barker（b. 1947，華盛頓特區）剛出生時臉頰豐腴，因此大家都叫他「小桃子」。60年代初加入由製作人Van McCoy所操盤的女子三重唱The Sweet Things。Herb Fame本名Herbert Feemster（b. 1942，華盛頓特區；Herb<u>厄柏</u>是Herbert縮寫），高中畢業到一家唱片行上班，多年後當McCoy為宣傳The Sweet Things而來到該寶號時，Herb毛遂自薦，請求McCoy幫他出唱片。McCoy帶Herb和女團員們到紐約錄音，工作之餘Herb與Francine試錄了一些合唱曲，沒想到兩人的聲音很配，於是叫他們組一個男女二重唱，名字就用兩人的外號Peaches and Herb。從66年底首支單曲**Let's fall in love**獲得好口碑後，一年內連續三首歌都打進Top 20。正當事業要起飛時，Peaches因承受不了長期巡演的壓力而求去，McCoy只好臨時找女歌手Maelene Mack頂替。歌迷在家聽唱片，到現場去看怎麼人和聲音不一樣？這種「受欺騙的感覺」讓他們一蹶不振。撑到70年Herb也頂不住，跑去當制服員警，但仍無法忘情歌唱。76年，Herb試圖復出，他和McCoy挑中想轉行的業餘模特兒Linda Greene作為第三位小桃子。重組的首張專輯失敗，不過，轉到Polydor後因兩首風格迴然不同的**Shake your groove thing**（disco舞曲）、**Reunited**（靈魂抒情），分別在排行榜上大放光芒，而讓Herb再次享受成名的喜悅。83年，Herb碰到挫折又落跑，90年再玩一次「投桃報李」的遊戲時，歌迷早已倒足胃口。

集律成譜

- 「The Best Of」Polygram，1996。右圖。

Peter Brown with Betty Wright

Yr.	song title		Rk.	peak	date	remark
72	Clean up woman •	Betty Wright	49	6	01	推薦
78	Dance with me	with Betty Wright	29	8		推薦

開創「家裡蹲」自製電音舞曲風氣的<u>彼德布朗</u>，在 **Dance with me** 裡有傑出的 R&B 女歌手 Betty Wright 幫忙唱和聲，算是他比較「正常」之名曲。

　　Peter Brown（b. 1953，伊利諾州）是位才華洋溢的音樂玩家、創作歌手，在家裡利用一台電子混音器就能「製作」出許多 funk-disco 舞曲。77 年秋發行首張專輯，主打歌 **Do you wanna get funky with me**（Top 20；R&B 榜季軍）是一首很特別的電音舞曲，在英倫電子音樂尚未侵襲美國前，本土藝人早已高舉先鋒大旗。第二首單曲 **Dance with me** 由同公司（T.K. 唱片）女歌手<u>貝蒂萊特</u>助陣唱和聲，是<u>布朗</u>成績最好、值得推薦的 disco 佳作。80 年代後，持續有作品問世，<u>瑪丹娜</u> 85 年亞軍曲 **Material girl** 即是出自<u>布朗</u>的手筆。

　　唱福音起家的 Betty Wright（b. 1953，佛州邁阿密），成名甚早，擁有精湛唱功，在 60 年代末期是靈魂和 R&B 樂界極被看好的創作女歌手。70 年代著名之歌曲有 **Clean up woman**（R&B 榜冠軍；Top 10）、**Tonight is the night**、**Where is the love**（74 年葛萊美最佳 R&B 歌曲）等。80 年代起逐漸轉向幕後，自設唱片公司，積極發揚黑人流行音樂（後來的饒舌和嘻哈）及培植拉丁歌手如 Gloria Estefan（Miami Sound Machine 女主唱）和<u>珍妮佛羅培茲</u>等。

「The Best Of T.K. Years」Westside，1998

「The Platinum Collection」Rhino/Wea，2007

Peter Frampton

Yr.	song title	Rk.	peak	date	remark
76	Baby, I love your way	89	12		推薦
76	Do you feel like we do	>100	10		
76	Show me the way	50	6		推薦
77	I'm in you	42	2(3)	07	推薦
77	Signed, sealed, delivered (I'm yours)	>100	18		推薦

英國型男帥哥 Peter Frampton 彼德彿藍普頓不僅歌聲有特色，還是一位人緣極佳、琴藝超凡的創作吉他手，不少英美成名歌手喜歡跟他合作。

Peter Kenneth Frampton（b. 1950，英國 Kent）的父親是藝術學院院長，對他從十幾歲就組團唱歌持鼓勵的態度。60 年代末期踏入歌壇，最後是 Humble Pie 樂團的一員，也幫許多知名歌手錄製唱片。71 年開始陸續推出個人專輯，直到 75 年第四張「Frampton」才讓小老美認識當年（68 年）的英國帥哥。76 年，由 Humble Pie 作為幕後樂團，在舊金山所錄製的現場專輯「Frampton Comes Alive!」意外地爆發，蟬聯專輯榜 10 週冠軍，擊敗佛利伍麥克樂團的同名專輯榮登 76 年銷售第一名。熱賣 6 白金（全球超過 1500 萬張）是目前 Live 專輯唱片在美國銷售紀錄的第四名，跌破專業樂評的眼鏡。還有個「異數」是一少有出自一張專輯的多首 Live 單曲 **Baby, I love your way**、**Show me the way**、**Do you feel like we do**（曲長但電台愛播）同年打進 Top 20。後兩首運用特殊的 talk box 吉他音效，令人驚豔。經過多年流傳，彿藍普頓自創的 **Baby** 曲已成為經典，後世搖滾或雷鬼樂團之翻唱都有好成績，除電影經常引用外，片中對話都曾提及這首歌。下一張專輯和單曲 **I'm in you** 基本上還能延續氣勢，但參加大爛片「萬丈光芒」演出（比吉斯兄弟身邊的小跟班角色）和 78 年一場嚴重車禍後，在歌壇消失之速度與他成名一樣快的令人驚訝。

集律成譜

• 「Peter Frampton Greatest Hits」A&M，1996。

Peter McCann

Yr.	song title	Rk.	peak	date	remark
77	Do you wanna make love	17	5		推薦

若要選出70年代最「勁爆」的歌曲，**Do you wanna make love**絕對入選。原是探討性愛的浪漫情歌，但被露骨之歌名所牽連、污名化，今天我要為它平反！

「神秘」的一曲創作歌手Peter McCann彼德麥肯出生於康乃狄克州，因歌唱而拿到天主教神學院獎學金之求學經歷，對他將來的創作有重大影響。畢業後參加一個搖滾樂團Repairs，不久，該團被Motown簽下，發行了兩張專輯。74年9月，隨著Repairs大部分團員搬到洛杉磯，在一家知名的俱樂部駐唱，但因為不想當個「唱匠」（每週表演六天）而離職。經過多次面試，ABC音樂出版公司聘用他，在Hal Yoergler（後來成為麥肯創作和歌唱的導師）麾下擔任專職作曲家。

1977年某個夜晚，他與朋友在酒吧聊天。雜亂吵鬧之氛圍讓他聽不清楚週遭的人在講什麼，他只見到那些想「把妹」男人的嘴臉，言不及義地向女孩子搭訕，心裡想的只有一句話：「妳要做愛嗎？」隔天中午，他把寫好的**Do you wanna make love**透過公司交給ABC/Dunhill，灌錄成單曲唱片發行，「嗆辣」的歌名使唱片大賣，最後攻下熱門榜#5。其實之前他已在進行個人首張專輯的錄製工作，**Do**曲走紅後20th Century公司加緊發行腳步，推出包括**Do**曲和**Right time of the night**（又是一首討論最佳做愛時機的歌）的同名專輯「Peter McCann」。

原本**Right**曲是預定的主打歌，但被珍妮徘華恩斯早一步選唱成功而作罷（見前文），唱片公司安慰他說，你光賺作曲版稅就夠啦！根據非正式統計，超過一半、將近50萬人（絕大多數為男生）是因為歌名或其他「企圖」而買這張單曲唱片。但從副歌歌詞「…你想做愛嗎？還是胡鬧一通，你可以認真看待它，或隨地解決…」其實可了解他並未鼓勵一夜情，反而是希望人們能重視性愛這檔事。

集律成譜

• 合輯「Back to The 70's」K-Tel，1990。右圖。

Pilot

Yr.	song title	Rk.	peak	date	remark
75	Magic •	31	5		推薦

龍 生龍鳳生鳳，老鼠的兒子會打洞。出自 Bay City Rollers 前身的兩名團員另組樂團在「泡泡糖搖滾」市場互相比拼，沒多久還是雙雙「泡沫化」了！

出生於蘇格蘭愛丁堡的 David Paton（b. 1951，主唱、貝士）和 Billy Lyall（b. 1953，主唱、鍵盤、長笛），原是當地一個以翻唱披頭四歌曲起家的小樂團 Saxons 成員，因為與領導人 Longmuir 兄弟（見前文 Bay City Rollers 介紹）不合而離開。73 年和鼓手 Stuart Tosh 共組一個三重唱，以 Pilot 為名灌錄一些 demo 帶寄給「伯樂」。終於，倫敦 EMI 唱片公司對 Paton 之高亢嗓音（類似台灣「東方快車合唱團」主唱）及團員的搖滾和聲相當欣賞。74 年秋，吉他手 Ian Bairnson 加入後發行首張專輯，主打單曲 **Magic** 一鳴驚人，在英美兩地排行榜獲得很好的成績（英國榜 #11）。第二張專輯裡有首被樂評認為簡單但技巧性十足的流行搖滾佳作 **January**，成功拿下英國冠軍，不過，在美國卻打不進 Top 40。這樣我們是否可以推論「女王子民」和「洋基仔」愛吃的泡泡糖口味有所不同？

接下來推出兩張平凡無奇的專輯後，「飛行員」不再領航，樂團形同半解散。77 年，Tosh 先離開加入 10 cc 樂團，而 Paton 和 Bairnson 則繼續在錄音室奮鬥。70 年代末，二人為 Alan Parsons Project 及 Chris DeBurgh 的唱片貢獻良多。Lyall 的命運較為悲慘，罹患愛滋病，死於 1989 年。

精選輯「Magic」Collectables，1998

「A's, B's & Rarities」Caroline，2005

Pink Floyd

Yr.	song title	Rk.	peak	date	remark
73	Money	92	13		推薦
80	Another brick in the wall (pt. 2) ▲ 500大#375	2	**1(4)**	0322-0412	強力推薦

藝術一詞十分空泛，加上音樂潮流不停在變，想要明確定義「藝術搖滾」及其代表樂團還不如用「前衛」二字來說明，Pink Floyd就是一個不斷創新的領航者。

1965年，Roger Waters（b. 1943，英國Surrey；貝士、主唱）決定破釜沉舟（輟學），與之前同是大學建築系的學生樂隊團員Richard Wright（b. 1945，倫敦；鍵盤、主唱）Nick Mason（b. 1945，伯明罕；鼓手）重組樂團。當時，Waters在劍橋高中的學弟Syd Barrett（b. 1946，英國劍橋；吉他、主唱）也到倫敦唸大學，於是找他以及另外一位爵士吉他手Bob Close共同打拼。Barrett極具才華又是藝術學院出身，雖然入團較晚但很快就在這群工科大學生中脫穎而出，取得領導地位，而團名也是由他決定。Barrett收藏不少美國爵士藍調45轉唱片，他特別喜愛來自喬治亞的Pink Anderson和Floyd Council，因此各用他們一個名字做為團名—The Pink Floyd Sound。天才都是孤傲的！不久，兩把吉他起了衝突，Close黯然離開，四人團正式以Pink Floyd「平彿洛依德」之名上路。

回顧Pink Floyd的發展史，1965到1968年是由Barrett領軍之開創期，他成功地帶領樂團從地下音樂圈崛起。成軍於「迷幻」年代，初期在倫敦嬉痞常聚集的酒吧唱些靡靡之音，但他們結合舞台幻燈效果與搖滾樂的創新嘗試，打響了名號，也吸引唱片公司的目光。EMI為他們發行的第一支單曲 **Arnold Layne**，因內容描述戀物癖偷女人內衣褲的故事而引起很大爭議，但也因為這種大膽主題和實驗性之迷幻風格帶動歌迷一波新的激動。接下來，在67年8月推出由Barrett負責九成創作的處女專輯「Piper At The Gates Of Dawn」。這是一張大量使用超高鍵琴技巧和迷幻音效的唱片，獲得極大迴響（英國榜Top 10），一舉躍升為檯面上主流搖滾樂團，但真正的考驗才要開始。到美國宣傳期間，在一次演唱會時Barrett可能事前服用過量的LSD藥物，進行到一半突然間呆若木雞，演唱被迫終止，緊急調來老友David Gilmour（b. 1947，劍橋；吉他、主唱）接替他的工作。幾個月後，

《左圖》68年Syd Barrett尚未離團前所留下珍貴的五人照。從左上Nick Mason起順時鐘依序是Syd Barrett（正中）、Roger Waters、Richard Wright和David Gilmour。
《右圖》百大經典專輯「Dark Side Of The Moon」Capitol，1990。

Barrett因精神狀況持續不穩定而失蹤，據說是跑去隱居。

　　主將走了，由Waters扛下重責大任的第二張專輯「A Saucerful Of Secrets」仍是迷幻音樂上乘之作。他們的現場演唱會承襲以往絢麗燈光和注重音響之模式而依舊大受歡迎（一種賞心悅目的視聽饗宴），但離真正成為超級樂團且擁有流傳百世的經典作品還差一段距離。70年出版的「Atom Heart Mother」雖然首次獲得英國專輯榜冠軍（美國#55），基本上前後幾張作品還處於摸索階段。Waters為了「掩飾」他沒有像Barrett那麼高的填詞譜曲功力，以長篇帶有藍調風味的電子樂器（Wright的鍵盤音效和Gilmour的電吉他技巧功不可沒）純演奏來取代，這種實驗性風格，卻意外讓樂團在70年代初期被歸類為art rock「藝術搖滾」樂派的一員大將。隨著日子一天天演進，Wright和Gilmour的寫歌功力已漸趨成熟，宛如另一對約翰藍儂和保羅麥卡尼。72年6月，第7張專輯「Obscured By Clouds」由多首有前後關聯意味的簡短歌曲所組成，樂迷對他們也有「正常」歌曲感到新奇。此專輯可算是終結過往實驗階段及為下張概念性經典來暖身之作。

　　73年初，進入倫敦Abbey Road錄音室錄製新專輯之前，已在演唱會上唱過一些曲目（大部分是由Waters所作）。他們發現音效可以強化歌曲想要表達的意念，於是央請美國西岸著名的錄音工程師Alan Parson協助。「The Dark Side Of The Moon」以我們所看不到的「月亮陰暗面」，來影射現代人孤寂貧乏之心靈和面臨崩潰時充滿恐懼的精神狀態。頭幾首歌曲調雖然灰暗悲觀，但最後導引至憐憫與關懷，讓人感到還有一絲希望。這是一張少見、藝術和商業上都獲得極大成就的經

專輯「The Wall」Capitol，2000

「Echoes: The Best Of」Capitol，2002

典專輯，也是奠定他們成為超級樂團之曠世巨作。英美兩地排行榜都拿下冠軍不用說，在美國專輯榜上還創下一個至今未破的紀錄─停留在 Top 200 榜內 735 週（14年多），全球總銷售超過一億三千萬張，夠嚇人了吧！專輯暢銷的原因有一半要歸功於 Parson，他非常巧妙地利用各種錄音手法來配合先進的音樂概念，以音效增加歌曲的戲劇張力和臨場感。如第一首歌 **Speak to me** 裡幾乎聽不到的心跳聲、**Time** 開始前的鐘聲和 **Money**（第一首打進美國熱門榜 Top 20 單曲）之收銀機音效…等，至今三十多年還被一些老樂迷當作「發燒片」來測試真空管音響。

挾著餘威，74 年在倫敦舉辦盛大的演唱會。聲光、乾冰等效果一應俱全，甚至有飛機摔落等道具設計，就差沒有砸樂器、燒布幕、佈置斷頭台等，否則又要被歸類為「驚悚搖滾」一派（見前文 Alice Cooper 介紹）。這一年，因「The Dark...」專輯帶來的豐沛收益，他們自創 Pink Floyd Music，美國方面則委託 CBS 發行。

休息兩年後所推出之新作「Wish You Were Here」和「Animals」（77 年），雖不如「The Dark...」專輯來得震撼，基本上仍維持一定風格和水準。「Wish...」專輯裡的同名歌 **Wish you were here**（滾石 500 大歌曲 #316）和 **Shine on you crazy diamond** 是為了追念老夥伴 Barrett 而寫，隱約中可「聽」出他們想要借助 Barrett 那種近乎瘋狂、像鑽石般珍貴之力量來提升樂團日益喪失的藝術靈感。話雖如此，「Wish...」專輯添加老藍調爵士和靈魂樂到原本的迷幻或藝術搖滾中，「Animals」則嘗試正興起的龐克音樂，同樣叫好又叫座。而「Animals」也是一張具有警世意味（用豬、羊、狗三種動物諷刺某些性格的人類）的概念專輯，為下張大碟「The Wall」及 Waters 主導的最後一張專輯「The Final Cut」鋪路。

經過十年，由Waters領軍的二代Pink Floyd在79年推出雙LP專輯「The Wall」後，事業再創高峰。這張概念專輯以一位搖滾歌手為主角，藉由歌曲講述他的故事，衍生出現代社會諸多問題—文明進步和優渥物質條件並未帶來人類心靈上的滿足，人與人之間無法相互體諒、溝通和關懷，就像一道厚牆阻隔，唯有推倒這面牆，才能解放我們的心靈。專輯蟬聯美國榜15週，銷售量累計至今2300萬套，歌曲**Comfortably numb**獲選滾石500大歌曲第314名。專輯裡有一系列的歌**Another brick in the wall**（part 1 to part 3，圍繞相似主旋律但有不同的編曲、演奏、音響情境和歌詞），這是Waters回憶起他在劍橋高中所受到的「毒害」而對教育制度提出批判。不良教育制度像厚牆上的某塊磚，打破它後就容易推倒整面牆。音樂性豐富又有兒童和聲的**Another brick in the wall (pt. 2)**（500大名曲#375）無論在英美均問鼎王座，樂團生涯唯一冠軍、白金單曲唱片。

之後幾年，專輯「The Wall」的成功連帶使**Another**曲MTV大為流行、演唱會有更炫的道具效果（推倒一面高牆；90年曾在柏林圍牆遺址舉辦盛大演唱會）、82年「The Wall」被改編搬上大螢幕等，當他們取得更大的商業成就時反而分崩離析。Waters之前歌曲裡所強調的精神（人該有相互體貼諒解而不要有貪婪之心），在他85年單飛後長期與Gilmour等三人之訴訟（Pink Floyd團名使用權的商業官司）下消失殆盡，也更形諷刺。

集律成譜

- 「Echoes：The Best Of Pink Floyd」Capitol，2002。

 這種以整張概念專輯取勝的超級天團，向來很少有精選輯，因為不知道要怎麼「選」？也沒有什麼意義，這張2002年才出的CD套裝唱片（2 CDs，26首歌）是流行樂迷比較可以接受的。慶幸，他們大部份的重要專輯都有復刻成CD版上市。

Player

Yr.	song title	Rk.	peak	date	remark
78	Baby come back ●	7	**1(3)**	0114-0128	強力推薦
78	This time I'm in it for love	58	10		推薦

有時我們會把人生某些階段所聽的流行歌曲賦予特殊意義,「一片團體」Player 的 **Baby come back** 對我來說就是有一種無可言喻之情感。

1976年,洛杉磯某個時尚派對希望賓客穿著白色系衣服出席,但來自英國利物浦的吉他創作歌手 Peter Beckett 卻穿牛仔褲。當場還有一位德州吉他手 John Charles "C.J." Crowley III 一樣「白目」,兩人因「同病相憐」而聊了起來,Crowley 慫恿 Beckett 離開現在那個毫無前途的加州小樂團,兩人攜手打天下。他們找來貝士手 Ronn Moss 以及他的高中同學鼓手 John Friesen,拍好首張唱片封面團員照時,鍵盤手 Wayne Cook 才加入。某夜,哥倆好看到電視劇演完後所「跑馬」的 players list,福至心靈決定用 player 當作團名。故意拿掉複數 s 讓意思模糊曖昧,player 是指音樂玩家?花花公子?還是「播放器」?

當初是與 Haven Records 簽約,但唱片還未發行公司就倒了,原負責人把合約賣給 RSO(當時旗下大將是比吉斯)。處女作「Player」成績尚可(專輯榜 #26),但 Crowley 和 Beckett 依據各人被女友拋棄之感觸所寫的 **Baby come back** 卻驚人地拿下三週冠軍。媒體立刻評論該曲有抄襲 Hall & Oates「霍爾和奧茲」二重唱 77年冠軍曲 **Rich girl** 之嫌,他們提出辯解:「音樂的部份雷同屢見不鮮,樂評沒有仔細聽完整張專輯。他們為類比而類比!」曲風和 Hall & Oates 類似並不表示能夠與他們的成就相提並論,在同專輯另一首佳作 **This time I'm in it for love** 後,再也沒有歌曲能打進 Top 20。2007年電影 Transformer「變形金剛」曾巧妙引用 **Baby come back**。

🎵 集律成譜

• 「Baby Come Back:The Best Of Player」
 Island/Mercury,1998。右圖。

Poco

Yr.	song title	Rk.	peak	date	remark
79	Crazy love	>100	17		推薦

美國樂壇有幾個評價甚高之團體是所謂的歌唱創作「養成訓練班」，西岸鄉村搖滾樂團Poco即是一例，進出之團員日後都成為可獨當一面的優秀歌手或樂師。

　　鄉村音樂搖滾化、「加州化」尚未成功，同志仍須努力！68年夏天，延續The Byrds、Buffalo Springfield香火，部份團員Richie Furay（b. 1944；節奏吉他、主唱）、Jim Messina（b. 1947；主奏吉他、主唱）、Rusty Young（b. 1946；pedal steel吉他等各式弦琴、主唱）和Randy Meisner（b. 1947；貝士、主唱）、George Grantham（b. 1947；鼓手、和聲）組成一個新樂團。以卡通人物Pogo為名，但名稱擁有權人不同意借用，只好改成發音相近且有意義的Poco。在樂理上poco是稍微、一點一點逐步的意思，例如樂譜上的poco moto是指「稍快板」。

　　多產樂團Poco，從69至89年共發行了17張專輯和2張Live輯，基本上每張都叫好不叫座，這也是除了音樂理念不同外導致一些團員求去的主因。樂團最活躍的時期在60年末到70年代中，每位出走或留下的團員在某些專輯中都有特殊之創作和精彩演奏，樂評對他們把活力、剛性吉他節奏、繁複優美的和聲甚至拉丁風情灌輸到傳統鄉村音樂之傑出貢獻讚譽有加，視他們為加州鄉村搖滾樂派的先鋒者。69年首張專輯錄完，Meisner求去（後來組成老鷹樂團，見前文介紹），第三張專輯時Messina離團（見前文Loggins and Messina介紹），主奏吉他的位子由Paul Cotton頂替，空了一年的貝士由Timothy B. Schmit（見前文Eagles介紹）接手。73年Furay單飛，77年，Schmit和Grantham又走了。補入英籍貝士手、鼓手加上新任鍵盤手後稍微向流行低頭，78年專輯「Legend」銷售百萬張加上79年兩首Top 20單曲**Crazy love**、**Heart of the night**，在商業上還給他們一個公道。

集律成譜

• 「Ultimate Collection」Hip-O，1998。右圖。

The Pointer Sisters , Bonnie Pointer

Yr.	song title	Rk.	peak	date	remark
73	Yes we can, can	95	11		
74	Fairytale	>120	13		額外列出
75	How long (betcha got a chick on the side)	>120	20		額外列出
79	Fire •	15	2(2)	03	強力推薦
79	Happiness	>120	30		額列/推薦
79	Heaven must have sent you	43	11	Bonnie單飛	推薦
80	He's so shy •	>100	3(3)	1025-1108	推薦
81	Slow hand •	19	2(3)	08	額列/推薦

活躍於70年代，以家族成員組成的黑人合唱團特別多。The Pointer Sisters被譽為「最佳女子重唱團體」，實至名歸，可惜沒有一首熱門榜冠軍曲！

國內一些唱片宣傳品稱她們為「最成功的女子冠軍disco團體—指針姊妹」，我不太認同。第一，她們在當紅十年有好幾首「悲情」的亞軍、季軍曲，三度葛萊美獎肯定，獨缺Top 1桂冠。其次，她們的歌路很廣，唱片製作人也會隨市場調整，但將之定位成disco合唱團不是很恰當（她們喜歡被稱為R&B團體）。最後，翻譯成「指針姊妹」當作噱頭可以接受，但還是音譯她們的姓氏波音特比較好。

「波音特姊妹」是名符其實的同胞姊妹，出生及成長於加州奧克蘭，父母是神職人員，所以她們的音樂舞台是從教會開始。剛出道時，二姊Anita（b. 1948）、三姊Bonnie（b. 1951）及小妹June "Issa"（b. 1954）是擔任一些知名歌手如巴茲司卡格斯、艾爾溫畢夏普的合音天使。72年大姊Ruth（b. 1946）加入後，以女子四重唱團在洛杉磯巡迴表演，打出名號。73年與唱片公司簽約，發行首張同名專輯「The Pointer Sisters」（銷售超過50萬張的金唱片），收錄之**Yes we can, can**是第一首熱門榜Top 20單曲。

隔年她們推出第二張專輯「That's A Plenty」，其中一首由Anita和Bonnie所作、充滿誠摯感情的西部鄉村歌曲**Fairytale**，在熱門及鄉村榜上有不錯的成績。因而勇奪74年最佳鄉村合唱曲葛萊美獎，並首度受邀至由白人鄉村音樂界所主導的The Grand Ole Opry表演，在當時，以一個黑人女子團體來說是難得的殊榮。

《左圖》精選輯「The Best Of The Pointer Sisters」RCA，2000。
《右圖》「The Best Of The Pointer Sisters」Hip-O Rds.，2004。早期四人團的照片當封面。

不過，對某些跟鄉村音樂毫無瓜葛的黑色藝人來說，可能也不care！75至77年，她們的歌大多出現於R&B榜，其中 **How long** 是首支R&B冠軍曲。

1977年，可能Bonnie與姊妹們有音樂理念不合的問題而單飛，合唱團因此沉寂了兩年。79年Bonnie熱門榜#11單曲 **Heaven must have sent you** 是一首中快板R&B佳作，後半段間奏模仿黑人爵士巨星路易士阿姆斯壯的獨特唱法（人聲模擬小喇叭），相當有趣。78年底以改組的三重唱再出發，79年翻唱布魯斯史普林斯汀（詳見前文）之作品 **Fire** 以及81年台灣樂迷較熟悉的 **Slow hand**，都拿下數週亞軍，這兩首歌可算是她們的招牌R&B情歌。

來到80年代中期，還有三首單曲成績不錯，也再度獲得多項葛萊美獎肯定。之後，漸漸淡出歌壇。波音特姊妹那音域寬廣、渾厚傲人的嗓音，融合R&B和搖滾的重唱風格以及活力四射、動感十足的舞台表演魅力，令樂迷懷念不已。

餘音繞樑

- **Happiness**
 此曲在她們眾多首暢銷佳作中最名不見經傳，但卻是充分展現黑人靈魂R&B與搖滾結合唱功之經典。

集律成譜

- 「20th Century Masters – The Millennium Collection：The Best Of The Pointer Sisters」Hip-O Records，2004。
- 「The Best Of The Pointer Sisters」RCA，2000。

The Police

Yr.	song title		Rk.	peak	date	remark
79	Roxanne	500大#388	>120	32		額列/推薦
81	De do do do, de da da da		57	10	01	額列/推薦
81	Don't stand so close to me		71	10	04	額列/推薦
83	**Every breath you take** •	500大#84	**1**	**1(8)**	**0709-0827**	額列/強推

由於史江是80、90年代影歌雙棲超級巨星，新樂迷大多把這位貝士創作主唱與「警察合唱團」畫上等號，其實這個新浪潮雷鬼樂團早在70年代末就已被看好。

　　Stewart Copeland（b. 1952，鼓手、主唱）的父親是美國CIA情報員，埃及出生、中東長大。回到加州唸完大學後移居英國，加入一個前衛樂隊。外號Sting（年輕時愛穿黑條紋黃毛衣，活像一隻會螫 "sting" 人的蜜蜂）的Gordon Sumner（b. 1951，英國；貝士、主唱）原是兼任教師，經常參加一些爵士樂隊演出。76年，受到龐克風影響，Copeland與史江及另一位吉他手決定組團闖天下。在獨立品牌IRS旗下發行首支單曲 **Fall out**，獲得不錯評價，但這時吉他手由老經驗的Andy Summers（b. 1942，英國）取代。三人皆有不凡的技藝，史江之創作、高亢帶磁性唱腔和即興貝士，搭配Copeland變化多端的雷鬼節奏，最後由Summers擅長的厚實起伏搖滾吉他作整合，這種介於龐克和新浪潮的曲風在70年代末期引起英美兩地唱片界的注意。加盟A&M公司，以重新發行的 **Roxanne** 及兩首Top 10單曲打響名號。78年底起，連續三張用法文或奇特字彙組合命名的專輯在英美兩地都名列前茅，銷售超過百萬。83年大碟「Synchronicity」獲得英美專輯榜冠軍（美國蟬聯17週，8白金）及名曲 **Every breath you take**（葛萊美年度最佳歌曲、最佳流行和搖滾樂團），讓他們的聲望達到巔峰。「激情過後」史江卻對演戲和個人歌唱有興趣，警察樂團於86年解散。2003年，The Police被引荐進入搖滾名人堂。最後，推薦一首出自史江87年個人專輯「Nothing Like The Sun」的佳作 **Englishman in New York**。

「2 CD Anthology」A&M，2007

Prince

Yr.	song title	Rk.	peak	date	remark
80	I wanna be your lover ●	95	11(2)	0126-0202	推薦

七十年代末期，王子以結合放克的「黑人龐克」牛刀小試，雖然日後有「情色教宗」之稱，但勇於嘗試和不斷創新之音樂風格無損他是近代最傑出的音樂奇才。

無論成名與否，Prince向來很少接受媒體採訪，有關他的身世如霧一般撲朔迷離。Prince（b. 1958，明尼蘇達州明尼那波里市）出生於音樂家庭，母親是歌手，父親是畫家、爵士三重奏Prince Rogers Trio團長，他的本名Prince Rogers Nelson由此而來。長大後卻很討厭他的姓Nelson和名Rogers，因此直接以Prince王子當作藝名。五歲時父母離異，與繼父的感情不睦讓他經常離家去找生父及朋友，埋首於音樂裡。不凡的音樂天賦從小展露於樂器演奏（據聞他會玩27種樂器，特別專精吉他、鍵盤和節奏鼓），成年後則表現在作曲和創新實驗上。

1978年，明尼那波里的地方製作人出借錄音室，讓王子完成「一人樂隊」的demo帶。華納兄弟公司獨具慧眼，願意投資這位沒沒無聞的黑人青年，以高額預算和自行製作等優渥條件為他出唱片。首張專輯「For You」不算成功，79年底第二張專輯「Prince」上市，開始引起歌迷和樂評的注意，專輯榜#22、銷售白金，也出現首支排行榜Top 20暢銷曲 **I wanna be your lover**。華納兄弟公司鍥而不捨，直到84年以王子奮鬥成名故事為題材的傳記電影Purple Rain「紫雨」原聲帶專輯（滾石百大經典唱片）獲得冠軍和首支5週冠軍曲 **When doves cry** 後，終於出頭天，壓對寶了！

雖然王子的歌不是講性就是談愛（據他說只是一些性幻想而已），但還不至於庸俗到難登大雅之堂，樂評看重他絕不重覆的創作力（80年代有6首歌入選滾石500大名曲）。台灣女歌手蘇芮曾說王子的高假音唱進人的靈魂深處，這句話為「音樂怪才」Prince作了最佳註腳！

「The Hits 1 & 2」W. B./Wea，1993

Queen

Yr.	song title		Rk.	peak	date	remark
75	Killer Queen		78	12		推薦
76	Bohemian rhapsody ●	500大#163	18	9		強力推薦
76	You're my best friend		83	16		推薦
77	Somebody to love		88	13		強力推薦
78	We are the champions/We will rock you ▲		25	4	0204	強力推薦
80	Crazy little thing called love ●		6	**1(4)**	0223-0315	強力推薦
81	*Another one bites the dust ▲*		*65*	***1(3)***	*80/1004-1018*	額列/強推

四位高學歷、富才氣的皇后樂團團員，堅持使用傳統搖滾樂器，致力將古典音樂和歌劇理念融入華麗的重金屬搖滾中，呈現多元前衛音樂，二十年如一日。

　　Queen 成軍的故事要從一位吉他手 Brian May（b. 1947，英國 Middlesex）講起。1968年，倫敦帝國大學天文系學生 Brian May 和貝士手 Tim Staffell 想要組團，於是在校園佈告欄公開徵尋鼓手，他們挑中一位金髮帥氣的牙醫系學弟 Roger Taylor（b. 1949，英國 Norfolk）。初期，這個名為 Smile 的樂團是為其他知名藝人團體如 Jimi Hendrix、Pink Floyd、Yes 等伴奏，也獲得 Mercury 唱片公司合約，但發展一直不順遂。Farrokh "Frederick" Bulsara（b. 1946，非洲 Zanzibar；d. 1991）的父母是波斯後裔，在英國殖民地政府上班。他從小被送到印度孟買的英國學校唸書，在這段人生啟蒙期，展露出異於常人的音樂天賦。64年中學畢業返回故鄉，因當地政局紊亂，全家移民英國。由於他的身份特殊，花了一番功夫才如願以償進入藝術學院讀書（主修繪畫）。Staffell 和 Bulsara 原是同窗，後來 Staffell 把他介紹給 Smile 團員認識，大家成為好朋友，經常在一起交換彼此唱歌表演之心得，May 對 Bulsara 的獨特嗓音特別欣賞。

　　70年初，Staffell 離團另謀發展，May 希望 Bulsara 離開原屬樂團加入他們，擔任主唱。將近一年，貝士手一直喬不攏，直到 John Deacon（b. 1951）加入才大致底定。四人團成型後，Bulsara 認為他那種回教姓名不適合在西方世界打滾，於是以 Freddie Mercury 為藝名，並建議那個「不好笑」的團名 Smile 也順便改一改。有人問他們為何會用 Queen？ Mercury 回答說：「沒有特別意義！只是 Queen

《左圖》百大經典專輯「A Night At The Opera」Hollywood Records，1991。
《右圖》精選輯「Greatest Hits」Hollywood Records，2004。從左依序是Roger Taylor、
Freddie Mercury、Brian May和John Deacon。

這個字簡潔有力、淺顯易懂，而且你不覺得有種尊貴的感覺嗎？」但某些人卻在背後想，既然如此，那四個大男人所組的樂團叫King或Prince不是更好？所以一定別有隱情（後來得知Mercury是同性戀者）。除了團名外，Mercury還發揮「本行」依大家的星座設計了團徽（見上左圖）。中空Q字和雌性鳥（天鵝或鳳凰）代表Queen，兩邊獅子是Taylor和Deacon（獅子座），下面兩個小仙女則是代表他自己（處女座），正中央有隻螃蟹象徵團長May（巨蟹座）。

　　成軍初期，理想化鎖定大專校園演唱作為他們的舞台，但奮鬥兩年沒有起色，還是得到倫敦知名的俱樂部（如Marquee Club）表演才可能有更多曝光機會。73年初，兩名製作人Baker和Anthony被樂團那種兼具華麗（glam）、硬式（hard）搖滾的曲風所吸引，願意與他們合作，並謀得EMI唱片公司合約。73年7月，處女作同名專輯「Queen」和兩首單曲上市，成績差強人意。不過，第二張「Queen II」就好很多，除了獲得英國專輯榜#5之外，由Mercury所寫（他們的歌幾乎都是團員們自創，以Mercury的數量最多，May次之）的重金屬搖滾曲 **Seven sea of rhye** 首度打進Top 10。雖然英國某媒體票選皇后樂團為「74年最佳樂團」，但老美似乎還不認識他們。直到年底的「Sheer Heart Attack」拿到專輯榜#12（英國亞軍，銷售白金）以及「成名曲」**Killer Queen**打進熱門榜Top 20（英國榜亞軍），加上正式的巡迴演唱，才算在美國市場搶下一席之地。

　　隨著創作經驗以及對流行搖滾走向之體認愈來愈有心得，在解決與經紀公司之間的紛爭和調適忙碌的演唱行程後，猶如脫韁野馬般盡情狂奔，於75年11月推出

多元化的偉大作品「A Night At The Opera」。這張百大經典專輯之所以受到搖滾樂迷喜愛，歷久不衰，主要是因為**Bohemian rhapsody**「波希米亞人狂想曲」。69年中，Mercury曾與Taylor兩人合租小公寓，當時過著清苦藝術家生活之點滴，宛如普契尼歌劇**La Bohème**「波希米亞人」的故事翻版，因而激發他寫下這首**Bohemian rhapsody**。Mercury將別緻的歌劇概念，融入由May主導、極為罕見之華麗搖滾編曲與繁複和聲編排，透過鋼琴、May獨樹一格的吉他演奏、自己的花腔男高音吟唱以及發人省思的詞意，不僅使這首「狂想曲」成為皇后樂團的招牌歌，更為前衛藝術搖滾樹立指標。曲長6分鐘、實驗性很強的歌曲原本不被看好，但英國電台DJ卻愛死了，少數的「宣傳帶」一播再播。單曲唱片上市後立刻登上英國榜冠軍，蟬聯9週（91年Mercury過世，再度推出又拿5週冠軍），連帶讓專輯也封王。在美國則是專輯榜#4，銷售三白金。

　　仔細聆聽專輯所有曲目，可發現具有完全不同的音樂風貌，差距之大令人咋舌，這正是所謂的「皇后風格」。其中包括他們最擅長營造劇場情境的前衛搖滾、一些金屬味、帶有同性戀色彩的百老匯或夜總會式曲碼，甚至披頭老搖滾和鄉村民謠應有盡有。另外，由貝士手Deacon譜寫的**You're my best friend**也是一首打入美國熱門榜Top 20的暢銷佳作，曲中的鍵琴是由Deacon所彈奏，顯示每位團員都有全面性的音樂實力和素養。自此，Queen已成為享譽國際、不折不扣的超級樂團，無論唱片還是巡迴演唱，在加拿大、澳洲及日本特別受到歡迎。

　　接下來，76年底的「A Day At The Races」亦是一張商業和藝術兼具的成功作品，不過，從兩張專輯裡有好幾首歌相互輝映、異曲同工以及該專輯被樂評稱為「姊妹作」可知，並未成功跳出舊有框架。改用美國福音唱法取代義大利歌劇的**Somebody to love**，雖然仍屬「佛瑞迪式」傑作，但顯然沒有超越**Bohemian rhapsody**。對皇后樂團來說，他們所追求的是一種利用嬉笑怒罵、誇張荒誕之華麗音樂來渲染難以捉摸的人生，在這兩張專輯發揮到極致，也確實傳遞出來。

　　77年秋，結束北美和歐洲的巡迴演唱會後返回英國，籌備新唱片。他們破天荒邀請歌迷俱樂部之成員，參與**We are the champions**音樂錄影帶在倫敦劇院的拍攝工作，接著一併推出少見的「單面雙主打」**We are the champions/We will rock you**。同時間，採用一本暢銷科幻小說之機器人圖案做為封面的新專輯「News Of The World」也轟動上市。這兩首知名雙單曲流傳的程度，我不必多費唇舌。**We will rock you**（滾石500大名曲#330）早已成為美國職業運動（如

籃球、棒球）場場必播的「加油歌」，**We are the champions**被2002年世界杯足球賽主辦國日韓選為主題曲，當時我那8歲的小女兒也都會哼唱。

在70年代即將結束之際，「The Game」專輯和其中兩首美國多週冠軍單曲，將皇后樂團的聲望再度推向另一個高峰。79年，為了尋求突破，他們嘗試與德國的製作人合作，到慕尼黑錄製新唱片。某天Mercury在投宿的希爾頓飯店洗澡時，一段旋律浮現腦海，趕緊衝出浴室、抓起吉他、寫下歌曲。到了錄音室他馬上唱給隊友聽，大家都很喜歡，排練幾次後，這首少見由Mercury自己擔任協奏吉他的**Crazy little thing called love**就錄製完成。同樣戲碼再度上演，每個人都看好，唯獨代理發行公司Elektra認為模擬老式搖滾甚至一點貓王唱腔的歌與他們長期建立的形象不合，不會受歡迎。先在英國發行單曲獲得亞軍，「耳尖」的美國電台DJ紛紛「進口」唱片播放，迫使Elektra發行單曲，結果還不是海撈一票！與Mercury私交不錯的麥可傑克森聽過「The Game」後告訴Mercury說，他覺得**Another one bites the dust**會是一首冠軍曲。的確，在這張專輯裡他們所玩的一些黑人放克甚至disco歌曲中，以這首**Another**曲最為經典，可惜我個人認為因陷入「抄襲」疑雲而顯得有些遜色。將近一年前，May和Deacon曾在錄音室聽過Chic樂團（見前文介紹）錄製**Good times**，音樂奇才Bernard Edwards的貝士節奏對Deacon後來創作**Another**曲不會有所啟發嗎？

80年代後英國新浪漫電子樂當道，但皇后樂團堅持不在他們的搖滾樂中加入過多的合成電音，持續走紅十年。84年**Radio ga ga**、86年**A kind of magic**是兩首值得推薦的好歌。Mercury於91年死於愛滋病，令人惋惜！2001年榮登搖滾名人堂不稀奇，2003年以團體名義被引荐進入「創作名人堂」則是空前絕後。

集律成譜

• 「Greatest Hits I & II」Hollywood Rds.，
 1995。右圖。
 雙CD，34首代表作完整收錄。如果嫌貴，上
 頁右圖只有81年前歌曲的精選輯「Greatest
 Hits」Hollywood Rds.，2004。可以考慮。

Randy Newman

Yr.	song title		Rk.	peak	date	remark
72	Sail away	500大#264	—	>100		額外列出
78	Short people •		41	2(3)	02	推薦

刻薄一點來說，當美國知名寫歌者（songwriter）、作曲家（composer）和編曲家（arranger）藍迪紐曼身為民謠或流行歌手時，他的歌聲與長相是不及格的。

　　Randall Stuart "Randy" Newman（b. 1943，加州）剛出生沒多久就被送到媽媽的娘家撫養，一個猶太小孩在藍調爵士的發源地紐奧良度過他的童年。回到洛杉磯唸高中，後來進入名校UCLA，紐曼的父執輩有多人是作曲家，因此跟著這些叔伯們在好萊塢學習譜曲填詞。整個60年代有不少作品被Jerry Butler、The O'Jays、Three Dog Night、甚至爵士名伶Ella Fitzgerald和英國資深女歌手Dusty Springfield所唱紅，有些是量身打造，也有選唱。雖然不是「紐約客」，但紐曼卻一再將反諷、挖苦、尖酸的筆觸寫進民謠裡，即便他自己知道這是所有音樂形式中最危險的。此種表面批判實際關懷之風格在他68年以後的歌唱生涯中一次次出現，例如72年連百名都打不進的**Sail away**，利用一個奴隸販子之故事來批判早年的種族隔離政策；77年「Little Criminals」專輯的唯一暢銷曲**Short people**，表面上取笑「小個子」，但卻是抨擊各種教徒們形形色色的行為準則。80年後，專心朝電影配樂創作發展。90年代後，為皮克思四部動畫電影如「玩具總動員」、「怪獸電力公司」所作的音樂及主題曲，獲得小金人和多座葛萊美獎肯定。

「Little Criminals」Reprise/Wea，1990

「The Best Of」Rhino/Wea，2001

Randy Vanwarmer

Yr.	song title	Rk.	peak	date	remark
79	Just when I needed you most ●	29	4	06	推薦

由一曲歌手Randy Vanwarmer譜寫演唱的抒情名曲**Just when I needed you most**，不知溫暖了多少青年男女的心。台灣西洋老歌合輯必選之經典。

本名Randall Van Wormer（b. 1955，科羅拉多州；d. 2004），因父親車禍喪生，70年母親帶他遷居英國Cornwall。78年，小公司Bearsville Records對Wormer的作品有興趣。79年，搬回紐約胡士托定居，籌備新唱片，以藝名藍迪范沃莫發表首張專輯「Warmer」（溫熱器？）和雙單曲主打**Gotta get out of here/Just when I needed you most**。在「全民瘋disco」時期，對電台DJ來說，這類抒情歌聽起來都差不多。某天，某DJ把范沃莫的新單曲唱片拿來播，隨便放成B面的**Just**曲，沒想到聽眾反應熱烈，紛紛來電點歌。就這麼陰錯陽差，**Just**曲打進熱門榜，最後在英美兩地都獲得Top 10好成績。唱片公司老闆身兼經紀人，對這位新歌手採取「搞神秘」策略，不上電視、電台節目，不做宣傳演唱。結果證明他被**Just**曲的成功所誤導，此後在排行榜上再也見不到藍迪范沃莫的名字。從桃莉派頓、Somkie樂團到新加坡歌手品冠都曾翻唱過**Just**曲。2004年范沃莫死於白血病，火葬後的餘灰被送入外太空。

當Wormer搬到英國沒多久，美國女友遠道而來與他共度寒假。在下雨的清晨，不捨女友即將離去之心情，促成日後寫下**Just**曲。他曾說：「Cornwall的冬天經常陰雨綿綿，很容易就能譜出憂愁哀傷的歌。」

「妳在早上打包行李，我凝視著窗外，掙扎想說些話，妳在雨中離去…我沒有阻止妳。我比以前更想妳，天知道我該如何才能找到安慰，因為妳在我最需要妳的時候離開了我，妳在我最需要妳的時候離開了我…」

集律成譜

● 精選輯「Just When...」Castle，1999。右圖。

Ray Stevens

Yr.	song title	Rk.	peak	date	remark
70	Everything is beautiful •	12	**1(2)**	0530-0606	額列/推薦
74	The streak •	8	**1(3)**	0518-0601	
75	Misty	92	14		

老 牌藝人雷史帝文斯是創作和演唱搞怪、詼諧、說唱鄉村歌曲的翹楚,本以為他要轉性好好唱歌,但因奧斯卡頒獎典禮streaking「裸奔事件」而又重操舊業。

　　早在50年代中期,Ray Stevens(本名Harold Ray Ragsdale;b. 1939,喬治亞州)就在亞特蘭大音樂圈小有名氣,當樂師、寫歌、編曲、唱和聲樣樣都行。61年,加盟Mercury公司,以一系列添加「罐頭音效」的搞笑鄉村歌曲如**Ahab the arab**(61年熱門榜Top 5)、**Harry the hairy ape**、**Funny man**等逐漸闖出名堂,並獲得The Joker稱號。其實史帝文斯是一位不可多得的音樂奇才,不僅擅長填詞譜曲,也精通各式樂器,甚至獨立一人就能完成整張唱片的錄製工作。如此混了好幾年,終於想要扭轉人們對他只會搞怪的刻版印象。68年,以一首較「正常」的**Mr. Businessman**打進熱門榜Top 30。70年4月,主張天生萬物皆有其獨特之美並呼籲消除種族歧視的**Everything is beautiful**拿下熱門榜冠軍,這是一首帶有福音味道、優美感人的鄉村歌曲。往後幾年的作品大多比較「正經」,直到74年中,又因「技癢」重返搞笑的老本行,以一首充分反應話題、集此類歌曲大全之**The streak**再度掄元。至今依然以詼諧的鄉村novelty songs「新奇的歌」走紅於歌壇,有「納許維爾喜劇之王」雅號。

　　74年4月2日,上千萬名觀眾透過電視轉播看到一位「抗議人士」從奧斯卡頒獎典禮後台全身赤裸衝到台前。這則新聞讓史帝文斯在五天內寫下並錄好**The streak**,搭上話題熱潮,入榜5週即登上王座。

「The Best Of Ray Stevens」Hip-O Rds. , 2004

Ray, Goodman & Brown

Yr.	song title		Rk.	peak	date	remark
70	Love on a two-way street •	The Moments	25	3(2)	05	額外列出
80	Special lady •		42	5	04	推薦

兩大黑人流行音樂陣營「摩城之音」和「費城之聲」猶如日月光輝，但別忘了也有一些獨立廠牌之美聲團體像繁星點點般裝飾著美麗的天空。

68年，Mark Greene、Ritchie Horsley、John Morgan於紐澤西Hackensack成立The Moments合唱團。這個美聲R&B三重唱和60年代初期英國倫敦的R&B樂團同名，也與80年代英國流行搖滾樂團The Moment相近。黑人女歌手Sylvia（見後文）和老公Joe Robinson所新設立的小公司Stang Records簽下他們，首支單曲即打入熱門榜Top 60。隔年，Greene和Horsley被男中音Al Goodman（b. 1947，密西西比州）及男高音William "Billy" Brown（b. 1947，紐澤西州）所取代。70年，由Sylvia所製作的處女專輯有首單曲**Love on a two-way street**獲得季軍（R&B榜冠軍），讓他們一鳴驚人。之後，Morgan離團，由Harry Ray（b. 1946，紐澤西州；d. 1992）頂替主唱。整個70年代，The Moments共有27首R&B榜前段班歌曲，而Goodman和Ray也為Stang唱片其他藝人寫了不少佳作。79年，三人決定離開老東家，加盟大公司Polydor。因團名擁有權官司敗訴，他們只好改成Ray, Goodman & Brown，但在經典名曲**Special lady**（R&B榜冠軍）後，卻也逐漸消失於熱門榜。

精選輯「The Moments」Rhino/Wea，1996

「The Best Of」Umvd Labels，2002

Raydio , Ray Parker Jr. & Raydio

Yr.	song title		Rk.	peak	date	remark
78	Jack and Jill ●	Raydio	31	8		推薦
79	You can't change that	Raydio	30	9		推薦
81	A women needs love (just like you do)		16	4	06	額列/推薦

七十年代少見的acid jazz「迷幻爵士」R&B樂團Raydio，其領導人小雷派克無論在組團前後都是傑出的樂師、詞曲作者和歌手。

　　Ray Erskine Parker Jr.（b. 1954）是土生土長的底特律人，因此高中畢業後踏入音樂之路就與底特律唱片圈密不可分。高超的吉他彈奏技巧讓Motown聘小派克為樂師，效力於「誘惑」合唱團、史帝夫汪德、The Spinners…等藝人團體的唱片，The Spinners更邀請他參與樂團巡迴演唱。70年代中，隨Motown搬遷而來到洛杉磯，合作對象除了「黑色藝人」外還有巴茲司卡格斯、卡本特兄妹，甚至加入由貝瑞懷特所領導的Love Unlimited管弦樂團（見前文介紹）。

　　廣泛地接觸多元音樂，讓小派克的人面愈來愈廣，也興起走向幕前的企圖。1977年與同樣來自底特律的黑人樂師Arnell Carmichael（合成樂器）、Jerry Knight（貝士）及Vincent Bohnam（鋼琴）共組Raydio樂團，團名是以他的名字Ray加收音機radio諧音而來。78、79年各以一張帶有迷幻味道的專輯和兩首熱門榜Top 10（R&B榜Top 5）佳作 **Jack and Jill**、**You can't change that** 名噪一時。可是小派克似乎不滿意這樣的成績，80年，把自己的名字加在樂團前面，發行了兩張專輯。就在名次最好（Top 5，R&B冠軍）的單曲 **A women needs love** 出現後卻解散了樂團。80年代，以寫歌及幫人製作唱片為主，84年為電影「魔鬼剋星」譜寫演唱的同名主題曲 **Ghostbusters**，是小雷派克個人唯一首冠軍曲。

集律成譜

- 「Greatest Hits」Arista，1993。右圖。
 Raydio時期數首代表作也收錄於個人精選輯中。

Redbone

Yr.	song title	Rk.	peak	date	remark
72	The witch Queen of New Orleans	81	21	02	
74	Come and get your love •	4	5		推薦

世界各地的原住民其音樂天賦和歌藝是有目共睹。在民族大熔爐美國，第一個印地安搖滾樂團曾經風光一時，但並未如同廣大的「非洲黑人」般成功突破歧視。

　　生於加州、父親卻來自Cajun（移居路易斯安那州的少數北美印地安人族群）的兩兄弟Pat Vegas（本姓Vasquez；貝士、主唱）和Lolly Vegas（吉他、主唱），從61年即組成二重唱，為人伴奏、和聲，也發行過幾支單曲。68年，Tony Bellamy（b. 洛杉磯；節奏吉他、鋼琴）和鼓手Peter DePoe（b. 華盛頓州印地安保護區Neah Bay，DePoe是印地安語「最後一隻站起來走路的熊」）加入，組成「紅骨頭」樂團。redbone是Cajun土語直譯而來，意思是指「混血兒」。

　　70年加入Epic公司，開始發行唱片。Lolly類似黑人的唱腔，加上融合南方爵士、Cajun民族節奏及拉丁風情所形成之獨特曲風（被稱為Cajun swamp-rock style「沼澤搖滾」），在加州漸漸受到矚目。另外，Lolly大量運用Leslie rotating speaker所製造出來之電吉他音效和技法，以及DePoe獨創的"King Kong"鼓節奏（bass低音腳踏鼓與snare響弦鼓之間不規則且多變的交替打擊），也為樂團樹立了招牌。由Pat兄弟倆負責創作的歌經常提及Cajun、紐奧良和印地安文化或事蹟，如70年 #21單曲**The witch Queen of New Orleans**、73年歐洲多國冠軍、在美國卻遭禁播的**We were all wounded at Wounded Knee**（描述十九世紀末印地安人被大屠殺的歷史事件）。他們成績最好也最知名的歌曲是**Come and get your love**，翻唱過的藝人團體還不少，如75年「地風火」樂團、95年Real McCoy。

集律成譜

• 精選輯「The Essential Redbone」Sony，
　2003。右圖。

Rex Smith

Yr.	song title	Rk.	peak	date	remark
79	You take my breath away •	86	10		推薦

少年得志的影視青春偶像瑞克司史密斯極力想當個搖滾歌手，但他的非原創歌曲被樂評視為「垃圾」，幸好有一首抒情搖滾代表作留了下來。

　　Rex Smith（b. 1955，佛羅里達州Jacksonville）家裡共有四兄弟，瑞克司和三位哥哥都朝音樂、演藝和藝術方面發展，以他的成就最為突出。由於擁有姣好的面貌和身材，從70年代開始，瑞克司就被電視台刻意培養成青春偶像，客串或主演不少電視戲劇節目，如早期的The Love Boat「愛之船」。從東岸紐約到西岸洛杉磯，好幾本知名青少年雜誌經常報導他的消息。78年，首度登上百老匯舞台，在音樂劇Grease「火爆浪子」中飾演主角之一Danny Zuko。

　　除了作為電視紅星外，瑞克司史密斯也對唱歌有興趣。76、77年各發行過一張專輯，沒有引起太大的注意。79年第三張專輯「Sooner Or Later」終於有了突破，不僅銷售百萬張，也出現唯一熱門榜Top 10佳作**You take my breath away**「妳讓我窒息」。因為專輯「Sooner Or Later」熱賣，使得由他主演、正要上映的電視劇改名為Sooner Or Later，並以**You take my breath away**作為主題曲。之後雖然年年推出新專輯（到83年止），但都不如「Sooner Or Later」來得成功，且被樂評人罵得體無完膚。不過，多年後美國FM電台遴選**You take my breath away**為抒情搖滾典範、經典播放名單中的歌曲。

　　82年，取代比吉斯么弟安迪吉布，主持當紅的介紹排行榜歌曲電視節目Solid Gold「金唱片」。

集律成譜

- 「Sooner Or Later」Wounded Bird Rds.，
 2006。右圖。
 79年專輯復刻CD版。

Rhythm Heritage

Yr.	song title	Rk.	peak	date	remark
76	Theme from "S.W.A.T." •	29	**1**	0228	推薦

相較於電影，出自電視節目或影集之歌曲問鼎排行榜首的數量不多。TSOP雖是第一支，但黃金時段影集的主題曲卻從未拿過冠軍，直到S.W.A.T.演奏曲出現。

　　75年2月至76年4月，美國ABC電視台上映一齣警匪動作影集**S**pecial **W**eapons **A**nd **T**actics「特殊武裝和戰略警察部隊」（台灣曾播過譯為霹靂小組）。名詞曲作者、製作人Steve Barri（b. 1942，紐約市）在60、70年代曾製作不少好唱片，例如為65年影集Secret Agent所寫的**Secret agent man**（見Johnny Rivers介紹）。Barri的6歲兒子是S.W.A.T.影集的頭號粉絲，經常問爸爸說為何沒有主題曲唱片？這引發他的靈感，找鍵盤手Michael Omartian共同依原旋律改編成快板舞曲，請ABC唱片部門八名樂師（其中包括小雷派克和將來Toto樂團的Jeff Porcaro）錄製，以Rhythm Heritage「節奏天性」之名推出單曲唱片（也集結多首演奏曲發行專輯）。**Theme from "S.W.A.T."** 上市後大受歡迎，於76年初獲得冠軍，而離影集首播已整整一年。隨後，由Barri製作的另一支電視主題曲 **Welcome back**（見John Sebastian介紹）也拿到冠軍。在此之前，影集主題演奏曲最高名次（#4）是**Hawaii 5-0**「檀島警騎」。**S.W.A.T.** 原曲的作者為Barry De Vorzon，76年他所寫的抒情演奏曲 **Nadia's theme**（午間肥皂劇The Young And The Restless）同樣打進熱門榜Top 10。

「霹靂小組」影集、「反恐特勤組」電影DVD。

收錄S.W.A.T.的合輯，Rhino/Wea，1991。

Rick Dees & His Cast of Idiots

Yr.	song title	Rk.	peak	date	remark
76	Disco duck ▲2	97	**1**	1016	推薦

廣播電台節目主持人或舞廳放唱片者簡稱 **D**isc **J**ockey，由於他們的工作性質與娛樂圈密不可分，因此海內外有些歌手在成名前甚至成名後都當過DJ。

　　Rigdon Osmond "Rick" Dees III（b. 1950，佛羅里達州）成長於北卡羅來納州Greensboro，66年讀高中時即在當地一家電台打工當DJ，後來進入北卡大學，主修廣播電視和戲劇表演。72年大學畢業，遊走於美國東南各州知名電台，擁有好幾個鄉村音樂或介紹排行榜歌曲的節目。76年到曼菲斯WMPS-AM服務，白天主持節目，晚上則在俱樂部兼差。Dees一邊播放disco歌曲一邊講笑話的同時，他想到似乎可以模仿一些名人或諧星以搞笑方式來唱disco。他有位朋友擅長模仿卡通裡「唐老鴨」的聲音，加上60年代有首歌叫**The duck**，於是花了一個下午完成**Disco duck**。他找這位仁兄和幾名樂師，以不到三天時間錄好**Disco duck**，卻搞了三個月還找不到「業主」。直到洛杉磯RSO唱片公司的老闆把demo帶拿給小孩聽過後，才決定「租下」版權，發行唱片。由於與電台經理有心結加上商業對立考量，Dees的**Disco duck**竟然無法在曼菲斯播放。不過，跳槽到WHBQ-AM後全力將「唐老鴨唱disco」送上頂峰，終於成為享譽全球的冠軍舞曲。電影「週末的狂熱」曾引用一段**Disco duck**（並未收錄到原聲帶中），由舞客唱出歌詞「...move your feet to the disco beat...」。

　　接下來，Dees和他那群cast of idiots「白痴朋友」也陸續推出一些搞笑歌都不成功，畢竟，一首冠軍曲的誕生並非如想像中容易。雖然唱歌受阻，Dees的DJ事業卻如日中天，轉往洛杉磯發展，成為KIIS-FM台柱。所主持的「Rick Dees Weekly Top 40」透過聯播方式，在全球23國、350個電台都可收聽得到，至今依然很紅。

1976年**Disco duck**單曲唱片

Rick Springfield

Yr.	song title	Rk.	peak	date	remark
72	Speak to the sky	96	14		
81	Jessie's girl •	5	**1(2)**	0801-0808	額列/推薦

八十年代超紅的澳洲影視歌三棲巨星，其實早在70年代初就來到洛杉磯奮鬥。您喜歡他像電影「神魂顛倒」裡的搖滾歌手還是在台北開唱時的流行魅力？

　　Rick Springfield（本名Richard Lewis Springthorpe；b. 1949，澳洲雪梨）的父親是位陸軍軍官，經常隨著部隊移防旅居各地。瑞克的青春期是在英國度過，受到披頭風潮影響，他也對音樂產生興趣，9歲學鋼琴、13歲彈吉他、14歲嘗試寫歌。高中沒畢業就加入職業樂團四處表演，還曾到越南勞軍。69年返回澳洲，加入一個名為Zoot的樂團。Zoot在瑞克多首創作曲之貢獻下漸漸走紅，可惜卻於71年解散。單飛後，瑞克的首支單曲**Speak to the sky**即獲得澳洲冠軍。

　　1972年，前往洛杉磯與Capitol公司簽約，重新發行**Speak**曲和首張專輯「Beginnings」，成績還不錯。可是，有謠傳說Capitol為了炒作史普林菲爾德（新藝名）為青春偶像，不惜灌水造假找人買唱片，因而受到抵制，Capitol執行「斷尾求生」策略與他解約。Columbia為瑞克發行的第二張專輯賣不好，又被炒魷魚。更慘的是到了76年只有小公司Chelsea收留他，推出第四張專輯後公司竟然倒閉。

　　經過一連串不幸，史普林菲爾德體認到唱片圈的現實與虛華，決定從「基層」幹起，到俱樂部唱歌培養實力，並偶爾客串電視劇演出。81年，在肥皂劇General Hospital中飾演男主角，因優異表現而讓RCA公司想重新開發他的歌唱才華。Top 10白金專輯、唯一冠軍曲**Jessie's girl**、葛萊美最佳搖滾男歌手，使他重新閃亮於鎂光燈下。

　　接著幾年，8首Top 20單曲以及84年由他領銜主演的電影Hard To Hold「神魂顛倒」獲得票房肯定，他的名字終於與國際巨星畫上等號。

集律成譜
• 精選輯「Anthology」BMG，1999。右圖。

Rickie Lee Jones

Yr.	song title	Rk.	peak	date	remark
79	Chuck E.'s in love	63	4		推薦

江山代有「才女」出，繼瓊貝雅絲、珍妮絲卓別林、卡莉賽門後，在藍調、民謠搖滾領域中，芮琦李瓊斯是被寄予厚望的接班人。

據 Rickie Lee Jones（b. 1954，芝加哥）自己表示，她出生於隱身在城市陰暗角落裡的中下階層「山地人」家庭，體內留著威爾斯和吉普賽的血液讓她既叛逆又愛流浪。祖父是舊時代「馬戲班」的歌手、表演者，父母雖為勞動階級，但也是音樂玩家，因此瓊斯從小就自行摸索學會彈奏各種樂器。18歲離家來到加州，利用半工半讀（認真寫歌、「民歌西餐廳」駐唱）完成大專學業。身處於充滿波西米亞藝術人文氣息之地，以及認識「搖滾怪ㄎㄚ」Tom Waits（後來成為男朋友）和 Chuck E. Weiss 等人，讓瓊斯決定留在洛杉磯，一闖歌壇。

77年，瓊斯在俱樂部唱出好口碑和有人開始演唱她的作品後，加州音樂圈注意到這位新才女。78年，她有四首歌曲的 demo 帶於洛杉磯流傳，女歌手 Emmylou Harris 聽到後，把她介紹給華納兄弟公司。主管 Lenny Waronker 不僅立刻與瓊斯簽約，並邀請 Dr. John 和藍迪紐曼協助她出唱片。首張同名專輯「Rickie Lee Jones」以多樣化、帶有藍調爵士之民謠曲風及世故又不矯情的歌詞，獲得樂評一致讚許（登上滾石雜誌封面），商業成績也很好（專輯榜季軍）。單曲 **Chuck E.'s in love** 以好朋友談戀愛為題材，是一首清新脫俗之佳作，因而榮獲該年度葛萊美五項提名，抱回最佳新人獎。兩年後，第二張專輯「Pirates」不走她擅長的藍調爵士風，從古典音樂和百老匯歌舞劇裡找素材及節奏，再度得到專業樂評五顆星肯定。藝術上有成就也表示逐漸「遠離」主流商業市場，沒有任何歌曲打進 Top 40。沉穩內斂又不斷創新的音樂風格，說芮琦李瓊斯是80年代最重要的創作女歌手也不為過！

專輯「Rickie Lee Jones」Reprise，1990

The Righteous Brothers

Yr.	song title	Rk.	peak	date	remark
74	Rock and roll heaven	58	3(2)	0727	

拜兩部賣座電影之賜，讓我們重溫「藍眼靈魂樂」迷人的氣息。60年代中期紅極一時的「正義兄弟」二重唱於74年短暫重組，不僅曲風變了也非原班人馬。

Bill Medley（b. 1940，洛城）的中低音渾厚又有磁性，Bobby Hatfield（b. 1940，威斯康辛州；d. 2003）則以昂亮細膩的高音見長。兩人完美的唱腔結合後詮釋靈魂抒情歌曲不亞於黑人歌手，因此有 "blue-eyed soul"「藍眼或白人靈魂」宗師之稱號。62年，他們原是洛杉磯一個五人樂團 Paramours 的團員，在某次演唱會中，有位忘情的黑人大兵叫出：「That was righteous brothers！」後來兩人離團合組二重唱時，便以 The Righteous Brothers「正義兄弟」為名。

63年，在小公司 Moonglow 旗下發行兩首單曲。雖然成績不佳，卻受到大牌製作人 Phil Spector 賞識，將他們「請」到所屬唱片公司，並拜託知名的詞曲搭檔 Barry and Cynthia Mann 為他們量身打造新歌。兩夫妻寫出 **You've lost that lovin' feelin'**（500大#34），由他們唱成冠軍（65年2月）。這首歌不僅是播放超過800萬次的名曲，也為日後 Spector 製作此類靈魂抒情歌樹立典範。86年電影 Top Gun「捍衛戰士」經典引用，使它再度走紅。接下來，由 Hatfield 獨唱、原是專輯B面卻獲得#4的單曲 **Unchained melody**（500大#365）更是誇張，因90年電影 Ghost「第六感生死戀」而搞到家喻戶曉、老少咸宜。有人統計此曲的版本超過五百種，阿貓（貓王）阿狗（東南亞歌手）都唱過。這兩首歌被翻唱和重新發行次數之多讓人忘了他們還有支冠軍曲 **(you're my) Soul and inspiration**。68年解散，74年由另一位歌手取代 Medley（右圖右者）重出歌壇，高低音交錯之靈魂曲風已不復見。2003年，60年代之組合被引荐進入搖滾名人堂。

「The Best Of」Polydor/Umgd，2006

Ringo Starr

Yr.	song title	Rk.	peak	date	remark
71	It don't come easy •	43	4	06	推薦
73	Photograph •	>100	1	1124	
74	You're sixteen •	31	1	0126	推薦
74	Oh my my	74	5		
75	Only you	96	6	01	推薦
75	No no song/Snookeroo	87	3(2)	0405	

雖然Ringo Starr被稱為「凡人」，單飛後的成績卻因盛名而與三位「天才」平起平坐。相較於喬治哈里森，他更是「沉默的披頭」，冷眼見證披頭四的興衰榮辱。

Richard H. P. Starkey（b. 1940，利物浦）的父母在他3歲時離異，繼父待他不薄，對於他喜歡音樂之事鼓勵有佳。從小體弱多病，進醫院的日子比待在學校多，無論在課業、興趣和人際關係上都比一般小朋友落後。所幸隨著年紀增長，史達也趕上50年代末期利物浦興起的skiffle熱，組過樂團或加入別人的樂隊。他很喜歡戴好幾個奇形怪狀的戒指在手上，因此樂友們叫他Ringo林哥，後來便正式用Ringo Starr當作藝名。60年，史達與他所屬的樂團到德國表演，在漢堡市認識了披頭等人。62年8月，披頭原鼓手Pete Best離團，他正式受邀加入披頭四。

雖然年紀虛長，但在三位天才面前他像個「細漢」，因此您可發現披頭四的歌曲並不強調節奏鼓。為了證明自己的存在價值，苦練和創新「左撇子」鼓技，最終得到大家肯定。唯二兩首歌由別的樂師打鼓，他在旁邊敲鈴鼓（**Love me do**）或搖響葫蘆（**P.S. I love you**）。68年，在錄製「White Album」時，因鬧脾氣而告假兩個禮拜，保羅麥卡尼只好親自下海。錄了兩首歌後發現苗頭不如想像中的對，大家請求他趕快回來。在歌唱方面，藍儂和麥卡尼都會在每張專輯挑一兩首歌（或針對他的男中音寫歌）給他唱主音，最有名的是**Yellow submarine**和**Good night**。另外，在披頭四所主演的電影（如A Hard Day's Night、Help!）裡面，以史達的演技最佳，這也促成了他在76年後想往影視圈發展之動力。

70年4月披頭四正式宣告解散，史達在單飛初期，除了過去的老戰友麥卡尼、哈里森外，還得到美國製作人如Richard Perry、Quincy Jones之協助。披頭人雖

「The Anthology…So Far」Eagle，2005

「The Very Best Of」Capitol，2007

然吵吵鬧鬧，但各自努力時卻又經常相互支援，只是沒有真正聯名合錄唱片。普遍認為<u>史達</u>的創作力不足以及沒有特色之歌聲是他最大的障礙，<u>藍儂</u>卻代表披頭人告訴大家：<u>史達</u>並不「笨」，過去他也有許多優秀的作品和表演，他一定可以走出陰影。事實上，單就統計數字來看，<u>藍儂</u>說得一點都沒錯！70年代初，<u>史達</u>連續推出8首單曲有7首搶攻美國榜 Top 10 及銷售數百萬張，這樣的成績，三位天才暫時還望塵莫及！史達於70年底推出首張個人專輯「Sentimental Journey」，延續英式老搖滾之作，較無新意。第二張「Beaucoups Of Blues」則是到納許維爾錄製，實驗性加入一些鄉村、藍調元素，同標題名單曲首度打進美國熱門榜。

接下來<u>史達</u>大部分的時間都待在美國，與 Perry 及<u>哈里森</u>之合作較為密切，也藉盛名協助一些美籍藝人出唱片。71、72年，各有一首由他所寫、<u>哈里森</u>製作的單曲 **It don't come easy**、**Back off Boogaloo** 分別獲得 #4 和 #9。73年底推出由 Perry 製作的專輯「Ringo」，裡面有兩支冠軍曲 **Photograph**（與<u>哈里森</u>合寫）、**You're sixteen**（翻唱60年 Johnny Burnette 的老式搖滾）和一首 #5 的 **Oh my my**。此後，不知是否「黔驢技窮」？專輯沒特色又繼續翻唱美式老歌（如55年 The Platters 的 **Only you**）而漸漸走下坡。76年起轉往好萊塢影視圈發展，成就平平，據說還有投資糾紛（被騙錢），但賺到一個「龐德女郎」（「海底城」女主角）當二任妻。現今還在唱歌，基本上已被歸為「過氣藝人」。2007年中，有消息說<u>林哥史達</u>會是最後一位進入搖滾名人堂的披頭，讓我們拭目以待。

集律成譜

• 「Photograph：The Very Best Of Ringo」Capitol，2007。
 對<u>林哥史達</u>沒有特別喜愛的朋友，買這張最新的單片CD精選輯即可。

Rita Coolidge

Yr.	song title	Rk.	peak	date	remark
77	(you love has lifted me) Higher and higher ●	8	2	08	強力推薦
78	We're all lone ●	98	7	77/12	推薦

每位歌手的發音特質和技巧不同，無需強求特定領域。芮塔庫莉吉偏愛之靈魂搖滾、藍調爵士不合適沒關係，從鄉村民謠出發到翻唱流行MOR一樣可以風光。

Rita Coolidge（b. 1944，田納西州）的母親是印地安Cherokee族人，15歲時全家隨父親（白人牧師）遷至佛州，63年高中畢業後返回曼菲斯。庫莉吉因唱一些廣告歌而被人發掘，帶她到洛杉磯尋求進一步發展。雖然灌錄過個人地方單曲，但大部分還是以唱幕後和聲為主。69年，參加Leon Russell、喬卡克的唱片錄製和巡迴演唱，因翻唱**Superstar**（後來卡本特兄妹也唱過）以及偏愛靈魂搖滾、如魚得水之表現，使她成為這一行的翹楚。接下來更多男歌手如艾瑞克萊普頓、David Crosby、Stephen Stills、Dave Mason爭相找庫莉吉幫忙唱歌，大家對這位「甜美的印地安小姑娘」印象良好，寫了許多與她有關的歌，如Russell的**Delta lady**（從此有了Delta Lady外號）和男友Stills的**Sugar babe**。

71、72年各發行過一張專輯，成績平平，其中一首**Fever**（熱門榜#76）卻是藍調味十足的佳作。73年與歌手克利斯克里斯多佛森（見前文）相戀、結婚。之後幾年，無論是個人靈魂搖滾唱片或與夫婿組成二重唱的鄉村民謠專輯都不算成功，但兩人「不對盤」之歌聲反而是種特色，受到葛萊美獎的青睞，獲得兩屆最佳鄉村演唱團體或重唱獎。多年來，老東家A&M並未對庫莉吉失望，直到77年改唱流行的白金專輯「Anytime...Anywhere」和兩首暢銷單曲**Higher and higher**（原唱Jackie Wilson，500大#246）、**We're all alone**（創作原唱巴茲司卡格斯），終於苦盡甘來。70年代結束前，兩張專輯的表現也不錯，有三首入榜流行單曲。

「The Best Of」Interscope，2000

The Ritchie Family

Yr.	song title	Rk.	peak	date	remark
76	The best disco in town	>100	17		推薦

由法國音樂人所創建的美國合唱團The Ritchie Family，以「長篇大論」、雜燴式的改編disco舞曲，在70年代迪斯可狂熱期展現不一樣的風情。

法國人Jacques Morali（b. 1946；d. 1991）原在巴黎Orly機場的唱片行上班，後來因專研作曲而小有名氣。透過認識伊麗莎白泰勒和雪兒的髮型設計師，開始與美國PIR「費城國際唱片」有所往來，也迷上了disco。70年代初期，Morali搬到費城居住，藉由PIR和Sigma錄音室實現他的音樂夢想。

Morali找來三位毫無血緣關係的女歌手Cassandra Wooten、Cheryl Jacks和Gwen Oliver組成合唱團，由他與Ritchie Rome負責寫歌和幕後製作，團名就叫The Ritchie Family「瑞奇家族」。首張專輯「Brazil」於75年上市，其中改編30年代名曲 **Brazil** 成長篇disco版的舞曲打進熱門榜Top 20，一炮而紅。接著連續三張專輯「Arabian Nights」、「Life Is Music」和「African Queens」的風格都一樣，被人戲稱是另類的「概念專輯」。以一、兩首大家都聽過的世界名曲旋律為主軸，添加部份新的創作、唱聲及熱鬧的disco編曲而成15-20分鐘之舞曲。剪輯版單曲以出自「Arabian Nights」的 **The best disco in town** 成績最好，也最有名，裡面提到和擷取多段當時流行的disco歌曲如…the hit songs from Motown、**TSOP**、**Fly, robin, fly**（見後文Silver Convention介紹）、**Love to love you baby**、**That's the way**、**Lady Marmalade**等。78年之後，因三名團員全遭更換、Morali跑去紐約另外扶持Village People（見後文介紹）以及她們的歌不再受到市場青睞而逐漸消失於樂壇。

集律成譜

- 「The Best Of The Ritchie Family」Hot
 Productions，1995。右圖。
 喜歡這類歌的朋友最好買專輯，但CD不好找。

Robbie Dupree

Yr.	song title	Rk.	peak	date	remark
80	Steal away	26	6	07	推薦
80	Hot rod hearts	>100	15	09	強力推薦

白人男歌手在70年代中後期若無法或不願意唱流行disco,轉戰西岸走抒情搖滾風也是不錯的選擇,但也要注意快速「泡沫化」的可能。

　　流行創作歌手Robbie Dupree本名Robert Dupuis,1946年12月23日(「戶口」晚報幾天就變成1947年生)出生於紐約市布魯克林。早年喜歡唱藍調、R&B甚至doo-wop歌曲,老牌黑人藍調歌手Muddy Waters對Dupree影響很深,他自認從Waters身上延伸出獨到的歌唱風格。70年代起,走唱於格林威治村的俱樂部,有時會發表自創曲,曾與後來Chic樂團的黑人吉他手Nile Rodgers(見前文介紹)一起表演。73年,Dupree搬到胡士托市區,與當地的樂師和樂團合作,混了五、六年,直到他認識將來為他製作唱片的搭檔Peter Bunetta和Rick Chudacoff。兩位老哥建議Dupree到洛杉磯去,並與Elektra公司簽約,改唱南加州風抒情搖滾。

　　1980年發表首張同名專輯,獲得不錯口碑,有兩支暢銷單曲**Steal away**、**Hot rod hearts** 接連打進Top 20。隔年推出的第二張專輯「Street Corner Heroes」,相形之下遜色不少,不過,專輯裡有一首**Are you ready**是曲風類似的佳作。由於Dupree在等待乙紙能令人滿意的合約,加上唱抒情搖滾也不是「最愛」,索性回紐約「成家」去也。一晃眼,到了87年才打算再「立業」。

　　Robbie Dupree的年紀、外型(愛留大鬍子)與邁可麥當勞和肯尼洛金斯(見前文介紹)相似,歌聲則介於兩人之間,都很有特色。我這麼說,您對他是否有更深的印象呢?

集律成譜

• 80年同名專輯「Robbie Dupree」Wounded Bird Records,2006。右圖。

Robert John

Yr.	song title	Rk.	peak	date	remark
72	(the) Lion sleeps tonight •	21	3(3)	03	
79	Sad eyes •	10	**1**	1006	推薦

不是只有比吉斯兄弟假音唱得好，**Sad eyes**裡羅勃強的假音與和聲讓人感覺穿透皮膚直入骨髓，也讓他等了將近二十多年才獲得唯一熱門榜冠軍。

俗話說：「命好不怕運來磨。」如果命和運都不好呢？那就等吧！總有一天等到你。Robert John Pedrick Jr.（b. 1946，紐約市布魯克林）從街頭doo-wop合唱團唱起，12歲時已是Bobby & The Consoles樂團的主唱，並曾以Bobby Pedrick Jr.之名發行過單曲，於58年11月打進熱門榜百名內（#74）。後來因父親病亡而暫別歌唱，但並未荒廢創作。68年，與搭檔Mike Gately合寫的作品及歌唱demo受到Columbia賞識，為羅勃發行單曲 **If you don't want my love**。由於只獲得#49，公司沒有進一步的「下文」，不過，John-Gately二人組的歌倒是被不少大牌藝人如巴比溫頓、陸洛爾斯、「血汗淚」樂團所選唱。

製作人George Tobin非常喜歡**If**曲，找羅勃強到A&M旗下合作。71年終於推出專輯，但幾首單曲都不成功，只好黯然離開A&M。71年中，轉到Atlantic公司，前The Tokens（尼爾西達卡曾是創團元老）團員Hank Medress認為羅勃強的假音非常出色，叫他翻唱該團61年底冠軍曲**The lion sleeps tonight**。雖然羅勃強不太情願，但還是把「今夜獅子睡了」唱成季軍。奇怪的是，如此成果並未帶來好運。78年底，Tobin見羅勃強竟然淪落到去挑磚頭，找他重返歌壇。兩人花了三個月斟酌修改新作**Sad eyes**，EMI公司慧眼識英雄替他發行單曲和專輯，**Sad eyes**爬了20週才登頂（當時是平紀錄）。從首支入榜單曲到獲得冠軍中間相隔近21年的紀錄，後來被Tina Turner和Santana樂團打破。

集律成譜
• 「Classic Masters」Capitol，2002。右圖。

Robert Palmer

Yr.	song title	Rk.	peak	date	remark
78	Every kinda people	73	16		推薦
79	Bad case of lovin' you (doctor, doctor)	92	14		推薦

才藝兼備的英國創作歌手<u>羅勃帕瑪</u>，早年致力於將他心儀的美式藍調靈魂融入搖滾裡，但最後還是得靠電子合成音樂及搭上「英倫二度侵襲」熱潮來征服美國。

　　Robert Allen Palmer（b. 1949，英國Batley；d. 2003）從小隨軍人父親住在移防地Scarborough（是否覺得這個地名很熟悉，見<u>保羅賽門</u>介紹），受到「美軍電台」影響，愛上爵士、藍調和靈魂樂。讀高中時參加前衛搖滾樂團，69年受前團友之邀到倫敦灌錄過個人單曲。70年加入一個12人的實驗性爵士搖滾樂隊，擔任節奏吉他手，隔年與主唱Elkie Brooks另組R&B樂團Vinegar Joe。Island唱片公司簽下他們，發行過三張專輯。雖然叫好不叫座，但所累積的經驗和名氣，為帕瑪日後博得「英國藍眼靈魂第一人」之稱號打下基礎。

　　由於相貌堂堂、歌聲有「靈性」又具舞台魅力，Island打算培養帕瑪成為實力派偶像歌手。74年，到美國紐奧良「朝聖」，在藍調放克樂團Little Feat協助下灌錄首張個人專輯「Sneakin' Sally Through The Alley」。翻唱Little Feat之單曲**Sailin' shoes**和專輯雖然勉強打進百名，但與專輯同名標題曲、**Hey Julia**合稱經典三部曲，演唱會必唱、精選輯一定收錄。接下來三張專輯則嘗試將雷鬼、加勒比海音樂融入靈魂搖滾裡。79年第五張「Secrets」是帕瑪70年代最佳專輯，單曲**Bad case of lovin' you**和前一首**Every kinda people**都打進Top 20，成為「帕式搖滾」招牌歌。80年代與Duran Duran的兩位Taylor合組The Power Station樂團以及冠軍**Addicted to love**和兩首亞軍曲，讓羅勃帕瑪真正紅遍大西洋兩岸。

集律成譜

• Island唱片公司時期精選輯「The Very Best Of The Island Years」Island，2005。右圖。

Roberta Flack

Yr.	song title		Rk.	peak	date	remark
71	You've got a friend	with Donny Hathaway	120	29		額列/推薦
72	**The first time ever I saw your face •**		**1**	**1(6)**	**0415-0520**	
72	Where is the love •	with Donny Hathaway	58	5		推薦
73	Killing me softly with his song • 500大#360		3	**1(5)**	0224-0317,31	強力推薦
74	Feel like makin' love •		35	**1**	0810	推薦
78	If ever I see you again		>120	24		額列/推薦
78	The close I get to you •	with D. Hathaway	38	2(2)	0513	強力推薦

年終熱門單曲排行榜第一名之產生需要天時、地利與人和。依我的偏見，黑人抒情女歌手蘿勃塔佛萊克的72年總冠軍曲還不如那首「殺死人」情歌。

Roberta Flack（b. 1939，北卡羅來納州）成長於維吉尼亞州靠近首府華盛頓的一個小鎮，母親在附近教堂的廚房工作，偶爾幫忙彈管風琴。也算耳濡目染吧（當然聽過福音歌手Mahalia Jackson及山姆庫克唱歌），佛萊克從小對音樂很感興趣，由於家境清寒，父親撿了一台破鋼琴給她，她卻如獲至寶苦練琴藝。15歲時因參加一項鋼琴比賽獲得第二名，傳統黑人學府Howard University提供佛萊克全額獎學金，她成為該校有史以來最年輕的大學生。剛開始主修古典鋼琴，後來也學聲樂，在學生合唱團及歌劇團裡負責編樂和指揮，得到師生的一致肯定。

58年大學畢業，繼續進修音樂教育。但沒多久，父親突然身故，因要扛起家庭生計而只好回北卡一所黑人高中教書。除了音樂外，佛萊克還教英國文學、文法甚至數學，一年後轉到馬里蘭州的高中繼續教書。多年來，她利用課餘時間到俱樂部兼差幫聲樂歌手伴奏（偶爾自已也唱些爵士和藍調歌曲），漸漸在華盛頓特區小有名氣。有位老師告訴她：「我們黑人想要在古典音樂或歌劇界出頭不太容易，以妳的歌聲和琴藝朝流行音樂發展，成功的機會比較大。」衝著這句話，加上爵士大師Les McCann的賞識和引荐，69年與Atlantic公司簽約，由製作人Joel Dorn為她打理新唱片。處女專輯「First Take」有8首歌，只花10小時就錄好了。

雖然Atlantic公司上下對這位「老新人」（當年已30歲）相當看好，基本上還是沒有投資太多的宣傳成本，連單曲都懶得發行。不過，佛萊克的歌聲受到許多DJ

「The Very Best Of」Atlantic/Wea，2006　　　「Softly…: The Best Of」Atlantic UK，1993

和樂迷喜愛，專輯以「溫火慢燉」的方式拿到排行榜冠軍。「First Take」裡有一首 **The first time ever I saw your face**，是62年民歌手Ewan MacColl為他老婆（傳奇民歌大師Pete Seeger的妹妹）所寫的動人情歌，<u>佛萊克</u>以前經常演唱，獲得許多掌聲，因此特別將它收錄到專輯裡。

　　70、71年各推出一張專輯，銷路尚可，但卻見不到任何入榜歌曲（也許是沒發行）。黑人創作男歌手Donny Hathaway（b. 1945，芝加哥；d. 1979）曾被滾石雜誌譽為「靈魂樂的生力軍」，69年時也加盟Atlantic唱片（子公司Atco）。1970年後，與同事、Howard大學學姊<u>佛萊克</u>合作密切，除了聯名對唱外也包辦所有幕後和聲（只要<u>佛萊克</u>的歌需有男合音時）。71年，兩人翻唱**You've got a friend**獲得#29，是<u>佛萊克</u>首支打進熱門榜的單曲。接下來，兩人持續合唱（有些翻唱）不少歌，72年，集結成專輯「Roberta Flack & Donny Hathaway」出版，獲得排行榜季軍。同年秋天，**Where is the love**拿到第五名，也為他們奪下一座葛萊美獎—「年度最佳流行重唱或合唱團體演唱獎」。在兩人合作的眾多歌曲中，出自77年Top 10專輯「Blue Lights In The Basement」裡的亞軍曲**The close I get to you**，是我認為最棒的男女對唱靈魂抒情經典，推薦給您。

　　老牌影星<u>克林伊斯威特</u>首部自導自演的驚悚片Play Misty For Me「迷霧追魂」即將殺青之際，無意間再次聽到**The first time ever I saw your face**，興起將這首歌列為主要插曲之念頭。71年底電影上演，觀眾看完後紛紛跑到唱片行指名要買這首歌。Atlantic的反應也很迅速，立刻推出「瘦身」版單曲以應市場需求，結果不到兩個月即登上寶座，蟬聯6週冠軍是創57年以後「告示牌雜誌」有比較可

信統計的紀錄—獨立女歌手冠軍曲稱霸週數最長。這麼風光，勇奪72年葛萊美年度最佳唱片和最佳歌曲（作者Ewan MacColl）不令人意外，但令沒有慧根的我滿地找眼鏡碎片的是—這首聽起來慢到讓人打瞌睡又不知道哪裡纏綿動人之歌曲，竟然能拿下年終總冠軍，我不禁直呼1972年「家裡沒有大人」嗎？

這幾年，的確是佛萊克歌唱生涯最輝煌之時期。73年2月，先以**Killing me softly with his song**拿下5週冠軍，同時奪得年度最佳唱片、最佳流行女歌手和年度最佳歌曲（屬於作者）等大獎。另外，不要以為她只會唱慢板抒情，70年代諸多作品中也有不少藍調爵士或流行靈魂風味的歌，74年8月的中快板冠軍曲**Feel like makin' love**即是最佳實例。有人說她堂堂老師竟然唱起淫歌，我是覺得還好，只是歌詞和歌名充滿一大堆making love的字眼（82年她還有一首12名的歌叫做**Making love**）讓人誤會而已。挑逗的節奏加慵懶唱法（至少她沒有哼哼嗯嗯），充其量算是一首「發春」情歌吧！

女人四十是否一枝花？80年代後，上了年紀的女歌星難免被流行市場淘汰，以她的實力改唱藍調爵士沒啥問題！79年，Hathaway自殺身亡，頓時失去好夥伴。培植年輕黑人男歌手Peabo Bryson，只有一首知名的對唱曲**Tonight I celebrate my love**（83年#16）。她們這個組合，讓人感覺有點像我們寶島台語版的陳盈潔帶袁小迪唱歌一樣。

餘音繞樑

• **Killing me softly with his song**　滾石雜誌評選500大歌曲#360

唐麥克林（見前文介紹）於72年初以**American pie**走紅後，吸引不少粉絲。女歌手Lori Lieberman在一場演唱會上被麥克林自彈自唱的神情和歌聲所「殺死」，當場寫下一段詩詞，後來委託Norman Gimble和Charles Fox譜成歌曲，名為**Killing me softly with his blues**。她自己有灌錄過這首歌，但不是很出名。有次佛萊克搭飛機，空姐建議她聽聽看航空公司當月的「主打歌」，聽完後驚喜連連。取得原唱和作者同意，花了三、四個月的時間修改（歌名最後改成**song**）及錄製，最終完成由自己來唱的理想。這首抒情經典除了翻唱版本（國內外都有）和電影引用（如2002年休葛蘭所主演的About A Boy「非關男孩」）也是非常多之外，據美國「廣播音樂公司」BMI統計，該曲被播放近600萬次，名列「二十世紀百大最受歡迎歌曲」第11名。以前有人問過到底是「誰的歌」殺死人？從上述小故事即可知道his是指「麥克林的」！

Rod Stewart

Yr.	song title		Rk.	peak	date	remark
71	Maggie May/Reason to believe •	500大#130	2	**1(5)**	1002-1030	強力推薦
71	(I know) I'm losing you	with Faces	>120	24		額外列出
75	Sailing		>120	58	英國榜冠軍	額列/推薦
77	**Tonight's the night (gonna be alright)** •		**1**	**1(8)**	76/1113-770101	強力推薦
77	The first cut is the deepest		>120	21		額列/推薦
77	I don't want to talk about it		>120	46		額列/推薦
78	You're in my heart •		37	4	0114	強力推薦
78	I was only joking		>120	22		額列/強推
79	Da ya think I'm sexy? ▲²	500大#301	4	**1(4)**	0210-0303	推薦

因獨特髮型和破鑼嗓音而有「搖滾公雞」稱號的洛史都華，曾是搖滾史上重要的創作歌手之一。「三十而立」後隨波逐流以及走翻唱路線，頗令老樂迷失望。

素有「台灣民歌之母」美譽的廣播人陶曉清，從民國54年起在中國廣播公司每天晚上6點主持「中廣熱門音樂」節目，介紹Cashbox「錢櫃雜誌」排行榜歌曲。當時喜歡西洋歌曲的學生大多準時收聽，然後，7點再點轉到警察廣播電台聽余光大哥的「青春樂」，這兩個節目陪我們度過多少年輕歲月。民國66年，忘記是什麼活動還是抽獎？總之，我收到陶姊寄給我一本翻譯過的洛史都華傳記漫畫。我還有印象，第一頁連續好幾張圖誇張表達洛史都華出生時因哭聲太難聽而吵到鄰居，史都華的爸爸就說，這種破鑼嗓將來連好好說話都有問題，更不要說唱歌！乾脆叫他去踢足球好了。這本漫畫早已不見，現在回想，如果能保存下來該有多珍貴！

本名Roderick David Stewart（b. 1945，倫敦），有蘇格蘭血統，並以此為傲。史都華從14歲起就參加樂隊，學習吉他。喜歡音樂和足球的鞋匠父親，幾經考量，還是希望史都華朝運動方面發展，安排他到一支英超球隊工作。但史都華始終無法上場踢球，最後離開球隊，帶著吉他到歐洲閒逛。在西班牙當街頭藝人時認識民歌手Wizz Jones，除了向他學習口琴外，還因受到馬克斯主義影響，兩人到處參加抗議活動，替現場群眾發聲、唱歌，後來於63年被西班牙政府驅逐出境。回到英國，人生的轉捩點發生在66年認識了Long John Baldry，Baldry把他帶進Bluesology，和未成名的艾爾頓強同團唱歌（詳見前文）。這段期間也與英國三

百大專輯「Every...」Island/Mercury，1998

「Foot loose...」War. Bros./Wea，2000

大吉他手之一Jeff Beck熟識，67年Beck離開The Yardbirds，找史都華等人組成Jeff Beck Group。連續兩張專輯之優異表現，讓人見識到史都華獨特嗓音的魅力，開始有唱片公司對他有興趣。一山難容二虎，69年Ron Wood與Beck起了激烈衝突後離團，史都華和Wood的友誼較深厚，也跟著求去。適逢另一個時尚搖滾樂團Small Faces也面臨人事異動，吉他手和Peter Frampton（見前文介紹）另組Humble Pie，餘下團員向他們倆招手。Wood順理成章接下吉他手的位置，而史都華則被拱為新主唱。為因應新局，團名簡化成Faces。

　　有句話說：「把事情搞得愈複雜才能彰顯律師或法律存在的價值。」由於史都華未加入Faces前已與Mercury簽下歌手合約，而Faces又隸屬不同公司，所有糾紛圍繞在史都華的「歌聲」打轉。幾經協調得到結論，只要史都華出一張專輯或單曲，同樣也要為樂團發一張唱片，就在這種曖昧、猜忌的情形下，他們一起唱到75年Faces真正解散為止。樂迷也弄不清楚唱片公司在搞什麼？Faces的唱片聽起來全是史都華的聲音，史都華有個人專輯外而後來也以Rod Stewart with Faces之名發行唱片。事實上沒那麼複雜，史都華願意擔任Faces的主唱並提供創作，Faces團員也樂於為史都華伴奏，兩者相互取暖，合作愉快。

　　69、70年頭兩張專輯，雖然反應不差，但不足以讓史都華成名，也無任何暢銷單曲。71年中，轟動大西洋兩岸、在商業（英美兩地專輯榜多週冠軍）和藝術上都令人刮目相看、也讓他從老美都不認識的小樂團主唱晉身為唱作俱佳搖滾歌手的專輯「Every Picture Tells A Story」問世。雖然不是所有歌曲都由史都華自行創作或合寫，但透過Faces團員精彩的演奏，以謙遜、自憐、親切之態度來處理藍調

和民謠歌曲的本質，真誠感人且不做作。像是同時獲得英美熱門榜5週冠軍的單曲 **Maggie May**（與Martin Quittenton合寫），以簡單的acoustic樂器伴奏，史都華用接近破音之搖滾唱腔、冷眼旁觀（說故事）者的聲調，唱出一位男學生愛上中年風塵女子Maggie May的悲哀「性」故事。由於歌詞太過辛辣，剛開始唱片公司還把它放在B面，但推出後大受歡迎，予以「扶正」。樂評對此張專輯的評價相當一致，經常感嘆說：「看到史都華日後媚俗之表現，更顯得這張唱片的珍貴！」

成名後，受The Who團員之邀，與批頭人林哥史達、倫敦交響樂團、英國室內合唱團合作，將69年The Who概念專輯「Tommy」重新詮釋，獲得好評。由他負責演唱的 **Pinball wizard**，收錄在73年所發行之精選輯「Sing It Again Rod」，拿下英國專輯榜3週冠軍。72至74年所推出的專輯雖無暢銷單曲護航，但依然賣得不錯。巨額收入也讓他想歸化美國籍來避稅，加上名利雙收後史都華與faces團員間磨擦加劇，藉移民美國以拋棄舊有的一切。與Mercury公司毀約，跳槽至華納兄弟唱片公司。在新製作人Tom Dowd率領的班底下錄製第六張專輯「Atlantic Crossing」，從名稱「橫跨大西洋」就可知道他開始專注於美國市場的企圖。話雖如此，專輯在75年秋上市時還是英國樂迷較捧場，自第三張「Every...」起到「Atlantic...」，連續四張專輯和一張精選輯「Sing...」都拿到英國冠軍，此張「Atlantic...」只獲得美國專輯榜#9。史都華把歌曲分成快慢兩部份，平均放在AB兩面，這種新奇的作法是專輯受到歡迎之另一個原因，據說是他當時的女朋友（瑞典女星Britt Ekland）所建議。若說來到美國之首張專輯是史都華曲風的分水嶺，那還真是「過去的種種猶如昨日死」，終結掉帶有黑人靈魂、藍調的民謠搖滾，逐漸向通俗的流行MOR靠攏。快板搖滾曲乏善可陳，倒是B面兩首美國榜名不見經傳的抒情歌謠 **Sailing**（#58）、**I don't want to talk about it**（77年才發行單曲獲得#46）名聞遐邇，成為史都華歌唱生涯中期最著名的招牌經典。

76年6月，第七張專輯「A Night On The Town」上市，轉趨流行的風格愈來愈明顯。美國專輯榜亞軍（英國依然冠軍）、銷售雙白金、單曲**Tonight's the night** 跨年8週冠軍，創造了空前成功。由於上張專輯快慢歌分開的策略奏效，本張也如法泡製。B面快歌中有首只拿到30名的 **The killing of Georgie**（pt. 1 & 2），雖然又引起爭議（講述一個年輕的男同性戀者遭到謀殺之情事），但有點恢復他以往說故事的味道。A面有首抒情搖滾 **The first cut is the deepest**，是由以 **Morning has broken**聞名的Cat Stevens（見前文介紹）所作，與**I don't**曲

「The Best Of Rod Stewart」Wea Int'i，2000　　　　「Storyteller: …Anthology」W.B./Wea，1989

重新發行雙單曲在英國掄元。<u>史都華</u>放棄搖滾歌手的叛逆和樸實，改當流行巨星，部分原因可能與演員出身的Britt Ekland交往有關。Ekland還曾大言不慚地說：「他那些性感、時尚（有些人認為荒唐）的衣著和造形都是由我為他打理的，而他會唱那些迷死人的情歌也是我授意。」但是，<u>史都華</u>也不是什麼純情少男，身邊不乏金髮美女、明星模特兒，經常是狗仔隊「攝獵」對象和八卦雜誌的緋聞頭條。

　　接下來於77年秋所推出之「Foot Loose & Fancy Free」，也是樂評和歌迷兩極化反應的專輯。抒情曲**You're in my heart**輕鬆獲得#4，專輯則是亞軍，隨便賣出300萬張。我也以個人因素（所買的第一張<u>史都華</u>LP）推薦這張只有兩顆星的專輯。評價如此低大概是因為缺乏創新、一首「假」重搖滾曲**Hot legs**（78年美國榜#28）和翻唱了好幾首歌，不過，我覺得他重唱**I don't want to be right**（見Luther Ingram介紹）和**You keep me hangin' on**（見<u>黛安娜蘿絲</u>介紹）不僅有掌握到原曲、原唱的哀怨精神，更增添一股無可言語之氣勢。原來，錄製這張專輯時與Ekland正鬧分手，陷入感情低潮是否讓他詮釋歌曲更有味道？另外，**I was only joking** 和**you got a never**都是自省式的抒情佳作。

　　壓死駱駝的最後一根稻草是78年底的專輯「Blondes Have More Fun」（不知是否懷念金髮的Ekland？）和單曲**Da ya think I'm sexy ?**（da ya 即是do you），樂評人對他竟然也跟著唱disco舞曲感到心灰意冷，說這是他一生中最爛的唱片。「庸俗」的老美可不這樣想，冠軍專輯、狂賣四白金、單曲四週冠軍，給了樂評一巴掌。我這個身在disco年代的外國歌迷也認為**Da**曲（滾石500大#301）日後被視為「搖滾與迪斯可結合最完美的經典」之一，應該沒有那麼差，給與推薦。

80、90年代，繼續當他的「花花公雞」，在新、舊和流行、搖滾間遊走，雖然依舊風光，但卻是老樂迷所不願再提起的另一個故事。列舉幾首80年代排行榜名曲 **Passion**（81年#5）、**Young turks**（82年#5；紅遍世界的芭樂歌，台灣女歌手比莉曾改唱成「青春、陽光、歡笑」）、**Infatuation**（84年#6）、**Love touch**（86年#6）等，聊備一格。還好，94年，搖滾名人堂沒有忘記史都華。奇怪的是，以他在70、80年代走紅之程度，竟然到2005年才拿到首座葛萊美獎—「最佳傳統流行演唱專輯」。2007年，受英女皇冊封爵士，授勳CBE。

♫ 餘音繞樑

- **Tonight's the night (gonna be alright)**「就是今晚一切都美好」

 詞曲都是由史都華所寫，因為「誘拐女人」求愛的詞意太過直接而與 **Maggie May** 一樣引起撻伐。靈魂樂節奏和編曲加薩克斯風間奏，增添許多浪漫氣氛，以「不懂歌詞」來聽，這的確是一首西洋流行音樂史上最棒的濫情歌經典。專輯版尾奏有一段夾雜法語的口白是由女友Ekland客串，相當具有挑逗意味，發行單曲時予以「消音」。有時，各式合輯或精選輯會「不小心」選到專輯版，您是否有機會聽到這段令人想入非非的尾奏？要看您買唱片的「造化」了！

▤ 集律成譜

- 百大經典專輯「Every Picture Tells A Story」Island/Mercury，1998。
- 「Storyteller: The Complete Anthology」Warner Bros./Wea，1989。

 縱橫歌壇三十多年，洛史都華出了許多唱片，精選輯也不少。如果您是「多金」買家，這套4 CDs、平均每張16首歌、橫跨三個年代的精選輯，不容錯過。從60年代（CD1）、70年代早期（CD2）、70年代中後期（CD3）到80年代（CD4）所有暢銷曲按年份排列，每張CD另附當時的照片，曲風走向和造型變化一目了然。整套唱片封面選用像「雞毛」的後腦勺照片也是頗具特色。據聞史都華剛出道唱現場時，經常緊張到背對台前（有人還誤以為他裝大牌），唱了一、兩首歌後才敢轉身面對觀眾，這跟他將來充滿熱情的舞台魅力（有時還安排把足球踢給群眾當噱頭）不可同日而語。新歌迷則有許多「新歌＋精選」或「新歌＋翻唱＋精選」等唱片可供挑選。

Roger Voudouris

Yr.	song title	Rk.	peak	date	remark
79	Get used to it	83	21		推薦

普遍認為舊金山較有人文氣息，而洛杉磯之音樂文化因好萊塢而顯得庸俗、流行。崛起於70年代中期的南加州流行搖滾風並不輸給disco，造就許多一曲歌手。

創作歌手、吉他手Roger Voudouris（b. 1954，加州沙加緬度；d. 2003）高中時即組了一個樂團名為Roger Voudouris Loud as Hell Rockers，受到The Doobie Brothers（詳見前文）、Stephen Stills（見前文CSN & Young介紹）和John Mayall提攜，擔任演唱會暖場的表演工作。1975年，與另一名樂師David Kahne聯手以Voudouris/Kahne之名發行兩張專輯，雖沒有引起太大的漣漪，卻讓華納兄弟唱片公司注意到Roger Voudouris這位新秀。

78年，華納兄弟唱片公司與Voudouris簽下個人歌手合約，他找來洛杉磯當地曾合作愉快的樂師（不用公司所提供的錄音室專屬樂手），連續四年將自己的創作曲集結成專輯推出（一年一張）。首張唱片銷路平平，但後來有漸入佳境之態勢。唯一暢銷單曲是出自第二張「Radio Dream」的**Get used to it**「習慣它吧」，因電台播放率超高，使**Get**曲以不強眼的名次（Top 30）打進79年年終熱門排行榜百名內，誠屬不易。我觀察到，這類創作型男的「西岸搖滾」歌曲在美國都不會很紅，反而是其他地區如澳洲、亞洲（特別是日本）的歌迷喜愛有加。

2003年，因長年肝病疏於養護而病逝於加州。

集律成譜

• 79年專輯「Radio Dream」Phantom Sound & Visi，2000。右圖。

此復刻CD除了收錄暢銷成名曲**Get used to it**外，還有一首佳作**We can stay like this forever**。

The Rolling Stones

Yr.	song title		Rk.	peak	date	remark
71	Brown sugar	500大#490	16	**1(2)**	0529-0605	推薦
71	Wild horses	500大#334	>120	28		額列/推薦
72	Tumbling dice	5 00大#424	>100	7		推薦
73	Angie •		85	*1*	*1012*	強力推薦
76	Fool to cry		>100	10		強力推薦
78	Miss you •	500大#496	16	**1**	0815	推薦
78	Beast of burden	500大#435	>100	8		強力推薦
80	*Emotional rescue*		*53*	*3(2)*	*09*	
81	*Start me up*		>100	*2(3)*	*1031-1114*	額列/推薦

滾石樂團曾在60年代末期自稱是「全世界最偉大的搖滾樂團」，當披頭四解散，他們持續以暢銷作品和場場爆滿的演唱會來證明其「大言」並無「不慚」。

在未介紹The Rolling Stones「滾石樂團」前，先來一段有關他們的傳奇事蹟和美國排行榜紀錄寫影。英國媒體形容他們是搖滾樂界的「壞男孩」，紐約時報則稱呼樂團靈魂人物、主唱Mick Jagger為樂壇的「希特勒」。成軍四十幾年來，共發行各式唱片超過60張，其中有11張專輯被滾石雜誌評為滿分五顆星，累計專輯全球銷售量突破2億張。89、94、97年各有一次世界巡迴演唱會票房總收入雄據音樂史上前三名。依告示牌雜誌統計，累積締造8首全美熱門榜冠軍、2首亞軍、13首Top 10、18首Top 40單曲（告示牌排行榜史上十大藝人團體第七名）；累積締創9張全美排行榜冠軍、5張亞軍、20張Top 10專輯（告示牌排行榜史上十大藝人團體第六名）。滾石雜誌評選搖滾紀元（1950年至2003年）五百大經典名曲，滾石樂團共有14首上榜，僅次於披頭四的23首，超越民謠皇帝巴布迪倫和貓王艾維斯普里斯萊。86年，榮獲葛萊美終生成就獎；89年，入主搖滾名人堂；2004年，滾石雜誌評選「史上百大藝人團體」第四名。

人在「吃麵」你在「喊燒」。60年代初期，除了披頭四所引領的利物浦旋風席捲全球外，倫敦也掀起一股藍調搖滾風，偷偷跟著入侵美國。Keith Richards（b. 1943，主奏吉他、詞曲創作）和Mick Jagger（b. 1943，主唱、口琴、詞曲創作）都是英國Kent郡Dartford人，就讀同一間小學。60年某天早晨，Richards

《左圖》百大經典專輯「Exile On Main St.」Virgin Records US，1994。
《右圖》76年專輯「Black And Blue」Virgin Records US，1994。圖左側者即Mick
　　　Jagger，右上方是Keith Richards

搭火車前往藝術學院上課途中巧遇Jagger，看到他手上拿著幾張美國藍調、搖滾大師Muddy Waters和恰克貝瑞的唱片，兩人聊起往事和對音樂的喜好，相約有機會要一起組團唱歌。62年，弦樂手Brian Jones（b. 1942，Gloucestershire；d. 1969）和鋼琴手Ian Stewart找Jagger等人籌建樂隊，而Jagger當然把好友Richards拉進來。6月，The Rolling Stones「滾石樂團」正式成軍，團名由Jones所提，靈感來自Muddy Waters一首50年藍調歌曲**Rolling stones**。剛錯失披頭四的Decca唱片公司，在樂團人事尚未底定（後來確定貝士手為Bill Wyman，鼓手是Charlie Watts）就急忙簽下這個極有潛力的六人團。

　　由於他們都是來自中產階級家庭，受過一定程度的教育（Jagger和Richards還讀過兩年大學），有理想要打破白人不玩粗俗藍調音樂之刻板印象，並對外宣稱自己是除了藍調搖滾外什麼都不幹的普通孩子。63年起，正式在倫敦市區著名的Marquee Club駐唱（當年吉他之神艾瑞克萊普頓、Jimmy Page、The Who樂團Pete Townshend都是在台下「見習」的觀眾），並以兩首翻唱恰克貝瑞和披頭四的單曲，逐漸打響名號。在兩張以翻唱藍調歌曲為主的專輯以及跟著來歐洲打天下的美國藝人（如Tina Turner、Bo Diddley、Little Richard）巡迴演唱後，被定位成R&B靈魂樂團，這點也造成Jagger和Richards與Jones有理念不和的問題。Jagger和Richards想從美式藍調中跳脫出來，增加一些叛逆、自由的搖滾氣息。因此，雖然64年他們的歌曲在美國還賣得不錯，但巡迴演唱會卻不成功。美國的報章媒體稱他們是「滿嘴粗話的醜陋青年」，演唱一些沒人要聽的「搖滾垃圾」，與清

爽整潔的批頭流行搖滾比起來簡直是天壤之別，從後來披頭四接受英女王授勳MBE時他們卻因公然隨地小便而被逮捕，可得到應證。

　　塑造「壞胚子」的反叛形象做為噱頭可以，但也要真正創作一些具有搖滾精神的音樂。從65年開始，Jagger和Richards聯手寫歌，成績有目共睹。65年中，某個夜晚，在佛羅里達一個旅館房間內，Richards翻來覆去睡不著（他有長期睡眠不良的問題），一段旋律縈繞在他腦海。隔天，他把錄在卡帶裡的吉他旋律給大家聽，從Jagger一句不經意的話：I can't get no satisfaction「我對現狀不滿意」後衍生出最能代表滾石樂團的經典名曲（**I can't get no**）**Satisfaction**（滾石500大 #2）。單曲**Satisfaction**和專輯「Out Of Our Heads」同時首度獲得美國榜冠軍，開啟了樂團在大西洋兩岸「滾來滾去」的黃金時期。

　　替青少年喊出「我對現狀不滿意」後，Jagger逐漸取得樂團主導地位，建立起強烈的個人風格。從他的招牌大嘴、舞台上的放蕩活力及粗糙硬朗之創作，將原本帶有搖擺舞動節奏（歌舞昇平的味道）、以藍調為基礎的rockabilly「土搖滾」轉變成鼓動挑戰權威、徹底反叛的音樂形式。歌詞內容宣揚性愛、毒品、反政府、抗爭衝突，團員染上毒癮疑雲以及失控的演唱會造成流血暴動等負面形象，的確對社會造成不良影響，但他們終究是60、70年代所有「搖滾樂團」或歌迷心目中的symbol「表徵」。69年，在一次美國的巡迴演唱會開場時，經理人突發奇想，向群眾介紹「全世界最偉大的搖滾樂團」，結果歡聲雷動，久久無法開唱！

　　在「滾石」的全盛時期（65至70年），Jagger和Richards包辦了樂團所有創作，儼如另一對藍儂和麥卡尼。這些名曲有**Satisfaction**、**Get off of my cloud**（65年美國榜冠軍）、**Paint it black**（500大 #174；66年美國榜冠軍，2002年Vanessa Carlton翻唱）、**Ruby Tuesday**（500大 #303；67年美國榜冠軍）、**We love you**（藍儂和麥卡尼助陣和聲）、**Jumpin' Jack flash**（500大 #124；68年美國榜季軍，80年代靈魂皇后艾瑞莎富蘭克林翻唱）、**Street fighting man**（500大 #295）、**Sympathy for the devil**（500大 #32；沒發行單曲，90年代Guns 'N Roses翻唱並被兩大帥哥布萊德彼特和湯姆克魯茲所主演的94年電影「夜訪吸血鬼」引用為主題曲）、**Honky tonk woman**（500大 #116；69年美國榜冠軍）、**You can't always get what you want**（500大 #100；B面單曲）、**Gimme shelter**（500大 #69；沒有發行單曲）。專輯方面，以66年「Aftermath」、68年「Beggars Banquet」和69年「Let it Bleed」（有

專輯「Some Girls」Virgin Rds. US，1994

「Forty Licks」Virgin Rds. US，2002

諷刺披頭四最後一張專輯「Let It Be」的味道）較受好評。

　　60年代結束前後，樂壇吹起一股解散風，而他們也面臨轉換新東家EMI及人事異動危機。69年中，創團元老Jones因毒癮日益嚴重影響正常運作而遭開除（隔沒多久因吸毒夜泳溺斃），由Mick Taylor頂替（74年離團，Faces樂團吉他手Ron Wood接班至今），仍維持五人團（Stewart在幾年前已離開）。

　　驚濤駭浪中潛隱一年，以專輯「Sticky Fingers」重新出擊。像「滾石」這麼「長壽」的樂團，其作品總有些階段性差異，大體說來，整個70年代可算是他們的「第三期」。其間，好唱片也不少，像是71年「Sticky Fingers」、72年「Exile On Main St.」、76年「Black And Blue」和78年「Some Girls」等。更難能可貴的是其商業成就也相當巨大，從「Sticky Fingers」開始，連續8張專輯獲得美國榜冠軍、每張都賣出超過百萬，這在排行榜史上也是罕見的紀錄。經過多年偏向硬搖滾的曲風後，在「Sticky Fingers」專輯有「拉回」的現象。Jagger以懶散隨性的唱法，藉由描述愛上「黑美人」之冠軍曲**Brown sugar**和加重靈魂味的**Wild horses**，將樂團自60年代中期被認定的「壞孩子」形象，隨著年齡增長調整為略帶頹廢搖滾特質的「成人」，反而更受市場主流青睞。這種有回歸藍調本質的意圖，在下一張同是滾石雜誌評選百大經典專輯「Exile On Main St.」更是明顯。擁有令人羨慕的商業成就後，他們也想走回藝術、個性化之創作，特別是一種粗糙、不需修飾、具臨場情緒宣洩的音樂風格。「Exile On Main St.」裡所有歌曲的主軸和編曲並不複雜，只是Richards、Taylor兩把吉他不時穿梭在節奏組重音和大量藍調管樂間，讓Jagger的唱聲和口琴更加活力充沛，這些將原始藍調搖滾化之作法更受到

美國樂評在情感上的支持。兩張一套的LP也能賣出百萬張,專輯榜蟬聯4週冠軍,代表單曲 **Tumbling dice**「翻滾的骰子」拿到熱門榜#7。

73年專輯「Goats Head Soup」同樣獲得4週冠軍,單曲 **Angie** 再下一城。精彩木吉他加慵懶藍調唱腔,讓這首歌成為滾石唯一不朽的抒情搖滾經典,不過,Jagger詠嘆的對象Angie是誰?引起不少爭議。有人說是他的前女友Marianne Faithful(曾唱過65年名曲 **As tears go by**),後來證實是指好友大衛鮑伊的前妻Angie Barnett。從有靈感寫歌、完成到發行的時間有點差距,因此是否涉及三角戀情或緋聞?留給八卦雜誌去報導。74年,專輯「It's Only Rock 'n' Roll」的同名標題歌雖然請到鮑伊跨刀和聲,但不幸只獲得#16。76年專輯「Black And Blue」是否表白向美國的黑人音樂更靠攏?慢板 **Fool to cry** 前半段有爵士R&B的味道,後來轉成迷幻靈魂,是一首我個人相當推薦的acid jazz傑作。

早期搖滾反叛形象被更勁爆的龐克熱潮所掩蓋,此後更難與年輕樂團競爭,暫時向市場主流低頭。「變節」後唱起流行舞曲的滾石雖被罵得臭頭,但還是很受老美歡迎,專輯「Some Girls」熱賣六白金,有disco味道的 **Miss you** 則拿下最後一個冠軍,沒有那麼「過分」的 **Beast of burden** 值得推薦。70年代結束前最後一張冠軍專輯的同名歌 **Emotional rescue**,您可以說它更「離譜」或者創新,Jagger竟然模擬黑人用假聲唱起放克歌曲。好在,81年 **Start me up**(98年微軟公司選用,作為Window 98產品發表主題曲)有點「改邪歸正」,讓老樂迷驚嘆:「石頭又滾回來了!」80、90年代仍有不錯的作品,證明他們寶刀未老。Jagger不再年輕,但演唱時依然充滿自信和活力,永遠保持搖滾樂堅持不服輸的精神,令人欽佩!

集律成譜

- 百大經典專輯「Exile On Main St.」Virgin Records US,1994。
- 精選輯「Forty Licks」Virgin Records US,2002。
 這張有獨特logo和品牌的精選輯,難得結合兩大唱片集團共同收錄三十年36首經典名曲,加上2002年4首新作,雙CD單片價,您還等什麼?

Ronnie Milsap

Yr.	song title	Rk.	peak	date	remark
77	It was almost like a song	66	16		推薦
81	(there's) No gettin' over me	33	5	09	額列/強推

美國盲歌星除了受人敬重的大哥大雷查爾斯、史帝夫汪德外，白人方面，爵士女伶Diane Schuur、鄉村男歌手Ronnie Milsap朗尼密爾賽也是赫赫有名。

　　Ronnie Lee Milsap（b. 1944，北卡羅來納州Robbinsville）因先天性遺傳問題而失明，6歲時被送入公立盲人學校安置（父母離異，由阿公阿嬤扶養）。因具有音樂天賦，從小在校修習古典音樂，小提琴、鋼琴到吉他等樂器樣樣精通。青春期時一樣迷上搖滾樂，與校外的朋友偷偷組了個小樂團。雖然密爾賽拿全額獎學金就讀大學法律系，但不到一年便輟學，專心做個全職的音樂人。初期大多是在藍調和R&B樂界發展，組團唱歌，也曾有過一首R&B榜暢銷曲。60年代末期，密爾賽前進曼菲斯尋求正式出唱片的機會，白天在錄音室擔任樂師，晚上則到俱樂部賣唱。

　　73年，密爾賽轉戰納許維爾，跟一些鄉村藝人如Roger Miller合作後漸漸受到鄉村樂界的矚目。在黑人鄉村巨星Charley Pride經紀人的牽線下與RCA唱片公司簽約，首支歌曲即獲得鄉村榜Top 10，第一首打進熱門榜之單曲雖然只拿到#95，但卻是鄉村榜冠軍。由於有10年R&B歌唱「背景」，雖然他的countrypolitan「都會鄉村」曲風聽起來比較偏向流行，但依然受到傳統鄉村樂迷的喜愛，74至77年共有7首鄉村榜冠軍，讓他成為鄉村樂界炙手可熱的新星。首支熱門榜暢銷曲**It was almost like a song**，以鋼琴伴奏為主，是鄉村味沒那麼重的抒情佳作，同時也打進成人抒情榜Top 10。同樣地，聽起來像民謠搖滾之**No gettin' over me**則是他在熱門榜上名次最高的歌曲。統計至今，密爾賽共有40首鄉村榜冠軍曲，在所有鄉村藝人中排名第三，令人驚訝！

The Essential RONNIE MILSAP

▌集律成譜

● 精選輯「The Essential Ronnie Milsap」RCA，2006。右圖。

Rose Royce

Yr.	song title	Rk.	peak	date	remark
77	Car wash ▲	26	**1**	0129	強力推薦
77	I wanna get next to you	87	10		推薦

前「摩城」製作人刻意提攜、歌聲驚人之女主唱加入後，原本由八名黑人樂師所組的「幕後樂團」因一部黑人B版電影原聲帶而站在國際舞台前面。

Norman Whitfield（b. 1943，紐約市哈林區）在60年代中期是Motown旗下相當重要的詞曲作者、製作人，創意點子很多，有類似「小諸葛」之稱號，最擅長是具有Sly Stone風格的「迷幻靈魂」。在Motown期間，為人製作及合寫了5首冠軍（見Gladys Knight & The Pips介紹），其中「誘惑」合唱團（見後文介紹）受他指導最多，3首金榜名曲都出自他和Barrett Strong之筆。

70年代初隨Motown西進洛杉磯，當時「誘惑」合唱團和Edwin Starr有個幕後樂團，由管樂手、主唱Kenny Copeland等八名男樂師組成，在錄音室及巡演中表現優異，受到Whitfield的注意。翅膀硬了，Whitfield想離開Motown 自設唱片公司，於是物色歌嗓極佳的Gwen Dickey加入該團擔任女主唱，以頂級名牌汽車「勞斯萊斯」諧音加Dickey的綽號Rose將樂團命名為Rose Royce。76年，MCA籌備情境喜劇Car Wash「洗車場」，委託Whitfield製作電影原聲帶。他依劇情（洗車場一天內所發生形形色色的事與人）編寫了許多歌曲，當然叫新公司麾下以車為名的樂團來演唱，在片中與The Pointer Sisters相互拼場，一連串不間斷的disco或funk音樂。主題曲 **Car wash** 以拍手、打擊樂為前導，傳神地利用不同樂器編排描繪自動洗車的過程，大受歡迎，狂賣百萬張。2004年夢工廠動畫電影Shark Tale「鯊魚黑幫」成功引用和翻唱。除另一首插曲 **I wanna get next to you**（抒情靈魂佳作）打進Top 10外，臨時拼湊之團體較難通過長期的考驗。

「Greatest Hits」Warner Bros./Wea，1990

Rufus , Rufus featuring Chaka Khan

Yr.	song title		Rk.	peak	date	remark
74	Tell me somethin' good •		56	3(3)	0824	推薦
75	You got the love		84	11	74/12	
76	Sweet thing •	featuring Chaka Khan	44	5	0403	推薦

成也蕭何敗也蕭何！70年代創立於芝加哥的跨種族靈魂放克樂團Rufus，因歌藝精湛的黑人女歌手Chaka Khan加入後才開始發光發熱。

　　70年，芝加哥有個地方樂隊其四名團員找來主音歌手Paulette McWilliams和Ron Stockert（主唱、鍵盤手、詞曲創作）成立新樂團Ask Rufus。經過一陣複雜的人員異動，在Chaka Khan（本名Yvette Marie Stevens；b. 1953，伊利諾州）和Andre Fisher取代主唱McWilliams及鼓手後才穩定下來。73年與MCA公司簽約，以Rufus之名正式發行唱片。雖然新任女主唱Khan的靈魂唱腔和動感舞台魅力技驚四座，但在Stockert主導下，首張專輯「Rufus」的風格偏向流行搖滾，成績平平。專輯有首翻唱史帝夫汪德的 **Maybe your baby**，讓汪德非常欣賞Khan的歌藝，於是特別依照Khan之聲音特質和樂團放克曲風寫了 **Tell me somethin' good**送給他們。大師出手果然不同凡響，該曲於74年獲得R&B和熱門榜雙料季軍。接下來，他們以一連串R&B榜名列前茅之歌曲建立起Chaka Khan等於Rufus的靈魂放克聲譽。最後一首熱門榜Top 5歌曲 **Sweet thing**，也是金唱片級佳作。78年後，Khan同時以獨立歌手身分發行唱片，成績不亞於Rufus，直到83年樂團真正解散為止。Khan的歌藝和名曲 **I'm every woman**（唱功與她同級的天后惠妮休斯頓84年翻唱）、**I feel for you**受到大家肯定，羅勃帕瑪（見前文）85年冠軍曲 **Addicted to love**原有邀她一起合唱的版本，不過後來沒有發行。

集律成譜

• 「The Very Best Of Rufus And Chaka Khan」
MCA，1996。

74年專輯「Rufusized」MCA，1991

Rupert Holmes

Yr.	song title	Rk.	peak	date	remark
80	Escape (the Pina Colada song) ●	11	**1(3)**	79/1222-29,800112	推薦
80	Him	50	6	03	強力推薦

文質彬彬之紐約客 Rupert Holmes 是美國 80、90 年代相當知名的作曲家、劇作家、小說家,曾在 70 年代末期以帶有西岸抒情搖滾風味的冠軍曲驚鴻一瞥。

Rupert Holmes(b. 1947,英國 Cheshire)的父親是美國駐英陸軍准尉官,娶了英國女孩生下他沒幾年,全家回到紐約定居。由於父母都是業餘音樂玩家,Holmes 從小也對音樂有興趣,高中畢業拿豎笛獎學金進入曼哈頓音樂學院就讀,並修習作曲。受到披頭四影響,他認為搖滾樂才能滿足他不用模擬前人(古典音樂)而自由創作的理想。二十歲時,擔任樂師並接一些簡單的作曲和編樂工作。真正認真寫歌是到「布爾大樓」一家音樂出版公司上班時,71 年初,The Buoys 所唱之 **Timothy** 即是他的作品。Holmes 形容他的歌唱事業就像「海神號」一樣是部災難小說,74 年在大公司 Epic 旗下連續發行三張專輯都毫無建樹,但他的音樂實力問問貝瑞曼尼洛、狄昂沃威克和芭芭拉史翠珊(曾協助製作專輯和「星夢淚痕」電影原聲帶之創作)最清楚。連換兩家小公司後才以專輯「Partners In Crime」一炮而紅,悲哀的是,當 **Escape** 拿下 3 週冠軍、狂賣百萬張前,該公司已關門大吉,由母公司 MCA 坐享其利。專輯中另外兩首歌 **Him**、**Answering machine** 也是動聽的抒情搖滾佳作。之後,Holmes 在排行榜沒有突出表現,轉往幕後,製作最著名的歌是 The Jets(來自東加王國的家族合唱團)87 年季軍曲 **You got it all**。

某個男人厭倦與女友的交往生活,回應報紙交友廣告一位喜歡 Pina Colada(鳳梨奶霜雞尾酒)的女生,兩人相約見面時,竟然發現那是他的女友!隱藏在輕鬆旋律和幽默敘事歌詞下,魯普特何姆斯的名曲 **Escape**,有奉勸我們要努力經營人際關係的深厚意涵。

「The Best Of」Spectrum Hmn,2001

Samantha Sang

Yr.	song title	Rk.	peak	date	remark
78	Emotion ▲	14	3(2)	03	強力推薦

比吉斯的全力輔佐對莎曼莎珊的歌唱事業不見得有幫助，很少有歌像她的經典名曲 **Emotion** 一樣，副歌和比吉斯的假音和聲超過一半，完全壓過主旋律。

本名 Cheryl Gray（b. 1953，澳洲墨爾本），8歲即在電台唱歌，也參加許多歌唱比賽。15歲時錄過一首單曲，並獲得該年度全澳最佳女歌手。隨著年紀增長，她發現待在澳洲不會有前途，於是旅居英國，跟著知名團體如 The Hollies、Bee Gees 一起表演。比吉斯大哥 Barry Gibb 為她寫了一首 **The love of a woman**，打進歐洲某些國家的排行榜。

70年代中期，到美國發展，改藝名為 Samantha Sang。77年，珊重新與比吉斯合作，在小公司 Private Stock 旗下由 Barry 製作的處女專輯「Emotion」表現不錯。單曲 **Emotion** 是 Barry 特別為珊量身訂作的情歌，靠三兄弟之合音加持，獲得熱門榜季軍、銷售百萬張。後來 Johnny Mathis 和 Deniece Williams 的單曲 **Too much, too little, too late** 要推出時，把 **Emotion** 擺B面（將別人的歌放在自己的單曲唱片裡再次發行很少見），倒是勇奪冠軍，至於是誰沾誰的光？各有定見。不知什麼原因，莎曼莎珊決定脫離 Gibb 兄弟的陰影，選擇一首 disco 舞曲 **You keep me dancing** 只拿到熱門榜 #57 後，消失於歌壇。

2002年，R&B女子團體 Destiny's Child 曾翻唱 **Emotion**，再次打進熱門榜 Top 10。而比吉斯自己也重唱過，收錄在2001年的精選輯「The Record」。

「一切都結束了，已成定局，心痛仍留在心底，今晚，是誰取代我和你相依偎…我的淚流成河，流向你的海洋，你看不見我崩潰，在這傷心欲絕的世界裡。那只是支配我的"情感"，被憂傷綁住，在靈魂中迷失，但如果你不回來……」

78年專輯「Emotion」唱片封面

Sammy Davis Jr.

Yr.	song title	Rk.	peak	date	remark
78	Candy man •	5	**1(3)**	0610-0624	

由於小山米戴維斯屬於美國「老式」綜藝圈明星,雖然出過許多唱片但始終與搖滾紀元的主流市場不搭軋,72年終於以一首電影插曲為歌唱事業寫下完美句點。

個頭瘦小、其貌不揚的黑人小山米戴維斯,卻是集歌手、舞者、舞台劇影視演員、喜劇和秀場明星於一身的全才型藝人。60年代,與「瘦皮猴」法蘭克辛納屈、狄恩馬丁等人所組的The Rat Pack「好萊塢銀色鼠隊」紅極一時。

本名Samuel George Davis Jr.(b. 1925,紐約市哈林區;d. 1990),媽媽是古巴籍(因政治因素宣稱母親是波多黎哥人),年僅4歲就跟著父親及叔伯們的雜耍戲班到處表演。50年代,除了獲得唱片合約,也受到百老匯和好萊塢青睞,演藝觸角從夜總會延伸到大螢幕,並與當時的娛樂「一哥」辛納屈結為莫逆。61年,辛納屈設立Reprise唱片公司,小山米戴維斯當然是旗下頭號歌手。

1971年,改編自兒童小說、音樂劇「查理和巧克力工廠」的電影(大家可能比較熟悉是2005年所重拍的Charlie And The Chocolate Factory「巧克力冒險工廠」)找詞曲作家Anthony Newley和Leslie Bricusse譜寫音樂。其中有一首插曲**Candy man**在片中毫不起眼,卻受到MGM唱片公司總裁Mike Curb的喜愛,請製作人Don Costa重新編曲後交給小山米戴維斯演唱。由於歌曲本身和演唱者根本與當時的主流音樂脫節,沒人看好,但因為滿足一些DJ的童年回憶而炒熱起來,最後蟬聯3週榜首,Sammy Davis Jr.生涯唯一熱門榜冠軍曲。90年死於咽喉癌,享年65歲。

集律成譜

• 精選輯「The Ultimate Sammy Davis Jr. Collection」Wea Int'l,2005。右圖

Santa Esmeralda

Yr.	song title	Rk.	peak	date	remark
78	Don't let me be misunderstood	80	15	02	強力推薦

美法雜牌軍、錄音室樂團，卻有個看似拉丁人名的團名。70年代末，以改編老歌成快板再加上長篇拉丁吉他、管樂和打擊樂節奏之組曲名聞國際。

　　法國人Jean Manuel DeScarano和美籍製作人Nicolas Skorsky，想搞一個演唱及彈奏具有佛朗明哥風味熱情舞曲的樂團。他們找來薩克斯風好手、歌聲充滿活力的Leroy Gomez（拉丁裔美國人）當主唱，另外搭配Jean-Claude Petit（法國人）、Jimmy Goings兩名樂師及三位合音天使（看他們上電視打歌的影片，這三位美女應是扮演所謂的「阿珠阿花」角色），組成Santa Esmeralda樂團。

　　由DeScarano製作的首張專輯在77年底上市，裡面有改編64年北愛歌手Van Morrison所寫的**Gloria**和英國The Animals樂團65年唱紅的**Don't let me be misunderstood**兩首搖滾老歌成具有拉丁情調之disco舞曲，大受歡迎。為了調和整張唱片的舞曲味，他們聯手依照戀愛經驗寫了用拉丁吉他貫穿全曲的**You're my everything**。而這首放在主打歌**Don't**曲B面的慢板情歌雖不算正式發行單曲打進排行榜，但因Gomez深情唱腔而大大流行，在寶島也是紅得發紫。專輯中的**Don't**曲後面接著13分鐘拉丁組曲Esmeralda suite更是精彩絕倫。一鳴驚人後Gomez卻離團，其他團員接著演唱了改編自美國民謠的**The house of the rising Sun**加Quasimodo suite，成績則不如**Don't**曲。

長篇組曲專輯「Don't...」Hot Prod. ，1994

「The Greatest Hits」Empire ... ，2004

Santana

Yr.	song title	Rk.	peak	date	remark
70	Evil ways	69	9	03	額列/推薦
71	Oye como va	>100	13		推薦
71	Black magic woman	>100	4	72/01	強力推薦

老牌拉丁搖滾經典樂團Santana，從第一首入榜單曲 **Jingo** 到99年底終於有了冠軍，正好30年的紀錄目前無人能及。是「難堪」？還是肯定其屹立不搖！

成軍三十餘年，山塔那樂團還有項事蹟也令人嘖嘖稱奇。無法認真去計較他們到底是幾人團（6至10人都有），而且前後共有64名跨種族的樂師和歌手曾加入過山塔那，就像眾星拱月般跟著團長 Carlos Santana 一起表演和錄音。98年入選搖滾名人堂時也讓人傷神，最後選出70年代的五人與 Carlos 共同接受榮耀。

卡洛斯本名 Carlos Augusto Alves Santana（b. 1947，墨西哥；吉他、第二主音、詞曲創作），在父親（小提琴家）引領下學習傳統墨西哥音樂。8歲時全家搬到北方邊境靠近聖地牙哥的大城 Tijuana，在此接觸到美國搖滾樂，不僅改練吉他，只有十多歲的卡洛斯也因翻唱50年代搖滾名曲而走紅於 Tijuana。

1960年移民舊金山，多元文化打開了卡洛斯的視野，66年，組成 Santana Blues Band，四處表演。69年，率團遠赴 Woodstock 熱情參與搖滾盛宴，以一首演奏曲 **Soul sacrifice** 博得滿堂采，連帶使稍早發行的首張專輯「Santana」熱賣百萬張。卡洛斯用搖滾電吉他技法演奏拉丁曲式，融合中南美 Samba、Bossa Nova-Jazz、Salsa 節奏和打擊樂到藍調搖滾的創作，在百家爭鳴之時代別具意義與影響力，這可從接著兩張四星評價冠軍專輯和兩首 Top 10 曲 **Evil ways**、**Black magic woman** 得到印證。

二十世紀即將結束前，搭上正熱的「民族音樂」，專輯「Supernatural」一舉勇奪八項葛萊美獎，與不同歌手合作之 **Smooth**、**Maria Maria** 共獲得22週冠軍，令人驚嘆其老而彌堅！

雙CD精選「The Essential」Sony，2002

Seals and Crofts

Yr.	song title	Rk.	peak	date	remark
72	Summer breeze	>100	6		強力推薦
73	Diamond girl	40	6		
76	Get closer	16	6		推薦

偉大的賽門和葛芬柯解散後，不少創作歌手紛紛組起二重唱團。您說他們在音樂史上有一定評價，是高估！若說他們毫不起眼，卻又有許多經典好歌流傳下來。

兩位德州少年Jim（James）Seals（b. 1941，吉他）和Dash（Darrell）Crofts（b. 1940，鼓手）跟著大德州佬Dean Beard唱歌，沒啥搞頭！58年，Beard帶他們到洛杉磯加入The Champs樂團。62年，兩名團員Jerry Cole、Glen Campbell（見前文）找他們一起出走共組Glen Campbell & The GCs，沒想到一、兩年後又拆夥。Crofts回到德州，Seals則加入另一個樂團The Dawnbreakers。受不了Seals的聲聲召喚，Crofts重返加州。混到69年，依然沒有成就，但Crofts和女團員Billie Lee Day結婚，Seals也與夫妻倆共同信奉以色列Baha'i教，是他們一生中最重要的轉變。69年中樂團解散，他們組成二重唱（Seals彈吉他、吹薩克斯風、拉小提琴；Crofts則是木吉他和曼陀林），與T.A.唱片簽約。頭兩張專輯並未引人注意，直到大公司華納兄弟併購T.A.唱片後的72年專輯才大放異彩，動聽的經典名曲、同名主打歌**Summer breeze**和專輯都打入Top 10。接下來，連續四張專輯都進入排行榜Top 30，多首單曲也都名列成人抒情和熱門榜前茅，使他們成為新一代抒情搖滾二重唱的龍頭。

在76年「Get Closer」和77年勵志電影One On One「一對一」原聲帶之後，由Seals的弟弟組成之England Dan and John Ford Coley 二重唱（見前文介紹）來接班，他們專注於自己的信仰。

集律成譜

- 75年發行唯一精選輯「Greatest Hits」Warner Bros./Wea，1990。

76年專輯「Get Closer」Rhino，2007

Shaun Cassidy , The Partridge Family

Yr.	song title	Rk.	peak	date	remark
77	Da doo ron ron •	45	**1**	0716	推薦
77	*That's rock 'n' roll •*	*79*	*3(2)*	*10*	
78	Hey Deanie •	68	7		推薦

在70年代初美國電視音樂喜劇裡飾演寡母的女演員,真實生活中她也有個兒子尚恩卡西迪是偶像歌手。排行榜史上唯一母子倆都唱過冠軍曲,傳為美談。

ABC電視台於70至74年播出一部情境喜劇The Partridge Family「歡樂滿人間」,內容描述寡母Shirley Partridge(Shirley Jones飾演)帶著五名子女闖蕩歌壇的點點滴滴。由於影集大受歡迎,Bell公司腦筋動得快,將劇中所唱的歌(大多是翻唱)請她們以The Partridge Family「帕崔吉家族」(有人譯成鷓鴣家庭)合唱團之名重新灌錄,由Jones和繼子David Cassidy(b. 1950,紐約市;影集中飾演長子Keith Partridge)擔任主唱,首張專輯的單曲**I think I love you**在70年底獲得3週冠軍。當時David二十歲,被刻意栽培成青春偶像,出過許多唱片,但成績不如他同父(資深電視演員Jack Cassidy)異母的小帥哥弟弟Shaun Cassidy(b. 1959,洛杉磯)。77年,尚恩以「泡泡糖」偶像歌手之姿推出許多成績優異的單曲,其中翻唱他讀幼稚園時常聽到、63年The Crystals的**Da doo ron ron**(歌名毫無意義,可解釋成讚嘆語或心跳聲)拿到冠軍,翻唱艾瑞克卡門(見前文)75年**That's rock 'n' roll**及卡門為他所寫的**Hey Deanie**都打進Top 10、金唱片。78年後轉往電視圈發展,很少唱歌了!

The Partridge Family 71年專輯唱片封面

「Greatest Hits」Curb,2001

Silver Convention

Yr.	song title	Rk.	peak	date	remark
76	Fly, robin, fly •	14	**1(3)**	75/1129-1213	強力推薦
76	Get up and boogie •	24	2(3)	0612	推薦

以一曲「飛吧！知更鳥」走紅的德國disco團體，78年初快解散前來到民智未開的小島演唱，而我「靜坐」在台北體專體育館看她們又跳又唱的景象永生難忘。

75年，德國慕尼黑有位製作人Michael Kunze對樂師Sylvester Leavy運用合成樂器的實力相當肯定，請他安排一組「樂師團」以備不時之需。沒多久相約在錄音室，Leavy演奏了數首自己的作品，Kunze對其中一首歌印象深刻。重新加重管弦樂、disco編曲及女和聲，完成單曲**Save me**上市，在英國和歐洲大受歡迎。為了繼續錄製專輯「Save Me」，這個「雜牌軍」必須要有個英文團名，於是鼓手建議用Leavy的暱稱Silver為基礎，定名為Silver（Bird）Convention。

Leavy曾在某天早上醒來將腦海中的一段旋律譜成樂曲，原本不打算錄製，但Kunze卻很中意並將之名為**Run, rabbit, run**，因一款福斯小車Volkswagen Rabbit而讓Leavy不喜歡這個歌名。根據Leavy表示，慶幸在錄音前半小時，聽到美軍電台所播的一首歌就叫**Run, rabbit**，他把此事告知Kunze，無可奈何下，Kunze只好改歌名為**Fly, robin, fly**。專輯和新單曲也同時在美國發行，搭上新興disco熱，**Fly**曲入榜7週即問鼎冠軍。長度7分半但只有唱出fly, robin, up, to, the, sky六個單字的**Fly**曲，獲得該年度最佳R&B演奏曲葛萊美獎。成名後必須要宣傳和面對聽眾，從所屬之Jupiter公司徵召出過disco單曲的德國女歌手Linda Thompson等三人作為女主唱，有趣的是，她們所錄的第一首單曲叫**Another girl**。在第二張專輯和亞軍曲**Get up and boogie**後，Thompson離去，樂團於78年解散，Leavy前往美國與其他disco藝人合作。

「The Best Of」Hot Productions，1994

Sister Sledge

Yr.	song title	Rk.	peak	date	remark
79	He's the greatest dancer	45	9		推薦
79	We are family •	53	2(2)	06	推薦

迪斯可狂熱期美國有三大同胞姊妹合唱團—哈欽森（情感合唱團）、波音特和史勒吉，她們的興衰與製作人和選歌息息相關，最明顯的例子就是 Sister Sledge。

賓州費城土生土長的 Sledge 姊妹 Debra（b. 1954）、Joan（b. 1956）、Kim（b. 1957）、Kathy（b. 1959），從小也是在浸信會教堂唱詩班磨練出好歌藝。71年，被地方唱片公司 Money Back 的製作人 Charles Simmons 所發掘，擔任合音天使。74至77年，以 Sister Sledge 之名發行兩張專輯和多首 R&B 榜中等成績單曲。混了多年沒有起色，有人建議她們加入 Chic 樂團（見前文介紹）的製作團隊。Nile Rodgers 和 Bernard Edwards 為她們寫歌及製作的專輯「We Are Family」果然不一樣，連續兩首單曲都攻下 R&B 榜冠軍和熱門榜 Top 10。可能是 Rodgers 和 Edwards 自顧不暇，第四張專輯後她們更換製作人，從此再也沒有歌曲打進熱門榜 Top 20。82年有首 **All the man that I need**，在91年被惠妮休斯頓翻唱成冠軍。**He's the greatest dancer** 和 **We are family** 早已成為經典 disco 舞曲，改編或翻唱的版本很多，最知名是影歌巨星威爾史密斯（98年冠軍饒舌歌 **Gettin' jiggy wit it**）和英國辣妹合唱團。引用過 **We are family** 的電影也不計其數，原唱或翻唱版都有，視電影內容和時空背景而定。

「We Are Family」Atlantic/Wea，2005

「The Best Of」Rhino/Wea Int'l，2005

Skylark

Yr.	song title	Rk.	peak	date	remark
73	Wildflower	25	9		強力推薦

因兩首歌 **Wildflower** 和 **Windflowers** 的歌名很像，經常造成混淆，使原本名不見經傳的加拿大合唱團 Skylark 在台灣也一曲成名。

美國老牌搖滾歌手 Ronnie Hawkins 在加拿大歌壇活躍多年，70年代初期，他的 backing group 部份成員在溫哥華另組了一個 Skylark「雲雀」樂團。有黑人主唱 B.J. Cook 和吉他手 Doug Edwards 等七人，其中一位鍵盤手是後來在80、90年代集作曲、演奏和製作於一身的流行樂大師 David Foster。71年加盟 Capitol 公司，72年發行首張同名專輯，共有三首單曲打進美國熱門榜，成績最好是加拿大排行榜冠軍、如夢幻般柔美的 **Wildflower**。74年推出第二張專輯大失敗後遭 Capitol 解約，樂團也解散，但團員各奔前程在不同領域的發展還不錯。

Wildflower 是由吉他手 Edwards 和一名警官所共譜，融合強烈電吉他和豐沛弦樂聲效、慢舞曲節拍及福音式和聲，透過 Cook 精湛的黑人靈魂唱腔，讓這首意境滄桑之搖滾情歌更顯蕩氣迴腸。翻唱過的人還不少，如 Johnny Mathis、The O'Jays、Aaron Neville、Lisa Fisher、林憶蓮等。出自 Seals and Crofts 二重唱（見前文介紹）74年專輯「Unborn Child」的 **Windflowers**，沒有發行單曲，理應「石沉大海」，但被香港阿B、阿倫所領軍的溫拿五虎樂團翻唱而紅遍寶島大街小巷，連帶使 **Wildflower** 也變成「芭樂」經典。

「Wildflower: A...」Collectables，1996

David Foster 的專輯唱片封面

Sly & The Family Stone

Yr.	song title		Rk.	peak	date	remark
72	*Family affair* •	500大#138	79	1(3)	71/1204-1218	推薦
73	If you want me to stay •		43	12		推薦

音樂奇才<u>司萊史東</u>所率領的名人堂級樂團在70年代初將靈魂放克發揚光大，聽他唱歌您就明白現今之R&B、Hip-Hop唱法和巨星Prince是如何誕生的！

本名Sylvester Stewart（b. 1943，詞曲作者、唱片製作、主唱、多種樂器），生於德州一個虔誠奉主的黑人中產家庭，從小父母就鼓勵他和弟弟Frederick（b. 1946，吉他、主唱）、兩個妹妹Rose、Vaetta盡情發揮音樂天賦，中學時帶領弟妹們組團唱歌。63年，取藝名為Sly Stone，在舊金山的小唱片公司灌錄過單曲。66年，他組織一個職業樂團名為Sly & The Stoners，陣中有位少見的黑人女小號手。奇怪的是，弟弟Frederick也領銜組了Freddie & The Stone Soul樂團。為了不願見到兄弟鬩牆，一位朋友、白人薩克斯風手撮合兩樂團合併，妹妹Rose、Vaetta及同學則充當合音天使（後來Rose加入樂團擔任女主唱一年），音樂史上第一個跨越種族和性別的搖滾樂團誕生。67年首支單曲雖不成功但受到Epic公司總裁Clive Davis的賞識，Davis不僅教<u>史東</u>如何製作唱片，並全力支持他朝最擅長的放克曲風發展。67至75年，8張評價甚高的專輯和多首放克經典 **Dance to the music**（500大#223）、**Everyday people**（68年冠軍，500大#145）、**Thank you**（69年冠軍，500大#402；97年電影Father's Day「不可能的拍檔」引用，並透過<u>羅賓威廉斯</u>說他年輕時喜歡迷幻放克音樂向他們致敬）和 **Family affair**（71年冠軍，500大#138）等，奠定他們在樂史上的傳奇地位。可惜<u>史東</u>因染上毒癮及自我膨脹，逐漸走下坡，樂團於76年解散。有作家說：「美國的黑人音樂只分兩種，一是在Sly Stone之前，另一是之後。」

集律成譜

• 精選輯「The Essential」Sony，2003。右圖。

The Spinners

Yr.	song title		Rk.	peak	date	remark
70	It's a shame		76	14	10	額列/推薦
72	I'll be around •		>100	3(2)	11	強力推薦
73	Could it be I'm falling in love •		47	4	02	推薦
73	One of a kind (love affair) •		82	11		
74	Mighty love (pt. 1)		100	20		
74	Then came you •	Dionne Warwick &	46	1	1026	額列/推薦
75	They just can't stop it (games people play) •		>100	5	11	
77	The rubberband man •		81	2(3)	76/12	強力推薦
80	Working my way back to you/Forgive me girl •		14	2(2)	03	強力推薦
80	Cupid/I've loved you for a long time		29	4	07	強力推薦

原是摩城之音不被看好的「跑龍套」，但從doo-wop到soul、R&B甚至disco之轉型成功，使他們成為Motown西遷洛杉磯後最能代表底特律的黑人合唱團。

1954年，密西根州底特律市附近有所高中，五位黑人同學組了個合唱團名為The Domingoes。經過小幅的人員異動，由男高音Bobby Smith擔任主唱，並改名為The Spinners「紡紗者」。由於60年代英國利物浦也有個樂團與之同名，後來英國人都稱他們為The Detroit Spinners或The Motown Spinners。

經過六年之半職業表演，他們獲得一家小公司Tri-Phi的合約。63年，Tri-Phi唱片被Motown買下，他們就像「拖油瓶」一樣進入到Motown大家庭。剛開始還不錯，65年有首單曲獲得熱門榜#35，但不知是運氣不好還是開啟惡性循環？接下來，即便像 **Truly yours** 這首拿到R&B榜#16的歌曲也打不進熱門榜百名內。然後被公司安排當其他藝人團體巡迴演唱時的管理員、隨扈或雜役，被踢到Motown集團次級品牌V.I.P.（好笑的是名為「大人物」卻連Tamla或Soul子公司還不如）之下發行唱片，情況當然不會好轉。過了五年「米缸無米」（沒有進榜單曲）的生活，比他們年輕十歲的「資深大哥大」史帝夫汪德看不下去，在70年出手為The Spinners製作第二張專輯「Second Time Around」。專輯裡有首歌終於打進熱門榜百名內，而汪德為他們所寫的單曲 **It's a shame** 成績更好，首次搶入Top 20。不過，這卻是他們在V.I.P.唱片最後兩首歌。

不得志難免想轉換跑道，兩家小唱片公司對他們有興趣，但「靈魂皇后」<u>艾瑞莎富蘭克林</u>不忍再看到「大菩薩」埋沒於「小廟」，極力向她所屬的Atlantic公司推薦他們。72年，結束與Motown長達九年的賓主關係，67年頂替入團的G.C. Cameron選擇單飛留在Motown發展，但歌藝不錯的Philippe Wynne加入，與原主唱Smith和Atlantic新製作人Thom Bell共創輝煌的黃金年代。

72年，首支單曲意外以B面的**I'll be around**搶下季軍好彩頭。聽到**I'll**曲的前奏，您可能會覺得很耳熟，因為台灣「嘻哈教主」MC Hot Dog和<u>張震嶽</u>所唱的「我愛台妹」可能有「參考」一下！接下來兩年，連續5首Top 30單曲，讓他們真正享受到成為當紅團體的滋味。也是艱苦奮鬥的女歌手<u>狄昂沃威克</u>，轉投華納兄弟公司好幾年都沒表現，想找同屬姊妹公司的The Spinners一起到拉斯維加斯開唱。製作人Bell認為與其這樣，還不如先將手邊的男女對唱靈魂情歌**Then came you**讓<u>沃威克</u>灌錄，由The Spinners協助拉抬聲勢。結果在巡迴演唱期間，**Then**曲為他們和<u>沃威克</u>賺到第一首冠軍。不過，**Then came you**也創下冠軍曲跌幅最深（隔週即降到第15名）的難堪紀錄。隨著音樂潮流改變，他們也唱起快節拍舞曲，其中以76年底亞軍曲**The rubberband man**最受矚目。可惜，77年主唱Wynne離職後又沉寂了兩年。窮則變，變則通，他們竟然走回doo-wop時代的老路子，只是現在要跳disco舞步。以兩首改編老歌成disco組曲的**Working my way back to you/Forgive me girl**、**Cupid/I've loved you for a long time**再度曇花一現，重拾轉型成功老藝人的風采。

時光來到80年代，算一算他們唱歌也快30年了，在不敵英美新進藝人團體的圍攻下，自83年後漸漸呈現半退休狀態至今。

集律成譜

• 「The Very Best Of The Spinners」Atlantic/Wea，1993。

右圖這張精選輯是最超值的唱片，單片CD將他們在70年代Atlantic時期16首暢銷好歌都一網打進。

The Staple Singers

Yr.	song title		Rk.	peak	date	remark
71	Respect yourself ▲	500大#462	>100	12		推薦
72	I'll take you there	500大#276	19	1	0603	推薦
73	If you're ready (come go with me) •		>100	9		
76	*Let's do it again* •		66	1	75/1227	推薦

台語俗諺「黑矸仔盛豆油」一看不出來由「白髮蒼蒼」老爹所領軍的家族合唱團在美國福音靈魂樂界享有盛名，三個姊妹完美的高中音混合唱功，真是棒呆了！

　　Roebuck "Pops" Staple（b. 1914；d. 2000）生於密西西比三角洲，當地的藍調音樂對他影響極大。後來搬到芝加哥，利用工作之餘在附近教堂唱聖歌，51年拉拔Cleo（b. 1934）、兒子Pervis（b. 1935；71年離團）、Yvonne（b. 1936）和Mavis（b. 1939）正式成立The Staple Singers合唱團。剛開始由老爸彈吉他，四名子女多部和聲（Mavis撼動人心的女高音是招牌），唱一些民謠福音歌曲，在美國南部各州很受歡迎。先後待在幾家唱片公司（如芝加哥的Vee-Jay），自59年起發行專輯唱片，65年加入大公司Epic後才逐漸貼近主流音樂市場。首支熱門榜單曲（#66）出現於67年，但後來持續以福音風格翻唱巴布迪倫、Woody Guthrie的民謠甚至Buffalo Springfield的鄉村搖滾而無法更上一層樓。

　　1970年，跳槽至Stax唱片公司，在曼菲斯錄音工程師Terry Manning和製作人Al Bell的打造下，改唱帶有放克味道的靈魂歌曲而一鳴驚人。1971年，由Luther Ingram（見前文介紹）所寫、將60年代以來緊張的黑白種族人權問題作註解之**Respect yourself**，被她們唱成R&B榜亞軍、Top 20。接下來，以三首R&B榜冠軍**I'll take you there**（72年熱門榜冠軍）、**If you're ready**、**Let's do it again**（76年熱門榜#1，靈魂大師Curtis Mayfield製作，由他的唱片公司Curtom發行），為「史戴波歌手」合唱團多年歌唱生涯畫下完美句點。

「The Ultimate...」Kent Soul，2004

Starland Vocal Band

Yr.	song title	Rk.	peak	date	remark
76	Afternoon delight ●	12	**1(2)**	0710-0717	推薦

西洋歌壇許多團體中的情侶或夫妻檔，常在功成名就後反而無法維持親密關係，這種例子信手拈來就有十幾起，誰能告訴我「那ㄟ按呢」？

1969年，有位創作民歌手Bill Danoff（b. 1946，麻州春田市）與歌聲優美的妻子Taffy Nivert（b. 1944，華盛頓特區）組了一個五人民謠團體Fat City，在華盛頓特區各大俱樂部賣唱。71年約翰丹佛「流浪」到華盛頓，和Danoff相識，兩人結為換帖兄弟。丹佛與夫妻倆合寫、與Fat City共同發表首支 Top 5曲 **Take me home, country roads**（見前文介紹）後漸漸走紅，而他們卻每況愈下，團員分崩離析，只剩Danoff夫婦二人。74年底，Danoff欲圖振作，找回前Fat City年輕的女主唱Margot Chapman（b. 1957，夏威夷）和鍵盤手Jon Carroll（b. 1957，華盛頓特區），重組一個以歌聲見長的Starland Vocal Band。75年加入丹佛所創設的Windsong唱片公司，76年初發行首張同名專輯（由丹佛的製作人Okun操刀，專輯榜Top 20），其中一首動聽、有優美男女四部重唱但被歸類為「新奇」舞曲的 **Afternoon delight**留名排行榜史，並勇奪最佳和聲編排、年度最佳新人團體兩項葛萊美獎。接下來兩張專輯和多首單曲沒能「複製」成功，兩對夫妻（Jon和Margot在76年結婚）先後離異，合唱團於80年解散。

某天Danoff在華盛頓特區喬治城一家餐廳吃中飯，當吃完一道名為Afternoon Delight之餐點後寫下這首以菜為名的歌曲。帶有性暗示（強調午後做愛的歡愉）之歌詞曾引起小爭議，也因為如此後來常被電影或影集引用，最知名的是97年「心靈捕手」。我記得當時國內的AM電台在播放這首歌時，給過它一個很有趣的中文歌名「午妻」。

「A Golden Classic...」Collectables，1995

577

Steely Dan

Yr.	song title	Rk.	peak	date	remark
73	Do it again	73	6	02	強力推薦
73	Reelin' in the years	68	11		推薦
74	Rikki don't lose that number	51	4	08	推薦
78	Peg	62	11	03	強力推薦
78	Deacon blues	100	19		強力推薦
78	FM (no static at all)	>120	22		額列/強推
81	Hey nineteen	72	10	02	額列/強推

兩位才華洋溢的紐約大學生組了一個「類似人名」之樂團Steely Dan，以每張專輯由不同傑出樂師伴奏和藍調、爵士搖滾曲風在70年代獨樹一格。

紐約哈德森河畔有間古老的私立學府Bard College，兩位學長、學弟Donald Fagen（b. 1948，紐澤西州；鍵盤、主唱）和Walter Becker（b. 1950，紐約市；貝士、第二主唱）在此相逢。自67年起，哥倆好就參加地方樂團的演出，69年Fagen畢業，兩人把所寫的歌拿到「布爾大樓」兜售。Jay and The Americans樂團的成員Kenny Vance自己擁有出版公司，對他們有興趣，不僅邀約入團共同為一部「低成本」電影創作音樂、唱他們的歌（樂團69年Top 20曲**Walkin' in the rain**）、也推介作品給別的歌手（如芭芭拉史翠珊71年**I mean to shine**）。而68至71年，他們25首作品普遍傾向使用簡單樂器（鋼琴、木吉他、貝士）的敘事風格，雖然少數有重錄，但明顯與後來繁複的爵士搖滾編曲有別。

Vance有位好友Gary Katz，受邀加入ABC集團旗下Dunhill唱片公司的製作團隊。72年，找他們倆及Jay and The Americans樂團的吉他手Denny Dias共同到洛杉磯打拼。Katz把他們的作品交給Dunhill旗下藝人試錄，但結果都因曲調和編樂太複雜而作罷，Katz乾脆建議以三人為班底，另外找兩名樂師和一位歌手David Palmer共組樂團。由於Fagen和Becker對美國Beat Generation「後現代主義文學」相當傾心，因此引用William Burroughs所著、具有爭議性的小說The Naked Lunch「裸體午餐」裡所提到dildo「假陽具」之名字Steely Dan為團名，這是一個最獨特又有趣、「內行人看門道外行人看熱鬧」的樂團名。

73年D. Fagen（左側）和W. Becker照片

「The Definitive Collection」Geffen，2006

　　處女專輯「Can't Buy A Thrill」於72年底上市，令人驚訝不已，獲得滾石雜誌五顆星評價。雖然屬於叫好不叫座的唱片，單曲宣傳也不順利，但仍有**Do it again**和**Reelin' in the years**打進熱門榜Top 20，並受到一些FM調頻電台鎖定播放他們的歌曲。Fagen對自己乾啞的嗓音（類似<u>巴布迪倫</u>）以及面對群眾唱歌較無信心，首張專輯和73年的巡演大多是由Palmer擔任主唱，但唱片公司對Palmer不夠「商業化」的唱腔以及樂團導師、製作人Katz對樂師們有意見，因此鼓勵Fagen「勇敢」站出來。果然，Fagen那一樣不商業化的破鑼嗓音反而與兩人的創作曲風更「速配」。74年後，Steely Dan很少公開演唱（被歸為錄音室樂團），每張專輯甚至一張專輯裡不同歌曲都找固定班底以外之樂師來錄製，成為他們最大的特色。73年中，Palmer離團，Katz找創作才女<u>卡蘿金</u>加入樂團，74年<u>卡蘿金</u>所唱的**Jazzman**即是獻給這群曾短暫合作的「爵士人」。

　　從73年第二張「Countdown To Ecstasy」起，他們穩定地每年推出一張評價四星以上的專輯，並以熱門榜#4單曲**Rikki don't lose that number**建立了爵士搖滾的「註冊商標」。我舉兩個知名樂團來說明Steely Dan的風格—銅管爵士味比Chicago更加即興和深奧；與The Rolling Stones一樣有藍調基礎，但Mick Jagger的唱腔和曲風比較偏向硬式搖滾，而Fagen則是著重爵士節拍。77、78年算是Steely Dan最風光的時刻，77年專輯「Aja」在商業和藝術上都獲得不錯的成就，兩首出自專輯的**Peg**、**Deacon blues**以及為電影FM「調頻電台」所寫的主題曲**FM**都是名符其實、值得推薦之佳作。80年專輯「Gaucho」裡的**Hey nineteen**是他們最後一首Top 10暢銷曲。81年，因Fagen想發展個人歌唱事業

而解散樂團，但整個80、90年代，樂迷們都引頸期盼他們能再度攜手。93年他們真的重組，舉辦一場大規模巡迴演唱，節錄實況發行Live專輯。2000年推出最新錄音作品「Two Against Natural」，雖然評價不如以往，卻獲得葛萊美年度最佳專輯、最佳流行演唱專輯、最佳流行演唱團體三項大獎肯定。

♪ 餘音繞樑

- **Deacon blues**
- **FM**

前文提過像Dire Straits這種以藍調或爵士為根基的樂團，他們的搖滾樂之所以如此多變、細膩，主要與善於利用電吉他來處理旋律或每句唱聲間的銜接有關。而Fagen和Becker更是這方面的高手，差別只在於他們使用帶有即興味道的爵士銅管或合成鍵盤樂來做串連，這在**Deacon blues**、**FM**兩首經典代表作中一覽無遺。更甚的是，透過兩人極佳的文學底子，以隱晦、詼諧但有批判意味的歌詞來刻畫美國社會之眾生百態，增添爵士搖滾的獨特感。

舉個例子，**Deacon blues**副歌有段歌詞提到「世上的勝利者已經都有名字了，但當我輸的時候我也想要個名字。他們叫阿拉巴馬Crimson Tide，那叫我Deacon blues吧！」嘲諷美國各大學球隊經常取一些無聊外號，如阿拉巴馬大學的「紅潮」。而我現在才曉得，Deacon可能源自Wake Forest University的吉祥物Demon Deacon「邪惡的守護執事」，但卻不是被挖苦的主角！

♪ 集律成譜

- 「The Definitive Collection」Geffen Records，2006。
 精選輯將Steely Dan十年來的代表歌曲和爵士搖滾曲風作總整理，無論您喜不喜歡他們，這張CD絕對會讓您感到耳目一新。

- 原聲帶「FM (1978 Film)」MCA，2000。
 「調頻電台」是部有趣的電影，講述某電台DJ因不滿老闆愈來愈商業化的政策，索性「挾持」電台播自己想播的音樂。因此除了主題曲**FM**、**Do it again**外，還引用了70年代諸多名曲如**We will rock you**、**Cold as ice**、**Night moves**…等18首。

Stephen Bishop

Yr.	song title	Rk.	peak	date	remark
77	On and on	30	11		推薦
77	Save it for a rainy day	>120	22		額列/推薦
83	It might be you	95	25	05	額列/推薦

加 州音樂圈響叮噹的少年才子史帝芬畢夏普卻「不務正業」喜愛大螢幕，直到 80年代因兩部電影「窈窕淑男」、「飛越蘇聯」裡的歌曲才讓他聲名大噪。

　　Stephen Bishop（b. 1951，加州聖地牙哥）從小學習鋼琴和伸縮號，當哥哥送他一把電吉他後才改練吉他。年僅14歲即因作曲功力而聲名遠播，1967年，組過樂團並謀求個人歌唱發展，但因時機尚未成熟而潛隱多年，大多是當「曲匠」為人寫歌。76年，ABC集團與他簽約，有了大公司的資源與協助，結交不少名歌星如葛芬柯、芭芭拉史翠珊、菲爾柯林斯、Chaka Khan等。他們不僅唱畢夏普所寫的歌，亦協助他製作發行個人專輯。77、78年各一張專輯的成績雖然平平，但入圍葛萊美獎，三首 Top 40 單曲 **On and on**、**Save it for a rainy day**、**Everybody needs love** 都是流行搖滾佳作。

　　78年參與喜劇電影「動物屋」的演出，與劇中女演員Karen Allen（後來嫁給大導演史帝芬史匹柏）相戀。之後分手時有感而發譜出 **Separate lives**，交給菲爾柯林斯（回報多年的力挺）和Marilyn Martin合唱，被85年電影 White Nights 「飛越蘇聯」選為插曲，獲得奧斯卡提名。畢夏普真正享譽國際是為83年由達斯汀霍夫曼主演之金獎名片 Tootsie「窈窕淑男」所唱的主題曲 **It might be you**（作詞名家 Bergman 夫婦與配樂大師 Dave Crusin 合寫），也入圍該屆奧斯卡最佳歌曲。

集律成譜

- 「On & On：The Hits Of Stephen Bishop」 MCA，1994。右圖。

Steve Miller Band

Yr.	song title	Rk.	peak	date	remark
74	*The joker* •	*40*	**1**	*0112*	推薦
76	Take the money and run	98	11		推薦
76	*Rock'n me*	*>100*	**1**	*1106*	強力推薦
77	Fly like an eagle •	28	2(2)	03	強力推薦
77	Jet airliner	62	8		
82	Abracadabra •	9	**1(2)**	0904,0925	額列/強推

人稱史提夫米勒為美國西岸藍調搖滾吉他第一把交椅,因有多首暢銷曲使他不必擔憂經濟問題而隨心所欲地創作,80年代之後逐漸回歸他的根源blues rock。

　　Steve Miller(b. 1943,威斯康辛州密爾瓦基)的老爸是位多才多藝(業餘錄音工程師、爵士樂迷)的病理醫師,母親則是爵士歌手,有此環境,自然培育出「音樂神童」。不過,影響米勒最深反而是父親的好友、「教父」—電吉他先驅Les Paul,從他四、五歲的時候起,Paul就經常來家裡傳授吉他彈奏技法。

　　1950年,全家搬到德州,在達拉斯唸中學時組了一個樂團The Marksman,陣中有位跟班、學弟即是後來知名的白人靈魂歌手Boz Scaggs(見前文介紹)。61年,回到故鄉就讀威斯康辛大學麥迪遜分校,依然是玩band勝於唸書。先組成The Ardells樂團,隔年Scaggs也來到威斯康辛,另外還有位重要的鍵盤手Ben Sedran,改名為Fabulous Night Trains。不到一年,Scaggs離團遠赴歐洲發展個人歌唱事業,米勒則面臨是否要輟學的抉擇。而Paul鼓勵他,忠於自己所愛,選擇自己所真正想要的。64年,米勒前往芝加哥,與Barry Goldberg等人組成Goldberg-Miller Blues Band,他早期以藍調為根本的搖滾曲風在此時確立。66年轉往舊金山,成立真正以自己為首(主唱、主奏吉他)的樂團The Miller Blues Band(67年改成Steve Miller Band,Sedran一直跟著他,大多維持五人團),因參與「蒙特婁流行音樂季」的精彩演出而獲得Capitol唱片公司合約。

　　當時,英倫是藍調搖滾的大本營,樂團在英國名製作人Glyn Johns(見前文Eagles介紹)的協助下到倫敦錄製專輯。由於這幾年米勒受到舊金山嬉痞的影響,他那如絲綢般滑順的迷幻搖滾唱腔加上Scaggs(又跑回來幫忙一年)所貢獻的靈

魂風味,使這個來自美國西岸的藍調搖滾樂團受到英國歌迷和樂評喜愛。68年頭兩張專輯,特別是第二張「Sailor」,得到滿分五顆星的最高評價。於英國闖出名號後,結交不少搖滾名人如披頭四的<u>保羅麥卡尼</u>,<u>麥卡尼</u>在<u>米勒</u>69年秋第三張專輯「Brave New World」裡的 **My dark hour** 跨刀助陣,貝士、鼓、和聲通通來。從68至72年,總共發行了8張錄音室唱片(含72年底的精選輯「Anthology」),可算是<u>米勒</u>歌唱生涯的第一階段,雖無任何歌曲打進美國排行榜,但已奠定他們是美西最佳迷幻藍調搖滾樂團的地位。

魚與熊掌難以兼得,想要在排行榜上有所突破,必須貼近流行市場脈動。少點迷幻藍調味的專輯同名歌 **The joker** 一舉攻頂,16年後,因Levi's牛仔褲廣告引用而重新拿到英國榜冠軍。76年「Fly Like An Eagle」是最佳流行搖滾專輯,兩首冠亞軍 **Rock'n me**、**Fly like an eagle** 都是一時之選的經典歌曲。77年,在與Eagles共同巡迴演唱和發行「Book Of Dreams」、「Greatest Hits 74-78」兩張唱片後,結束<u>米勒</u>第二階段令部份老樂迷失望的流行搖滾之旅。經過幾年休息,回歸他最擅長的藍調搖滾,82年 **Abracadabra**「咒語」是生涯最後冠軍曲。

🎵 餘音繞樑

• **Rock'n me**

14小節經典的電吉他、貝士和鼓前奏,導引出這首未進入年終百名的冠軍曲。

• **Fly like an eagles** (靈感來自**My dark hour**,部份間奏旋律雷同)

曲前有一小段用電子合成樂器製成的 **Space intro** 作為導引,充滿科技感的音效加上藍調搖滾編排和發人深省歌詞,堪稱是<u>米勒</u>最特別的創作。難怪96年黑人饒舌歌手Seal的正常翻唱版會被「籃球大帝」<u>麥可喬丹</u>與華納卡通人物所合演之電影Space Jam「怪物奇兵」引用。

🎵 集律成譜

•「Young Hearts:Complete Greatest Hits」Capitol,2003。

縱橫歌壇三十年22首佳作都收錄齊全,國內的EMI科藝百代有代理販售。

Stevie Wonder

Yr.	song title		Rk.	peak	date	remark
63	Fingertips-pt. 2 •		8	**1(3)**	0810-0824	額列/推薦
70	Singed, sealed, delivered (I'm yours)		31	3(2)	08	額列/推薦
71	If you really love me		48	8	10	推薦
73	Superstition	500大#74	26	**1**	0127	強力推薦
73	You are the sunshine of my life	500大#281	19	**1**	0519	強力推薦
73	Higher ground	500大#261	62	4	1013	推薦
74	Living in the city	500大#104	45	8	01	推薦
74	Don't you worry 'bout a thing		88	16		
74	*You haven't done nothin'*	with The Jackson 5	*>100*	**1**	*1102*	推薦
75	Boogie on reggae woman		25	3(2)	0201	
77	I wish		51	**1**	0122	強力推薦
77	Sir Duke		18	**1(3)**	0521-0604	推薦
80	Send one your love		43	4	79/12	
81	Master blaster (jammin')		69	5	80/12	額列/推薦
81	I ain't gonna stand for it		73	11	0307	額外列出

天生殘疾並不影響史帝夫汪德對音樂和生命的執著與熱愛，當別的正常孩子仍在插科打諢時，他便寫下排行榜史獲得冠軍最年輕（13歲）歌手之紀錄。

首先為大家整理Stevie Wonder出道四十多年來的豐功偉業和紀錄。熱門排行榜Top 40歌曲19首、Top 10 18首、9首冠軍曲（目前與保羅麥卡尼並列男歌手第三名，次於麥可傑克森13首和貓王17首），7張Top 5專輯、3張冠軍專輯，全球累積唱片銷售量超過一億張。囊括四次最佳男歌手、三次年度最佳專輯等22座葛萊美獎和終生成就獎，創下有史以來得獎次數最多的藝人。89年，同時被引荐「搖滾名人堂」和「詞曲創作名人堂」。可能是沒有特別炒作或包裝，只有首支冠軍單曲 **Fingertips-pt. 2** 熱賣50萬張以上，其他單曲的銷售成績均不突出。不過，70年代有四首創作被選入「滾石雜誌世紀五百大名曲」。

從資料大概可看出Steveland Hardaway Judkins（b. 1950，密西根州；後來姓氏改成Morris，而Judkins有可能是生父的姓？）的身世頗為坎坷，母親Lula Mae Hardaway女士對他一生影響極大。史帝夫是個早產私生子，當他「住」在

「Early Classics」Polygram Int'l，2001

百大專輯「Innervisions」Motown，1990

保育箱時，因氧氣含量太高（醫院的疏失？）導致視網膜病變而永久失明。後來她們一家搬到底特律，在成長過程中，母親並未特別寵愛他（讓他獨立），但教導小孩們要尊重、扶持這位盲眼兄弟。上帝彌補給他對於聲音超乎常人的敏銳力，五歲的時候，有位uncle送他一個六孔口琴，後來收到一套玩具鼓，鄰居搬走時留給他一台舊鋼琴。就這樣一路玩樂器長大，唸盲人小學曾接受正規的古典鋼琴訓練。至於從小在教堂唱詩班唱歌以及每天聽收音機播出雷查爾斯、山姆庫克的藍調福音歌曲，則是大部份有音樂天賦黑人最後走上歌手之路的啟蒙。

九歲時，史帝夫與好朋友John Glover組了個二重唱，而Glover曾向表哥Ronald "Ronnie" White（Motown第一團The Miracles的創團元老，見前文介紹）提及史帝夫的音樂才華。61年，當White和製作人Brain Holland（見前文黛安娜羅絲介紹）聽過史帝夫的試唱和口琴吹奏後，立刻建議老闆Berry Gordy Jr.與這位11歲的神童簽約。Gordy不僅欣然同意且親任製作人，參酌多方意見為他取了個藝名Little Stevie Wonder「小史帝夫奇才」。

史帝夫所灌錄的第一首歌 **Thank you** 是獻給母親，未發行單曲。三首翻唱雷查爾斯的歌（後來收錄在62年第二張專輯「A Tribute To Uncle Ray」）都失敗，而62年首張專輯「The Jazz Soul Of Little Stevie」也不成功，但專輯裡有首演奏曲 **Fingertips** 是由史帝夫吹口琴、Motown早期十大樂師伴奏（馬文蓋打鼓），於63年拿到冠軍。63年春，史帝夫跟著馬文蓋、黛安娜羅絲和至尊女子合唱團一起在底特律巡演，他演唱的歌曲加上錄音室現場收音之作品集結成專輯「Recorded Live：The 12 Years Old Genius」發行。其中重唱的 **Fingertips** 以pt. 1和pt. 2

（A、B兩面）推出單曲，因精湛的口琴演奏和帶動現場熱鬧氣氛之說唱而創下排行榜多項紀錄—首支獲得冠軍的Live單曲、首次有專輯和出自專輯的單曲同時拿下冠軍、最年輕的冠軍曲演唱者。

正要走紅時面臨人生第一個瓶頸—小神童歌手也無可避免的「變聲」問題，讓史帝夫沉寂了兩年，連續6首單曲打不進熱門榜Top 20。蛻變成男人後，首先是「正名運動」，拿掉Little，接著嘗試改變音樂風格（多些成熟的靈魂R&B味）和作曲。65年底，以自創的**Uptight(everything's alright)**重新出發，拿到熱門榜季軍。未經修飾的靈魂樂活力充分展現，證明他還有另外一套吸引人的音樂魅力，**Uptight**已成為後世電影經常引用和翻唱的經典。「Up-Tight」專輯裡有首與好友兼製作人Henry Crosby合唱巴布迪倫的反戰名曲**Blowin' in the wind**，以藍調方式唱民謠受到歌迷喜愛（R&B榜冠軍、熱門榜#9）。更重要的是透過這次翻唱機會，汪德開始利用歌曲創作來表達對社會議題的關注。往後我們可以發現汪德的音樂總是樂觀又正面，即使是批判不公義的種族、社會問題或寫失戀情歌，也可看到陽光般的人生態度直接反映在歌曲裡，激勵了上千萬失意人。如**A place in the Sun**（66年#9）、**I was made to love her**（67年亞軍，首支英國#5單曲；與母親合作，為女友而寫）、**For once in my life**（68年亞軍）、**My Cherie amour**（69年#4）、**Yester-me, yester-you, yesterday**（69年#7）等。隨著年紀增長，汪德的音樂和創作日益成熟，開始向公司爭取自主權，難得的是高層也懂得放手。60年代後期起，他的唱片大多自寫（或合寫）自作，也幫公司或其他藝人寫歌和製作唱片。由於經他「妙手一拂」的歌曲成績都不錯，大家很喜歡跟他合作，年紀輕輕就有新一代黑人流行音樂大哥大的氣勢。

70年，汪德首度全程掌控專輯「Signed, Sealed, And Delivered」製作，當時他正與公司的女秘書Syreeta Wright（見前文Billy Preston介紹）談戀愛，邀Syreeta合唱了一首季軍曲**Singed, sealed, delivered (I'm yours)**。二人隨後結為連理，不過，這段婚姻只維繫兩年。70年，披頭四解散的新聞鬧得沸沸揚揚，汪德也在專輯裡以靈魂樂和藍調口琴獨奏翻唱清新的披頭式搖滾名作**We can work it out**（熱門榜#13）。90年2月，當他得知葛萊美要頒終生成就獎給保羅麥卡尼時，特別在典禮上演唱這首歌獻給麥卡尼。

1972對汪德來說是相當重要的一年。設立出版公司、斥資25萬美元購買當時最新進的電子合成樂器、建造自己專屬的錄音室，與Motown協議新的合約

「The Definitive Collection」Motown，2002

「Definitive Collection」Umvd，2004

（他很感激Gordy的支持，此後所有唱片都交給Motown發行並聲稱永世為摩城人），以及二度婚姻。這次似乎比較幸福美滿，從汪德為妻子而作的 **You are the sunshine of my life**（73年冠軍；500大#281）和後來為女兒所寫、輕快動人的 **Isn't she lovely**（沒發行單曲）可略知一二。

有人說，72至77年是史帝夫汪德音樂生涯的黃金時期，原因是新合約讓他可以自由發揮創意而不用顧慮唱片銷售數字。有了電子合成樂器這個「大型怪獸」協助，曲風從著重口琴、單純的爵士藍調靈魂，逐漸轉為以繁複電子合成樂為基礎的放克靈魂、舞曲、雷鬼甚至搖滾樂。這可從三張獲得極高評價的專輯「Music Of My Mind」、「Talking Book」、「Innervisions」和冠軍曲 **Superstition** 看出來。而汪德從此也成為葛萊美獎的常客，73年「Innervisions」、74年第二張冠軍專輯「Fulfillingness' First Finale」和76年「Songs In The Key Of Life」，均榮獲當年「年度最佳專輯」葛萊美獎。一首出自「Fulfillingness' First Finale」的冠軍曲 **You haven't done nothin'** 相當有趣，找傑克森兄弟幫忙唱和聲，還藉由歌詞諷刺美國前總統尼克森除了「水門事件」之外什麼事都幹過。休息一陣子後（陪懷孕的老婆共享家庭生活），於76年底推出新專輯「Songs In The Key Of Life」，不僅「空降」冠軍、蟬聯14週榜首、銷售破千萬張，還有多首膾炙人口的歌如 **Pastime paradise**、**Isn't she lovely**、**I wish**（強力推薦的放克靈魂經典）和向爵士大師Duke Ellington「艾靈頓公爵」致敬的輕快舞曲 **Sir Duke**。

音樂潮流的急速演變，讓許多黑色藝人團體尋求轉型之道，而在70年代結束前後，汪德向流行市場靠攏的表現也可圈可點，**Send one your love**、**Master**

blaster（向雷鬼樂之父 Bob Marley 致敬以及為第三世界國家人民默禱）是這段時期的代表作。時間來到 80 年代，汪德已成為黑人流行音樂大哥級的人物，許多藝人爭相找他合作，如闡述黑白種族融合之美的 **Ebony and ivory**「檀木與象牙」、義助非洲飢民的 **We are the world**、受狄昂沃威克之邀、友情相挺的 **That's what friends are for**。另外還有 **Part time lover**、**I just called to say I love you** 在電子樂發光發熱的時代都順利拿到冠軍，後者是汪德為 84 年電影「紅衣女郎」所寫唱的主題曲而讓他各獲得一座金像獎和金球獎。

最後以專業樂評吳正忠的一席話作為結尾：「史提夫汪德透過音樂，讓我們了解這一位二十世紀不可多得的音樂奇才，其內心世界是那麼豐富與多采多姿。」

♪ 餘音繞樑

* **Superstition**「迷信」 出自「Talking Book」專輯

 電子合成器的「冷峻」竟然能與汪德之熱情作如此完美結合，搖滾鼓擊、模擬電吉他的鍵盤放克節奏，加上激昂的銅管樂，是汪德所有代表作中的經典（滾石雜誌 500 大名曲 #74）。據說原本是為英國知名吉他手 Jeff Beck 而寫。

▌ 集律成譜

* 「Innervisions」Motown，1990。滾石雜誌評選百大專輯。

 「Talking Book」專輯靠 **Superstition** 和 **You are the sunshine of my life** 兩首冠軍曲打開了市場，因此汪德有更大的企圖心嘗試一些屬於個人、「非主流」的唱片，在這個前提下，透過「Innervisions」展現較多的內心思想與對話。具有實驗意味的電子放克靈魂仍是主要訴求，如 **Higher ground**（熱門榜 #4；500 大名曲 #261）、**Too high**、**Don't you worry 'bout a thing**，後兩首還多些清淡優雅的爵士韻律。**All in love is fair**、**Vision** 則是為平衡冷漠的合成樂，以傳統共鳴樂器伴奏、注重心靈感受的小品。當然也有反映社會黑暗面（如政治、毒品）的作品 **Living in the city**（熱門榜 #8；500 大名曲 #104）、**Jesus children of American**，不過，即使是批判，他那悲天憫人的情懷自然地流露，最後以堅定的宗教信仰和傳教士精神做總結。

* 「The Definitive Collection」Umvd Import，2004。

 單片價雙 CD，38 首經典歌曲，國內「環球音樂」有代理販售。

Stories

Yr.	song title	Rk.	peak	date	remark
73	Brother Louie •	13	**1(2)**	0825-0901	推薦

短暫結合又沒有共同理想的「故事」樂團，以一首翻唱歌曲「僥倖」拿下冠軍。靈魂人物 Ian Lloyd 後來成為「外國人」合唱團一員的表現還比較突出。

紐約市土生土長的 Michael Brown（本名 Michael Lookofsky，b. 1949；鍵盤手）是 Left Banke 樂團創團元老，他們在 66、67 年各有一首單曲打進排行榜 Top 20。71 年，Brown 想重組一個唱「披頭式」搖滾曲風的樂團。Brown 的父親介紹一位以前同事（小提琴樂師）的兒子 Ian Lloyd（本名 Ian Buonconciglio；b. 1947，華盛頓州；貝士手）給他認識，由於 Lloyd 在西雅圖早已是成名歌手，Brown 對他的高音搖滾唱腔深具信心，再找吉他手、鼓手共四人組成 Stories。

72 年，與 Kama Sutra 唱片公司簽約，發行首張樂團同名專輯，賣得不錯，單曲 **I'm coming home** 也獲得熱門榜 #42。不知是何原因，Brown 與 Lloyd 意見不合，Brown 自行離團。找人頂替之後繼續推出第二張專輯，裡面有首翻唱英國雷鬼放克樂團 Hot Chocolate（見前文介紹）的 **Brother Louie** 意外拿下雙週冠軍。奇怪的是，以新人來說，他們並不珍惜這樣的好成績，在吵鬧聲中發行第三張專輯後於 74 年解散。**Brother** 曲是由熱巧克力樂團的 Errol Brown、Tony Wilson 所合寫，內容講述一個白人 Louie 與黑美人（brown sugar）戀愛而遭受有種族歧視父母反對的故事。原曲 73 年初只在英國獲得第 7 名，當時熱巧克力樂團尚未走紅於美國。該曲副歌中幾句唱詞 Louie, Louie, Louie, loo-aye… 顯然是受到 Kingsmen 名曲 **Louie, Louie** 之影響。而德國 Modern Talking「摩登語錄」樂團 86 年所唱的舞曲 **Brother Louie** 則是另一首同名歌、另外一個「故事」。

集律成譜

• 雙專輯「About Us」Raven，2007。

The Stylistics

Yr.	song title	Rk.	peak	date	remark
72	You are everything ●	>100	9		推薦
72	Betcha by golly, wow ●	18	3		
72	I'm stone in love with you ●	>100	10		推薦
73	Break up to make up ●	88	5	0407	推薦
74	Rockin' roll baby	96	14	73/12	推薦
74	You make me feel brand new ●	14	2(2)	0615	推薦
75	I can't give you anything (but my love)	>120	51	09	額列/推薦

兩個合唱團去蕪存菁後重組，在名製作人Thom Bell精心引領下，延續60年代 The Delfonics的光榮傳統，創造出另一種費城抒情靈魂之聲。

60年代末期，兩個在賓州小有名氣的黑人合唱團即將解散，The Monarchs 的Russell Thompkins Jr.（b. 1951，費城）、Airrion Love（b. 1949，費城）、 James Smith和The Percussions的James Dunn、Herbie Murrell共五人合組新 團，取名The Stylistics「文字體」合唱團。71年灌錄的**You're a big girl now** 原本只是一首地方單曲，但被Avco唱片公司看好，與他們簽下合約，發行首張樂 團同名專輯。連同**You're**曲，在71年共有兩首歌打進全美熱門排行榜。

名製作人、作曲家Thom Bell透過由他力捧的美聲三重唱The Delfonics，開 創所謂symphonic soul sound「靈魂交響」樂風，The Delfonics 68年熱門榜 #4名曲**La la means I love you**即是這種曲風的代表（尼可拉斯凱吉所主演的 2001年電影The Family Man「扭轉奇蹟」曾引用）。Thompkins Jr.完美的假聲 和Love淳厚動人之男中音，讓Bell直呼找到了接班人。Bell持續以他擅長運用華麗 管弦樂烘托男高音主唱及優美多部和聲，加上填詞搭檔Linda Creed淒美酸甜的歌 詞，為The Stylistics打造浪漫靈魂情歌。72至74年三張專輯中，有多首熱門榜暢 銷佳作，Thompkins Jr.和Love擔綱雙主唱的**You make me feel brand new** 是享譽全球的「大老二」名曲。由於他們的歌都是靈魂抒情曲，在成人抒情榜也 大有斬獲，像**You make**曲、**You'll never get to heaven**（熱門榜#23）和 **Betcha by golly, wow**都打進Top 10。

《左圖》80年團員照,最左兩位分別是Thompkins Jr.和Love。摘自www.larry-strong.com.。
《右圖》精選輯「The Very Best Of… And More」Amherst Records,2005。

　　74年底,推出熱門榜#18單曲**Let's put it all together**後與Bell分道揚鑣。他們的命運和The Delfonics差不多,少了Bell的團隊,人氣直落,再也沒有歌曲能打進美國熱門榜Top 40。75年離開Avco公司,與Hugo & Luigi（H&L唱片公司）及製作人Van McCoy合作,多一些輕快流行味道的歌在歐洲和英國反而受歡迎。其實之前他們在英國排行榜的成績也很好,只是當老美不喜歡他們後所形成的反差較令人側目。75至77這三年,共有6首英國榜Top 10、3首Top 30歌曲,其中冠軍曲**I can't give you anything**因2006年日本紅星<u>木村拓哉</u>的Gatsby髮臘廣告改編引用而再度紅遍國際。德國「摩登語錄」樂團的Thomas Anders在91年也翻唱過,有英文和拉丁語兩種版本。

　　80年,Dunn和Smith先後離團,只補了一個人,因此The Stylistics變成四人團。80年代曾受<u>余光</u>之邀來台演唱以及2006年上日本電視節目Smap x Smap,都已非原班人馬,2000年後元老團員只剩Love和Murrell。他們70年代的歌有些已成為翻唱或引用的經典名曲,如**You are everything**（<u>黛安娜羅絲</u>和<u>馬文蓋</u>、Hall & Oates等）、**You make**曲（Simply Red、Boyz II Men等）。台灣「遠傳」電信公司有部廣告片引用名不見經傳（76年美國熱門#79）的**You are beautiful**相當成功,可見製片單位對他們的歌曲了解之透徹,令人佩服!

集律成譜

- 「The Very Best Of The Stylistics…And More」Amherst Records,2005。
 收藏The Stylistics的歌,這張雙CD精選輯就夠了。

Styx

Yr.	song title	Rk.	peak	date	remark
75	Lady	60	6	03	
78	Come sail away	56	8	01	強力推薦
79	Renegade	67	16		推薦
80	Babe •	20	**1(2)**	79/1208-1215	推薦
81	The best of times	30	3(4)	03	額列/推薦

道地的芝加哥樂團，師法英國前衛藝術搖滾曲風來打天下，嚐到排行榜暢銷曲甜頭後逐漸走向過於精緻、太多修飾的 pomp-rock，有點令人失望。

Dennis DeYoung（b. 1947，芝加哥；鍵盤、主唱、詞曲創作）16歲時與鄰家同年的雙胞胎兄弟 Chuck and John Panozzo 和朋友組了一個業餘樂團 The Tradewinds，在地方的小酒吧表演，當該友人離團、三人也正準備上大學而解散。大三時，他們想重組樂團，學弟 John Curulewski（吉他）有志一同，將團名簡化成 TW4。隔年，另一位吉他手 James Young 也加入樂團。既然有五個人，那就不該叫 TW4，於是集思廣義想新名字。就像台灣的公職選舉一樣，從許多「爛蘋果」中挑個大家都能接受的團名 Styx（發音似 sticks）。古希臘神話中，眾神死亡後也要去的陰曹地府（冥國）邊界有條河，稱為 Styx「冥河」。

70年，與 RCA 集團的分公司 Wooden Nickel 唱片簽約。由於受到英國前衛藝術搖滾樂團如 Pink Floyd、Yes、Genesis 之影響，他們也想走類似的路線，並著重整體專輯而不以推銷排行單曲為志。精心策劃的首張專輯「Styx」於72年上市，成績差強人意，接下來三張專輯也都叫好不叫座。73年第二張「Styx II」打進專輯榜 Top 20 算是最好的，其中有首 **Lady** 到74年底才推出單曲唱片，在熱門榜上如蝸牛慢爬，最後成為 Styx 首支 Top 10 歌曲。

75年，投效 A&M 唱片公司以及人員異動是 Styx 樂團生涯的轉捩點。錄完第五張專輯「Equinox」時 Curulewski 無預警求去，臨時找來頂替之吉他手、歌手 Tommy Shaw（b. 1953，阿拉巴馬州）於隨後的全美巡演有精采表現，加上在下張專輯「Crystal Ball」裡貢獻不凡的主奏吉他和部分創作，使 Shaw 晉身為樂團的「二當家」。從77年「The Grand Illusion」到80年「Paradise Theatre」（三週冠

《左圖》精選輯「Come Sail Away: The Styx Anthology」A&M，2004。
《右圖》Styx樂團鍵盤手、主唱Dennis DeYoung。84年LP專輯「Desert Moon」唱片封面。

軍）四張專輯經RIAA認證都至少賣出200萬張，此紀錄（樂團「連續」四張專輯唱片銷售多白金以上）目前仍高掛牆上。不算90年重組所推出的季軍單曲**Show me the way**，成軍至84年樂團解散，他們總共有7首熱門榜Top 10（6首由DeYoung創作、演唱）和8首Top 40單曲。這些成就都是他們放棄前衛搖滾而向流行商業低頭之結果，過份雕琢與繁複編曲，讓搖滾樂的單純原創精神消失殆盡。樂評常用他們後期曲風來做為pompous rock的代表，以單曲唱片市場為主導之唯一冠軍**Babe**即為這種音樂型態下的產物。**Babe**是DeYoung寫給老婆表達思念之情（結婚十幾年來因歌唱工作關係聚少離多）的「生日禮物」，一首抒情搖滾經典。84年，繼Shaw離團後DeYoung也單飛，成績最好是84年底所發行的專輯和Top 10同名主打歌**Desert moon**。

餘音繞樑

• Come sail away

只用巴洛克式鋼琴伴奏的第一段主歌旋律，襯托DeYoung高昂的歌聲，柔美又不失真。由慢板抒情分段漸進到所有樂器都加入的激烈搖滾間奏和副歌，是Styx終結藝術搖滾前最佳代表作，推薦給您細細品味。

集律成譜

• 「Come Sail Away: The Styx Anthology」A&M，2004。
雙CD，從橫跨三個年代之13張專輯中精選35首重要歌曲。

Supertramp

Yr.	song title	Rk.	peak	date	remark
77	Give a little bit	78	15		
79	The logical song	27	6		強力推薦
79	Goodbye stranger	>100	15		強力推薦
80	Take the long way home	86	10	79/12	推薦

藝術搖滾後起之秀，早年想搞前衛「概念專輯」，但不成功。70年代後期唱些有爵士鋼琴和銅管樂的AOR搖滾，在美加地區及歐洲反而比故鄉英國來得出名。

摸索或調整曲風以及人員異動頻繁是英國新興（在披頭旋風過後）搖滾樂團的通病，不過，能留下名號者也有個特色－樂團都有一、兩位才華洋溢的領袖人物。69年，擁有絕妙唱腔的鍵盤手Rick Davies（b. 1944，英國Wiltshire）在某位荷蘭富翁支持下，刊登廣告招募團員，經過一年，最後組成Supertramp「超級流浪漢」樂團。其中有位相當重要、將來合作13年的音樂奇才Roger Hodgson（b. 1950，英國Hampshire；第二主音、吉他、貝士、鋼琴、大提琴），他與Davies兩人扛下樂團所有的音樂重任。70年，A&M唱片（見Herb Alpert介紹）英國分公司設立，他們是第一個被鎖定長期投資的「潛力股」。頭兩張專輯的成績比預期中來得差，經過一陣人事更動，薩克斯風手John Helliwell和專職貝士Dougie Thomson的入替，讓Hodgson能專注於吉他以及與Davies共同創作。74年起，連續四張專輯評價甚高，也開始出現多首打進英美排行榜的單曲。樂團巔峰代表作是79年發行的「Breakfast In American」（唱片封面相當有趣－從飛機窗外看到自由女神變成女服務生，右手舉果汁左手懷抱菜單），6週專輯榜冠軍、三首Top 20推薦佳作。**The logical song**用反省口吻來批判犬儒式邏輯教育體制之悲哀，相當具有搖滾精神。

集律成譜

• 「The Very Best Of」A&M，2005。

79年團員照，摘自www.madsenblog.dk。

Suzi Quatro & Chris Norman

Yr.	song title	Rk.	peak	date	remark
79	Stumblin' in ●	23	4	05	強力推薦

將近十年，歌聲高亢之女貝士手Suzi Quatro選擇「孤獨」的搖滾路線而不被祖國同胞所接受，唯有輕鬆的流行男女對唱情歌才能打回美國市場。

Susan Kay Quatrocchio（b. 1950，底特律市）剛出道時是擔任地方樂團的貝士手兼女聲主唱，70年到英國發展，被Rak公司的製作人Mickie Most所發掘。Most請知名詞曲搭檔Chinn和Chapman依她的女高音搖滾唱腔打造歌曲，到74年為止，有6首單曲打進英國榜Top 20（兩首冠軍），在歐洲和澳洲也同樣受歡迎。惟獨老美不捧自己人的場，即便自75年起跟者幾個搖滾樂團如Alice Cooper（見前文）一起巡演，她那皮衣皮褲造型和華麗重搖滾的曲風還是對唱片銷售沒幫助。

70年代英國有個普通的流行合唱團，1975年改名為Smokie，他們的「招牌」是主唱Chris Norman（b. 1950）略帶沙啞之男中音以及76年美國熱門榜#25翻唱曲 **Living next door to Alice**。後來加盟Rak公司，成為Quatro的師弟。78年底，Chinn和Chapman寫了一首 **Stumblin' in**（依照歌詞內容可譯為跌入情海或見到愛人講話結巴），請Quatro稍微壓低嗓音與Norman對唱。因為Chapman說當初是依Sonny and Cher（見前文介紹）的歌唱特質來譜曲，並幻想她們能復合並演唱。這首流行情歌在美國交由最會炒作排行單曲的RSO公司來發行，果然圓了Quatro有歌曲能名列美國熱門榜前茅的心願。

「Greatest Hits」EMI Int'l，2003

Chris Norman專輯唱片封面

Sweet

Yr.	song title	Rk.	peak	date	remark
73	Little Willy •	18	3(3)	05	
75	Ballroom blitz	16	5		推薦
76	Fox on the run •	76	5	0117	推薦
76	Action	>100	20		
78	Love is like oxygen	23	8		強力推薦

英國樂團Sweet成軍甚早，在流行音樂製作人刻意安排下，唱起以青少年為訴求的「泡泡糖」歌曲，雖然後來嘗試各種不同的搖滾曲風，但仍落得兩面不討好。

從65年樂團的前身Wainwright's Gentlemen（R&B靈魂樂團）到現今叫做Andy Scott's Sweet，已超過四十年，團員走的走、老的老、死的死。最令人稱道和懷念的是71至79年之四人組Brain Connolly（b. 1945，蘇格蘭；d. 1997；主唱）、Mick Tucker（b. 1949，倫敦；d. 2002；鼓手）、Steve Priest（b. 1950，英國Middlesex；貝士）和Andy Scott（b. 1951，威爾斯；吉他、鍵盤、第二主音），因為70年代是他們最風光的時候。74年以前的專輯和75年之前的單曲是用The Sweet名義發表，後來才簡化成Sweet「甜蜜」樂團。

60年代末期，走R&B和迷幻搖滾路線，在Fontana和EMI旗下發行過四首毫不起眼的單曲。71年，被RCA英國分公司收留，請王牌詞曲搭檔Chinn and Chapman來為他們製作唱片。這對「雙C」二人組素有「英倫暢銷曲製造機」之稱號，他們的策略也很簡單，先用流行搖滾單曲打通青少年和英歐市場，再想辦法進軍美國。因此，這段時期Sweet的「泡泡糖」歌曲於英國、歐洲各國和澳洲都名列排行榜前茅，但在美國不是沒發行就是名次很差，唯一例外是73年的 **Little Willy**（UK#4，US#3）。合作多年也有些厭倦，團員們想唱些自創的重搖滾歌曲，由他們自行製作、真正像樣之專輯是74年的「Sweet Fanny Adams」。爾後陸續推出之專輯漸漸受到老美的重視，不僅打進排行榜，連帶使兩首華麗重搖滾 **Fox on the run**、**Action** 和一首放克搖滾 **Ballroom blitz**「舞廳閃擊」都獲得熱門榜 Top 20好成績。**Fox**曲和**Ballroom**曲成為他們的經典代表作，英國藝人經常翻唱以及好萊塢電影引用（如艾迪墨菲主演的「奶爸安親班」）。77年，跳槽至Polydor公司，

專輯「Level Headed」Lemon Rds.，2005

「The Best Of Sweet」Capitol，1993

雖然繼續嘗試不同搖滾曲風，但逐漸失去青少年市場又不被「中路」成人所接受。在最後一首美國熱門榜 Top 10 **Love is like oxygen** 歌聲中，不如以往「甜蜜」，而 Connolly 於 79 年離團則是「壓死駱駝的最後一根稻草」。

餘音繞樑

- **Dream on**（**Andy Scott** 執筆）沒有發行單曲

 整首歌只有鋼琴和提琴伴奏，表現 Connolly 在搖滾以外的深情唱腔，極少見的抒情經典。從歌詞意境來看，與台灣女歌手許景淳之「睡吧我的愛」異曲同工。

- **Love is like oxygen**「愛情像氧氣」（Andy Scott 與 T. Griffin 合寫）

 副歌唱出「愛像氧氣，過多時會太興奮，但如果都沒有，會死掉！」歌詞雖然無聊幼稚，但卻是一首不錯聽的佳作。從「搖滾教科書」般的前奏（電吉他拉弦、強烈的貝士與鼓奏）及多部和聲的副歌開始，經過近乎清唱的中慢板主歌、兩分多鐘層次分明的間奏（由柔慢之木吉他和巴洛克鋼琴進行至激昂的電吉他、貝士、鼓都加進來），到一個獨特的結尾。曲長近 7 分鐘（單曲版只有前半段），相當具有藝術搖滾的氣勢，經常被誤以為是 ELO 電光管弦樂團（見前文介紹）的歌。

集律成譜

- 「Level Headed」Lemon Records UK，2005。

 這張專輯的評價雖不高，卻是最多樣化、易親近的。有抒情小品 **Dream on**、藝術搖滾代表 **Love is like oxygen**、流行搖滾 **California nights**（78 年只在德國發行單曲，排行榜 #23）以及模擬皇后樂團的歌劇搖滾等。

The Sylvers

Yr.	song title	Rk.	peak	date	remark
76	Boogie fever •	20	**1**	0515	推薦
77	Hot line •	25	5	01	強力推薦
77	High school dance	84	17		

拜 迪斯可和「傑克森五人組」之賜，原本唱R&B、靈魂樂的小合唱團在兄弟姊妹九人全員到齊後成為一支受人矚目的「大」家族舞曲勁旅。

田納西州有個Sylver家族，小孩們的歌唱天賦可能遺傳自母親（歌劇女伶）。60年代，大姊Olympia-Ann（b. 51）、大哥Leon（b. 53）、二姊Charmaine（b. 54）、二哥James（b. 55）組成The Little Angels，在曼菲斯小有名氣，不僅上電視唱歌也獲得與Johnny Mathis和雷查爾斯一起巡演的機會。71年，排行較小的三個弟弟Edmund（b. 57）、Ricky（b. 58）、Foster（b. 62）加入，合唱團改名為The Sylvers。在MGM集團Pride唱片旗下，發行了多首R&B榜暢銷曲，不過，成績最好則是Foster的個人單曲 **Misdemeanor**（73年熱門榜#22）。由於傑克森家族的黑人泡泡糖歌曲實在太紅了，其他唱片公司也想把握機會分一杯羹，紛紛找尋類似團體。75年，Capitol挖角成功並重金禮聘前Motown製作人Freddie Perren（曾為The Jackson 5 譜寫和製作三首冠軍曲）負責打造他們。最後兩個小妹Angie、Pat加入，各大小朋友多樣化的唱腔與和聲，讓Perren如魚得水般為他們製作出「Showcase」專輯和冠軍放克舞曲 **Boogie fever**（填詞搭檔Keni James依當紅的字boogie而寫）。接下來，多首入榜單曲和他們上電視充滿活力的表演，引領風騷一時。在77年的disco佳作 **Hot line** 之後與Perren拆夥，加上二姊退出、大姊結婚生子、大哥單飛，留下的弟妹們逐漸失去市場魅力。

集律成譜

• 「The Best Of The Sylvers」EMI Special Products，2003。

Sylvia

Yr.	song title	Rk.	peak	date	remark
73	Pillow talk ●	22	3(2)	06	推薦

黑人女歌手、製作人、唱片公司老闆Sylvia，不僅是美國樂壇第一首「淫歌」的原唱者，還因為扶植第一個饒舌合唱團而被尊為現代饒舌和嘻哈音樂「教母」。

本名Sylvia Vanderpool（b. 1936，紐約），出道甚早。57年，搖滾老將Bo Diddley與吉他手Jody Williams所合寫之**Love is strange**被她和Mickey Baker組成的Mickey and Sylvia唱進了熱門排行榜。64年嫁給Joe Robinson，夫妻倆朝幕後製作發展，68年，設立All Platinum和Stang唱片公司，旗下頭號團體是The Moments（見前文Ray, Goodman & Brown介紹）。

70年代，以獨立歌手Sylvia之名發行過唱片。73年，她所寫的一首靈魂情歌**Pillow talk**，原本屬意由艾爾葛林（見前文介紹）來唱，但葛林覺得歌詞太過淫穢而婉拒。不過，葛林的製作人Willie Mitchell所設計之鼓節奏成為這類歌曲的範本，超級樂團Fleetwood Mac 87年名曲**Big love**有類似的鼓擊編排。Sylvia自唱版本有模擬做愛的強烈喘息和呻吟聲，比唐娜桑瑪那首咿咿哼哼22次的**Love to love you baby**（見前文介紹）要早上幾年。禁播是一定的，但最後獲得R&B榜冠軍、熱門榜季軍。接下來致力推廣新型態黑人音樂，79年，為子弟兵The Sugarhill Gang所製作的獨特說唱曲**Rapper's delight**（500大 #248），被樂評視為具有歷史地位的第一首入榜（#36、R&B榜 #4）饒舌歌。

專輯「Pillow Talk」Collectables，1998

The Sugarhill Gang合唱團

Tavares

Yr.	song title	Rk.	peak	date	remark
75	It's only takes a minute	86	10		
76	Heaven must be missing an angel ●	60	15		強力推薦
77	Whodunit	>100	22		推薦
78	More than a woman	>120	34		額列/強推

同樣是唱流行靈魂和迪斯可的黑人家族樂團，因為欠缺獨特的「聲音」，差點被人遺忘。幸好比吉斯兄弟交了首歌給他們唱，大家在週末夜「狂熱」一番。

美國麻薩諸塞州有個非裔黑人家族Tavares，1964年，Ralph（b. 1948）、Arthur "Pooch"（b. 1949）、Antone "Chubby"（b. 1950）三兄弟以Antone "Chubby"（b. 1950）為主唱組了個合唱團名為Chubby & The Turnpikes。69年，兩個弟弟Feliciano "Butch"（b. 1953）和Perry "Tiny"（b. 1954）加入，正名為Tavares（或稱The Tavares Brothers）。剛開始他們唱些流行靈魂歌曲，在美國東北部幾州還小有名氣。1973年，被大公司Capitol相中，發行首張評價不差的專輯「Check It Out」，同名主打歌擠進熱門榜Top 40。74年，翻唱Daryl Hall & John Oates未成名的**She's gone**而拿到首支R&B榜冠軍（熱門榜#50）。由於Chubby的嗓音和唱腔不具特色，難以在眾多類似的黑人團體中異軍突起，單曲排行榜的成績載浮載沉，只留下三首Top 30歌曲**It's only takes a minute**（R&B冠軍）、**Heaven must be missing an angel**（R&B季軍，金唱片）、**Whodunit**（R&B冠軍）。比吉斯為78年電影「週末的狂熱」所寫的歌中，有首**More than a woman**交給他們唱，雖然只獲得熱門榜#34，卻是大家最熟悉的歌曲。

集律成譜

- 「Tavares：The Greatest Hits」EMI Int'l，1996。

「The Best Of」Collectables，2003

The Temptations

Yr.	song title		Rk.	peak	date	remark
71	Just my imagination (running away with me) ▲		9	**1(2)**	0403-0410	
73	*Papa was a rollin' stone* ▲	500大#168	*100*	**1**	72/1202	強力推薦
73	Masterpiece •		80	7		推薦

根據告示牌雜誌統計，「誘惑」是全美最受歡迎的靈魂合唱團，而他們的成功與詞曲作者、製作人史摩基羅賓森和Norman Whitfield有關。

除了史帝夫汪德外，The Temptations「誘惑」合唱團是Motown唱片公司最資深且受歡迎的團體。歌唱生涯中共有15首R&B榜冠軍、4首熱門榜冠軍、16首Top 10（告示牌雜誌統計58-98年擁有Top 10曲最多的藝人團體排名第五），唱片銷售超過兩千萬張，算是Motown的「搖錢樹」之一。四十多年來，不管團員如何變動，固定維持五名高、中、低音男性黑人歌手之編制。曲風從早期的doo-wop、靈魂、迷幻放克（短暫）、R&B到流行抒情都有，最受人喜愛的則是抒情靈魂歌曲，而64至71年是他們最成功的時期，這時的團員被稱為「經典五人組」。他們獨特的和聲、編舞和服裝造型，影響當時及後世的靈魂合唱團甚鉅，猶如披頭四在搖滾樂團的歷史地位一樣。1989年，入選「搖滾名人堂」一員。

55年，Eddie Kendricks（b. 1939；d. 1992，見前文介紹）和幼年玩伴Paul Williams（b. 1939；d. 1973）等三人於故鄉阿拉巴馬州伯明罕成立The Cavaliers「騎士」四重唱。兩年後有人離去，留下的團員則前往克里夫蘭打天下。經紀人Melton Jenkins改造他們成為不光只會唱doo-wop的The Primes「顛峰」三重唱（見Diana Ross介紹），Eddie的假音和Paul的男中音在當地頗受歡迎。同時，底特律有位德州佬Otis Williams（b. 1941）組了個五人團，經過人員異動和多次更名，最後叫做The Distants「長途」，而他們也是由Jenkins負責打理歌唱事業。60年，由於幾首單曲都不成功而導致兩名團員求去，Jenkins不願見到投資的心血付諸流水，詢問Eddie和Paul兩人是否要來底特律跟他們一起打拼。

Jenkins沒有食言，替合併改組後名為The Elgins「大理石」的合唱團爭取到Motown公司合約。61年8月在推出首支單曲之前，改了個更好的團名The

《左圖》65年團員照。正中 E. Kendricks，右上 P. Williams。摘自 www.viewimages.com.。
《右圖》精選輯「Anthology : The Best Of The Temptations」Motown，1995。

Temptations，沿用至今。首支單曲雖然失敗，但大老闆 Berry Gordy Jr. 對他們還是很有信心。找來高音歌手 David Ruffin 入團，並請元老史摩基羅賓森（見前文介紹）為他們寫歌及製作唱片。64年5月，羅賓森的一首 **My guy** 被 Mary Wells 唱成冠軍，他突發奇想另外作了「相呼應」的 **My girl**（500大 #88）。原本打算由 The Miracles 灌錄，但後來決定交給他們（Ruffin 主音）來唱，結果65年3月獲得冠軍，「誘惑」合唱團終於嘗到走紅的滋味。91年，**My Girl** 被電影「小鬼初戀」引用為片名和主題曲而享譽國際。66年，由於羅賓森自顧不暇，他把為「誘惑」製作唱片的重責交給 Norman Whitfield（見 Rose Royce 介紹）。Whitfield 接手後與詞曲創作搭檔 Barrett Strong 共同為「誘惑」譜寫和製作大部份的歌，連續5首 Top 10 及總共8首 Top 30 單曲是第一階段的成就。

　　60年代末，Whitfield 受到 Sly Stone 的影響愛上了迷幻放克，因此以他們為「實驗品」開闢另外一種歌路。適逢 Ruffin 因毒癮而遭革職，68年夏天替換的 Dennis Edwards 較為粗獷之唱腔正適合唱這類歌曲，69年冠軍 **I can't get next to you** 和70年兩首 Top 10 **Psychedelic shack**、**Ball of confusion** 為代表作。沒多久，迷幻放克式微，只好又走回以 Eddie 柔美高音為主的抒情靈魂曲風，而71年 **Just my imagination**（500大 #389）則是 Eddie 所貢獻的臨別冠軍佳作。Eddie 單飛後，勉強有 **Papa was a rollin' stone**（最後一首冠軍曲）、**Masterpiece** 撐住場面。接下來，當 Paul 因健康欠佳不得不提前退休時，曾叱吒歌壇十年的合唱團也逐漸被主流市場淘汰。90年代以後「復出」發行新作，但滄海桑田、人事已非，「經典五人組」中只見 Otis Williams。

Terry Jacks

Yr.	song title	Rk.	peak	date	remark
74	Seasons in the Sun •	2	**1(3)**	0302-0316	推薦

在台灣有好幾首名聞遐邇的西洋流行歌曲,「陽光季節」是最佳例子。大家對歌曲的故事、歌詞翻譯都瞭若指掌,可以參考網路上的文章或合輯唱片宣傳品。

　　Terry Jacks 泰瑞傑克斯(b. 1944,加拿大 Monitoba)成長於溫哥華,年輕時多才多藝,但受到美國搖滾樂及嬉痞文化之影響,放棄可能成為建築師或職業高爾夫選手的機會,組了個二流小樂團到處表演。雖然在洛杉磯和納許維爾錄製過唱片,並未引起注意。69年,上電視節目唱歌時認識了女歌手 Susan Pesklevits(b. 1948,溫哥華),戀愛、結婚並共組一個只有兩人但名為 The Poppy Family 的合唱團。70年以首張專輯裡的單曲 **Which way you goin', Billy?** 獲得美國熱門榜亞軍而闖出名號,可是三年後夫妻倆勞燕分飛,合唱團也解散。

　　法國歌手 Jacques Brel 在61年發現罹患癌症而譜寫一首 Le moribond「瀕死之人」獻給他的摯友、父親和妻女(歌詞中 Michelle 不知是否指妻子或女兒?),後來由美國民謠詩人 Rod McKuen 譯成英文,64年 The Kingston Trio 曾灌錄過。73年,Beach Boys 曾接受傑克斯的建議也錄過該曲,但沒有發行。傑克斯為了追悼已故好友,取得原作者同意修改 **Seasons in the Sun** 一小段歌詞讓之更積極樂觀。自己灌唱之版本放了一年後受到某位送報生的鼓勵才發行,獲得英美加三國排行榜冠軍,成為享譽全球的名曲。78年,Brel 的生命終於告一段落!

The Poppy Family 精選輯唱片封面

Seasons in the Sun 單曲唱片

Thelma Houston

Yr.	song title	Rk.	peak	date	remark
77	Don't leave me this way	7	**1**	0423	強力推薦

相當諷刺，摩城旗下新進女藝人瑟瑪休斯頓因翻唱「費城之聲」老闆所寫的「不要這樣離開我」而舉世聞名，可惜，終究還是難逃「一曲歌后」的下場。

本名Thelma Jackson（b. 1946，密西西比州），從小看著電影裡的明星，幻想自己總有一天也會踏上星光大道。當母親（棉花田農工）告知家中四個姊妹她們即將搬到加州Long Beach時，Thelma知道離她的明星夢愈來愈近了。中學畢業即結婚生子，直到離婚後加入福音合唱團巡迴演唱和在Capitol旗下灌錄福音歌曲時，才算真正與音樂圈沾上邊。經理人Marc Gordon看上她，爭取Dunhill公司的個人歌唱合約，而Jimmy Webb認為她的歌喉足可媲美「靈魂皇后」艾瑞莎富蘭克林、爵士女伶Dinah Washington，替她製作唱片。但以瑟瑪休斯頓（Houston可能是前夫的姓？）之名所發行的首張專輯卻失敗，兩首單曲連百名都進不了。

71年轉投效Motown陣營，起初的表現也不好，當「機會」尚未來敲門前，只好等待。**Don't leave me this way**（費城國際唱片公司老闆Gamble & Huff所作）原收錄於Harold Melvin & The Blue Notes（見前文介紹）的「Wake Up Everybody」專輯，製作人Hal Davis覺得以原有的快板靈魂為基礎加重disco編曲，交給休斯頓唱應該會紅。76年底，單曲和第二張專輯「Any Way You Like It」同時上市，經過18週的努力攀爬，**Don't leave me this way**終於問鼎冠軍。

在那個年代有許多經典的disco歌曲，「不要這樣離開我」絕對名列其中，86年英國「同志」團體Communards重新翻唱成英國冠軍。瑟瑪休斯頓始終無法理解她的演藝事業為何會高不成低不就？我想她大概是「參」不透，在娛樂圈打滾有時運氣比實力重要！

「The Best Of」Polygram Int'l，2004

The Three Degrees

Yr.	song title	Rk.	peak	date	remark
75	*When will I see you again* ▲	75	2	74/12	推薦

六十、七十年代有許多黑人女子團體是由男性經紀人或製作人所一手培植的「金雞母」，舉凡人員更替、簽約、演出、選歌到發行唱片全權掌控。

　　早在50年代，獨立黑人詞曲作者、製作人Richard Barrett（b. 1933，d. 2006）是The Valentines的團長兼主唱，另外他也扶植了The Chantels、Little Anthony & The Imperials兩個團體。1963年，他在費城找了Fayette Pinkney等人，創建The Three Degrees「三度」女子合唱團。檯面上永遠是三名女孩又跳又唱，至今為止，實際共有12人先後進出過合唱團。初期，Barrett安排她們在Swan公司旗下發行唱片。1965年，為同公司、Barrett所經紀的獨立女歌手Sheila Ferguson唱幕後和聲，而Ferguson也曾回報參與演出，後來有人出走，Ferguson順理成章加入合唱團。67至76年是她們最風光的時期，團員也很穩定，分別是Pinkney、Ferguson和來自波士頓的黑美人Valerie Holiday。

　　由於一直待在小公司（如Swan及70年代初期的Roulette），她們的唱片缺乏行銷和包裝，成績當然不會太好，只有70年的**Maybe**打進熱門榜Top 30。不過，她們的歌聲、外型、表演默契和舞台魅力有一定水準，曾被視為優異的「夜總會型」團體。73年，羽翼已豐的PIR「費城國際唱片」將她們收編，連續三張評價不差的專輯、與MFSB合作之冠軍**TSOP**（見前文介紹）以及百萬暢銷名曲**When will I see you again**，讓她們成為PIR當紅的女子團體。76年後逐漸脫離市場主流，但在英國、歐洲及日本還很受歡迎，英國王儲查爾斯曾說三度女子合唱團是他最喜歡的美國團體。

　　「何時再能見到你？我們的心何時才一起跳動，我們是情人還是朋友？這是開始還是結束…何時再能見到你？」

精選輯「Collections」Sony BMG，2006

Three Dog Night

Yr.	song title	Rk.	peak	date	remark
70	Mama told me (not to come) ●	11	1(2)	0711-0718	額列/推薦
71	**Joy to the world ●**	**1**	**1(6)**	**0417-0522**	推薦
71	Liar	69	7	08	
71	An old fashioned love song ●	>100	4	1225	強力推薦
72	Never been to Spain	73	5	02	
72	Black and white ●	63	1	0916	推薦
73	Shambala ●	31	3	0728	
74	The show must go on ●	42	4	05	

　　三名正式主音歌手只負責唱別人寫的歌，固定為樂團伴奏的樂師卻不算是團員，「三犬之夜」不愧為西洋歌壇最奇特的搖滾「合唱」團。

　　三位唱功精湛、都可獨當一面的歌手Cory Wells（b. 1942，紐約州水牛城）、Chuck Negron（b. 1942，水牛城）、Danny Hutton（b. 1942，愛爾蘭）於68年組成三重唱團Redwood，為Beach Boys（見前文介紹）的團長Brain Wilson錄製過一些作品。沒多久，洛杉磯的Dunhill公司與他們簽約，聘請四名樂師組成backing group，樂團正式改名為Three Dog Night。

　　澳洲土著對形容氣溫高低的用詞相當有趣，普通夜晚只要抱著一隻狗（澳洲原生種Dingo）入睡即可；天氣涼一些抱兩隻；若是需要抱到三隻狗則表示該夜非常寒冷，叫做three dog night（dog不用複數型）。當他們想取新團名時，Hutton的女朋友提及她在雜誌上看到上述有關澳洲原住民之報導，建議可用「三犬之夜」。果然，這個符合三重唱特質、令人印象深刻又新奇的團名，為他們帶來好運，七年生涯（69至76年）14張專輯都是金唱片，共有21首熱門榜Top 40歌曲（含三首冠軍、九張單曲金唱片）。在70年初期享有盛名，曾為不可一世的搖滾合唱團。

　　無論是在錄音室或演唱會，四名專屬樂師（後來增加一位鍵盤手）都是跟著一起活動，為何Wells等三人不願意讓樂師們成為正式團員？這可能與他們不擅長玩樂器有關，加上若改成七人搖滾樂團，擔心風采被搶盡、利益被瓜分。他們這種非創作型的合唱團與一般認知的黑人美聲團體也有所不同，他們不強調和聲或重

《左圖》精選輯唱片封面。從左至右分別是Chuck Negron、Danny Hutton、Cory Wells。
《右圖》「20th Century Masters-The Millennium Collection: The Best Of」MCA，2000。

唱，而是製作人Richard Podolor依三位主唱的聲音特質，找歌給他們輪流詮釋。就像出自第四張專輯「It's An Easy」裡的首支冠軍曲**Mama told me**，Wells的嗓音與原作者藍迪紐曼（見前文介紹）有些接近，適合演唱他所寫的歌。而由Paul Williams所作之英國老式抒情搖滾**An old fashioned love song**（71年#4）也是如此，Hutton的英式風格唱腔正可以盡情揮灑。

　　創作歌手尚未成名前所寫的歌，若透過當紅藝人選唱成功往往可以打響名氣，而「三犬之夜」是專門幫人唱紅歌曲的高手，如Nilsson的**One**（首支單曲，69年熱門榜#5）、艾爾頓強後來自唱的**Your song**、Leo Sayer（見前文介紹）的**The show must go on**（74年熱門榜#4）等。71年終單曲排行榜第一名**Joy to the world**原是不得志歌手Hoyt Axton為電視卡通影片所寫的兒歌，他們把**Joy**曲改編成搖滾版，由Wells唱成6週冠軍，生涯巔峰代表作，這是Axton所始料未及的。55年貓王名曲**Heartbreak hotel**的作者為Mae Axton，母子倆都創作出冠軍曲也是排行榜史的美事一樁。**Black and white**（David Arkin、Earl Robinson於55年合力完成）倡導黑白種族間要和諧相處，原是一首由小山米戴維斯（見前文介紹）所唱、名不見經傳的歌。「三犬之夜」重新詮釋成冠軍（第三首）而讓該曲起死回生，似乎啟發了後世的**Ebony and ivory**（見史帝夫汪德介紹）和麥可傑克森的**Black or white**。

集律成譜

• 「20 Greatest Hits」Mpg，1998。上左圖。20首暢銷曲，單片CD，相當超值。

Toby Beau

Yr.	song title	Rk.	peak	date	remark
78	My angel baby	53	13		推薦

使用主唱之藝名做為團名的例子並不多見，除了「驚悚搖滾」大師Alice Cooper外，最著名就是RCA旗下原本被看好的流行鄉村樂團Toby Beau。

70年代初，五位年輕人組了一個樂團，靈魂人物是吉他手Danny McKenna和吉他手兼主唱Balde Silva（本名是Baldemar Silva）。剛開始他們在德州南部的俱樂部唱些「口水」歌，直到遷往大城市聖安東尼，獲得大公司RCA（現今的BMG）的乙紙合約後才算踏入歌壇。由曾為Kiss樂團（見前文介紹）打造暢銷唱片的好手Sean Delaney出任製作人。此時，第三位吉他手離團，擅長班卓琴的Ron Rose頂替，曲風定調為流行鄉村，用Silva的藝名Toby Beau做為團名。

78年，當完成首張同名專輯後遠赴紐約，參與知名藝人團體如The Doobie Brothers、Steve Miller Band、巴布席格（見前文介紹）的巡演，為新唱片造勢。雖然銷售狀況差強人意，但由Silva與McKenna合寫的流行搖滾經典**My angel baby**卻大受電台DJ喜愛，一年內全美播放超過百萬次。有了成名曲後，接著到邁阿密籌備第二張專輯，沒想到Delaney對Silva的新作及樂師表現不滿意，叫他們到曼菲斯重新開始。這引發了流行和鄉村路線之爭，在不愉快的氣氛下勉強完成唱片錄製工作。Silva繼McKenna之後也單飛，樂團解散，官司勝訴讓他保有Toby Beau的使用權。80年，到加州發行一張個人專輯後也銷聲匿跡。

專輯「Pillow Talk」Collectables，1998

Toby Beau的個人專輯唱片封面

Todd Rundgren

Yr.	song title	Rk.	peak	date	remark
72	I saw the light	88	16		推薦
74	Hello, It's me	82	5	73/12	
78	Can we still be friends	>120	29		額列/強推

巫師、魔術師、怪ㄎㄚ或外星人？都不足以形容陶德朗德俊變幻多姿的音樂風貌，他不僅創作力豐富又能彈會唱，在錄音及製作唱片方面也是有兩把刷子。

Todd Harry Rundgren（b. 1948，賓州）的音樂生涯從費城一個小樂團開始，後來因理念及路線不同而求去。67年，朗德俊以吉他手兼主唱身分和三位好友組成一個迷幻「車庫」樂團Nazz，發行過兩張評價不差的專輯。69年，離開Nazz，尋求個人歌唱發展及幕後製作。整個70年代，受他幫助的藝人團體還真不少（有些尚未成名），例如珍妮斯卓別林、「霍爾和奧茲」二重唱、「廉價把戲」樂團、大放克鐵路樂團、The New York Dolls和Meat Loaf經典專輯「Bat Out Of Hall」（與Jim Steinman共同製作）等。從70年「Runt」起到78年陸續推出8張專輯，其中以72年的「Something/Anything?」專輯評價最高，單曲 **I saw the light** 雖只獲得熱門榜#16，卻是朗德俊早期的代表作，曾被誤解為才女卡蘿金的創作與演唱。HBO電視影集Six Feet Under「六呎風雲」第三季引用為插曲。

朗德俊除了演唱自己的創作、寫歌給別人（如England Dan and John Ford Coley的 **Love is the answer**）外，偶爾也會以實驗性之不同風格來詮釋他人的作品，如Beach Boys名曲 **Good vibration**。78年的 **Can we still be friends**（羅勃帕瑪之翻唱版也不錯）描述情侶或夫妻離異後能否繼續作朋友，是「朗德俊式」經典小品，許多電影喜愛引用，如2001年「香草天空」。該片同名主題曲 **Vanilla sky** 則是由保羅麥卡尼所寫唱。74年，另外創建的Utopia樂團，在重金屬和迷幻搖滾領域中進行探索，至今依然活躍。

「Anthology 68-85」Rhino/Wea，1990

Tom Jones

Yr.	song title	Rk.	peak	date	remark
70	Without love (there is nothing) •	92	5	01	額外列出
70	Daughter of darkness	>100	13		額列/推薦
71	She's a lady •	25	2	03	強力推薦
77	Say you'll stay until tomorrow	>100	15		推薦

曾有人拿湯姆瓊斯與貓王相比，那簡直是「XX比雞腿」！不過，兩人渾厚的男中音、性感穿著、挑逗動作及舞台魅力倒是同樣電昏不少「媽媽級」女歌迷。

　　受大英帝國冊封爵士（OBE）的Thomas Jones Woodward（b. 1940，南威爾斯Pontypridd）於63年出道時是擔任小樂團的主唱，在當地頗有名氣。同樣出生南威爾斯的名經紀人Gordon Mills將他帶到倫敦，將原本的藝名Tommy Scott改成Tom Jones，進軍歌壇。1965年，因單曲**It's not unusual**拿下英國榜冠軍（美國熱門榜Top 10）使湯姆瓊斯成為全英知名的性感歌手。年底，「007情報員詹姆士龐德」第四集「霹靂彈」邀他演唱主題曲**Thunerball**，成熟渾厚的唱腔為電影增色不少。雖然該曲在美國只獲得#25，但因整年的好表現，勇奪65年葛萊美最佳新進歌手獎。由於Decca唱片公司對Mills型塑湯姆瓊斯類似貓王的演唱方式有意見（或許認為再怎麼樣也不可能超越貓王），加上他自己也喜歡美國的鄉村樂風，因此66年才會出現名聞遐邇的**Green, green grass of home**。67年後，忙於賭城秀場的演藝事業及電視節目「This Is Tom Jones」而荒廢了歌唱，錄音作品較少。不過，此時湯姆瓊斯早已是國際巨星，71年，招牌歌**She's a lady**獲得美國榜亞軍，將他的聲望推向高峰。後來因喉嚨開刀而沉寂好幾年，76年復出，西裝畢挺唱了不少鄉村歌曲和口水歌。

集律成譜

- 「Tom Jones Greatest Hits：Platinum Edition」Umvd Import，2006。

「The Best Of」Polydor/Umgd，2000

Tom Petty & The Heartbreakers

Yr.	song title	Rk.	peak	date	remark
80	Don't do me like that	64	10	02	推薦
80	Refugee	100	15	03	推薦

讓樂評津津樂道的「湯姆佩提和令人心碎者」樂團，雖不是以顛覆傳統搖滾樂見長，但將美國特有的南方搖滾及迷幻樂巧妙融入新浪潮和龐克中，也是一種創新。

　　Thomas Earl "Tom" Petty（b. 1950，佛州Gainesville；吉他、主唱）從小酷愛音樂，62年貓王來佛州拍片，父親帶他去參觀，要到簽名並與貓王聊了幾句，對他而言這是極重要的啟蒙。高中時陸續加入過三個樂隊，在最後一個名叫Mudcrutch的樂團認識了吉他手Mike Campbell和鍵盤手Benmont Tench。70年隨Mudcrutch到洛杉磯發展，與Shelter唱片公司簽約，但還沒發片樂團卻因故解散。Shelter的創辦人Leon Russell對佩提那模糊不清又帶有獨特鼻音的歌嗓頗為欣賞，希望他能以獨立歌手進軍歌壇。由於佩提不願背棄樂友，對唱片公司的提議並未積極回應。75年，與Campbell、Tench及另外兩名貝士手、鼓手共組樂團。76年，首張同名專輯「Tom Petty & The Heartbreakers」問世，其中翻唱The Byrds（他的唱腔與主唱Roger McGuinn相似）的**American girl**受到英國樂迷喜愛，連帶使專輯紅回美國，熱賣百萬張。78年所推出的第二張專輯其實也是叫好又叫座，但因為Shelter的母公司ABC被MCA集團併購，大家忙於合約問題而少了宣傳。問題解決後，隔年發行的「Damn The Torpedoes」是生涯最佳專輯，蟬聯美國排行榜7週亞軍，單曲**Don't do me like that**、**Refuge**e紛紛打進熱門榜Top 15。80年代後，湯姆佩提個人的音樂之路愈走愈寬，成為美國新一代搖滾巨星。

集律成譜

- 「Anthology：Through The Years」MCA，2000。

專輯「Damn The Torpedoes」MCA，2001

Tony Orlando & Dawn , Dawn

Yr.	song title		Rk.	peak	date	remark
70	Candida •	Dawn	18	3(2)	10	額列/推薦
71	*Knock three times* •	Dawn	*10*	*1(3)*	*0123-0206*	推薦
73	**Tie a yellow ribbon round the ole oak tree** •		**1**	**1(4)**	**0421-0512**	推薦
73	Say, has anybody seen my sweet gypsy rose •		34	3	0915	
74	Steppin' out (gonna boogie tonight)		>100	7		
75	He don't love you (like I love you) •		18	**1(3)**	0503-0517	推薦

當一位代唱歌手唱出冠軍曲後還「有歌無團」，更少見的是走紅後仍為不具名之「幕後主唱」，<u>東尼奧蘭多</u>和黎明合唱團大概是搖滾紀元境遇最奇特的組合。

Tony Orlando（本名Michael Anthony Orlando Cassivitis，b. 1944）的父親是希臘裔中產階級，住在紐約市高級地區曼哈頓。13歲時組了個doo-wop合唱團與鄰居小朋友「拼場」。由於<u>奧蘭多</u>有拉丁外型和唱腔（母親是波多黎哥人），被Aldon音樂出版公司聘為試唱歌手，在名詞曲作家、製作人Don Kirshner手下與<u>卡蘿金</u>等人組成寫歌及唱demo團隊。61年，Epic買下**Halfway to paradise**（<u>卡蘿金</u>夫婦所作）和**Bless you**版權，想培養<u>奧蘭多</u>成為偶像歌手，但這兩首單曲分別只獲得熱門榜#39和#15，個人歌唱事業因而停滯不前。63年結婚，為了養家活口，專心在樂曲出版界做事。68年，擔任CBS集團出版公司的中級主管。

The Tokens（見Robert John介紹）解散後，團員Hank Medress轉行當唱片製作。70年中，手邊有一首歌**Candida**，是由Sharon Greane、Jay Siegel（也是前The Tokens團員）和Toni Wine（該曲作者之一）組成的Dawn合唱團（源自Jay Siegel女兒的名字）所唱，Bell唱片公司想發行該曲卻又不滿意主唱的歌聲。Medress為了解決這個難題，商請<u>奧蘭多</u>代唱（保留原和聲部份），他原本只是幫老友一個忙，但沒想到單曲推出後一舉拿下熱門榜季軍。這次的意外成功，使Medress和<u>奧蘭多</u>兩人以同樣模式又搞了一首**Knock three times**。他們倆在紐約錄製主音時，為求情境逼真還以棍棒敲擊水管和天花板（如歌詞所述：住樓下的女孩同意樓上男孩之邀約而敲天花板三下）。不過，**Knock**曲之和聲卻不是由上述的Dawn所唱，而是Medress到洛杉磯找Motown旗下兩名黑人女合音天使Telma

Hopkins、Joyce Vincent Wilson灌錄（但仍用Dawn之名）。因此，當**Knock**曲在71年初問鼎大西洋兩岸冠軍時，唱歌的三人還素未謀面呢！

由於「有歌無團」，加上英美兩地出現好幾個打著「黎明」旗號的假合唱團到處招搖撞騙，<u>奧蘭多</u>終於想要組團以正視聽。經過一番勸說（Wilson原本打算嫁人）和利誘，他們以歐洲巡迴宣傳之旅正式與世人見面。接著，以Dawn（或以他為「幕後主唱」的Dawn featuring Tony Orlando）之名推出第二張專輯和多首單曲，成績不是很好，直到第三張專輯「Tuneweaving」裡的**Tie a yellow ribbon round the ole oak tree**發行單曲。當初<u>奧蘭多</u>在錄製**Tie**曲時並無特別感覺，主要是他不想再唱一些輕鬆的流行歌曲，但Medress堅信這首由I. Levine和L. Russell Brown所寫、雖然矯情但能激勵人心的歌必定會紅。果然，4週冠軍和73年年終第一名讓他們扭轉聲勢，而**Tie**曲也成為搖滾紀元繼披頭四**Yesterday**後最受歡迎歌曲第二名，至今，不同藝人團體演唱或重新詮釋的次數超過千次。「在老橡樹上繫一條黃絲帶」（其實最後公車上的司機和乘客所看到的是上百條）這首歌享譽全球，大家對它的故事都耳熟能詳。當美國民眾以繫滿各種黃絲帶來迎接伊朗所釋放的人質或波灣戰爭美國子弟兵回國時，您可以清楚看到有史以來流行歌曲所造成最重大的文化習俗—繫上黃絲帶表示歡迎親人歷劫歸來。

接下來，<u>奧蘭多</u>完全取得主導權，將合唱團改名為Tony Orlando & Dawn，也唱一些自己想唱的歌，例如具有老派爵士歌舞風格的專輯「Dawn's New Ragtime Follies」和單曲**Steppin' out**。最後一首冠軍曲**He don't love you**出現於75年中。各位是否發覺歌名文法錯誤（應是He doesn't），這是刻意的，當時有不少，特別是黑人歌曲常藉此標新立異。

77年，在一場演唱會上<u>奧蘭多</u>無預警宣佈退休（理由是宗教信仰及多點時間陪家人），後來雖然復出，但已是昨日黃花。2006年底，<u>東尼奧蘭多</u>曾來台演唱，再度炒熱「黃絲帶」！

集律成譜

• 「The Best Of Tony Orlando & Dawn」
 Rhino/Wea，1994。右圖。

Toto

Yr.	song title	Rk.	peak	date	remark
79	Hold the line ●	44	5		推薦
79	99	>120	26		額列/推薦
82	Rosanna ●	14	2(5)	07	額列/推薦
83	Africa ●	24	**1**	0205	額列/推薦

洛杉磯一群著名樂師不甘長期為人作嫁，組成樂團站在台前。雖然被評為「只重技巧沒有感情」，但他們仍以一首首自創暢銷曲在80年代初期紅遍大西洋兩岸。

　　尚未組成樂團前，有一群年輕樂手分別為Steely Dan、Seals and Crofts、傑克森布朗、芭芭拉史翠珊等藝人團體伴奏過。76年，鍵盤手David Paich（b. 1954，洛杉磯；第二主音）協助（合寫歌曲與製作）巴茲司卡格斯完成經典大碟「Silk Degrees」（見前文介紹）後，與鼓手Jeff Porcaro兩人決定招兵買馬，找來Porcaro的弟弟Steve（鍵盤手）、貝士手David Hungate、吉他手Steve Lukather和歌手Bobby Kimball（b. 1947，路易斯安那州）共組樂團。

　　78年與CBS公司簽約，錄製首張專輯時大家還在想團名，Jeff寫下Toto一字。曾有人猜是Kimball本名姓氏Toteaux的縮寫，而「綠野仙蹤」故事女主角桃樂絲所養的小狗也叫toto，這些團名「由來」後經證實都是謠傳。Toto在拉丁文有「團團圍繞」之意，表示他們來自不同音樂背景卻能共創合諧。大家對他們的團名很感興趣，在世界各地也鬧過一些笑話，例如79年到日本演唱時，因與日本最大品牌馬桶ToTo同名而引起小尷尬。78年底同名專輯問世，主打歌 **Hold the line** 獲得金唱片和熱門榜#5，算是一炮而紅的成名曲。該專輯有首**Georgy Porgy**和79年的**99**是排行榜遺珠之好歌。生涯巔峰代表作是82年專輯「Toto IV」，不僅出現一首「大老二名曲」**Rosanna**、唯一冠軍曲**Africa**，該專輯還為樂團奪下六項葛萊美大獎。最後推薦一首名不見經傳（86年排行榜#38）的抒情搖滾經典 **Without your love**。

「The Essential Toto」Sony，2003

Van McCoy & The Soul City Symphony

Yr.	song title	Rk.	peak	date	remark
75	The hustle ●	21	**1**	0726	強力推薦

曾有人問我什麼是「哈梭」音樂和舞步？三言兩語說不盡，為了便宜行事，丟一張 Van McCoy 范麥考伊的 **The hustle** 唱片給他聽，一切答案都在裡面。

70年代，美國紐約市有家夜總會（Adam's Apple）的 DJ 名叫 David Todd，他曾與詞曲作家、唱片製作人 Van Allen Clinton McCoy（b. 1940，華盛頓特區；d. 1979）相約於舞池介紹 Hustle，並請麥考伊為這種新舞步編寫合適的舞曲。對當時即將形成 disco 熱潮的舞池文化來說，舞客們大多是隨著輕快節奏擺動手腳舞姿，自由發揮、各跳各的。麥考伊對數十人面向 DJ、隨音樂朝身體四個方向逐一旋轉的集體動作（舞步）感到不習慣，因此沒把為之所寫的演奏曲放在心上，隨便擺在他 75年第三張專輯「Disco Baby」裡面。沒想到，由他所領導的 The Soul City Symphony 樂隊最後灌錄之 **The hustle**，被 Hugo Peretti 和 Luigi Creatore 製作成單曲發行，勇奪熱門榜冠軍、百萬銷售金唱片。至今，想要跳迪斯可分支「哈梭舞」時，**The hustle** 仍是 DJ 必播之經典代表曲。

麥考伊與黑人流行音樂的結緣是從唱福音和 doo-wop 開始，59年還沒上大學前就以 doo-wop 合唱團主唱身份灌錄過地方單曲。62年前往費城發展，受到 Scepter 唱片公司的賞識，往後十年除了 66年發行過個人歌唱專輯外，大多是為人寫歌及製作唱片。他所協助過的藝人團體早期有 Gladys Knight & The Pips、Peaches & Herb（見前文），後期有 David Ruffin、The Stylistics 等。72年之後，創建 Soul City Symphony 樂隊，並與 Hugo & Luigi 共創 Avco 唱片公司舞曲的輝煌年代。范麥考伊很討厭人家把他歸類為 disco 藝人，因為他說喜歡貝多芬、華格納、德弗乍克甚於 Thom Bell、Gamble & Huff。1979年死於心臟病突發，只得年三十九。

「New Best One」JVC Victor，1999

Vicki Lawrence

Yr.	song title	Rk.	peak	date	remark
73	The night the lights went out in Georgia ●	11	**1(2)**	0407-0414	強力推薦

成功的電視秀、喜劇演員薇琪勞倫斯,「插花」唱紅一首冠軍曲,才讓世人驚覺外型略嫌古板、老派的她也有與雪兒一樣精彩的搖滾唱腔。

　　Vicki Lawrence(本名 Victoria Ann Axelrad;b. 1949,加州)的父親喜歡收集「時代雜誌」之封面和圖片,間接影響她成為好萊塢明星的忠實粉絲。高中時曾寫仰慕信函給當紅的年輕歌手、演員 Carol Burnett,有此機緣,受邀加入 The Carol Burnett Show 的主持和演出陣容,在 67 至 78 年頗受歡迎。後來因 CBS 電視劇 Mama's Family 而獲得 Emmy Award「艾美獎」。

　　70 年代初,勞倫斯與詞曲作家 Bobby Russell 有過短暫的婚姻。72 年底,Russell 寫了 **The night the lights went out in Georgia**,勞倫斯直覺會是一首暢銷曲。當雪兒(見前文介紹)的製作人 Snuff Garrett 聽到勞倫斯在納許維爾所灌錄的 demo 版後,興沖沖拿給雪兒的老公 Sonny Bono,但由於 Bono 與 Garrett 兩人為製作雪兒的唱片早已意見不合,加上 Bono 認為歌詞內容會影響喬治亞等南方各州歌迷對雪兒的觀感而拒絕(一年後雪兒知道此祕辛還覺得扼腕)。Garrett 一氣之下回頭請勞倫斯重唱,將旋律改得稍微怪異、搖滾。結果,**The night** 曲在 73 年初入榜時剛好 100 名,8 週後從第 10 名直接跳上冠軍寶座。

　　73-75 年有好幾首冠軍曲與地名有關如 Georgia、Chicago、Philadelphia,令人不禁好奇想問這些地方到底發生了什麼事?以 **The night** 曲來說,在 Georgia 有位女歌手的嫂嫂與哥哥的好友 Andy 等人有染,因而發生仇殺案(the lights 是指槍擊的火光)。該曲之故事在 81 年被拍成同名電影,由丹尼斯奎德領銜主演。搖滾紀元有不少所謂的 murder ballad「謀殺歌謠」,**The night the lights went out in Georgia** 堪稱是經典之一。

單曲唱片封面,摘自 www.answer.com。

616

Village People

Yr.	song title	Rk.	peak	date	remark
78	Mucho man	>120	25		額列/強推
79	Y.M.C.A. ▲	8	2(3)	02	推薦
79	In the Navy	48	3(2)		推薦

依法國音樂人的「概念」所創設之舞台合唱團，以 **Y.M.C.A.** 等國際名曲搭上迪斯可最後一班列車，大家對他們「男同性戀表徵人物」之扮相造型比較有興趣。

1977年，法國作曲家 Jacques Morali 結束與 The Ritchie Family（見前文）的合作關係，從費城來到紐約。Morali 聽過黑人 Victor Willis 唱歌後，決定把作品交給 Willis 唱，集結成「Village People」發行。由於專輯銷路不錯，Morali 和 Henri Belolo（巴黎某唱片公司老闆）興起「製造」一個表演團體的念頭，猶如德國 disco 團體 Boney M 或現今的英國辣妹合唱團。之前，Morali 參加一個男同性戀酒吧舉辦的化妝舞會，對美國 gay men 大多以特定幾種「制服情結」之造型裝扮留下深刻印象。於是在雜誌刊登廣告徵求留鬍子的 macho types「肌肉型男」，最後以「警察」（主唱 Willis）為首，「皮衣騎士」（Hughes 原是隧道收費站人員）、「牛仔」（Jones 是歌手、舞者）、「建築工人」（Hodo 也是演員、舞者）、「士兵」（在 **In the Navy** 後曾改為水兵）（Briley 為 Willis 的黑人朋友）、「印地安酋長」（Rose 是 Morali 在街上所認識）共六人組成 Village People「村民」合唱團。此「村」乃紐約 Greenwich Village，此「民」是指聚集在附近的男同性戀者。

78、79年連續發行三張專輯，所有歌由 Morali 作曲、Willis 填詞。**Macho man** 不算成功卻是經典，**Y.M.C.A.**（庾澄慶曾翻唱，日本人為它發明字形手勢舞）、**In the Navy**（美國海軍一度想買來當作募兵歌曲，但遭媒體抨擊而作罷）、**Go west** 則是享譽全球的名曲。80年拍了一部描述他們成立背景的電影「Can't Stop The Music」，受到大家恥笑。80年代後雖然已過氣，但他們的歌被翻唱和引用不計其數。91年，disco 怪才 Morali 死於愛滋病。

「The Very Best Of」Polygram，1998

Walter Egan

Yr.	song title	Rk.	peak	date	remark
78	Magnet and steel ●	40	8		推薦

超級樂團「彿利伍麥克」在美國成名後也不忘提攜後進，為創作歌手<u>沃爾特伊根</u>所製作的唱片使他在70年代晚期留名音樂史。

Walter Egan（b. 1948，紐約州Jamaica）年輕時參加一個小樂團，跟著吉他手John Zambetti鬼混，玩些加州風行的surf-rock「衝浪搖滾」。後來，前往華盛頓特區另組樂團，與當地的成名搖滾歌手如Emmylou Harris、Nils Lofgren有進一步交流。這段期間，華納兄弟集團雖然對他有興趣，但尚未到發片的時機。1971年，跟Zambetti到加州謀求發展，尋尋覓覓多年，終於在洛杉磯音樂圈找到自己心儀也擅長的西岸抒情搖滾曲風，此時已年近三十。

77年，Columbia公司與<u>伊根</u>簽下獨立歌手合約，Fleetwood Mac樂團（見前文介紹）的美籍「金童玉女」Lindsey Buckingham和Stevie Nicks為他製作首張專輯「Fundamental Roll」，雖沒有出現暢銷曲，但專輯的評價不差。隔年，繼續由Buckingham製作的專輯「Not Shy」裡有首**Magnet and steel**受到電台DJ喜愛，輪番播放。單曲打進熱門榜Top 10，在disco音樂「肆虐」排行榜的時代，無疑是股清流，終於讓<u>沃爾特伊根</u>一曲成名。

「妳是磁鐵我是鋼，緊緊吸引我，難以分離！」**Magnet and steel**是首情歌小品，沒想到會被2000年電影Deuce Bigalow：Male Gigolo「哈拉猛男秀」引用為插曲。該部搞笑片的重點是「牛郎」，若出現Blondie的**Call me**（原「美國舞男」主題曲）和銷魂調情的**You sexy thing**（Hot Chocolate）、**Get down tonight**（KC & The Sunshine Band）不足為奇。

集律成譜

● 78年專輯「Not Shy」Razor & Tie，1993。

Walter Murphy & The Big Apple Band

Yr.	song title	Rk.	peak	date	remark
76	*A fifth of Beethoven*	10	**1**	1009	推薦

不同時代各個地區的人所聽之音樂廣義上都叫「流行音樂」。百年來，常可見到將「古典音樂」以當時流行的音樂風格來呈現，<u>沃爾特墨菲</u>也做到了。

出生於紐約市的 Walter Murphy（b. 1952）從小學習古典鋼琴，自曼哈頓音樂學院畢業後，加入電視台節目專屬的樂隊，也為節目做一些編曲工作。70年代中期，除了替廣告寫歌曲外，他一直無法忘懷長久纏繞腦中的瘋狂夢想—將古典名曲以當代流行的音樂模式來表現，藉以證明自己非凡的編曲和製作能力。事實上，不少人都曾有類似的想法，65年 The Toys 樂團**A lover's concerto** 和72年 Apollo 100 樂團**Joy**，均改編自<u>巴哈</u>之名作，這兩首 Top 10 搖滾曲的成功只是加強了<u>墨菲</u>之信心。於是他著手進行將一些古典旋律與 disco 節奏融合在一起，錄製成 demo 帶寄給各唱片公司。結果只有 Private Stock 公司對根據<u>貝多芬</u>於1807年所發表的「第5號交響曲—命運」而改編之**A fifth of Beethoven** 有興趣，但仍擔心墨菲獨自一人編曲和演奏所有樂器的方式在市場上沒有說服力。因此冠上一個虛構的 The Big Apple Band 來唱片發行，沒想到市面上叫「大蘋果」的團體還真不少（如前文介紹的 Chic 樂團前身）。

76年初**A fifth of Beethoven** 打進熱門榜，19週後獲得冠軍，令墨菲興奮不已。標新立異之作偶爾為之可以，如法泡製的**Flight '76**（改編自<u>林姆斯基高沙可夫</u>的「大黃蜂飛行」）則只拿到 #44，而<u>蓋希文</u>的「藍色狂想曲」更慘，連百名都進不了。77年初，小成本製作的電影看上**A fifth** 曲，將之收錄到原聲帶中，該唱片狂賣2500萬張，這部電影就是「周末的狂熱」。

集律成譜

- 「The Best Of Walter Murphy：A Fifth Of Beethoven」Hot Productions，1996。

War

Yr.	song title	Rk.	peak	date	remark
72	Slippin' into darkness ●	23	16		推薦
73	The world is a ghetto ●	94	7		推薦
73	The cisco kid ●	55	2(2)	05	推薦
73	Gypsy man	93	8		
74	Me and baby brother	95	15	02	
75	Why can't we be friend? ●	23	6		推薦
75	Low rider	>100	7		
76	Summer ●	74	7		推薦

加州極少數跨越種族、成功融合多元曲風的樂團，以「戰爭」為團名之目的是藉由音樂當武器，向越戰、美蘇對峙、種族歧視、飢餓、幫派犯罪和社會不公等宣戰。

1962年，兩名高中生Howard Scott（b. 1946，洛杉磯；吉他）、Harold Brown（b. 1946，加州長堤；鼓手）在Long Beach組了The Creators樂團，三年後，多名貝士、薩克斯風、鍵盤好手陸續加入。處於加州這種民族大熔爐，自然而然發展出多元的音樂風格。從R&B、藍調、靈魂到拉丁風都有，而每名團員都可獨當一面唱主音，讓整個樂團看起來豐富又有活力。68年，人員有些許更動，樂團改名為Nightshift（因為Brown晚上要到鋼鐵廠上班）。

69年，擔任美式足球洛杉磯公羊隊球星兼歌手Deacon Jones在俱樂部唱歌時的伴奏樂團，資深製作人Jerry Goldstein建議他們與前英國The Animals樂團主唱Eric Burdon合作。由於當時Burdon和丹麥口琴好手Lee Oskar在加州尋求事業第二春，並不得志，透過Goldstein牽線，兩組人馬合併。為了回應60年代末期美國社會日益高漲的反越戰聲浪，大家接受鍵盤手Lonnie Jordan之建議，替新樂團改個標新立異的名字War。這群原團員也很有趣，根據Goldstein回憶說：「這些傢伙俗斃了，竟然沒聽過The Animals！當然也不認識Burdon。」不過，這個新奇組合（Burdon和Oskar加入後多了些英式搖滾和民謠搖滾曲風）在南加州及英倫的巡迴演唱獲得不少掌聲後與MGM簽約，以Eric Burdon & War之名發行了首張專輯「Eric Burdon Declares War」，由專輯名「Eric Burdon "宣戰"」可知

76年團員照，摘自www.wikipedia.com。

「The Very Best Of」Rhino/Wea，2003

道Burdon掌控了全團，收錄在該專輯的單曲 **Spill the wine**於70年8月獲得美國熱門榜季軍（這是Burdon領導War時期唯一入榜歌曲）。隨後的第二張專輯取名「The Black Man's Burdon」（Burdon與burden音近），注定過氣的Burdon將成為這群朝氣蓬勃、想玩放克音樂黑人的「負擔」。

71年，Burdon不玩了，War也換一家唱片公司（United Artists）重新開始。頭兩張專輯有「做自己的主人」而摸索曲風的味道，時而藍調爵士、摻雜拉丁搖滾、甚至迷幻放克。雖然與同時期黑人樂團一樣有精湛的節拍和樂器演奏，但他們多了些批判和自省的歌詞，著重專輯唱片的整體概念。這些特色集大成於72年底三白金冠軍專輯「The World Is A Ghetto」，同名主打歌進入熱門榜Top 10，而 **The cisco kid**則獲得生涯所有暢銷曲最高名次一亞軍。接下來連續三張專輯的歌同樣擁有多變和創新的風格，如12分鐘藍調即興演奏曲 **Gypsy man**、放克經典 **Me and baby brother**、帶有拉丁及雷鬼的放克搖滾的 **Why can't we be friend?**、**Low rider**（歌詞是講一種獨特懸吊的小貨卡Lowrider）等。休息一年後離開United Artists公司，76年所發行的精選輯裡有首帶有中美洲浪漫風情的新作 **Summer**，是War黃金時期最後一首Top 10曲。70年代末期，轉換唱片公司和人員異動頻繁，加上音樂潮流急速演變，最後在團員陸續發生各種意外而退居二線市場，80年代以後的War也有些名不符實了！

集律成譜

- 「The Very Best Of War」Rhino/Wea 2003。

 雙CD、34首歌，較知名作品都收錄。喜歡他們早期歌曲者，disc 1就夠了！

Wayne Newton

Yr.	song title	Rk.	peak	date	remark
72	Daddy don't you walk so fast •	10	4	08	

這首傷感抒情小品「爹地不要走那麼快」，由年輕時的 Wayne Newton 韋恩紐頓替歌曲中小女孩以細膩乾淨之高音詮釋出來，格外令人心酸。

Carson Wayne Newton 生於1942年，維吉尼亞人，父母各有一半印地安血統。從小學習樂器和歌唱，6歲起即與哥哥 Jerry 在各種場合「賣唱」。由於韋恩有氣喘病，10歲時全家遷往溫暖的鳳凰城居住，這對他的演藝事業有重大影響。因地緣關係，結識許多拉斯維加斯秀場和電視的藝人，並受到他們的提攜，特別是貓王和好友東尼奧蘭多（見前文Tony Orlando & Dawn介紹）。紐頓早期的歌唱事業以電視及秀場為主，雖然灌錄過不少唱片，但大多是口水歌，其中只有72年翻唱之 **Daddy don't you walk so fast**（原唱是英國歌手Daniel Boone，見前文）在排行榜留下好成績。這首歌描述夫妻感情破裂，父親決定離開時稚女在身後心痛的呼喚，每次聆聽都讓我有深刻體會：為人父母應多盡關心子女的責任。

韋恩紐頓有俊美外形、優質歌喉及迷人的舞台魅力，縱橫各大小夜總會和秀場四十多年，超過兩萬場的表演，讓他獲得 Mr. Las Vegas「拉斯維加斯先生」雅號。1995年，我曾在Stardust飯店看過他的秀，招牌歌 Danke schoen（德文thank you之意）及許多爵士名曲，極具現場震撼力。至今，應該還活躍於秀場，有機會到賭城一遊可以去欣賞，但要注意登台駐唱的飯店可能已更換。

Wayne Newton 近照，摘自www.ohiomm.com。

「Greatest Hits」Curb Records，1993

The Who

Yr.	song title	Rk.	peak	date	remark
71	Won't get fooled again	84	15	09	推薦
76	Squeeze box	99	16	02	推薦
78	Who are you	>100	14		強力推薦

相較於披頭好青年、滾石壞男孩，「何許人」簡直就是過動兒，影響後世重金屬和龐克搖滾之無政府、反秩序概念，樂評眼中被美國所忽略的「搖滾名人」團。

樂團成軍由來要從一件街頭巧遇說起。62年，John Entwistle（b. 1944，倫敦；d. 2002；貝士、管樂、第二主唱）走在街上，所背的貝士吉他不小心碰到Roger Daltrey（b. 1944，倫敦；歌手、吉他），兩人聊了起來，Daltrey詢問Entwistle有沒有興趣參加他的樂團？當時Entwistle和Pete Townshend（b. 1945，倫敦；吉他、第二主唱）待在一個沒有前途的爵士小樂隊，於是兩人共同加入Daltrey的The Detours。經過一番人員異動和調整，Daltrey讓出主奏吉他給Townshend，他專心唱歌（兼協奏吉他），樂團正式改名為The Who。

當時一般的英國樂團普遍受到美國藍調和鄉村音樂之影響，所以他們也算是「出身」節奏藍調搖滾。64年中，在某家大酒店表演時，有個未滿18歲的倫敦青年突然跑上台前，宣稱他的鼓技比較好。他們也很大方讓他一顯身手，隨後敲破兩張鼓皮、踩壞踏板，優異的表現深獲大家肯定（除了原鼓手外），受邀入團，而這小子就是Keith Moon。同年9月，在另外一個表演場合（Railway Tavern），當Townshend獨奏到最高潮時，意外用吉他捅到了天花板，然後把吉他摔破。當時台下觀眾有點錯愕，但隔天卻吸引爆滿的人想看Townshend摔吉他。從此，他們的演唱會經常以摔吉他、踢翻鼓作為號召和噱頭，曲風也更加激烈、搖滾。有人說，The Who可能是史上影響力最深的live band。多年後，滾石雜誌曾專文介紹「改變搖滾史的50大重要時刻」，Townshend摔吉他意外事件名列其中。

至於在錄音室作品方面，65年與Decca簽約，1月即發表首支受The Kinks影響的單曲**I can't explain**（500大#371），獲得英國榜#8。隨後錄製第二支單曲**Anyway, anyhow, anywhere**時發生一件趣聞—Townshend首次嘗試所謂的feed back迴音效果和用左手滑奏吉他頸部，製造出尖銳音調及凌厲粗糙的聲響

《左圖》65年在美國發行的首張專輯「The Who Sings My Generation」MCA，1990。封面團員照自左起分別是John Entwistle、Roger Daltrey、Pete Townshend和Keith Moon。
《右圖》精選輯「The Who: The Ultimate Collection」MCA，2002。

（現今這種電吉他彈奏技法已相當普遍），當公司聽到demo帶還以為錄音出了問題（讓吉他的聲音失真），將帶子「發回更審」。事實證明，這樣的創新受到肯定，除同樣打進英國榜Top 10外，也被英國電視節目選為主題曲。接著，首張專輯「My Generation」上市，同名主打歌**My generation**（500大#371）聲勢更是驚人，奪下英國榜亞軍。由於歌曲充滿搖滾青年憤怒的激烈情緒，一句歌詞Hope I die before I get old「在我變老之前希望能璀璨死去」，更是引起共鳴，成為當代英美年輕人必聽的一首歌。在創作方面，Townshend愈來愈駕輕就熟，取得主導地位。往後十幾年，大部分的詞曲譜寫由他負責，Entwistle次之，Moon及Daltrey偶有貢獻。無論在錄音室或現場演唱，Moon都習慣使用很大一組鼓群，因此產生一種前所未有的複雜節奏和切分重音。而Entwistle的貝士即興演奏能力也很強，加上Townshend無與倫比的吉他技法和Daltrey粗獷但不失細緻的獨特唱腔，四根柱子撐起他們在「搖滾江湖」闖蕩的本錢。

　　從65至69年，The Who發行三張專輯，雖然讓人熱血沸騰的巡迴演唱早已使他們成為國際級超級樂團，但專輯的商業成就都不大（特別是美國市場），偶爾靠零星發行的個別單曲唱片吸引特定族群。例如這段時期共15首單曲，只有**I can see for miles**（500大#258）打入美國熱門榜Top 10，而統計到82年為止，只不過七首（含上表所列）美國熱門榜Top 20單曲，分別是**Pinball wizard**（69年#19）、**See me, feel me**（70年#12）、**Join together**（72年#17）和**You better you bet**（81年#18）。真正讓「何許人」名利雙收、奠定不朽地位的是

以下三張專輯：「Tommy」（雙LP，69年美國#4，二白金）、「Who's Next」（71年美國#4，三白金）、「Quadrophenia」（四重人格；崩裂）（雙LP，73年美國#2，白金）。將60年代英國流行的青年次文化 "Mod" 發揮到淋漓盡致。

69年，具有實驗精神的Townshend突發奇想，以古典歌劇模式（有序曲、詠嘆調、間奏曲、敘事歌、結尾曲）來呈現他所寫的一系列歌曲。雖然「Tommy」不是史上第一張將搖滾樂嚴肅化、藝術化、精緻化的前衛專輯，但它強烈的故事概念風格卻是影響最為深遠。一個經歷凶殺慘劇的少年湯米因而盲、聾、啞，但後來神奇的境遇讓他成為彈珠檯（pinball）高手，被一群同好奉為「神明」來追隨（影射宗教），當某天他的「神力」消失時，一切土崩瓦解。透過簡單、虛構的故事內容和精彩歌曲如**I'm free**、**Pinball wizard**，充分表達他們對人生、政治、社會及宗教的看法，比起早期以mods「摩登族」自居之憤世激情的作品更具洞察力和深省體會。據聞，Townshend本來是想拍成電視劇，但保守的英國電視台沒人敢承接這個怪異劇作，只好去除影像單以聲音（唱片）來講故事。6年後，好萊塢改拍成電影，他們及艾爾頓強、艾瑞克萊普頓、蒂娜透納都參與演出、獻唱。後來讓他們聲名大噪與一圓夢想是92年搬上歌舞台，由Daltrey親自飾演Tommy的音樂劇在歐美各地上演時，場場爆滿、佳評如潮，並獲得多項東尼獎。

真正改變世人對他們只會砸樂器的毛躁小子形象是兩張專輯「Who's Next」和「Quadrophenia」。首度使用大量電子合成樂器和Townshend持續的實驗精神，在長達八分半之大作**Won't get fooled again**（「CSI犯罪現場：邁阿密」開場歌）中表現無遺。而旋律性極強的**Behind blue eyes**（2003年Limp Bizkit翻唱）也是Townshend帶領團員所做的各種突破之一，難得的抒情搖滾佳作。台灣搖滾樂評吳正忠大哥在他的專業著作「搖滾經典百選」中提到—當「Tommy」問世時，人們稱他（它）為搖滾樂的「彌賽亞」，因為他（它）為搖滾樂的未來指出另一條光明的大道，當「Who's Next」問世時，我們不得不相信，他（它）已使The Who光榮的走進了搖滾傳奇裡。至於探討Mod文化的「Quadrophenia」，我也引用香港作家文瀚在他（她？）的著作裡所提—「Quadrophenia」的永恆價值也在於此：任何時候，它都是一張能刺激年輕人思維，充滿挑戰性的唱片，絕非那些空談愛情，風花雪月，卻空洞無聊的平庸流行曲。

1978年8月中，推出第9張專輯「Who Are You」，一改前幾張搖滾歌劇的風格，傾向電台喜歡播放的曲風。9月7日，在保羅麥卡尼所舉辦的「轟趴」上，

概念專輯「Tommy」MCA，1996

專輯「Who Are You」MCA，1996

Moon因飲酒過量（有一說是吸毒）而死於昏睡中。兩個穿鑿附會的巧合之說諷刺了專輯和這件意外—專輯有首歌 **Music must change**剛好完全沒有鼓奏，是否說明鼓手不見了？曲風要改了？另外，唱片封面Moon所坐的椅子背面（見上圖）碰巧有行字 "not to be taken away"「不准拿走」，結果坐椅子的人真的走了，後來由前Faces樂團的Kenny Jones頂替。Moon死亡之消息模糊了新專輯的焦點，他們當然不會藉機消費和炒作老夥伴，靜靜的，只有專輯同名曲 **Who are you**（「CSI犯罪現場」片頭勁歌）打進Top 20。

　　意興闌珊下沉寂了好幾年，走出傷痛後於81、82年各發表一張新作，但他們的聲望早已不可同日而語。83年樂團解散，這段偉大組合的歷史傳奇，暫時畫下休止符，英倫超級搖滾「鐵三角」只剩下滾石樂團在獨木撐大局。

集律成譜

- 百大經典專輯「Who's Next」MCA，1995。
- 69年雙LP復刻CD專輯「Tommy」MCA，1996。
 滾石雜誌五星評價，與Genesis的「The Lamb Lie Down On Broadway」、Pink Floyd的「The Wall」並稱音樂史上三大經典歌劇搖滾專輯。
- 「The Who：The Ultimate Collection」MCA，2002。
 雙CD，35首重要代表歌曲全收錄。

Wild Cherry

Yr.	song title	Rk.	peak	date	remark
76	Play that funky music ●	5	**1(3)**	0918-1002	強力推薦

相信我，當您塞在高速公路車陣中，如果汽車音響傳出節奏和唱腔都超棒的放克搖滾歌曲 **Play that funky music**，保證心情好起來。

懷著在流行搖滾及節奏藍調闖出名號的雄心壯志，Robert Parissi（b. 1950，俄亥俄州；主唱、吉他手）於70年組了個樂團。在一次意外事件中Parissi受傷住院，團員們前來探病，提及樂團尚未命名。當時他看到一瓶「櫻桃」口味的咳嗽藥水，於是半開玩笑指著藥盒說：「取名wild cherry好嗎？」沒想到大家都同意，反而是Parissi回憶說：「我花了好幾年才習慣這個團名。」

初期他們與一家小唱片公司簽約，混了幾年沒啥表現，後來因團員不合、異動頻繁而解散。Parissi難過地離開音樂界，跑去經營牛排館。每天餐廳打烊時，他總是不忘情地聽著收音機所播放的排行榜歌曲。某天晚上他終於受不了，意氣風發的說：「流行歌曲的趨勢應該要改變，節奏搖滾將因我而東山再起。」找回老團員，加入新血，第二代Wild Cherry「野櫻桃」就這樣重新組成。

再出發，他們找一些有名氣的club或pub（如賓州匹茲堡市的2001 Disco）作巡迴表演並發表新作。但沒料到當他們在台上演唱時，聽眾對搖滾樂興趣缺缺，不時以「點歌單」或鼓譟叫囂的方式表達：play that funky music, white boy。在後台他們認真討論該給時下歌迷什麼樣的音樂？沒多久，Parissi交出一首帶有藍調搖滾風味、節奏感強烈、唱腔特殊的放克經典 **Play that funky music**，收錄在76年首張同名專輯「Wild Cherry」中。原本只打算放在唱片「B面」（非主打歌），但Epic唱片公司的企劃獨具慧眼，不僅把它挪到「A面」且堅持先發行單曲。推出後，各大電台競播和聽眾熱烈迴響，讓它奪下熱門及R&B榜雙料冠軍。是繼 **Disco lady**（強尼泰勒）、**Kiss and say goodbye**（曼哈頓合唱團）之後，經美國RIAA認證、有白金唱片史以來第三首銷售超過百萬張的白金單曲。

Parissi獨特的唱腔，常讓人誤認為這首歌是由「黑人團體」所唱，但仔細聆聽，當其他團員的和聲加入時，就有「露了餡」的感覺。畢竟在當時白人玩起放克音樂

627

《左圖》精選輯「Play That Funk」Collectables，2005。封面團員照右二即是Robert Parissi。
《右圖》精選輯「Wild Cherry Super Hits」Sony，2002。

總是有點怪怪的，好像少了些黑人與生俱來之節奏感與和諧性。一鳴驚人的創舉達到巔峰，後繼無力，難以超越。曇花一現的one-hit wonder，說來令人傷感，但Wild Cherry絕對會因**Play that funky music**而在西洋歌壇留芳百世。

集律成譜

- 76年首張樂團同名專輯「Wild Cherry」Sony，1990。
- 精選輯「Wild Cherry Super Hits」Sony，2002。

〔弦外之聲〕
民國六十年代，台灣的音樂資訊相當貧乏，對放克音樂認識不多。當時的翻版黑膠唱片業者或電台DJ（還記得有趣的AM天南廣播電台主持人藍青嗎？）可能是不了解funk的意思，誤把n錯認為c，或是受那煽情挑逗的唱片封面影響，而將**Play that funky music**翻譯成「奏那首歪歌」。晚上K書，聽電台播放歪歌，真是一段美好的回憶。

Yes

Yr.	song title	Rk.	peak	date	remark
72	Roundabout	91	13		推薦

雖然「先學」平佛洛伊德、創世紀、ELP等樂團已告知世人什麼是技術（藝術）前衛搖滾，但真正利用搖滾元素演繹出宏偉古典史詩風味的卻是「後進」Yes。

　　60年代末期以英國為基地，有數支樂團慢慢創建所謂的前衛、藝術搖滾。團員們都有超凡的演奏技巧和音樂素養，以獨特創作、繁複編曲和新穎舞台表演概念將搖滾樂予以精緻化、典雅化。68年成立於倫敦的Yes樂團，獲得美國Atlantic唱片公司合約，剛開始的處境與Deep Purple（見前文）類似，一邊摸索、建立自己的風格，又要靠翻唱前人的作品打出名號。69、70年頭兩張專輯雖有不少改編自披頭四和The Byrds的歌曲，但長篇鋪陳、充滿狂想的組曲風格讓原曲變得幾乎無法辨識，令人耳目一新。經過一番小幅人員變動，由主唱Jon Anderson（b. 1944，Lancashire）、貝士手Chris Squire（b. 1948，倫敦市郊）領軍，吉他手Steve Howe（b. 1947，北倫敦）、鍵盤手Rick Wakeman（b. 1949，倫敦）和鼓手Bill Bruford（b. 1949，Kent）組成的第三代Yes，被視為最佳陣容，因為他們聯手完成三張經典專輯「The Yes Album」（確立樂團藝術搖滾風格）、「Fragile」（滾石評鑑百大專輯）、「Close To The Edge」（出現一首美國榜Top 20單曲 **Roundabout**）。從這些作品中可看出，透過Anderson不食人間煙火的迷幻唱腔（與喜歡印度哲學有關）以及猶如來自深遂宇宙、浩瀚無際般之樂器演奏和編曲，將藝術搖滾擴大成所謂的「史詩搖滾」epic rock。使用插畫家Roger Dean神奇、具有時代感的畫作點綴唱片封面，也是特色之一。在鼓手離團另組King Crimson後所發行的幾張專輯，受到樂評冷嘲熱諷，感覺他們達到巔峰後有些後繼無力。80年解散、83年重組，在MTV潮流助威下倒是有了美國冠軍曲 **Owner of a lonely heart**。

「Greatest Hits」Rhino/Wea，2007

Yvonne Elliman

Yr.	song title	Rk.	peak	date	remark
71	I don't know how to love him	>120	28		額列/推薦
76	Love me	>100	14		強力推薦
77	Hello stranger	>100	15		
78	If I can't have you ●	19	**1**	0513	強力推薦

從火納魯魯、倫敦回到美國，從民歌手、音樂劇演員到意外成為disco小天后，伊芳艾莉曼是所有比吉斯同門師兄妹中最特別的一位藝人。

出生於夏威夷檀香山的Yvonne Marianne Elliman（b. 1951），因有東西方血統（父親愛爾蘭人；母親是中日混血）而使她在學生合唱團中特別顯眼。高中畢業，沒有回美國大陸發展，反而直接飛向英國。在倫敦的俱樂部賣唱時，被劇作家Tim Rice和Andrew Lloyd Webber（另一名劇「歌劇魅影」作者）發掘，邀請艾莉曼參與新作Jesus Christ, Superstar「萬世巨星」（該劇上映多年來一直存在兩極化評價）演出，飾演Mary Magdalene這個角色，在英美兩地一演就是四年。音樂劇裡的歌被製作成唱片發行，由艾莉曼所唱的單曲**I don't know how to love him**於71年獲得美國熱門榜#28。同年，海倫瑞迪（見前文介紹）翻唱版的成績雖然只有好一點（最高名次#13），但一般認為是瑞迪把該曲唱紅。

74年，艾莉曼晉升為該劇在百老匯演出的製作團隊，搬到紐約定居。後來透過未婚夫認識比吉斯的經紀人Robert Stigwood，也因而與Gibb兄弟和RSO公司的人交好。年中，英國吉他之神艾瑞克萊普頓（見前文）在RSO旗下復出，發行新專輯「461 Ocean Boulevard」，克萊普頓聘她為幕後合音，而克萊普頓唯一美國冠軍曲**I shot the sheriff**的和聲即是艾莉曼所貢獻。75年與RSO簽下獨立歌手合約，發行首張專輯「Rising Sun」，不是很成功，沒有任何歌曲入榜。更換製作人為Freddie Perren，於76年中推出「Love Me」專輯，這次的成績有進步，專輯獲得68名，兩首單曲**Love me**（比吉斯原作原唱，75年#7）、**Hello stranger**分別打進熱門榜Top 20。

根據艾莉曼接受媒體專訪指出，雖然她離開克萊普頓（獨自與RSO簽歌手約）感覺有「背叛」的意味，但那是不得已！因為艾莉曼認為她的女中音不適合尖聲唱

「The Best Of」Polygram，1997

「The Best Of」Polydor/Umgd，2004

搖滾，且自視為無藥可救的浪漫主義者，抒情歌謠才是最愛。儘管如此，艾莉曼還是為克萊普頓78年的藍調搖滾季軍曲 **Lay down Sally** 唱和聲。

　　既然愛唱柔美情歌，比吉斯兄弟寫給妳。原本 **How deep is your love** 是依照她的歌聲特質所量身打造，但在Stigwood主導下（見Bee Gees介紹）陰錯陽差改唱 **If I can't have you**。不過，這首快版disco歌有了比吉斯和電影「週末的狂熱」之加持，一樣搶下冠軍寶座。**If I can't have you** 接在8週冠軍 **Night fever** 之後只拿到一週榜首，但卻完成了多項排行榜紀錄：電影原聲帶出現四首冠軍曲，前無古人後無來者；替接連四首冠軍曲創作者比吉斯大哥 Barry Gibb 打破約翰藍儂和保羅麥卡尼所保持的連三首紀錄；唱片公司（RSO）所發行的單曲接連獲得第六首冠軍，21週加上78年結束時另外10週（三首歌）共31週冠軍，這也是難以超越的「天文級」紀錄。

♪ 餘音繞樑

• Love me

　　以比吉斯擅長的靈魂抒情為基礎，改用帶有藍調爵士味道的編曲和中性唱腔，將歌詞意境 **love me** 唱得如此性感，我認為是所有版本（包括原唱比吉斯）中最棒的，推薦給您細細鑑賞。同樣比較後來翻唱 **If I can't have you** 的各式版本，還是原唱伊芳艾莉曼詮釋得最入味、最能達成作者 Gibb 兄弟的要求。

🎵 集律成譜

• 「The Best Of Yvonne Elliman」Polygram Records，1997。

文獻與感謝

◆ **參考以下書籍**

· Fred Bronson: The Billboard Book Of Number 1 Hits, Updated and Expended 5th Edition. Billboard Books, USA. 2003.
· Colin Larkin: The Virgin Encyclopedia Of 70s Music, 3rd Edition. MUZE UK Ltd, UK. 2002.
· 吳正忠：搖滾經典百選，初版。瑪蒂雅企業股份有限公司，台灣。1998。
· 吳正忠：冠軍經典五十年—本世紀最受歡迎的西洋流行金曲，初版二刷。迪茂國際出版（台灣）公司，台灣。1997。
· 文瀚：流行音樂啟示錄，初版。萬象圖書股份有限公司，台灣。1994。
· 馬清：搖滾樂，初版二刷。智揚文化事業股份有限公司，台灣。2004。
· 紫圖速查手冊編輯部：搖滾樂速查手冊，初版。南海出版公司，中國。1997。
· 潘尚文：名曲100（上），初版。麥書國際文化事業有限公司，台灣。2005。
· 蔣國男 等：全美冠軍年鑑，初版。全美出版社，台灣。1994。

◆ **以下網站提供許多精彩文章、圖片和資料**

· www.amazon.com
· www.wikipedia.com
· www.youtube.com
· www.vh1.com
· www.rollingstone.com
· www.rockhall.com
· www.images.google.com.tw
· www.topmuzik.com.tw
· www1.iwant-pop.com.tw 銀河西洋音樂城網站
· www.books.com.tw 博客來網路書店網站
· www.taconet.com.tw 安德森之夢 西洋歌曲英漢對照

◆ **感謝以下唱片公司及其網站提供唱片圖**

華納音樂、新力哥倫比亞音樂、EMI科藝百代、BMG唱片、環球音樂、滾石唱片、福茂唱片、寶麗金唱片。

藝人團體和人名索引

數字及其他

? & The Mysterians	331
10 cc 10西西樂團	9,10,52-53,469,512
50 Cent	14
5th Dimension, The 五度空間合唱團	54-55,391,444

A

A Taste of Honey 蜜糖滋味樂團	17,56-57,308
ABBA 樂團	10,17,58-61,137,397,481
Abdul, Paula	13
AC/DC	12,66,429
Ace	75
Adams, Bryan	13
Adler, Lou	342,391
Aerosmith 樂團	10,63-64
A-ha	12
Ahern, Brian	85
Air Supply 空中補給樂團	65-66,429,474
Alan Parsons Project	12,75,512
Albert, Morris 莫里斯亞伯特	462,493
Alice Cooper 艾里斯古柏樂團	10,16,72-73,408,515,595, 608
Allan, Chad	97
Allen, Karen	581
Allen, Peter	453,481
Allman Brothers Band, The	11,91,175,238,436
Allman, Duane	436
Allman, Gregg	175
Alpert, Herb 厄柏艾普特	56,155,165,166,342,486,594
Altman, Robert	399
Ambrosia 樂團	75
America 樂團	76-77,156
Ames Brothers, The	304
Anders, Thomas	591
Anderson, Alfa	179
Anderson, Jon	629
Anderson, Lynn	228
Anderson, Pink	513
Anderson, Stig	58-59
Andersson, Benny	58,60
Andrea True Connection	76
Andy Scott's Sweet	596
Animals, The	8,117,566,620
Anka, Paul 保羅安卡	7,236,390,491-493
Anthrax	13
Apollo 100	619
Archies, The	83,481
Ardells, The	582
Arkin, David	607

Armstrong, Louis 路易士阿姆斯壯	5,6,502,520
Army, The	336
Art Blakey's Jazz Messengers	189
Ashburn, Benny	194,196
Asher, Peter	361,362,426
Ashford and Simpson	308
Ask Rufus	562
Association, The	55,137
Atlanta Rhythm Section 樂團	91
Attila	127
Aucoin, Bill	62,408
Avalon, Frankie	7
Average White Band (AWB)	92
Axton, Hoyt	607
Axton, Mae	607
Aykroyd, Dan	90,138

B

B 52	11
B.T. Express 樂團	95
Babys, The 寶貝樂團	96,298,393
Bacharach, Burt	93,166,221,222,342
Bachman, Randy	97
Bachman-Turner Overdrive (BTO)	97
Backer, Ginger	284
Bad Company 壞夥伴樂團	96,98
Badfinger 樂團	474
Baez, Joan 瓊拜雅絲	8,162,359,392,537
Bailey, Barry	91
Bailey, Philip	256-258,278
Bairnson, Ian	512
Baker, Mickey	599
Baldry, Long John	267,549
Balin, Marty	364-365
Ballard, Florence	216-218
Band Aid	13
Bangles	13
Banks, Tony	312-313
Barbata, John	365
Barker, Francine Hurb	508
Barnum, B.H.	477
Barrett, Richard	605
Barrett, Syd	513,514,515
Barri, Steve	70,534
Barry, Jeff	83,481
Basie, Count	5
Bassey, Shirley	502
Baxter, Jeff	239
Bay City Rollers 海灣市搖滾客樂團	10,110-112,237,512

Beach Boys 海灘男孩樂團　8,17,52,94,107,113,154,
166,188,245,269,300,326,
343,421,468,473,603,606,
609
Beard, Dean　568
Beatles, The 披頭四　8,10,17,52,58,63,72,77,80,
86,114,115,119,127,131,
132,166,188,214,216,236,
243,247,257,264,270,273,
276,280,282,285,292,300,
311,316,319,320,331,332,
343,345,349,361,367,
380-383,411,418,459,465,
468,474,495,496,497,499,
502,539,555-558,563,583,
586,601,613,623,629
Beau, Toby　608
Beck　14
Beck, Jeff　9,284,375,417,550,588
Becker, Walter　578,580
Beckett, Peter　517
Beckley, Gerry　76-77
Bee Gees 比吉斯　10,17,52,60,67,80,82,101,
103,115-119,126,132,180,
231,265,384,386,405,423,
482,500,503,510,517,533,
564,600,630-631
Bell, Al　576
Bell, Robert "Kool"　412-413
Bell, Ronald "The Captain"　412
Bell, Thom　575,590,591,615
Bellamy Brothers 貝拉米兄弟樂團　121,370
Bellamy, David　121,370
Bellamy, Howard　121
Bellamy, Tony　532
Bells, The　306
Belolo, Henri　617
Belushi, John　90,138
Benatar, Pat 派班納塔　12,489
Bennett, Tony 東尼班奈特　7,389
Benson, George 喬治班森　11,314-315
Benson, Renaldo　304,447
Bergman, Alan & Marilyn　101,103,581
Berry, Chuck 恰克貝瑞　6,141,152,188,263,284,
391,424,556
Best, Pete　539
Bettis, John　167
Bevan, Bev　262,264
Biddu　158
Big Apple Band　178
Big Country　12
Big Thing　183
Bill Haley & The Comets　6,190
Birdsong, Cindy　415
Birtles, Beeb　429-430

Bishop, Elvin 艾爾溫畢夏普　275,519
Bishop, Stephen 史帝芬畢夏普　581
Bivins, Edward "Sonny"　442
Bizkit, Limp　625
Blablus　137
Black Sabbath 黑色安息日樂團　214
Blackmore, Ritchie　214-215
Blackwell, Chris　311
Blind Faith 樂團　284
Blondie 金髮美女樂團　11,134-136,618
Blood, Sweat & Tears 血汗淚樂團　183,544
Bloodstone　151
Blue Swede 樂團　137
Blue, Barry　338
Blues Brothers, The
布魯斯兄弟合唱團　90,138
Bluesbreakers　291,292
Bluesology　267,549
Bo Donaldson & The Heywoods　139,367,487
Bob Marley & The Wailers　390
Bob Seger & The Silver Bullet Band　141-142
巴布席格和銀色子彈樂團
Bob Seger System　141
Bogart, Neil　156,230,231,408,452
Bohnam, Vincent　531
Bolton, Michael　132
Bon Jovi 邦喬飛樂團　13,14,215,409
Boney M　11,15,617
Bonfanti, Jim　282
Bonham, John　417-420
Bonner, "Sugarfoot"　476
Bono, Sonny　174-176,616
Booker T. and The M.G.'s Band　255
Boone, Daniel 丹尼爾潘　203,622
Boone, Debby 黛比潘　203,212-213
Boone, Pat　7,203,212
Boston Pop Orchestra　5
Boston 波士頓樂團　146
Botts, Mike　149
Bowie, David 大衛鮑伊　9,10,12,180,208-209,310
437,472,503,559
Boylan Terence　347
Boyz II Men　14,17,273,593
Boyzone　116
Brave Belt　97
Bread 麵包樂團　18,149-150,166
Brel, Jacques　603
Brewer, Don　331,332
Bricusse, Leslie　562
Bridges, Alicia 艾莉西雅布里吉斯　7
Briggs, David　429-430
Britton, Geoff　49
Brooklyn Dreams　23

Brooks, Elkie 545
Brooks, Joe 212
Brotherhood of Man 210
Brown, "Funky" George 412
Brown, Bobby 13
Brown, Charles 251
Brown, Errol 345,589
Brown, Harold 620
Brown, James 詹姆士布朗 7,120,138,355,374,412
Brown, L. Russell 613
Brown, Michael 589
Brown, Peter 彼德布朗 509
Brown, William "Billy" 530
Browne, Jackson 傑克森布朗 11,142,244,245,247,350,
359-360,426,484,614
Brubeck, Dave 125
Bruce, Jack 284
Bruford, Bill 629
Bryant, Anita 236
Bryson, Peabo 548
Bryson, Wally 282
Buckingham, Lindsey 293-296,618
Buckinghams, The 183
Buckley, Tim 359
Buddy Holly & The Crickets 380
Buffalo Springfield 11,198,400,470,518,576
Buffett, Jimmy 吉米巴菲特 371,473
Bunetta, Peter 543
Bunnell, Dewey 76-77
Buoys, The 563
Burdon, Eric 620,621
Burnett, Carol 616
Burnette, Johnny 540
Burton, Ray 340
Butler, Jerry 527
Butler, Larry 404
Butterfield, Paul 275
Byrds, The 飛鳥樂團 8,198,211,290,359,436,
518,611,629

C

Cabriel, Peter 312-313
Cain, Jonathan 393
Cale, J.J. 224
Callader, Peter 139,487
Cameron, G.C. 575
Campbell, Glen 葛倫坎伯 158,326-327,439,568
Campbell, Mike 611
Candymen, The 91
Cansier, Larry 455
Cantina Band 387
Captain and Tennille, The 10,107,154-157,270,469,
船長夫婦二重唱 499

Carey, Mariah 瑪麗亞凱莉 14,82,273,393,474
Carlos, Ben E. 173
Carmen, Eric 艾瑞克卡門 282-283,569
Carmichael, Arnell 531
Carnes, Kim 金卡恩絲 405,406,483
Carollo, Joe Frank 333
Carpenter, Karen 156,164-168
Carpenter, Richard 164-168
Carpenters 10,17,18,71,87,155,156,
卡本特兄妹合唱團,卡本特樂團 164-168,246,314,315,469,
531,541
Carr, Pete 416
Carradine, Keith 凱斯卡拉定 399
Carroll, Jon 577
Carroll, Pat 480
Cars, The 汽車樂團 11,169
Carter, Valerie 427
Casady, Jack 365
Casey, Harry Wayne 318,395-397
Cash, Johnny 260,414
Cash, Steve 485
Cashman, Terry 368,369
Cassidy, David 107,569
Cassidy, Shaun 尚恩卡西迪 282,569
Catalano, Tom 341
Cavaliers, The 601
Cetera, Peter 183-185
Chad Mitchell Trio 376,454
Chambers, Roland 438
Champbell, Mike 611
Champs, The 568
Chantels, The 605
Chanteur, The 177
Chapin, Harry 哈瑞薛平 335
Chapman, Margot 577
Chapman, Mike 134,135,136,288,472,595,
596
Chapman, Tracy 13
Charles, Ray 雷查爾斯 7,9,54,131,138,350,560,
585,598
Charlie Daniels Band (CDB) 171
查理丹尼爾斯樂團
Cheap Trick 廉價把戲樂團 173,609
Cher 雪兒 16,92,174-176,464,542,
616
Chic 樂團 11,178-181,220,501,526,
543,571,619
Chicago 芝加哥樂團 10,182-185,258,485,579
Chicken Shack 292
Chiffons, The 317
Child, Desmond 409
Chi-Lites, The 芝萊特合唱團 177
Chinn, Nicky 288,595,596

Choir	282	Cotton, Paul	518
Christie	203	Cougar, John	13,142
Chubby & The Turnpikes	600	Council, Floyd	513
Chudacoff, Rick	543	Coutney, Dave	422
City Life	328	Crazy Horse 樂團	470,471
City 樂團	162,344	Cream 樂團	9,284,285,286
Clapton, Eric 艾瑞克萊普頓	9,186,275,284-287,291, 417,541,556,625,630,631	Creatore, Luigi	615
		Creators, The	620
Clark, Charles	297	Creed, Linda	590
Clark, Gordon "Nobby"	110	Crème, Lol	53
Clarke, Allan	343	Crewe, Bob	301-303,403,415
Clarke, Michael	290	Criss, Peter	407-410
Clash, The	11,298	Croce, Jim 吉姆克羅契	11,368-369,378,399,431
Classics IV, The	91	Crofts, Dash	280,568
Cleaves, Jessica	256	Crosby, Bing 平克勞斯貝	5,212,273
Cleveland, Al	447	Crosby, David	198,392,541
Climax Blues Band	193	Crosby, Henry	586
Clinton, George 喬治克林頓	11,488	Crosby, Stills, Nash (CSN)	198,343,392,470,554
Clooney, Rosemary	213	Cross, Christopher 克里斯多佛克羅斯	187,473
Close, Bob	513		
Coates, Odia	491-493	Crowley III, John Charles "C.J."	517
Cocker, Joe 喬卡克	9,132,186,366,372,472, 541	Crusin, Dave	581
		Crystals, The	569
Cockrell, Bud	486	CSN & Young	11,75,76,198,222,245,343, 470
Cody, Phil	469		
Coffey, Dennis	309	Culture Club	12
Cohen, Leonard	366,470	Cummings, George	240
Cole, Jerry	568	Cunningham, Larry	297
Cole, Nat "King" 納京高	5,323,463,477	Curb, Mike	212,235,565
Cole, Natalie 娜坦莉高	463	Cure, The	12
Colley and Wayland	280	Curulewski, John	592
Collins, Judy	392	Cyrus Erie	282
Collins, Phil 菲爾柯林斯	13,218,312-313,581	**D**	
Commodores 海軍准將樂團	11,194-197,231,338,448	d'Abo, Michael	441
Communards	604	Dacus, Donnie	184
Como, Perry	7	Dale, Dick	8
Connolly, Brain	596-597	Daltrey, Roger	623-625
Connors, Carol	123	Daniels, Charlie	171
Conti, Bill 比爾康堤	123	Danoff, Bill	377,577
Cook, B.J.	572	Dante, Ron	106
Cook, Wayne	517	Daryl Hall and John Oates (Hall & Oates) 霍爾和奧茲二重唱	10,13,204-207,259,434, 484,517,591,600,609
Cooke, Sam 山姆庫克	5,7,67,131,241,342,390, 434,446,507,546,585		
		Dash, Sarah	415
Cookies 樂團	162	Daughtry, Dean	91
Coolidge, Rita 芮塔庫莉吉	133,147,414,502,541	Dave Clark Five	8
Cooper, Alice	73,408	David, Hal	93,221,342
Cooper, Colin F.	193	Davies, Rick	594
Copeland, Kenny	561	Davis Jr., Billy	54,444
Copeland, Stewart	521	Davis Jr., Sammy 小山米戴維斯	131,565,607
Cornelison, Buzz	288	Davis, Bette	406
Costa, Don	565	Davis, Chip	153
Costello, Elvis	11	Davis, Clive	106,107,111,433,573

Davis, Don	388,444,477	Dirt Band, The	473
Davis, Hal	604	Disco Tex	403
Davis, Mac 麥克戴維斯	309,439	Distants, The	259,601
Davis, Miles	130	Domingoes, The	574
Davis, Paul	389	Domino, Fats	6,116,391
Davis, Paul 保羅戴維斯	494	Doobie Brothers, The	160,187,238-239,402,473,
Dawn 黎明合唱團	612-613	杜比兄弟樂團	554,608
Dawn featuring Tony Orlando	613	Doors, The 樂團	9,10,211
Dawnbreakers, The	568	Dorn, Joel	546
Day, Bobby	355	Douglas, Carl 卡爾道格拉斯	158
Day, Doris	5	Down, Tom	551
Daze	76	Dr. Hook 虎克醫生樂團	240-242
De Vorzon, Barry	534	Dr. Hook & The Medicine Show 樂團	240-242
Deacon, John	523-526	Dr. John	537
Dean, Elton	267	Dragon, Daryl	154-157
DeBurgh, Chris	512	Drifters, The	190
DeCoteaux, Bert	440	Drummond, Burleigh	75
Dee, Kiki	271	Dudgeon, Gus	268
Deep Purple 深紫色樂團	9,10,214-215,236,331,465,	Duke, George	56
	629	Duncan, Malcolm	92
Dees, Rick	535	Dunn, James	590-591
Def Leppard	13	Dupree, Robbie 羅比都普列	543
Delaney & Bonnie	285	Duran Duran 杜蘭杜蘭樂團	12,180,502,545
Delaney, Sean	608	Dyer, Des	367
Delfonics, The	450,590-591	Dylan, Bob 巴布迪倫	8,15,93,127,133,140,152,
DeLory, Al	326		159,171,223,330,359,441,
Delp, Bred	146		443,459,470,480,505,555,
Dennison, Alan	333		576,579,586
Denver, John 約翰丹佛	376-379,400,454,480,577	**E**	
Deodato, Eumir	413	E. Street Band	152
Depeche Mode	12	Eagles 老鷹樂團	11,17,52,81,82,141,186,
DePoe, Peter	532		187,201,243-254,278,295,
Derek & The Dominos	285		350,359,375,420,424,425,
Derringer, Rick	261		583
DeSario, Teri	397	Earth, Wind & Fire 地風火樂團	11,114,255-258,278,344,532
DeScarano, Jean Manuel	566	Earwigs, The	72
DeShannon, Jackie	406	Eastman, Linda Louise	495-502
Destiny's Child	14,564	Easton, Elliot	169
Detours, The	623	Easton, Sheena	142,405,502
DeVito, Nick	301	Eddy, Duane	94
DeVito, Tommy	301	Edgar Winter Group 樂團	261
Devo	11	Edge, Graeme	460
DeYoung, Dennis	592-593	Edwards, Bernard	178-181,220,344,501,526,571
Diamond, Neil 尼爾戴蒙	83,101,465-466	Edwards, Dennis	602
Diana Ross & The Supremes	218-220,354	Edwards, Doug	572
Dias, Denny	578	Edwards, J. Vincent	450
Dickey, Gwen	561	Egan, Walter 沃爾特伊根	618
Diddley, Bo	6,556,599	Electric Light Orchestra (ELO)	10,262-265,482,597
Dillon, John	485	電光管弦樂團	
Dion & The Belmonts	421	Elgins, The	601
Dion, Celine 席琳狄翁	14,85	Elliman, Yvonne 伊芳艾莉曼	117,119,630-631
Dire Straits 險峻海峽樂團	12,186,223-224,580	Ellington, Duke	5,460,587
		Elliot, Dennis	298
		Ellis, Jay	328

ELP 樂團	9,10,629
Emotions, The 情感合唱團	81,258,278,344,571
England Dan and John Ford Coley	280-281,568,609
English, Joe	499,500
English, Scott	106
Entwistle, John	623,624
Epstein, Brain	114,115,380
Eric Burdon & War	620
Estefan, Gloria	509
Even Dozen Jug Band	443
Everett, Betty	424
Everly Brothers, The	7,245,343,424,464,504
Exile 放逐者樂團	288
Extreme	14
Ezrin, Bob	72

F

Fabulous Corsairs	361
Fabulous Nights Trains	582
Faces 樂團	550,551,558,626
Fagen, Donald	578-580
Fairport Convention	347
Faith, Adam	422
Faith, Percy	5
Faithful, Marianne	559
Fakir, Abdul	304
Faltskog, Agnetha	58,60
Fame, Herb	508
Fancy 樂團	289
Fargo, Donna 唐娜法戈	228
Farner, Mark	331
Farrar, John	480-483
Farrell, Wes	40
Fat City	377,577
Fekaris, Dino	328-329
Felder, Don	82,244,247,250,253,254
Felicity	254
Fender, Freddy 佛萊迪芬德	307
Fenwick, Ray	289
Ferguson, Sheila	605
Ferrer, Jose	213
Fieger, Doug	411
Finch, Richard	318,395-397
Firefall 火瀑布樂團	11,290
First Edition, The	404
Fisher, Andre	562
Fisher, Lisa	572
Fisher, Mike	336
Fisher, Roger	336
Fitzgerald, Ella 艾拉費茲傑洛	5,462,527
Five Chimes, The	457
Flack, Roberta 蘿勃塔佛萊克	117,546-548
Fleetwood Mac 佛利伍麥克樂團	10,17,52,135,142,143,291-296,298,402,510,599,618

Fleetwood, Mick	291,293-295
Floaters, The 飄浮者樂團	297
Floyd, Eddie	28
Flying Burrito Brothers	244,290
Flying Machine	361
Fogelberg, Dan 丹佛格伯	201
Foreigner 外國人樂團	10,96,298-299,461
Foster, David	185,206,572
Foster, Fred	414
Four Aims, The	304
Four Freshmen, The	300
Four Lovers, The	301
Four Seasons, The 四季樂團	18,82,300-303,403
Four Tops, The 頂尖四人組合唱團	9,304-305,328,354,397,447
Fox, Charles	548
Foxx, John	12
Frampton, Peter 彼德佛藍普頓	510,550
Francis, Connie	467
Frank Valley & The Travelers	300
Franklin, Aretha 艾瑞莎富蘭克林	9,88-90,131,138,162,200,221,463,506,557,575,604
Fred, Irvin	491
Fred, Neil	474
Freddie & The Stone Soul	573
Free 樂團	96,98,282,436
Freed, Alan	391
Frehley, Ace	62,407-410
Frehley, Paul "Ace"	407-410
Frey, Glenn	141,244-253,350,359
Fries, William Dale	153
Friesen, John	517
Frost, Craig	332
Fugazi	14
Funkadelic 樂團	488
Furnier, Vincent Damon	72-73

G

G.Q. 高品質合唱團	308
Gallery 畫廊樂團	309,439
Galuten, Albhy	81
Gamble, Kenny	130,438
Gambles & Huff (G&H)	334,373,438,477,478,604,615
Garay, Val	406
Garbage	14
Garfunkel	507,581
Garfunkel, Art	79,504-507
Garland, Judy	5
Garrett Leif 李夫蓋瑞特	421
Garrett, A.	443
Garrett, Snuff	175,616
Gately, Mike	544
Gates, David 大衛蓋茲	18,149-150

Gaudio, Bob 301-303
Gaye, Marvin 馬文蓋 9,196,219,304,324,
355,446-448,585,591
Gayle, Crystal 克莉絲朵蓋爾 199,228,260,416,473
Gaynor, Gloria 葛蘿莉亞蓋納 328-329
Geffen, David 245,252,359,392,425
Genesis 創世紀樂團 9,218,312-313,398,592,
626,629
George Baker Selection 203
George, Langston 323
Gernhard, Phil 121,370,431
Gershman, Mike 433
Gibb, Andy 安迪吉布 80-82,115,118,189,278,
319,444,533
Gibb, Barry 貝瑞吉布 80,81,101,102,115-119
,302,564,631
Gibb, Hugh 115
Gibb, Maurice 80,115-116,118
Gibb, Robin 80,115-117
Gilder, Nick 尼克吉爾德 472
Gillan, Ian 214-215
Gillespie, Dizzy 189
Gilmour, David 513,514,516
Gimble, Norman 548
Gladys Knight & The Pips 222,323-325,353,447,561,
葛萊迪絲奈特和嗶報聲合唱團 615
Glen Campbell & The GCs 568
Glodean, Sisters 108
Glover, John 585
Glover, Roger (貝士手) 214-215
Glover, Roger (製作人) 464
Goble, Graham 429-430
Goddard, Paul 91
Godley, Kevin 53
Goffin, Gerry 162,163,468
Goings, Jimmy 566
Gold, Andrew 安德魯高德 79,426
Gold, Ernest 79
Gold, Jim 吉姆高德 309
Goldberg, Barry 582
Goldberg-Miller Blues Band 582
Goldstein, Jerry 620
Gomez, Leroy 566
Gonsky, Larry 433
Gooding, Cuba 440
Goodman, Al 530
Goodman, Benny 5
Gordon, Marc 604
Gordy Jr., Berry 195,217-220,302,304,324,
353,354,356,446,457,458,
585,587,602
Gorrie, Alan 92
Gospelaires, The 221
Gottehrer, Richard 134

Goudreau, Barry 146
Gouldman, Graham 52-53
Gramm, Lou 298
Grand Funk (Grand Funk Railroad) 11,162,331-332,609
大放克（大放克鐵路）樂團
Grant, Amy 416
Grantham, George 518
Grateful Dead, The 9,414
Greane, Sharon 612
Green Brothers, The 67
Green, Al 艾爾葛林 67-68,117,599
Green, Peter 291,292
Greenberg, Jerry 179
Greenberg, Steven 428
Greene, Linda 508
Greene, Mark 530
Greenfield, Howard 467-469
Greenwood, Al 299
Griffin, Billy 459
Griffin, James 149-150,166
Griffin, T. 597
Grob, Jeffrey 433
Grossman, Albert 159,330
Guercio, James W. 183-185
Guess Who, The 97
Gulliver 205
Guns n' Roses 13,498,557
Guthrie, Woody 5,7,140,361,576
H
Hackett, Steve 313
Haffkine, Ron 240
Hajewski, Hank 301
Halee, Roy 506
Halen, Van 12,14,473
Hall, Daryl 204-207
Hall, John 484
Hall, Rick 235
Hamilton, Dan 333
Hamilton, Joe Frank & Reynolds 333
漢密頓、喬法蘭克和雷諾斯
Hamilton, Judd 333
Hamlisch, Marvin 103,161
Hammond, Albert 艾伯特哈蒙 71,423
Hammond, John 88
Harold Melvin & The Blue Notes 334,604
哈洛梅爾文和藍調音符合唱團
Harris, Emmylou 427,537,618
Harris, Richard 232
Harrison, George 喬治哈里森 8,131,282,285,311,
316-317,380,495,496,498,
539,540
Harrison, Nigel 135
Harry, Deborah "Debbie" 134-136,180

Hartford, John	326
Hartman, John	238
Harvey, A.	341
Hatfield, Bobby	538
Hathaway, Donny	546-548
Hawkes, Greg	169
Hawkins, Ronnie	572
Hayes, Isaac 艾薩克海斯	348
Hayward, Justin	460
Heart 紅心樂團	12,336-337
Hearts and Flowers	244
Heatwave 熱浪樂團	196,338
Heavenly Sunbeams	278
Helliwell, John	594
Hendrix, Jimi	9,275,280,289,523
Hendryx, Nona	415
Henley, Don	187,243-253
Herbert, Walter	393
Hernandez, Patrick 派屈克賀南德茲	490
Hi-Fi's	54
Hill, Dan 丹希爾	202
Hirschhorn, Joel	449
Hitchcock, Russell	65
Hite, Milford	352
Hodgson, Roger	594
Holiday, Billie	5,219,363
Holiday, Valerie	604
Holland, Brain	585
Holland-Dozier-Holland (H-D-H)	218,219,304,305,478
Hollies, The 哈里斯樂團	71,198,267,343,427,431
Holly, Buddy	6,226,343,350,424,491
Holmes, Rupert 魯普特何姆斯	563
Holmes, Wally	346
Holt, John	136
Hope, David	398
Hopkins, Telma	613
Hoppen, Lance	484
Hoppen, Larry	484
Horne, Lena	5
Horsley, Ritchie	530
Hossack, Michael	238
Hot 火熱女子合唱團	344
Hot Chocolate 熱巧克力樂團	345,589,618
Hot Chocolate Band, The	345
Hotlegs	52,469
Houston, Cissy	221,325
Houston, Thelma 瑟瑪休斯頓	334,604
Houston, Whitney 惠妮休斯頓	13,14,213,221-222,225, 286,314,325,562,571
Howe, Steve	629
Hues Corporation 合唱團	11,318,346
Huff, Leon	438
Hugg, Mike	441
Hugo & Luigi	591,615
Human League	10,12
Humble Pie 樂團	510,550
Humperdinck, Engelbert 英格伯漢普汀克	279,320,367,501
Hungate, David	614
Hurst, Mike	170,289
Hutchinsons, Jeanette	278
Hutchinsons, Sheila	278
Hutchinsons, The	278
Hutchinsons, Wanda	278
Hutton, Danny	606-607
Hylan, Brian	144

I

Ian and Sylvia Tyson	330
Ian, Janis 珍妮斯伊恩	363
Idle Race, The	262
Iglesias, Enrique	14
Iglesias, Julio 胡立歐	462
Impressions, The	200
Ingram, James	427
Ingram, Luther 魯瑟殷格朗	435,552,576
INXS	429
Iron Maiden	13
Isles, Bill	477
Isley Brothers, The	349,355
Isley, O'kelly Jr.	349
Isley, Ronald	349
Isley, Rudolph	349
Isley, Vernon	349

J

J. Geils Band	247
Jabara, Paul	101,102,232,233
Jacks, Cheryl	542
Jacks, Terry 泰瑞傑克斯	603
Jackson 5, The 傑克森五人組	9,10,18,82,194,220,234, 235,301,324,328,351-358, 360,587,598
Jackson, Jackie	352,356
Jackson, Janet	13,14,352,356
Jackson, Jermaine	351-358
Jackson, Johnny	353,356
Jackson, Mahalia	9,88,131,546
Jackson, Marlon	352,354
Jackson, Michael 麥可傑克森	11,13,14,18,119,196,220, 234,235,249,258,266,294, 351-358,448,501,526,584, 607
Jackson, Millie	348
Jackson, Randy	352,356,357
Jackson, Tito	352,353

Jacksons, The 傑克森兄弟合唱團　18,234,235,236,351-358,
　587
Jagger, Mick　63,159-161,205,284,331,
　555-559,579
James Gang　249,375
James, Keni　598
James, Tommy　288
Jardine, Al　113
Jarreau, Al　81
Jarrell, Phil　445
Jay and The Americans　578
Jays, The　194
Jazz Brothers, The　189
Jeff Beck Group　550
Jefferson Airplane 傑弗森飛機樂團　9,364-365
Jefferson Starship 傑弗森星船樂團　364-365
Jefferson, Lemon　5
Jenkins, Dave　486
Jenkins, Melton　601
Jet, The　563
Jett, Joan　464,489
Jigsaw 樂團　367
Jim Gold & Gallery　309
Joachim, Andrew　33
Joel, Billy 比利喬　10,13,101,104,126-129,
　298,300
John Baldry Show　267
John, Elton 艾爾頓強　10,17,87,104,117,126,129,
　222,266-274,298,466,469,
　549,607,625
John, Robert 羅勃強　544,612
Johns, Glyn　245,247,485,582
Johnson, Bob　455
Johnson, Cynthia　428
Johnson, George　151
Johnson, Janice Marie　56
Johnson, Louis　151
Johnson, Michael 麥可強生　454
Johnson, Robert　396
Johnson, Robert (老藍調歌手)　5
Johnston, Bruce　107,154,155,270
Johnston, Tom　238,239
Jones, "Rock"　476
Jones, Booker T.　124,255,348
Jones, Brian　556,558
Jones, Creadel　177
Jones, Deacon　620
Jones, Jimmy　362
Jones, John Paul　417-420
Jones, Kenny　626
Jones, Michael　95
Jones, Mick　298-299
Jones, Paul　441

Jones, Quincy 昆西瓊斯　132,151,314,351,357-358,
　539
Jones, Reynaud　352
Jones, Rickie Lee 芮琦李瓊斯　537
Jones, Shirley　569
Jones, Tom 湯姆瓊斯　117,279,320,492,493,610
Jones, Wizz　549
Joplin, Janis 珍妮斯卓別林　9,10,116,122,227,229,369,
　414,537,609
Jordan, Lonnie　620
Journey 樂團　12,393
Juice Newton & Silver Spur　394
Justo, Rodney　91
K
Kahne, David　554
Kansas 堪薩斯樂團　398,485
Kantner, Paul　364-365
Kasha, Al　449
Kath, Terry　182,184,185
Katz, Gary　578,579
KBC 樂團　365
KC & The Sunshine Band　11,119,318,395-397,618
凱西和陽光樂團
Kelley, Ann　346
Kelly, Kenny "Walley"　442
Kelly, Wells　484
Kendricks, Eddie　259,601-602
艾迪肯德瑞克斯
Kenny G　92,109
Kerr, Richard　106
Kersey, Ron　120
Khan, Chaka　200,562,581
Kim and Dave　406
Kim, Andy 安迪金姆　83
Kimball, Bobby　614
Kimmel, Bob　425
King Crimson 樂團　298,347,398,629
King, B.B.　6,148,247,275
King, Ben E.　190
King, Carole 卡蘿金　89,162-163,226,235,332,
　361,362,468,579,609,612
King, Jonathan　137,312
King, William　194,196
Kingsmen　589
Kingston Trio, The　603
Kinks, The　15,417,418,623
Kirke, Simon　98
Kirshner, Don　162,480,612
Kirwan, Danny　292,293
Kiss 樂團　10,62,173,175,407-410,608
Knack, The 竅門樂團　411
Knechtel, Larry　149-150
Knight, Frederick　84

Knight, Gladys 葛萊迪絲奈特	222,323-325,353,354
Knight, Jerry	531
Knight, Terry	331,332
Knopfler, Mark	186,223-224
Kool & The Gang	11,412-413
庫爾那一夥人樂團	
Kooper, Al	436
Kortchmar, Danny	162,361
Kossoff, Paul	282
Kraftwerk	310
Kristofferson, Kris	133,153,161,414,541
克利斯克里斯多佛森	
Kunze, Michael	570

L

Labelle 合唱團	18,415
LaBelle, Patti	18,125,415
Laine, Denny	460,497,498,499
Lamm, Robert	182,184,185
Landau, John	152
Langstroth, William	85
LaPread, Ronald	194
Larkey, Charles	162
Larson, Nicolette 妮可蕾拉森	473
LaRue, Florence	54
Lauper, Cyndi	13
Laurent, Arthur	100
Lawrence, Steve	162,235
Lawrence, Vicki 薇琪勞倫斯	616
Leadon, Bernie	244,246,247,248,249,253
Leavy, Sylvester	570
LeBlanc and Carr	416
勒布藍克和卡爾二重唱	
LeBlanc, Lenny	416
Led Zeppelin 齊柏林飛船樂團	9,10,69,214,245,331, 417-420
Lee, Dickey	203
Lee, Peggy	499
Lee, St. Clair	346
Left Banke	589
Lehning, Kyle	281
Leng, Barry	78
Lennon, John 約翰藍儂	8,17,87,114,248,270,285, 316,317,345,380-383,411, 474,483,495,496,499,500, 501,514,539,540,557,631
Lerios, Cory	486
LeVert	478
Levert, Eddie	477
Levine, I.	613
Lewis, Jerry Lee	6,414
Lieberman, Lori	548
Lightfoot, Gordon 高登賴特福	330
Lipps, Inc. 紅唇族樂團	428

Little Angels, The	598
Little Anthony & The Imperials	424,478,605
Little Eva	162,332
Little Feat 樂團	545
Little Richard 小理察	6,131,274,374,398,556
Little River Band 小河流樂團	429-430
Little Stevie Wonder 小史帝夫奇才	353,354,446,584-586
Livgren, Kerry	398
Lloyd, Ian	298,589
Lobo 灰狼羅勃	370,431-432
Locorriere, Denis	240,241
Lodge, John	460
Lofgren, Nils	618
Loggins and Messina 二重唱	400-402,518
Loggins, Dave 戴夫洛金斯	400-401
Loggins, Kenny 肯尼洛金斯	239,400-402,414,453,543
Lomas, Barbara Joyce	95
Long, Joe	302
Longbranch Pennywhistle	244
Longmuir, Alan	110,512
Longmuir, Derek	110,512
Looking Glass 樂團	106,433
Lopez, Jennifer 珍妮佛羅培茲	14,209,509
Lopez, Lillian	475
Lopez, Louise	475
Lord, Jon	214
Los Del Rio	303
Loughnane, Lee	183
Love Unlimited Orchestra	18,108-109,493,531
Love Unlimited 女子三重唱團	108-109
Love, Airrion	590-591
Love, Mike	113
Lovett, Winfred "Blue"	442
Lovin' Spoonful, The	385,443
Lucas, Jeannie	105
Lukather, Steve	614
Lulu	135,267,465
Lurie, Elliot	433
Lyall, Billy	512
Lyngstad, Anni-Frid	58
Lynn, Loretta	199,228
Lynne, Jeff	262-264
Lynyrd Skynyrd 林納史基納樂團	11,91,142,436

M

M	16,437
MacColl, Ewan	547,548
MacCregor, Mary 瑪麗麥奎葛	445
Mack, Maelene	508
Madonna 瑪丹娜	13,14,180,399,490,509
Main Ingredient, The	440
主要成份合唱團	
Manchester, Melissa	402,453
瑪莉莎曼徹斯特	

Mancini, Henry	5	
Manfred Mann Chapter III	441	
Manfred Mann's Earth Band	441	
Mangione, Chuck 恰克曼吉恩	189,319	
Mangione, Gap	189	
Manhattans 曼哈頓合唱團	442,627	
Manilow, Barry 貝瑞曼尼洛	104-107,122,155,231,453, 563	
Mann, Barry	202	
Mann, Barry and Cynthia	538	
Mann, Manfred	8,441,481	
Mann-Hugg Blues Brothers, The	441	
Manning, Terry	576	
Mantovani	5	
Marilyn McCoo & Billy Davis Jr.	444	
Marksman, The	147,582	
Marley, Bob	285,286,390,588	
Marmalade, The	203	
Marsh, Davis	357	
Martha & The Vandellas	424,446	
Martin, Barbara	217	
Martin, Dean 狄恩馬丁	209,326,565	
Martin, George	77,273,274,380	
Martin, Luci	179	
Martin, Marilyn	581	
Martin, Ricky	14	
Marvelettes, The	168,217,218,446	
Mascots, The	477	
Mason, Dave	541	
Mason, Nick	513	
Massey, Bobby	477	
Massi, Nick	301,302	
Massive Attack	14	
Matadors, The	457	
Mathis, Johnny 強尼麥西斯	7,236,389,462,564,572, 598	
Matthews Southern Comfort	347	
Matthews, Iain	347	
Matthews, Ian	347	
May, Brian	181,523-526	
Mayall, John	9,291,554	
Mayfield, Curtis 柯帝斯梅菲爾德	200,325,576	
McCafferty, Dan	464	
McCall, C.W.	153	
McCann, Les	546	
McCann, Peter 彼德麥肯	366,511,	
McCartney, Paul 保羅麥卡尼	8,114,119,131,132,248, 282,316,317,319,332,367, 380,381,495-502,514,539, 557,583,584,586,609,626, 631	
McClary, Thomas	194,196	
McCoo, Marilyn	54-55,444	
McCoy, Real	532	
McCoy, Van 范麥考伊	508,591,615	
McCrae, George 喬治麥奎	318,396	
McCrae, Gwen	318	
McCulloch, James	472	
McCulloch, Jimmy	499,500	
McCullough, Henry	498	
McDonald, Ian	298-299,347	
McDonald, Ian Matthews	347	
McDonald, Michael 邁可麥當勞	160,187,239,402,473,543	
McDowell, Ronnie	277	
McEachern, William "Bill"	475	
McGear, Mike	499	
McGee, Parker	281	
McGovern, Maureen 摩琳麥高文	449	
McGuinn, Roger	611	
McIntosh, Robbie	92	
McKenna, Danny	608	
McLean, Don 唐麥克林	11,226-227,269,320,548	
McLemore, Lamonte	54	
McPherson, Donald	440	
McVie, Christine	291-296	
McVie, John	291-295	
McWilliams, Paulette	562	
Meat Loaf 肉塊	451,609	
Meaux, Huey P.	307	
Meco	387	
Medley, Bill	366,538	
Medress, Hank	544,612,613	
Meisner, Randy	244,245,248,251,253,518	
Melanie 梅蘭妮	452	
Melvin, Harold	334	
Men At Work	13	
Mercury, Freddie	523-526	
Messina, Jim 吉姆麥西納	400-402,518	
Metallica	13	
MFSB 樂團	120,334,438,605	
Miami Sound Machine	509	
Michael Stanley Band	142	
Michael, George 喬治麥可	13,89,269,272,313	
Mickens, Robert "Spikes"	412	
Mickey and Sylvia	599	
Midler, Bette 貝蒂米德勒	105,122,341,453,472	
Miller Blues Band, The	582	
Miller, Roger	391,414,560	
Miller, Steve	147,582-583	
Mills, Frank	306	
Mills, Gordon	279,320,321,610	
Milsap, Ronnie 朗尼密爾賽	560	
Milton, Jenkins	259	
Miracles, The 奇蹟合唱團	156,217,304,353,355,424, 446,457-459,585,602	

Missing Links	183	Napier-Bell, Simon	384
Mississippi John Hurt	385	Nash, Graham	198,343
Mitchell Trio, The	454	Nash, Johnny 強尼奈許	136,390
Mitchell, Chuck	392	Naughton, David 大衛納頓	210
Mitchell, Joni 喬妮米契爾	347,392,419,464	Nazareth 拿撒勒樂團	464
Mitchell, Paul	297	Nazz, The （兩個樂團同名）	72,609
Mitchell, Ralph	297	Negron, Chuck	606
Mitchell, Willie	67-68,599	Nelson, Billy	488
Mizell, Fonce & Larry	54	Nelson, Ricky	7,245,306,391
Modern Talking 摩登語錄樂團	589,591	Nelson, Willie	15,142,473
Modernaires, The	300	Neville, Aaron	427,572
Moment, The	530	New Christy Minstrels	404,405,406
Moments, The	530,599	New Grease Band	372
Monarchs, The	590	New Seekers, The	493
Monica	14	New York Dolls, The	12,407,609
Monkees, The	326,465,468,480	New York Times	311
Montgomery, Wes	5,314	Newly, Anthony	565
Moody Blues, The 憂鬱布魯斯樂團	9,460-461,497	Newman, Randy 藍迪紐曼	527,537,607
Moon, Keith	417,623-626	Newton, Juice 裘絲紐頓	394
Moonglows, The	446	Newton, Wayne 韋恩紐頓	203,622
Moore, Dorothy	344	Newton-John, Olivia	82,86,191,264,299,379,
Moore, Pete	458	奧莉維亞紐頓強	386,445,479-483
Morali, Jacques	542,617	Nicholas, J.D.	196,338
Moraz, Patrick	461	Nicholas, Paul 保羅尼可拉斯	503
Morgan, John	530	Nicks, Stevie	135,293-296,350,402,618
Moroder, Giorgio	135,230,231	Nico	359
Morotta, Jerry	484	Nielsen, Rick	173
Morrison, J.	9,10	Nightingale, Maxine	450
Morrison, Van	566	梅葛欣南丁格爾	
Moss, Jerry	155,166,342	Nightshift	620
Moss, Ronn	517	Nilsson 尼爾森	422,474,607
Most, Mickie	345,595	Nilsson, Harry 哈瑞尼爾森	427,474
Move, The	262	Nino Tempo and April Stevens	236
Mr. Big	14	Nitty Gritty Dirt Band	359,400,473
MSFB	438	Nivert, Taffy	377,577
Mudcrutch	611	Nix, Robert	91
Muldaur, Geoff	443	Nixon, Marni	79
Muldaur, Maria 瑪麗亞莫戴爾	443	Nolan, Kenny 肯尼諾倫	302,403,415
Mulheisen, Marry	369	Noonan, Steve	359
Murphey, Michael	455	Norman, Chris	595
Murphey, Michael Martin	455	North, Christopher	75
Murphy, Stoney	451	Notorious B.I.G., The	14
Murphy, Walter 沃爾特墨菲	178,619	Numan, Gary 葛瑞紐曼	12,310
Murray, Anne 安瑪瑞	85-87,400,401,445	**O**	
Murray, Jonathan	297	Oasis	12
Murray, Mitch	139,487	Oates, John	204-207
Murrell, Herbie	590-591	Ocasek, Ric	169
Muse, David	290	Ocean, Billy	13
Mya	209	O'day, Alan 艾倫歐戴	70,341
Mystics, The	194	Odyssey 合唱團	475
N		Ohio Express 樂團	10,110
Nally	14	Ohio Players 樂團	11,476

O'Jays, Eddie 477
O'Jays, The 合唱團 334,477-478,527,572
Okun, Milt 376-379,577
Olive, Patrick 345
Oliver, Gwen 542
Omartian, Michael 534
Ono Yoko 小野洋子 114,317,345,496
Orange, Walter 194,196
Orbison, Roy 洛伊歐比森 7,91,116,152,227,235,350,
416,424,426,464
Ordettes, The 415
Orlando, Tony 東尼奧蘭多 612-613,620
Orleans 樂團 484
Osborn, Joe 165,166
Oskar, Lee 620
Osmond, Donny 唐尼奧斯蒙 18,162,234-237
Osmond, Donny & Marie 18,236-237
Osmond, Marie 瑪莉奧斯蒙 236-237,494
Osmonds, The 奧斯蒙兄弟合唱團 10,18,234-237,356
O'sullivan, Gilbert 吉伯特歐蘇利文 320-321,433
Ozark Mountain Daredevils 樂團 485

P

Pablo Cruise 帕普羅克魯斯樂團 486
Pack, David 75
Page, Jimmy 9,69,284,372,417-420,556
Page, Patti 5
Paice, Ian 214
Paich, David 614
Palmer, Bruce 470
Palmer, David 578,579
Palmer, Robert 羅勃帕瑪 180,545,562,609
Pankow, James 183
Panozzo, Chuck 592
Panozzo, John 592
Paper Lace 樂團 139,487
Paramor, Norrie 190
Paramours 樂團 538
Parazaider, Walter 183
Parissi, Robert 627
Parker Jr., Ray 小雷派克 531,534
Parker, Charlie 6,130
Parliament 樂團 488
Parliaments, The 488
Parson, Alan 69,75,514,515
Parsons, Gram 370
Parton, Dolly 桃莉派頓 118,225,228,405,439,528
Partridge Family, The 569
帕崔吉家族合唱團
Paton, David 512
Paton, Tom 111
Patti LaBelle & The Blue Belles 415
Paul & Linda McCartney 495

Paul McCartney & Wings 10,495-502
保羅麥卡尼和羽翼樂團
Paul, Billy 比利保羅 130
Paul, Les 582
Payne, Hazel 56
Payton, Lawrence 304
Peaches and Herb 508,615
小桃子和厄柏二重唱
Peal Jam 14
Peate, Chas 367
Pedrick Jr., Bobby 544
Peek, Dan 76-77
Pellicci, Derek 429
Peluso, Tony 167
Pendergrass, Theodore 334
Pennington, J.P. 288
Percussions, The 590
Peretti, Hugo 615
Perkins, Carl 6
Perren, Freddie 328-329,598,630
Perry, Richard 99,422,423,474,539,540
Perry, Steve 393
Pesklevits, Susan 603
Pet Shop Boys 13,302
Peter and Gordon 426
Peter, Paul & Mary 8,330,377,445
Peterson, Oscar 5
Peterson, Ray 2
Petersson, Tom 173
Petit, Jean-Claude 566
Petty, Tom 12,611
Philips, Anthony 313
Philips, Ricky 96
Pilot 飛行員樂團 512
Pinder, Mike 460
Pink Floyd Sound, The 513
Pink Floyd 平彿洛伊德樂團 9,10,312,389,398,
513-516,523,592,626,629
Pinkney, Fayette 605
Plant, Robert 417-420
Platters, The 7,457,540
Player 樂團 517
Poco 樂團 11,245,251,400,518
Podolor, Richard 607
Pointer Sisters, The 18,519-520,561,571
波音特姊妹合唱團
Pointer, Anita 519
Pointer, Bonnie 邦妮波音特 18,519-520
Pointer, June "Issa" 519
Pointer, Ruth 519
Poison Apple 309
Police, The 警察樂團 11,12,521
Pollack, Sydney 100

Poncia, Vini 423
Poppy Family, The 603
Porcaro, Jeff 534,614
Porcaro, Steve 614
Porter, Cole 320
Porter, David 348
Porter, Tiran 238
Powell, William 477
Power Station, The 180,545
Presley, Elvis 6,7,17,58,114,115,116,119,
貓王艾維斯普里斯萊 133,171,172,190,212,213,
216,226,236,260,267,276-
277,307,326,345,401,414,
416,439,462,483,492,538,
555,584,607,610,611,622

Preston, Billy 比利普里斯頓 131-132,151,309,586,520
Price, Steve 486
Pride, Charley 560
Priest, Steve 596
Primes, The 216,259,601
Primettes, The 216,217
Prince 王子 12,258,428,522,573
Prince Rogers Trio 522
Pud 238
Puerta, Joe 75
Puffy Daddy 14
Pussycat Dolls 209
Pyramid 347

Q
Quarrymen, The 380,496
Quatro, Suzi 288,595
Queen 皇后樂團 10,17,173,181,258,
523-526,597
Quittenton, Martin 551

R
Rabbitt, Eddie 艾迪瑞比 199,260
Rafferty, Gerry 傑瑞洛佛堤 319,347
Rainbow 彩虹樂團 215
Ramone, Phil 128
Ramones, The 11
Ramsey Lewis Trio 255
Rancifer, Ronnie 353,356
Randy & The Rainbows 134
Raspberries, The 覆盆子樂團 96,282-283
Rat Pack, The 565
Rattlesnakes, The 115
Rawls, Lou 陸洛爾斯 206,434,439,544
Ray Parker Jr. & Raydio 531
Ray, Goodman & Brown 合唱團 530,599
Ray, Harry 530
Raydio 531
Rea, Chris 克里斯瑞伊 186
Record, Eugene 177

Redbone 樂團 532
Redding, Otis 9,89-90,117,348,369
Reddy, Helen 海倫瑞迪 70,130,339-341,450,480,
630
Redwood 606
Reed, Jimmy 275
Regan, Russ 449
REO Speedwagon 12
Repairs 樂團 511
Reynolds, Allen 199
Reynolds, Tommy 333
Reynolds, Tony 475
Rhythm Heritage 534
Rhythm Makers, The 308
Rice, Mack 435
Rice, Tim 提姆萊斯 272,339,630
Rich, Charlie 查理李奇 172
Richard, Cliff 英國貓王克里夫李察 58,190-192,236,480,482
Richards, Keith 555-558
Richardson, Karl 81
Richbourg, John 373
Richie, Lionel 萊諾李奇 13,194-197,220,405,483
Rick Dees & His Cast of Idiots 535
Righteous Brothers, The 174,206,366,538
正義兄弟合唱團
Rimes, LeAnn 213
Riperton, Minnie 明妮萊普頓 456
Risbrook, Bill 95
Risbrook, Louis 95
Ritchie Family, The 542,617
瑞奇家族合唱團
Rivers, Johnny 強尼瑞弗斯 54,326,359,391,534
Robbins, Ayn 123
Roberts, Rick 290
Robinson, Earl 607
Robinson, Joe 530,599
Robinson, Smokey 史摩基羅賓森 217,355,457-459,601,602
Rod Stewart with Faces 549,550
Rodgers, Nile 178-181,220,344,543,571
Rodgers, Paul 98
Roger Voudouris Loud as Hell 554
Rockers
Rogers, Bobby 457,458
Rogers, Claudette 457,458
Rogers, Emerson 457
Rogers, Kenny 肯尼羅傑斯 118,142,195,199,225,246,
404-405,406,439
Rolie, Gregg 393
Rolling Stones, The 滾石樂團 8,10,17,63,72,132,188,
245,282,284,292,331,418,
441,555-559,579,623,626
Rome, Ritchie 542
Ronstadt, Linda 琳達朗絲黛 79,244-246,339,350,
424-427,459,471,473

Rose Royce 蘿絲萊斯樂團	561,602	
Rose, Ron	608	
Ross, Diana 黛安娜蘿絲	11,13,54,180,196,216-220,	
	304,324,345,354,357,448,	
	458,478,483,499,552,585,	
	591,601	
Roxy Music 樂團	12,178,299,407,422	
Royer, Rob	149,166	
Rudolph, Richard	456	
Ruffin, David	259,602,615	
Rufus featuring Chaka Khan	562	
Rufus 樂團	11,463,562	
Run D.M.C.	63	
Rundgren, Todd 陶德朗德俊	205,332,451,609	
Rush, Merrilee	394	
Rush, Tom	359	
Russell, Bobby	616	
Russell, Graham	65	
Russell, Leon	149,168,314,541,611	
Rutherford, Mike	313	
Ryder, Mitch	141	

S

S.H.E.	350	
Sager, Carole Bayer	71,423	
Sakamoto Kyu 坂本九	56-57	
Salgado, Curtis	138	
Salty Pepper, The	256	
Sam and Dave	138,348	
Sanders, Pharoah	412	
Sang, Samantha 莎曼莎珊	564	
Santa Esmeralda 聖塔艾斯摩洛達樂團	566	
Santana 山塔那樂團	11,393,486,544,567	
Santana Blues Band	567	
Santana, Carlos 卡洛斯山塔那	393,567	
Satchell, "Stach"	476	
Sawyer, Ray	240,241	
Saxons, The	110,512	
Sayer, Leo 李歐塞爾	71,422-423,607	
Scaggs, Boz 巴茲司卡格斯	147-148,519,531,541,582,	
	614	
Schacher, Mel	331	
Scheff, Jason	185	
Schekeryk, Peter	452	
Schmit, Timothy Bruce	244,251-253,254,518	
Scholz, Tom	146	
Schon, Neal	393	
Schuur, Diane	101,560	
Scott, Andy	596-597	
Scott, Clive	367	
Scott, Freddie	236	
Scott, Howard	620	
Scott, Robin	437	

Scotti, Tony	121	
Seal	14,583	
Seal, Dan	280-281,568	
Seal, Jim	280,568	
Seals and Crofts	280,281,349,568,572,614	
Sebastian, John 約翰席巴斯恩	385,443,534	
Sedaka, Dara	467-468	
Sedaka, Neil 尼爾西達卡	83,155,162,203,271,452,	
	467-469,491,499,544	
Sedran, Ben	582	
Seeger, Pete	5,226,547	
Seger, Bob 巴布席格	12,141-142,244,251,295,	
	608	
Seiwell, Denny	497,498	
Seraphine, Dan	182	
Sex Pistols	11,15,156	
Shadettes, The	464	
Shadows, The 影子樂團	190,191,480	
Shaggy	14	
Shanker, Ravi	316	
Shaw, Tommy	592-593	
Shepard, Vonda	202	
Shiloh	254	
Shirelles, The	162,217,221	
Shorrock, Glenn	429-430	
Siegel, Jay	612	
Silva, Balde	608	
Silver Convention 樂團	11,396,542,570	
Silvers, Ed	70	
Silverstein, Shel	240	
Simmons Jr., Luther	440	
Simmons, Charles	571	
Simmons, Gene	175,407-410	
Simmons, Patrick	238	
Simon and Garfunkel 賽門和葛芬柯二重唱	8,10,130,280,359,401,	
	504-507	
Simon Sisters, The	159	
Simon, Carly 卡莉賽門	79,86,159-161,180,361	
	,362,422,426,502,537	
Simon, Joe 喬賽門	373	
Simon, Paul 保羅賽門	136,453,504-507,545	
Simple Minds	12	
Simply Red	334,591	
Simpson, Jimmy	308	
Simpson, Raymond	308	
Sinatra, Frank 法蘭克辛納屈	5,107,389,434,462,492,	
	565	
Sister Sledge 史勒吉姊妹合唱團	180,344,571	
Skifs, Björn	137	
Skorsky, Nicolas	566	
Skylark 雲雀樂團	572	
Slayer	13	
Sledge, Debra	571	

Sledge, Joan	571
Sledge, Kathy	571
Sledge, Kim	571
Slick, Grace	364-365
Sly & The Family Stone 司萊和史東家族樂團	355,412,476,573
Sly & The Stoners	573
Small Faces 樂團	550
Small, Jon	127
Smalley, Dave	282
Smile 樂團	523
Smith, Bobby	574,575
Smith, Charles "Claydes"	412
Smith, James	590-591
Smith, Jerome	396
Smith, Patti	11
Smith, Rex 瑞克司史密斯	533
Smith, Will 威爾史密斯	14,257,571
Smokey Robinson & The Miracles 史摩基羅賓森和奇蹟合唱團	406,458
Smokie 樂團	528,595
Sonny and Cher 桑尼和雪兒	174-176,595
Soul Town Band, The	412
Soul, David 大衛索爾	211
Souther, J.D. 傑迪紹德	187,244,247,251,350,359,426
Southwest F.O.B.	280
Spandau Ballet 樂團	448
Spector, Phil	174,538
Spencer Davis Group	8
Spencer, Jeremy	291-293
Spice Girls 辣妹合唱團	14,571,617
Spiders, The	72
Spinners, The 合唱團	222,531,574-575
Spooky Tooth	311
Springfield, Dusty	112,166,270,417,426,527
Springfield, Rick 瑞克史普林菲爾德	536
Springsteen, Bruce 布魯斯史普林斯汀	12,15,141,142,152,441, 520
Squire, Chris	629
Staffell, Tim	523
Stafford, Jim 吉姆史戴福	121,370,431
Stanley, Paul	407-410
Staple Singers, The 史戴波歌手合唱團	200,576
Staple, Cleo	576
Staple, Mavis	576
Staple, Pervis	576
Staple, Roebuck "Pops"	576
Staple, Yvonne	576
Starland Vocal Band	377,577
Starr, Edwin	561
Starr, Ringo 林哥史達	8,316,380,495,496, 539-540,551
Starship 星船樂團	365
Steely Dan 史迪利丹樂團	16,163,239,485,578-580,614
Stein, Chris	134
Steinman, Jim	145,451,609
Steve Miller Band 史提夫米勒樂團	147,582-583,608
Stevens, Cat	16,161,170,551
Stevens, Ray 雷史帝文斯	93,136,529
Stewart, Al 艾爾史都華	69
Stewart, Amii 艾米史都華	78
Stewart, Eric	52-53
Stewart, Ian	556,558
Stewart, Rod 洛史都華	10,65,117,145,170,186, 219,222,298,332,435, 549-553
Stigwood, Robert	80,81,115,117,503,630,631
Stills, Stephen	198,470,541,554
Stockert, Ron	562
Stokley, Jimmy	288
Stone Poneys, The	425
Stone, Sly	11,573,602
Stories 故事樂團	589
Strain, Sammy	478
Streisand, Barbra 芭芭拉史翠珊	17,86,99-103,104,118,122, 135,179,232,325,341,406, 414,422,449,466,563,578, 581,614
Strong, Barret	561,602
Stubbs, Levi	304,305
Stylistics, The 文字體合唱團	204,590-591,615
Styx 樂團	12,592-593
Sudano, Bruce	232,233
Sugarhill Gang, The	181,599
Summer, Donna 唐娜桑瑪	11,87,101,102,176,195, 229-233,328,599
Summers, Andy	521
Sumner, Gordon "Sting" 史汀	521
Supertramp 超級流浪漢樂團	594
Supremes, The 至尊女子合唱團	9,216-220,415,458,585
Suzi Quatro & Chris Norman	595
Swan, Billy 比利史旺	133
Sweet 甜蜜樂團	10,96,110,288,596-597
Sweet Things, The	508
Sweet, The	596
Sweval, Pieter	433
Sylver, Foster	598
Sylvers, The 希維爾家族合唱團	11,598
Sylvester, Tony	440
Sylvia	530,599
Szymczyk, Bill	247,251,252,261

T

Tarplin, Marv	458
Tarrago, Graciano	454
Taupin, Bernie	267-273

Tavares (The Tavares Brothers) 泰瓦瑞斯兄弟合唱團	119,206,600	Tony Orlando & Dawn 東尼奧蘭多和黎明合唱團	612-613,622	
Tavares, Antone "Chubby"	600	Tosh, Stuart	512	
Tavares, Arthur "Pooch"	600	Toto 樂團	12,147,534,614	
Tavares, Feliciano "Butch"	600	Toussaint, Allen	327,415	
Tavares, Perry "Tiny"	600	Townshend, Pete	285,556,623-626	
Tavares, Ralph	600	Towson, Ron	54	
Tavis, Bette	216,217	Toys, The	619	
Taylor, Bobby	353,354	Traffic	9,311	
Taylor, Chip	289	Trammps, The	119-120	
Taylor, James 詹姆士泰勒	159,161,162,163,361-362, 426,471,507,667	Travolta, John 約翰屈伏塔	231,385,386,482	
		Triumphs, The	477	
Taylor, James "J.T."	413	Troggs, The	289	
Taylor, Johnnie 強尼泰勒	388,444,627	Troy, Doris	427	
Taylor, Mick	558	Tubbs, Pierre	450	
Taylor, Roger	523-525	Tubeway Army	310	
T-Bones, The	333	Tucker, Mick	596	
Tears For Fears	12	Tucker, Tanya	341,494	
Temperton, Rod	338	Turner, Fred	97	
Templeman, Ted	238	Turner, Tina 蒂娜透納	544,556,625	
Temptations, The 誘惑合唱團	67,204,207,259,353,355, 458,531,561,601-602	Tyler, Bonnie 邦妮台勒	145,394,451	
		Tyler, Liv	64	
Tench, Benmont	611	Tyler, Steven	63-64	
Tennille, Toni 湯妮坦尼爾	154-157,269	Tysons, The	330	
Terrell, Tammi	447	**U**		
Terry, Sonny	422	U2	12,14,17	
Tex, Joe 喬德克斯	355,374,390	UB40	466	
The Detroit Wheels	141	Ulvaeus, Björn	58,60	
The Elton John Band	268	USA For African	13	
Thomas, B.J. 彼傑湯瑪士	93-94,137,222,309	USHER	14	
Thomas, Denis "D.T."	412	Utopia	609	
Thomas, Leon	412	**V**		
Thomas, Ray	460	Valentines, The	605	
Thompkins Jr., Russell	590	Valley, Jean	300	
Thompson, Linda	570	Valli, Frankie 法蘭基威利	18,300-303,403	
Thompson, Marshall	177	Van McCoy & The Soul City Symphony	615	
Thompson, Richard	95			
Thompson, Tony	178	Vance, Kenny	578	
Thomson, Dougie	594	Vanda, Harry	384	
Thrash	13	Vanloo, Jean	490	
Three Degrees, The 三度女子合唱團	438,605	Vannelli, Gino 季諾范尼里	322	
		Vanwarmer, Randy 藍迪范沃莫	528	
Three Dog Night 三犬之夜樂團	267,422,527,606-607	Variatones, The	301	
Thronson, Ron	154	Variety Trio	301	
Tijuana Brass, The	342	Vaughan, Sarah	117,300	
TLC	14	Vee, Bobby	162,423	
Tobin, George	544	Vega, Suzanne	13	
Toby Beau 樂團	16,608	Vegas, Lolly	532	
Todd, David	615	Vegas, Pat	532	
Tokens, The	467,544,612	Velvet Underground 樂團	359	
Tom & Jerry	504	Vernon, Mike	291	
Tom Petty & The Heartbreakers 湯姆佩提和令人心碎者樂團	611	Versatiles, The	54	

Vickers, Mike	441
Village People 村民合唱團	11,308,542,617
Vincent, Gene	6
Vinegar Joe 樂團	545
Vinton, Bobby 巴比溫頓	144,544
Visage	12
Voudouris, Roger 羅傑沃多里斯	554

W

Wagoner, Porter	225
Wailers, The	286
Wainwright's Gentlemen	596
Waite, John	96
Waits, Tom	484,537
Wakeman, Rick	629
Wald, Jeff	339-341
Walker, Jerry Jeff	371
Walsh, Joe 喬沃許	82,83,186,201,244, 247-250,254,375
Walsh, Steve	398
Walter Murphy & The Big Apple Band 沃爾特墨菲和大蘋果樂團	119,619
War 樂團	620-621
Ward, Anita 安妮塔沃德	84
Warnes Jennifer 珍妮佛華恩斯	366,372,511
Waronker, Lenny	537
Warwick, Clint	460
Warwick, Dionne 狄昂沃威克	89,93,118,166,221-222, 272,329,348,449,563,575, 588
Washington Jr., Grover 小古佛華盛頓	18,124-125
Washington, Dinah	130,300,604
Waters, Muddy	188,284,543,556
Waters, Roger	513,514,516
Watts, Charlie	556
Weatherly, Jim	325
Webb, Jimmy	232,326,604
Webber, Andrew Lloyd 安德魯韋伯	106,339,630
Weber, Elizabeth	127-129
Weiss, Donna	406
Weiss, Larry	158,326
Welch, Bob 巴布威屈	143,293
Welch, Bruce	480
Wells, Cory	606-607
Wells, Mary	304,458,602
West, Dottie	405
West, Tommy	368,369
Wexler, Jerry	88-89,92,363,416,465
Wham! 樂團	12,269
Wheatley, Glenn	429
Whitburn, Joel	164
White Heart	336
White, Barry 貝瑞懷特	18,100,108-109,297,348, 531
White, Maurice	255-258,278,344
White, Ronald	457,458,459,585
Whitfield, Norman	324,561,601,602
Who, The 何許人樂團	8,10,117,274,285,417,503, 551,556,623-626
Wicked Lester	407
Wild Cherry 野櫻桃樂團	627-628
Wilde, Kim	218
Wilder Jr., Johnnie	338
Wilder, Keith	338
Williams Jr., Hank	416
Williams, Andy 安迪威廉斯	7,235,389
Williams, Deniece	389,564
Williams, Fleming	346
Williams, Hank	5,350,426
Williams, Jody	599
Williams, John 約翰威廉斯	387
Williams, Larry E.	121
Williams, Maurice	360
Williams, Milan	194
Williams, Otis	601,602
Williams, Paul	601,607
Williams, Robbie	116
Williams, Walter	477
Willis, Victor	617
Wills, Rick	299
Wilson, Al	74
Wilson, Ann	336-337
Wilson, Brain	113,606
Wilson, Carl	269
Wilson, Dennis	113
Wilson, Jackie	355,448,457
Wilson, Joyce Vincent	613
Wilson, Mary	216
Wilson, Nancy	336-337
Wilson, Tom	505
Wilson, Tony	345,589
Wine, Toni	612
Wings 羽翼樂團	495-502
Winter, Edgar	261
Winter, Johnny	261
Winwood, Steve	284,372
Withers, Bill 比爾威瑟斯	18,124-125,255
Wizzard	263
Womack, Bobby	151
Wonder, Stevie 史帝夫汪德	9,11,13,54,132,206,222, 258,355,389,456,501,507, 531,560,562,574,584-588, 601,607
Wood, Ron	550,558
Wood, Roy	262,263
Wooten, Cassandra	542
Wright, Betty 貝蒂萊特	395,509

Wright, Gary	311
Wright, Norma Jean	179
Wright, Phil	487
Wright, Richard	513,514
Wright, Syreeta	132,586
Wyman, Bill	556
Wynette, Tammy	228
Wynne, Philippe	575

X

X 樂團	289

Y

Yanovsky, Zal	385
Yardbirds, The 庭院鳥樂團	8,284,286,287,417,436,441,550
Yarrow, Peter	445
Yes 樂團	9,10,398,523,592,629
Yoergler, Hal	511
Young, James	592
Young, John Paul 約翰保羅楊	384
Young, Neil 尼爾楊	198,470-471,473
Young, Paul 保羅楊	177,206,459
Young, Rusty	518

Z

Zambetti, John	618
Zander, Robin	173
Zant, Ronnie Van	436
Zevon, Warren	244,359,426
Zombie, White	23
ZZ Top	12,16

中文名（依首字筆畫）

小古巴古汀	440
小野洋子 Ono Yoko	114,380-383
丹尼斯奎德	616
巴勃霍伯	199
巴哈	619
文瀚	625
木吉他合唱團	290
木村拓哉	591
比莉	553
王心凌	427
王珍妮	168
丘丘合唱團	464
史帝芬史匹柏	581
尼可拉斯凱吉	176,274,434,590
布拉姆斯	285
布萊德彼特	557
伊麗莎白泰勒	159,222,301,542
伍迪艾倫	507
休葛蘭	68,548
多明哥	379
安東尼歐班德拉斯	337
成龍	358

艾迪墨菲	142,337,596
伯恩斯坦	363
余光	82,157,233,274,432,549,591
克林伊斯威特	547
吳正忠	588,625
吳楚楚	376
李小龍 Bruce Lee	158
李察波頓	159
李察基爾	135,209
李麗芬	136
貝多芬	263,615,619
亞瑟魯賓斯坦	467
卓別林	320
周華健	192
周傳雄	281
拉赫曼尼諾夫	282
昆丁塔倫堤諾	68,151
東方快車合唱團	512
林姆斯基高沙可夫	619
林憶蓮	572
金庸	357,382
金凱瑞	109,378
阿諾史瓦辛格	473
邰正宵	161
保羅紐曼	93
品冠	528
哈里遜福特	160
查理辛	289
柏楊	385
范怡文	314
倪匡	357,382
席維斯史特龍	123
柴可夫斯基	378
娜塔莉伍德	79
茱莉亞羅勃茲	68,221
袁小迪	548
高凌風	61,265,421
康弘	203
庾澄慶	333,397,455,617
張信哲	302
張清芳	360
張惠妹	265,483
張菲	100
張震嶽, MC Hot Dog	575
梅莉史翠普	160
理查克萊德曼	306
莫扎特	268
許景淳	597
陳盈潔	548
陶曉清	87,233,376,549
陶喆	427

傑克尼克遜	160	鄔瑪舒曼	63
凱特布蘭琪	145	廖峻	427
勞勃狄尼洛	223,302	歌蒂韓	106
勞勃瑞福	93,100	瑪麗蓮夢露	136,272
普契尼	525	蓋希文	230,619
湯姆克魯茲	19,174,557	德弗乍克	615
童安格	163	澎恰恰	493
舒曼	285	澎澎	427
華倫比提 Warren Beatty	161	蔡依林	506
華格納	615	鄭進一	493
黃小琥	430	鄧雨賢	1
黃舒駿	127,500	蕭邦	231
黑眼豆豆樂團	337	優客李林	192
奧黛莉赫本	79	藍青	628
楊宗緯	1	羅大佑	500
楊弦	376	羅傑摩爾	498
溫拿五虎合唱團 (阿B, 阿倫)	203,572	羅賓威廉斯	573
詹姆士迪恩	247	蘇芮	522
達斯汀霍夫曼	223,505,581		

70's 西洋流行音樂史記

排行金曲拾遺

編著	查爾斯
發行人	潘尚文
封面設計	沈育姍
美術編輯	沈育姍
出版/發行	麥書國際文化事業有限公司
地址	106 台北市辛亥路一段40號4樓
電話	02-23636166
傳真	02-23627353
郵政劃撥	17694713
戶名	麥書國際文化事業有限公司
網址	www.musicmusic.com.tw
登記號	行政院新聞局局版台業字6074號
印刷輸出	鼎易印刷事業股份有限公司
法律顧問	聲威法律事務所
電子信箱	vision.quest@msa.hinet.net
總經銷	農學股份有限公司
ISBN	978-986-6787-21-8

2008年4月 初版

國家圖書館出版品預行編目資料

70's 西洋流行音樂史記：排行金曲拾遺 / 查爾斯編著
— 初版— 臺北市 ： 麥書國際文化，2008.04
面； 公分

ISBN 978-986-6787-21-8（平裝）

1.流行音樂　2.流行歌曲　3.西洋歌曲

913.6　　　　　　　　　　　　　　97005893